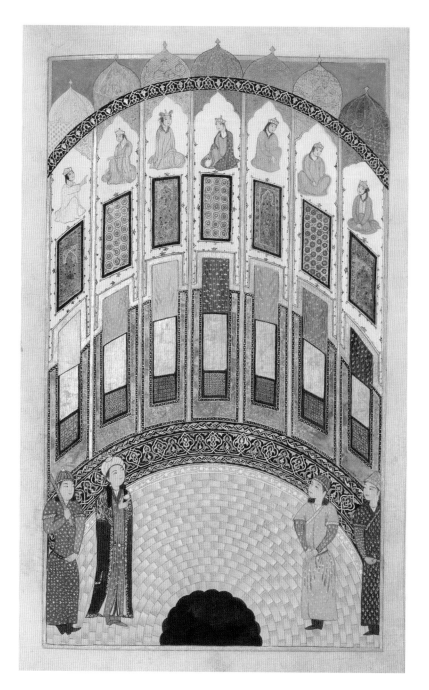

1

일곱 초상의 방에 있는 바흐람 구르, 5세기 페르시아 필사본에서. 바흐람 구르가 일곱 공주를 위해 짓게 될 다채로운 색상의 둥근 지붕 건물이 그녀들 위에 묘사돼 있다.

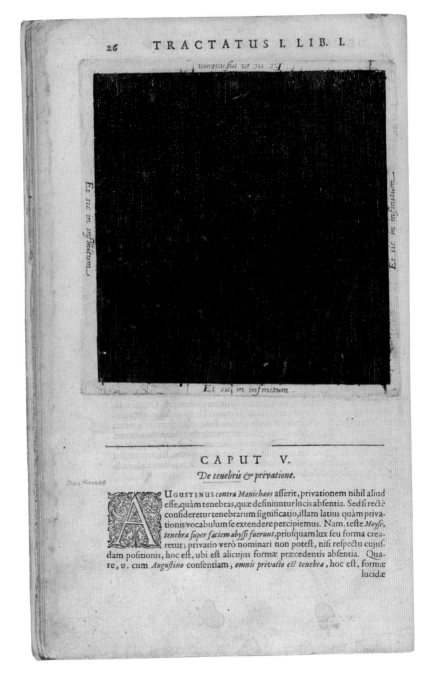

CAPUT V.
De tenebris & privatione.

AUGUSTINUS *contra Manichæos* asserit, privationem nihil aliud esse, quàm tenebras, quæ definiuntur lucis absentia. Sed si rectè consideretur tenebrarum significatio, illam latius quàm privationis vocabulum se extendere percipiemus. Nam, teste *Moyse*, tenebræ *super faciem abyssi fuerunt*, priusquam lux seu forma crearetur; privatio verò nominari non potest, nisi respectu cujusdam positionis, hoc est, ubi est alicujus formæ præcedentis absentia. Quare, v. cum *Augustino* consentiam, *omnis privatio est tenebra*, hoc est, formæ lucidæ

태초에 어둠이 있었다. 놀랍도록 현대적인 이 이미지에서 17세기 우주학자 로버트 플러드는 태초의 공void을 단순한 검은 정사각형으로 묘사했다.

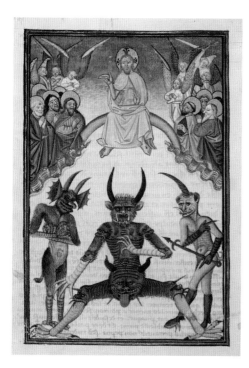

중세시대에 악마는 검거나 어두운 존재로 꾸준히 표현되었다. 이 프랑스 채색 필사본에서 악마는 흰 옷을 걸친 예수와 대비된다.

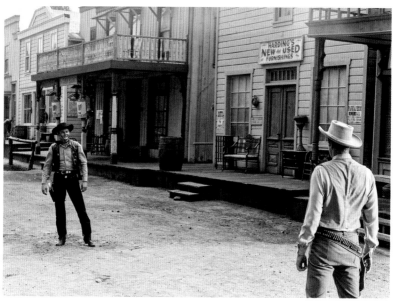

4

전통적으로 영화와 텔레비전 드라마의 주인공들은 흰 옷을 입은 반면 상대편은 검은 옷을 입었다. 1950년대 CBS 시리즈 〈건스모크〉에서 맷 딜런 원수가 악당과 대적하는 장면이다.

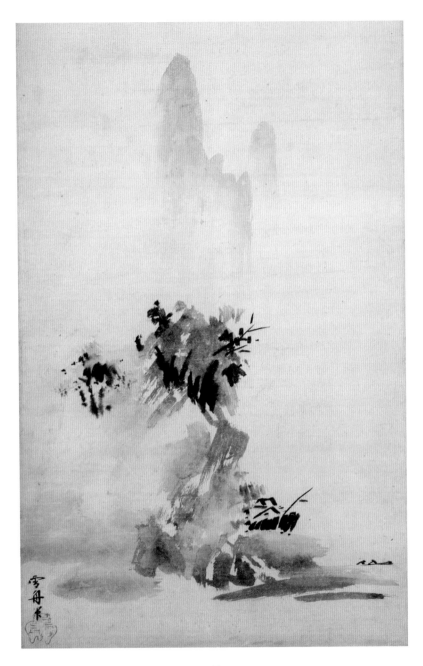

1495년 제작된 셋슈 도요의 〈파묵산수도〉. 한 가지 먹물을 다양하게 희석하고 노련하게
칠해서 생생한 산 풍경을 그렸다. 호숫가 주점은 오른쪽 아래 배를 타고 오는 두 사람의
모습으로 완성된다.

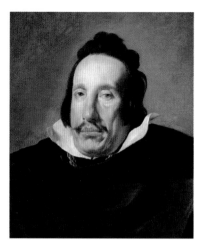

6

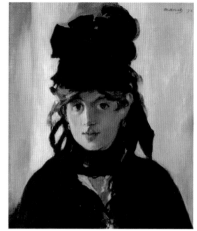

7

디에고 벨라스케스는 검정의 힘을 처음 알아본 유럽 화가에 속한다. 이 그림에서는 검은 외투가 인물을 거의 집어삼킬 것 같다.

벨라스케스를 존경한 에두아르 마네도 검정의 잠재력을 알아봤다. 친구 베르트 모리조를 그린 이 초상은 주로 검정으로 구성된다.

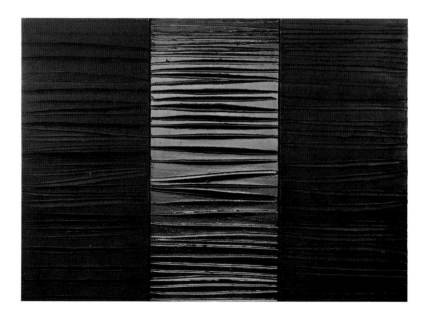

8

'우트르누아르'(검정 너머). 피에르 술라주가 그린 이 세폭화에서는 빛과 색이 곳곳에서 춤을 춘다. 무광택 캔버스와 광택 검정 캔버스 표면에 상흔 수십 개를 입혀 창조한 효과다.

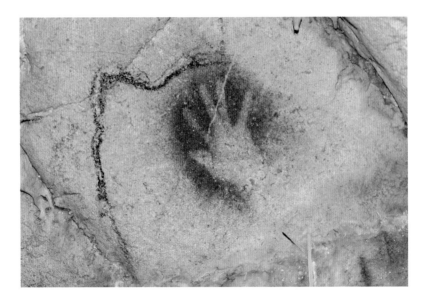

9

레드오커로 그려진 쇼베 동굴의 손 스텐실. 선사시대 예술에서 인간의 형상은 붉은 안료로 꾸준히 표현된다.

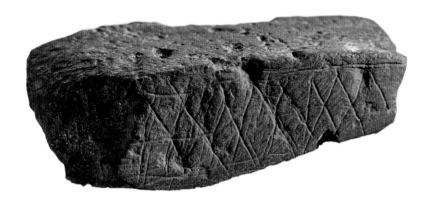

10

6만 5000년 전 아프리카 남해안에서 이 붉은 헤머타이트 덩어리에 무늬가 새겨졌다. 남아 있는 인류 최초의 추상 디자인 중 하나다.

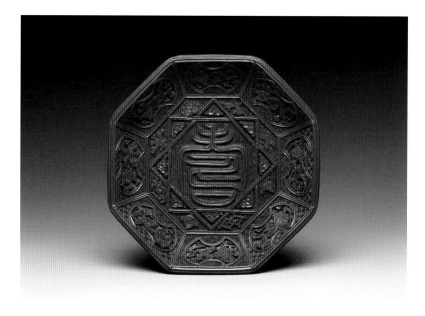

11

명나라시대 문양이 새겨진 칠기. 행운을 불러오는 붉은색에 여러 상서로운 상징이 보태져, 장수를 뜻하는 수壽 자를 에워싼다.

12

코이쉬틀라우아카 지방에서 아즈텍 황제 목테수마에게 바친 공물 목록. 빨간 점은 코치닐 염료 자루의 개수를 나타낸다.

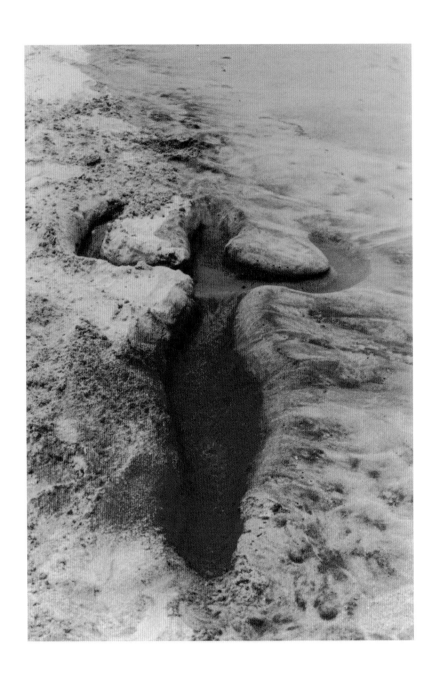

13

아나 멘디에타의 〈실루엣〉 연작 중 하나. 1976년 멕시코에서 제작된 이 작품에서 멘디에타는 해변에 여성의 형상을 파내고 핏빛 붉은 안료를 채운 다음, 밀물이 색과 형상을 쓸어가는 모습을 지켜봤다.

올라푸르 엘리아손의 〈날씨 프로젝트〉(2003)는 태양을 실내로 들여와 테이트모던의 터빈홀을 저압 나트륨램프 200개가 발하는 따뜻한 노랑빛에 빠뜨렸다.

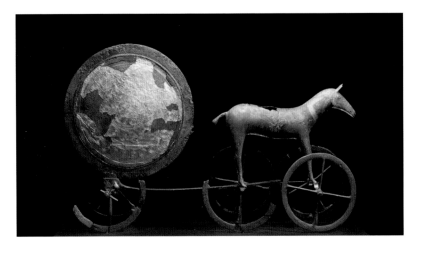

15

청동기시대 덴마크에서 만들어진 트룬홀름 태양 전차는 금박을 사용해 태양신 솔의 눈부신 빛을 묘사한다.

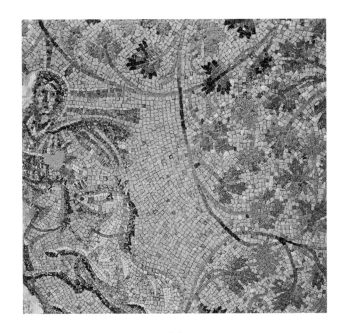

16

로마의 지하 무덤에 있는 이 4세기 모자이크는 태양신 헬리오스와 솔 인빅투스의 특성을 지닌 그리스도의 초기 이미지로 여겨지기도 한다.

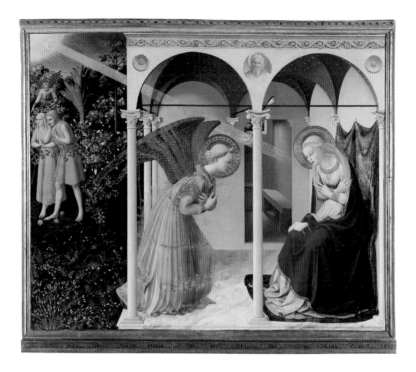

17

1420년대 프라 안젤리코가 그린 〈수태고지〉에서 하느님은 금빛 태양으로, 그의 신성한 메시지는 광선으로 묘사된다.

18

피에로 델라 프란체스카는 전통적인 재료인 금박 대신 흰색과 갈색, 노란색 물감으로 성자들의 정수리가 후광을 반사하는 환영을 창조함으로써 후광의 광채를 표현했다.

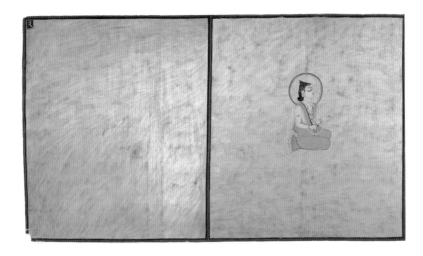

19

1820년대 라자스탄의 화가 불라키가 그린, 대단히 추상적인 그림의 세부. 궁극적 실재를 빛이 일렁이는 금빛 들판으로 상상했다.

20

강황빛 노란 몸에 노란 옷을 걸치고 금빛 왕좌에 앉은 가네샤를 표현한 19세기 삽화.

21

삼원색의 상호작용을 보여주는 터너의 색상환은 화가가 만든 최초의 색상환에 속한다.

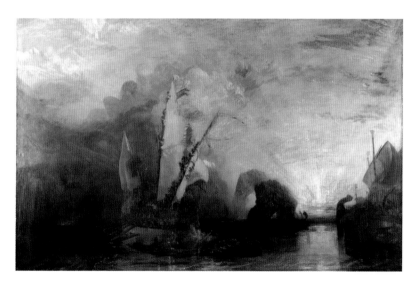

22

터너의 〈폴리페무스를 조롱하는 율리시스〉는 방대하고 웅장한 일몰이 압도적이다. 수평선 위로 태양을 끌고 가는 준마의 희미한 윤곽을 간신히 알아볼 수 있다.

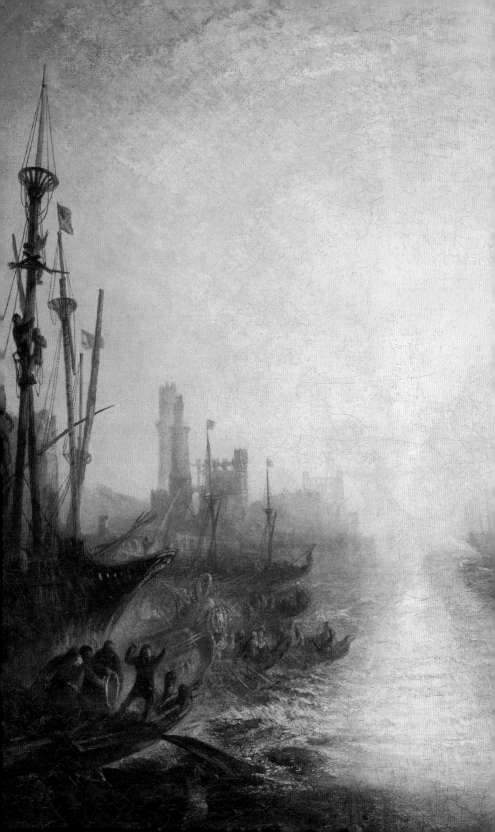

23

〈레굴루스〉에서 터너는 크롬옐로와 레드화이트를 사용해 태양을 똑바로 쳐다보는 강렬한 경험을 재창조했다. 동시대 비평가들은 관람객에게 안전한 거리만큼 떨어져서 그림을 보라고 조언했다.

24—25

노햄성 뒤편 포착하기 힘든 일출의 효과는 등휘도라는 현상에서 나온다. 흑백 이미지로 보면 태양을 둘러싼 노란 안개가 주변의 푸른 하늘과 똑같은 밝기임을 알 수 있다.

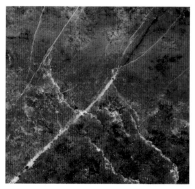

26

진청색 라주라이트와 하얀 캘사이트 줄무늬, 점점이 박힌 금빛 파이어라이트가 어우러진 라피스라줄리는 한 조각 하늘을 닮았다.

27

탐험가 오라스 베네딕트 드 소쉬르가 하늘의 파란 정도를 측정하기 위해 사용했던 시안계.

28

바실리 칸딘스키의 〈즉흥 19〉(〈파란 소리〉라고도 불리는)에는 생기 넘치는 파란 안개가 가득하다. 이 안개는 그것을 통과하는 형상들을 변화시키는 것처럼 보인다.

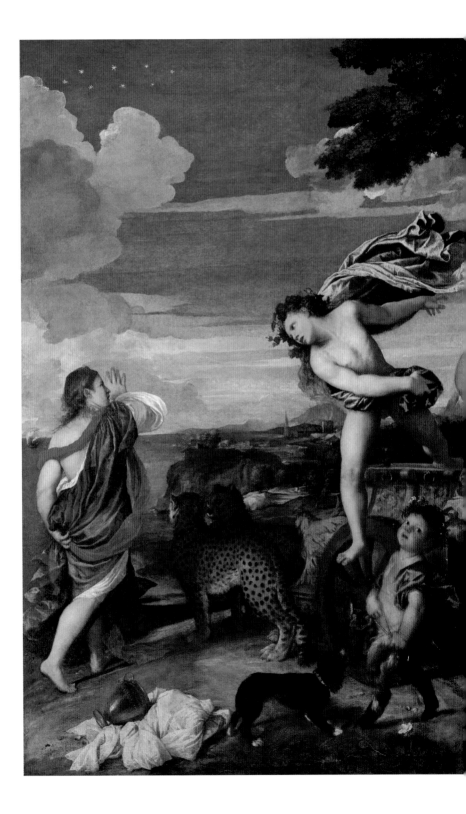

티치아노의 〈바쿠스와 아리아드네〉
는 16세기 베네치아에서 가장 이
국적이고 비싼 안료로 만들어졌다.
미술사에서 가장 순도 높은 울트라
마린이 인상적으로 등장한다.

30

IKB 안료로 제작된 이브 클랭의 단색화는 무척 강렬하여 망막 위에서 진동하는 것처럼 느껴진다.

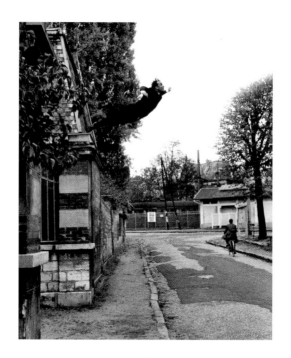

31

1960년 10월, 클랭은 파리 교외의 한 건물에서 뛰어내림으로써 허공으로 나아가는 꿈을 실현했다. 그는 이 퍼포먼스를 〈허공으로의 도약〉이라 불렀다.

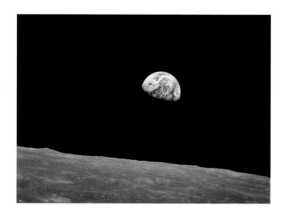

32

1968년 12월, 달 주위를 돌던 아폴로 8호 승무원들은 달 표면 뒤로 모습을 드러낸 그들의 파란 행성을 사진으로 찍었다. 〈지구돋이〉는 이제 20세기 가장 유명한 이미지 중 하나가 되었다.

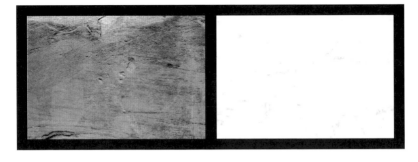

33—34

고대를 특징짓는 두 대리석은 나란히 놓고 보면 서로 매우 달라 보인다. 고대 그리스에서 사용된 펜텔릭 대리석은 불순물이 섞인 갈색인 반면, 고대 로마와 이탈리아 르네상스기에 쓰인 카라라 대리석은 희미한 회색 결을 지닌 흰색이다.

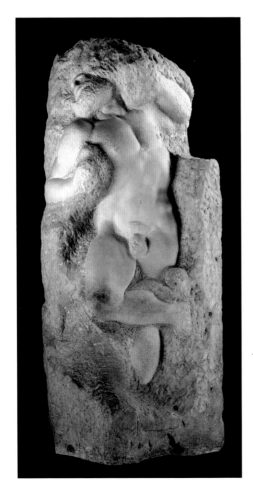

35

미켈란젤로는 카라라 대리석의 순수성에 집착했고, 불완전한 부분을 잘라냄으로써 돌 속에 갇힌 형상을 해방시킬 수 있다고 믿었다. 하지만 이 미완성 작품에서 노예는 결코 해방되지 않을 것이다.

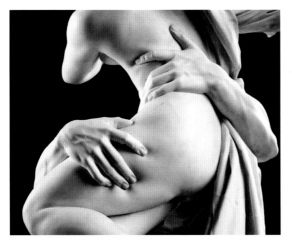

베르니니는 단단한 돌을 나긋나긋한 살로 변형하는 특별한 재능이 있었다. 프로세르피나의 겁탈, 또는 납치를 표현한 이 조각에서 피해자의 피부는 멍이 들 것처럼 섬세해 보인다.

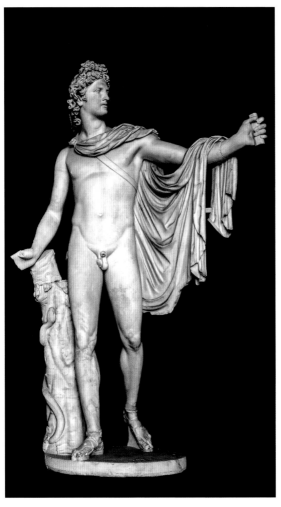

요한 요하임 빙켈만은 〈벨베데레의 아폴로〉를, 그리고 이 조각의 색이라 생각했던 하양을 그리스 문명의 전형으로 여겼다.

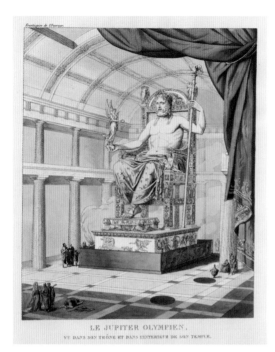

LE JUPITER OLYMPIEN,
VU DANS SON TRÔNE ET DANS L'INTÉRIEUR DE SON TEMPLE.

앙투안 크리소스톰 콰트르 메르 드 퀸시는 한때 고대 유물을 장식했던 여러 사라진 색을 다시 상상했다. 이 조각은 페이디아스가 제작한 올림포스의 제우스 신상이다.

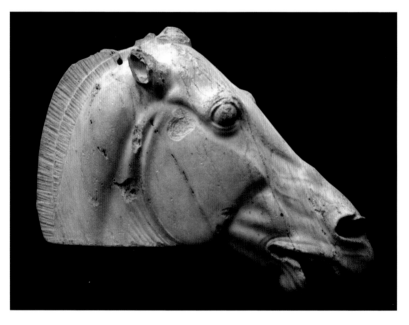

39

영국박물관에 소장된 파르테논 마블스 중 하나. 본래의 색으로 여겨지던 하양으로 되돌리려 했다. 한 비평가는 조각의 '가죽이 벗겨졌다'고 표현했다.

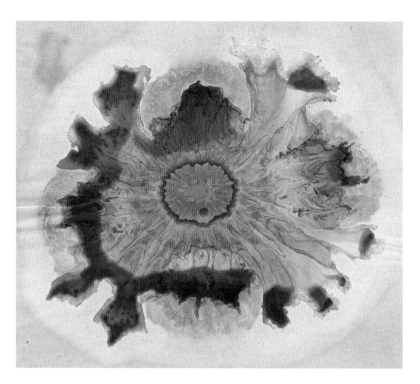

40

1850년대 프리들리프 룽게는 압지 위에서 화학물질을 혼합하며, 색이 만들어지는 숨은 원인을 탐구했다.

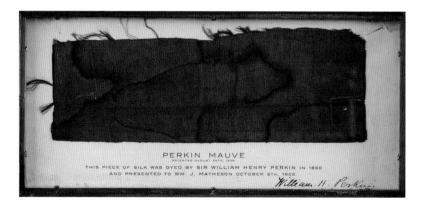

PERKIN MAUVE
PATENTED AUGUST 26TH, 1856
THIS PIECE OF SILK WAS DYED BY SIR WILLIAM HENRY PERKIN IN 1860
AND PRESENTED TO WM. J. MATHESON OCTOBER 5TH, 1906.
William. H. Perkin.

41

1856년 우연히 발견된 윌리엄 헨리 퍼킨의 모브는 합성염료의 새 시대를 열었다.

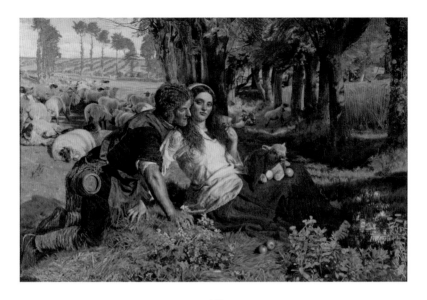

42

거무스름한 그림자 대신 보라색 그림자가 등장하는 최초의 현대 회화 중 하나. 윌리엄 홀먼 헌트의 〈고용된 목동〉(1851)은 '감미로운 여름의 모든 색'으로 끓어오른다.

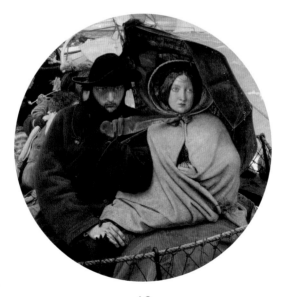

43

포드 매덕스 브라운의 〈영국의 최후〉(1852~1855)에서 가장 눈에 띄는 것은 마젠타색 리본이다. 그는 이 리본 하나를 4주 동안 그렸다.

44

클로드 모네의 초기 걸작 〈까치〉(1868~1869)는 하얀 풍경처럼 보이는 장면을 다양한 파랑과 분홍, 보라의 놀이터로 바꿔놓았다.

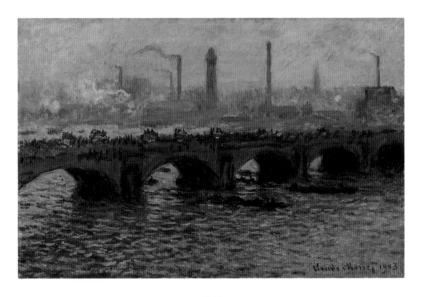

45

모네는 런던 스모그의 시각적 효과에 매료되었다. 워털루 다리가 보이는 이 풍경에서 그는 공장이 늘어선 런던의 스카이라인을 합성 보라의 배기가스로 뒤덮었다.

46

모네의 〈국회의사당, 갈매
기〉는 보라의 퍼레이드다.
가운데 근처에 수수께끼 같
은 모브색 얼룩 둘이 물 위
에 유령처럼 떠 있다.

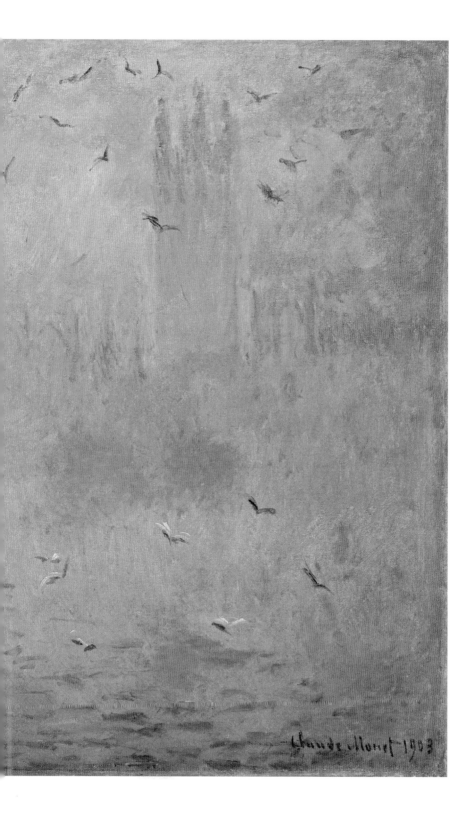

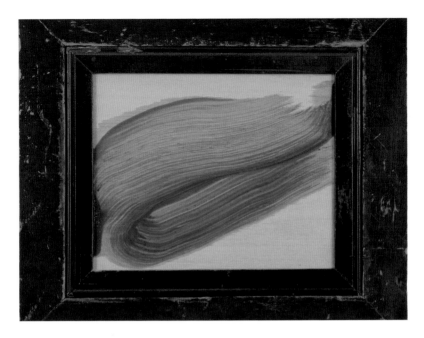

47

하워드 호지킨의 〈잎〉은 색의 가장 오래된 연상 중 하나인 초록과 초목의 연결을 본질적으로 포착했다.

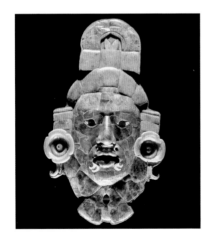

48

49

서기 660~750년에 식물의 초록빛을 띤 옥으로 제작된 마야의 데스마스크는 농업과 관련된 상징으로 가득하다.

목테수마의 머리쓰개 복제품. 청색장식새와 진홍저어새, 다람쥐뻐꾸기의 깃털 위에 초록색 케찰 깃털 450개가 꽂혔다.

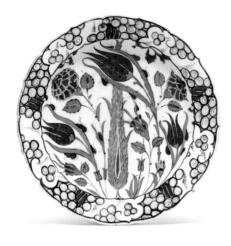

50

이슬람 예술가들은 초록과 파랑 색조의 대가다. 1570년경 제작된 이 이즈니크 접시에서는 겨우 몇 년 전에 발명된 생생한 에메랄드그린 유약이 두드러지게 사용됐다.

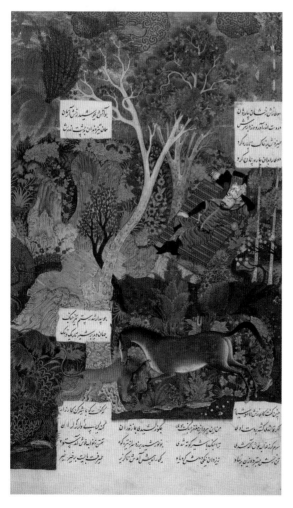

51

페르시아의 영웅 로스탐이 어느 풍경에서 잠든 사이에 그의 말이 사자와 싸우는 모습을 그린 16세기 세밀화. 화가는 숲을 이루는 다양한 초록을 대단히 공들여 묘사했다.

52

데이비드 내시의 〈5월을 통과하는 참나무 잎〉(2016) 역시 자연의 무수한 색을 포착한다. 이 작품은 어린 참나무 잎이 봄의 끄트머리를 향하는 동안 겪는 빛깔의 변화를 묘사한다.

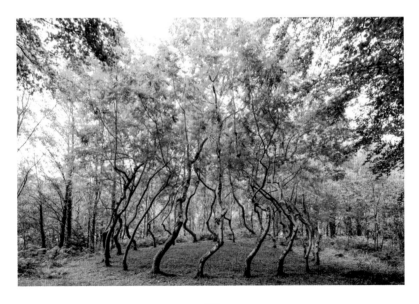

53

점점 커지는 환경위기 속에서 이루어진 믿음의 행위. 내시는 1977년 물푸레나무 22그루를 웨일스에 심고 수십 년에 걸쳐 둥근 지붕 모양으로 인내심 있게 가꾸었다.

컬러의 시간

According to

언제나
우리 곁에는 색이 있다

The World

Colour

컬러의 시간

제임스 폭스 지음 | 강경이 옮김

윌북

서문

내가 색을 '보기' 시작한 것은 여섯 살 때다. 당시 영국에서는 어쩌다 가끔 있었던, 진짜 더운 여름날이었다(요즘 들어 이런 날이 더 흔해졌다). 부엌에서 시원한 오렌지주스를 마시는데 열린 창문으로 금파리 한 마리가 들어왔다. 금파리는 몇 분 동안 웽웽대며 부엌을 날아다니다가 식탁에 내려앉았다. 엄마가 번개처럼 달려들어 돌돌 만 잡지로 이 무단 침입자를 내리쳐 으스러뜨렸다. 나는 몸을 숙이고, 체액의 웅덩이에 빠져 경련하는 금파리의 사체를 들여다봤다. 안쓰러운 모습이었는데도 귀한 보석처럼 보였다. 두 눈은 잘 익은 체리처럼 버건디색으로 붉었고, 날개는 작은 무지개처럼 반짝였으며, 복부에서는 에메랄드그린색과 사파이어블루색이 구릿빛과 금빛으로 절정을 이루며 폭발했다. 그렇게 아름다운 것을 보기는 처음이었다.

모든 아이는 박물학자다. 우리는 모두 삶을 시작할 무렵 우리를 둘러싼 식물과 동물에 매혹되지만, 언제부터인가 호기심이 조금씩 시들해진다. 그러나 내게는 그날 금파리가 오래도록 지속될 또 다른 열정을 자극했다. 그해 여름이 이어지는 동안 나는 점점 색에 빠져들었다. 7월과 8월 동안 장미 꽃잎의 빨강과 구름의 회색을 관찰했고, 오므린 두 손안에 나비를 가두고는 점점 나비의 색으로 물드는 손바닥을 보기도 했으며, 우리 집의 주황색 잔디깎이가 초록 잔디밭에 엷은 줄무늬를 긋는 모습에 매료되기도 했다. 8월에서 9월로 넘어갈 즈음 나는 태양의 흰빛이 크림색보다는 우윳빛에 가까워지는 것을 눈여겨보았다. 10월이 되자 학교 운동장에 떨어진 낙엽을 모아 색깔별로 줄을 세운 뒤 스크랩북에 '개구리 초록색', '코딱지색', '쉬 노랑',

'트랙터 빨강' 같은 이름으로 나뭇잎 하나하나를 묘사하며 정리했다. 나중에는 색의 미스터리를 생각하며 참으로 많은 시간을 보냈다. 고기를 익히면 왜 소고기는 갈색이 되는 반면 닭고기는 흰색이 될까? 왜 물은 투명하고 얼음은 회색이고 눈은 흰색일까? 사람의 피부는 무슨 색이며, (아주 중요한 문제인데) 어떤 크레용으로 살갗을 칠해야 할까?

장 자크 루소는 매일 보는 것들이야말로 제대로 보기가 가장 어렵다고 말한 적이 있다. 내가 색깔 애호가가 아니었다면 흔하디흔한 것들 속에서 그런 아름다움을 발견하지 못했으리라. 모든 것은 색이 있기에 처다볼 가치가 있다. 열두 살 무렵 나는 어둠 속에서도 색을 지각하기 시작했다. 어둠이 올 때까지 기다리다가 내 방의 불을 끄고 눈을 꼭 감고는 최대한 세게 눈을 내리눌렀다. 손으로 눈을 두드리며 만지작거리다 보면 나를 에워싼 어둠이 비틀대며 살아났다. 미세한 빛이 나타났다가 머나먼 별이 되어 사라졌다. 그 뒤 무채색 암흑에 호박색과 청록색, 주홍색의 바다가 밀려들어 내 시야를 좌에서 우로 쓸고 지나갔다. 조건이 잘 맞으면 이 색깔들이 폭발하는 별, 나선형, 체커판, 번쩍이는 점의 망으로 응집되기도 했다. 나중에야 나는 이 신기한 형태들을 안내섬광phosphene이라 부른다는 것을 알게 됐다. 망막세포가 발산하는 미세한 광자들로 인한 현상이었다.

돌이켜보면 나는 미술에 매혹되지 않을 수 없었다. 런던의 내셔널갤러리에 처음 갔을 때는 학교의 허락을 받고 사탕가게에 들어간 느낌이 들었다. 눈을 반짝이며 입을 벌린 채 전시실에서 전시실로 정신없이 돌아다녔다. 이탈리아 화가 사소페라토가 그린 〈기도하는 성모 마리아The Virgin in Prayer〉의 번쩍이는 파란 가운과, 고야가 그린 〈강제로 마법에 걸린 자A Scene from 'The Forcibly Bewitched'〉의 캔버스 밖으로 주르륵 흘러내릴 듯한 기름진 검은색에 크게 충격을 받았다. 무엇보다 클로드 모네의 〈라 그르누예르의 수영객들Bathers at La

Grenouillère〉에 감탄했다. 그 그림은 세상을 살금살금 돌아다니는 색깔을 그 어떤 그림보다 잘 포착해낸 듯했다. 모네의 수변 풍경은 색으로 구성되는 동시에 해체되었다. 유황색과 파란색, 황갈색, 검은색이 물이 되자마자 다시 색깔로 흩어졌다. 모네의 그림은 색깔이 그러하듯 주체와 객체, 빛과 물질 사이를 끝없이 오가며 진동한다. 나는 특히 그림 왼쪽의 진홍색 드레스에 감동했다. 이 붉은 얼룩은 주변에 비해 지독하게 도드라지지만, 그런 까닭에 캔버스에 경쾌하게 생기를 더한다. 그 진홍색이 없었다면 그림의 전체적인 구도가 무너졌을 것이다. 기억하기로 당시 그림을 감상하며 이렇게 생각했다. '모네는 저 붉은 안료를 바르고는 뒤로 물러선 다음 찬찬히 바라보면서 분명 득의만만한 미소를 지었을 거야.'

　모네는 이렇게 썼다. "색은 나와 온종일 함께하는 집착이자 기쁨이며 고통이다." 나도 가끔 같은 생각을 한다. 어쨌든 한번 색을 보기(제대로 눈여겨보기) 시작하면, 색에서 결코 벗어날 수 없다. 색은 세계의 구석구석을 빈틈없이 칠한다. 매복한 채 우리가 눈뜨기를 기다리고, 눈을 감았을 때조차 나타난다. 그러나 색이 도처에 있는데도, 그리고 색을 이해하고 제조하려는 인간들의 모든 노력에도, 우리는 색을 진정으로 소유할 수 없다. 색은 음악과 마찬가지로 자기를 묘사하려는 모든 시도에 저항한다. 우리는 몇 세기 동안 색을 설명하고 분류하기 위해 방대한 어휘를 지었지만, 끝없이 확장되는 색채 어휘는 몸에 맞지 않는 옷처럼 이 포착하기 힘든 지시물을 질식시켜버린다. 어쩌면 색은 글로 다룰 수 없는 주제 가운데 하나인지 모른다.

　그래도 나는 색에 대해 써보고 싶은 유혹에 저항할 수 없었다.

케임브리지에서
2020년 8월

일러두기

1. 이 책에 나오는 용어들은 다음을 참고했다. 2015년 개정 교육과정 교과서개발을 위한 『교과서 편수 자료 I~III』(교육부, 2017), 『세계용어 미술사전』(월간미술, 1999), 대한성서공회 성경 읽기: 공동번역 개정판, 다국어성경 HolyBible: 킹제임스흠정역, KMLE 의학검색엔진, 『해부학용어』 제6판(대한해부학회, 2014), 「표준주기율표」(대한화학회, 2018).

2. 인물, 책, 예술 작품, 중요 개념어(색채어)가 본문에 최초로 등장할 때 원어명(혹은 영어명)을 병기했다.

3. 단행본, 시집 등 책으로 볼 수 있는 글은 겹낫표(『 』), 논문, 시, 단편소설 등의 짧은 글은 홑낫표(「 」), 잡지나 신문 같은 간행물은 겹화살괄호(《 》), 그림, 노래, 영화 등 문서가 아닌 작품은 홑화살괄호(〈 〉)로 표시했다.

4. 저자(혹은 역자)가 참고·인용한 도서 중 한국어 번역본의 정보는 미주와 추천 도서 페이지에 적었다.

차례

·

서론

당신 입가에 맴도는 질문이 들린다.
색이 된다는 것은 무엇을 뜻하는가?
색은 눈길의 스침, 농인의 음악,
어둠 속 하나의 단어다.

—

오르한 파묵Orhan Pamuk[1]

어느 날 궁전을 이리저리 헤매고 다니는 젊은 페르시아 왕자의 발길을 무언가가 멈춰 세웠다. 여러 해 동안 그는 궁전의 방과 벽감을 빠짐없이 탐색했기에 눈을 가리고도 궁전의 회랑을 돌아다닐 수 있다고 생각했다. 그런데 이제 그의 앞에, 한 번도 본 적 없는 문이 나타났다. 그는 문이 잠긴 것을 보고 궁전 문지기를 불렀고, 문지기는 내키지 않는 기색으로 왕자에게 열쇠를 건넸다. 잠시 뒤 왕자는 금과 보석을 비롯해 천 개의 태양처럼 반짝이는 무수한 보물이 가득한 방에 들어섰다. 그의 눈이 곧 서로 다른 일곱 왕국의 일곱 공주를 그린 일련의 그림들에 머물렀다. 그 그림들은 여덟 번째 초상화, 은과 진주를 걸친 어느 잘생긴 왕의 초상화를 동그랗게 에워싸고 있었다. 이 고귀한 통치자는 누구인가, 그리고 그는 무슨 일을 했기에 이토록 매력적인 동반자들을 얻었을까? 그는 오랫동안 답을 궁금해할 필요가 없었다. 그림 위에 이름이 새겨져 있었으니, 바로 자신의 이름이었다. **별지 삽화 1**

바흐람 구르Bahrâm Gûr는 방을 나왔지만 그 예언은 잊지 않았다. 예정대로 왕이 된 그는 그에게 약속된 여인들을 찾아내고자 세계 곳곳에 대사를 보냈다. 뇌물과 협박과 정복을 통해 인도, 비잔티움, 러시아, 슬라보니아, 북아프리카, 중국, 페르시아의 공주를 얻었고 결혼했다. 바흐람은 궁전 주위에 별채 일곱 채를 지어 일곱 아내에게 각각 한 채씩 주었으며, 별채마다 각 아내의 고향과 더불어 요일, 행성, 색깔을 하나씩 골라 상징으로 삼았다. 아내들이 새로 지은 궁으로 들어오자 바흐람은 아내들을 하룻밤씩 방문하며 관능적인 한 주를 보냈다. 아내들은 각자 그에게 사랑과 덕에 대한 이야기를 들려주고는 자신의 색을 옹호하며 끝을 맺었다. "검정보다 좋은 색채는 없지요." 검은 머리에서 윤기가 나는 인도 신부가 선언했다. "노랑은 기쁨의 원천이랍니다." 금발의 비잔티움 신부가 주장했다. "초록은

영혼이 선택한 색이지요." 에메랄드색 눈의 러시아 신부가 단언했다. 빨강머리의 슬라보니아 신부는 삶을 긍정하는 빨강을 찬양했고, 아프리카 공주는 파랑이 지닌 천상의 고귀함을 열정적으로 노래했으며, 중국 신부는 단향목의 갈색이 얼마나 건강에 좋은지 조목조목 늘어놓았다. 그러나 승리를 거둔 이는 아름다운 페르시아 공주였다. "기교가 들어간 모든 색채는 오염됐어요." 그녀가 소견을 말했다. "하양은 아니지요. 하양은 여전히 순수해요." 바흐람 구르가 그녀의 이야기를 들을 때쯤 그 역시 순수하게 정화되었다. 그의 여정은 검정에서 시작해 인생의 일곱 단계를 통과하여 눈처럼 하얀 이상에 이르렀다.

『일곱 개의 초상Haft Peykar』은 페르시아 문학의 걸작이다. 12세기 말 니자미 간자비Nizâmî Ganjavî가 쓴 이 작품은 서기 420년부터 438년까지 사산제국을 통치했던 바흐람 5세에게서 영감을 얻었다. 그러나 이 이야기의 다른 위대한 주인공은 색이다. 책장 곳곳에 니자미의 색채가 꽃처럼 피어난다. 너무나 생생해서 향기가 느껴질 정도다. 그러나 이 작품에서 색은 장식과는 거리가 멀다. 니자미는 색을 세상의 축소판으로 보았다. 세상의 다양한 지역 및 요일과 천체뿐 아니라 깨달음을 향한 일곱 단계의 여정과 연결한다. 색깔을 우주의 숨겨진 구조이자, 어쩌면 인생의 수수께끼를 풀 열쇠로 본 것이다. 과연 그럴듯한지는 모르겠지만 별난 주장은 아니었다. 세계 곳곳에서, 그리고 역사 내내 사람들은 색에 그런 가치를 두었다. 우리 주위의 색들이 아름다울 뿐 아니라 의미로 가득 차 있다고 확신했다.[2]

이 책은 우리를 바흐람 구르가 떠났던 여정으로 이끈다. 이 여정에서 우리는 일곱 색을 하나씩 방문해 그들의 이야기에 귀기울일 것이다. 그러나 모험에 나서기 전에 우선 물어야 할 질문이 하나 있다.

색이 된다는 것은 무엇인가?

성 아우구스티누스St Augustine는 '시간'의 정의를 내리라고 요청받기 전까지는 시간이 무엇인지 알았노라고 썼다. 색깔도 시간처럼 늘 우리와 함께하는 동반자다. 아침에 눈을 뜨는 순간부터 밤에 눈을 감는 순간까지 함께한다. 사방에서 무궁무진한 다양성으로 우리를 에워싼다. 지금 당장 잠깐만 당신 주변의 색을 살펴보라. 분명 셀 수 없이 많을 것이다. 우리는 삶의 너무나 많은 시간 동안 이 환영들을 경험하다 보니, 이들을 이해하기 위해 잠깐 멈추는 일이 드물다. 우리는 대부분 1분이나 1시간이 어떠한 느낌으로 흐르는지 알 듯이 빨강이나 파랑이 어떻게 보이는지 안다. 그러나 색을 그다지 자신감 있게 설명하지는 못한다. 정말 솔직하게 답해보라. 당신은 '정말' 색이 무엇인지 아는가?

　많은 사람은 색이 사물 자체, 혹은 사물에 부딪혀 튕겨 나오는 빛의 객관적 속성이라고 상식적으로 생각한다. 나뭇잎이 초록인 이유는 초록빛을 반사하기 때문이고, 그 초록빛은 나뭇잎만큼이나 실재한다고 본다. 그러나 색은 물리적 세상이 아니라 보는 사람의 눈이나 정신에만 존재한다고 주장하는 사람도 있다. 이들은 만약 아무도 보지 않는 숲에서 나무 한 그루가 쓰러졌다면 그 나무의 잎은 색이 없다고, 물론 다른 것도 색이 없다고 주장한다. 색 같은 '것'은 없으며, 색을 보는 사람만 있다는 말이다. 어떤 면에서 두 입장 모두 옳다. 색은 객관적이자 주관적이다. 폴 세잔Paul Cézanne이 표현한 대로 색은 "우리 뇌와 세상이 만나는 장소"다.[3] 눈이 세상의 빛을 등록하고, 정신이 그것을 해석할 때 색이 창조된다. 이는 물리적·화학적·생물학적 사건들이 길게 연쇄되는 복잡한 과정이다. 그렇다면 우리는 색을 명사가 아니라 '동사'로 여겨야 하며, '색은 무엇인가'라고

묻는 대신 '색은 어떻게 발생하는가?'라고 묻는 편이 더 유용하다.

색은 빛에서 시작한다. 빛이 없다면 색도 있을 수 없다. 빛은 파장과 주파수가 각기 다른 방대한 전자기복사 스펙트럼에 속한다. 스펙트럼의 한쪽 끝에 있는 감마선의 파장은 1억분의 1밀리미터만큼 짧다. 다른 쪽 끝에 있는 극저주파의 파장은 수만 킬로미터다. 둘 사이의 에너지는 다양한 속성과 기능을 지닌다. 우리는 X선을 이용해 몸안을 촬영하고, 마이크로파로 음식을 데우고, 라디오파로 엄청 멀리 떨어진 곳과도 통신한다. 그러나 전자기스펙트럼의 3분의 1 지점쯤, (피부를 태우는) 자외선과 (우리가 열로 감지하는) 적외선 사이에, 우리 눈에 보이는 작은 띠가 있다. 이 가시광선은 전자기스펙트럼의 0.0035퍼센트만 차지하지만, 이곳에서 인간이라면 누구나 경험하는 모든 색이 나온다. 자외선이 약 400나노미터(나노nano는 10억분의 1을 뜻한다)의 파장에서 보라색으로 피어난 다음 파랑(430~490나노미터)과 초록(490~560나노미터), 노랑(560~590나노미터), 주황(590~630나노미터), 빨강(610~700나노미터)으로 번지다가 적외선으로 스르륵 들어가며 시야에서 사라진다.

빛은 광자라고 불리는 미세한 에너지의 다발로 구성된다. 광자는 곳곳에 어마어마하게 많다. 당신이 지금 이 책을 침실등 옆에서 읽는다면 침실등의 전구는 1초마다 약 100억조의 광자를 생산한다. 우리 몸에 있는 세포보다 100만 배 더 많다. 몇몇 광원은 색을 지닌다. 레이저 포인터는 보통 650나노미터 파장의 붉은빛만 방출하며, 예전에 쓰이던 나트륨 가로등(지금은 에너지 효율이 더 높은 LED로 대체된)은 589나노미터 파장의 노란빛만 낸다. 그러나 독보적인 광자 방사체인 태양은 모든 가시파장의 빛을 만들어낸다. 태양은 수소 원자를 뭉쳐 헬륨을 만드는 과정에서 상상할 수 없을 만큼 많은 광자를 생산한다. 그 광자들은 초속 30만 킬로미터로 돌진하며 태양계 곳곳

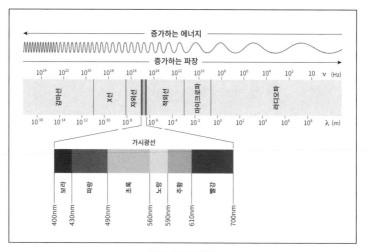

전자기스펙트럼

으로 흩어진다. 지구에는 단 8분이면 도착해서 대기를 통과하고, 구름에 튕기거나 숲으로 사라지거나 바다로 뛰어든다. 에너지와 물질의 이처럼 격렬한 상호작용이 바로 색이 만들어지는 도가니다.

모든 물질은 구조가 다르기 때문에 광자와 서로 다르게 상호작용한다. 빛의 대부분을 반사해서 희게 보이는 물질도 있고, 빛의 대부분을 흡수해서 검게 보이는 물질도 있다. 그러나 대체로 물질은 빛의 특정 파장만을 반사하거나 전달하고 다른 파장은 흡수한다. 그렇게 해서 색깔을 띠게 된다. 루비가 빨간색으로 보이는 이유는 루비의 구조가 긴 파장의 붉은 가시광선만 반사하기 때문이다. 풀이 초록색으로 보이는 이유는 엽록소라 불리는 정교한 색소 분자를 갖기 때문인데, 엽록소는 빛의 파랑과 빨강 파장을 흡수하고 두 파장 사이의 초록과 노랑을 반사한다. 모르포나비의 고혹적인 파란색은 물리적 구조로 만들어진다. 모르포나비의 날개를 덮은 미세한 비늘들은 백색광을 왜곡시켜 파란빛의 파장만, 보는 각도에 따라 채도가 달라 보

17

이게 분산한다. 대체로 사물들은 그들이 소유하지 '않는' 색, 곧 그들의 표면이 반사하는 색을 띤다. 그러나 반사되고 굴절되고 확산된 빛은 아직 색이 아니다. 색이 되려면 광수용기(광수용체)가 필요하다.

지구 곳곳을 핀볼처럼 튕겨다니는 무수한 광자 가운데 일부는 광수용기 1억 개가 대기하는 우리 눈으로 들어온다. 이 광수용기 대다수는 색의 지각을 담당하지 않는 막대세포로 이루어지지만, 400만~500만 개의 원뿔세포는 색을 감각한다. 대부분의 인간은 원뿔세포 세 종류를 갖는다. S원뿔은 가시광선의 짧은 파장(415~430나노미터)에 특히 민감하고, M원뿔은 중간 파장(530~570나노미터), L원뿔은 긴 파장(555~565나노미터)에 민감하다. 모든 원뿔세포는 구부러진 아미노산 사슬로 구성된 색소 분자를 가진다. 광자가 흡수되면 이중결합을 부러뜨려 이 아미노산 사슬을 똑바로 펴면서 분자의 형태를 변화시킨다. 사소해 보이는 이 사건은 2억분의 1나노초 동안 지속될 뿐이지만, 모든 인간 시각의 토대가 된다.

빛 흡수가 도화선이 되어 사건들이 잇따라 일어난다. 광수용기는 구조가 달라질 때 하나의 단백질을 활성화하고, 이는 또다른 단백질을 활성화하여 무작위로 산만하게 흡수된 광자들을 전기신호로 바꾸는데, 이 신호는 시냅스를 지나 두극세포, 그다음에는 신경절세포까지 이른다. 신경절세포에 이른 전기신호는 이진신호('활동전위 action potential'라 불리는 개폐 전압 변화)로 전환되어, 시(각)신경을 통해 눈을 빠져나가 액체로 채워진 경로를 따라 뒤통수엽 뒤쪽의 일차시각겉질에 도착한다. 일차시각겉질은 온갖 시각 자료를 처리하며 가끔은 추가 처리를 위해 뒤통수엽의 다른 영역들로 자료를 보내기도 한다. 대뇌겉질의 작동 기제는 아직 완전히 밝혀지지 않았다. 하지만 눈에 기입된 빛의 정보를 우리가 보는 오색찬란하고 역동적인 세상으로 바꾸는 일이 주로 이곳에서 일어난다는 사실은 밝혀졌다.

그렇다면 색은 어떻게 산출되는가? 이상하게 들리겠지만 원뿔세포 하나하나는 색맹이다. 이들은 흡수된 파장에 대한 정보를 조금도 전달하지 않는다. 빛을 감지했는지 아닌지만 알린다. 그러나 앞에서 말한 대로 원뿔세포는 종류에 따라 특정 범위의 파장에 민감하다. S원뿔은 다른 원뿔보다 파란빛을 흡수할 가능성이 더 높고, L원뿔은 빨강을 흡수할 가능성이 더 높다. 이런 특성 덕택에 뇌는 세 원뿔세포에서 출력된 데이터를 비교하면서 망막의 서로 다른 부위에 어떤 파장이 닿았는지 식별할 수 있다. 뇌는 원뿔세포의 출력 데이터를 빨강-초록, 파랑-노랑, 검정-하양이라는 세 가지 채널로 분류한 다음(그래서 이 색들이 각각 보색을 이룬다), 몇몇 신호는 합산하고 다른 신호는 감산하면서 차이를 판단한다. 놀랄 만큼 추상적인 과정처럼 보이겠지만 사실 단순하면서도 효율적이다. 뇌는 단 세 쌍만 비교함으로써 수많은 색채와 색조를 구분한다.[4]

　이 짧은 설명은 색 지각의 많은 면을 단순화하지만, 색이 하나의 과정임을, 주체와 객체, 정신과 물질 사이의 춤임을 분명히 보여줬기를 바란다. 다양한 파장의 빛은 물론 우리와는 독립적으로 존재하지만, 우리 뇌가 파장을 해석할 때 비로소 색이 된다. 달리 말해 색

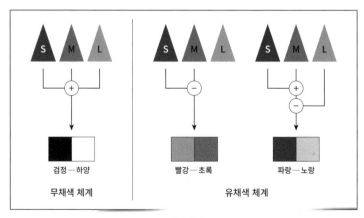

대립과정

의 성분은 우리 밖에 있지만, 조리법은 우리 안에 있다. 조리법이 늘 똑같지는 않다. 주관적인 다른 경험과 마찬가지로 색 지각은 사람마다 차이가 상당하다. 남자들 중 대략 8퍼센트는 세 가지 원뿔세포 가운데 한 가지 이상이 제대로 기능하지 않으므로 다른 사람들보다 색을 더 적게 지각한다. 여성들 중 소수는 네 가지 유형의 원뿔세포를 지녀서 또다른 차원의 색상을 경험한다고 여겨진다(이들이 실제로 더 많은 색을 구분하는지는 알려져 있지 않다).[5] 사실 모든 사람의 시각체계는 고유하다. 어느 두 사람도 동일한 시각 정보를 똑같이 해석하지 않는다.

예술가 요제프 알베르스Josef Albers는 가시스펙트럼의 수수께끼를 해독하는 데 많은 시간을 바쳤다. 그는 멋진 책 『색채의 상호작용 Interaction of Color』의 앞부분에서 이런 차이를 인정했다.

한 사람이 '빨강'(색의 이름)이라고 말하고 50명이 그 말을 듣는다면, 그들의 마음에 50개의 빨강이 떠오르리라 예상할 수 있다. 그리고 이 빨강들이 서로 매우 다르리라 확신해도 좋다.

심지어 어디에서나 똑같은 코카콜라 상표의 빨강처럼 모든 사람이 수없이 보아온 색을 구체적으로 언급해도, 사람들이 떠올리는 빨강은 여전히 다양할 것이다.

심지어 그 말을 듣는 모든 사람 앞에 빨강 수백 개를 놓고 그중에서 코카콜라 상표의 빨강을 고르라고 해도 사람마다 꽤 다른 색을 선택할 것이다. 그리고 그 누구도 자신이 정확한 색조를 골랐는지 확신할 수 없다.

그리고 가운데에 흰 글씨로 이름이 쓰인 둥근 코카콜라 상표를 실제로 갖다 놓고 모든 사람이 똑같은 빨강에 시선을 집중한다 해도, 각자 망막에 투사하는 대상은 동일하겠지만 지각하는 대상이 같다고는 아무도 단언할 수 없다.[6]

우리가 어떻게 색을 지각하는지는 이야기의 일부일 뿐이다. 색은 또한 우리 뇌가 언제 깨고 언제 잠들지, 무엇을 입고 무엇을 살지, 누구에게 매혹되고 어떤 감정을 느낄지 알려준다. 우리가 거의 의식하지는 못하지만 우리의 기분과 행동에 끊임없이 영향을 미친다. 연구에 따르면 빨강은 심장 박동수를 올리고 뇌를 활성화하며 몸의 속도와 힘, 반응 시간을 개선하고 또한 위험하고 경쟁적인 행동을 부추긴다.[7] 파랑은 심장 박동수와 혈압을 낮추고 이완을 도우며 범죄율마저 줄인다. 이런 사실을 토대로 일본은 유명한 프로젝트를 실시했다. 2006년 일본의 몇몇 주요 철도 관리자들이 전국의 승강장과 건널목에 파란색 LED 전등을 설치했다. 이들은 파란빛이 격한 감정에 사로잡힌 사람들을 진정시키고, 달려오는 기차에 몸을 던지지 않게 막아주길 바랐다. 효과가 있는 듯했다. LED 전등을 설치한 덕분인지 자살률이 84퍼센트 감소했다.[8]

색채심리학은 이제 우리 모두에게 영향을 미친다. 색으로 특정한 정서적·신체적 반응을 일으키기 위해 고안된 로고와 광고, 포장이 소비자를 끊임없이 조종한다. 소비자가 내리는 순간적 판단의 최대 90퍼센트가 색에 좌우된다. 이 판단들은 너무나 즉시 잠재의식 속에서 내려지므로 사실상 저항할 도리가 없다. 가게들은 선명한 빨강과 노랑으로 우리의 주의를 사로잡고 관심을 자극한다. 식품과 음료 제조자들이 빨간색과 오렌지색을 사용하는 이유는 이 색들이 식욕을 돋운다고 여겨지기 때문이다. 은행과 보험사는 파랑을 선호하는데 파랑이 정직과 성실, 확신, 안정성을 떠오르게 하기 때문이다. 모든 기업은 사람들이 주로 색채로 브랜드를 인식한다는 것을 잘 알며, 브랜드 컬러(영국의 석유화학기업 BP의 초록과 다국적 제과업체 캐드베리의 보라 따위)를 지키기 위해 법정 싸움도 마다하지 않는다.[9]

색의 의미

'색의 의미'에서 의미란 무엇을 뜻할까? 색과 관련된 의미에는 세 종류가 있을 것이다. 첫 번째는 색채와 색조가 지닌 정서적이거나 심리적인 의의에서 나온다(빨강은 활기차고, 갈색은 무기력하며, 밝은 파랑은 어두운 파랑보다 행복하다). 두 번째는 주관적 반응이 아니라 체계화된 사회적 관습에서 나온다(빨강은 경고를 뜻하며 하얀색 깃발은 항복하겠다는 표시다). 세 번째이자 역사적으로 가장 풍요로운 의미는 연상으로 생겨난다. 인류는 이 세 번째 유형의 의미를 수천 년 동안 만들어왔다. 전 세계의 철학자와 신학자, 연금술사, 의전 담당자들이 색을 행성과 요일, 계절, 기후, 방향, 원소, 금속, 보석, 꽃, 약초, 음音, 알파벳, 사람의 나이와 기질, 신체의 기관과 조직, 구멍, 감정, 덕, 악과 연결하며 미로 같은 연관성의 체계를 창조했다. 논리적인 비유도 있지만, 그다지 논리적이지 않은 것도 있다. 1610년 문장紋章의 상징 '색cullor'을 안내하는 책을 쓴 에드먼드 볼턴Edmund Bolton은 노랑을 토파즈와 크리소베릴, 일요일과 마리골드, 믿음과 지조, 사자, 7월, 청소년기(특히 열네 살에서 스무 살 사이), 공기, 봄, 나른함, 숫자 1·2·3과 연결했다.[10]

　물론 (다른 모든 것처럼) 색에는 본래 의미가 없다. 색의 의미는 색을 보고 사용하는 사람들이 창조한다. 그래서 하나의 색이 서로 다른 장소에서 서로 다른 것을 뜻하기도 한다. 하양은 서구에서 오랫동안 빛과 생명, 순수와 동일시됐지만, 아시아의 몇몇 지역에서는 죽음의 색이다. 영어에서 초록은 질투의 색이지만 프랑스어에서는 공포, 태국어에서는 분노, 러시아어에서는 슬픔이나 지루함의 색이다.[11] 미국 정치에서 빨강은 보수이고 파랑은 진보이지만 유럽에서는 반대다. 색의 의미는 시간이 흐르면서 달라지기도 한다. 오늘날 많은 사

람은 파랑이 남성적이고 분홍이 여성적이라고 생각하며 자녀들의 옷을 입힌다. 그러나 100년 전만 해도 반대였다. "분홍은 남자아이, 파랑은 여자아이를 위한 색이라는 것이 일반적으로 받아들여지는 규칙"이라고 1918년 어느 육아서는 조언한다. "분홍은 결단력 있고 강한 색이기 때문에 남자아이에게 어울리지만, 파랑은 섬세하고 앙증맞아서 여자아이들에게 더 예쁘게 어울린다."[12]

모든 색은 다의적이다. 확실한 의미를 지녔다고 여겨지는 색도 마찬가지다. 검정은 의미가 가장 일관된다고 할 수 있다. 암흑과 절망, 죄, 죽음과 동일시되며 역사 내내 거의 모든 곳에서 폄하되었다. 그러나 이처럼 구제불능이라 여겨지는 검정조차 긍정적으로 연상될 때가 있다. 지난 100년간 검정이 최신 스타일의 동의어처럼 여겨지다 보니 언제부터인가 유행하는 모든 상품은 '새로운 검정the new black'이라 불리게 됐다.[13] 크리스티앙 디오르Christian Dior는 검정에 대해 이렇게 생각했다.

모든 색 중 가장 인기 있고 가장 편리하며 가장 우아하다. 나는 여기에서 색이라는 단어를 의도적으로 사용한다. 왜냐하면 검정은 색채만큼이나 도드라질 때가 있기 때문이다. 모든 색 중 가장 날씬해 보이게 하는 색이고, 안색이 나쁘지만 않다면 사람을 가장 돋보이게 하는 색이다. 검정은 언제든 입을 수 있다. 나이에 상관없이 입을 수 있다. 거의 모든 행사에서 입을 수 있다. '리틀 블랙 드레스'는 여성의 옷장에 꼭 필요하다. 검정에 대해서라면 나는 책 한 권을 쓸 수 있다.[14]

디오르의 '리틀 블랙 드레스'는 색의 의미가 얼마나 유동적인지 아주 간단히 보여준다. 여성이 장례식에 검정 드레스를 입고 간다면 이때 검정은 분명 애도와 죽음을 상징한다. 하지만 그 뒤에 택시에

올라타 가까운 칵테일파티에 간다면 우아한 세련미를 나타낸다. 의미라는 것이 모두 그렇듯 색의 의미도 맥락을 토대로 한다.

그러나 맥락을 넘어설 수도 있다. 예를 들어 색 선호도는 전 세계가 놀랄 만큼 비슷하다. 최근 5대륙 17개국 사람들의 의견을 수집한 연구에 따르면 파랑은 모든 나라에서 가장 인기 있는 색이다. 무엇보다 인기의 정도에 주목할 만하다. 모든 나라에서 파랑은 최소 3분의 1 이상 표를 얻었다. 독일에서는 조사 대상자의 47퍼센트가 파랑을 좋아한다고 답해, 2위를 차지한 빨강보다 네 배나 더 인기 있었다.[15] 이런 세계적 일치는 몇몇 색의 의미—특히 첫 번째 정서적 의미—에서도 나타났다. 대부분의 사회에서 빨강은 '뜨겁고' 파랑은 '차다'. 노랑은 '능동적'이고 초록은 '수동적'이다. 하양은 '선하고' 검정은 '나쁘다'. 밝은 색은 '행복하고' 어두운 색은 '슬프다'.[16] 두 번째 유형인 관습적 의미도 마찬가지다. 갈수록 세계화되는 세상은 색을 이용한 많은 표지와 상징을 공유한다. 도로교통에 관한 빈 협약에 따르면 어느 사법권에서든 빨강은 '정지', 초록은 '진행'을 뜻해야 한다. '세계가 동의할 때'라는 슬로건을 내건 국제표준화기구는 모든 위험을 노랑과 검정으로 표시해야 한다고 주장한다.

하지만 세 번째 유형의 의미는 어떤가? 색의 '연상적 의미'는 정말 세계적일 수 있을까? 앞서 설명한 다양한 차이를 보면 그럴 수 없다. 색의 은유는 한 공동체의 풍경과 언어, 관습, 믿음에 따라 형성되는 복잡한 건축물이다. 2장에서 보듯 빨강이 중국에서 행운의 색이 된 것은 대단히 중국적인 상황에서 비롯한다. 그리고 7장에서 보겠지만 초록이 중동에서 행운의 색이 된 것도 중동만의 이유 때문이다. 하지만 수 세기에 걸쳐 세계 곳곳에서 반복적으로, 놀랄 만큼 비슷하게 나타나는 색의 은유도 더러 있다. 이런 연상적 의미는 이른바 인간 경험의 보편성에서 나온다. 그것은 언제 어디에 살든 모든 사람이

마주치는, 많지는 않지만 단순하며 일관적인 기준이다. 이런 보편적인 의미는 다음과 같다.

검정	밤, 어둠, 흙먼지
하양	낮, 빛, 청결
노랑	태양, 불, 대지
빨강	피, 불, 대지
초록	초목, 물
파랑	하늘, 물

물론 이는 아주 상투적이고 당연해 보이는 클리셰다. 그러나 상투적인 것이 상투적인 이유는 그 안에 얼마간의 진실이 있기 때문이다. 이런 연상적 의미는 그 단순성으로 인해 오래도록 강하게 유지된다. 크레용을 휘두르는 아이들도 이해할 만한 근본적인 시각적 유사성이 토대가 되고, 시간이 흐르면서 그 위에 의미가 건축된다. 예술 작품과 시, 글, 의례, 일상의 표현들이 조금씩 쌓여 다채로운 의미를 지닌 거대한 건축물이 된다. 이 책은 이런 건축물 중 몇몇이 어떻게 지어졌는지 살펴본다.

일곱 개의 초상, 일곱 가지 아름다움

건강한 사람은 수백 가지 색을 지각한다. 이런 점에서 우리의 시각은 다른 많은 종보다 우수하다. 대다수 포유류는 빛의 긴 파장에 민감하게 반응하는 세 번째 유형의 원뿔세포가 없으므로 적록색맹이다.

황소는 붉은 망토를 싫어하기로 유명하지만 빨강 자체를 보지는 못한다. 사실은 망토의 펄럭임에 격분하는 것이다. 그러나 여러 동물이 인간보다 색각(색채감각)이 뛰어나다고 여겨진다. 몇몇 파충류와 양서류, 곤충, 새는 4가지 원뿔세포를 갖는다. 나비와 비둘기의 몇몇 종들은 5가지를 가진다. 벌은 자외선을 보므로 우리에게는 보이지 않는 꽃의 정교한 무늬도 발견한다. 뱀은 적외선을 보므로 멀리서도 먹잇감의 따뜻한 몸을 감지할 수 있다. 갯가재의 눈은 광수용기가 21가지나 있으며 자외선뿐 아니라 편광에도 반응한다. 갯가재의 작은 뇌가 이런 하드웨어를 어느 정도까지 활용할 수 있는지는 불분명하다.

인간은 색을 다양한 방식으로 분류한다. 영어에는 11가지 기본색 용어가 있다. black(검정), white(하양), red(빨강), yellow(노랑), green(초록), blue(파랑), purple(보라), brown(갈색), grey(회색), orange(주황), pink(분홍). 그러나 다른 언어는 다르게 분류한다. 러시아어에는 파랑을 뜻하는 기본 용어가 2가지 있다. 옅은 파랑을 가리키는 '골루보이голубой(goluboi)'와 짙은 파랑을 가리키는 '시니синий(sinij)'다. 러시아인들은 이 둘을 완전히 별개의 색채로 생각한다. 분홍과 갈색, 노랑을 가리키는 단어가 따로 없는 언어도 많고, 초록과 파랑에 한 단어를 사용하는 언어도 있다. 서아프리카의 티브족은 기본적인 색상 표현이 3개(검정, 하양, 빨강)뿐이다. 몇몇 공동체에는 색 용어가 아예 없다. 호주 북부의 부라라족은 다양한 색을 '군갈챠gungaltja(옅은 또는 밝은)'와 '군군쟈gungundja(짙은 또는 칙칙한)'로 나눈다. 색의 의미처럼 색 용어도 대체로 문화와 맥락에 따라 달라진다. 대개 각 사회는 자신들이 중요하게 여기는 색만 이름을 짓는다. 농업에 열성이던 아즈텍인들은 초록을 일컫는 단어가 12개나 된다.[17] 에티오피아에서 소를 키우는 무르시족은 소를 묘사하는 색 용어 11개 외에 다른 색은 없다.[18]

색 공간은 어휘로만 나뉘지 않는다. 이론가들은 스펙트럼을 물리적·지각적·철학적 관점에서 여러 원소로 쪼개려 했다. 이들의 결론은 2가지(대개 검정과 하양)와 3가지(삼원색 빨강·파랑·노랑처럼)부터 미국광학회의 2775가지에 이르기까지 대단히 다양했다. 그러나 7만큼 오래도록 인기를 누리는 숫자는 없다. 아리스토텔레스는 7개의 '기본'색이 있다고 믿었다. 니자미와 뉴턴도 마찬가지였다. 그들이 그러한 결론에 도달하게 된 이유는 정말로 세상에 일곱 가지 색이 있었기 때문이 아니라 7이라는 숫자 자체가 특별했기 때문이다. 아리스토텔레스에게 7은 일곱 가지 기본적인 맛과 인생의 일곱 단계에 부합하는 가장 중요한 완전수였다. 니자미는 한 주를 이루는 요일과 행성들에 일곱 색을 연결했다. 뉴턴이 백색광을 일곱 가지 색으로 분리한 이유는 보편적인 조화를 믿었고 음악의 7음과 맞추고 싶었기 때문이다.[19]

이 책은 아리스토텔레스의 일곱 기본색(검정, 빨강, 노랑, 파랑, 하양, 보라, 초록)을 현대적으로 재해석한다. 색은 너무나 변화무쌍하므로 이 책이 색에 대한 결정판이라고 주장하지는 않겠지만, 색의 보편적 특성을 최대한 존중하려 노력했다. 이 책은 선사시대부터 현재까지, 세상의 한쪽 끝에서 다른 쪽 끝까지 방랑하며 예술과 문학, 철학, 과학을 비롯한 여러 분야에서 이야기를 끌어온다. 내 목표는 색의 물리적 속성뿐 아니라 색에 부여된 의미까지 이해하는 것이다. 색의 의미들은 그 의미를 만들어낸 사회에 대해 많은 걸 알려준다. 색은 사람들의 희망과 두려움, 편견, 집착을 반영한다. 그래서 나는 이 일곱 색을 배열하여 또다른 이야기를 들려주려 한다. 인간에 대한 이야기, 우주에서 인간이 차지하는 자리에 대한 이야기다. 원한다면 이 책을 색의 문화사로 읽어도 좋지만, 나는 이 책을 색으로 보는 세상The World According to Colour의 역사로 생각한다.

1장

검정

어둠 밖으로

검은 아름다움, 만물을 비추는 저 태양 위에서,

어둠이 오면 다시 억눌리는

이곳의 색들은 따라할 수 없는 힘으로

여전히 변함없이 남아 있구나.

그리고 언제나 한결같은 사물처럼

낮과 함께 변하지도, 밤과 함께 숨지도 않아

세상이 눈부시다 말하고

옛 시들이 그토록 노래하는 이 모든 색이

밤과 함께 스러지고 사라져

아무 흔적도 남기지 않을 때,

그대는 여전히 너무나 온전한 상태로 있으니

우리는 그대의 검은빛이

다가갈 수 없는 빛의 불꽃임을, 그리고

우리의 어둠만이 그 빛을 어둡다고 생각하게 만듦을 알겠다.

—

셔베리의 에드워드 허버트Edward Herbert of Cherbury 경(1665)[1]

검정

단순한 검은 정사각형에서 이야기를 시작해보자.별지 삽화 2 어느 가죽 제본 책에 검은색 사각형 하나가 느닷없이 나타난다. 어리숙한 독자가 중심을 잃고 떨어지길 기다리는 구멍 같다. 하나하나 그은 선 수백 개가 서로 중첩되고 교차되어 만들어진, 거칠고 빳빳한 검정 사각형이다. 세월이 흘러 잉크는 벗겨지고 일그러졌으며 책장을 더듬는 손길에 군데군데 번지긴 했지만, 강한 아마씨유 냄새가 여전히 배어나온다. 사각형을 그린 솜씨는 완벽과는 거리가 멀다. 네 모서리의 길이가 다르고 선이 들쭉날쭉한데다, 여러 번 손을 댄 모서리에서 잉크가 새어나와 이제는 누르스름하게 변해가는 책장에 자국을 남겼다. 그런데도 이 사각형은 대담하게 절제된 까닭에 강렬한 시각적 충격을 준다. 첫눈에는 20세기의 선구적인 추상화처럼 보인다. 혁명기 러시아나 제2차 세계대전 후 뉴욕의 그리니치빌리지에서 구상된 밑그림처럼 보일지도 모른다. 그러나 이 정사각형은 사실 300년도 더 전에 어느 별난 잉글랜드인이 생각해낸 것이다.

로버트 플러드는 1573년이나 1574년에 어느 명문가에서 태어났다. 부모의 기대대로 다른 형제들처럼 변호사나 지주 농부가 되는 대신에 그는 옥스퍼드에서 공부했다. 그곳에서 비술occult에 흥미를 갖게 되었으며 아마 어느 정도의 지식도 쌓았다. 자신의 검대와 칼집이 사라졌을 때에는 점성술 차트를 그려 수성의 위치를 보고, 동쪽의 말 많은 남자가 훔쳐갔다는 결론을 내리고는 잃어버린 물건들을 되찾아오기도 했다.[2] 나중에 플러드는 런던에서 의사가 되어 전통적인 의술에 자기요법과 점성술, 심령 치료를 결합한 치료법을 사용했다. 그러나 플러드의 호기심은 끝이 없었다. 30대 후반 그는 또다른 작업을 시작했다. 세상의 모든 지식 체계를 탐구하여 편찬하는 일이었다. 그는 동정을 잃을 시간조차 없이 과학과 연금술과 의학부터, 부활과 음악, 심지어 바람의 이론에 이르기까지 다양한 주제로 줄줄이

논문을 썼다. 그의 걸작은 의심할 여지 없이 『대우주와 소우주의 역사』(1617~1621)였다. 우주뿐 아니라 우주 속 인간의 자리에 관한 전반적인 역사를 연대순으로 기록한 책이다. 검은 정사각형은 이 책의 26쪽에 등장한다.

이 도형은 우주가 존재하기 이전 세계의 초상이다. 네 모서리 모두에 "그리고 무한으로 계속et sic in infinitum"이라는 글귀를 두른 이 정사각형은 나중에 신이 우주를 빚어낼 때 사용할 무형의 질료를 묘사한다.

태고의 재료는 원시적이며 무한하고 무형하다. 무언가something에도, 무nothing에도 적합하다. 크다고도 작다고도 할 수 없으므로 크기도 차원도 없다. 가늘지도 두껍지도 않고 지각할 수도 없으므로 아무런 성질이 없다. 움직이지도 정지하지도 않으며 색깔이나 그 어떤 기본 특성이 없으므로 아무런 속성도 경향도 없다.[3]

플러드는 이 재현할 수 없는 대상을 재현하기 위해 무척 고심했을 것이다. 펜처치가街의 자기 집 책상에 앉은 그의 모습을 상상해보자. 한 손에 깃펜을 잡고 다른 손으로 턱을 괸 채 특성이라고는 전혀 없는 무언가를 어떻게 그릴지 고민하는 모습을. 결국 그는 검정을 선택했다. 이 검은 정사각형 근처의 문단에서 그는 자신의 '상상화'가 태초의 공void을 '검은 연기나 증기, 무시무시한 어둠, 심연의 암흑'으로 묘사한다고 설명한다.[4] 그의 그림은 몇몇 고대 자료를 토대로 했다. 그중 하나는 『헤르메스주의 문헌Corpus Hermeticum』에 등장하는 창조 신화로, 이집트의 영향을 받아 3세기 그리스에서 쓰였다. 이 신화에는 뱀처럼 똬리를 튼 채 검은 연기구름을 내뿜으며 '형언할 수 없는 비탄의 소리'[5]를 토해내는 어둠이 등장한다. 플러드는 또한 성

경에서 분명 가장 유명하다고 할 만한 구절도 인용했다.

처음에 하나님께서 하늘과 땅을 창조하시니라. 땅은 형태가 없고 비어 있
으며 어둠은 깊음의 표면 위에 있고 하나님의 영은 물들의 표면 위에서 움
직이시니라. 하나님께서 이르시되, 빛이 있으라, 하시매 빛이 있었고 하나
님께서 그 빛을 보시니 좋았더라. 하나님께서 어둠에서 빛을 나누시고 하
나님께서 빛을 낮이라 부르시며 어둠을 밤이라 부르시니라.[6]

물론 이는 「창세기」 1장 1절이며, 플러드가 인용한 것은 그의
역작보다 겨우 몇 년 전에 초판이 나온 킹 제임스(흠정역) 성경이다.
명성 높은 이 영어 번역본은 어느 모로 보아도 시적이고, 진중한 표
현을 적절하게 사용한다. 하지만 몇 가지를 무척 잘못 옮기고 있다.
'어둠darkness'은 이 창세기 저자들이 그렸던 원초적인 암흑을 묘사
하기에는 지나치게 우아한 단어다. 원래 사용됐던 히브리어 명사는
'חֹשֶׁךְ(khoshekh)'로, 기침을 하듯 목구멍에서 거친 소리를 아름답지
않게 내뱉어 발음해야 한다. 이 어둠은 흉포하고, 귀에 거슬리며, 야
생적이다.

전 세계의 창조 신화는 비슷하게 시작한다. 힌두교의 『리그베다
Rigveda』(기원전 1500년경)에서 '어두운 시초의 찬가'라고도 간혹 불리
는 「나사디야 찬가Nasadiya Sukta」를 보자.

태초에는 비존재도 존재도 없었고
하늘도, 그 너머의 공간도 없었다.
무엇이 덮여 있었나?
어디에서?
누구의 보호 아래?

33

바닥도 없고 헤아릴 길 없이 깊은 물이 있었던가?

그때에는 죽음도 불멸도 없었다.

밤낮의 구별도 없었다.

바람도 없는 곳에서 유일자만이 스스로 숨을 쉬었다.

그 외에는 아무것도 없었다.

태초에

어둠에 싸인 어둠이 있었으니…[7]

이번에는 중국의 『회남자淮南子』(기원전 139)를 보자.

옛날에, 아직 하늘과 땅이 있기 전에

오직 흐릿한 형상만 있을 뿐 구체적 형체가 없었다.

아득히 깊고 어두컴컴한 가운데

어지러운 기운만 무성하게 뒤섞였으며

아무도 그것이 어디서 나는지 알 수 없었다.

그러다가 두 신이 컴컴함 속에서 생겨나 하나는 하늘을 세우고

다른 하나는 땅을 지었다.

너무도 깊어라! 아무도 하늘과 땅이 어디에서 끝나는지 모른다.

너무도 드넓어라! 아무도 그들이 결국 어디에서 멈추는지 모른다.[8]

그리고 폴리네시아에는 오래된 창조의 노래 〈쿠물리포Kumulipo〉
가 있다. 쿠물리포는 '어둠의 근원이나 기원'을 뜻한다.

태양의 빛이 억눌려

폭발했던 그때

마칼리의 밤의 시간에

땅을 지은 끈적끈적한 물질,

깊디깊은 어둠의 기원이 시작되었다.

어둠의 심연으로부터, 어둠의 심연으로부터,

태양의 어둠으로부터, 밤의 심연으로,

그것은 밤이다.

그렇게 밤이 탄생했다.[9]

왜 이렇게 많은 우주가 어둠에서 탄생할까? 이는 분명 인지적 한계의 산물일 것이다. 인간은 부재를 이해해본 적이 없다. 다른 모든 것은 고사하고 우리 자신이 존재하지 않는 상황도 상상하기 어렵다. 그러므로 고대의 이야기꾼들은 천지창조보다 먼저 있었던 빈 공간을 묘사할 때 하나같이 은유에 의존했다. 끝없는 바다, 신의 자궁, 우주의 알 같은 비유가 동원되었다. 그래도 어둠이 대체로 그들이 지각할 수 있는 것 중 무에 가장 가까웠다.

알고 보니 그들이 옳았다. 현대 우주학자들은 우주가 어떻게 시작했는지 확실히 알지는 못하지만 어둠에서 시작되었다는 데 동의한다. 갑작스러운 빛의 번쩍임으로 잘못 생각되곤 하는 빅뱅은 실제로는 끝없이 짙은 어둠을 만들어냈다. 그 어둠은 수억 년 동안 지속되었다. 우주가 느슨해지고 최초의 광자들이 탈출하여 흰빛이 검은 어둠을 가를 때까지 38만 년이 걸렸다. 우주가 팽창하면서 이 빛은 노랑으로 변했다가, 이어서 사프란색으로, 그다음에는 오렌지색으로, 그 뒤에는 주홍색으로 변했고, 결국 2억 년쯤 지난 후에 다시 어둠으로 돌아갔다.[10] 거의 비슷한 시기에, 성간가스와 성간티끌이 밀집한 공간들이 압축되며 최초의 별들이 탄생했다. 우주의 암흑 곳곳에 하나씩 하나씩 작은 빛이 등장했다. 90억 년 뒤 우주의 어느 평범한 모퉁이에서 한 무리의 입자들이 뭉쳐 우리의 태양이 되었다. 이

태양은 복사열을 방출하며, 결국 지구로 응집될 파편들에 빛을 쏟아부었다. 10억 년 뒤 최초의 단세포생물이 우리 행성에 등장했고, 그로부터 30억 년 후 작은 새우 같은 생명체가 복잡한 겹눈 한 쌍을 발전시켰다. 그리고 처음으로 세상을 보았다.[11]

눈에 보이는 어둠

LED와 백열전구, 가스등과 초가 있기 전에, 그리고 불을 발견하기도 전에는 어둠이 정말 어두웠다. 그때에 밤은 요즘과는 전혀 달랐다. 오늘날엔 거의 전 세계의 밤이 가로등으로 환하고 전자기기로 반짝인다.[12] 과거의 어둠은 달이 나오지 않는 한 촘촘하고 빈틈없고 꿰뚫을 수 없었다. 인간에게는 이상적인 환경이 아니었다. 주행성 생물인 인간은 밝은 환경에서 가장 잘 기능한다. 우리의 눈은 환한 낮에는 정확하고 생생하게 보지만, 어둠이 내린 뒤에는 다소 쓸모가 없다. 이런 결함 때문에 우리 조상들은 길을 잃었고, 넘어져서 다치거나 절도와 살인에 희생되기도 했으며, 밤에 사냥하는 육식동물에 무방비로 노출되기도 했다. 설상가상으로 어둠은 제거할 수 없었다. 인류의 조상은 추우면 털가죽을 하나 더 두를 수 있었고, 배고프면 더 많은 음식을 찾아 나설 수 있었다. 그러나 밤을 어떻게 해결할 수 있을까? 밤이 지나가기를 기다리는 수밖에 없었다. 거듭, 거듭, 되풀이해서.

이제는 우리가 손끝으로 몰아낼 수 있지만, 어둠은 여전히 다루기 힘든 적수다. 많은 아이가 두 살 무렵 어둠을 무서워하게 되고 몇몇은 그 공포를 영원히 간직한다.[13] 미국 성인의 11퍼센트가 가진 어둠공포증scotophobia은 거미와 죽음, (그리고 우리를 무엇보다 마비시키는) 발표에 대한 공포증에 이어 네 번째로 흔하다.[14] 에드먼드 버크

Edmund Burke는 어둠공포증이 자기를 보호하기 위한 도구라고 믿었다. 그는 어둠이 '홍채의 부챗살섬유'를 압박해 '무척 생생한 통증'을 만들어 몸을 불편하게 한다고 생각했다.[15] 반면에 존 로크John Locke는 어둠공포증이 미신과 그리 다르지 않다고 주장했다. "악귀와 요정에 대한 생각들은 사실상 빛과도, 어둠과도 관련이 없다. 그러나 어리석은 하녀가 이런 생각을 아이의 마음에 심어주면… 아마 아이는 평생 그런 생각들을 어둠에서 떼어놓지 못할 것이다."[16]

성경은 200번 가까이 어둠을 언급하는데, 주로 밤에 몸소 겪는 시련과 관련 있다. 그러나 성경 저자들은 어둠을 은유로도 사용한다. 어둠을 불행과 불운에 연결하기도 하고["억울하다고 소리쳐도… 어둠으로 나의 앞길을 가리는 이도 그가 아니신가"(「욥기」 19:7~8)], 질병["밤중에 퍼지는 염병도"(「시편」 91:6)], 유한한 운명["죽음의 그늘 밑 어둠 속에"(「루가의 복음서」 1:79)], 무지["빛이 어둠보다 낫듯이 지혜가 어리석음보다 낫다"(「전도서」 2:13)], 죄("네 눈이 성하지 못하면 온몸이 어두울 것이다"(「마태오의 복음서」 6:23)], 신이 내린 형벌["하느님께서는… 깊은 구렁텅이에 던져서 심판 때까지 어둠 속에"(「베드로의 둘째 편지」 2:4)]과 연관 지으며 빛의 선함 및 경건함과는 거듭 대비한다.

좋은 날을 기다렸더니 재난이 닥치고 빛을 바랐더니 어둠이 덮쳤네.(「욥기」 30:26)

아, 너희가 비참하게 되리라. 나쁜 것을 좋다, 좋은 것을 나쁘다, 어둠을 빛이라, 빛을 어둠이라, 쓴 것을 달다, 단 것을 쓰다 하는 자들아!(「이사야」 5:20)

예수께서는 사람들에게 또 말씀하셨다. "나는 세상의 빛이다. 나를 따라오

는 사람은 어둠 속을 걷지 않고 생명의 빛을 얻을 것이다."(「요한의 복음서」 8:12)

　　많은 고대 신앙은 빛과 어둠의 이원론을 토대로 한다. 서기 3세기 페르시아의 예언자 마니Māni가 세운 영지주의 종교인 마니교는 세상, 그리고 세상에 거주하는 존재들은 빛과 어둠이 충돌하는 전장에 불과하다고 주장했다. 처음에 두 가지 근원적 요소—선과 악, 영혼과 물질—는 분리된 영토에 따로 살았다. 빛의 왕국은 해와 나무, 꽃, 신선한 공기로 가득한 반면, 어둠의 왕국은 연기로 숨 막히는 도랑과 수렁, 심연이 자리한 생기 없는 곳이었다. '어둠의 군주'가 빛의 왕국에 대해 알게 되자 질투심이 생겼고 그곳을 정복하기 위해 악령들을 보냈다. 뒤이은 전투에서 빛과 어둠이 서로를 침투하며 덕과 악, 영적인 것과 물질적인 것이 뒤섞였다. 그리하여 우리 인간은 갈등하는 세상에 살게 되었다.[17] 마니교는 두 요소가 다시 분리되어 평화가 자리잡는 미래를 열망한다. 하지만 영지주의자들이 대체로 그렇듯 그들도 고집스러운 비관주의자다. 어느 마니교도는 이렇게 투덜거렸다. "구원이란 없다. 결코! 모두 어둠뿐이다."[18]

　　이런 여러 은유와 고대 창조 신화들의 공통점은 어둠을 '결핍'으로 본다는 점이다. 예수가 죽고 4세기가 흐른 뒤 성 아우구스티누스는 하느님이 모든 것을 창조했으며 하느님이 만든 모든 것은 선하다고 주장했다(그는 30대 초반에 마니교에서 기독교로 개종하여, 신앙심 깊은 기독교도였던 어머니의 시름을 덜어주었다). 그의 주장은 깔끔하고 믿음직하긴 했지만 한 가지 질문을 피할 수 없었다. '두 가지 전제가 모두 참이라면 어떻게 해서 악이 생겼는가'라는 질문이었다. 하느님이 모든 것을 창조했다면 악도 창조했다. 하느님이 모든 것을 창조하지 않았다면 우주 전체가 그의 창조물일 리 없다. 이런 난제를 풀기

위해 아우구스티누스는 악은 그저 선의 부재일 뿐이라고 주장하며 침묵과 어둠 같은 '결핍' 상태에 비유했다.

그러나 우리는 어둠과 침묵에 익숙하다. 우리는 눈과 귀로 그것들을 인식할 수는 있지만, 지각이 아니라 지각의 부재를 통해서 인식한다. … 우리 육신의 눈으로 우리의 시선이 감각에 제시된 물질적 형상들을 더듬을 때, 우리는 어둠을 보지 못한다. 우리는 보기를 멈췄을 때만 어둠을 본다.[19]

아우구스티누스의 주장은 마니교 신앙에 깊은 영향을 받았다. 그러나 그의 주장이 중요한 이유는 그가 어둠을 악이 아니라 '부재'와 연결했기 때문이다(복음서가 쓰이기 오래전부터 어둠과 악은 연결되어 있었다). 이런 주장은 예나 지금이나 어둠과 비유되는 색들을 깎아내릴 때 이용되었다.

검정은 색깔 세계의 골칫거리black sheep다. 심지어 색이 아닐 수도 있다. 상식에 따르면 검정은 색이 맞다. 우리는 검정 옷과 검정 차와 검정 스마트폰을 사고, 빨강이나 파랑 물감을 쓰듯 검정 물감을 쓴다. 그러나 물리학자들은 하양이 모든 색의 총합이라면 검정은 모든 색의 부재라고 말한다. 이런 의견 차이는 부분적으로 '색'이라는 단어 때문에 생긴다. 색에는 중첩되지만 똑같지는 않은 두 가지 의미가 있다. 넓은 의미에서 색은 화가의 팔레트에 짜놓을 수 있는 모든 것을 가리킨다. 더 좁은 의미에서는 가시광선의 특정 파장을 가리킬 뿐이며, 정확히 말해 '색채hue'라 불러야 옳다. 검정은 첫 번째 정의는 충족하지만 두 번째 정의는 충족하지 못한다. 이런 모순을 해결하기 위해 요즘에는 검정을(하양, 회색과 함께) '무채색'으로 분류한다. 색채가 없는 색이라는 말이다.[20]

늘 그렇게 복잡하지는 않았다. 고대 그리스에서 유래한 초창기 색 체계에서 검정은 모든 색상이 만들어지는 원색이었다.[21] 이런 생각은 2000년 동안 여러 번 재등장했다. 1610년 영국의 에드먼드 볼턴은 "검정이 색들의 바탕, 곧 토대라는 것만큼 확실한 사실도 없다"라고 썼다.[22] 그러나 그 무렵 그의 견해는 주류를 거스르는 목소리였다. 중세시대 후반기부터 많은 저자가 검정에 한해서 '확실한' 것은 없다고 생각하기 시작했다. 1435년 피렌체의 예술가이자 건축가, 이론가인 레온 바티스타 알베르티Leon Battista Alberti는 '네 가지 진정한 색'—빨강과 파랑, 초록, (다소 의아하게도) 재색ash—이 있으며 검정과 하양은 가치가 그저 유동적이라고 결론지었다.

그러므로 화가라면 하양과 검정은 진정한 색이 아니라고 확신해도 좋다. 검정과 하양은 색의 조정자라고 말할 수 있을 텐데, 왜냐하면 화가는 하양으로 빛의 밝은 기운을 나타내고, 검정으로 어두운 그늘을 나타낼 수 있을 뿐이기 때문이다.[23]

알베르티는 궁극적으로 검정을 색으로부터 떼어내어 색의 그림자로 좌천시키는 흐름에 영향을 미쳤다. 이런 생각은 1666년 아이작 뉴턴이 백색광을 프리즘에 투과하여 무지개색으로 굴절시킨 유명한 실험으로 사실임이 확인되었다. 뉴턴은 이 무지개색을 빨강과 주황, 노랑, 초록, 파랑, 남색, 보라의 색상환으로 그렸고 그 가운데에 하양을 놓았다(그림에서 'O'로 표시). 검정은 어디에도 없었다. 왜냐하면 뉴턴의 이론에서 검정은 빛의 스펙트럼에 속하지 않으므로 진정한 색이 아니었기 때문이다. 뉴턴은 어떤 면에서 검정을 색의 '반대'로 보았다. 색은 빛인 반면 검정은 어둠이었다.[24]

이런 가정들 때문에 이후 학자들은 검정이 감각조차 아니라는

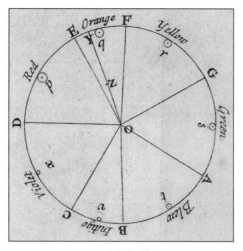

뉴턴의 색상환

결론에 이르렀다. 아우구스티누스처럼 그들은 검정을 다른 색이 아니라 다른 결핍에 빗대어 생각하는 것이 좋다고 주장했다. 침묵이 소리의 결핍이듯 검정은 빛의 결핍이었다.[25] 1924년에 발표된 다음 글에서 이런 생각의 전형을 볼 수 있다.

우리가 검은색 사물을 볼 때, 그 사물에 부딪혀 반사되는 빛은 조금도 없다. 막대세포와 원뿔세포에는 아무런 활동도 일어나지 않는다. 따라서 시신경을 통해 뇌에 전달되는 메시지도 없다. … 검정은 무자극의 산물이므로 검정에는 단 하나의 채도만 있다. 검정의 채도는 0일 뿐이다.[26]

여기에서 한 세기 넘게 과학자들을 어리둥절하게 했던 질문이 나온다. 검정이 빛의 결핍이라면 우리는 어떻게 그것을 볼 수 있는가? 검정이 그 어떤 광자도 우리 망막을 자극하지 않은 결과라면, 우리는 '아무것'도 볼 수 '없어야' 한다. 침묵을 경험할 때 우리는 아무

것도 듣지 못한다. 그러나 검정은 분명 무와는 같지 않다. 방에 들어가 문을 닫은 뒤 창문을 테이프로 봉하고 불을 끈 채 눈을 감아보라. 이처럼 빛이 아예 없는 환경에서도 우리는 검정에 둘러싸이지 않는다. 대신에 우리의 망막은 소용돌이치는 중간 톤의 무채색을 포착한다. 고유광intrinsic light 또는 아이겐그라우eigengrau라 종종 불리는 현상이다. 절대적인 암흑은 검정이 아니다. 회색이다.[27]

그래서 몇몇 과학자는 암흑과 검정을 구분하기 시작했다. 암흑은 '소극적' 감각인 반면 검정은 '적극적' 감각이라고 그들은 주장한다. 19세기 후반 독일 생리학자 에발트 헤링Ewald Hering은 인간의 색각이 근본적으로 관계적이며 눈에 보이는 모든 색채는 대립하는 두 경로, 곧 빨강과 초록, 파랑과 노랑이라는 두 쌍의 반대색 때문에 생긴다고 주장했다. 한 가지 색의 자극은 그 반대색을 억제한다. 헤링은 그래서 우리가 불그스름한 초록과 푸르스름한 노랑은 보지 못하지만, 불긋한 파랑과 초록빛 노랑을 지각하는 데는 아무 문제가 없다고 생각했다. 헤링은 또한 검정과 하양의 대립쌍이라는 세 번째 경로도 있다고 믿었다. 그는 검정이 사실상 대비효과로 생긴다고 결론지었다. 밝은 색에 둘러싸이거나(동시대비) 밝은 색 다음에 나올 때만(잔상대비) 검정이 보인다는 것이다.[28]

얼핏 보면 공감하기 힘든 헤링의 주장은 논란을 일으켰지만, 여러 학술지에서 반증과 반박이 오가는 동안 사실임이 차츰 입증되었다. 1929년 러시아 태생 게슈탈트 심리학자 아데마르 겔프Adhémar Gelb는 검은색 벨벳 원반을 어두운 방의 출입구에 매달고는 보이지 않는 곳에서 빛을 비추었다. 이 실험에서 관찰자들은 어두운 색을 배경으로 한 검은색 벨벳 원반을 흰색으로 보았다. 그러나 겔프가 원반 옆에 흰 종이 한 장을 놓자 원반은 갑자기 검은색으로 보였다. 동시대비였다. 겔프의 실험은 표면이 반사하는 빛의 절대량이 아니라 두

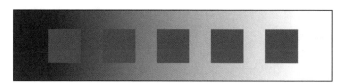

동시대비

색의 관계에 따라 검정과 하양이 생긴다는 사실을 입증했다.[29] 겔프의 실험을 이 책의 지면에 정확히 옮길 수는 없지만, 위 삽화에서 비슷한 효과를 볼 수 있다. 네모 다섯 개는 왼쪽의 옅은 회색부터 오른쪽의 검정에 가까운 색까지 제각기 명암이 다른 것처럼 보인다. 사실 다섯 개 모두 똑같은 명암을 지닌 회색이다. 주변의 밝기와 대비될수록 점점 더 검정에 가까운 어두운 색이 될 뿐이다. 이는 검정이 어둠처럼 빛의 부재가 아니라 빛의 '구멍'임을 보여준다. 우리가 구멍을 '느끼려면' 구멍의 주변을 더듬어야 하듯, 검정을 '보려면' 검정을 둘러싼 빛이나 앞서 온 빛을 주시해야 한다. 달리 말해 검정은 빛으로 만들어진다.[30]

어떤 면에서 우리는 검정이 빛으로 만들어진다는 사실을 수만 년 동안 알고 있었다. 아니, 적어도 불을 처음 보았을 때부터는 알았다. 우리 조상들은 불꽃 속에서 변덕스럽게 너울대는 색들에 사로잡혔을 터다. 연기가 구불구불 하늘로 올라가는 모습을 보며 어둠이 불타 사라진다고 생각했을지 모른다. 그러나 불길이 잦아들고 나면 그 불에 연료를 공급했던 초목이 검정이나 검정에 가까운 찌꺼기로 변해버린 모습을 보았을 것이다. 나중에는 이렇게 검게 변한 그루터기와 나뭇가지들을 꺼내 무늬와 이미지를 그리는 데 썼다. 칠흑같이 어두운 동굴 벽에 아직까지 남은 초기의 여러 예술 작품은 불꽃에서 탄생한 검정 안료로 그려졌다. 머지않아 사람들은 검정 안료를 얻기 위

해 일부러 물질을 태우기 시작했다. 목재와 나무껍질, 식물성 재료를 모았고, 그러다가 과일 씨와 동물 뼈, 사슴뿔, 매머드의 상아를 모아 조심스럽게 연소시켜 '카본블랙carbon black'이라고 뭉뚱그려 불리는 다양한 안료를 만들었다.

거의 모든 옛 검정과 현대의 많은 검정이 빛과 열로 만들어졌다. 로버트 플러드가 그렸던 태초의 암흑을 가득 채운 검은 안료는 사실상 불꽃 위에서 기름을 태워 나온 검댕으로 생성되었다. 이런 안료는 램프블랙lampblack이라 불렸다. 다른 안료의 이름도 비슷하게 불에서 유래했다. 플레임블랙*flame* black('불꽃' 검정), 퍼니스블랙*furnace* black('아궁이' 검정), 서멀블랙*thermal* black('열' 검정), 차콜*charcoal* | char는 '태우다'를, charcoal은 공기의 공급을 제한하며 목재를 태워 만든 '숯'과 '짙은 회색'을 뜻한다─옮긴이. 블랙black이라는 이름도 그러하다. 영어 형용사 'black'은 인도·게르만 공통조어에서 원래 불의 모습을 묘사하는 *bhleg이나 *bhel, *bhelg에서 나왔다(검정을 뜻하는 다른 많은 유럽어의 단어들도 마찬가지다). '타다', '(어슴푸레하게) 빛나다', '번쩍이다'를 뜻하는 이 표현들은 검정의 반대로 여길 만한 많은 단어로도 진화했다. 이를테면 'bleach(탈색되다)', 'blank(백지의)', 'blonde(금발의)', 'blaze(눈부신 빛)', 'bald(머리가 벗겨진)' 같은 단어들이다.[31] 고대 문화에서 검정은 현대 과학에서처럼, 빛을 내는 것과 직접 연결되었다. 그러나 고대 이후 현대에 이르기 전까지는 빛과 분리되어 어둠과 한데 묶였다.

지옥의 휘장

검정이 반드시 어둠과 묶여야 했던 것은 아니었다. 여러 고대 사회에서는 검정이 다른 색보다 불길하다고 생각하지 않았고, 몇몇 사회

는 검정을 숭배하기도 했다. 고대 이집트인들에게 검정은 나일강 삼각주를 이루는 검은 토양의 색이었다. 이집트의 작물과 사실상 이집트 문명 전체가 의존하는 비옥한 땅의 색깔이었다. 고대 이집트인들은 주변 사막의 척박한 붉은색과 비교하면서 자신들의 왕국을 '검은 땅kmt'이라 찬양했다. 또한 검정을 지상의 왕국만큼 분명히 상서롭지는 않은 지하 왕국과도 동일시했다. 이집트의 하계는 '아주 깜깜한 밤만큼 검고' 그곳을 다스리는 오시리스는 '검은 자kmjj'라 불렸다. 하지만 이런 표현들이 부정적인 것만은 아니었다.[32] 지상의 비옥한 토양처럼 지하는 재생의 장소였다. 식물이 싹트고 태양이 재충전되며 죽은 자들이 부활하는 곳이었다. 수백 년이 흐르는 동안 이집트인들은 검정에 신비로운 힘이 있다고 믿게 되었고, 병을 고치고 불운을 막기 위해 검은 부적과 조각상을 사용했다. 이집트에서 검정은 생명의 색이었다.[33]

검정과 암흑, 죽음이 확고하게 연결된 때는 기원전 1000년이 되어서였다. 고대 그리스인들은 검정을 '어둡다'는 뜻도 가진 멜라스μέλας(melas)라고 불렀고 죽음과 끊임없이 연결했다. 이들의 하계는 이집트인들이 먼저 상상했던 하계처럼 어두컴컴했지만, 긍정적인 의미는 없었다. 그리스의 하계 하데스에는 검은 대문과 검은 나무와 검은 강이 있었고, 지하의 신들은 하나같이 어둡거나 검었다. 산 자들은 죽은 자들에게 검은 짐승을 제물로 바쳤으며 상복으로는 검은 옷을 주로 입었다. 로마인들은 검은 옷과 애도의 관계를 체계화했다. 친척이나 친구가 죽으면 (또는 사형을 선고받으면) 한동안 검은색이나 거의 검은색에 가까운 토가 풀라toga pulla | '토가'는 어깨에 두르고 온몸에 걸쳤던 6미터 길이의 천이며, 어두운 색의 토가를 '토가 풀라'라고 한다—옮긴이를 입어야 했다. 이런 관습은 지배층 내부에 워낙 견고하게 자리잡았기 때문에 무시했다가는 비난의 대상이 될 수 있었다. 정치가 푸블리우스 바

티니우스Publius Vatinius가 장례식 이후 사기 진작을 위한 만찬에 토가 풀라를 입고 등장했을 때, 그의 정적 키케로는 그를 조롱했다.

나는 또한 당신이 무슨 의도나 목적으로 내 친구 퀸투스 아리우스의 연회에 토가 풀라를 입고서 한자리를 차지하고 있는지 묻고 싶소. 그런 일을 보거나 들은 적이 있소? … 대체 누가 검은 옷을 입고 연회에 온단 말이오? 물론 장례 연회인 것은 맞소. 하지만 죽음을 기리는 연회이긴 하나, 그 분위기는 흥겨운 게 관례요. … 당신은 관습을 모르오?[34]

서기 1세기가 될 무렵 검정은 확실히 죽음을 상징하게 되었고 로마인들은 검정을 보기만 해도 두려워했다. 한번은 도미티아누스 황제가 정적들을 겁주기 위해 연회에 초대했는데, 연회장의 벽도, 시중을 드는 하인들도, 그릇도, 심지어 음식까지 새까맸다. 손님들은 신경이 너덜너덜해져서 집으로 돌아갔다.[35]

성경은 어둠에는 온갖 반감을 표현하지만 검정에 대해서는 거의 말이 없다. 신약과 구약을 모두 합쳐 검정이 언급되는 횟수는 서른 번도 되지 않는다. 검정은 이따금 머리카락과 구름, 피부, 대리석, 말들을 묘사하기 위해 무심하게 쓰인다. 검정을 암흑과 뭉뚱그려 생각하거나, 검정에 부정적 의미를 불어넣지 않는다. 성경에서 검정은 여전히 그저 하나의 색일 뿐이다. 도덕적 속성보다는 물리적 속성이다. 성경에서 수상쩍게 여겨지는 색이 있다면 빨강이다. 「이사야」에는 이런 구절이 등장한다. "너희 죄가 진홍같이 붉어도 눈과 같이 희어지며 너희 죄가 다홍같이 붉어도 양털같이 되리라."(1:18) 흰색은 이미 덕의 색깔로 등극한 듯하지만(더 자세한 내용은 5장에 있다) 그 반대는 흥미롭게도 검정이 아니라 빨강이었다. 그러나 오래가지 않았다. 그 뒤로 몇 세기 동안 그리스·로마 문화의 영향을 깊이 받은 교

부들이 사악한 빨강을 무도한 검정으로 대체하기 시작했다.

성 히에로니무스St Jerome는 서기 345년경 로마제국의 달마티아 지방에서 태어났다. 그곳에서 철저한 고전 교육을 받은 뒤 로마로 이주했다. 로마에서는 라틴 문학에 심취했고 수사학을 통달했으며, 여자들을 쫓아다니며 여가 시간을 보냈다. 히에로니무스는 처음에 변호사나 관리가 될 계획이었지만 20대 후반이나 30대 초반쯤에 갑자기 회심하여 하느님께 삶을 헌신하기로 결심했다. 금욕적인 사람이 된 그는 시리아 사막에서 은둔자로 몇 년을 보낸 뒤, 382년에 로마로 돌아와 교황 다마수스 1세의 보좌관이 되었다. 그는 이후 20년의 대부분 동안 성경을 히브리어와 그리스어에서 라틴어로 새롭게 번역하는 일에 몰두했다. 젊은 시절의 경솔한 행동에 죄책감을 심히 느꼈던 히에로니무스는 죄에 대해 끊임없이 숙고했다. 그리고 그에게 죄는 더이상 빨강이 아니었다. 「시편」 86장에 대한 설교에서 그는 이렇게 썼다.

한때 우리는 우리의 악덕과 죄악에 있어서 에티오피아인이었다. 어찌 그러한가? 왜냐하면 우리의 죄가 우리를 검게 만들었기 때문이다. 그러나 이후 이런 말이 들려왔다. "너 자신을 깨끗이 씻어라!" 그리하여 우리는 이렇게 말했다. "나를 씻어라, 그러면 나는 눈보다 더 희어질 것이다." 그러므로 우리는 검은색에서 흰색으로 변신한 에티오피아인들이다.[36]

이는 명백한 고쳐쓰기다. 히에로니무스는 이사야의 은유를 거의 그대로 빌려와서는 전체 의미는 그대로 둔 채 색만 교체했다. 이제 빨강이 아니라 검정이 죄악의 색이 되었다.

이런 변화는 히에로니무스의 성경 번역에도 슬며시 스며들어 오래도록 영향을 미쳤다. 「아가서」의 유명한 단락에서 시바의 여왕

black

이라고도 여겨지는 솔로몬의 신부는 예루살렘의 딸들에게 자신의 어두운 피부를 묘사한다. 기원전 270년경 히브리어 원문이 그리스어 'μέλαινά εἰμι καὶ καλή'로 처음 옮겨졌고, 3세기에는 라틴어 'nigra sum et formosa'로 옮겨졌다. 둘 다 '나는 검고 아름답다'라는 뜻이다. 그러나 히에로니무스는 이 구절을 'nigra sum, sed formosa'로 옮겼다. 이는 '나는 검으나 아름답다'이다. '그리고'를 '그러나'로 바꾼 것이다. 우리는 그 이유를 모른다. 히브리어 원문이 모호하기는 하다. 문제의 히브리어 접속사 ׳(바브waw)는 '그리고'를 뜻할 수도 있고 '그러므로', '그러고는', '그러나'를 뜻할 수도 있다. 그렇긴 해도 히에로니무스의 번역은 새로운 편견을 드러냈다고 할 수 있다. 또한 단락의 의미도 근본적으로 바꿔놓았다. 이제 검음과 아름다움은 서로 어울리지 않는 것이 되었다. 불가타 성서로 알려진 히에로니무스의 번역은 종교개혁 전까지 서구의 표준 성경이었고 이후에는 많은 민족의 고유어로 옮겨졌다. 그렇게 해서 '나는 검으나 아름답다'는 이 구절의 가장 유명한 번역으로 남았다.[37]

거의 비슷한 시기에 다른 교부들도 빛과 어둠의 오랜 충돌을 하양과 검정의 투쟁으로 바꾸어, 오늘까지 이어지는 하양/선과 검정/악의 대립 구도를 만들었다. 성 아우구스티누스는 '죄의 검음nigritudo peccatorum'에 대해 썼고 다른 교부들은 '검은 자ὁ μέλαζ(The Black One)'라고 사탄을 묘사했다.[38] 훗날 검정은 '암흑의 군주(사탄)'를 정의하는 특징이 되었다. 지옥과 적그리스도를 다룬 15세기 『주의 포도원에 관한 책』의 삽화에서는 루시퍼가 검은 눈을 번뜩이며 우리를 쏘아보는데, 머리에는 검은 뿔 두 개가 왕관처럼 돋았고 몸은 잿빛이 도는 검은 털로 뒤덮였다.**별지 삽화 3** 그의 위에는 창백한 피부에 흰 옷을 입은 예수가 맴돈다. 마니교에서 말하는 빛과 어둠의 투쟁이 떠오를지도 모른다. 그러나 이 그림에서는 선과 악의 충돌을 두 인물(그

리고 두 색깔) 사이의 대결이라는 구체적인 형상으로 은유했다.

중세시대 후반에는 검정에 대한 편견이 일상생활로 퍼졌다. 대중은 악마의 색이라 여겨지는 검정에 온갖 두려움을 품었다. 검은 옷을 입은 여성들은 차츰 마녀로 불렸다. 검은 늑대와 곰, 개, 멧돼지, 까마귀, 올빼미, 쥐, 고양이, 수탉은 변장한 사탄까지는 아닐지라도 지옥의 지상 대리인이라고 생각됐다. 이야기꾼들은 이런 미신을 토대로 이야기를 지어내 집에서, 난롯가에서, 아이들의 머리맡에서 들려주었다. 조지아의 산악지대에는 까마귀가 어떻게 검은색이 되었는지 설명하는 민담이 있다. 까마귀는 원래 예수의 옷처럼 흰색이었는데, 이윽고 거짓말을 하기 시작했다. 하느님이 까마귀를 꾸짖었다. "네 혀는 고약하고 네 심장에는 동정심이라곤 없구나. 네 영혼이 검은 것처럼 너는 희지 않고 밤처럼 검어야만 하겠다." 하느님은 불구덩이에서 숯(다양한 검정 안료의 원료)이 된 통나무를 하나 꺼내 이 사악한 새에게 던졌다. 그렇게 해서 까마귀는 깃털에 사라지지 않는 검은 얼룩이 남았고, 그때부터 영영 검은 새가 되고 말았다.[39]

검정에 대한 이런 편견이 언제 어떻게 생겨났는지 정확히 집어내기란 쉽지 않지만, 언어의 진화에서 몇 가지 실마리를 찾을 수 있다. 예를 들어 기록이 잘 남은 영어를 살펴보면, 한때 검정을 뜻하는 영단어는 하나가 아니라 둘이었다. 이는 초창기에 검정이 지녔던 상반된 특성을 반영한다. 고대와 중세 영어에는 칙칙한 검정sweart, swart과 빛나는 검정blaek을 뜻하는 단어가 따로 있었다. 그러나 12, 13세기에 sweart는 사라지고 blaek은 더이상 빛나는 특성과 연결되지 않았다. 비슷한 시기에 검정은 점점 부정적인 의미를 얻게 되었다. 『옥스퍼드 영어사전』에 따르면, 검정은 1300년 무렵 불결함과 연결되었고("지저분하고 검은 자루에in a poke ful and blac"), 1303년 무렵에는 죄(죄인의 영혼은 "역청처럼 검다black as pyk"), 1387년쯤에는 고

49

난(슬픔과 비통의 "검은 날들blak dayes"에 관해), 1400년쯤에는 애도("검은 상복mourning blak"), 1432년에는 살해된 사람의 유족에게 주는 위자료("blakrente"), 1440년에는 중상("blakyn"), 1500년쯤에는 절망("검고 흉측한 생각blacke and ougly dredfull thoughts"), 1547년쯤에는 악의("당신들 교황의 검은 저주their popes blacke curses"), 1550년쯤에는 불명예("검은 얼룩blacke blotte"), 1565년쯤에는 배반("검은 배신blacke treason"), 1572년쯤에는 주술("black art"), 1583년쯤에는 해적("해적기black flag"), 1590년쯤에는 온갖 안 좋은 기분("얼굴을 찌푸린black-browed")과 연결되었다. 그렇게 해서 잉글랜드의 가장 위대한 작가가 성년기에 이를 무렵 검정은 이미 철저히 어두워졌다. 적어도 그가 쓰는 언어에서는 그랬다.[40]

윌리엄 셰익스피어William Shakespeare는 1만 7000~2만 개의 어휘를 구사했고 그 가운데 10분의 1은 그가 처음 만들어냈다고 여겨지기도 한다. 셰익스피어 작품집에 등장하는 80만 개가 넘는 단어 중에서 약 800개가 색을 묘사한다. 셰익스피어는 기본색 용어 10개를 사용했다. 요즘의 기본색 용어보다 하나가 적은 이유는 '분홍pink'이 1660년대가 되어서야 영어에 들어왔기 때문이다. 그가 가장 자주 쓰는 색은 검정이었다.[41] 검정은 그가 사용하는 기본색 용어의 4분의 1 이상을 차지한다.[42]

셰익스피어는 색을 색 용어 자체로 생각할 때가 드물었고 사물의 속성으로 봤다. "잉크처럼 검다black as ink"(『베로나의 두 신사』)와 "흑단처럼 검다black as ebony"(『사랑의 헛수고』), "흑옥처럼 검다black as jet"(『타이터스 앤드러니커스』), "까마귀처럼 검다black as e'er was crow"(『겨울 이야기』) 같은 직유를 사용했다. "갈까마귀 검정raven black"(소네트 127번)과 "딱정벌레 검정beetles black"(『한여름 밤의 꿈』)처럼 복합 형용사를 만들었고 "석탄 검정coal-black"이라는 표현은 8곳

셰익스피어의 기본색 용어 사용 횟수

검정	202
하양	169
초록	113
빨강	107
파랑	35
노랑	35
갈색	25
보라	23
회색	23

에서 썼다(『헨리 6세』 2부, 『헨리 6세』 3부, 『루크레티아의 능욕』, 『리처드 2세』, 『타이터스 앤드러니커스』, 『비너스와 아도니스』).⁴³ 셰익스피어의 검정은 세속적이고 평범하다. 냄새는 고약하고 맛은 쓰다. 나무에서 깍깍 울어대고 바닥을 허둥지둥 기어간다. 역청처럼 무엇이든 닿는 것에 얼룩을 만든다. 역청은 석탄이나 석유를 증류할 때 생기는 끈끈한 액체로, 14세기 이래 줄곧 검정에 빗대어졌다. 그러나 셰익스피어의 작품에서 어둠만큼 검은 것은 없다. 밤은 "검은 얼굴black-faced"이나(『비너스와 아도니스』), "검은 눈썹black-brow'd"을 지녔고(『로미오와 줄리엣』, 『한여름 밤의 꿈』), 풍만한 "검은 가슴black bosom"을 지녔거나(『루크레티아의 능욕』), "검은 역병의 숨black contagious breath"으로 가득하며(『존 왕』), "검은 망토black mantle"(『로미오와 줄리엣』) 혹은 "모든 것을 감추는 검은 외투black all-hiding cloak"(『루크레티아의 능욕』)를 걸친다. 어둠이 얼마나 검은지는 말귀 어두운 보텀조차 알 정도다. "오 험악한 밤이여! 오 검디검은 밤이여!O night with hue so black! 오 낮

51

이 아니면 항상 밤인 밤이여! 오 밤이여, 오 밤이여! 슬프고도 슬프고
도 슬프도다Alack, alack, alack."(『한여름 밤의 꿈』)⁴⁴ 이 농담 역시 어둠
을 결핍으로 보는 생각에 토대한다. 어둠은 낮과 빛의 부재다. 그러
나 셰익스피어는 더 나아가 검정에도 같은 평가를 내린다. 유쾌한 우
연의 일치로 'black(검정)'은 'alack(슬프도다!)'과 운을 이루었다.⁴⁵

　　셰익스피어는 검정에 애정을 품었을까? 그는 "검은 여인Dark
Lady"에게 바치는 유명한 소네트sonnet | 14행으로 이루어진 유럽의 짧은 정
형시—옮긴이 연작의 도입부에서 검은 여인을 "아름다움의 상속자"
라 불렀다(소네트 127번). 그렇다 해도 그는 검정을 깎아내릴 때가 오
히려 더 많았다. 성경이 어둠에 불쾌한 비유를 부여했다면 셰익스
피어는 그 불쾌한 의미들을 검정에 마구 문질러 발랐다. 우울("검게
내리누르는 기질black-oppressing humour", 『사랑의 헛수고』)과 공포("검
고 두려운black and fearful", 『끝이 좋으면 다 좋아』), 탐욕("검은 질투black
envy", 『헨리 8세』), 성적 일탈("근친상간처럼 검은black as incest", 『페리클
레스』), 나쁜 소식("검고, 두렵고, 불안하고, 끔찍한black, fearful, comfortless
and horrible", 『존 왕』), 범죄("검은 악행black villainy", 『페리클레스』), 불행
("이처럼 검은 날은 없었다never was seen so black a day as this", 『로미오와 줄
리엣』), 피할 수 없는 죽음("죽음의 검은 베일death's black veil"『헨리 6세』
3부), 폭력("검은 다툼black strife", 『로미오와 줄리엣』), 저주("그의 영혼이
저주받고 검을지라his soul may be as damn'd and black", 『햄릿』), 사탄("검은
군주the black prince", 『끝이 좋으면 다 좋아』) 같은 의미를 덧칠했다. 검
정의 지위를 가장 잘 드러낸 표현은 아마 『리어 왕』에서 처음 쓰인
"지옥처럼 검은 밤hell-black night"일 것이다. 투박한 앵글로색슨 단어
세 개로 구성된 이 구절에서 셰익스피어는 문자 그대로의 어둠과 비
유적 어둠 사이에 검정black을 가두어 죄와 어둠과 검정을 연결했다.

　　존 밀턴John Milton의 『실낙원Paradise Lost』(1667)부터 로런스 스

턴Lawrence Sterne의 『신사 트리스트럼 섄디의 생애와 견해The Life and Opinions of Tristram Shandy, Gentleman』(1759~1767, 이하 『트리스트럼 섄디』)에 이르기까지 영문학의 여러 작품에서 나쁜 검정들이 쏟아진 잉크처럼 배어나온다. 『실낙원』에서는 지옥이 "검은 불"로 맹위를 떨치며 "검은 역청의 소용돌이"를 토해내고, 『트리스트럼 섄디』에서는 등장인물의 죽음을 인상적인 검은 페이지 두 쪽으로 표현했다.[46] 그러나 영국에만 국한된 현상은 아니었다. 비슷한(종종 거의 동일한) 은유가 서구 곳곳의 시와 희곡에 등장했고, 시간이 흐르면서 널리 퍼졌다. 이는 19세기 중반에 이르러 정점에 달한 듯했다. 이 무렵 작가들은 검정을 특히나 생생하고 충격적인 방식으로 사용했다. 음울하기로 유명한 프랑스 작가 제라르 드 네르발Gérard de Nerval은 1853년 정신병 재발로 입원해 있는 동안 쓴 「상속받지 못한 자El Desdichado」에서 검정과 우울을 연결하여 프랑스 시에서 가장 유명한 구절을 남겼다.

나는 음울한 그림자, 홀아비, 위로받지 못한 자,
폐허가 된 탑의 아키텐의 왕자
유일한 내 별은 죽고, 별이 총총한 내 류트는
우울의 검은 태양을 품었다.[47]

대서양 건너에서는 네르발의 동시대 작가 에드거 앨런 포Edgar Allan Poe가 검은 고양이와 검은 새에 대한 중세의 온갖 미신을 부활시키며 재창조하고 있었다. 그의 가장 유명한 작품 「까마귀The Raven」(1845)는 12월 밤의 어둠이 배경이다. 이 시의 외로운 주인공은 불가에서 졸다가 방문을 두드리는 소리에 정신을 차린다. 문을 두드린 것은 까마귀였는데, 마음대로 방으로 들어오더니 흉상 위에 자리

를 잡고 앉는다. 이 새가 일종의 전조라고 생각한 남자는 새에게 질문을 퍼붓는다.

"예언자여!" 내가 말했다. "악의 짐승이여!
새든 악마든 여전히 예언자다!
유혹의 사탄이 보냈든, 폭풍에 밀려 왔든
고독하지만 굽힘 없이, 마법에 걸린 이 사막에,
공포에 사로잡힌 이 집에 당도했구나. 내가 애원하니
진정으로 말해다오.
진정 길르앗에 향유가 있는가? 말해다오, 말해다오,
내가 애원하니!"

까마귀는 그의 모든 질문에 부정으로, 이 시가 남긴 불후의 표현인 "더는 아니야Nevermore"로 대답한다.[48] 까마귀의 색인 검정처럼 포를 괴롭히는 이 새는 일련의 부정이다. 새로 나타난 결핍의 형상이다.

이처럼 여러 작가가 만들어낸 너무나 인상적인 표현과 연상들은 이를 낳은 공동체로 다시 흘러들었고 대중에게 흡수되었다. 검정을 경멸하는 표현들이 무대에서 관객으로, 책에서 입으로, 결국은 입에서 정신으로 꾸준히 이동했다. 오늘날에는 일상에서 이런 표현을 사용하지 않고 대화하기가 힘들 지경이다. 몇 가지 예를 들어보자.

Black art: 초자연적·마술적 행위를 수행하는 기술. 마술, 주술, 마법
Blackball: (후보자에게) 클럽이나 협회의 회원 자격을 주지 않기 위해 투표함에 검은 공을 넣어 반대를 표시하다. 이런 투표의 결과로 클럽이나 협회에서 (사람을) 배제하다.

Black book: 견책하거나 처벌할 사람의 명단. 이런 명단이 담긴 책

Black-browed: (얼굴을) 찌푸린, 노려보는

Black dog: 울적함, 우울

Blacken: (사람을) 비방하다. (사람의 명성, 이름 등을) 손상하다

Blackguard: 부도덕하거나 비열하게 행동하는 사람, 특히 남자. 무익하고
비열한 사람. 불한당

Black-hearted: 악의를 지닌, 사악한

Black list: 의혹이나 비난, 노여움을 일으켜 배제나 처벌을 받을 사람, 집단
등의 목록

Black magic: 악령을 불러내는 것과 관련된 마술. 해롭거나 사악한 주술

Blackmail: 원래는 공식적·사회적 지위나 정치적 영향력, 투표권을 파렴
치하게 이용하여 (사람 등으로부터) 돈을 갈취한다는 뜻이었으나, 요즘에는
주로 피해나 나쁜 인상을 줄 만한 비밀을 폭로하겠다고 협박하여 돈을 갈
취하는 것을 뜻한다

Black mark: 한 사람의 비행, 나쁜 행동, 낮은 성과 등의 (공식적이거나 공무
적인) 기록이나 표시. (은유적으로) 못마땅함이나 비난(을 마음에 새김)

Black market: 공적으로 통제되는 재화나 화폐 또는 공급이 부족한 상품의
불법 밀거래나 교역. 이런 거래가 일어나는 장소

Black mass: 로마 가톨릭의 성찬식을 풍자적으로 모방한 악마 숭배 의식

Black-mouthed: 중상하는, 입이 험한

Black sheep: 가족 등에서 평판이 나쁘거나 부족한 구성원. 골칫거리[49]

이제 검정은 더이상 몇몇 사악한 표현에 머물지 않고 삶에서 불
쾌한 모든 것을 물들이는 색이 되었다. 지난 수백 년에 걸쳐 재앙을
수식하는 '탁월한' 형용사가 되었다. '검은 목요일'(1929년 10월 24일)
과 '검은 화요일'(1929년 10월 29일)은 월가 대폭락과 뒤이은 대공황

의 시작을 가리킨다. '검은 수요일'(1992년 9월 16일)은 영국이 유럽환율조정장치를 탈퇴해야만 했던 수치스러운 날이다. 브뤼셀 테러 사건(2016년 3월)과 파리 테러 사건(2015년 11월)은 유럽의 '검은 날들'이라 널리 불린다. 이런 표현을 그저 상투어일 뿐이라거나 색깔보다는 언어에 관련된 것으로 무시하기 쉽다. 하지만 언어는 단지 생각을 반영하기를 넘어 '형성'하기도 한다. 우리가 문장에서 쓰는 단어들은 우리의 태도에도 영향을 미친다.

2014년 미국의 심리학자 세 사람이 색의 의미에 대한 대규모 연구를 시작했다. 연구자들은 미국 전역의 다양한 연령과 성, 인종에서 참가자 980명을 모았다. 피험자들은 컴퓨터 앞에 앉아 다음 지시 사항을 읽었다.

이 연구는 단어를 부정적 혹은 긍정적 어감으로 분류하는 짧은 연구입니다. 단어가 부정적이면 자판 위쪽의 1번 키를, 긍정적이면 9번 키를 누르세요. … 단어가 다른 색깔로 보일 때도 있습니다. 색은 무시하시고 가능한 한 빨리, 정확하게 분류하세요.

회색 배경을 바탕으로 100개의 단어가 휙휙 지나쳐간다. 50개는 흰색, 50개는 검은색이다. 반은 '긍정적'이고(용감한, 깨끗한, 사랑), 반은 '부정적'이다(암, 거짓말, 독). 단어가 완전히 무작위로 등장하는 시스템이다. 참가자가 검정과 하양을 중립적 이미지로 본다면 분류의 속도나 정확도에 색깔이 아무런 영향을 미치지 않을 것이다. 그러나 실상은 그렇지 않았다. 결과에 따르면 거의 모든 참가자는 부정적 단어가 검정으로 표시됐을 때 빨리 분류했고, 하양으로 표시됐을 때 다소 느리게 분류했다.[50]

이런 편견이 얼마나 어린 나이에 자리잡는지 보여주는 연구도

있다. 1960년대와 70년대 미국의 유치원 아동 수천 명이 '색 의미 검사'를 받았다. 한 검사에서 연구자들은 노스캐롤라이나주의 3~6세 아동들에게 착한 동물과 나쁜 동물의 이야기를 들려주었다. 이야기가 끝날 때마다 연구자들은 검은색 동물과 흰색 동물의 그림을 들어 올리고는 물었다. "어느 쪽이 '나쁜' 멍멍이일까요?" "어느 쪽이 '착한' 테디베어일까요?" "어느 쪽이 '멍청한' 암소일까요?" "어느 쪽이 '예쁜' 고양이일까요?" 아이들은 부정적 특징을 검은 동물과 줄곧 연결했다. 아이들의 83퍼센트가 검정 동물을 못생겼다고 생각했고, 83퍼센트가 못되거나 멍청하다고 여겼으며, 84퍼센트가 검정을 더럽다고, 86퍼센트가 나쁘다고, 90퍼센트가 심술궂다고 말했다. 4세 아동의 41퍼센트, 5세 아동의 71퍼센트, 6세 아동의 89퍼센트가 이렇게 생각했다. 셰익스피어의 책은커녕 사전조차 펼친 적이 없는 아이들이지만, 검정을 신뢰할 수 없는 색으로 알고 있었다.[51]

수십 년 동안 영화와 TV 프로그램 제작자들은 이런 편견을 주인공에게 적용했다. 서부극 시리즈에서 주인공은 보통 흰 옷을 입고 흰 말을 타는 반면 상대편은 검은 옷을 입고 검은 말을 탄다. 서부극 업계에서는 이 등장인물들을 두고 '흰 모자'나 '검은 모자'라고 부르기도 한다.**별지 삽화 4** 이런 관행이 생긴 이유는 편리함 때문이기도 했다. 흰색과 검은색이라는 두 무채색은 작은 흑백텔레비전 화면에서도 잘 구분되므로 시청자들이 서사를 쉽게 해석할 수 있었다. 그러나 더 근본적인 이유도 있으며, 그래서 이런 관행이 컬러텔레비전과 컬러영화가 등장하고 나서도 사라지지 않았을 것이다. 〈스타워즈〉는 빛과 어둠에 대한 마니교적 사고를 의도적으로 활용한 영화다. 여기에서 '다크사이드Dark side'를 이끄는 두 남자는 완전히 검정으로만 차려입는다. 이들을 '라이트사이드Light Side'라 불렀다면 그만큼 사악해 보였을까? 다스 베이더와 팰퍼틴이 흰 옷을 입었다면 그만큼 음

험해 보였을까?[52]

　이런 예들은 방대한 편견의 건축물을 구성하는 작은 벽돌일 뿐이지만 모두 오래되고 단순한 비유에서 유래한다. 바로 검정은 일종의 어둠이라는 생각이다. 최근 몇백 년 동안 현대 과학이 이런 가정을 더 강화했다. 물리학자들은 여전히 검은색 표면이 블랙홀 같다고 말한다. 모든 것을 집어삼키니 말이다. 검정은 시각스펙트럼 전체를 흡수하고 하나도 반사하지 않는다. 그러므로 빛과 색의 완전한 부재이다. 여기에서도 검정은 악당의 역할을 맡는다. 세상에서 빛을 훔쳐가는 도둑이다. 그러나 이런 정의는 정반대의 결론도 쉽게 뒷받침할 수 있다. 모든 빛을 흡수한다면 검정은 분명 '빛으로 가득'할 것이다. 그리고 검정이 가시광선의 모든 파장을 흡수한다면 또한 '색으로도 가득'하다. 이런 관점에서 검정은 매우 달리 보인다.

검은 아름다움

한밤중에 집을 살금살금 돌아다닐 일이 있다면 잠깐 멈춰 주변을 둘러보라. 마음을 열고 눈을 연다면 결핍이 아닌 변신을 경험할 것이다. 어둠은 세상을 추상화하고 재창조한다. 친숙한 것을 낯설게 한다. 공간을 무너뜨리며 모든 걸 가깝게 끌어당긴다. 모서리를 부드럽게 만들고 표면에 결을 더하며 사물을 흐릿하게 덮는다. 마치 거친 종이에 크레용으로 그린 그림 같다. 몇 분 뒤 망막이 어둠에 적응하면 하나가 아니라 많은 어둠을, 얼룩덜룩하고 그물 같은 회색의 여러 색조를 보게 될 것이다. 어둠을 배경으로 어두운 그림자들이 중력을 거스르는 형상을 벽에 그리고, 부분 부분 보이는 흰 안내섬광이 불꽃놀이 폭죽처럼 시야에서 폭발한다. 어둠의 가장 큰 미덕은 우리를 애

쓰게 한다는 점이다. 밝은 환경에서는 우리의 시각이 너무 정확해서 토를 달 수 없다. 하지만 밤눈보기(암소시暗所視, 어둠에 적응한 시각 상태)는 우리 스스로 그림을 완성하기를 요구한다. 어둠은 대단히 성실하게 앞을 보라고 말한다. 우리는 질문하고, 문제를 해결하며, 자기반성을 해야 한다. 어둠에 있을 때 우리는 무언가를 보는 우리 자신을 볼 수 있다. 그러니 평소 어둠 속에서 볼 기회가 드물다는 것은 안타까운 일이다. 어둠 속으로 떠밀려 들어갈 때마다 우리는 겁에 질린다. 아무것도 볼 수 없으리라 지레짐작하며 전등 스위치를 찾아 더듬거린다. 그러나 모든 문화가 어둠에 이렇게 반응하지는 않는다. 1933년에 쓴 절묘한 에세이 「음예 예찬陰翳礼賛」에서 일본 작가 다니자키 준이치로谷崎潤一郎는 어둠의 '신비'가 동양 미학의 일부이며 이는 빛에 대한 서양의 잘못된 집착과는 완전히 다르다고 주장했다.

우리 동양인은 우연히 어디에 있게 되든 그곳에서 만족을 찾으려 하고, 사물을 있는 그대로 보려고 한다. 그러므로 어둡다고 하여 어떤 불만도 느끼지 않으며, 우리는 어둠을 불가피한 것으로 받아들인다. 광선이 부족하다면 부족한 것이다. 우리는 어둠에 빠진 채 어둠의 특별한 아름다움을 발견한다. 그러나 진보적인 서양인은 자기 운명을 개선하겠다는 의지가 언제나 강하다. 양초에서 기름램프로, 기름램프에서 가스등으로, 가스등에서 전등으로, 밝은 빛을 향한 탐색을 멈추지 않는다. 아주 작은 그늘조차 제거하기 위해 노고를 아끼지 않는다.[53]

　이처럼 어둠을 수긍하는 태도는 불교에서 유래한 생각의 일부였다. 어둠을 받아들인 덕택에 일본은 서양과는 다른 미의 기준을 발달시켰다. 이는 '유겐幽玄'이라는 한 단어로 특징지을 수 있다. 유겐은 중세시대 중국에서 수입된 말이다. '깊다', '그윽하다', '어둡다'를

59

뜻하는 '유幽'와, '오묘하다', '어둡다', '검다'를 뜻하는 '겐玄'이라는 두 개의 뜻글자로 이루어졌다. 유겐은 눈에 바로 보이지 않고 가려져 있으며 결코 완전히 이해할 수는 없는 경험을 가리킨다. 이런 불가해함이 미의 근원이다. 13세기 작가 가모노 조메이鴨長明는 이렇게 말한다.

'유겐'은 마음으로는 이해할 수 있지만 말로는 표현할 수 없다. 달을 가리는 옅은 구름이나, 붉게 단풍 든 산비탈을 휘감은 가을 안개의 모습에 빗댈 수 있다. 이런 광경의 어떤 점이 '유겐'이냐고 누군가가 묻는다면 대답할 수 없다. 이런 아름다움을 이해하지 못하는 사람이라면 아마 구름 한 점 없이 맑은 하늘 풍경을 좋아할 것이다. 유겐의 흥취나 빼어남이 어디에서 나오는지 설명하는 것은 거의 불가능하다.[54]

이처럼 파악하기 힘든 특징에도(또는 어쩌면 그런 특징 때문에) 유겐은 12세기 이래 일본 미학의 지침이 되었고, 대답보다는 질문을, 명료함보다는 모호함을, 빛보다는 어둠을 선호하는 취향을 키웠다. 다니자키는 어둠에 대한 매혹이 20세기까지도 이어지며 일본 물질문화의 많은 부분을 특징짓는다고 믿었다. 전통 가옥의 어두운 처마부터 집 안의 검은 칠기들에서 이런 특징을 볼 수 있다고 했다. 심지어 일본인들이 좋아하는 간장에도 드러난다. "간장의 끈끈한 광택은 그 그늘이 얼마나 깊은가"라고 그는 감탄했다. "얼마나 아름답게 어둠과 어우러지는가."[55]

어둠 찬양은 금욕적인 생활의 선호와도 연결되었다. 유겐의 등장과 거의 비슷한 시기에 일본의 사상가들은 중세 궁정의 사치를 거부하고, 단순하고 소박한 미학을 선호하기 시작했다. 이를 위해 많은 것을 다시 벗겨내야 했다. 시를 간소화하고 장식을 버렸으며 밝은 색

을 '죽였다'.[56] 색을 자제하는 경향은 도교 철학의 영향일 수도 있다. 도교 철학은 요란한 색깔이 사람을 '혼란스럽게' 하거나 '눈멀게' 할 수 있는 천박한 사치라고 거듭 경고했다.[57] 13세기 후지와라 데카藤原定家는 이와 비슷한 조언을 시로 에둘러 표현했다.

주위를 둘러보니
벚꽃도
주홍 단풍도 보이지 않는다
가을 저녁의
바닷가 초가집[58]

이 시는 시들어가는 아름다움을 노래한다. 봄은 기억으로만 남았을 뿐이고, 가을 단풍은 떨어졌으며, 낮은 밤을 향해간다. 한편으로 이 시는 색에 대한 노래이기도 하다. 데카가 벚꽃과 단풍의 따뜻한 색깔을 불러낸 이유는 그것들을 사라지게 하기 위해서였다. 빨강과 분홍이 채웠던 자리를 단조로운 해변의 소박한 오두막이 대신한다. 이런 교훈도 담겨 있다. 색 없는 삶은 그 자체로 충만한 아름다움이다.

모호함과 검소에 대한 일본의 찬미는 잉크(먹)로 무척 잘 표현되었다. 잉크는 이집트에서 수천 년 먼저 발명됐지만 훗날 아시아에서 능숙하게 제작됐다. 중국에서는 원래 공기 공급을 조절하며 소나무를 태워 나온 검댕을 모아 잉크(헷갈리게도 '인디아잉크India Ink'라 불린다)를 만들었다. 이 가루를 체로 치고, 동물성 접착제를 비롯해 최대 1000가지의 첨가물을 섞어 반죽하고, 성형하고 말린 다음 밀랍을 바른다. 결코 급하게 만들 수 없었다. 어느 초기 제작법에 따르면 혼합물을 3000번 찧어야 했다.[59] 처음에 중국인들은 이 짙은 검정 용액

으로 글을 쓰고 서예를 하고 인쇄를 했지만, 당 왕조(서기 618~907) 무렵이 되자 그림을 그리는 데도 사용했다. 처음에는 여러 색과 함께 사용했으나 훗날 많은 중국 화가가 다른 색은 버리고 검정만 썼다. 그들은 검정을 한 가지 색으로 여기지 않았으며, 적어도 다섯 가지가 있다고 인식했다. 새까만 검정(초焦), 짙은 검정(농濃), 무거운 검정(중重), 엷은 검정(담淡), 맑은 검정(청清). 서기 847년에 (조르조 바사리 Giorgio Vasari의 『르네상스 미술가 평전 Le vite de' più eccellenti pittori, scultori e architettori』이 나오기 700년 전에) 세계 최초로 미술사 책을 쓴 장언원 張彦遠에 따르면 먹물은 다른 색들을 불필요하게 만들 만큼 용도가 많다.

자연의 무엇이든… 먹물의 오묘한 매력과 화가의 빼어난 솜씨로 묘사할 수 있다. 초록 안료가 없어도 초목은 우거질 수 있고, 흰색이 없어도 구름과 눈은 소용돌이치며 하늘 높이 떠다닐 수 있다. 산은 파랑과 초록이 없어도 짙푸를 수 있고, 봉황은 오색五色의 현란한 염료가 없어도 화려할 수 있다. 이런 이유로 화가는 먹만 쓰고도 여전히 그 모든 다섯 색깔을 그림으로 표현 가능하니, 색에만 마음이 머문다면 사물의 이미지는 본질적 매력을 잃게 될지 모른다.[60]

수묵화는 유겐과 비슷한 시기인 12세기에 일본에 도착한 듯하다. 일본의 초기 수묵화가는 선승들이었다. 이들은 수묵화를 그리는 일이 서예와 원예처럼 영적 통찰력을 자극하고 키우며 표현한다고 믿었다. 수묵화의 시각적 금욕주의는 선승들의 금욕적인 삶과도 잘 맞아떨어졌을 것이다(색을 뜻하는 일본어 '이로色'는 '상태'와 '색정'도 뜻하므로, 색의 부정은 육신의 유혹을 초월하려는 그들의 과제를 잘 반영했다).[61] 수묵화는 13세기와 14세기, 15세기에 일본 곳곳으로 퍼졌지만

그 중심은 교토에 있는 한 사찰이었다. 쇼코쿠지(상국사)는 선구적인 화가들의 집합소였다. 다이코 조세쓰大巧如拙, 덴쇼 슈분天章周文, 그리고 아마 가장 위대하다고 할 수 있는 셋슈 도요 같은 초기 거장들을 배출했다.

셋슈는 1420년 오카야마 근처 마을에서 태어나 어린 시절에 작은 불교 사원으로 들어갔다. 전해지는 이야기에 따르면 예불보다는 그림에 더 관심이 있었다고 한다. 너무나 태만한 그에게 몹시 화가 난 스승들이 어느 날 벌로 그를 나무에 묶어놓았다. 처음에 셋슈는 감탄할 만한 자제력으로 벌을 견뎠으나 차츰 의지가 바닥났다. 몇 시간 뒤 그는 울기 시작했다. 눈물을 얼마나 많이 흘렸는지 발 옆에 웅덩이가 생겼다. 셋슈는 발가락을 붓 삼아 눈물로 쥐를 그렸다. 마지막 획을 마무리하자 쥐가 살아나서 밧줄을 물어뜯어 자신의 창조자를 풀어주었다.[62] 셋슈는 나중에 교토로 옮겨가 쇼코쿠지에서 선불교 수련을 받았고 슈분에게 수묵화를 배웠다. 1467년 그는 공식적인 교역 사절단의 일원으로 중국에서 2년을 보내면서 중국의 수묵화 전통에 깊은 영향을 받았다. 일본으로 돌아온 뒤에는 이 검정의 예술을 서서히 완성했으며 일본의 걸출한 화가로 명성을 확립했다.

셋슈는 70대 중반에 〈파묵산수도〉(1495)를 그렸다. **별지 삽화 5** 몇 분 만에 그렸을 그림이지만 평생에 걸친 경험에서 나온 결실이었다. 처음 보면 거의 추상화 같지만, 단색의 붓 자국들이 모여 하나의 이미지를 형성한다. 전경에는 울퉁불퉁한 바위에 나무와 수풀이 드문드문 자란다. 후경에는 우뚝 솟은 봉우리들이 안개에 반쯤 가려져 있다. 우리는 이 그림에서 '유겐'의 효과를 볼 수 있다. 더 자세히 보자. 바위들 밑에 처음에는 나무처럼 보였던 각진 형상이 작은 집으로 변화한다. 비스듬한 처마, 울타리의 세로 기둥들, 그리고 그 시대 사람이라면 주막 간판임을 단숨에 알아보았을 비스듬하게 그어진 선. 그

림의 오른쪽 아래편에 그어진 대여섯 번의 붓질은 호수의 잔잔한 수면이다. 두 형상이 호수를 가로질러 배를 저어간다. 두 사람은 주막으로 가는 것일까? 비가 오기 전에 호수를 벗어나려는 걸까? 답은 우리에게 달려 있다. 이 그림을 본다는 건 형상이 형성되는 과정을 목도하는 일일 뿐 아니라 형상에 생명을 불어넣는 행위에 참여하는 일이기도 하다. 서구 예술가들이 이렇게 은근히 암시적인 작품을 창조하기 시작할 때는 이로부터도 400년이 흐른 뒤가 될 터였다.[63]

셋슈는 이 걸작을 어떻게 창조했을까? 그는 우선 자신이 쓸 색들을 준비했다. 먹을 가는 데 20~30분쯤 걸렸을 것이다. 인내하며 먹을 가는 시간이 있어야 진한 색을 얻을 뿐 아니라 앞으로 시작할 작업을 위한 마음의 준비를 할 수 있다. 그리하여 새까맣게 짙은 먹물이 만들어졌다. 그는 먹물의 일부를 다른 사발에 붓고 이번에도 인내심 있게 물과 섞어 중간 농도의 검정을 만든 다음, 세 번째 사발에 부어 다시 희석해서 더 희미한 검정을 만든다. 이제 그의 앞에는 각각 세 가지 색조의 검정이 담긴 사발 세 개가 있다.[64] 이제 그림을 그릴 준비는 끝났다. 그는 붓에 가장 엷은 먹물을 묻혀 빠른 붓질로 종이에 칠한다. 엷게 발린 먹물은 종이와 거의 구분되지 않을 만큼 옅어서 먼 산에 안개가 낀 듯한 효과를 낸다. 그다음 그는 중간 농도의 먹물을 찍어 스무여 번의 붓질로 바위의 윤곽을 전경에 그렸다. 먼저 칠한 옅은 먹물이 마르지 않은 몇몇 부분에서는 두 먹물이 함께 섞이며 옅은 검정과 중간 검정 사이의 네 번째 검정 색조를 창조했다. 어떤 부분에서는 붓의 물기를 덜어낸 뒤 마른 검정 위에 젖은 검정을 덧칠했다. 붓털이 갈라지면서 획의 끝부분이 깃털처럼 퍼졌다. 셋슈는 이제 새까만 먹물을 사용해 초목을 세세히 그렸다. 윗부분에 처음 칠한 새까만 먹물은 그 밑의 더 연한 먹물에 혈관처럼 침투하며 중간 검정과 새까만 검정 사이에 다섯 번째 검정을 만들어냈다. 모든 것이

마르자 그는 마지막 세부 사항을 더했다. 서예 같은 붓질로 나무와 집, 나룻배를 그렸다. 셋슈는 모두 60~70획으로 그림을 완성했다.

〈파묵산수도〉는 무엇보다 검정의 표현력을 보여준다. 셋슈는 색이 아니라고 여겨지는 이 색으로 다채로운 효과를 냈다. 밝은 검정과 어두운 검정이 있고, 따뜻한 검정과 서늘한 검정, 젖은 검정과 마른 검정, 진한 검정과 옅은 검정, 피처럼 흐르는 검정과 얼룩처럼 번지는 검정이 있다. 어떤 검정은 찌르고, 어떤 검정은 어루만지고, 어떤 검정은 너무 엷어서 거의 하얗게 보인다. 〈파묵산수도〉는 검정이 결코 단조롭지 않음을 보여준다. 검정은 다른 색 못지않게 아름답고, 다채롭다.[65] 단색화의 가장 큰 미덕은 어둠처럼 상상을 요구한다는 것이다. 보는 사람이 빈틈을 채울 수 있도록 한다. 금욕은 단조로움을 뜻하지 않는다. 마음의 눈으로 보면 셋슈의 카멜레온 같은 검정들은 변화무쌍하게 결합하여 스펙트럼의 어떤 색도 될 수 있다. 그러나 만약 그가 색이 있는 물감을 사용했다면 그냥 그가 선택한 색채로 있었을 것이다.

일본은 근대화와 서구화를 왕성하게 추진하는 과정에서 일본식 선불교 전통을 많이 버렸다. 그러나 검정을 대단히 섬세하게 보는 관점은 여전히 남아 있다. 서구인과 달리 일본인들은 검정을 색과 거의 구분하지 않는다. 그들에게는 검정도 색이다. 그래서 1960년대 컬러텔레비전이 들어왔을 때 일본인들은 이 텔레비전을 '컬러텔레비전'이라 부를 수 없었다. 왜냐하면 그들이 보기에는 흑백텔레비전도 이미 컬러 이미지를 전송하고 있었기 때문이다. 고심 끝에 그들은 이 신기술을 '천연색 텔레비전天然色テレビ'이라 불렀다.[66] 단색의 미학을 알고 나면 왜 그토록 많은 일본 예술가와 디자이너가 여전히 무채색을 고집하는지도 이해가 될 것이다. 사진가 스기모토 히로시杉本博司의 안개에 싸인 흑백 풍경 사진은 조세쓰, 슈분, 셋슈와 더불어 시

작된 회색 색조의 전통에 속한다. 한편 꼼데가르송의 유명한 검은색 의상도 검정의 표현력에 대한 오랜 믿음에 기초한다. 꼼데가르송 브랜드의 창업자 가와쿠보 레이川久保玲는 인터뷰를 잘 하지 않는 사람인데, 1983년 인터뷰에서 자신이 '검정의 세 가지 색조'를 사용해 디자인한다고 밝혔다. 어쩌면 그녀는 일본의 위대한 수묵화를 칠한 세 개의 먹물 사발을 염두에 두었는지도 모른다.[67]

서양 예술가들이 검정의 잠재력을 이해하기까지는 더 오랜 시간이 걸렸다. 셋슈와 그의 동시대인들이 먹물로 다색의 세상을 분주하게 창조하는 동안, 이탈리아 르네상스 화가들은 대부분 검정을 여전히 윤곽과 그림자에만 사용했다. 알베르티는 검정을 지나치게 쓰는 사람은 누구든 '매섭게 비난받을' 만하다고 선언하기도 했다.[68] 그럼에도 17세기 전반 몇몇 유럽 화가들이 검은 그림자로 그림을 채우기 시작했다. 그러나 이 화가들이 사용한 테네브리즘tenebrism|이탈리아 화가 카라바조의 영향을 받은 화풍으로 어둠과 빛의 대비를 극단적으로 활용하는 명암 대조법—옮긴이의 초점은 검정 자체가 아니었다. 이들은 헤링과 겔프가 색의 대비 현상을 발견하기 오래전에 검정이 인접한 모든 것을 더 강렬해 보이도록 한다는 사실을 알아냈다. 카라바조가 그린 종교화들의 힘은 대체로 칠흑처럼 까만 배경에 빚질 때가 많다(그 그림들이 해가 빛나는 풍경을 배경으로 한다면 얼마나 평범해 보일지 상상해보라). 한편 벨라스케스가 그린 빼어난 인물화의 얼굴들은 그들을 둘러싼 어둠 덕택에 생명력을 얻으며, 때로는 위태로워 보이기도 한다. 누구인지 모를 한 남자를 그린 매혹적인 초상화에서 남자의 피부색은 모든 것을 빨아들이는 검정에 빨려 들어가지 않으려고 싸우는 듯 보인다. **별지 삽화 6** 나는 그 그림을 수년간 여러 차례 직접 보았는데, 그 검정이 점점 커지고 있다고 확신하게 되었다.

1865년에 스페인을 방문했던 에두아르 마네는 샤를 보들레르

Charles Baudelaire에게 이렇게 편지를 썼다. "벨라스케스를 진정으로 알게 되었습니다. 장담컨대 그는 역대 최고의 예술가입니다."[69] 마네는 벨라스케스에게서 검정이 구도를 성공적으로 만드는 만능열쇠임을 배웠다. 1872년 마네가 그린 베르트 모리조의 초상은 셋슈의 〈파묵산수도〉처럼 검정이 지닌 무한한 다양성을 보여준다. **별지 삽화 7** 내가 세어본 바로는 이 그림에서 검정이 최소 아홉 가지 기능을 한다. 진하고 촉촉한 검정으로 벨벳과 모피, 새틴의 느낌을 냈고, 광택 없는 얇은 검정으로는 호박단 허리받이의 빳빳한 가장자리를 표현했다. 빛을 받은 직물의 느낌을 표현하기 위해 검정에 갈색과 흰색을 섞어서 사용했고, 어둠 속의 직물을 묘사하기 위해서는 합성 울트라마린색과 검정을 혼합했다. 검정은 윤곽으로도 쓰였고, 서예처럼 화가의 붓질 자국을 드러내는 용도로도 쓰였다. 검정은 모리조의 얼굴에 테두리를 둘러 섬세한 색조를 두드러지게도 했다. 또한 피부와 눈과 배경의 색조를 조정하고자 눈에 띄지 않게 아주 조금씩 사용되었고, 조금 더 눈에 띄는 방식으로는 마네의 서명에 쓰였다.[70]

　마네의 후계자들도 비슷한 방식으로 검정을 열렬히 받아들였다. 오딜롱 르동Odilon Redon은 검정을 '가장 근본적인 색'[71]으로 생각했고, 피카소는 '유일하게 진정한 색'[72]이라고 말했으며, 마티스에게 검정은 단지 물감이 아니라 '힘'이었다.[73] 말년의 오귀스트 르누아르 Auguste Renoir는 검정이 색이 아니라는 말을 듣고는 믿을 수 없다는 듯 대답했다. "검정이 색이 아니라고요? 대체 어디에서 그런 말을 들은 거죠? 검정은 색의 여왕입니다!"[74] 나중에 20세기에 프란츠 클라인Franz Kline, 로버트 라우션버그Robert Rauschenberg, 바넷 뉴먼Barnett Newman, 프랭크 스텔라Frank Stella, 마크 로스코Mark Rothko, 로버트 마더웰Robert Motherwell, 애드 라인하르트Ad Reinhardt가 그림을 온통 검정으로 그리거나, 거의 검정에 가까운 색으로 그리거나, 일부를 검정

으로 그리면서 이 색은 추상표현주의자들의 상징이 되었다.[75] 그러나 이들의 열정은 오래된 편견에서 자유롭지 않았다. 특히 라인하르트는 검정의 불명예스러운 역사를 잘 알고 있었다. 그가 남긴 미출간 메모에는 「검정, 상징」이라는 소제목 아래 검정이 떠오르게 하는 의미들이 정리돼 있다. 우리가 앞에서도 보았던 것이 많다.

성경—'선/악', '하양/검정', '빛/어둠'…

'죄로서의 검정', 악, 무지, 사악함…

흑심, 블랙리스트, 블랙메일, 골칫거리[검은 양], 흑사병, 질병, 증오, 불건전, 절망, 슬픔, 열등, 여성적…

초서, 밀턴, 셰익스피어…

어둠의 세력, 형체 없는, 형성되지 않은, 혼돈

지옥-공허, '부재의 견딜 수 없는 고통, 사랑의 냉담한 부정'

모든 과정의 초기, 배아 단계, 원초적, 무의식의 어둠……

기원의 심오한 수수께끼, '원시의 어둠'…

시간, 공간, 정체성을 절대적인 무로 빨아들임

운명의 불가피성[76]

라인하르트는 동아시아 문화에 심취한 사람이기도 했다. 그는 1940년대 뉴욕대학교에서 동아시아 예술을 공부했고 1950년대 초반 스즈키 다이세쓰鈴木大拙의 유명한 선불교 강좌에도 출석했다. 그의 모노크롬 회화는 중국과 일본의 수묵화 전통에서 영향을 받았을 것이다.[77] 그는 1950년대 중반 처음으로 검정으로만 그림을 그렸고, 1967년 세상을 떠날 때까지 거의 검정으로만 작업했다. 이 반듯한 네모 캔버스들은 3세기 전 로버트 플러드가 생각해냈던 태초의 어둠과 묘하게 비슷하다. 플러드처럼 라인하르트가 검정을 선택한 이유

도 검정이 지닌 완벽한 부정성 때문이었다.

감각 없음, 형체 없음, 형태 없음, 색 없음, 소리 없음, 냄새 없음
소리, 시각, 감각 없음
감각의 강도 없음
이미지 없음, 감각의 정신적 복제 없음
이미지 떠올리기, 상상하기 없음
개념, 생각, 아이디어, 뜻, 내용 없음.[78]

중요한 차이가 하나 있다. 플러드의 검은 정사각형은 태초를 묘사한 반면 라인하르트의 검은 사각형은 끝을 묘사한다. 그의 오만한 의견에 따르면 예술형식으로서 회화의 종말을 표현한다. 그는 자신을 기만하고 있었다.

피에르 술라주는 라인하르트보다 6년 늦은 1919년에, 그러나 역시 크리스마스이브에 태어났다. 그는 어린 시절부터 검정에 친밀감을 느꼈다. 술라주가 열 살이었을 때 누나의 한 친구는 그가 종이 위에 굵은 검정 선들을 그어대는 모습을 보고 무얼 하는 거냐고 물었다. 어린 피에르는 눈을 그린다고 대답했다. "그녀의 놀란 표정이 아직도 생생합니다." 그는 이렇게 회상했다. "하지만 저는 그녀를 놀라게 하려던 것도, 역설적인 표현에 재미를 붙인 것도 아니었습니다. 그냥 사실을 말했을 뿐입니다." 그는 계속해서 이렇게 말했다.

저는 눈 내리는 풍경을 그리고 있었어요. 빛의 밝음을 그리려고 애썼죠. 제가 그어대는 검정 선들에 흰 종이가 대조되어 눈처럼 빛나기 시작했어요. 그렇게 검은색을 그렸는데도, 아니 그렇게 검은색을 그렸기에 환하게 눈 내리는 풍경을 표현할 수 있었죠.[79]

술라주는 생리학자와 심리학자들이 수십 년을 들여 알아낸 것을 직관적으로 파악했던 듯하다. 그러니까 검정과 하양은 어둠과 빛처럼 서로 떼어낼 수 없이 연결되어 있다는 사실을 알았다. 그는 동시대비 현상을 발견했던 셈이다.

술라주는 자라서 전업 화가가 되었지만 여전히 검정을 사랑했다. 사람들은 그에게 검정은 색이 아니라고 자꾸 말했다. 르누아르처럼 그도 그런 생각에 반대했다. 한번은 이렇게 응수했다. "검정은 색입니다! 제게 검정은 강렬한 색이에요. 노랑보다 더 강렬합니다. 격렬한 반응과 대비를 일으키는 색이죠."[80] 술라주는 또한 수만 년을 거슬러 올라가는 검정의 의미와 쓰임새에도 관심을 가졌다. 그가 평생 살았던 아베롱은 선사 유적이 많은 곳이었다. 그는 어렸을 때 이런 유적들을 빠짐없이 탐사했다. 심지어 열여섯 살 때는 고대 무덤에서 도기와 화살촉을 파내는 고고학 발굴에도 참가했다. 근처의 페슈 메를과 로스코, 쇼베에서 발견된 동굴벽화에도 매혹되었다. 이런 벽화들은 그에게 수많은 의문을 남겼다. 왜 구석기시대 사람들은 이렇게 어두운 구석까지 와서 그림을 그렸을까? 그리고 여기서 왜 바닥에 널린 밝은 백악이 아니라 검정으로 그렇게 많은 그림을 그렸을까? 그들은 검정을 보고 그들을 에워싼 어둠의 상징으로 여겼을까? 아니면 햇빛이 닿지 않는 장소를 밝힐 수 있는 일종의 광휘로 보았던 것일까? 검정을 탄생시킨 불에서 나오는 광휘와 비슷한 무언가를 품었다고 생각했던 걸까?

술라주는 자신의 작품에서 검정을 더 깊이 탐색했다. 검정을 마구 문지르고, 닦아내고, 긁어냈다. 한 가지 안료를 다른 안료와 섞고, 하루는 묽게 희석했다가 이튿날에는 겹겹이 바르며, 트레이너가 운동선수를 밀어붙이듯 검정을 극한까지 몰아넣었다. 비밀을 실토할 때까지 쥐어짰다. 검정이 다른 색에 어떤 효과를 내는지 시험했

고, 다른 색이 검정에 어떤 효과를 내는지도 시험했다. 아이보리블랙
ivory black과 울트라마린이 어떻게 서로를 밀어내면서도 돋보이게 하
는지, 마르스블랙mars black과 크롬옐로가 만나면 어떻게 강렬한 시각
적 효과를 내는지, 검정이 갈색이 되고 갈색이 검정이 되는 지점에서
어떤 신비로운 일들이 일어나는지 관찰했다. 하지만 60대가 되어서
야 비로소 장언원과 셋슈가 먼저 깨달았던 것을 발견했다. 그러니까
검정만으로 가장 많은 시각적 효과를 얻을 수 있다는 사실이었다.

1979년 어느 날 저는 이 작업실에서 몇 시간째 그림 하나를 그렸습니다.
곳곳에 검정 물감이 있었죠. 무척 지쳤던 저는 마음에 들지 않는 그림을
왜 그렇게 오랫동안 그리고 있는지 이해할 수 없었습니다. 저는 그 그림이
다른 그림들처럼 보이지 않아서 형편없다고 생각했죠. 한 시간쯤 자고 일
어나서는 그림을 다시 보는데, 이런 생각이 들었습니다. "나는 더이상 검
정으로 그리지 않아. 검정 표면에 반사된 빛으로 그려."[81]

<div style="text-align: right">black</div>

　　술라주는 그 이후 거의 검정 안료들만 이용해 그림을 그렸지만,
그 안료들로 풍요롭고 눈부신 세계를 만들었다. 그는 이 색을 '검정
너머'라는 의미의 '우트르누아르outrenoir'라 불렀다. 르네상스시대
가장 인기 있던 안료인 우트르메르outremer(울트라마린)가 떠오르는
표현이다. '우트르메르'는 프랑스 십자군이 예루살렘 왕국을, 그러니
까 지상낙원을 부르던 이름이기도 했다. 프랑스 사람들은 지금도 영
국을 가리켜 '우트르망슈outre-Manche'(해협 너머), 독일을 가리킬 때는
'우트르랭outre-Rhin'(라인강 너머)이라는 용어를 사용한다. 마찬가지
로 술라주의 '우트르누아르'도 어떤 영토를 떠올리게 한다. 오직 망
막 위에만 허술한 경계가 그려지는 영토를.
　　그의 작품 하나로 뛰어들어보자. 마치 한밤의 모닥불 냄새를 풍

길 듯한 새까만 표면을 지닌, 세 폭짜리 대형화다.**별지 삽화 8** 술라주는 이 작품을 검정 아크릴 물감 두 종류로 그렸다. 측면 캔버스들에는 무광택 검정을 쓰고 가운데에는 광택 있는 검정을 썼는데, 미장이가 벽을 휙휙 칠하듯 활달하게 물감을 칠했다. 그러나 물감이 마를 새도 없이 그는 자신이 막 창조한 그림을 공격하기 시작했다. 붓을 뒤집어 붓 손잡이 끄트머리를 사용해 거의 수평에 가까운 자국을 수십 개 새겼다. 균질한 검정 직사각형 캔버스 세 개가 빛과 그림자의 무리로 변신했다. 무광택 캔버스는 회색의 여러 색조를 오가고, 광택 캔버스는 캔버스 자체의 빛으로 쨍하게 빛난다. 그가 넣은 새김 눈의 푹 파인 부분은 깊디깊은 검정으로 가라앉지만, 솟아오르는 능선 부분은 하양의 가장자리까지 올라가 정점에서 빛을 발하며 반짝인다. 조명이 달라지면 빛과 그림자가 자리를 바꾸고 음영이 달라지는 한편, 표면의 질감은 벨벳과 타르, 유리 사이를 오가는 듯 보인다. 사실 당신이 그림에 가까이 다가가면 캔버스에 비치는 당신의 상에 따라 작품이 미묘하게 달라질 것이다. 파란 옷을 입었다면 검정이 더 서늘해진다. 빨간 옷을 입었다면 더 불그스름해 보인다.

술라주의 그림은 물론 추상화다. 하지만 우리가 어둠 속에서도 소용돌이치는 형상들을 보듯, 그 그림 속에서 무언가를 보지 않기란 힘들다. 살랑대는 물결에 비친 달빛인가? 저 멀리로 밀려나가는 바다인가? 어떤 의미에서 우리는 '우트르누아르'의 영토를 응시한다. 그러나 어떤 의미에서는 시간을 거슬러가고 있다. 스기모토 히로시의 흑백 바다 풍경 사진을 지나, 라인하르트와 마네의 작품을 지나쳐, 셰익스피어의 "지옥처럼 검은 밤"을 날아, 일본의 수묵화를 지나서, 심지어 옛날 옛적의 어느 동굴벽화까지 통과하여, 마침내 태초에 이를 때까지. 어둠이 심연의 표면에 들러붙고 신의 영혼이 수면 위를 돌아다니는 태초에 이를 때까지. 우리는 결국 로버트 플러드가 검은

정사각형으로 묘사했던 원시 수프primordial soup에 도달하게 된다. 그러나 신이 빛과 어둠을 나누었다면, 술라주는 이 오랜 두 적수를 한데 모았다. 무척 많은 예술가의 작품이 그러했듯 이 위대한 그림은 검정이 텅 비거나 추하거나 악하지 않음을, 심지어 어둡지도 않음을 보여준다.

2장

빨강

인류의 창조

내가 칠해진 곳에서는 눈이 반짝이고,

열정이 타오르고, 새들이 날아오르고,

심장 박동이 빨라진다.

나를 보라,

산다는 것은 얼마나 아름다운가!

나를 보라,

본다는 것은 또 얼마나 아름다운가!

산다는 것은 곧 보는 것이다.

나는 사방에 있다.

삶은 내게서 시작되고

모든 것은 내게로 돌아온다.

—

오르한 파묵[1]

빨강

1994년 12월 어느 맑은 일요일 오후, 동굴 탐험가 세 사람이 프랑스 남동부 아르데슈 계곡의 석회암 협곡을 탐험하다가 절벽에 난 작은 구멍을 발견했다. 통로는 무너진 바위들로 끊겨 있었지만 서늘한 공기가 올라오는 것으로 보아 안쪽에 큰 동굴이 있는 것 같았다. 그들은 차례로 돌아가며 바위를 치웠다. 초저녁이 될 때까지 10미터쯤 아래의 또다른 동굴로 들어갈 수 있는 입구를 만들었다. 그들은 밤이 다가오니 중단했다가 다음 주말에 되돌아올까 생각했지만, 다른 사람이 선수를 칠지 모른다는 생각에 결국 내려가보기로 의견을 모았다. 1시간 뒤 그들은 넓을 뿐 아니라 무척 아름다운 동굴을 발견했다. 폭포 같은 종유석이 주위를 에워쌌고 진주층이 손전등 불빛에 반짝였다. 동굴 속으로 100미터쯤 들어갔을 때였다. 헤드랜턴 불빛이 동굴 벽에 그어진 두 개의 선을 비췄다. 희미하지만 틀림없는 사람의 형상이었다. 이 탐험가들이 무엇을 보고 있는지 채 이해하기도 전에 눈앞에 그림이 펼쳐졌다. 일부가 지워진 매머드, 동굴곰, 추상적인 형태의 나비, 거대한 뿔 하나가 달린 코뿔소, 동굴사자 떼. 모두 숯으로 바위에 그려져 있었다.

우리는 너무나 강렬한 감정에 사로잡혀서 할 말을 잃고 말았습니다. 우리의 가냘픈 전등 불빛이 밝힌 그 방대한 공간에 우리만 있으니 이상한 감정에 사로잡혔죠. 모든 것이 너무 아름답고, 너무 활기찼어요. 지나치다 싶을 정도로 말입니다. 시간이 사라졌어요. 이 그림을 그린 사람들과 우리 사이에 있던 수만 년이 더이상 존재하지 않았죠. 그들이 방금 그 걸작들을 창조한 것 같았습니다.[2]

동굴에 그림을 그린 예술가들은 그들 자신도 표현했다. 그림은 과거에서 인사를 건네듯, 붉은 안료로 표현된 손을 방문객들에게 흔

들었다. 이 손들 중 하나를 자세히 살펴보자.**별지 삽화 9** 동굴 중간쯤 숯으로 그린 매머드 형상 안에 있는 손이다. 이 손의 창작자는 아마 왼손잡이였을 것이다(주로 쓰는 손으로는 스텐실 작업을 했을 테니 벽에 거의 등장하지 않는다). 남성인지 여성인지 모를 이 예술가는 레드오커에 피와 침을 섞었다. 그다음에 자신의 오른손을 벽에 대고 손가락을 조심스럽게 정렬한 다음, 작은 관을 입에 물고 물감을 빨아서 동굴 벽에 뿜었다. 이런 과정을 길게는 45분 동안 반복하면 손 둘레에 안료가 뿌려진다. 이어서 손을 떼면 주홍색 테두리가 나타난다. 3만 년 전에 창조됐는데도 조금 전에 만들어진 것처럼 보인다. 엄지손가락 마디가 여전히 구부러져 있고, 새끼손가락은 다른 손가락들과는 멀찍이 떨어져 있다. 수천 년간 어둠 속에 보존된 흐릿한 붉은 후광이 환하고 뜨겁게 생명을 발산한다.[3]

쇼베 동굴에는 400개가 넘는 손 스텐실과 손자국, 손바닥 자국이 있다. 대부분 숯으로 그린 동물 그림과 달리 이들은 모두 빨간색이다. 이런 손들은 프랑스와 스페인 곳곳뿐 아니라 인도와 동남아시아, 아프리카, 호주, 파타고니아의 선사 동굴 수십 군데에도 등장한다. 파타고니아의 몇몇 동굴에서는 손 수백 개가(그들 가운데 많은 손이 역시 빨간색이다) 서로 뒤엉켜 손짓의 숲을 이루기도 한다. 무척이나 실감나고 강렬한 이 이미지를 만든 사람들은 서로를 따라한 것이 아니었다. 그들은 서로의 존재조차 몰랐다. 그러나 모두 차가운 돌에 따뜻한 손을 올리고 안료를 사용하여 자신들의 존재를 표시할 생각을 했다. 이 이미지들은 어떤 이유로 만들어졌을까? 그리고 무엇을 의미할까? 어쩌면 무언가의 기념일 수도 있고 소유물 표시일 수도 있다. 또는 성인식의 기록일 수도 있다. 바위 너머에 존재한다고 믿는 영적인 영역에 닿으려는 시도였을지도 모른다. 어쩌면 우리는 이 손들이 무엇을 뜻하는지 영영 모를 것이다. 하지만 이들은 적어도 자

신감과 자의식이 있으며 상상력이 꿈틀대는 현생인류의 도래를 보여준다.[4]

고대 바빌로니아인들의 이야기를 믿는다면 인류는 노동쟁의 덕택에 생겨났다. 메소포타미아 신화에 따르면 지구에는 원래 신들만 살고 있었다. 그러나 모든 신이 평등하지는 않았다. 상급 신들이 한가하게 위용을 과시하며 사는 동안 하급 신들은 수로를 파고 밭을 갈며 고되게 일했다. 결국 그들은 고된 노동을 더이상 참을 수 없었다. 어느 날 하급 신들은 파업을 벌였고 주인들의 집까지 행진했다. 시위자들이 당도했을 때 최고신 엔릴은 잠을 자고 있었다. 겁에 질린 하인 하나가 울부짖으며 그를 깨웠다. "주인님, 집이 포위됐습니다. 폭도들이 문을 에워쌌어요!" 엔릴은 누가 시위를 조직했는지 알아오도록 대신을 거리로 보냈다. 반란자들은 입을 모아 대답했다.

우리 모두가 전쟁을 선포한다!
우리는 더이상 땅을 파지 않겠다.
할 일이 너무 많아서 죽을 것 같다!
우리의 일은 너무 고되고, 고생스럽다!
그러므로 우리 신들 모두
엔릴에게 항의하기로 뜻을 모았다.

엔릴은 하늘의 신 아누와 바다의 신 엔키를 불러 이 위기를 어떻게 해결할지 의논했다. 엔릴은 그들을 가혹하게 처벌하자고 제안했지만 엔키는 화해를 촉구했다. "왜 그들 탓을 합니까?" 그가 물었다. "그들의 일은 너무 고되고 힘듭니다." 엔키는 대담한 제안을 하나 했다. "인간을 창조합시다. 그에게 신들의 짐을 지웁시다!" 엔릴과 아누가 계획을 승인하자 엔키는 작업을 시작했다. 그는 반란자 가운데

하나를 희생해서 그의 살과 피에 바다 밑바닥의 진흙을 섞었다. 상급 신들이 차례로 이 붉은 혼합물에 침을 뱉었고 엔키가 그것을 발로 반죽했다. 반죽을 열네 조각으로 나눠 출산의 여신 열네 명에게 보내 잉태시켰다. 아홉 달 뒤 일곱 남자와 일곱 여자가 태어나 세상에 후손을 퍼트렸다.[5]

아마 「창세기」가 쓰인 시점보다 1000년도 더 전인 기원전 1800년이나 1900년쯤에 고대 아카드어로 기록된 시 「아트라하시스 Atrahasis」는 남아 있는 인류창조 신화 중 가장 오래됐을 것이다. 나중에 등장한 창조 신화들에서는 줄거리와 등장인물은 다르지만 대체로 엔키의 제작 방법은 고수하는 편이다. 대부분 최초의 인간이 흙으로 빚어졌다고 그린다. 재료는 다양하다. 진흙이 많이 등장하고, 몇몇 신화는 흙을, 몇몇은 모래를 언급한다. 하지만 한 가지 눈에 띄는 공통점이 있다. 거의 모든 반죽이 빨갛다.[6] 빨강은 최초 인간들의 이름도 물들였다. 구약성서에 따르면 '땅의 흙'으로 빚어진 첫 인간은 '아담'이라 불렸다. 이는 히브리어로 '빨강'을 뜻하는 아담אָדָם(âdham)에서 나왔고 '땅'이나 '토지', '육지'를 뜻하는 아다마אֲדָמָה(adhama)와도 연결된다(그리고 어쩌면 '피'를 뜻하는 담דָּם(dam)과도 연결될 것이다).

호모 사피엔스의 피부색은 다양하다(5장에서 살펴보겠지만 이 피상적 차이가 심각한 문제를 낳았다). 그러나 피부 밑에서 우리 모두는 빨갛다. 평균적인 성인의 몸에는 피 5리터가 들어 있다. 전체 체중의 7~8퍼센트다. 한편 골수는 1초에 200만 개가 넘는 적혈구를 만든다. 피는 4000개가 넘는 성분으로 구성됐고 다양한 기능을 갖는다. 산소와 영양분, 호르몬을 몸 곳곳에 실어나르고, 내부 체온과 수소이온농도pH 수치를 조절하며, 몸에 침투한 미생물과 싸워 우리를 질병에서 보호한다. 피가 없다면 우리의 조직과 기관은 굶주릴 것이다.[7]

피의 색은 모든 적혈구의 대략 3분의 1을 구성하는 단백질 분자

헤모글로빈에서 나온다. 헤모글로빈은 오각형의 피롤 고리 4개가 철 원자 1개를 둘러싼 구조로, 폐에서 산소를 흡착한 다음 몸의 다른 곳에 공급하고 거기서 이산화탄소를 흡착해 폐에 내려놓는다. 헤모글로빈의 붉은빛은 헴heme 성분에서 나오는데(글로빈은 색이 없다), 대부분의 화학자들은 분자의 가운데에 있는 철에서 만들어진다고 여긴다(낡은 자동차를 소유해본 사람은 산화되면서 붉게 변하는 철의 짜증나는 특성을 잘 알 것이다). 그러나 철이 피의 색깔에 미치는 영향은 부수적이라고 생각하는 화학자들도 있다. 그들은 헴과 산소 사이의 리간드(결합) 때문에 초록빛이 흡수되고 붉은빛이 반사되므로 피가 빨간색을 띤다고 설명한다. 두 설명 모두에서 산소는 결정적 역할을 한다. 바로 이런 이유 때문에 산소화된 혈액이 탈산소화된 혈액보다 더 빨갛다. 탈산소화된 혈액은 푸른색으로 묘사되기도 하지만 실제로는 암적색에 더 가깝다.[8] 산소화된 싱싱한 혈액은 기이하게 아름답다. 거의 빛을 발할 만큼 선명하고 피가 튄 곳에서 응집성 있는 형태를 이룰 만큼 끈적한 한편 주변을 반사할 만큼 윤이 난다. 피 한 방울을 자세히 관찰하면 표면은 노르스름해 보이고(혈액세포가 떠다니는 혈장의 색), 깊은 곳은 검은색으로 보일 것이다. 혈액은 환한 빛에서 두 가지 주된 색조로 보이는 경향이 있다. 막 씻은 체리 껍질을 연상

헤모글로빈

시키는 오톨도톨한 느낌의 진한 암적색과, 잘 익은 카옌페퍼를 닮은 선홍색이다. 사람의 혼을 쏙 빼놓는 이런 시각적 특성은 순식간에 사라지기 때문에 더욱 매혹적이다. 피는 마르면서 칙칙한 암갈색으로 응고된다.

피와 피의 색을 연결하는 것, 곧 '피'라는 명사와 '빨간'이라는 형용사의 연결은 오래된 동시에 보편적이다. 빨강을 가리키는 많은 단어가 원래 피를 가리키는 표현에서 유래한 것도 이런 이유 때문이다. red(영어), rouge(프랑스어), rosso(이탈리아어), rojo(스페인어), rot(독일어), rood(네덜란드어), rød(덴마크어), röd(스웨덴어), rautt(아이슬란드어), rudý(체코어), ruber(라틴어), ἐρυθρός(그리스어) 모두 '피'를 가리키는 산스크리트어 루디라rudhira에서 나왔다. 사람들이 빨강을 피에 빗대는 동안 둘의 특성이 서로를 물들였고, 빨강은 인류 문화에서 주요한 자리를 차지하게 됐다. 어쨌든 피는 우리 존재의 가장 결정적인 순간에 함께한다. 월경과 출산에도, 우리가 아프거나 다치거나 죽어갈 때도 함께한다. 복잡하면서 서로 상반되는 이런 의미들 덕택에 빨강은 피뿐 아니라 인간의 삶 전체를 가리키는 은유가 되었다.[9]

호모 루베우스Homo Rubeus(붉은 인간)

우리가 아는 한 호모 사피엔스는 최대 30만 년 전 아프리카에 나타났다.[10] 그러나 그들이 실제로 언제부터 우리처럼 행동하기 시작했을까? 언제부터 우리 조상들은 도구를 만들고, 거래를 하고, 예술을 창조하고, 의례를 올리고, 종교를 만들고, 이야기를 창조하고, 상징을 고안했을까? 이처럼 고유한 인간 행위들을 '행동 현대성behavioural modernity'이라 부르기도 한다. 이런 행동들은 쇼베 동굴 벽화보다 그

리 오래지 않은 4만~5만 년 전 후기 구석기시대에 갑자기 유럽에 등장했다고 여겨졌었다. 그러나 최근 고고학 발굴에서는 현대적 행동이 그보다 수십만 년까지는 아니라 해도 수만 년 전부터 아프리카에서 진화했음을 보여주는 증거들이 나왔다. 또한 이 중대한 변화가 특정 붉은 안료와 떼려야 뗄 수 없는 관계임을 입증하는 증거들도 나왔다.[11]

오커ochre는 화학적 풍화작용으로 오랜 시간에 걸쳐 형성된, 철이 풍부한 토양 성분을 널리 일컫는 용어다. 오커는 함유한 광물에 따라 다양한 색조를 낸다. 문화적으로 가장 중요한 레드오커는 헤머타이트(적철석)라는 광물에서 나온다.[12] 헤머타이트haematite가 헤모글로빈haemoglobin과 비슷한 이름으로 불리는 것은 우연이 아니다. 두 단어 모두 피를 뜻하는 그리스어 하이마αἷμα(haima)에서 유래했다. 고대 창조 신화에서 인류를 빚은 '붉은 흙'은 아마 헤머타이트를 뜻했을 것이다. 150만 년 전 호모 에렉투스도 레드오커를 사용했을지 모른다. 25만 년 전 네안데르탈인들이 사용했음은 분명하다(그들은 대체로 검정 안료를 선호하긴 했다).[13] 현생인류는 레드오커를 열성적으로 사용해서 중기 (구)석기시대(대략 기원전 30만~4만 년) 내내 아프리카 곳곳에서 썼다. 고고학자들은 케냐 리프트밸리의 비탈들과 잠비아의 언덕 꼭대기들, 수단 나일강의 외딴 섬들에서도, 남아프리카공화국의 해안 지역에서도 레드오커를 발견했다.[14] 기원전 10만 년 무렵 오커는 많은 인류 공동체에서 널리 사용됐다. 오커 원재료는 힘들게 채굴되어 가공장으로 운반된 다음 거래되었다. 레드오커는 석기시대의 금이었다고 해도 그리 심한 과장은 아닐 것이다. 인류 최초의 색 상품이었음은 거의 분명하다.[15]

남아프리카 공화국 케이프타운 동쪽으로 320킬로미터 떨어진 해안 절벽에 자리한 블롬보스 동굴도 이 거대한 고대 산업의 일부였

red

다. 10만 년 전 이곳은 분명 오커 가공장이었을 것이다. 1991년 동굴이 발견된 이래 레드오커 수천 점이 발굴되었고, 옛날에 오커를 가공하던 도구도 나왔다. 멀게는 32킬로미터까지 떨어진 곳에서 채굴된 오커가 이 동굴로 실려 왔다. 이곳에서는 오커를 작은 덩어리로 자른 다음 석판에 문질러 가루로 만들었다. 포유동물의 뼈를 가열하고 으깨 골수를 추출했다. 그다음 해안에서 주운 전복 껍데기 두 개에 오커 가루와 동물성 지방을 넣고 걸쭉한 붉은 용액이 될 때까지 저었다. 블롬보스 동굴에서 수없이 반복되었을 이 과정은 어느 날 어떤 이유에서인가 중단되었다. 도구들이 버려졌다. 바람에 실려 온 모래가 동굴에 쌓였고 유물들은 수천 년간 모래에 묻혔다.[16]

1999년과 2000년 이 동굴에서 특이한 오커 조각 두 개가 발견되었다. 그중 하나는 X자를 줄줄이 교차시킨 뒤 평행선 세 개로 꼼꼼하게 나눠 거의 정삼각형에 가까운 무늬로 장식됐다.**별지 삽화 10** 무늬를 만든 사람은 먼저 비스듬하게 선들을 그은 다음 평행선을 왼쪽에서 오른쪽으로 새겨 넣는 체계적인 방식으로 작업했다. 7만 년 전 과거에 만들어졌다고는 믿기 힘든 이 문양은 인류 최초의 디자인이었다. 쇼베 동굴 벽화보다 거의 두 배나 오래됐다. 그런데 이 문양의 의미는 무엇일까? 아무렇게나 새긴 낙서일 리는 없었다. 그렇다고 보기에는 노력이 너무 많이 들어갔고 패턴도 의도적이었다. 어떤 표기 형태로 보기도 힘들었다. 정보를 나타낼 만큼 분절된 상징이 아니기 때문이다. 오커에 새겨진 문양도, 전달 수단인 오커도 분명 어떤 상징적 기능을 하는 것 같았다.[17]

블롬보스를 비롯한 다른 지역에서 레드오커는 어떤 용도였을까? 왜 우리 선조들은 힘들게 레드오커를 채굴하고 가공했을까? 고고학과 인류학에서 이만큼 격렬한 논쟁을 일으킨 질문도 드물다. 한 학파는 오커가 대체로 기능적인 재료였다고 주장한다. 접착제와 광

택제를 만들거나, 석기를 깨거나, 석기에 손잡이 다는 일을 돕거나, 동물 가죽을 처리하고 보존하는 데 쓰였다고 말한다.[18] 다른 학자들은 태양 광선과 추위, 벌레 물림으로부터 피부를 보호하거나, 해산물을 채집하러 바다로 뛰어들 때 몸을 보온하거나, 상처를 봉합하거나 소독하기 위해 몸에 발랐을 것이라 추측한다.[19] 심지어 영양 보조 식품이었다고 생각하는 학자들도 있다.[20] 그러나 이런 이론들은 모두 같은 문제에 봉착한다. 레드오커가 구하기 쉬운 다른 재료들보다 그런 용도에 더 효율적이라는 증거가 거의 없다는 것이다. 그렇다면 레드오커는 효용보다는 외양 때문에 선택된 듯하다. 몇몇 유적지를 분석한 결과를 보면 색이 붉을수록 채석장에서 채굴되어 작업장으로 운반돼 가공될 가능성이 훨씬 더 컸다. 사실 아프리카 중기 석기시대에 만들어져 아직까지 남은 안료 가운데 94퍼센트가 붉은색이다.[21]

어떤 의미에서는 놀랍지 않다. 가시스펙트럼의 위쪽 절반을 차지하는 '빨강'은 그 어느 색조보다 빛의 파장대가 광범위하다. 주변시에서도 채도가 떨어지지 않는 유일한 색이므로 초기 인류가 살았던 열대 초원의 초록색과 노란색 가운데에서 특히 눈에 잘 띄었을 것이다. 그러므로 효과적인 신호가 될 수 있었다. 빨강이 신호로 쓰였음을 보여주는 정황 증거는 많다. 블롬보스 동굴에서 오커와 혼합되었던 동물성 지방은 분명 사람이나 장소, 사물에 바르는 빨강 염료를 만드는 고착제로 쓰였을 것이다.[22] 그러나 이는 해답의 일부일 뿐이다. 레드오커가 실제로 신호를 보내는 데 쓰였다면 무슨 신호를 보냈을까? 가장 영향력 있는 이론은 레드오커가 피를 상징했다는 것이다.

많은 포유동물은 잠재적 짝에게 자신들의 성적 상태를 알리기 위해 빨간색을 이용한다. 개코원숭이와 침팬지의 암컷들은 발정기를 알리는 신호로 생식기 주변 피부를 붉은색으로 부풀어오르게 한다. 인류에게는 배란을 알리는 명백한 신호가 없다. 잠재적 수정 가

능성을 알리는 신호로는 월경이 아마 유일할 것이다. 1995년 한 무리의 인류학자들 사이에서 과거 여성들이 남성들의 관심을 끌기 위해 생리혈을 이용했다는 주장이 등장했다. 하지만 여성들이 한 달 중에 특정 시기에만 생리혈을 얻을 수 있다는 점을 고려할 때 좋은 방법이라고 할 수는 없다. 남성들은 월경을 하지 않는 여성을 버리고 월경하는 여성을 선택할 수도 있었다. 버림받을지 모를 여성들에게는 두 가지 선택지가 있었다. 경쟁하거나, 협력하거나. 이것이 바로 인류학자들이 '여성화장연대female cosmetic coalitions'라 부르는 이론의 기원이었다. 남성들이 월경하는 여성에게만 자원을 바치는 상황을 막기 위해 여성 공동체가 모두 몸에 빨강 안료를 발라 남성들을 혼란스럽게 만들었다는 가설이다. 처음에 여성들은 월경하는 여성의 피를 공유했을 것이다. 그러나 공동체가 커지고 신호가 점점 정교해지면서 피처럼 보이는 물질을 찾기 시작했고, 이때 레드오커가 쓰이게됐다. 헤머타이트가 헤모글로빈의 대용물이 되었다.[23]

이 인류학자들은 수렵채집 집단을 민족지학적으로 연구하여 끌어낸 증거로 자신들의 이론을 뒷받침했다. 아프리카 곳곳의 여성들은 여전히 붉은 안료를 몸에 바른다. 카메룬의 팡족도 그렇고 수단의 누바족과 누에르족, 케냐와 탄자니아의 마사이족, 잠비아의 벰바족, 남아프리카와 짐바브웨의 벤다족, 흡착음을 쓰며 말하는 칼라하리 사막의 주민들이 그렇다.[24] 나미비아 북서부의 힘바족 여성들은 수세기 동안 특정 채석장 한 군데에서 레드오커를 캐냈다. 그들은 이 오커를 가루로 빻아 정제 버터와 방향성 수지를 섞어서 오치제otjize라는 향기로운 붉은 반죽을 만들어 매일 아침 피부와 머리카락에 바른다. 오치제는 아마 뜨거운 나미비아의 태양으로부터 몸을 보호하는 등 건강에도 좋을 것이다. 그러나 힘바족 여성들 대부분은 오치제의 주요 기능이 그들을 더 아름답게 만드는 데 있다고 주장한다.[25]

여성의 통과의례를 기념하기 위해 붉은 안료를 쓰는 부족 공동체도 많다. 콩고공화국 남부에 사는 욤베족은 여성이 출산 가능한 나이가 됐음을 알리는 '쿰비kumbi'라는 의례를 치른다. 대체로 소녀가 사춘기가 된 이후나 결혼하기 전에 치른다. '붉은 집'으로 소녀를 데리고 가서 소녀의 몸과 옷에 으깬 캠우드camwood | 서아프리카에 자라는 나무. 껍질과 심재로 빨간 염료를 만든다—옮긴이와 야자유, 모래로 만든 '투쿨라tukula'라 불리는 붉은 안료를 바른다. 소녀가 이 작은 집에서 짧게는 한 달, 길게는 1년을 보내는 동안 다른 여성들이 찾아가 그녀의 상반신에 투쿨라를 다시 발라준다. 하지만 붉은 집에 들어가는 이들도 투쿨라를 몸에 발라야 했다. 칩거가 끝나면 소녀를 근처 강으로 데려가 겹겹이 발린 투쿨라를 몸에서 씻어낸다. 이렇게 몸을 씻는 동안 소녀의 씨족은 소녀에서 여자로의 변신을 축하하는 호화로운 잔치를 준비한다.[26]

여성화장연대 이론은 보편적으로 인정받는 가설은 아니다.[27] 그러나 적어도 세 가지 흥미로운 함의를 지닌다. 우선 인류 최초로 염료 산업을 개척한 선구자들이 남자가 아니라 여자였다는 것이고, 보디페인팅이 인류 최초는 아니라 해도 동굴벽화보다 수십만 년을 앞선 초기의 이미지 창작이었다는 것이다. 그리고 이 책과 가장 관련된 세 번째 함의는 붉은 안료가 초창기 인류의 '상징'이었다는 것이다.

상징은 자의적 기호다. 상징은 사물과 개념을 지시한다. 그러나 지시하는 사물이나 개념과 직접적으로든 간접적으로든 연관이 있기 때문이 아니라 사람들이 그렇게 쓰기로 결정했기 때문이다. 당신이 지금 읽는 단어들은 상징이다. 내가 쓰는 언어의 화자들이 단어들의 의미에 동의했다는 이유만으로 의미를 지닌다. 이 책이 다른 언어로 번역된다면 그 언어의 공동체가 선택한 다른 상징들로 대체될 것이다. 상징이 없다면 현대 사회는 기능할 수 없다. 복잡한 소통은 불가

능할 테고, 정부는 서서히 멈추며, 돈은 가치가 없어지고, 이 책은 헛소리가 될 것이다.

여성화장연대 가설에 따르면 레드오커가 상징적인 이유는 그것이 복잡한 집단적 허구이기 때문이었다. 레드오커라는 물질이 생식력의 상징이 되기 위해서는 개념의 연쇄고리가 필요했다. 우선 생리혈을 생식력의 증상으로, 잠재적 신호로 해석해야 한다. 그다음은 생식력이 있든 없든 모든 여성이 이 신호를 보내는 행위의 이점을 깨달아야 한다. 마지막으로 여성들이 레드오커를 피의 대용물, 곧 생식력을 나타내는 물질로 여겨야 한다. 이러한 인지적 도약의 연쇄에서 일련의 문화적 관습이 탄생한다. 헤머타이트를 찾아내고 파내고 가공하여, 지금은 사라진 의례에서 몸에 바르고 보여주는 관습이 만들어졌다. 시간이 흐르며 사회 전체는 붉은 안료에 '의미'가 있다는 것에 동의하게 된다. 빨강과 피, 생식력을 연결한 이 상징이 어쩌면 인류 최초의 상징이었을지 모른다.

호모 사피엔스가 아프리카에서 이동해 중동(대략 20만 년 전)과 아시아(대략 10만 년 전), 호주(대략 6만 5000년 전), 유럽(대략 4만 년 전), 아메리카 대륙(대략 1만 5000년 전)에 정착했을 때, 레드오커에 대한 편애도 함께 퍼졌다. 세계의 거의 모든 지역, 심지어 고립된 사회라 여겨지는 곳에서조차 인류는 레드오커를 몸에 발랐다. 호주 원주민들은 수만 년 동안 외부와 거의 접촉하지 않았지만 다른 인류와 마찬가지로 헤머타이트를 많이 사용했다. 마오리족은 레드오커를 대지의 여신의 피로 여기며 상어 기름과 섞어 '코코와이kokowai'라는 안료를 만들었고, 얼굴과 집, 소유물에 발라 '마나mana', 곧 힘을 기원했다. 북아메리카 원주민 부족들은 머리와 몸, 옷, 도구들에 헤머타이트를 아주 많이 발랐기 때문에 유럽인들에게 '붉은 인디언Red Indians'이라 불렸다.[28] 붉은 안료가 널리 퍼지면서 그 의미도 확장되었다.

붉은색은 계속해서 여성의 생식력을 상징했지만 또한 사냥과 매장 의식과도 연결되었다. 신들을 달래고 악귀를 물리치는 데도 쓰였고, 비를 부르고 조상과 소통하는 데도 쓰였다. 또한 상서롭거나 불길하다고 여겨지는 공간과 상태, 물건을 표시할 때도 쓰였다. 이처럼 웅장한 의미의 건축물은 한 가지 단순한 사실을 토대로 지어졌다. 바로 피는 빨강이며, 따라서 빨강은 피라는 것이다.

피를 제물로 바치기

전장에서 붙잡힌 젊은 전사가 돌계단으로 끌려 올라갈 때 공기 중에는 금속성의 피비린내가 짙게 퍼져 있었다. 꼭대기에 이르자 신관 네 명이 그의 팔다리를 하나씩 잡았다. 그들은 제단 위로 그를 밀쳐 눕히고 단단히 붙들었다. 집행관이 그의 왼쪽 젖꼭지 바로 밑에 흑요석(옵시디언obsidian) 검을 꽂았다. 그는 제물의 폐동맥과 상행대동맥, 상대정맥을 난도질한 다음 심장을 뜯어냈다. 이렇게 심장을 도려내는 내내 의식이 있었던 젊은 전사는 여전히 뛰고 있는 자신의 심장을 올려다보았을 것이다. 어쩌면 그는 자신의 심장이 신전 조각상에 대고 비벼지는 모습까지 보았을지 모른다. 그 뒤 전사는 제단에서 내팽개쳐져 계단으로 굴러 떨어졌다. 두 번째 무리의 관리들이 시신을 처리하기 시작했다. 그들이 시신의 살가죽을 벗겨내면 사제가 그 가죽을 걸치고 황홀경에 빠진 구경꾼들과 춤을 추었다. 그들은 나중에 전사의 남은 시신을 먹었다.[29]

　　메소아메리카인들만큼 피에 집착했던 사회도 드물다. 이런 으스스한 희생제의는 최초의 스페인 정복자들이 증언한 이래 서구인들의 상상력을 사로잡았다. 그러나 이런 제의들은 모두가 참여했던

훨씬 광범위한 사혈bloodletting 의식의 작은, 심지어 대표적이지도 않은 일부일 뿐이었다. 몇몇 사람들은 귓불에 구멍을 뚫고 피로 얼굴을 장식했다. 자기 혀나 생식기를 노랑가오리 가시로 찌르기도 했다. 많은 이가 하루에 수백 번씩 자신의 상처에 가시 박힌 줄을 대고 앞뒤로 문질렀다. 가학적 혹은 피학적 성향 때문에 그러는 것이 아니라 빚을 갚고 있었을 뿐이었다. 대체로 메소아메리카인들은 신들의 피로 세상이 창조되었으므로 그 피를 갚는 것이 자신들의 의무라고 믿었다. 그들에게 피는 신성한 제물이며, 죽음이 아니라 생명의 상징이었다. 아즈텍인들에게 피는 사물을 에너지로 채우는 기적의 물질이었다. "우리의 솟구침이나 성장, 우리의 생명은 피다"라고 그들은 말했다. "피는 우리 삶을 울창하게, 살찌게, 활기차게 한다. 모든 살을 불그스름하게, 촉촉하게, 생명으로 흠뻑 적시고 채운다. 성장하게 하고 표면으로 솟아오르게 한다. … 사람을 튼튼하게 하고, 사람을 무척 강하게 만든다."[30]

'메소아메리카'는 현재 멕시코 남부와 벨리즈와 과테말라, 엘살바도르 전체, 온두라스와 니카라과, 코스타리카의 여러 지역을 아우르는 넓은 지역이다. 16세기 스페인이 이곳을 정복할 때까지 많은 사회가 이 비옥한 땅에서 번창했다. 그들은 고유한 언어와 의례, 색상 체계를 발달시켰지만, 어디에서나 빨강이 가장 탁월한 색이었다. 아즈텍어로 빨강을 뜻하는 '틀라팔리tlapalli'가 '색'도 뜻하며, 마야어로 빨강을 뜻하는 '차크chak'가 '위대한'이라는 의미도 지닌 것은 우연이 아니었다.[31] 아프리카 선조들처럼 아즈텍인과 마야인, 자포텍인들은 헤머타이트를 비롯해 붉은 안료를 캐내어 몸에 바르기도 했고 죽은 자와 함께 묻기도 했다. 그러나 그들은 또한 물건과 조각상, 바닥, 벽, 신전, 궁전, 거리, 광장도 장식했다. 메소아메리카의 모든 도시는 선명하게 채색되었고 몇몇은 놀랄 만큼 붉었다. 부드러운 색조

의 유럽 건축에 익숙했던 스페인 사람들은 그곳에 처음 들어섰을 때 얼이 나갔다. 1519년 베르날 디아스 델 카스티요Bernal Díaz del Castillo 는 에르난 코르테스Hernán Cortés와 함께 아즈텍의 수도 테노치티틀란에 도착했을 때 꿈속으로 걸어들어온 것 같았다. "그토록 아름다운 광경을 뚫어져라 쳐다보면서 우리는 무슨 말을 해야 할지, 우리 눈앞에 나타난 것이 과연 현실인지 알 수 없었다."[32]

왜 메소아메리카인들은 그토록 잔뜩 빨강으로 주위를 에워쌌을까? 빨강이 풍부했기 때문에 그랬을지도 모른다. 헤머타이트가 풍부했고 어렵지 않게 구해졌으므로 다른 안료보다 많은 양으로 쉽게 사용할 수 있었다. 그러나 처음 빨강을 사용하게 된 동기는 분명 상징적이었을 것이다. 그들에게 빨강은 대단히 '의미 있는' 색이었다. 몇몇 메소아메리카 사회는 빨강을 동쪽과, 따라서 새벽, 빛, 온기, 새 생명과 동일시했다. 조각상이나 신전을 빨강으로 칠하는 것은 상서로운 의미를 입히는 일이었다. 게다가 메소아메리카의 많은 지역에서 피는 희생뿐 아니라 지위도 상징했다. 피는 혈통을 나타내는 주홍색 액체였다. 조상에게서 통치자에게로, 그들의 후손으로 흘렀다. 족장이 어떤 건물을 레드오커로 장식한다면 그것을 왕족의—심지어 신성한—피로 칠하는 셈이었고, 따라서 왕조의 정통성을 홍보하는 일이었다.[33]

메소아메리카는 선명한 빨간색을 띠는 것들로 가득했다. 주민들은 진홍타이란새와 빨간모자무희새, 붉은다리꿀먹이새, 여름풍금조, 스칼렛금강앵무에 둘러싸여 있었고, 그들의 깃털을 뽑아서 몸에 걸쳤다. 게다가 포인세티아와 달리아, 극락조화, 티토니아, 붉은인동초, 벨리즈세이지, 아름다운 이름의 초콜릿코스모스를 비롯해 셀 수 없이 많은 빨강이나 주황 꽃에 행복하게 에워싸여 있었다.[34] 그들은 이 모든 나무와 꽃잎, 열매를 이용해 빨간 착색제를 만들었고,

대부분을 피의 대용물로 썼다. '아키오틀achiotl'이나 '아나토annatto'라 불리는 착색제는 키 작은 상록관목인 립스틱나무*Bixa orellana L.*에서 나왔다. 집 주변과 텃밭에서 자라는 이 식물은 어떤 의미에서 신체와 비슷하다. 잎에는 빨간 잎맥들이 그어져 있고, 봄이 오면 꼬마 심장 같은 심홍색 열매까지 가세한다. 열매의 꼬투리 안에는 많게는 100개나 되는 씨가 끈끈한 주홍색 진을 뒤집어쓰고 있다. 이 씨들을 가루로 빻아 동물성 지방과 물과 섞어 색이 진한 착색제를 만든다. 아키오틀은 필기용 잉크와 그림물감, 섬유와 식품 착색제로 쓰였다. 사람들은 얼굴과 머리에 화장 용도로 발랐으며, 의례 도구에도 뿌렸고, 피의 대용물로 섭취하거나 신들에게 바쳤다.[35]

메소아메리카인들은 또한 크로톤나무의 수액으로도 붉은 착색제를 만들었다. 마야인들은 크로톤나무를 '카크체kaqche'라 부르며 상처와 기침, 감염병, 설사, 염증, 위궤양, 종양, 류머티즘을 치료하는 데 썼다.[36] 그들은 날카로운 칼로 나무의 몸통을 헤집어 나무껍질에서 붉은 진이 흘러나오게 한 다음 암적색 딱지로 굳혔다. 스페인인들은 이를 '나무의 피'나 '드래곤의 피'라 불렀다. 아메리카 원주민들도 크로톤 수액을 피와 동일시했다. 마야의 옛 이야기 중에는 크로톤 수액과 피를 서로 구분하기 힘들다는 점에 착안한 것도 있다. 마야의 『포폴 부Popol Vuh』ㅣ마야의 신화와 문화가 키체어로 쓰인 기록—옮긴이에는 '블러드 문'이라는 운 나쁜 소녀의 이야기가 있다. 그녀는 조롱박나무에 갔다가 침 뱉는 해골의 아이를 자신도 모르게 임신하게 된다. 딸의 비밀을 알게 된 아버지는 처형인 네 명에게 딸을 죽여 그 심장을 그릇에 담아 신들에게 바치라고 지시한다. 블러드 문은 처형인들에게 살려달라고 애원한다. 그들은 그녀를 돕고 싶지만 명령에 복종해야 할 의무를 느낀다. "그릇에 무엇을 넣어 가야 할까?" 그들이 묻는다. 블러드 문은 잠시 궁리한 뒤 가까운 크로톤나무로 가서 수액을 뽑아

심장 모양으로 만든 다음 그릇에 넣는다. 처형인들은 이 '복제' 심장을 들고 가 불안해하며 신들에게 바친다. 신들은 심장을 자세히 살펴본 뒤 제물을 받아들이고, 블러드 문은 결국 살아서 탈출한다.[37]

그러나 가장 널리 쓰이는 아메리카의 빨강은 진짜 체액이다. 인간의 체액은 아니다. 코치닐cochineal(연지벌레*Dactylopius coccus*)은 부드러운 몸체를 지닌 타원형의 깍지벌레로 길이가 5밀리미터 정도까지 자란다. 중앙아메리카와 남아메리카의 토착 식물인 노팔, 즉 손바닥선인장(백년초)을 먹고 산다. 멕시코 농부들은 이 불운한 기생충들을 수천 년 동안 키워왔고, 많은 농부가 여전히 전통 방식을 사용한다. 이들은 다 자란 선인장에서 어린잎들을 따서 보호막이 있는 온실에 심는다. 알을 낳을 때가 된 암컷 벌레들을 이런 선인장들에 매단 그물이나 바구니에 넣어둔다. 알에서 깨어난 애벌레들이 선인장 잎에 달라붙어 2주 동안 그 양분을 먹고 자란다. 벌레가 완전히 자라면 농부들은 주로 붓이나 동물 꼬리를 사용하여 벌레들을 선인장 표면에서 조심스럽게 떼어내 용기에 모은다. 이렇게 모은 벌레들을 삶거나 가열하거나 질식시켜 죽인 다음 햇볕에 널어 말린다. 건조가 끝나면 벌레들은 원래 크기의 3분의 1로 줄어들며 회백색의 곡물과 비슷해진다. 그래서 종종 곡물과 혼동되기도 한다. 스페인 사람들은 멕시코에 처음 도착했을 때 이렇게 말린 코치닐을 곡물이라 착각했고 '그라나grana'(작은 씨앗)라 불렀다.

이 보잘것없어 보이는 벌레는 총 체중의 대략 20퍼센트를 차지하는 진홍색 액체를 함유한다. 이 액체는 카민산carmine酸이라 불리는 안트라퀴논 색소로 만들어지는데 아마 천적을 막는 용도인 듯하다.[38] 카민산은 다른 어느 색소보다 외양과 느낌이 피와 비슷하다. 산소포화도가 높은 헤모글로빈처럼 선명한 붉은색을 띠며, 손바닥에 놓으면 피처럼 고이고, 피처럼 잘 지워지지 않는 얼룩을 남기며,

red

93

피부 주름을 따라서 나뭇가지 모양으로 마른다. 손에 쥐면 분명 손을 베였다고 느껴질 정도다. 사람들은 당연히 이 색소를 피에 비유했다. 아즈텍인들은 이 코치닐 색소를 '노팔의 피'라 불렀다. 그러나 코치닐 색소는 피의 대용물로만 쓰이지 않는다. 필기용 잉크와 레이크 안료 | 금속염 같은 무기화합물에 색을 내는 유기물질을 혼합하여 만드는 선명한 안료─옮긴이, 인기 있는 화장품, 약(상처 치료, 양치, 두통과 소화불량 완화)으로 사용되었다.[39] 말린 코치닐을 빻아서 물에 넣으면 비할 데 없이 진한 빨간색 염료가 된다. 코치닐 색소 1킬로그램을 만들기 위해 최대 15만 마리의 벌레가 필요했다. 부유한 권력층이 탐낼 만한 색소였다.[40] 훗날 스페인인들이 옮겨 쓴 16세기 아즈텍 공물 목록을 보면, 목테수마 2세는 이 색소를 정기적으로 공물로 바치라고 요구했다. 멕시코 남부의 믹스텍족 마을들은 망토 2400벌, 블라우스와 스커트 800벌, 로인클로스 800벌, 케찰 깃털 800묶음, 방패와 더불어 깃털 달린 전사복 2벌, 깃털 달린 머리장식 1벌, 옥구슬 목걸이 2개, 금가루 20그릇, 코치닐 색소 40자루를 해마다 목테수마 2세에게 보내야 했다. **별지 삽화 12**

 스페인인들은 1521년 멕시코를 정복한 뒤 코치닐 색소 산업을 장악했다. 16세기 중반 스페인의 대형 범선들은 해마다 여러 톤의 코치닐 색소를 스페인으로 실어 날랐다. 스페인은 이 색소를 유럽과 세상의 다른 지역들에 팔아 상당한 이윤을 남겼다. 16세기 말이 되자 멕시코의 날개 없는 이 기생충들은 멀리 인도네시아에서도 볼 수 있게 됐다. 어디를 가든 이들은 경쟁자를 앞질렀다. 꼭두서니 뿌리보다 붉고, 오칠orchil | 이끼류에서 채취하는 적색 염료─옮긴이보다 내광성이 좋으며, 코치닐의 가까운 친척 벌레인 케르메스보다 열 배는 더 효과가 강력했다. 이 진홍색 색소는 영국군의 군복을 염색하고 옛 거장들Old Master | 주로 16~18세기 유럽의 저명한 화가들을 일컬음─옮긴이의 그림을 수놓

기에 이르렀다. 심지어 까다롭기 그지없는 중국의 비단 제조자들에게도 환영받았다. 중국인들은 이 색소에 '양홍洋紅'이라는 별명을 붙였다. 300년 동안 코치닐은 금과 은 다음으로 중앙아메리카의 가장 탐나는 상품이 되어 스페인 왕실에 막대한 수입을 안겨주었다. 19세기 중반 합성 색소들로 대체될 때까지 세계 최강의 빨강 색소라는 자리를 지켰다.[41]

이제 코치닐은 최강의 자리는 잃었을지 몰라도 완전히 사라지지는 않았다. 해마다 페루와 멕시코, 볼리비아, 칠레, 카나리 제도에서 수백 톤이 생산되어 전 세계로 공급된다. 이제는 '내추럴레드 natural red 4', 'E120', 'C.I. 75470'이라는 덜 시적인 이름으로 팔리며, 식품 가공 업체와 음식 공급 업체에서 수프와 소스, 밀크셰이크, 아이스크림, 양념, 과일조림, 사탕과 과자, 케이크의 빨간색을 만들거나 더 선명하게 할 때 쓰인다. 많은 빨강 색소처럼 보디페인팅에도 쓰인다. 오늘날 방대한 세계 화장품 산업은 코치닐이 함유된 볼연지와 립스틱을 해마다 수십억 달러어치나 생산한다. 우리의 삶은 레드오커를 파내던 선조들의 삶과 닮은 구석이 거의 없겠지만, 유독 빨강을 좋아하는 성향만은 오래도록 남은 것이 분명하다.[42]

킹 홍

적어도 1만 8000년 전쯤 현재의 중국에 살았던 구석기 인류는 망자를 매장할 때 레드오커를 함께 묻었다. 시신을 묻은 구덩이에 레드오커를 뿌리고, 부장품에도 드문드문 흩뿌렸으며, 시신 위에도 두툼하게 덮었다.[43] 아마 죽은 자에게 생명을 다시 불어넣거나, 적어도 사후의 삶을 위한 생기를 북돋우려고 그랬을 것이다. 인간의 몸은 죽으

면 색이 변한다. 산소포화도가 높은 혈액이 모세혈관으로 공급되지 않아 피부 표면이 붉은 기운을 잃고 창백해진다. 그러므로 이런 변색 과정을 뒤집는 일은 죽음의 과정을 되돌리는 것이 된다. 핏기 없는 시체에 피처럼 보이는 물질을 덮는 일은 죽은 자에게 생명과 비슷한 것을 준다는 뜻이었다. 청동기시대에는 여성을 매장할 때 그들이 사후세계에서 소생하도록(또는 적어도 곱게 꾸밀 수 있도록) 헤머타이트와 소의 심장으로 만든 빨간 '화장 스틱들cosmetic sticks'을 함께 묻기도 했다.[44]

레드오커는 수세기 동안 고대 중국에서 계속 중요한 안료로 쓰였지만 차츰 다른 대체재가 등장했다. 진사辰砂는 수은과 황으로 이루어진 천연 광물이다. 보통 화산활동 지역에서 뜨거운 물이나 증기가 균열된 암석층을 뚫고 솟구칠 때 만들어진다. 자연 상태에서 진사는 빼어나게 아름답다. 선홍색 결정체들이 보석 방울처럼 반짝이고, 암석면을 빛나는 주홍색으로 뒤덮을 수도 있다. 쓰촨과 후난 지방에 풍부히 매장된 진사는 선사시대부터 채굴되었다. 처음에 사람들은 헤머타이트처럼 가루로 빻아 무덤에 뿌렸다. 그러나 더 저렴하고 더 구하기 쉬운 헤머타이트와 비교해 진사에는 두 가지 주요 이점이 있었다. 첫째는 미학적 이점이었다. 진사의 빨강은 더 선명해서 인간의 피와 더욱 닮았다. 둘째는 실용적인 이점이었다. 진사는 효과가 아주 좋은 방부제였다. 수은 성분이 미생물의 파괴적인 활동을 억제하고 물질을 소독하여 부패 과정을 늦춘다.[45]

그렇다면 왜 죽은 자를 위해서만 쓴단 말인가? 고대 중국 철학자들은 진사를 구성하는 수은과 황이 건강과 장수에 꼭 필요한 우주의 두 근본원리인 음(수은과 연결된)과 양(황과 연결된)을 구현한다고 믿었다(수은이 아주 유독하다는 사실은 몰랐다). 한나라(기원전 206~서기 220) 말기에 진사는 눈을 맑게 하고, 종양의 크기를 줄이고, 옴과

화상을 치료하는 데 쓰였다(별 효력은 없었다). 건강한 피의 대용품으로 섭취하거나, 상처에 바르거나, 피가 병든 사람들을 되살리기 위한 수혈에도 쓰였다.[46] 연금술사들은 진사가 무적의 능력을 준다고 주장했다. 철학자 갈홍葛洪이 4세기에 쓴 『포박자抱朴子』('소박한 삶을 받아들인 사람')에 소개된 불로장생약 스물일곱 가지 중 스물하나에 진사가 성분으로 포함되었다. 100일 동안 진사 알갱이를 한 톨씩 먹으면 뼈가 쇠로 변하고 '무한히 긴 수명'을 얻는다고 주장한 사람들도 있었다.[47] 진사와 관련된 기적 같은 이야기가 끊임없이 돌아다녔다. 그중에는 몸이 빨갛게 변할 때까지 진사를 먹고 1만 년 동안 살았다는 유명한 병사 황안의 이야기도 있다.[48]

언제인지 정확히 알 수 없는 고대의 어느 시점에 중국의 화학자들은 인공적으로 진사를 만드는 방법을 발견했다. 수은과 유황을 혼합하고 섭씨 570도로 열을 가해 승화시킨 다음 빨갛게 될 때까지 농축하는 방법으로 '건식법'이라 불린다. 그리하여 빻은 진사와 거의 동일한, 선명한 안료를 얻을 수 있다.[49] '버밀리언(버밀리온)vermilion'이라는 근사한 이름으로 우리에게 알려진 이 색은 집을 칠하고 가구를 장식하고 황제와 관료, 백성들의 인장을 찍는 인주를 만드는 데 쓰였고, 당연히 무척 인기 있는 화장품이 되었다. 버밀리언 가루는 밀랍과 쇠기름, 향수와 섞여 볼연지나 립스틱으로 사용되며 여성적 아름다움의 기준을 만들었다. 고대 중국 시인 송옥宋玉(기원전 298~222)은 꿈에서 너무나 유혹적인 여신을 만났을 때 특히 '진사처럼 선명한' '주색 입술'에 사로잡혔다고 했다.[50]

버밀리언은 아마 중국 칠기의 색으로 가장 유명할 것이다. 중국인들은 옻칠한 칠기를 6000년 넘게 사용했다. 옻은 양쯔강 계곡이 원산지인 옻나무Toxicodendron vernicifluum 껍질의 유독한 수액에서 나온다. 이 수액을 여과하고 가열한 다음 나무 표면에 200~300겹 정도

red

97

바르는 것이 옻칠이다. 한 겹을 바른 다음 말리고 다듬고 나서야 다시 한 겹을 바를 수 있다. 하루에 한 겹씩만 바르기 때문에 장인이 한 공예품의 옻칠을 완성하려면 1년이 걸린다. 이런 인내심 덕택에 물과 열, 해충, 산에도 강한, 무적에 가까운 천연 플라스틱이 탄생한다. 이렇게 옻칠된 목재는 수세기 동안 끄떡없다.[51] 옻나무 수액에 산화철이나 탄소를 섞어 검은색을 내거나 웅황(오피먼트orpiment)을 섞어 노란색을 낼 수도 있지만, 가장 유명한 중국 칠기는 버밀리언색이다. 뉴욕 메트로폴리탄미술관은 중국 칠기의 절정기에 만들어진 작품을 소장하고 있다. 얼핏 보면 빨간 정지 표지판처럼 보이는 팔각형 접시다.**별지 삽화 11** 칠기의 표면에 정교하게 새겨진 무늬가 구불구불 기어간다. 접시 안쪽에 새겨진 팔각형 둘레에 도교에서 상서롭게 여기는 '팔보'가 표현돼 있다. 무소의 뿔(행복), 책(배움), 네모가 연결된 방승(승리), 동전(부), 산호 조각(건강), 불타는 여의주 한 쌍(소원 성취)이 새겨져 있다. 이 상징들이 이른바 '불멸의 버섯(영지버섯)'을 닮은 여의두문如意頭紋 여덟 개와 번갈아 새겨졌다. 접시 중앙은 '장수'를 뜻하는 한자 '수壽'가 차지한다. 피처럼 붉은 이 접시를 소유할 만큼 운 좋은 사람이 누구였든, 그는 아주 행복한 삶을 누렸을 것이다.[52]

이 칠기가 만들어진 시기는 빨강의 좋은 의미가 이미 확고히 정착된 때였다. 상나라(기원전 1600~1046) 시기에 시작된 오행설은 한나라 시대에 완성되었다. 오행설은 세상과 세상의 작용을 다섯 가지 주요 요소, 곧 나무·불·흙·쇠·물로 설명하려는 개념틀이었다. 이 다섯 가지 원소는 각각에 상응하는 현상들, 이를테면 방향과 계절, 장기, 감정, 색과 연결되었다. 오행설은 색의 의미를 표로 만들려는 최초의 체계적 시도다.

놀랍지 않게도 빨강은 피와 동일시되었다. 그리고 피를 펌프질하는 심장과 온몸으로 실어 나르는 혈관과도. 또한 중국인의 우주관

오행설

		초록	빨강	노랑	하양	검정
자연	**원소**	나무	불	흙	쇠	물
	계절	봄	여름	늦여름	가을	겨울
	방향	동	남	중앙	서	북
	기후	바람	열기	축축함	건조함	한기
	상태	탄생	성장	변화	추수	저장
몸	**장臟**	간	심장	비장	폐	신장
	부腑	담낭	소장	위장	대장	방광
	구멍	눈	혀	입	코	귀
	조직	힘줄	혈관	근육	피부	뼈
	감정	화	기쁨	불안	슬픔	두려움

에서 유래한 다른 의미도 있었다. 색을 비롯한 오행의 모든 요소는 음(우주의 부정적·소극적·여성적이며 차고 어두운 원리)이나 양(우주의 긍정적·능동적·남성적이며 따뜻하고 밝은 원리) 중 한 가지 특징을 지니거나 두 가지를 모두 지녔다. 빨강은 대체로 '양'이라 여겨졌다. 빨강은 뜨겁고 밝고 능동적인 색이므로 불과 열, 여름, 성장, 기쁨 같은 활기차거나 긍정적인 현상들과 연결되었다. 이러한 의미들은 중국인들이 빨강을 바라보는 관점에 대단히 중요한 영향을 미쳤다.

중국의 중세와 초기 근대에 색 상징은 정교하게 체계화되었을 뿐 아니라 엄격하게 지켜졌다. 일련의 사치 규제법이 제정되어 색과 계급을 연결하며, 무엇을 입을 수 있고 무엇을 입을 수 없는지 시시콜콜하게 규정했다. 입어서는 안 되는 색상의 옷을 입거나, 잘못된 색상의 비단으로 모자 안감을 대거나, 심지어 술을 잘못된 색깔로 달기만 해도 사회질서 자체를 어지럽히는 일이었고 심각한 범죄였다.

red

이런 규정들은 가혹하긴 해도 색의 의미와 뉘앙스에 유난히 민감한 사회를 만들었다. 빨강에서 이런 태도가 잘 드러났다. 중국인들은 하나가 아니라 여러 빨강을 사용했고 각각 함의가 달랐다. 단丹은 진사의 옅은 빨강이었고, 건강과 불멸과 연결되었다(또한 영약을 가리키는 말이기도 했다). 주朱는 주색의 화려한 빨강으로 지위 및 부와 연결되었다. 적赤은 심홍색에 가까운 빨강으로 정직, 충성과 연결되었으며 종종 결혼식 예복에 쓰였다. 먼 메아리처럼 여운을 남기며 부드럽게 발음되는 홍紅은 짙고 깊은 주홍으로 권력과 명성, 행복, 행운과 동일시되었다.

중국에서 가장 높은 지위를 나타내는 색은 다음 장에서 살펴볼 노랑이었다. 그러나 빨강은 주(기원전 1046~256)와 한(기원전 206~서기 220), 진(서기 256~420), 수(서기 581~618), 당(서기 618~906), 송(서기 960~1279) 시대의 여러 시기에 지배 왕조를 상징하는 색이었다. 명나라(서기 1368~1644) 시기에도 왕조와 연결된 함의를 지녔는데, 명나라 왕조를 세운 가문의 성이 주朱였다. 빨강은 황실의 삶과 늘 함께했다. 궐문과 문간, 창문, 벽을 장식했고, 황실의 의복과 깃발, 물건에도 등장했으며, 결혼과 장례 행렬에서도 두드러지게 등장하는 색이었다. 공식적으로 빨강은 황제의 권위를 상징할 뿐 아니라 체현했다. 관리들이 칙령이나 지침의 초안을 작성한 뒤 황제에게 올리면 황제는 보좌관들과 함께 하나씩 읽고 토론했다. 결정이 내려지면 붓에 붉은 먹물을 적셔 문서에 의견을 달았다. 이렇게 문서에 달린 황제의 의견은 '주비硃批'라 불렸고, 이런 주비에는 오류가 있을 수 없었다.

1949년 집권한 중국 공산당은 빨강을 혁명의 상징으로 삼았다. 그들은 이 상징을 유럽에서 빌려왔다. 유럽에서는 늦어도 18세기 이래 빨강이 정치적 혁명을 나타냈다. 1789년 프랑스혁명을 선도한 상

퀼로트는 파리의 전통적인 색인 빨강과 파랑이 들어간 휘장을 달아 그들의 근본적인 소속을 표현했다(나중에는 부르봉 왕실의 흰색이 더해져 프랑스를 상징하는 그 유명한 삼색이 되었다). 그 뒤 프랑스의 자코뱅파와 사회주의자들은 빨간 모자를 쓰고 빨간 깃발을 들고서 행진했는데, 그들의 대의명분을 위해 흘린 피를 떠오르게 하는 색이었다. 빨강은 20세기 들어서도 한참 동안 좌파적 함의를 간직했다. 1917년 러시아혁명과 뒤이은 내전의 시기에 빨강은 볼셰비키의 상징이 되었으며, 또한 그들의 적 '백군'에 맞선 투쟁도 뜻했다. 마오쩌둥이 중화인민공화국을 창립할 무렵 이러한 빨강의 의미는 이미 확고했다. 혁명을 상징하는 빨강이 중국인들에게 한결같이 사랑받는 색이었다는 점에서 그는 운이 좋았다. 그리고 그는 자신의 행운을 영리하게 이용했다. 1950년대와 60년대 공산당은 중국을 빨강으로 뒤덮었다. 건물 꼭대기에는 빨간 깃발이 나부꼈고 거리에는 빨간 포스터가 가득했다. 빨간색 소책자인 『마오쩌둥 어록毛主席语录』이 집집마다 있었고, 작은 빨간 핀이 사람들의 옷깃을 수놓았다. 1966년 여름 어느 홍위병 집단은 신호등 색깔을 뒤집자는 제안까지 했다. 초록은 '멈춤', 빨강은 '진행'으로 바꾸자고 말이다.[53]

해외에서 수입된 상징과 토착 전통의 상호작용은 색의 의미가 활용된 흥미로운 사례를 보여준다. 마오는 '붉은 태양'이라 불렸고, 빨갛고 노란 광선을 내뿜는 붉은 동그라미를 배경에 둔 모습으로 거듭 표현되곤 했다. 이 은유는 국영 라디오에서 방송되고 수많은 주민이 매일 불렀던 수십 편의 찬가에서도 반복되었다.

사랑하는 마오 주석
주석님은 우리 마음의 붉은 태양
우리는 주석님께 드릴 말씀이 무척 많고

101

주석님께 불러드릴 노래가 아주 많아요.

많고 많은 붉은 심장이 흥분으로 뜁니다.

많고 많은 얼굴이 미소 지으며 붉은 태양을 바라봅니다.

우리의 지도자 마오 주석, 만수를 누리시길!

오래, 오래도록![54]

중국 공산당의 선전 기관들은 빨강을 정치적 혁명과 연결한 유럽식 상징보다는 오히려 중국 역사에서 만들어진 더 오래된 의미들을 끌어다 썼다. 공산주의의 빨강은 분명 '양'의 색이었다. 뜨겁고 밝고 능동적인 색, 희망과 변화와 행운의 색이었다. 또한 신비로운 영약을 떠오르게 하는 색이었고, 따라서 마오 주석뿐 아니라 그가 이끈 혁명의 '장수'를 약속하는 색이었다. 빨강은 중화인민공화국의 영광스러운 미래를 선포하는 동시에 공산당 정권을 과거 왕조들과도 연결했다. 황실의 색 노랑 대신 혁명의 색 빨강을 넣은 태양의 이미지는 중국의 황제들에게서 빌려온 것이었다. 그 이미지 덕택에 마오는 그들의 계승자가 되었다.

마오 사망 이후 40년이 더 지나고 시장경제가 자리잡은 지금도 빨강은 중국에서 대단한 힘을 지닌다. 빨강은 비극이 닥치지 않게 하고 운을 가져온다고 여겨지며 승리를 기념하는 데 쓰인다. 빨간색 속옷이나 허리띠는 악귀를 가까이 오지 못하게 막는다. 홍등을 달아 새해를 선포한다. 길쭉한 붉은 종이에 좋은 글귀를 적어 현관문에 붙인다. 생일 초대장도 빨간색이고 전통적인 결혼 예복도 빨간색이다. 결혼 선물은 빨간색 봉투(홍바오紅包)에 넣어 주거나 빨간색 리본으로 포장한다. 자녀가 탄생하면 붉은 설탕을 먹어 기념한다. 신생아에게는 빨간 옷과 붉게 칠한 알(홍단紅蛋)을 선물한다. 시상식은 빨간 비단으로 표시하고 우등생 명단은 빨간 종이에 적는다. 빨강의 의미가

워낙 긍정적이다 보니 중국의 주식시장은 거의 모든 나라와 반대로, 오르는 주식을 검은색 대신 빨간색으로 표시한다.[55]

붉디붉은 장미처럼

『맥베스Macbeth』의 2막이 시작된 지 오래지 않아 부부는 색에 집착한다. 맥베스 부인은 강박증 환자의 지칠 줄 모르는 성실함으로 자기 손을 점검하고, 한 번에 길게는 15분까지도 손을 문지르며 씻는다. 맥베스는 손을 씻는 것이 도움이 된다고 생각하지 않는다. "아니오." 그는 한탄한다. "오히려 내 손이 무수한 바다를 핏빛으로, 푸른 물을 붉은색으로 물들일 것이오." 이 지워지지 않는, 대양까지 물들일 수도 있는 얼룩은 물론 피다. 맥베스가 왕좌를 차지하기 위해 무자비하게 살해했던 덩컨왕과 두 시종의 피. 그렇다 해도 이는 실제 핏자국보다는 맥베스가 저지르고 그의 부인이 부추긴 죄에 대한 은유에 가깝다. 어쨌든 부부는 비누와 물로 그 헤모글로빈을 쉽게 씻을 수 있지만, 맥베스 부인이 서서히 깨닫듯이 영혼은 다시 "결코 깨끗해지지 않을 것이다."

빨강은 항상 위반을 나타내는 표식이었다. 1장에서 언급한 대로 최소한 구약성서까지 그 기원을 추적할 수 있는 이 은유는 우리의 일상 언어에도 여전히 박혀 있다. '빨간 손으로red-handed' 붙잡혔다는 것은 범죄 현장을 들켰다는 말이다. 그러나 빨강은 온갖 다양한 심리 상태를 가리키는 은유로도 쓰인다. 욕망과 사랑, 당혹, 분노와 흔히 동일시되며, 심지어 감정 그 자체로 비유된다. 일리가 있다. 우리는 감정을 일종의 열로 생각하곤 한다. 그래서 '불타오르는 분노'와 '들끓는 욕망', '불같은 성미'에 대해 말한다. 이런 감정을 다스리지 못

red

103

할 때면 감정을 '식히라cool down'는 말을 듣기도 한다.[56] 대부분의 사회에서 빨강은 뜨겁다고 여겨지며, 그러므로 영혼의 불타오르는 열정과 연결된다.[57] 감정의 뜨겁고 빨간 속성을 피와 연결하기란 어렵지 않다. 화가 나거나 흥분하거나 당황하면 얼굴과 목, 가슴의 모세혈관이 확장되고 그 부위에 산소포화도가 높은 혈액이 더 많이 흘러, 우리는 몸이 더워지고 빨개진다.

예술가 애니시 커푸어Anish Kapoor가 표현한 것처럼 빨강은 "안이 밖으로 뒤집힌 색inside-out color"이다.[58] 우리의 감정이나 피처럼 우리 안에서 차올라 '몸에 대해' 말하고, '몸에게' 말을 건다. 맥베스는 빨강을 언급할 때 '핏빛incarnadine'이라는 굴곡진 강세의 단어를 썼다. 이 단어는 살이나 고기를 뜻하는 라틴어 'caro'에서 나왔고 영어 'incarnation(화신·육체화)'과도 연결된다. 빨강은 색이 된 몸이고, 때로는 몸이 된 색이다. 수 세기에 걸쳐 빨강은 맛(과일)과 냄새(꽃), 소리(트럼펫), 질감(축축한), 온도(뜨거운)의 속성을 지녔다.[59] 오르한 파묵은 1998년 소설 『내 이름은 빨강』에서 빨강의 몇몇 공감각적 특성을 묘사한다.

손끝으로 건드리면 철과 구리 중간의 무엇처럼 느껴질 거야. 손에 쥐면 뜨거우며, 맛을 보면 소금에 절인 고기처럼 감칠맛이 날 테지. 입술 사이에 물면 입을 가득 채우고, 냄새를 맡으면 말[馬]의 냄새가 나겠지. 꽃이라면 빨간 장미보다는 국화 향이 날 걸세.[60]

파묵의 소설에서 빨강은 사실상 살아 있는 등장인물이 된다. 스스로 말하며 자신의 일대기를 들려주고, 심지어 고유한 개성도 지닌다. 잘난 척하고 허세를 부리며 가끔은 과민하다. "내가 빨강인 것은 행운이다!"라고 빨강은 외친다. "나는 뜨겁다. 나는 강하다. 당신들

은 내게 주목하고, 나를 거부할 수 없다."[61]

한스 크리스티안 안데르센Hans Christian Andersen의 동화 『빨간 구두De røde sko』(1845)는 빨강의 힘을 이야기하는 우화다. 이 동화는 어느 날 빨간 가죽구두 한 켤레를 얻은 카렌이라는 소녀의 운명을 그린다. 카렌은 보자마자 새 구두와 사랑에 빠지지만 구두는 그녀에게 불길한 영향을 미치기 시작한다. 카렌의 행동이 점점 달라진다. 양어머니가 병상에 누워 임종을 앞두던 어느 날 저녁, 한때 성실한 딸이었던 소녀는 빨간 구두를 신고 집을 몰래 빠져나와 마을 무도회에 간다. 카렌이 춤을 추기 시작하니 도저히 멈출 수 없다. 빨간 구두는 계속 춤추는 그녀를 무도회장 밖으로, 계단으로, 거리로, 성문 밖으로, 어두운 숲으로 데려간다. 카렌은 신발을 벗으려 하지만 벗을 수 없다. 밤낮으로 계속 춤을 출 수밖에 없다. 가시 들판과 초원을 지나 다리가 피로 얼룩지고 얼굴이 눈물로 젖을 때까지. 마침내 그녀는 사형 집행인의 집에 도착해 그에게 발을 잘라 달라고 애원한다. 그는 어쩔 수 없이 소녀의 부탁을 들어주었고 빨간 구두는 춤을 추며 숲속으로 사라진다.[62]

안데르센의 이 섬뜩한 동화에는 일말의 진실이 있다. 지난 몇십 년 동안 비로소 우리는 빨강이 우리의 몸과 마음에 미치는 기이한 영향을 이해하기 시작했다. 빨강은 수축기 혈압과 피부 전도, 눈 깜빡임 빈도, 뇌의 전기적 활성을 증가시킨다고 밝혀졌다. 그리고 우리를 더 강하게 하고, 스포츠 경기 성과를 개선하며, 우리가 위험을 더 많이 무릅쓰도록 부추긴다. 낭만적·성적 자극에도 도움이 된다. 연구에 따르면 남성들은 술집이나 데이팅 사이트에서 빨간 옷을 입거나 빨간 립스틱을 바른 여성에게 접근하거나 은밀한 질문을 던질 가능성이 더 많고, 식당에서도 빨간 옷을 입거나 빨간 립스틱을 바른 웨이트리스에게 팁을 더 후하게 준다. 우리 모두는 빨간 구두를 신은

red

소녀처럼 빨강의 영향력 아래 살아간다.[63]

색깔의 몇몇 의미는 고집스럽게 유지된다. 세대를 이어가며 채굴되는 오커처럼 색의 의미는 결코 마르지 않는 상징적 자원이다. 인류의 선조들이 헤머타이트를 처음 사용한 이래 수십만 년이 흘렀지만 빨강과 변함없이 연결되는 것들이 있다. 피, 사랑, 생명, 위험, 분노, 죄악, 죽음. 너무 흔한 연상이다 보니 브랜드 컨설턴트와 타블로이드 신문의 운세 상담가들이 떠들어대는 진부한 색깔 심리학처럼 들릴 정도다. 그렇다고 해서 이런 상징들이 문화적 영향력을 잃지는 않는다. 20세기 많은 이미지 메이커가 이 풍요로운 광맥에서 색의 의미를 채굴하여 흥미진진하고 새롭게 재창조했다. 이런 흐름은 특히 우리 시대를 규정하는 매체에서 두드러진다.

영화는 처음부터 색상이 다채로웠다. 일찍이 1890년대부터 흑백영화는 수공으로 채색되거나 착색·조색됐으며 스텐실로 찍혔다. 이는 프레임을 하나하나 색칠해야 하는 수고로운 작업이어서 일꾼 여러 팀이 필요했고, 대체로 여성의 일이었다. 색은 처음에는 장식 효과로 쓰였을지 몰라도 곧 스토리텔링 도구로 변모했다. 이 시기 영화는 때로는 현기증이 날 정도로 역동적인 신매체여서 혼란스러워하는 관객도 많았다는 점을 기억해야 한다. 색은 장면의 시간적·공간적 배경을 관객들이 이해하도록 도왔다. 푸른 색조(녹턴nocturne 같은)는 밤을 암시했다. 노랑이나 오렌지(애프터글로afterglow)는 일출이나 일몰의 시간처럼 보였고, 초록(버던트verdante)은 숲을 묘사할 때 종종 쓰였다. 영화에서 색조는 상징적으로도 활용됐다. 미국의 착색 작업자들이 '인퍼노inferno'라 불렀던 빨강은 불타는 건물과 용광로, 산불, 지옥의 불꽃을 나타낼 뿐 아니라 1920년대 영화 업계 내부자에 따르면 '폭동과 공포, 무질서, 폭도, 소란, 분쟁, 전쟁, 전투, 억제되지 않은 열정'을 암시하기도 했다.[64]

1930년대 천연색영화 산업이 성장하면서 색의 가치와 의미를 두고 논쟁이 새롭게 불붙었다. 가장 영향력 있는 목소리는 나탈리 칼머스Natalie Kalmus가 냈다. 그녀는 테크니컬러사의 공동 창립자였던 남편 허버트를 통해 영화산업계에 발을 들였다. 1920년대 초 부부가 비밀리에 이혼을 합의할 때(두 사람은 1940년대 중반까지 계속 함께 살았다) 나탈리는 합의 조건 중 일부로 테크니컬러의 색채 자문 서비스 지휘권을 요구했다. 그녀의 팀은 테그니컬러의 기술을 최대한 이용하도록 영화 제작진을 도왔다. 세트와 의상부터 소품, 그리고 모형 정원의 식물에 이르기까지 한 영화의 외양을 아우르는 상세한 색상 계획을 세웠다. 1930년대와 1940년대 칼머스는 〈오즈의 마법사The Wizard of Oz〉(1939)와 〈바람과 함께 사라지다Gone With the Wind〉(1939)를 비롯해 테크니컬러의 거의 모든 주요 영화를 작업했고, 이런 영화에 '컬러 감독'으로 이름을 올렸다. 그녀는 거침없이 의견을 말하는 성격 탓에(그리고 물론 여성이었기 때문에) 적이 많았다. 언론은 그녀를 '컬러의 여왕'이라 불렀지만 여러 영화 제작자는 '사악한 서쪽 마녀'라 불렀다.[65] 그래도 칼머스는 영화 색채 이론의 발전에 누구보다 큰 공을 세웠다.[66]

1935년 칼머스는 『색채 의식Color Consciousness』이라는 책을 발표해 자신의 의견을 밝혔고, 영화계 종사자치고 이 책을 읽지 않은 이는 거의 없었다. 『색채 의식』은 선사시대에서 출발해 구석기시대 동굴벽화에 사용된 레드오커와 카본블랙을 논한다. 칼머스는 오랜 세월 인류 문화는 '색으로 움직임을 보여주려는' 욕망을 품었고, 이 선사시대 걸작들이 그 욕망을 잘 드러낸다고 생각했다. 구석기시대의 초기 예술가들이 제한된 팔레트로 이미지를 창조했던 것처럼 현대의 영화 제작자들도 색 사용을 자제해야 했다. 『색채 의식』 전반에서 칼머스는 색의 절제를 주장하며, 서사에 도움이 될 때만 선명한

red

107

색을 사용해야 한다고 말했다. "장면마다 뚜렷하고 극적인 분위기, 곧 관객의 마음에 일으키려는 명확한 정서적 반응이 있는 것처럼, 장면과 행동의 유형마다 그 감정과 어울리는 분명한 색이 있다"라고 그녀는 설명한다.[67] 뒤이어 칼머스는 모든 주요 색조를 다루었지만 무엇보다 빨강의 비범한 힘을 인정했다.

빨강은 위험한 느낌, 경고를 떠오르게 한다. 피와 생명, 사랑 또한 암시한다. 물질주의적이며 자극적이다. 분노한 얼굴에 번지는 색이며, 로마 병사들을 전투로 이끌었던 색이다. 빨강의 다양한 색조는 삶의 여러 면을 표현할 수 있다. 사랑, 행복, 육체적 건강, 포도주, 열정, 힘, 흥분, 분노, 동요, 비극, 잔인성, 복수, 전쟁, 죄, 수치. 이 모두는 서로 다르지만, 어떤 면에서는 같다. 빨강은 혁명가의 손에 든 깃발의 색일 수도 있고, 폭동 가담자들의 피로 붉게 물든 거리의 색일 수도 있고, 교회의 성령강림절(오순절) 의식에서 희생의 상징으로 쓰일 수도 있다. 대의명분을 위해 전장에서 흘리든, 암살자의 단검에서 뚝뚝 떨어지든 피는 빨갛다. … 사랑은 피를 뜨겁게 한다. 빨간 색조에 담긴 미묘함이나 강렬함으로 사랑의 유형을 암시할 수 있다. 부도덕한 사랑이든, 기만이나 이기적 야망 혹은 열정이든, 각 장면에서 묘사하는 사랑이 어떤 유형인지 색을 사용하여 상당히 정확하게 분류할 수 있다.[68]

한 가지 색은 얼마나 많은 의미를 갖고 나서야 무의미해지는 것일까? 칼머스의 빨강은 미심쩍을 만큼 의미가 너무 많다. 그래도 빨강은 수십 년 동안 장면의 감정을 드러내는 만능 은유로 쓰였다. 칼머스가 직접 작업했던 영화인 파월과 프레스버거의 〈분홍신The Red Shoes〉(1948)에서는 파멸에 이르게 하는 집착의 색이었다. 〈이유없는 반항Rebel without a Cause〉(1955)에서는 가죽재킷으로 상징된 반항

의 색이었고 〈쳐다보지 마라Don't Look Now〉(1973)에서는 날것의 슬픔을 표현하는 우비의 색이었으며, 〈쉰들러 리스트Schindler's List〉(1993)에서는 도덕적 각성, 〈플레전트빌Pleasantville〉(1988)과 〈아메리칸 뷰티American Beauty〉(1999)에서는 교외 지역의 억압된 욕망을 나타냈다. 이런 의미들이 다양하고 상반돼 보인다면 바로 빨강의 의미 자체가 다양하고 상반되기 때문이다. 그러나 대부분은 빨강을 빨간 체액과 연결하는 데 기초한다. 이는 사실상 너무 강력한 연상이어서 두 요소를 구분하기 힘들 때가 많다. 장 뤼크 고다르Jean-Luc Godard는 1965년 영화 〈미치광이 피에로Pierrot le Fou〉에 왜 그토록 피가 많이 등장하는지 질문받았을 때 이렇게 답했다. "피가 아닙니다. 빨강입니다."[69]

윈스턴 그레이엄Winston Graham의 동명 소설을 토대로 한 앨프리드 히치콕Alfred Hitchcock의 심리 스릴러 〈마니Marnie〉(1964)는 빨강이 지닌 이런 의미의 미끄러짐을 중심으로 펼쳐진다. 어떤 면에서 빨강은 이야기의 '맥거핀'이다. 그 의미가 해독되면 이야기의 미스터리가 풀린다는 말이다. (티피 헤드런Tippi Hedren이 연기한) 마니 에드거는 아름답지만 불행한 외톨이로, 신분을 계속 바꾸고 돈을 훔치며 떠돌아다닌다. 우리는 마니의 행동이 빨간 대상에 대한 깊은 불안에서 기인함을 알게 된다. 마니는 화병에 꽂힌 붉은 글라디올러스, 블라우스에 찍힌 주홍빛 잉크 얼룩, 기수의 심홍빛 기수복, 여우 사냥꾼의 주홍색 상의에 공황발작을 일으킨다. 마니가 빨강을 목격하는 장면에서는 공포감을 빠르게 고조하다가 갑자기 격렬하게 폭발하는 공격적인 주제음악이 흐른다(히치콕과 오랫동안 작업했던 버나드 허먼 Bernard Herrmann이 작곡했다). 히치콕은 마니의 발작이 심리적이라는 신호를 분명히 보낸다. 모든 에피소드는 빨간색이 번지듯 화면을 채우며 마니의 얼굴을 집어삼키는 장면으로 끝난다.

마니의 범죄를 알게 된 부유한 홀아비 마크 러틀랜드(숀 코너리

red

Sean Connery)는 마니를 협박해 결혼하는데, 나중에 그녀의 적색공포증을 단어 연상 게임으로 확인한다. 그가 '물'이라고 말하자 마니는 '목욕'이라고 말한다. '공기'라고 말하자 '응시'라고 말한다. '바늘'이라고 말하자 '핀'이라고 답하고, '검정'이라고 말하자 '하양'이라고 답한다. 러틀랜드는 이렇게 덫을 놓고 나서 몸을 그녀에게 숙이며 외친다. "빨강!" 이 단어는 그가 바라던 효과를 냈다. 허먼의 날카로운 주제음악이 끽끽대며 살아나는 동안 마니는 당연히 공포에 질린다. "하양! 하양! 하양!" 그녀는 소리를 지르다 흐느끼며 쓰러진다. 러틀랜드는 이 공포증의 병인을 알아내기로 마음먹는다. 그의 조사는 결국 마니가 어린 시절을 보낸 볼티모어의 집으로 부부를 이끈다. 영화가 끝을 맺는 그곳에서 마니는 마침내 어린 시절의 결정적 순간을 다시 경험한다. 폭풍우 치는 밤, 매춘을 하는 엄마는 손님과 침대를 쓰기 위해 여섯 살 마니를 침대 밖으로 쫓아낸다. 엄마와 손님 사이에 싸움이 벌어졌고 마니는 엄마를 지키기 위해 뛰어든다. 그녀는 부지깽이를 집어 들고 사기꾼을 때려죽인다. 피가 그의 옆얼굴을 타고 내려 흰 옷을 적신다. 화면에 다시 선홍색이 번지면서 허먼의 금관악기가 경찰의 사이렌 소리처럼 날카롭게 울린다. 마니의 비명이 우리를 현재로 되돌린다.[70] 결국 마니는 맥베스 부인과 그리 다르지 않다. 두 여성 모두 손에는 피를, 마음에는 빨강을 묻혔다.[71]

아나 멘디에타는 부모와 떨어졌을 때 열두 살이었다. 아나와 그녀의 언니는 피터 팬 작전|1960~1962년 동안 12~18세 사이 쿠바의 어린이와 청소년들을 비밀리에 미국으로 이송한 작전—옮긴이 아래 피델 카스트로의 쿠바를 떠나 미국에서 새 삶을 살게 된 아이들 1만 4000명에 속했다. 두 소녀는 (소설 『마니』가 발표된 해이기도 한) 1961년 9월 플로리다에 도착했고, 마이애미 남쪽의 난민 수용소로 보내졌다. 3주 뒤에는 아이오와

주 더뷰크로 옮겨져 가톨릭교회가 운영하는 고아원에 맡겨졌다. 이후 몇 년 동안 그들은 위탁가정을 전전했다. 5년 동안 엄마를 보지 못했고, 쿠바의 감옥에 투옥된 아빠는 1979년이 되어서야 만날 수 있었다. 고향과 가족에게서 떨어져 인종차별에 거듭 시달렸던 아나는 마니처럼 고립되고 뿌리 뽑힌 느낌 속에서 살았다. 그러나 히치콕 영화 속 마니와 달리 아나는 풀리지 않는 감정을 예술에 쏟아부었다. 그녀는 이렇게 쓴 적이 있다. "내게 예술은 구원이다. 내 예술은 분노와 추방에서 나온다."[72]

1969년 멘디에타는 아이오와대학교 회화과에서 대학원 과정을 시작했지만, 곧 더욱 전위적인 예술에 마음이 끌렸다. 그녀는 빈 행동주의 작가들의 논쟁적인 작품에 매혹되었다. 빈 행동주의는 1960년대 내내 피와 동물의 사체를 이용하거나 성행위를 포함한 의례들을 벌여 징역형을 받곤 했다. 빈 행동주의는 오스트리아의 특수한 상황에 대한 반응이었다. 유사 가톨릭 의례의 이미지를 활용한 이들의 예술은 나치 과거를 좀처럼 인정하려 들지 않는 오스트리아인들에게 불편한 질문을 던졌다. 그러나 아나 멘디에타는 빈 행동주의 예술가들이 벌인 피가 낭자한 의례에서, 중앙아메리카의 고대 문화 및 원주민 의례와의 유사성을 보았다. 그녀는 1971년 여름 멕시코시티 북동쪽 50킬로미터쯤의 테오티우아칸에서 고고학 연구를 했다. 이후 몇 년간 마야인과 아즈텍인의 삶에서 자해, 피를 제물로 바치기, 심장 추출이 어떤 역할을 했는지 다른 자료를 찾아 읽어보았다.

1972년 11월 멘디에타는 작품에서 처음으로 피를 사용했다. 학교에서 작품을 발표하는 시간에 그녀는 옷을 벗고, 벌거벗은 채로 앞에 섰다. 그러자 친구가 흰 닭의 목을 도끼로 내리쳤다. 멘디에타는 닭의 두 발을 잡고 거꾸로 들었다. 닭 날개가 몇 초 동안 격렬하게 요동쳤고 따뜻한 피가 그녀의 몸과 교실 곳곳에 튀었다. 퍼포먼스 미술

red

이긴 했지만 멘디에타의 작품은 분명 라틴아메리카의 전통에 기댔다. 그녀가 나고 자란 쿠바에서 탄생한 혼합 종교인 산테리아에도 놀랍도록 비슷한 의례가 있었다. 산테리아는 서아프리카 요루바족의 전통에서 유래했으며 '아셰ashé'라는 개념을 토대로 한다. 아셰는 피가 몸을 순환하듯 현실을 휘감아 도는 원초적 에너지다. 피는 아셰의 중요한 원천이다. 신들에게 아셰를 바치고 자신의 아셰도 늘리기 위해 '에보ebbó'라 불리는 제물을 종종 바쳐야 한다. 동물, 대개 닭을 죽여서 신성한 돌 위에 그 피를 흘려 신들에게 바친다. 멘디에타는 메소아메리카의 고대 사회에서처럼 산테리아에서도 피가 상서롭게 여겨진다는 사실을 알았다. "저는 곧 피를 사용하기 시작했습니다." 1980년 그녀는 이렇게 회상했다. "피에 매우 강력한 주술적 힘이 있다고 생각했으니까요. 저는 피를 부정적으로 보지 않습니다."[73]

그러나 1973년 3월 어느 밤, 멘디에타와 같은 학교에 다니던 시간제 간호학과 학생 사라 앤 오텐스Sarah Ann Ottens가 살해됐다. 기숙사에서 옷이 반쯤 벗겨진 채 빗자루 손잡이로 구타당한 뒤 목이 졸려 죽었다. 멘디에타는 그 살인이 너무 잔인하며 너무 가까운 곳에서 일어났다는 사실에 동요했고(범인은 밝혀지지 않았다), 이 사건을 주제로 일련의 퍼포먼스를 벌였다. 오텐스의 사망 한 달 뒤에 그녀는 지방 신문에 보도된 범죄 현장을 재창조하기도 했다. 멘디에타는 동료 학생들을 아이오와시티의 자기 아파트로 초대했다. 도착한 학생들은 살짝 열린 앞문을 보고는 어둡고 우중충한 실내로 들어섰다. 바닥에는 깨진 그릇들과 피우다 만 꽁초들이 흩어져 있었다. 그들은 방 가운데에서 테이블 위에 몸을 굽힌 그녀를 발견했다. 두 손이 묶이고 바지가 발목까지 벗겨졌으며 다리에는 피가 낭자했다. 그녀는 일어나지 않았던 범죄의 희생자였다.

멘디에타는 이후 작품들에서도 계속 피를 탐구했다. 1973년 5월

그녀는 집 현관부터 집 밖 도로까지 핏자국을 흘린 뒤, 사람들이 이를 보고 어떻게 반응하는지 동영상과 사진으로 찍었다(대부분은 자국을 내려다봤지만 걸음을 멈추지 않았다). 그해 가을 그녀는 버려진 농가에 매트리스들을 쌓아 올리고는 빨간 물감을 흠뻑 적신 다음 이 설치 작품이 우연히 발견되기를 기다렸다. 이듬해 3월에는 소 피에 두 팔을 담갔다가 흰 벽에 대고 천천히 팔을 끌어 내렸다. 그녀의 움직임을 따라서 우둘투둘한 줄 두 개가 창조되었고, 두 줄 모두 선홍색 손자국이 왕관처럼 꼭대기에 달려 있었다. 이 작품은 특히 역사적 울림이 풍부했다. 여성들이 붉은 안료를 몸에 바르던 수천 년 된 관습뿐 아니라 선사시대 동굴에서 발견된 붉은 손자국과 스텐실을 떠오르게 했다. 그녀는 "제 작품은 기본적으로 신석기 예술가의 전통을 잇고 있습니다"라고 인정하기도 했다.[74]

어떤 면에서 여성에 가해진 폭력을 암시하는 멘디에타의 작품은 슬프게도 예지력이 있었다. 1985년 그녀는 새 남편인 유명한 조각가 칼 안드레Carl Andre와 함께 뉴욕에 살고 있었다. 9월 7일 토요

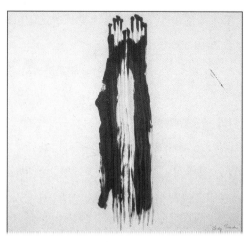

멘디에타의 〈몸 흔적〉

113

일 저녁, 부부는 중국 음식을 주문하고 집에서 스펜서 트레이시가 출연한 영화를 보기로 했다. 하지만 어느 시점엔가 말다툼이 시작됐다. 새벽 5시 30분쯤 멘디에타는 그녀가 살던 아파트 건물 35층에서 속옷만 입은 채 추락했다. 그녀는 밤새 영업하는 카페 지붕에 떨어졌고 그 충격으로 사망했다. 그 시간에 부부의 아파트에 있던 유일한 사람인 안드레는 살인죄로 기소되었지만 3년 뒤 무죄가 선고되었다. 그녀의 죽음을 둘러싼 사건들은 아직 제대로 해명되지 않았다.[75]

오늘날 아나 멘디에타의 명성은 1973년과 1980년 사이에 만들어진 대략 200개의 작품으로 구성된 〈실루엣Siluetas〉 연작에서 나온다. 각 작품에서 그녀는 풍경 속에 자기 몸을 양식화한 모형을 창조하고 흙이나 눈, 풀, 이끼, 꽃, 불, 피로 장식한 다음, 그 형태가 사라지기 전에 영상이나 사진으로 찍었다. 연작 가운데 하나는 한때 자포텍족이 거주했던 땅에 만들어졌다. 1976년 여름 그녀는 멕시코 남부 오악사카를 찾아가 살리나크루스 항구 근처의 바람이 세찬 해안을 따라 걸었다. 적절한 장소를 발견하자 모래를 파고 긁어내며 단순한 실루엣으로 여성의 몸을 완성했다. 멘디에타는 환희로 두 팔을 들어올린 이 여체의 형상에 빨간 안료를 채웠다.**별지 삽화 13** 이 작품은 옛날에 세계 곳곳에서 행해졌던, 무덤 속에 붉은 안료를 뿌리는 관습과 연결된다. 또한 붉은 점토로 인간을 빚었다고 묘사하는 여러 고대 신화들(「아트라하시스」까지 거슬러 올라가는)을 환기하기도 한다.

나의 예술은 나와 세상을 연결하는 끈을 다시 회복하는 방식이다. 모성적 근원으로의 회귀이다. 대지/몸 조형물을 통해 나는 대지와 하나가 된다, … 나는 자연의 연장延長이 되고 자연은 내 몸의 연장이 된다. 대지와 나의 끈을 회복하려는 이 집착적 행동은 사실 원초적 믿음에 다시 생명을 불어넣는 일이다.[76]

잠시 동안 멘디에타의 형상은 생명으로 인해 뜨겁고 붉었다. 그러나 밀물이 해안으로 차츰차츰 밀려오면서 바다가 형상을 파괴하기 시작했다. 몰아치는 파도는 조형물의 실루엣을 흐트러트렸고, 결국 인간의 형상은 무너지고 해체되었다. 형상의 가운데로 밀려든 파도가 안료와 뒤엉키면서 붉은 안료 가루는 피로 변해 몸부림쳤다. 이제 물 위에 뜬 빨강은 사방으로 흩어져 파도가 넘실대며 밀려올 때마다 희석되었고, 오래지 않아 태평양의 검푸른 파도 속으로 사라졌다.

맨디에타의 〈실루엣〉 연작은 삶과 삶의 연약함을 말없이 보여주는 한 편의 에세이다. 어떻게 한 사람의 흔적이 이 지상에서 그토록 빨리, 완벽히, 한 번도 존재한 적 없는 듯 사라지는지를 보여준다. 메시지의 핵심은 그녀가 선택한 빨간 안료에서 나온다. 빨강은 우리 삶의 매 순간 우리 안에서 고동치는 색이고, 따라서 우리가 끊임없이 우리 자신과 동일시하는 색이다. 많은 면에서 빨강의 역사는 우리 인류의 이야기다. 첫 번째 붉은 안료는 인류의 행동 현대성과 함께 출현했으며 행동 현대성의 발달에 기여하기도 했다. 우리에게 최초의 상징을 제공했고, 우리의 의례를 풍요롭게 했으며, 우리의 창조 신화에 등장했다. 선사시대부터, 그리고 그 후로 수천 년 동안 우리는 빨강을 사용해 누구든 걸어가야 하는 탄생과 죽음 사이의 위험한 여정을 이해했고, 그 사이를 수놓는 많은 통과의례를 치렀다. 그 과정에서 사랑과 욕정, 분노, 죄를 암시하는 이 상징은 인간사 자체를 가리키는 질긴 은유가 되었고, 우리는 앞으로도 이 은유를 버릴 조짐이 없다.

노랑

우상의 황혼

태양을 노란 점으로 바꾸는 화가가 있고,
노란 점을 태양으로 바꾸는 화가가 있다.

—

파블로 피카소Pablo Picasso[1]

노랑

2003년 10월 어느 저녁, 런던의 서더크에 태양이 떠올랐다. 태양은 겨울 내내 빛났고, 다섯 달 동안 200만 명이 넘는 순례자들이 이 태양을 찾아왔다. 그들이 태양의 지하 거처로 들어서는 순간, 창백한 런던의 빛이 맹렬하게 타오르는 황홀한 노랑에 밀려났다. 달콤한 향이 나는 글리콜 아지랑이 속에서 사람들은 환각과 싸우며 입술을 핥았다. 이들은 태양신처럼 떠 있는 노란색 구체를 보러 온 사람들이었다. 믿을 수 없다는 듯 입을 벌리고 얼어붙은 사람도 있었고, 손을 흔들거나 춤을 추거나 사진을 찍는 사람도 있었다. 꼿꼿한 자세로 앉아 명상을 하는 남자들, 바닥에 담요를 깔고 누워 서로를 안고 잠이 든 젊은 연인들. 초등학생 아이들이 몸으로 괴상한 도형을 만들며 웃음을 터트렸다. 어느 확고한 무신론자는 이곳에서 생애 최초로 종교적 경험을 했다고 고백했다.[2]

덴마크 태생의 아이슬란드 예술가 올라푸르 엘리아손이 창조한 이 매혹적인 환상은 3년 전 개관한 테이트모던미술관의 터빈홀을 네 번째로 장식한 설치작품이었다.**별지 삽화 14** 엘리아손은 전시실의 천장 전체에 빛을 반사하는 포일을 발라 천장이 두 배로 높아 보이게 만든 다음, 동쪽 벽 꼭대기에 반원형 스크린을 고정했다. 거울 같은 천장 아래에서 반원형 스크린은 전시실의 중간 높이쯤에 매달린 구체처럼 보였다. 그는 스크린 뒤쪽에 589나노미터의 파장으로 노란빛만 내뿜는 저압 나트륨램프(한때 전 세계의 가로등에 쓰였던) 200개를 설치해 빛을 쐈다. 종합적인 효과는 너무도 강렬했다. 노란빛이 전시실 구석구석으로 퍼지며 다른 색을 모두 집어삼켰다. 흰 셔츠는 노란색으로, 빨간 드레스는 오렌지색으로 변했고 청바지는 검은색으로 차분해졌다. 전시실 전체와 그 안에 있는 모든 이가 단색이 되었다. 노랑의 다양한 색조만 남았다.

해가 노랗다는 사실은 잔디는 초록이고 하늘은 파랗다는 것과

함께 색에 대한 자명한 진리에 속한다. 글을 깨치기 전의 아이들도 그쯤은 안다. 그래서 도화지에 노란 광선을 두른 노란 원을 그린다. 그러나 태양은 사실 노랗지 않다. 색도도chromaticity diagram(색깔을 색조와 채도, 휘도에 따라 표시한 도표)상에서 태양은 피치핑크색이다. 우세한 가시파장으로 판단했을 때는 초록색이다. 이론적으로는 모든 파장의 가시광선을 어마어마한 양으로 발산하기 때문에 하양의 화신이다. 그런데 우리는 왜 태양이 노랗다는 오해를 고집하는가? 어쩌면 우리가 태양을 거의 보지 않기 때문인지 모른다. 하루 중 대부분의 시간 동안 태양은 너무 밝아서 쳐다보기 힘들다. 우리의 시야에 렌즈 플레어와 잔상을 만들고 눈꺼풀 밑면을 강렬한 주홍색으로 달구며 태양망막증|강한 자외선에 노출되었을 때 생기는 망막 손상—옮긴이이나 실명을 일으킬 수 있다. 우리가 안전하게 해를 바라볼 수 있을 때는 해가 뜬 직후나 해가 지기 직전, 하늘에 낮게 떠 있을 때다. 그때는 해가 노란색으로 보이는데, 지구 대기가 햇빛의 파란색 파장을 분산해버리기 때문이다. 그러나 해가 지는 순간에는 노란빛도 흩어진다. 해는 오렌지색이 되었다가 마젠타색이 되어 수평선이나 지평선 아래로 사라지고 만다.[3]

천문학자들은 태양을 황색왜성으로 분류한다. 물론 태양은 황색도 아니고 어떤 기준에서든 왜소하지도 않다. 지구보다 130만 배가 크고 태양계 총 질량의 99.86퍼센트를 차지한다. 대략 46억 년째 타오르고 있는데, 이는 원심력과 구심력의 기적적인 평형을 유지한 결과다. 태양은 결코 완전히 터지지는 않는 폭발인 셈이다. 다른 G형 주계열성main sequence star|헤르츠스프룽-러셀도표에서 주계열에 속한 별들로, 별의 진화과정에서 가장 안정된 상태로 여겨진다—옮긴이처럼 태양도 핵융합으로 에너지를 생산한다. 1초당 수소 6억 톤을 헬륨으로 전환하여 엄청난 양의 빛과 열을 방출한다.[4] 우리에게서 거의 1억 5000만 킬로미터

떨어져 있지만, 이 에너지가 지구에 미치는 영향은 상당하다. 태양은 태양을 바라보는 지구 표면의 1제곱미터당 1초에 억조 개의 광자를 쏟아붓는다. 빛, 색, 생명을 창조하고 얼음을 물로 바꾸며, 식물에게 양분을 공급해 산소를 생산하게 하고 이 행성을 살 만한 곳으로 만든다.[5]

"떠오르는 태양은 [인간에게] 최초의 경이로움이자 모든 성찰, 모든 사고, 모든 철학의 시작이 아니었을까? 첫 계시이자 모든 믿음, 모든 종교의 시초가 아니었을까?"[6]라고 19세기 문헌학자 막스 밀러 Max Müller는 물었다. 밀러는 태양이 인류 문명의 로제타석이라 생각했다. 거의 모든 신화의 토대라는 것이다. 그는 오디세우스와 오르페우스(둘 다 태양이 닿지 않는 하계까지 내려갔다가 다시 올라왔다), 이아손(태양처럼 빛나는 황금 양털을 찾으러 갔다), 헤라클레스(12가지 과업을 수행하느라 태양처럼 황도 12궁을 다 돌았다)가 모두 본질적으로 태양신이었다고, 적어도 태양의 임무를 수행했다고 주장했다. 밀러의 주장은 과장되기는 했기만 일말의 진실을 담는다. 많은 고대 사회는 실제로 태양을 신성하게 보았다. 왜 그러지 않겠는가? 완전한 원 모양의 태양이 매일 하늘에서 불타오르며 빛과 온기를 전해주지 않는가? 게다가 하루의 많은 시간 동안 너무나 강렬해서 올려다볼 수도 없다. 「출애굽기」의 하느님과 다르지 않다. "그러나 나의 얼굴만은 보지 못한다. 나를 보고 나서 사는 사람이 없다."(33:20) 신앙의 유혹에 저항하는 이들조차 태양을 보며 경건함을 느낀다. 종교를 공격하며 인생의 대부분을 보낸 볼테르는 동트기 전 어느 산맥에 올라간 적이 있다. 여든한 살, 제네바에서였다. 태양이 지평선 위로 서서히 떠오를 때 그는 무릎을 꿇고 외쳤다(약간의 장난기가 섞이긴 했을 것이다). "믿습니다! 당신을 믿습니다! 강력한 신이여! 나는 믿습니다."[7]

마야인들에게 태양은 거대한 방울뱀이었다. 호주 원주민들에

게 태양은 에뮤의 알이었다. 아메리카의 호피족 원주민들에게 태양은 앵무새 꼬리가 달린 사슴가죽 방패였다. 태양은 겉모습만큼이나 이름도 다양했고, 그 이름을 말하는 사람들에게 외경심을 불러일으켰다. 바루나, 미트라, 수르야, 아마테라스, 희화, 우이칠로포치틀리, 도나티우, 인티, 샤파시, 코야시, 타마누이테라, 헬리오스, 아폴론. 고대 이집트인들은 누구보다 열렬히 태양을 숭배했고 하나가 아니라 여러 태양신을 섬겼다. 가장 보편적인 신은 레 또는 라로 부르는 태양신으로, 종종 하늘의 신 호라크티와 결합하여 레 호라크티 또는 라 호라크티라 불렀다. 아침의 태양은 케프리라 불렀고 태양이 하늘을 지나가듯 똥을 굴리며 사막을 가로지르는 왕쇠똥구리로 묘사했다. 저녁 태양은 숫양의 머리를 한 아툼이었다. 동그란 태양 원반 자체는 아텐이라 불렀다. 이집트인들에게는 물론 다른 신들도 있었다. 아마 2000명쯤 되었을 것이다. 그러나 중왕조 시기부터 태양신 숭배가 이집트 종교의 핵심이 되었다. 제18왕조 무렵에는 태양신이 모든 신 중 가장 강력한 신이었다. 기원전 14세기에는 잠시나마 유일신이었던 적도 있었다.

아멘호테프 4세가 세계 최초의 유일신 종교를 만들도록 자극한 것은 무엇이었을까? 우리는 결코 알아내지 못할 것이다. 신체적 기형이나 형제 간의 경쟁, 어깨에 생긴 흠 때문에 그랬다는 설도 있고, 그냥 따분해서 혹은 멍청하거나 미쳐서 그랬다는 설도 있다. 통치 5~6년 차에 아멘호테프는 자신의 이름을 이크나톤(아텐에 헌신하는 자)으로 바꾸었고 이크타톤(아텐의 지평선)이라 불리는 새 수도를 지었다. 또한 다른 신들에 봉헌된 사원을 폐쇄하고 '신들'이라는 복수 명사를 비문에서 지웠으며 태양 원반 아텐을 이집트의 유일신으로 선포했다.[8] 아멘호테프 4세는 이 새로운 신에게 얼마나 정성을 다했는지, 아텐을 기리는 찬가도 지었다.

당신은 천상의 경계에서 아름답게 빛나니

오 살아있는 아텐, 생명의 창조자여!

당신이 동쪽 지평선으로 떠오르면

당신의 아름다움이 온 땅을 채우니

아름답고, 위대하고, 찬란하다.

온 땅 위 높은 곳에서

당신이 만든 만물의 끝까지

당신의 빛줄기들이 대지를 감싸네

당신이 지평선으로 떠올라 낮의 아텐으로 빛날 때

대지는 환하게 빛나고

당신이 빛줄기를 내보내

어둠을 쫓아내니

두 땅이 축제요…

모든 가축이 평화롭게 풀을 뜯고

나무와 풀이 푸르게 자라고

새들이 둥지에서 날아오르며…

당신이 함께하기에 강의 물고기들은 뛰어오르고

당신의 빛줄기는 바다 가운데에서…[9]

기원전 1350년 무렵 제작된 석회 부조에는 배가 볼록 나온 아멘호테프 4세와 그의 아내 네페르티티가 다정하게 함께 앉은 장면이 새겨져 있다. 국왕 부부는 활달한 세 딸과 시간을 보낸다. 딸 하나는 어머니의 귀고리를 만지려 손을 뻗는다. 이들 위에 아텐이 떠 있다. 아텐의 빛줄기는 막대 같은 팔을 여러 개 내뻗는데, 팔 끝마다 아주 조그만 사람 손이 달렸다. 이 빛줄기의 손 가운데 몇몇은 생명의 상징인 앙크를 숭배자들에게 내밀고 있다. 태양광을 이보다 더 직관적

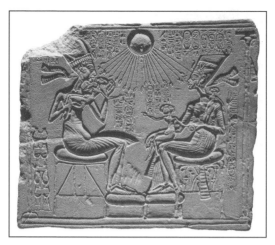

아멘호테프 4세와 네페르티티, 그들의 자녀들

으로 표현하기는 힘들 것이다. 전자기복사를 발견하기 3500년 전에 이 부조를 만든 이름 없는 예술가는 어떻게 수많은 광자가 우리 세상에 에너지를 쏟아부으며 그들이 닿는 모든 것에 생명을 불어넣는지 생생하게 묘사했다.

금

제임스 본드를 인질로 삼은 직후 오릭 골드핑거는 007 시리즈의 모든 악당이 으레 하는 일을 했다. 확실한 힘의 우위에 있을 때 하는, 바로 비밀 누설이다.

"본드 씨, 나는 평생 사랑에 빠져 살았소. 내가 사랑하는 건 금이지. 금의 색을 사랑하고, 그 광택을 사랑하고, 그 성스러운 무게를 사랑하지. 금의

감촉도 사랑해. 그 부드러운 말랑함을 말이야. 그 느낌을 얼마나 정확하게 아는지, 골드바의 순도라면 만지기만 해도 1캐럿도 틀리지 않게 판단할 수 있소. 그리고 금을 녹여서 순금 용액을 만들 때 풍기는, 따뜻하게 톡 쏘는 향을 사랑하지. 하지만 본드 씨, 무엇보다 나는 금으로만 얻을 수 있는 권력을 사랑하오. 에너지를 통제하고, 노동을 시키고, 내 마음 내키는 대로 소망을 충족하는 마술 말이오. 필요하다면 몸도, 마음도, 심지어 영혼까지 살 수 있소. … 대답해 보시오." 골드핑거는 본드를 진지하게 쳐다보며 물었다. "세상에 그만한 보상을 주는 물질이 또 있소?"[10]

범죄 주모자가 아니더라도 골드핑거가 무슨 말을 하는지 이해할 수 있다. 금을 향한 갈망은 인류 문명과 함께했다. 이 글을 쓰는 순간 금은 1온스(28.35그램)당 대략 1500달러에 거래된다. 금 가격은 무엇보다 금의 희소성에서 나온다. 금은 지구 표면의 5억분의 1밖에 차지하지 않는다. 인류 역사상 채굴된 금을 모두 합해도 21세제곱미터 상자 하나에 넉넉하게 넣을 수 있다고 추정된다.[11] 금은 또한 연성과 가소성이 기적적으로 좋다. 금 1온스를 잡아당겨 80킬로미터 길이의 가느다란 줄로 만들 수도 있고, 두드려 펴서 이 책장보다 100배는 얇은 판을 만들 수도 있다. 게다가 거의 무적이다. 대부분의 다른 금속과 달리 금은 부식하거나 녹슬거나, 변색되거나 분해되지 않는다. 수천 년이 흘러 우리 모두가 사라지고 지구가 알아보지 못할 만큼 달라진 뒤에도, 금은 조금도 변하지 않을 것이다.[12] 그렇기 때문에 금은 끝없이 재사용할 수 있다. 시내 보석상에서 판매하는 금제품이 한때 솔로몬 왕이나 클레오파트라의 소유였다고 해도 있을 법한 일이다.

인간은 처음에 금의 능력이 아니라 겉모습에 매료되었다. 연마된 금의 표면은 노랑의 교향악을 연주한다(금gold은 '노랑'을 뜻하는 고

대 영어 geolo, 궁극적으로는 인도·게르만 공통조어 *ghel에서 유래한다).
연마된 금의 바탕색은 황토색과 겨자색, 벌꿀색, 버터스카치색이 믹
싱볼의 재료들처럼 서로를 물들이는 색이다.[13] 긁힌 자국과 홈은 빛
을 받는 부분에서는 호박벌색과 바나나색, 레몬색, 카나리아색으로
도드라지는 반면, 그늘진 부분은 캐러멜색과 황갈색으로 가라앉는
다. 이러한 색깔의 조합은 각 금마다 고유하다. 한 조각 금이 선보이
는 노랑의 배합은 정확한 화학조성, 고유한 불완전함이라는 지문을
갖춰야만 만들어진다. 그것도 오직 특정한 조명 아래 특정 각도에서
보았을 때만 효과가 나온다. 똑같은 색상을 재창조하기 위해 몇 년을
애쓴다 해도, 같은 방에서 같은 카메라로 같은 금 조각을 사용한다
해도, 아마 같은 색 배합을 만들어내지 못할 것이다.

　모든 금속은 촘촘하게 모인 이온들의 네트워크로 구성되는데,
이 네트워크는 자유롭게 흘러다니며 쉽게 활성화되는 전자들의 바
다에 둘러싸여 있다. 광자가 금속 표면에 충돌하면 자유롭게 돌아다
니던 전자들이 더 높은 에너지 영역대로 튀어 오른다. 전자들이 다시
떨어질 때는 흡수했던 에너지를 열과 빛으로 방출한다. 이런 과정 덕
분에 금속은 열과 전기를 효율적으로 전달할 수 있고, 그토록 빛나는
반사 능력을 갖게 된다. 몇몇 금속은 물론 다른 금속보다 빛을 더 잘
반사한다. 은은 모든 가시 파장의 광자들을 반사하므로 흰색이나 무
색으로 보인다. 금은 파란빛을 더 많이 흡수하고 초록과 노랑, 오렌
지색, 빨강을 반사하므로 금색으로 보인다. 그러니 어떤 면에서 금이
노랗게 보이는 이유는 태양이 노랗게 보이는 이유와 같다. 둘 다 푸
른색이 없는 빛을 전달한다.[14]

　이제 우리가 알게 된 바에 따르면, 금은 태양 같은 별들 사이의
공간이나 별 내부의 거대한 핵폭발로 처음 창조된 뒤 소행성에 실려
우리 행성까지 왔다. 이 귀금속은 인류 문명 초창기부터 태양과 동일

시되었다. 잉카족은 금을 태양의 '땀'이나 '눈물'이라 불렀다. 아즈텍인들은 '테오쿠이틀라틀teōcuitlatl'(태양의 배설물)이라 불렀다. 마찬가지로 금을 가리키는 현대의 용어들도 태양과 연결된다. 금을 가리키는 화학기호 Au는 라틴어 아우룸aurum에서 나왔다. 아우룸은 '새벽'을 뜻하는 아우로라aurora에서 유래한다. 태양과 금의 상호 연관성은 연금술과 점성술에 의해 더욱 강화되었다. 메소포타미아 시대부터 철학자들은 그들이 행성이라 생각했던 것들을 금속과 하나씩 대응했는데, 고대 후기에 이르자 이런 관계가 사람들 사이에 널리 받아들여졌다.

가장 느리고 흐릿한 행성인 토성은 가장 무거운 금속인 납, 가장 어두운 색인 검정과 연결되었다. 하늘의 신 주피터(목성)를 주석과 연결한 이유는 주석을 치면 번개 같은 소리가 나고 주석이 하늘처럼 회청색 색조를 띠기 때문이었다. 전쟁의 신 마르스(화성)는 무기를 만드는 철과 그 무기로 흘린 피의 색과 연결되었다. 키프리스라고 불리기도 했던 비너스(금성)가 구리와 연결된 이유는 비너스신과 구리 둘 다 키프로스섬에서 기원했다고 여겨졌기 때문이다. 신들의 전

행성	금속	색
태양	금	노랑
달	은	하양
수성	수은	회색
금성	구리	초록
화성	철	빨강
목성	주석	파랑
토성	납	검정

령 머큐리(수성)는 수은처럼 민첩하고 포착하기 어렵다. 달은 색깔이 은백색이고 태양은 금을 닮았다.[15]

오늘날 남은 가장 오래된 금 공예품은 현재의 불가리아에서 6000년도 더 전에 만들어진 것으로 한때 태양과 관련된 의미를 지녔다고 여겨진다. 기원전 2000년 무렵에는 북유럽 곳곳에서 비슷한 물건들이 만들어졌다. 대부분은 동전만 한 원반으로 점과 나선, 동심원, 지그재그, 차륜, 십자 문양이 그려져 있었는데, 점차 중요한 상징적 울림을 갖추어갔을 것이다. 그러나 이런 문양들은 태양의 물리적 특성을 암시한다고도 할 수 있다. 태양이 하늘을 이동하거나, 망막에 번쩍이거나, 플레어로 폭발하는 모습을 떠오르게 한다. 제작자들은 햇빛에 반짝이는 이 원반을 보며 태양을 손에 쥐었다고 느꼈을 터다. 원반들이 처음에 어떻게 이용되었는지는 분명치 않지만 가운데에 구멍이 있는 것으로 보아 옷에 달았던 듯하다. 어쩌면 죽은 자가 태양처럼 다시 일어나기를 기원하며 함께 매장했는지도 모른다.[16]

1902년 9월 7일, 덴마크의 농부 닐스 빌룸센Niels Willumsen이 동부 셸란섬의 토탄지에서 쟁기질을 하다가 말 모양 청동상을 발견했다. 빌룸센은 아이들의 낡은 장난감이라 생각하고는 쟁기질을 계속했다. 그러나 나중에 그곳으로 돌아오자 이번에는 금도금된 청동 원반과 바퀴들이 나왔다. 그는 주변의 밭고랑을 뒤지며 더 많은 조각을 찾아낸 뒤, 수레에 싣고 집으로 왔다. 집에 도착하자 말 청동상은 아들에게 주고 금붙이들은 다락에 감췄다. 그러나 그가 발견한 물건들에 대한 소문은 빨리 퍼졌다. 일주일도 지나지 않아 지역의 관리가 빌룸센의 집에 찾아와서 그 물건들을 조사했다. 그것들의 중요성을 즉시 알아본 관리는 밭 출입을 통제했고, 곧이어 발굴이 시작되었다. 청동조각 11점과 금 조각 19점이 더 나왔다. 이후 두 달 동안 코펜하겐의

전문가들이 조각들을 조심스럽게 다시 조립했다. 그렇게 재조립된 유물은 덴마크의 가장 유명한 고대 유물이 되었다.**별지 삽화 15**[17]

트룬홀름 태양 전차(또는 솔보그넨Solvognen)는 기원전 1400년쯤 덴마크의 청동기 초기에 만들어졌다. 눈을 반짝이는 말 한 마리가 원반 하나를 끌고 가는 구성인데, 둘 다 살바퀴 위에 올라타 있다. 그 무렵 북유럽에 이륜전차가 아직 존재하지 않았다는 것을 생각하면 꽤나 놀라운 유물이다. 원반을 장식한 동심원과 나선, 리본 문양이 빛에 희미하게 반짝이다. 원반 양면의 무늬는 원들로 이루어진 나선 문양 1개를 중심으로 이루어졌다. 가운데에 있는 나선을 다른 나선 8개가 에워싸고, 도금된 면에는 나선 문양들 16개와 27개가, 뒷면에는 나선 문양들 20개와 25개가 다시 동그랗게 에워싼다. 이 문양이 무엇을 의미하는지 우리는 모르지만 분명 장식으로만 기능하지는 않았을 것이다. 수학 체계, 어쩌면 기초적인 곱셈 규칙을 보여주는지도 모른다(각 고리에 들어 있는 나선 문양의 수는 1, 2, 3, 4, 5의 배수다). 또는 역법과 관련되었을 수도 있다. 금 원반 안에 커다랗게 그려진 4개의 동심원을 장식하는 나선 문양은 모두 52개(1+8+16+27)로, 1년을 구성하는 주의 개수와 같다.[18]

이 유물을 이해하려면 만든 사람들의 태양 신앙을 살펴야 한다. 태양 전차가 만들어진 지 수천 년이 지나 편찬된 스칸디나비아 신화에 따르면, 태양신 솔은 매일 고된 여행을 한다. 천마 두 마리가 끄는 전차를 탄 솔은 저승의 뱀과 늑대에 쫓기며 하늘을 가로지른다. 해가 질 무렵 뱀과 늑대가 끝내 솔을 붙잡아서 수평선 아래 밤의 바다로 끌고 간다. 전투가 벌어지고 솔은 적들을 물리친다. 이번에는 배로 변신한 말들이 솔을 태우고 새벽녘을 항해한다. 동이 틀 무렵 그들은 다시 말이 되어, 솔을 싣고 안전하게 하늘 높이 올라간다. 그러나 그리 멀리 가지 못해 다시 괴물들의 추격을 받고 결국 저승으로 다시

yellow

끌려간다. 솔은 이 힘든 여행을 1년에 365번 견뎌야 한다.[19] 트룬홀름 전차는 매일 벌어지는 솔의 여행을 묘사하는 데서 그치지 않는다. 어쩌면 그 여행을 재현하는 데 쓰였는지도 모른다. 상상하기란 어렵지 않다. 한겨울, 날은 짧고 어둡고 춥다. 식량은 부족하다. 농부들은 태양이 자신들을 버렸다고 믿는다. 그때 신관들이 마을 사람들을 불가에 모으고 솔이 정말로 돌아오리라 약속한다. 이를 증명하기 위해 그들은 이 태양 전차를 좌우로 굴리며 사람들에게 보여준다. 금 원반이 불빛에 번쩍일 때 마을 사람들은 비로소 안심했을 것이다.

일신교가 다신교와 이교주의를 넘어설 무렵, 옛 태양 신앙의 그늘에서 새로운 신들이 등장했다. 최초의 기독교 이미지들은 2, 3세기에 나타났는데, 많은 로마인이 그들 나름의 유사 일신교를 신봉하던 시절이었다. 로마인들은 수 세기 동안 여러 태양신을 숭배했지만 3세기에는 그중 하나인 솔 인빅투스(무적의 태양신)가 특히 위세를 떨쳤다. 서기 274년 아우렐리아누스 황제는 로마제국의 잡다한 신앙을 솔 인빅투스 아래 통합하기도 했다. 초기 기독교인들은 이런 태양 숭배의 중요한 기념일과 의식, 인물 가운데 많은 것을 의식적으로 흡수했다. 기독교의 영향력을 확장하기 위함이기도 했고 달리 참고할 만한 신앙이 거의 없었기 때문이기도 했다. 로마의 성베드로대성당 아래 깊숙한 곳에는 기독교가 모습을 갖추어가던 이 시기의 영묘가 있다. 기독교가 여전히 금지되던 때에 만들어진 이 영묘의 둥근 천장에는 전차 위에 올라탄, 턱수염이 없는 젊은 남자의 모습이 노란 모자이크로 장식돼 있다.**별지 삽화 16** 망토는 바람에 펄럭이고, 머리를 동그랗게 에워싼 후광에서는 일곱 개의 빛줄기가 나온다. 둥근 후광과 빛줄기, 전차를 끄는 말들, 금빛이 도는 노란색 배경 모두 그가 솔 인빅투스임을 암시한다. 아폴론을 연상케 하는 이 젊은이는 사실, 아마도 신흥종교에 등장하는 인물이었을 것이다. 후광의 빛줄기가 십자가

형태로 바뀐다면 그는 태양신sun god에서 신의 아들son of God로 변신
한다. 아마 이 모자이크는 예수 그리스도를 표현한, 남아 있는 최초
의 이미지일 것이다.

4세기부터 기독교 모자이크 제작자들은 카타콤에서 발견되는
수수한 노란 돌 대신 더 화려한 재료를 사용하기 시작했다. 그들은
금박을 0.005밀리미터 두께까지 두드려 편 다음 유리 조각 사이에
끼웠다. 뒷면의 유리가 금박에 역광을 쏘고 앞면의 유리가 확대해주
는 이 신기술은 금이 이미 지녔던 경탄할 만한 특성을 더욱 강화했
다. 제작자들은 이렇게 유리 사이에 끼운 금을 작은 정육면체(테세라
tessera)들로 잘라내어 종교 건축물의 벽에 잔뜩 붙였다. 당시 기독교
의 중심지였던 콘스탄티노플의 성소피아대성당(서기 532~537년 건
축)의 내부 공간은 거의 1만 제곱미터가 금 모자이크로 덮여 있다. 대
략 순금 76킬로그램이 들어간 셈이다.[20] 예술가들은 테세라 조각들
을 일부러 고르지 않게 배치했다. 특이한 각도로 붙이거나, 노란 조
각이나 은색 조각과 섞거나, 가끔은 뒤집어 놓아서 예측할 수 없는
생동감을 색상에 불어넣었다. 비잔틴 건축물들의 내부는 빛을 끌어
들인 다음 금빛 별 무리처럼 반사하여, 사람이 지나갈 때 눈부시게
반짝인다. 모자이크 제작자들은 그들의 창작물에 당연히 자부심을
느꼈다. 6세기에 지어진 라벤나의 한 성당 벽에는 이런 자부심이 담
긴 글귀가 테세라로 표현돼 있다. "빛은 이곳에서 태어났거나, 해방
되었다. 비록 여기에 갇혀 있을지라도."[21]

화가들도 작품에 금을 두르기 시작했다. 물론 모자이크 제작자
들과는 다소 다른 방법을 썼다. 대체로 나무판 위에 교회점토膠灰粘
土라 불리는 불그스름한 점토를 덮는 것으로 시작했다. 그다음 얇게
편 금박을 족집게로 조심스럽게 집어 물에 적신 뒤 나무판 위에 달아
두면, 모세관현상으로 금박이 점토에 달라붙었다. 금박이 마르면 짙

고 깊은 빛이 날 때까지 마노석이나 헤머타이트, 동물 이빨(개나 다른 육식동물의 이빨이 선호되었다)로 연마하며 윤을 냈다. 때로는 보석 같은 문양으로 금을 두드리거나 새겨서 마무리했다. 그러면 모자이크와 그리 다르지 않게 반짝이는 효과를 낼 수 있었다.[22] 이런 도금 방식은 6세기 기독교 성화에도 나타나기 시작했으며 고객들에게 인기가 있었다. 자신을 과시하는 동시에 낮추는 효과를 낼 수 있었기 때문이다. 이런 성화를 소유한 사람은 자신이 그런 사치품을 가질 만큼 부유한 동시에 종교에 그렇게 돈을 쓸 만큼 신앙심이 깊다는 것을 보여줄 수 있었다. 그러나 금은 부와 지위만을 표현하지 않았다. 종교적으로도 아주 의미가 깊었다.[23]

그 의미를 이해하려면 성서의 구절들을 철석같이 믿는 중세의 수도사나 상인이 되어보아야 한다. 그에게 그리스도의 성화는 단지 신성을 묘사한 이미지가 아니었다. 바로 신성 그 자체였다. 그는 이 성화 앞에 엎드려 기도하고, 성화에 입을 맞추고, 성화 밑에서 향을 태웠다. 이 그림은 하나의 통로였다. 그는 이 통로로 구세주를 볼 수 있었고, 구세주는 그를 볼 수 있었으며, 바라건대 그를 축복해줄 수 있었다. 금은 이런 상호작용에서 결정적인 역할을 했다. 그리스도는 세상의 빛임을 기억하면 좋다. 변용 이후 그리스도의 얼굴은 태양처럼 밝게 빛났다. 기독교 신앙 곳곳에는 신성한 빛이 가득하다. 다가갈 수 없는 신비로운 빛이 하느님에게서 나와 신자들을 영적 온기로 적신다. 성화의 도금된 표면은 이 빛을 포착하고 반사하고 재창조함으로써, 재현할 수 없는 빛을 재현한다. 촛불을 켠 어두운 방에서 성화를 들여다보던 신자는 그 안에서 나오는 기이한 빛을 목격했을 것이다. 마치 그림 너머의 다른 세상에서 나오는 듯한 빛을 말이다. 그때 그는 자신의 기도가 응답을 받았다고 상상했을지 모른다.

훗날 기독교 화가들은 신성한 빛의 작용을 재현했다. 프라도미

술관에 있는 프라 안젤리코의 아름다운 작품 〈수태고지〉는 1420년 대 피렌체 외곽의 수도원을 위해 제작된 그림이다. 이 그림은 금빛 날개를 단 천사 가브리엘이 마리아에게 하느님의 아들을 수태하게 되리라고 알리는 장면을 묘사한다.**별지 삽화 17** 그들 위에 떠 있는 찬란 한 구체는 태양으로 착각할 만하다. 그러나 구체의 금빛 섬광 속에서 마리아에게 손짓하는 두 손이 보인다. 25개의 도금한 직선들(그리는 사람에게는 분명 악몽 같았을)로 이루어진 한 줄기 빛이 구체에서 나와 비스듬히 아래로 쏟아진다. 아담과 이브의 머리 위로, 과일이 가득한 에덴동산의 과수원을 지나, 우아한 주랑현관의 기둥 사이로, 흰 비둘 기(성령의 상징)를 통과한 다음 금빛 손가락들로 가늘어져 성모 마리 아에 닿으려 한다. 신학적으로나 예술적으로나 완벽한 구상이긴 하 지만 이 그림에서 처음 나타난 것은 아니다. 그림을 보다 보면, 이보 다 2000년도 더 전에 파라오 이크나톤과 그의 가족에게 축복을 내린 태양신 아텐의 손가락을 떠올리지 않을 수 없다.

기독교 미술은 이크나톤시대의 미술과 또다른 공통점이 있다. 기독교 미술에도 동그란 태양이 가득하다(물론 다른 이름으로 불리지 만). 후광은 세계의 많은 종교에 등장한다. 그러나 기독교의 고유한 특성으로 자주 생각될 만큼 기독교 화가들은 후광을 무척 많이 사용 했다. 모든 신앙에서 후광은 비슷한 의미를 지닌다. 후광을 쓴 형상 은 신성하거나 적어도 특별하다. 로마의 어둑한 카타콤에서 작업했 던 초창기 기독교 화가들은 그리스도에게만 후광을 씌웠으나, 이들 의 후계자들은 성모 마리아뿐 아니라 여러 성자에게도 후광을 씌웠 다. 초기에 그려진 후광들은 대개 머리 뒤에 동그란 금 접시가 수직 으로 매달린 모습이었다. 그러나 시간이 지나면서 화가들은 후광을 다양한 방식으로 표현했다. 고리, 나선, 사각형, 십자형, 살바퀴, 섬 세한 둥우리, 별, 북꽃, 화염, 희미한 빛 이들 중 많은 형태가 수천 년

yellow

133

전 이교도들이 만든 황금 원반과 무척 닮았다는 것은 분명 우연의 일치가 아니다. 기독교 화가가 성경의 인물에 금빛 후광을 씌울 때 사실상 한 가지 신앙 위에 또다른 신앙을 덧칠하던 셈이었다(후광을 뜻하는 단어 halo는 그리스어로 '태양 원반'을 뜻하는 할로스ἅλως에서 나왔다). 기독교가 태양 숭배에 진 빚을 이보다 또렷하게 보여주는 증거는 없다.

금을 대하는 태도는 15세기에 달라졌다. 자연주의가 알프스 산맥 양쪽 모두에서 인기를 얻으면서 르네상스 이론가들은 금의 무절제한 사용이 예술가들의 재능을 가릴 수 있다고 우려하기 시작했다. 1430년대 레온 바티스타 알베르티는 "금을 지나치게 활용하는 사람들이 있다. 나는 그들을 결코 인정하지 않는다"라고 썼다.[24] 그는 물감으로 금의 모습을 모방하는 것이 더 인상적이라고 화가들에게 말했다. 수십 년 동안 화가들은 물감으로 금빛 사물을 모방하려 애썼으며, 종종 실패했고 가끔 의기양양한 성공을 거두기도 했다. 1470년대 피에로 델라 프란체스카Piero della Francesca는 페루자의 한 수녀원에서 제단화를 완성해달라는 요청을 받았다. 의뢰받은 다폭제단화는 이미 많은 부분이 도금된 상태였다. 프란체스카는 주요 인물들의 머리에 전통적인 동그란 후광을 씌웠지만, 흰색과 갈색, 노란색 물감을 사용했다. 그러고는 대담한 자연주의적 기법을 사용해 인물들의 정수리—성 안토니오의 벗겨진 머리와 세례자 요한의 헝클어진 머리카락, 성모 마리아의 머릿수건—가 이런 후광들 아래에서 빛을 반사하도록 했다.**별지 삽화 18** 그는 자신에게는 금이 필요하지 않음을 입증한 셈이었다. 그의 기교는 보잘것없는 안료를 귀금속으로 바꾸는 연금술에 빗댈 만했다.

당시에 금은 주류 유럽 회화에서 추방되는 추세였다. 이후로는 가끔씩만 다시 사용될 뿐이었다. 그러나 신앙심이 무척 깊고 외진 지

역의 예술에서는 금이 결코 사라지지 않았다. 러시아와 카프카스 산맥, 동유럽, 남동유럽에서는 동방정교회가 여전히 기독교의 주류를 형성한다(전 세계적으로는 2억 명 넘는 신자를 거느린다). 이곳에서는 여전히 성화 화가들이 그림을 그린다. 1500년 전쯤부터 거의 변함없이 내려온 전통 속에서 이 화가들은 교회와 수도원, 가정집을 위해 신성한 성화를 그리며, 사람들은 이 성화를 수백 년 전과 거의 똑같은 방식으로 숭배한다. 이 가운데 많은 성화가 여전히 연마된 금으로 싸여 있어서, 보는 사람을 부드러운 노란 광채로 적신다.

금빛 향신료

혹시 어린 시절에 했던 미나리아재비 찾기 놀이를 기억할지 모르겠다. 일단 미나리아재비 꽃을 찾으면 뽑아서 얼굴 아래에 갖다 댄다. 턱이 노랗게 빛난다면 분명 버터를 좋아한다는 뜻이다. 사실 이런 진단은 문제가 있는데, 아이들이 대체로 버터를 좋아하기 때문이 아니라 미나리아재비를 갖다 대면 노랗게 빛나지 않는 턱이 없기 때문이다. 미나리아재비의 두 겹 꽃잎은 태양광의 노란 파장을 거울처럼 강렬하게 반사한다.[25] 노란 꽃이 피는 식물은 미나리아재비말고도 수만 종이 더 있다. 다른 어떤 색보다 많다. 하지만 대부분은 탄소에 기반한 두 분자 중 하나로 색을 낸다. 레몬과 달리아, 금어초는 플라보노이드('노랑'을 뜻하는 라틴어 플라부스flavus에서 유래)로 노란색을 내고, 해바라기와 수선화, 민들레[프랑스어로 '피상리pissenlit'(침대의 오줌)라는 근사한 이름으로 불린다]는 카로티노이드로 색을 낸다. 수천 년 동안 인류는 이 식물들을 이용해 노랑 색소를 만들었다. 그러나 가장 질 좋은 노랑 색소는 전혀 노랗지 않은 꽃에서 나온다.

135

언뜻 보기에 사프란Crocus sativus은 잎보다 조금 높이 올라오나마나 하게 피는 평범한 보라색 꽃이다. 그러나 화려하지 않은 화관 속에는 진홍색 암술머리 세 개가 채신없는 혀처럼 축 늘어져 있다. 사프란이 그토록 소중한 이유는 이 암술머리 때문이다. 가을이 오면 암술머리를 조심스럽게 따서 말린다. 그러면 세상에서 가장 비싼 향신료가 된다. 최상품 사프란은 현재 1그램에 약 1만 6000원 정도에 거래된다. 금값의 4분의 1 정도다. 이렇게 비싼 이유는 수확 과정이 노동집약적이기 때문이다. 사프란 1킬로그램에는 암술머리가 10만 개나 들어가는데, 손으로 조심스럽게 하나하나 따야 한다. 오늘날 사프란은 주로 요리에 쓰인다. 사프란은 자른 건초와 그을린 시나몬, 해진 뒤의 자스민향 같은 쌉쌀한 풍미를 음식에 더한다. 과거에는 신장과 심장 질환 치료제와 관능적인 향수, 그리고 무엇보다 착색제로 쓰였다. 사프란 암술머리에는 '크로신crocin'이라 불리는 진홍색 카로티노이드 색소가 있다. 이 색소는 자기 무게의 수천 배를 물들인다. 그러나 빨강으로 물들이는 게 아니다. 실 같은 진홍색 암술머리를 물에 담그면 물이 금빛 노랑으로 변한다.²⁶

사프란saffron이라는 이름은 '노랑'을 뜻하는 아라비아어 자파란زعفران(za'faran)에서 나왔다. 고대 사회에는 다른 노란색들도 있었지만 대부분은 불만족스럽게도 녹색이나 갈색에 가까웠다. 반면에 사프란은 진하고 윤기 나며 뜨겁게 빛났다. 촛불에 비추었을 때의 금 같았다. 4000만~5000만 년 전, 아마 처음으로 사프란을 경작했을 그리스인들은 사프란을 종종 아맛빛 금속에 비유했고 태양과 동일시하기도 했다. 호메로스가 묘사한 에오스(새벽의 여신)는 장밋빛 손가락으로 유명하지만 옷은 늘 노란색으로 입었다. 호메로스가 『일리아스Ἰλιάς(Iliad)』에서 해돋이를 인상적으로 묘사한 부분을 살펴보자.

드디어 새벽별이 빛을 알리러 떠오르고 곧이어 사프란색 옷을 걸친 새벽의 여신이 바다 위로 빛을 퍼트리자, 장작더미의 불꽃이 잦아들며 불이 꺼지기 시작했다. 그때 바람의 신들은 트라키아해를 건너 집으로 돌아가고 바람에 휩쓸린 바다는 사납게 파도치며 포효했다.[27]

로마인들은 새벽의 여신 에오스를 아우로라로 교체했지만, 사프란색 옷은 간직했다. 베르길리우스의 『아이네이스Aenĕis』에서 지중해에 동트는 모습을 보자.

이제 바다가 햇빛으로 불그스름해졌고, 높은 천상에서 사프란색 옷을 입고 내려온 아우로라가 그녀의 장밋빛 전차에서 빛날 때, 바람이 약해지고 모든 입김이 별안간 잠잠해지며, 느릿한 흐름의 바다에서 노들이 힘겹게 움직였다.[28]

사프란의 상징적 의미는 유럽에만 갇혀 있지 않았다. 아시아—특히 어느 한 나라—에서 더 큰 중요성을 얻었다.

색을 대하는 서양의 모순된 감정 같은 게 없는 인도 문화는 눈부신 색상에 흠뻑 물들었다. 해마다 색을 찬미하는 축제를 여는 사회가 또 있을까? 홀리 축제는 인도의 힌두교도들이 매해 봄을 맞이하는 행사로, 사랑과 기쁨, 부활을 기념하지만 무엇보다 색의 축제다. 이처럼 다면적인 특성은 그 기원이 여러 가지로 추정되는 신화에 뿌리를 둔다. 그중 한 이야기에 따르면, 힌두교의 신 크리슈나는 그의 아름다운 배우자 라다에게 구애할 때 자신의 짙은 청색 피부가 부끄러웠다. 어느 날 그는 라다의 얼굴에 자신처럼 부자연스러운 색을 바르며 용기를 얻었다. 여러 세기 동안 홀리 축제 참석자들은 크리슈나를 따라 안료를 몸에 바르고, 지붕에서 뿌리고, 물총으로 군중에게 쏘았

다. 한때 그들이 사용하던 색은 헤나와 단향목, 인디고, 아나토, 님나무, 마리골드, 국화, 석류, 상아화, 불꽃나무 같은 다양한 유기 재료가 원료였다. 이런 색의 해일 속에서도 노랑은 오랫동안 두드러졌다.

멀리는 『리그베다』가 쓰인 때부터 인도인들은 노랑을 햇빛과 금, 그리고 광채와 생명력, 신성과 동일시했다. 힌두교의 신들은 이름에서부터 빛이 났다. 신을 통칭하는 데바 또는 데비는 '빛나다'를 뜻하는 동사 '디브div'에서 유래한다. 많은 신이 금색이나 노란색 표상을 지닌다. 태양신 수리아의 금빛 긴 머리가닥은 뻗어 나오는 빛줄기 같다. 그와 연관된 신 사비트리도 금발에 황갈색 의복을 입고 금빛 전차를 탄다. 인드라는 눈과 손이 담황색이며 노란 옷과 금빛 갑옷을 입는다. 비슈누는 인디고블루색 피부로 유명하지만 햇빛으로 짠 노란 의복을 걸친다. 인도 화가들은 신의 광휘를 표현하고자 금을 비롯해 몇몇 노란 물질을 사용했다. 1820년대 라자스탄 지역의 한 화가는 세 폭 제단화의 첫 번째 그림에서 절대적·궁극적 실재를 번쩍이는 금박 들판으로 표현했다. 유럽 최초의 추상화보다 90년 이상 앞선 그림이었다. **별지 삽화 19**

인도의 장인들은 매자와 캐모마일, 콜키쿰, 인도대황, 노랑 참제비고깔, 호로파, 푸스틱, 자황, 카말라 │남아시아 지방에 자라는 나무. 열매를 사용해 주황빛이 도는 노랑 염료를 만든다─옮긴이, 마리골드, 미로발란, 오세이지, 잇꽃, 목서초로 다양한 노란색과 오렌지색을 만들었다. 그러나 가장 귀하게 여기는 노랑 색소는 사프란이었다. 3000년 전 카슈미르 지역에서 처음 재배된 사프란은 곧이어 상징적 의미를 얻게 되었다. 힌두교도는 사프란을 금과 같이 여기며 태양과 불, 광휘와 연결했고, 불교도들은 대지의 겸허한 색과 동일시하며 따라서 금욕적인 옷의 색으로 여겼다. 석가모니는 버려진 천 조각들을 마구잡이로 기운 얼룩덜룩한 옷을 입었다고 한다. 마찬가지로 그의 추종자들도 쓰레기

더미와 화장터를 비롯해 어디에서든 천 조각을 구해 썼다. 이들 역시 특정 색상을 선호하지 않았다. 오히려 '불순한' 색상 조합을 좋아했다고 할 만하다. 그러나 이 옷들을 식물과 뿌리, 나무껍질, 향료에 넣고 삶은 뒤에는 늘 탁한 치자색을 띠었다. 아시아 곳곳의 불교승들은 다양한 색상의 승복을 입었는데, 지역에 널리 퍼진 염료에 따라 색상이 달랐다(미얀마와 티벳에서는 붉은 승복을 입고 중국과 한국은 회색과 푸른색, 일본은 검은색과 회색을 입었다). 그러나 인도에서는 흙빛에 가까운 이런저런 노란색들이 차츰 사프란색으로 통일되었다. 인도의 불교승들은 요즘에도 계속 사프란색 승복(카사야kasaya라 불리는)을 입는다. 하지만 요즘에는 대개 오커와 자황, 잇꽃, 심황 같은 더 값싼 대체 염료를 사용해 노란색으로 물을 들인다.

20세기 들어 사프란색은 인도의 정체성을 구성하는 요소로 갈수록 중요해졌다. 물론 논쟁이 없지는 않았다. 1931년 4월 인도 당국은 자문단을 조직해 인기 없는 빨강·하양·초록 삼색기를 대체할 국기를 디자인하도록 주문했다. 네 달 뒤 자문단은 한 가지 색이 새로운 국기의 주요색이 되어야 한다고 만장일치로 결론 내렸다. "모든 인도인이 더 쉽게 받아들일 수 있고, 이 오래된 나라의 긴 전통과 연결되는 색이 있다면, 그것은 케사리kesari, 곧 사프란색이다."[29] 자문단의 보고를 들은 실무 위원회는 한 가지 색을 주요색으로 삼자는 제안은 거부했지만, 사프란색이 새 국기에 포함되어야 한다는 데는 동의했다. 오늘날 인도 국기는 사프란색, 흰색, 초록색의 가로 줄무늬 가운데에 남색 차크라가 그려져 있다. 각각의 색에는 특정 의미가 있다. 흰색은 빛과 진실을 상징하고, 초록색은 인도 농촌의 비옥함을 표현하며, 인도의 오랜 수행 전통을 떠오르게 하는 사프란색은 '금욕'과 '초연함'을 의미한다.[30]

최근 몇십 년 사이에 사프란색은 힌두 민족주의자들에게 이용

되었다. 그들은 사프란색의 더 오래된 의미를 부활시켰다. 1947년 신생 독립국 인도가 삼색기를 채택할 때, 영향력 있는 힌두 민족주의 단체인 민족의용단RSS은 이 깃발을 인정하지 않았다. "숫자 3은 그 자체로 악이다"라고 민족의용단 대변인은 밝혔다. "삼색 깃발은 분명 아주 나쁜 심리적 영향을 미치며 나라에 해가 될 것이다."[31] 대신에 힌두 민족주의자들은 바그와드와지bhagwa dhwaj 또는 바그와잔다 bhagwa jhanda라 불리는 제비꼬리 모양의 깃발을 제안했다. 감청색으로 쓴 '옴'자를 제외하면 깃발은 온통 사프란색이다. 금욕이 아니라 태양 숭배를 떠오르게 한다. 세계적인 비영리 단체인 힌두의용단HSS 은 이 깃발의 의미를 이렇게 설명한다.

이 깃발의 색은 어둠을 몰아내고 세상을 밝히는 태양의 찬란한 오렌지빛을 구현한다. 이 깃발은 불의 색을 지닌다. 불은 세상을 정화하는 위대한 힘이다. 타오르는 오렌지색 불꽃은 우리에게 무기력을 털어내고 의무를 다하라고 말한다. 태양은 낮 동안 눈부시게 빛나며 아무런 대가를 바라지 않고 에너지와 생명을 준다. 그러므로 우리는 아무것도 기대하지 않고… 희생할 것이다.[32]

민족의용단을 비롯한 급진적 힌두 민족주의 단체들은 여전히 삼색기를 인정하지 않으며 오직 바그와드와지에만 충성을 맹세한다. 최근 이들 단체에서 증가하는, 다른 공동체에 대한 적대 행위를 두고 '사프란 테러리즘'이라고 부르기도 한다.[33]

인도의 모든 노랑이 그렇게 분열을 일으키지는 않는다. 예나 지금이나 인도에서 가장 널리 쓰이는 노랑 색소는 강황(터머릭turmeric) 이다. 지난 10년 사이에 강황은 대단히 인기를 누리며 세계 곳곳에서 라테와 착즙 주스에 첨가되었다. 영양학자들은 이 보잘것없는 뿌

리를 '슈퍼푸드'라는 새로운 이미지로 변신시켰다. 이제 강황은 간 손상과 당뇨병, 알츠하이머, 치매, 심장병, 관절염을 막는 항염·항산화 음식으로 여겨지게 되었다.[34] 많은 인도인이 강황을 여전히 강력한(그리고 좀처럼 지워지지 않는) 색소로 이용한다. 가루로 갈아 안료로 만들어 뿌리거나 용액에 타서 염색제로 쓴다. 수천 년 동안 강황은 사프란의 구하기 쉬운 대체재였다. 하지만 강황의 노란색은 사프란의 노란색보다 더 옅고 더 차갑다. 그러나 사프란색처럼 강황의 색도 다른 노란 물질들과 의미가 연결되었다. 베다를 쓴 저자들은 강황을 '금빛 향신료'와 '태양의 약초'라 불렀고, 강황을 표현하는 산스크리트어로 바드라bhadra(상서롭고 행운을 가져다주는)와 파비트라 pavitra(신성한), 흐리다야빌라시니hridayavilasini(기쁨을 주는, 또는 매력적인), 쇼브나shobhna(눈부신)가 있다.[35]

타밀나두와 안드라프라데시에 사는 주민들은 강황을 가네샤신과 동일시하여, 강황의 뿌리줄기로 코끼리 머리를 가진 가네샤 신상을 만들거나 신상에 강황가루를 덮기도 한다. 가네샤에게 바치는 경전 『무그달라 푸라나Mugdala Purana』에 따르면, 가네샤의 32가지 모습중 21번째인 하리드라 가나파티는 노란 옷을 입고 금빛 왕좌에 앉아 있다. **별지 삽화 20** '강황빛 가네샤'에 대한 숭배는 기도문으로 완성된다.

강황빛 노랑으로 빛나는 하리드라 가나파티신을 찬양합니다. 반짝이는 노란 얼굴에, 네 손을 가지고서 (세 손에) 올가미와 고리와 달콤한 고기를 들고 (네 번째 손으로) 신자들의 모든 두려움을 없애 완벽한 안식처를 제공하는 신이여.[36]

가네샤의 다른 31개 형상처럼 하리드라 가나파티도 상서로운 신이다. 소원을 들어주고 행운을 나눠주며 더 나은 삶의 전망을 선사

한다. 그를 숭배하는 사람들은 주로 사업을 시작하거나 차를 사거나 결혼할 때처럼 행운이 필요할 상황에서 그에게 기도를 올린다.

밝고 억센 강황은 다른 기쁜 일들과도 연결되었고, 인생의 주요 고비를 기념하는 데 쓰였다. 출산한 어머니와 아기에게 발랐고, 사춘기에 들어선 소녀들의 피부에도 발랐으며, 죽은 이와 함께 묻었다. 강황 밭에 망자를 매장하기도 했다. 결혼식에 가장 널리 쓰였고 지금도 여전히 쓰인다. 인도의 많은 지역에서 신부와 신랑, 혼례복, 결혼식 초대장, 손님, 음식, 선물, 식장, 심지어 신혼집의 벽에도 강황을 후하게 뿌렸다. 신혼부부는 종종 강황으로 염색하거나 강황을 넣은 팔찌(칸카나kankana)를 교환하고 결혼 다음 주까지 '강황 상태'에 남아 있기도 했다.[37]

일찍이 기원전 200년부터 힌두 상인들은 오세아니아와 아시아의 다른 지역들에 강황을 수출했다. 하와이와 이스터 같은 폴리네시아의 머나먼 섬들도 18세기 유럽 탐험가들에게 '발견'되기 오래전에 강황이 도착했다. 이런 지역의 공동체들은 강황을 대하는 인도인들의 태도를 많이 본받았고 거의 모든 공동체가 강황을 신성시했다. 그들은 강황의 경작과 추수, 조리를 노래와 춤, 기도의 의례로 찬미했다. 동남아시아 사람들은 강황의 노란 안료를 태양과 대지에 연결했고, 더 나아가 태양과 대지의 신들에 동일시했다. 서西수마트라의 멘타와이족은 억울한 죽음을 '우마uma'라 불리는 공용 건물에서 기렸고 이 건물을 강황으로 칠했다. 우마의 제관들은 이렇게 읊조리곤 했다. "이 노랑으로 우마의 넋들을 달래니, 우리를 축복하고 사악한 모든 것으로부터 우리를 지켜주소서." 말레이시아의 몇몇 부족은 석양으로부터 보호받기 위해 강황을 이용했다. 이들은 해질녘 수평선에 번지는 노란 불꽃을 맘방쿠닝Mambang Kuning(노란 악마)이라 부르며, 이 노란 악마가 집으로 들어와 가족을 위험에 빠트릴 수 있다고 믿었

다. 그래서 어머니들은 강황 덩이를 씹고서 집 둘레에 뱉었다. 동반구 곳곳에서 사람들은 강황으로 부적을 만들어 목에 걸거나, 뿌리를 손에 쥐거나, 강황으로 염색한 천을 주머니에 넣고 다니거나, 강황 가루를 잠자리와 몸에 뿌렸다. 강황이 악귀를 물리친다는 믿음은 그 색에서 나온다. 강황의 노랑은 사프란의 노랑만큼 깊거나 진하지는 않지만, 빛과 에너지를 주는 태양 광선을 나타낼 만큼 환했다.[38]

대체로 노랑은 태양처럼 우리가 통제할 수 없는 힘과 연결되었다. 그러나 아시아의 한 지역에서는 강황이 인간의 통치 권력을 옹호하는 데 쓰였다. 앞 장에서 살펴본 대로 중국은 고대부터 색의 의미를 매우 정교하게 구분해 사용했다. 일련의 중국 사상가들은 노랑이 (빨강처럼) 밝고 뜨겁고 활동적이므로 긍정적 의미와 이어진다고 생각했다. 중국인들은 노랑을 전능한 태양과 비옥한 토양, 중국 문명의 토대인 위대한 황허강과 동일시하며, 하늘과 땅을 통합하고 중국을 통치하는 지배자의 상징으로 삼았다. 수천 년 동안 중국의 황제들은 당연히 노란색으로 구분되었다. 황제들만 (가끔은 황후들까지) 가장 선명한 노란색 의복을 입었고, 친척과 관료들은 지위에 따라 조금씩 노란빛이 줄어드는 의복을 입었다. 청 왕조(1644~1912) 말 무렵 마지막 황제의 통치기에, 중국의 옷감 제조자들은 이러한 등급 차이를 표시하기 위해 음영과 색조를 달리하며 140가지 노랑을 만들 수 있었다. 중국의 마지막 황제 푸이는 노랑이 황궁 전체를 물들였다고 기억했다.

어린 시절을 생각하면, 종종 그때가 노랑으로 가득한 꿈처럼 느껴진다. 노랑이 어디든 흘러넘쳤다. 유약을 바른 타일 표면부터 가마, 옷 안감, 신발과 모자, 허리띠, 도자기 사발과 접시, 흰죽을 덮던 보자기, 커튼과 고삐 등에 이르기까지. 선명한 노랑은 중국 황제를 위한 특별한 색이다. 내 어린

마음에도 그런 인식이 깊이 새겨져서 특권과 권력을 느낄 수 있었다.[39]

중국 황실의 보물들은 인도의 사프란색 옷과 동남아시아의 강황 부적과는 의미나 기능이 다르다. 그러나 모두 단순한 연상에 근거한다. 태양 신화와 숭배 의례가 널리 퍼지고 깊숙이 박힌 대륙에서 사람들은 태양 같은 노란 물질로 신성함과 힘을 표현했다.

빛과 어둠

1906년 영국 의사 해블록 엘리스Havelock Ellis는 "다른 시대와 대륙의 사람들이 그토록 소중히 여기는 듯한 색을 왜 우리가 더이상 즐기지 말아야 했는지는 분명하지 않다"라고 썼다. 한때 유럽인들도 다른 문화권 사람들만큼이나 노랑을 사랑했다. 노랑을 온기와 금, 사프란, 꿀, 버터, 야생화와 동일시했다. 그러나 중세시대 어느 무렵부터 태도가 달라졌다. 노랑은 의혹과 반감, 심지어 혐오의 대상이 되기 시작했다. 해블록 엘리스는 이처럼 태도가 돌변한 이유는 무엇보다 종교 때문이었다고 생각했다. "노랑을 대하는 새로운 감정을 들여온 것은 분명 기독교였다"라고 그는 지적했다. "고전 문화에 대한 기독교의 반감, 기쁨과 자긍심을 상징하는 모든 것에 대한 기독교의 거부감이 낳은 결과라는 데 의심의 여지가 없다." 그는 빨강이 뽑아내기 어려울 만큼 '인간 본성에 단단히 뿌리내리지' 않았다면 기독교인들이 빨강(이교도들이 선호하는 또다른 색)에도 마찬가지로 등을 돌렸을 것이라 말한다.[40]

이 새로운 반감은 또한 노랑의 물리적 특성 탓이었을 수도 있다. 노랑은 햇볕처럼 따뜻하고 밝지만, 온기가 부족할 때는 날카로운 느

낌을 주며 밝기가 부족할 때는 칙칙해 보인다. 깨끗하고 진한 색일 때는 강렬하지만, 더럽혀지기도 쉽다. 화가들은 팔레트의 여러 색 중 노랑이 가장 불안하고 망가지기 쉽다는 것을 안다. 깨끗하지 않은 붓이 한 번만 닿아도 순식간에 선명함이 사라지고, 검정이나 파랑이 조금만 들어가도 돌이킬 수 없는 초록이 되고 만다. 그러나 손상되기 쉽고 더럽혀지기 쉬운 노랑은 또한 서서히 번지며 다른 색을 망가트리기도 한다. 노랑이 하양에 미치는 영향을 예로 들어보자. 모든 색이 하양을 쉽게 변화시키긴 하지만 울트라마린은 하양을 하늘색으로, 버밀리언은 분홍색으로 변화시키는 반면, 노랑을 하양에 섞으면 누르스름해질 뿐이다. 노랑은 하양을 색다르게 바꾸지 않는다. 그저 망친다.

여러 세기 동안 (5장에서 다루겠지만) 유럽인들은 하양을 갈망했다. 어떤 면에서 그들은 궁극적으로 자연과 싸우던 셈이다. 세상은 대체로 노랑을 향해 가기 때문이다. 유기물은 가시스펙트럼의 중간인 노랑 영역대의 빛을 더 많이 반사하는 경향이 있다. 그러므로 희거나 색이 옅은 물질은 오래되거나 색이 바래거나 빠지면 대체로 누르스름해진다. 종이는 공기에 닿으면 누렇게 변하는데, 산소가 종이속 리그닌을 노란빛을 반사하는 페놀산으로 분해하기 때문이다. 사과를 자르면 누렇게 되다가 갈색으로 변하는 이유도 비슷하다. 이런 황변 과정에는 햇빛이 촉매로 작용한다. 자외선은 많은 유기물 분자의 변화를 촉진하고 흰 물감과 양모, 실크, 면을 차츰 누릇누릇하게 만든다. 다름 아닌 우리 자신도 이런 변화의 희생자다.

노랑은 노화의 색이다. 창백한 피부를 지닌 사람들에게 더욱 잘 나타난다. 노랑은 특히 손과 발의 굳은살처럼 피부조직이 활기 있는 유연성을 잃어갈 때 나타나는 색이며, 치아와 손톱, 발톱처럼 단단해진 조직도 나이가 들

면 노랗게 변한다. 나무가 자라는 유럽의 나라들에서는 가을을 뒤덮는 색인 노랑이 삶의 덧없음을 의미하기 쉽다. 나이 들어 시들어가면서 살아 있는 피부의 팽팽하고 촉촉한 상태가 죽은 피부의 축 늘어지고 메마른 상태로 바뀐다. … 노랑은 죽음의 색이기도 하다. 백인의 시체는 사후 잠시 동안 특유의 노란색을 띤다. 노랑은 배설의 색이기도 하다. 인체에서 내보내거나 배어나는 많은 물질, 이를테면 귀지, 점액, 고름, 대소변의 색이다.[41]

　　그러므로 유럽인들이 노랑을 비천함abject, 원치 않는 대상과 끊임없이 동일시한 것이 놀랍지 않다. 12세기부터 노랑은 배신과 질투, 비겁함, 탐욕, 나태의 상징으로 다양하게 해석되었고, 국외자를 나타내거나 낙인찍는 일에 점점 이용되었다.

　　고대부터 '평판이 나쁜' 개인들을 표시할 때 노란색을 썼다. 그리스와 로마에서 창녀들은 노란 옷과 노란 머리띠, 노란 가발로 표시됐다. 중세시대에는 첩과 채무자, 가끔은 나병 환자들까지 노란 옷을 입어야 했고, 종교 화가들은 유다를 칠할 색으로 노랑을 아껴 두었다. 이탈리아 파도바에 있는 아레나성당의 인상적인 그림 〈예수를 배신함Betrayal of Christ〉을 그린 조토는 이 변절한 사도에게 화려한 노란색 가운을 입혔고, 그가 예수를 안기 위해 몸을 기울일 때 그 노란색 가운이 예수를 감싸도록 그렸다. 스페인 종교재판 시기에 유죄판결을 받은 이단자들은 처형 기간에, 가끔은 심지어 평생 동안 (산베니토sanbenito라 불리는) 노란 망토를 걸쳐야 했다. 엘리자베스시대 남성들은 노란색 옷을 입었다가는 자칫 바람둥이나 간통한 남자로 여겨지기 십상이었다. 셰익스피어의 연극 〈십이야Twelfth Night〉에서 가장 재미있는 장면 가운데 하나는, 잘난 척하고 엄격한 말볼리오가 올리비아에게 구애하기 위해 노란 스타킹에 교차 대님을 매고는 창피를 당하는 장면이다.[42]

말볼리오의 굴욕은 유럽에서 가장 오랫동안 노란색 낙인이 찍혔던 희생자들의 굴욕에 비하면 아무것도 아니다. 1215년 제4차 라테란 공의회는 유대인들이 '일반인들이 눈으로 식별할 수 있도록 복장의 특색으로 구분되어야 한다'고 결정했다.[43] 이 내부의 국외자들을 표시하기 위해 빨간 망토나 뾰족한 모자, 수놓은 도형이나 심지어 종까지 옷에 다는 방법이 동원되었다. 이후 많은 자치령에서는 유대인들이 색깔 있는 원을 배지처럼 옷에 달고 다니라고 결정했다. 이 원의 색이 빨간색인 곳도 있었지만 노란색이 많았다. 노란색이 선택된 이유는 아마 이슬람의 선례에서 영향을 받았을 것이다. 이슬람권에서는 적어도 9세기부터 유대인들을 노란 배지로 구분했다.[44] 유대인들은 이목을 끄는 상징을 달고 다녀야 하는 상황에 당연히 분개했다. 많은 유대인이 다양한 방법으로 이런 표식을 감추었다. 그러자 이런 표식을 더 잘 보이게 하도록 많은 법이 통과됐다. 이런 법령이 처음 통과된 곳은 1496년 베네치아였다. 법령에 따르면 유대인들은 공공장소에서 바레타baretta라 불리는 노란 모자를 꼭 써야 했다. 어기면 금화 50냥의 벌금에 한 달 징역형이었다. 이탈리아의 다른 지방도 베네치아의 선례를 따랐고, 16세기 중반에 이르자 비슷비슷한 법들이 유럽의 많은 지역에서 제정되었다. 하지만 지역마다 사법제도가 달랐기 때문에 법을 지키기가 쉽지 않았다. 1560년 피에몬테 지방의 유대인 레오네 세겔레Leone Segele가 누이를 방문하러 밀라노 공국을 방문했다. 그곳에서 유대인들은 노란 모자를 써야 한다는 법을 알지 못했던 세겔레는 근사한 검정 모자를 맵시 있게 쓰고 도착했다. 지역의 법을 어겼다는 말을 듣고 그는 모자장이에게 노란 바레타 하나를 구입했지만, 며칠 뒤에 체포되고 말았다. 재판정에서는 세겔레의 바레타가 정확히 무슨 색인지를 두고 긴 논쟁이 이어졌다. 한 증인은 그 모자가 '오렌지빛 금색'이었다고 말한 반면 다른 증인은 '은

yellow

147

빛과 금빛'이었다고 말했다. 세겔레는 재판 내내 그 모자가 노란색이라 주장했다. 분쟁을 해결하지 못한 법정은 결국 밀라노 공작이 직접 색을 판단하도록 공작에게 모자를 보냈다. 안타깝게도 밀라노 공작이 어떤 판결을 내렸는지는 기록으로 남아 있지 않다.[45]

주요색 또는 원색이 있다는 생각은 고대까지 거슬러 올라가긴 하지만, 과연 무엇이 주요색이나 원색인지는 의견이 분분했다. 아리스토텔레스는 검정과 하양 사이에 있는 5가지 색을 나열했다. 레오나르도와 알베르티는 고전 4원소인 흙, 물, 공기, 불과 연결된 4가지 색을 선택했다. 앞에서 살펴본 대로 뉴턴은 7음계에 상응하는 7가지 색을 택했다. 오늘날 우리가 아는 삼원색은 17세기가 되어서야 이론가들이 입에 올리기 시작했다. 1664년 출판된 로버트 보일Robert Boyle의 『색에 관한 관찰과 실험Experiments and Considerations Touching Colour』에 'Primary colour(원색)'라는 표현이 처음으로 쓰였다.

기본색과 원색(이렇게 불러도 괜찮다면)은 드물다. 이런 색들의 다양한 혼합으로 나머지 모든 색이 생긴다. 화가들은 자연과 예술에서 마주치는 무수히 다양한 색조를 따라할 수 있지만(그 광채까지 항상 따라하지는 못한다 해도) 이 불가사의한 다양성을 보여주기 위해 하양, 검정, 빨강, 파랑, 노랑 외의 다른 색을 써야 할 필요가 없다. 이 '다섯' 가지 색을 다양한 방식으로 '혼합'하고 '분해'(이런 표현을 써도 된다면)하여 색의 다양성과 무수함을 충분히 보여줄 수 있다. 화가들의 팔레트에 전적으로 문외한인 사람들은 거의 상상할 수 없을 정도로 말이다.[46]

보일의 생각은 18세기에 널리 알려졌고, 색 생산법이 실질적으로 개발되어 더욱 힘을 얻었다. 색 제조자들은 다양한 색상을 효율적

으로 생산할 방법을 오랫동안 찾아왔지만, 1730년대에 이르러서야 비로소 삼원색 이론theory of trichromacy을 처음으로 완전히 발전시켰다. 1710년대와 1720년대 후반 독일 화가이자 사업가인 야코프 크리스토프 르 블롱Jacob Christoph Le Blon이 메조틴트 동판 3개에 각각 파랑, 노랑, 빨강 잉크를 입혀 만든 투명판을 겹쳐서 인쇄한 다음 네 번째 검정 잉크판으로 명암을 조절하면, '눈에 보이는 모든 사물'을 모방한 듯한 이미지를 생산할 수 있다는 사실을 발견했다.[47] 뒤이어 그는 런던에 픽처오피스 회사를 차려 옛 거장들의 그림을 '천연색'으로 복제해 한 점당 10~21실링에 판매했다. 르 블롱의 기술은 시대를 수백 년 앞섰고, 후대에 엄청난 영향을 미쳤다. 그의 원리는 오늘날에도 여전히 업계 표준으로 남은 CMYK 인쇄 방법 I 다양한 인쇄에 사용되는 잉크 체계로 청록cyan, 자홍magenta, 노랑yellow에 검정black을 혼합하는 방식—옮긴이의 토대가 된다.[48] 르 블롱은 보일의 이론을 실제로 입증했다. 삼원색, 곧 3개의 기본 블록(노랑을 포함해서)을 사용해 스펙트럼 전체를 조립해낼 수 있음을 보여주었다. 그러나 후대의 한 작가는 여기에서 훨씬 더 나갔다.

요한 볼프강 폰 괴테Johann Wolfgang von Goethe는 레오나르도 이래 유럽 최고의 박식가였다. 그는 화가이자 소설가, 시인, 극작가, 비평가, 에세이 작가, 고대 유물 연구가, 문헌학자, 철학자, 심리학자, 식물학자, 지질학자, 기상학자, 해부학자, 조경 디자이너, 수집가, 법률가였고, 10년 동안은 바이마르공국의 재상이었다. 이 분야들 대부분에서 그가 기여한 바는 상당했지만, 그는 1810년 초판 발행한 『색채론Zur Farbenlehre』을 자신의 가장 큰 업적으로 보았다. 그는 당시 지배적이던 뉴턴의 색채론을 반박하기 위해 이 책을 썼다. 뉴턴처럼 괴테도 프리즘에서 영감을 얻었다. 1790년 어느 날, 그는 친구의 프리즘을 빌려 흰 벽이 있는 방으로 가서 눈높이까지 들어 올렸다. 그는

yellow

149

뉴턴의 말처럼 프리즘에 굴절된 색상들로 흰 벽이 가득차리라 기대했지만, 아무 변화도 일어나지 않았다. 방의 가장 어두운 구석들과 프리즘 가장자리 주변에서만 색이 눈에 띌 뿐이었다. "깊이 생각하지 않더라도 경계선이 있어야 색이 나온다는 사실을 깨달을 수 있었고, 나는 거의 본능적으로 뉴턴의 이론에 분명 오류가 있다고 큰 소리로 혼잣말을 하였다."[49] 더 많은 실험을 한 뒤 괴테는 색이 백색광의 전유물이라는 뉴턴의 주장이 틀렸다고 결론지으며, 색이 밝음과 어둠이 만나는 표면에서 서로 상호작용할 때 생긴다고 주장했다. 그는 밝음과 어둠이라는 양극에서 색채의 두 극단을 찾아냈다. 하나는 밝음에 가장 가까운 노랑이고, 다른 하나는 어둠에 가장 가까운 파랑이었다. 괴테는 기존의 삼원색 이론을 단 두 색만 필요로 하는 이론으로 대체했다. 더 나아가 그는 노랑과 파랑의 물리적 특성을 구분하는 데서 그치지 않고 은유적 특성까지 대비했다.[50]

괴테는 1400쪽에 걸친 이 책에서 모든 주요 색채의 '도덕적 연

플러스	마이너스
노랑	파랑
행동	부정
빛	그림자
밝음	어둠
강함	약함
따뜻함	차가움
가까움	멂
밀어냄	끌어당김
산 친화성	알칼리 친화성

상'을 다루었다. 빨강의 '무게와 위엄', 오렌지색이 자극하는 '극단적 흥분'에 대해 썼다. 또한 어떻게 라일락색이 '기쁨 없이 활달한지', 왜 초록이 집에 칠하기에 가장 합리적인 색인지도 적었다.[51]

노랑에 대한 괴테의 의견은 특히 통찰이 넘친다. 그는 신성과 불쾌 사이를 오가는 노랑의 위태로운 처지에 주목했다. "거의 알아차릴 수 없는 가벼운 변화로 불과 금 같은 아름다운 인상이 욕을 먹어 마땅한 인상으로 변모한다. 영광과 기쁨의 색에서 불명예와 혐오의 색으로 뒤바뀐다." 그러나 가장 밝고 순수한 상태의 노랑은 무엇과도 비교할 수 없다.

노랑은 빛에 가장 가깝다. 노랑은 빛을 살짝 누그러뜨릴 때 나타나는 색이다. 반투명한 매체를 통해서든, 흰 표면에서의 가벼운 반사를 통해서든…

가장 순수한 상태의 노랑은 항상 밝음이라는 특성을 지니며, 평화롭고 화사하고 살짝 자극적이다.

이러한 노랑은 옷과 벽걸이, 카펫 등에 쓰면 알맞다. 특히 광택 효과가 더해진 순수한 상태의 금은 노랑의 새롭고 고귀한 이상이다. 마찬가지로 노란 새틴에서처럼 강렬한 노랑은 격조 높고 고결한 효과를 낸다.

우리는 또한 노랑이 따뜻하고 유쾌한 인상을 준다는 것을 경험으로 안다. 그러므로 그림에서 노랑은 강조되고 두드러지는 부분에 쓰인다.

노랑의 따뜻한 느낌은 특히 잿빛 겨울날에 노란 유리를 통해 풍경을 바라보면 생생하게 경험할 수 있다. 눈이 밝아지고 가슴이 부풀어오르며 기운이 나고, 온기가 우리를 향해 훅 다가오는 것 같다.[52]

괴테는 노랑을 복권시켰다. 그보다 150년 앞서 로버트 보일이 시작했던 일이다. 괴테의 노랑은 세상의 긍정적·활동적인 힘으로, 보는 사람에게 기쁨을 가져다준다. 더 나아가 노랑을 '밝음' 및 '따뜻

함'과 동일시하고 '빛에 가장 가까운 색'이라 표현함으로써, 괴테는 옛사람들이 그랬듯 이 색을 의식적으로 태양과 다시 연결했다. 그는 혼자가 아니었다.

노란 난쟁이

본인의 (신뢰할 수 없는) 회상에 따르면 조지프 말러드 윌리엄 터너 Joseph Mallord William Turner는 셰익스피어와 같은 날인 성 게오르기우스 축일에 태어났다. 두 사람은 그것 말고도 공통점이 많았다. 둘 다 평범한 가정 출신이었지만(셰익스피어의 아버지는 장갑을, 터너의 아버지는 가발을 만들었다), 소수 엘리트 집단에서조차 빠르게 명성을 얻었다. 둘 다 예술계의 별종이었다. 그들은 잉글랜드의 활기찬 토착어를 고전 전통과 유럽 대륙의 감수성에 이종교배시켰다. 그러나 셰익스피어가 언어로 그의 활달한 세상을 창조한 반면, 터너의 도구상자는 색이었다. 그는 색이 손가락에 닿는 느낌, 캔버스에 달라붙는 느낌, 색이 작업실에 풍기는 냄새를 사랑했다. 터너에게 세상은 영원한 무지개였다. 그는 그 세상을 최대한 생생하게 재창조하려 했다. 왜 그림에 현란한 빨강과 파랑, 노랑이 가득하냐는 질문에 그는 이렇게 대답했다. "당신은 자연에서 그 색들이 보이지 않습니까? 그렇다면 안쓰럽군요!"[53]

터너가 좋아하는 색은 노랑이었다. 그는 수많은 종류의 노랑을 연구하며 많은 시간을 보냈고, 다른 색보다 노랑 안료를 더 다양하게 썼다. 얼마나 다양한지 학자들이 아직도 다 목록으로 정리하지 못할 정도다.[54] 그는 옐로오커yellow ochre와 오피먼트orpiment, 마르스옐로 Mars yellow, 갬보지Gamboge, 페이턴트옐로Patent yellow('터너의 노랑'이

라고도 알려진), 스트론튬옐로Strontium yellow, 미드크롬옐로mid-chrome yellow, 옅은 레몬크롬pale-lemon chrome, 크롬산바륨Barium chromate, 인디언옐로Indian yellow, 아마도 꽃잎에서 추출한 플라보노이드flavonoid 염료들을 실험적으로 사용했다.[55] 그의 동시대인들에게 이런 안료들 대부분은 사용은커녕 마주치기도 힘든 것들이었다. 그러나 터너는 새로운 노랑이 있는지 늘 주의깊게 살폈고 물감상과 화학자, 동료 화가, 친구, 심지어 낯선 사람들까지 괴롭히며 새로운 노랑을 얻어내기도 했다. 한 남자가 이탈리아로 여행을 가기 전 터너와 우연히 마주치자, 그는 자신이 외국에 있는 동안 예술가인 당신을 위해 할 수 있는 일이 있는지 정중하게 물었다. "없습니다." 터너가 딱 잘라 말했다. "나폴리옐로Naples yellow를 좀 가져다주시는 것 말고는요."[56]

터너는 특히 크롬옐로를 편애했다. 크롬옐로는 그가 살아 있는 동안에 개발된 안료였다. 1770년 시베리아의 금광에서 그 주요 성분이 발견된 이후에야 만들어졌다. 나중에 이 광물에는 크로코아이트crocoite(홍연석)라는 이름이 붙었는데, 그리스어로 사프란을 뜻하는 '크로코스Κρόκος(krokos)'에서 따온 이름이었다. 1790년대 후반 프랑스 화학자 루이 니콜라 보클랭Louis-Nicolas Vauquelin이 크로코아이트 안의 원소를 하나 분리해냈고 이 원소가 만들어내는 멋진 혼합물들을 보고 크롬chrome이라 이름 붙였다(색을 뜻하는 그리스어 '크로마 χρῶμα(chroma)'에서 착안했다). 보클랭은 크롬(크로뮴)을 사용해 선명한 초록색과 오렌지색, 빨간색을 만들었지만, 사람들이 주목한 것은 그가 만든 노랑이었다. 크롬옐로는 크로뮴산납 함량에 따라 다양한 명암과 색조를 띠었다. 50퍼센트가 들어가면 프림로즈색, 65퍼센트 이상은 레몬색이나 밝은 노랑, 87퍼센트 이상은 미디엄옐로medium yellow가 됐다. 크롬으로 만든 가장 미세한 안료는 유난히 색이 선명했고 기존의 노란색 대부분보다 커버력이 네 배나 더 좋았다. 이 안

료는 원래부터 워낙 미세했기에 갈아서 쓸 필요도 없었다. 크롬은 19세기의 가장 성공적인 노랑 안료가 되었다. 집과 마차를 칠하고 심지어 과자를 염색할 때도 쓰였다.[57] 또한 고갱의 〈황색의 그리스도Le Christ jaune〉와 반 고흐의 〈해바라기Les tournesols〉를 비롯해 현대미술에서 가장 유명한 노란색들을 제공했다.[58]

화학자이자 물감상이며 영향력 있는 책 『크로마토그래피: 색과 염료, 그들이 회화에 미치는 영향력에 대한 논문Chromatography; or, a Treatise on Colours and Pigments, and of Their Powers in Painting』(1835)의 저자인 조지 필드George Field는 크롬옐로의 '순수함, 아름다움, 선명함'에 깊은 인상을 받았지만, 이 안료의 불안정한 힘을 이렇게 경고했다. "대체로 이들은 자연의 수수한 색조와 일치하지도 않고, 다른 색들의 수수한 아름다움과 어우러지지도 않는다."[59] 이 새로운 안료가 등장한 직후 실험적으로 사용했던 많은 화가는 곧 그 강렬함에 너무 놀라서 익숙한 나폴리옐로와 페이턴트옐로로 되돌아갔다. 터너는 달랐다. 그는 1810년대 영국에서 처음 제작된 이후 채 몇 주가 지나지 않아 이 안료를 사용하기 시작해서, 세상을 떠날 때까지 그가 그린 거의 모든 것에 썼다.[60]

터너의 노란색 편애를 대중이 처음 알아차린 때는 1820년대였다. 1826년 그는 영국 왕립예술원에 〈쾰른Cologne〉, 〈포룸 로마눔 Forum Romanum〉, 〈모틀레이크 테라스Mortlake Terrace〉 세 작품을 전시했다. 한 관람객이 나중에 표현한 대로, 세 작품 모두 '수많은 크롬 악마'로 뒤덮여 있었다.[61] 평론가들도 이 작품들을 좋게 보지 않았다. 《리터러리 가제트The Literary Gazette》는 터너가 '노란 난쟁이에게 충성을 맹세'했다고 농담조로 썼다.[62] 《모닝 크로니클The Morning Chronicle》은 그가 '황열병이라 불릴 만한 것에 대책 없이 감염'됐다고 결론을 내렸다.[63] 그러나 가장 통렬한 혹평은 《브리티시 프레스

British Press》에 실렸다.

도저히 좋게 봐줄 수 없는 노란 색조가 모든 것에 스며 있다. 배든 건물이
든, 강물이든 뱃사람이든, 집이든 말이든, 모두 노랑, 노랑, 노랑밖에 없다.
노랑이 파랑과 격렬한 대비를 이룬다. … 터너 씨는 워낙 혐오스럽게 퇴보
한지라, 우리는 그의 작품을 고통 없이 들여다보기 힘들 정도다. 터너는 그
의 사프란 색조만큼이나 역겨운 빨간색으로 타오르는 하늘을 그렸던 루테
르부르를 기억할 만큼 늙었다. 우리는 몰인정한 의도에서 이런 말을 하는
것이 아니다. 터너가 자연으로 되돌아가기를, 그를 사로잡은 이 '황동' 대
신 자연의 여신을 숭배하기를 바란다.[64]

터너는 이 비평을 주의깊게 읽었다. 그걸 어떻게 알 수 있냐면,
터너가 이 기사를 읽은 뒤 조심스럽게 신문에서 오려내 필자에게 다
시 우편으로 보냈기 때문이다. 동봉된 편지에는 "J.M.W. 터너의 감
사를 담아"라고만 간단히 적혀 있었다.[65]

터너는 노랑의 시각적 힘에 경탄했다. 밝고 따뜻한 노랑은 멀리
서도 우리에게 뛰어들며, 망막에 자신을 강렬하게 아로새긴다. 용감
한 화가는 이 색을 무기처럼 휘두를 수 있다. 터너는 또한 노랑이 색
중의 색임을 이해했다. 1811년 영국 왕립예술원의 연속 강연을 준비
하는 동안 그는 색채 이론을 많이 공부했고, 노랑이 삼원색에 속함
을 배웠다. 그는 삼원색 이론을 설명하기 위해 일련의 색상환을 그리
기까지 했다. 화가가 그린 색상환으로는 최초였다. 그는 모지스 해리
스Moses Harris의 책 『색의 자연체계The Natural System of Colours』(1770)
에서 색상환 디자인을 빌려왔지만, 한 가지 의미심장한 변화를 주었
다. 그는 색상환의 정점에 빨강 대신 노랑을 두었다.**별지 삽화 21** 터너는
노랑이 하양에 가깝고 따라서 빛, 곧 태양에 가장 가깝기 때문에 삼

Turner painting one of his pictures.

작업 중인 터너

원색 가운데 가장 중요하다고 믿었다. 노랑은 그에게 개인적으로뿐
아니라 영적으로도 중요했다. 터너는 철저하게 종교적인 사람은 아
니었지만, 평생에 걸쳐 자연 숭배자였다. 그는 태양에서 나온 신성이
세상 전체를 흠뻑 적신다고 생각했다. 그리고 태양이 신성하다면, 노
랑도 신성했다.

몇 년 뒤에 터너는 친구인 찰스 이스트레이크Charles Eastlake가
1840년에 영어로 번역한 괴테의 『색채론』을 읽었다. 하지만 그가 책
에 단 메모로 판단하건대 그다지 감명을 받았던 것 같지는 않다. "증
명해보시라", "오! 아닌걸", "아닌 거 같아", "충분치 않아", "또 틀렸
어, G." 괴테가 완벽한 색은 "너무 많이 노랑으로 치우지지 않아야
한다"라고 쓴 부분에 터너는 "오!"라고만 적었다.[66] 그러나 괴테가
놀라울 만큼 정확하게 태양을 묘사한 부분에는 분명 흥미를 느꼈던
듯하다.

태양빛처럼 가장 밝은 빛은… 대부분 색이 없다. 그러나 조금이라도 흐린

매질을 통해서 보면 노랗게 보인다. 태양 광선을 통과시키는 매질의 탁함과 밀도가 증가하면, 태양광선은 차츰 노랗고 붉은 색조를 띠다가 마침내 루비색으로 짙어진다.[67]

괴테의 묘사는 터너의 몇몇 작품과 공명한다. 〈폴리페무스를 조롱하는 율리시스〉(1829)는 오디세우스(율리시스)가 외눈박이 거인 폴리페모스(폴리페무스)를 눈멀게 한 다음 그를 조롱하는 유명한 순간을 묘사한다.**별지 삽화 22** 그러나 터너의 그림에서 오디세우스와 폴리페모스보다 훨씬 더 중요한 것은 그들 뒤에서 폭발하듯 떠오르며 화폭을 밝히는 태양이다. 태양을 끌고 수평선 위로 달리는 말들의 희미한 흔적을 알아볼 수 있다(준마들이 태양을 끌고 하늘을 가로지른다는 오래된 믿음을 떠오르게 한다). 그러나 이 그림에서는 근대 색채 과학의 영향이 더욱 두드러진다. 화폭의 반을 차지한 하늘은 상보색의 눈부신 광선으로 타오른다. 보라와 오렌지색, 검정과 하양, 파랑과 진한 화산의 노랑[68]이 나란히 쓰였다. 터너는 흰색 물감을 원반 모양으로 두텁게 칠해 태양을 표현했다. 흰색 물감이 마르자 선명한 크롬옐로를 사용해 태양을 가로지르는 띠를 그었다. 괴테의 이론이 물감으로 구현되었다. 이 그림에서 태양은 대기와 만나 노랗게 변하는 백색광이다.

터너의 묘사는 세밀하고 과학적인 관찰을 토대로 한다. 그는 망원경을 소유하고 있었고, 태양의 도식을 그렸으며, 1804년 2월 11일 런던에서 부분일식이 일어났을 때는 흥분한 상태에서 육안으로 부분일식을 보며 스케치했다.[69] 여러 해 동안 일출과 일몰을 수백 번 그렸고, 그린 횟수만큼이나 다양한 방법을 사용했다. 〈물 위로 떠오르는 태양The Sun Rising Over Water〉(1825~1830년경)이라는 작은 수채화에서 그는 캔버스 전체를 살굿빛 노란색으로 뒤덮었지만, 태양

은 빈 공간으로 남겼다. 그렇게 해서 작은 원으로 남겨진 텅 빈 흰색 종이를 스포트라이트로 변신시켰다. 〈주홍색 일몰The Scarlet Sunset〉(1830~1840년경)에서 터너는 주홍색을 사용해 핏빛으로 물든 도시 풍경을 창조한 다음 마르기를 기다렸다가 수평선 위에 크롬옐로색 태양을 그려 넣었다. 그러고는 붓을 다시 적셔 수면에 비친 노란 태양을 노련한 붓놀림 한 번으로 그려냈다. 미완성작 〈노햄성, 일출〉(1845년경)에서 터너는 동그란 태양을 똑바로 그리지는 않았지만 레몬포싯 빛깔의 노란색 구름으로 태양을 암시했다. 이 그림은 그 모든 서정적 아름다움에도 불구하고 기이하게 불안정한 시각적 효과를 낸다. 보임과 보이지 않음 사이를 위태롭게 오간다. 왜 그런지 이해하려면 이 그림의 흑백 복제화를 보면 된다. 흑백 복제화에서 태양은 사실상 보이지 않는다.**별지 삽화 24-25** 태양과 하늘의 휘도(밝기)가 같기 때문에 시각체계에 혼란을 불러일으킨다. 밝기를 주로 처리하는 뇌의 영역에서는 태양이 보이지 않지만, 색을 주로 처리하는 뇌의 영역은 태양을 주변의 파란 하늘로부터 쉽게 구분해낸다. 터너가 본능적으로 만들어낸 효과지만, 그 결과는 황홀하다. 그의 태양은 진짜 태양처럼 우리의 시각기관을 압도한다.[70]

터너가 그린 태양 중 가장 강렬한 인상을 남기는 것은 〈레굴루스〉에 그려져 있다. 터너는 이 그림을 1828년에 그렸고, 1837년에 과감하게 다시 수정했다.**별지 삽화 23**[71] 그림은 로마 장군 마르쿠스 아틸리우스 레굴루스Marcus Atilius Regulus의 이야기를 묘사한다. 레굴루스는 기원전 255년 튀니스에서 패배한 뒤 카르타고인들에게 붙들려 포로 석방을 협상하기 위해 로마로 파견되었다. 레굴루스는 로마 원로원에 협상을 거부하라고 조언했고 카르타고로 돌아가 적들에게 그 소식을 전했다. 물론 카르타고인들은 그 소식을 좋아하지 않았다.

'레굴루스가 평화 협상을 서두르지 말고 전쟁을 계속하라고 조언했다'는 소식을 대사들로부터 전해들은 카르타고인들의 분노와 실망은 그 무엇에도 비할 수 없었다. 그래서 그들은 가장 치밀한 고문으로 그의 행동을 벌할 준비를 했다. 우선, 눈꺼풀을 잘라낸 다음 그를 감옥에 집어넣었다. 며칠 후 다시 그를 끌고 나와 타오르는 태양을 마주보도록 했다. 마침내 온갖 고문 기술을 고안해내느라 지친 그들은 뾰족한 끝이 안쪽을 향하도록 못을 가득 박은 통에 그를 집어놓고, 쭈그린 자세로 죽을 때까지 고통스럽게 지내도록 했다.[72]

올리버 골드스미스Oliver Goldsmith의 『로마 역사Roman History』 (1769)에 나오는 이 단락은 터너에게 영감을 주었다. 그것은 태양을 똑바로 응시한 사람의 이야기였다. 터너는 한때 자신이 태양망막증은커녕 조금의 동요도 없이 한낮의 태양을 볼 수 있노라고 자랑했었다. "자네가 촛불을 보면서 눈이 아픈 정도만큼만 내 눈이 아플 뿐이야"라고 친구에게 말한 적이 있다.[73] 그러므로 어쩌면 〈레굴루스〉는 역사화가 아니라, 태양을 숭배하는 터너 자신의 초상으로 보아야 할지도 모른다. 어쩌면 그래서 제목에 등장하는 수난자 레굴루스의 형상이 그림에서 거의 보이지 않는지도 모른다. 그는 멀리 계단 위 아주 작은 형상으로 보일 뿐이다. 이 그림은 마르쿠스 아틸리우스 레굴루스가 아니라 태양의 지독한 아름다움을 표현한 그림이었다.

예술 작품artwork이라기보다는 방화arson에 가까운 〈레굴루스〉는 너무 눈부셔서 바라보기가 힘들 정도다. 이 그림이 런던에 처음 전시되었을 때, 비평가들은 관람객들에게 눈이 손상되지 않도록 눈을 가리거나 적어도 멀찍이 물러나서 보라고 조언했다. "미술관의 공간이 허락하는 한 최대한 멀리서 보라"라고 《스펙테이터The Spectator》는 경고했다. "그러면 강렬하게 터지는 태양광만 보일 것이다."[74] 어떤

면에서 터너는 그냥 태양을 그린 것이 아니라 창조했다. 수소와 헬륨이 아니라 레드화이트lead white(연백)와 크롬옐로로 말이다. 그는 프로메테우스처럼 신들에게서 불을 훔쳐 스스로의 힘으로 신성한 존재가 되었다. 이는 가장 유창한 말솜씨로 터너를 옹호한 존 러스킨 John Ruskin이 『근대화가론Modern Painters』(1843) 초판에서 밝힌 견해였다.

터너. 신념은 명예롭고, 지식은 헤아릴 수 없이 깊고, 능력은 독보적이다. 자연은 그의 의지대로 쓰이길 기다리고, 아침과 밤은 그의 부름에 복종한다. 그는 신이 자신이 창조한 세상의 신비를 인간에게 보여주기 위해 보낸 선지자다. 「요한의 묵시록」의 대천사처럼 구름을 걸치고, 머리 위에 무지개를 쓰고, 태양과 별들을 손에 쥐고 서 있다.[75]

러스킨의 표현은 논란을 일으켰다. 《블랙우즈 에든버러 매거진 Blackwood's Edinburgh Magazine》에 발표된 서평에서, 당시 영향력 있는 인물이던 존 이글스John Eagles 목사는 이 표현이 신성모독에 가깝다고 지적했다. 이글스는 이렇게 결론을 내렸다. "문제적이라 느껴질 만큼 터너를 숭배하는 [러스킨은] 자신의 책을 기도로 끝맺으며 잉글랜드의 모든 사람에게 함께 기도를 올리라고 간청했다. 미스터 터너에게 기도하라!" 러스킨은 뒤이은 개정판에서 이 문제의 단락을 조용히 삭제했다.[76]

터너는 끝까지 태양을 숭배했다. 삶의 마지막 몇 달 동안 그는 대체로 런던의 자기 집에서만 지냈다. 무자비한 통증과 우울을 겪고 있었지만, 하늘의 동그란 원반은 그에게 항상 위안을 주었다. 그는 종종 '태양을 다시 보게' 해달라고 부탁했고, 죽기 얼마 전에는 태양을 보기 위해 침대 밖으로 몸을 끌고 나와 창가까지 기어가기도 했

다.[77] 그는 1851년 12월 19일에 세상을 떠났다. 동지 이틀 전이었다. 주치의가 전한 그의 마지막 순간에 대한 묘사를 믿는다면, 태양도 자신의 오랜 숭배자에게 작별 인사를 하려고 했던 것 같다. "그가 사망한 날 아침은 날씨가 무척 흐리고 우중충했지만, 오전 9시 직전에 태양이 갑자기 그 환한 빛을 그에게 곧장 비추었다. 그가 쳐다보길 사랑했고, 화폭에 옮기길 좋아했던 바로 그 빛이었다." 터너는 한 시간 뒤 창가로 얼굴을 돌린 채 '아무 신음 없이' 죽었다.[78] 터너가 세상을 뜨고 몇 년 뒤에 러스킨은 이 위대한 화가가 마지막으로 남긴 말 중에 단음절 단어들로 구성된 한 문장이 있다고 알렸다. "태양이 신이다the Sun is God."[79]

4장

파랑

수평선 너머

하늘이 그토록 순수한 파랑을 선사하는데

여기저기 흩어진 새나 나비나

꽃이나 보석이나 눈동자 같은

파란 조각들을 왜 그토록 소중히 여길까?

아마 땅은 땅이고, 하늘이 (아직은) 아니기 때문이겠지.

땅이 하늘도 아우른다고 말하는 학자들도 있지만

우리 위 저 먼 곳의 파랑은 너무나 높고,

우리에게 파랑을 한층 더 갈망하게 할 뿐이다.

—

「파란색 조각Fragmentary Blue」, 로버트 프로스트Robert Frost[1]

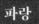

파랑

1898년 5월 초, 작은 돛단배 한 척이 호주와 파푸아뉴기니 사이 짙푸른 바다에 닻을 내렸다. 토러스 해협의 원주민 공동체를 연구하기 위해 1만 6000킬로미터 이상을 건너온 영국 과학자 일곱 명이 탄 배였다. 두 달에 걸친 이들의 항해는 쉽지 않았다. 여행의 막바지에는 거친 폭풍이 몰아치는 바람에 14미터 길이 범선의 갑판에 묶여 지냈고, 드디어 머레이섬에 도착한 즈음 이들은 물에 젖고 햇볕에 그을린데다 뱃멀미에 혼이 나간 상태였다.[2] 그들 중에 윌리엄 리버스William Rivers라는 젊은 심리학자가 있었다. 요즘에는 제1차 세계대전 시기 셸쇼크ㅣ전쟁에서 고통을 당한 병사들이 흔히 겪는 외상 후 스트레스 장애-옮긴이 치료로 널리 알려진 학자이지만, 1898년까지만 해도 그는 인간의 시력에 대한 연구에 전념하고 있었다. 그가 이 원정에 합류한 이유는 '대단히 흥미로울 만큼 원시적 상태에 가깝다'고 여겨지는 사람들의 시력을 조사하기 위해서였다.[3]

이후 네 달 동안 그는 200명이 넘는 지역 주민을 검사하며 그들의 시력과 공간 지각, 빛에 대한 민감도, 색각을 측정했다. 리버스의 검사에 따르면 토러스 해협의 섬사람들은 시력이 좋긴 했지만(어떤 면에서 유럽인의 시력보다 우수했지만), 몇몇 색채를 알아보지 못하는 듯했다. 검정과 하양, 빨강, 노랑, 초록은 어려움 없이 알아봤으나 파란색 표본에는 답하기 힘들어 했다. 정확히 무슨 색인지 몰라서 아무 대답도 못하는 응답자도 있었고, 검정과 초록을 뜻하는 단어들을 외치는 응답자도 있었다. 몇몇은 심지어 영국인 방문자들의 표현을 흉내내 '블루 블루'라고 외치기도 했다. 리버스는 그들의 반응에 어리둥절해하면서도 무척 흥미롭다고 생각했다. 어떻게 극도로 좋은 시력을 가진 부족이 그토록 간단한 과제를 해내지 못할까? 광활한 파란 하늘과 진청색 바다에 둘러싸인 공동체가 파랑에 그토록 무감각할 수 있을까? 그는 나중에 이 발견을 두고 '거의 설명이 불가능하다'

고 언급했다.[4]

이런 이해할 수 없는 현상을 마주친 과학자는 리버스만이 아니었다. 19세기 후반 유럽인들은 그들이 원시사회라 여긴 곳을 연구하기 위해 세상의 머나먼 오지를 찾아갔는데, 파랑이 있어야 할 곳에서 빈 구멍을 마주쳤다. 필리프 슈트라우흐Philipp Strauch와 오토 셸롱Otto Schellong은 멜라네시아의 다른 지역들에서 비슷한 현상을 발견했다. 리하르트 안드레Richard Andrée는 가봉의 음퐁웨족과 남아메리카의 원주민 카리브족에게서, 오토 켈러Otto Keller는 에티오피아와 수단에서, 에른스트 알름퀴스트Ernst Almquist는 러시아의 동쪽 끄트머리 추크치 반도에서 이런 현상을 보았다. 후고 마그누스Hugo Magnus는 남아프리카의 부시먼족과 헤레로족, 마다가스카르의 호바족, 보르네오섬의 원주민, 인도 남부 닐기리 산맥의 부족들에게서 비슷한 현상을 마주쳤다. 세계 곳곳의 놀랍도록 많은 사람이 파랑을 보지 못하는 듯했다.[5]

이러한 증상은 수천 년을 거슬러 올라간다. 리버스가 토러스 해협을 방문하기 40년 전에, 윌리엄 글래드스턴William Gladstone은 호메로스의 서사시에서 비슷한 현상을 눈치챘다. 『오디세이아Ὀδύσσεια(Odyssey)』와 『일리아스』를 여러 번 읽은 뒤 글래드스턴은 호메로스의 색 묘사가 이상하게 제멋대로라고 결론을 내렸다. 호메로스는 파란 사물을 묘사할 때 안정되고 일관된 형용사를 쓰지 않았다. 바다를 수십 가지 방식으로 묘사했고(그중 '와인 빛으로 짙은wine-dark'은 최소 19번 사용됐다), 하늘은 '별이 빛나는'이나 '드넓은', '거대한', '철', '구리'로 묘사했지만, 하늘의 색으로 널리 알려진 하늘색azure이라는 표현은 사용하지 않았다. 호메로스에게도 파란 사물을 묘사하는 단어가 둘 있기는 했다. '키아네오스κυάνεος(kyaneos)'(청록cyan의 조상인)와 '글라우코스Γλαῦκος(glaukos)'였다. 하지만 이 둘은 훨씬 넓은

뜻을 가진 단어였다. '키아네오스'는 온갖 종류의 짙은 색을 가리켰고 '글라우코스'는 온갖 종류의 옅거나 탁한 색을 일컬었다. 글래드스턴은 "호메로스는 가장 완벽한 파랑의 예를 앞에 두고도 하늘을 한 번도 파랗다고 묘사하지 않았다"라며 어리둥절해했다.[6] 호메로스는 예외라고 가정할 수도 있지만(어쨌거나 맹인이었다는 이야기도 있으므로), 나중에 독일의 한 문헌학자가 발견한 바에 따르면 호메로스만 그런 것이 아니었다.

라자루스 가이거Lazarus Geiger는 일곱 살에 세상의 모든 언어를 정복하겠다는 목표를 세웠다. 마흔한 살에 세상을 떠난 그는 목표를 완수하지는 못했지만, 30대 무렵에는 세계문학의 고전을 통해 상당한 진척을 이룬 상태였다.[7] 놀랍게도 그는 『리그베다』와 조로아스터교의 『아베스타Avesta』, 고대 스칸디나비아의 『에다Edda』, 신약성서, 고대 중국과 셈족의 기록들, 고대 그리스의 많은 시에 '파랑'을 나타내는 기본색 용어가 거의 등장하지 않는다는 사실을 발견했다. 1867년 프랑크푸르트 강연에서 가이거가 이 발견을 처음 발표했을 때 사람들은 충격에 빠졌다. 세상 어디에서나 볼 수 있는 파랑을 가리키는 단어가 수백만 줄의 글과 수천만 개의 단어 중 하나도 없었다니! 그는 이렇게 결론을 지었다. "이처럼 비슷한 현상들이 나타나는 것이 그저 우연일 리 없다고 인정하실 겁니다."[8]

가이거의 발표에 학계는 전율했고, 이후 수십 년간 유럽의 문헌학자와 철학자, 의사들이 이 현상의 원인을 먼저 설명하기 위해 경쟁했다. 많은 사람이 생리학에 답이 있다고 생각했다. 리버스와 그의 동시대인들이 연구했던 원주민 공동체들처럼 고대인들도 청색맹acyanoblepsia을 앓았기 때문에 파란색을 보지 못했다고 생각했던 것이다. 그러나 이처럼 방대한 규모의 장애를 어떻게 설명할 수 있을까? 독일의 안과의사 후고 마그누스는 눈이 오랜 시간에 걸쳐 변화

했다고 주장했다. 인류가 진화하면서 망막이 빛에 더욱 많이 노출되었고, 따라서 가시스펙트럼에 더욱 민감해졌다는 것이다. 파랑은 '채도가 낮은' 색이므로 우리가 파랑을 볼 수 있기까지 다른 색보다 시간이 더 오래 걸렸다고 그는 설명했다. 고대와 '원시' 문화에서는 이런 진화가 아직 완성되지 않았다고 주장했다. 마그누스의 이론은 글래드스턴을 포함해 몇몇 저명인사들의 지지를 받았고, 수십 년 동안 이 이론을 완전히 대체할 이론이 없었다.[9]

마그누스의 이론이 마침내 뒤집힌 것은 1969년 인류학자 브렌트 베를린Brent Berlin과 언어학자 폴 케이Paul Kay가 『기본 색채어Basic Color Terms』를 출판했을 때였다. 그들은 책에서, 파랑을 인식하지 못하는 현상의 원인이 지각이 아니라 '언어적' 변이에 있음을 증명했다. 두 사람은 20가지 언어(이후 여러 해에 걸쳐 100가지 넘게 확장됐다)를 검토하여 인류의 거의 모든 언어에서 색채어가 같은 순서로 발달했음을 보여주었다. 모든 언어는 처음에 검정과 하양을 구분했고 그다음에 빨강을 나타내는 단어를 만들었다. 이어서 초록을 가리키는 단어가 나오고 노랑이 등장한 다음에야(가끔은 노랑이 먼저 나오고 초록이 뒤를 이었다) 파랑이 나왔다.

더 복잡한 색깔들(갈색, 보라, 분홍, 오렌지색, 회색)은 그 후에 나타났다. 그런데도 베를린과 케이에 따르면 파푸아의 다니어와 필리핀의 하누누어, 중앙아메리카의 첼탈어를 비롯한 많은 언어에는 1969년에도 파랑을 안정적으로 지칭하는 특정 색채어가 없었다.[10] 더 최근의 한 연구는 파랑과 초록을 구분하지 않고 두 색을 한 단어

검정　　　　→　초록　→　노랑
　　　→　빨강　　　　　　　→　파랑
하양　　　　　→　노랑　→　초록

168

로 뭉뚱그려 지칭하는 68가지 언어를 찾아냈다. 17개 언어는 파랑을 검정이나 초록, 노랑과 구분하지 않고, 호주 원주민 언어 중 2가지(무린파타어와 쿠쿠얄란지어)는 파랑을 가리키는 기본색 용어가 아예 없었다.[11]

왜 파랑은 이름을 얻기까지 그리 오래 걸릴까? 내 생각에는 희소성과 관련이 있는 것 같다. 다른 많은 색과 달리 파랑은 자연에서 손에 잡히는 형태를 취하지 않는다. 세상에는 우리가 쉽게 손에 넣을 수 있는 파란색 자연 광물이 없다. 파란색 식물은 5퍼센트도 되지 않고, 과일은 8퍼센트에 못 미친다. 파란색 새와 물고기, 양서류가 많이 있지 않느냐고 묻겠지만(그리고 몇몇은 몹시 파랗지만), 대부분은 표면 구조를 변형하여 파란색처럼 보이는 환영을 창조할 뿐이다. 사실 지구의 척추동물 6만 4000종 가운데 딱 두 종만(만다린피시와 픽쳐레스크-드라고넷) 파란 색소를 실제로 갖고 있다.[12] 그러므로 초기 인류는 파란 '물체'를 어쩌다 가끔 접할 뿐이었다. 사실 파란색 염료와 안료가 발명되기 전까지는 파란 물건을 평생 만져보지 못한 사람도 있었을 것이다.

토러스 해협에서 윌리엄 리버스가 발견한 사실은 베를린과 케이의 이론을 뒷받침했다. 앞에서 살펴본 대로 리버스의 실험 대상자들인 머레이섬 사람들은 다른 기본색은 어렵지 않게 알아봤다. 이들은 오징어(골레)의 먹물에서 착안해 검정(골레골레golegole)이라는 단어를 만들었고, 하양(지아우드지아우드giaudgiaud)은 석회석(지아우드), 빨강(마맘마맘mamamamam)은 피(맘), 초록(소스케푸소스켑soskepusoskep)은 쓸개즙(소스켑), 노랑(밤밤bambam, 시우시우siusiu)은 강황(밤)이나 옐로오커(시우)를 따라 이름 붙였다. 이 모든 색 용어는 쉽게 구하거나 다루거나 조작할 수 있는 물질에서 유래했으며, 검은 물체와 흰 물체, 빨갛고 노란 과일, 서로 다른 종류의 초목을 구분하는

데 종종 쓰였다. 이런 용어는 생존에 꼭 필요하지는 않다고 해도 일상생활에서 소중한 역할을 한다. 그러나 토러스 해협의 섬사람들에게는 쉽게 구하거나 다루거나 조작할 만한 파란 물건이 없었으므로, 파랑을 가리키는 형용사는 발달하지 않았다. 그들의 물질 세상에 파랑이 부재한다면 굳이 이름을 만들 필요가 없었던 것이다.[13]

'세상에 부재하는'이라는 표현은 파랑을 생각할 때 좋은 출발점이다. 많은 다른 색채와 달리 파랑은 하늘과 바다, 수평선과 지평선 너머에서만 풍성하다. 그러나 하늘과 바다의 파랑조차 환영이다. 구름 없는 하늘은 레일리산란 현상 때문에 파랗다. 태양광이 지구의 대기를 통과할 때 파장이 짧은 파란 광자는 공기 중의 분자들에 부딪혀, 다른 광자들에게서 떨어져 나와 하늘 곳곳으로 흩어진다. 바다가 파란 이유는 하늘을 비추기 때문이며, 바닷물이 짧은 파장의 빛은 반사하고 나머지는 열로 바꾸기 때문이다. 수평선이 파란 이유는 레일리산란과 관련된 대기조망aerial perspective이라는 현상 때문이다. 물체가 우리에게서 멀어질수록 점점 더 많은 산란광에 가려지므로 점점 더 파랗게 보이는 현상이다. 이렇게 파래지다가 결국 아련한 진청색 수평선이 된다. 이 모든 파랑은 표면이 아니라 깊이에, 물체가 아니라 물체 사이의 공간에 존재한다.[14] 짙푸른 바닷물을 병에 담으면 대체로 색이 없다는 사실을 알게 된다. 파란 수평선을 향해 가다 보면 그 수평선이 결코 파랗지 않다는 것을 발견하게 된다. 간단히 말해 파랑은 가장 포착하기 힘든 색이다. 손가락 사이로 빠져나가며, 우리가 다가갈수록 물러서는 색이다. 아마 시인 로버트 프로스트가 말했듯이, 그래서 우리는 '파랑을 갈망'하는지 모른다. 가질 수 없음을 알기 때문에 파랑을 갈망한다.[15]

존재와 부재 사이의 흔들림, 우리를 애태우며 세상의 여백에 존재하는 특성이, 파랑이 지닌 문화적 의미의 핵심이다. 파란 하늘이

나 수평선을 보면서 어떻게 그 너머를 상상하지 않을 수 있을까? 괴테는 "우리에게서 달아나는 사랑스러운 물체를 기꺼이 따라가듯, 우리는 파랑을 응시하는 것을 좋아한다. 파랑이 우리에게 다가오기 때문이 아니라, 자신을 쫓도록 우리를 끌어당기기 때문이다"라고 표현했다.[16] 파랑을 응시하기란 여기에서 저기로, 하나의 세상에서 다른 세상으로 가는 시각적 여행에 매료되는 일이다. 심지어 '블루[blu:]'라고 발음할 때조차 입천장에서 그런 여행이 일어난다. '블루'는 'b'와 'l' 사이의 작은 문턱을 넘어 먼 곳으로 사라지는 느낌을 준다. 이런 느낌의 색 용어는 거의 없다. 블랙[blæk], 화이트[waɪt], 레드[red], 그린[griːn]은 자음에 막혀 있고, 옐로['jeloʊ]와 퍼플['pɜːrpl]은 왕복 여행이다. 그러나 블루는 수평선을 향해 나아가는 편도 항해다.[17]

바다 건너

인간은 언제 처음 수평선을 보며 그곳을 향해 가기로 마음먹었을까? 구석기시대 아시아인들은 탐험과 발견의 충동에 이끌려서 얼어붙은 지협을 건너 시베리아에서 알래스카로 넘어갔고, 폴리네시아의 뱃사람들은 보잘것없는 카누를 타고 방대한 태평양 구석구석을 정복했다. 르네상스시대 탐험가들은 지구를 한 바퀴 돌아 출발한 곳으로 되돌아왔고, 우주비행사들은 지구를 벗어났다. 탐험은 대개 생존이나 이윤, 정치가 동기였지만, 우리를 둘러싼 세상에 대한 뿌리 깊은 호기심과 세상의 한계를 보고 싶은 억누를 수 없는 욕망 때문이기도 했다. 세상의 한계는 번번이 파란색이었다. 탐험가의 일지는 수평선의 '흐릿한 푸른 섬들'과 멀리 보이는 '옅은 파란색 윤곽', '천상의 파란 하늘을 배경으로 희미하게 그려진' 산들, '옅은 안개의 푸른 막에

가려진 머나먼 지역들'을 묘사한다.[18] 이 모든 파랑은 그들이 다가가면 증발해버렸다. 그러나 최초의 위대한 모험가 중 한 사람은 손으로 만질 수 있는 기막힌 파랑을 우연히 마주쳤다.

　1271년 여름 베네치아의 한 10대 소년이 여행길에 올랐다. 이후 약 24년 동안 이어지며 그를 영원히 유명인사로 남게 할 여행이었다. 마르코 폴로Marco Polo는 이미 비슷한 여행을 한 적이 있던 아버지와 삼촌과 함께 작은 배에 올라 동지중해를 건너 레반트로 갔고, 낙타를 타고서 페르시아를 통과한 다음 북동쪽의 힌두쿠시 산맥으로 갔다. 그해 말, 일행은 오늘날 아프가니스탄 북동부와 타지키스탄 남동부의 국경을 이루는 바다흐샨에 도착했다. 폴로는 그곳에서 본 것들에 충격을 받았다. 알렉산드로스 대왕의 후손들이 통치하는 광대한 왕국과 다양하고 이국적인 식물과 동물, '너무 깨끗하고 좋아서' 약이나 다름없다고 느껴지는 공기. 그러나 지역의 날씨는 마음에 들지 않았다. 그는 '추운 나라'라고 투덜거렸다. 하지만 그곳의 아름다운 산들은 그런 역경을 보상하고도 남았다. 폴로는 그의 여정에서 그리 멀지 않은 곳에 위치한 오래된 광산들에 빼어나게 아름다운 돌들이 있다는 사실을 알게 됐다.[19]

　라피스라줄리(청금석)는 격렬한 지질작용으로 창조된다. 대리석이나 석회석에 고온 고압의 마그마가 침투하여 변형이 일어나는 곳에서만 만들어진다. 그곳 주변에는 렌즈나 혈관 형태의 광물이 생기는데, 가장 풍부한 것은 라주라이트lazurite(천람석)라 불리는 파란 수정이다. 오랫동안 화학자들은 라주라이트의 파란색이 산화구리나 산화철 같은 금속에서 나온다고 믿었지만, 요즘에는 일군의 황 라디칼음이온에서 나온다는 데 동의한다. 이 라디칼음이온들이 노랑-오렌지빛을 흡수하기 때문에 남보라로 보인다는 것이다.[20] 라피스라줄리Lapis lazuli라는 이름은 페르시아어 라즈워드lazward에서 유래했다.

라즈워드는 이 돌의 색뿐 아니라 돌이 채굴되는 지역을 일컫는 단어이기도 했다. 라피스라줄리 광물과 마찬가지로 그 이름은 중세시대에 유럽에 처음 도착했고, '아주르azur'(프랑스어), '아줄azul'(스페인어와 포르투갈어), '아주로azzurro'(이탈리아어)를 포함해 파랑을 가리키는 다른 단어들로 진화했다.

마르코 폴로가 바다흐샨에 도착하기 이미 수천 년 전부터 라피스라줄리는 다른 곳으로 수출되고 있었다. 그러나 이 돌이 유럽에 도착하려면 폴로의 여정만큼이나 힘든 길을 가야 했다. 채굴된 돌은 노새에 실려 실크로드를 따라 메르브를 거쳐 서쪽 북페르시아의 산맥으로 이동한 다음, 메소포타미아 평원으로 내려와서 레반트의 항구에 다다른다. 그러면 상인들이 배에 싣고 아드리아해를 따라 베네치아까지 올라갔다. 수입관세를 피하기 위해 숨긴 채 운반할 때가 많았다. 또다른 경로는 육로로 흑해의 항구들까지 간 다음 배에 싣고 콘스탄티노플로 갔다가, 그리스를 돌아 이탈리아로 가는 길이었다. 6400킬로미터에 달하는 두 경로는 몇 해까지는 아니라도 몇 달씩 걸렸고, 방대한 네트워크를 이룬 상인과 여행자, 선원들이 필요했다.[21] 먼 거리를 이동해 왔다는 것이 라피스라줄리가 지닌 매력의 일부였다. 유럽인들은 이 돌이 천국의 문턱까지는 아니더라도 세상의 끄트머리에서 왔다고 믿었다.[22] 가공하지 않은 상태에서 라피스라줄리는 하늘의 한 조각과 비슷하다. 라주라이트가 어두워지는 하늘 같은 인광을 발하고, 하얀 캘사이트(방해석)가 권적운처럼 표면을 가로지르며, 점점이 박힌 금빛 파이어라이트(황철석)는 별자리처럼 반짝거린다.**별지 삽화 26**

라피스라줄리는 사마귀와 가래톳, 궤양 치료에 쓰였다(그다지 효능은 없었다). 월경과 요로감염 관리, 열병과 백내장과 우울증 치료에도 쓰였다.[23] 또한 우수한 파란색 안료의 유일한 원천이기도 했다.

하지만 안료를 추출하는 과정은 결코 간단하지 않았다. 15세기 피렌체 화가 첸니노 첸니니Cennino Cennini는 『예술의 서Il Libro dell'Arte』에서 '어여쁜 소녀들'의 '앙증맞은 손'으로만 해낼 수 있는 복잡한 과정을 묘사했다. 아마 1200년쯤 고안되었을 이 대단히 난해한 방법에 따르면, 라피스라줄리를 가루로 빻아 수지와 밀랍, 수교, 아마기름과 섞어 며칠간 반죽한 다음, 잿물에 담갔다가 파란 성분만 용액으로 빠져나올 때까지 가공해야 했다.[24] 이렇게 공들일 가치가 있는 안료였다. 첸니니는 라피스라줄리 안료가 '눈부시고 아름다우며 그 어떤 다른 색보다 완벽하다'고 여겼다.[25] 다른 파랑 안료들은 대체로 활기가 없거나 마음에 들지 않는 초록기와 회색기가 도는 반면, 라피스라줄리의 파랑은 화려한 보라색을 띠는 진하고 깊고 울림이 있는 색이었다. 이 안료는 색의 역사에서 가장 기분 좋은 울림의 명칭을 얻었다. '바다 건너에서 온'을 뜻하는 이탈리아어 '올트레마레Oltremare'에서 나온 명칭 '아주로 올트라마리노azzurro oltramarino'였다.[26]

대부분의 파랑 색소는 수입에 의존했다. 인디고블루indigo blue는 인도에서, 튀르쿠아즈블루turquoise blue는 터키에서, 다마신블루damascene blue는 다마스쿠스에서. 심지어 유럽의 아주라이트azurite(남동석)도 알프스 산맥 너머 접근 불가능한 산악지대에서 왔고 종종 '게르만블루german blue'라 불렸다.[27] 그러므로 모두 값비쌌다. 그러나 울트라마린ultramarine만큼 비싼 것은 없었다. 르네상스시대 이탈리아에서 울트라마린은 품질에 따라 1온스(약 28그램)당 1~5플로린 금화(1플로린은 3.5그램이 넘는 금을 함유한다)에 팔렸다. 1515년 피렌체의 화가 안드레아 델 사르토Andrea del Sarto는 성모 마리아 그림에 쓰기 위해 품질 좋은 울트라마린 1온스를 5플로린에 샀다. 하급 관료의 월급이나, 피렌체 외곽에 사는 노동자의 5년치 집세에 해당하는 값이었다.[28] 가장 고운 울트라마린은 시장에서 다른 안료보다 최대

100배까지 더 비쌌고, 질이 떨어지는 등급의 울트라마린도 다른 파란색 염료의 최상품보다 값이 더 나갔다. 그럼에도 많은 고객은 자신들이 주문한 그림에 울트라마린을 쓰기를 요구하며 추가 요금을 기꺼이 지불했다. 직접 울트라마린을 구한 다음 아껴가며 내주는 고객도 있었다. 페루지노(라파엘로의 스승)가 토스카나의 수도원에 프레스코화를 그릴 때였다. 구두쇠 수도원장은 그에게 수도원에 구비한 울트라마린을 쓰라고 하면서 그가 안료를 어떻게 쓰는지 엄밀히 감시했다. 이런 대우에 짜증이 난 페루지노는 붓질하던 사이사이에 남은 안료를 그릇에 몰래 감춰서, 이 구두쇠 고객이 안료를 계속 새로 가져올 수밖에 없도록 했다. 작업을 마쳤을 때 페루지노는 안료를 모은 그릇을 수도원장에게 돌려주며 이렇게 말했다. "신부님, 이건 신부님 것입니다. 자신을 믿어주는 사람들을 결코 속이지 않는, 하지만 신부님처럼 의심하는 사람들은 얼마든지 속일 수 있는 정직한 사람을 신뢰하는 법을 배우세요."[29]

울트라마린의 탄생지가 아프가니스탄이었다면, 영적 고향은 베네치아였다. 시인 바이런이 '고갈되지 않는 동방'이라 부른 지역들과 무수한 교역 관계를 맺으며 해양 세력으로 번성하던 중세 베네치아는 이국적인 상품들로 반짝거렸다.[30] 많은 면에서 베네치아는 도시 전체가 시장이었다. 유럽의 다른 도시보다는, 무역 중심지인 바그다드나 카이로와 더 비슷했다.[31] 유럽 대륙에서 베네치아는 중국 비단과 이집트 면, 페르시아 양탄자, 금, 유향, 몰약, 캐비아, 생강, 후추, 계피, 정향, 육두구, 설탕뿐 아니라 온갖 이국적인 애완동물을 구하기에 가장 좋은 곳이었다. 베네치아의 풍요로움에 방문객들은 황홀해했다. 15세기 밀라노의 성직자 피에트로 카솔라Pietro Casola는 베네치아를 방문하고는 깜짝 놀랐다.

수많은 직물―온갖 디자인의 태피스트리와 양단, 장식용 벽걸이 천, 온갖 종류의 카펫, 온갖 색상과 질감의 캠릿, 온갖 유형의 비단. 무수한 도매상들에 그득한 향신료와 식료품, 약, 그리고 너무나 아름다운 백랍! 보는 사람의 넋을 빼놓는 이 광경을, 보지 않은 사람에게 제대로 묘사하기는 힘들다. 나는 하나도 빠짐없이 보고 싶었지만 일부밖에 보지 못했다. 그것도 내가 최대한 다 보려고 애썼기 때문에 볼 수 있었다.[32]

외교관 조반니 보테로Giovanni Botero에 따르면 베네치아는 그야말로 '세상의 요약본'이었다. 신의 창조물 중에 베네치아에서 발견하지 못할 것이 없었기 때문이다.[33] 또한 중세 유럽의 안료산업 중심지이자, 색을 다루는 완전히 새로운 직업의 탄생지이기도 했다. 전통적으로 화가들은 물감뿐 아니라 종이, 잉크, 양초, 비누, 끈, 향신료, 과자 같은 잡화를 파는 약종상에게서 물감을 구입했다. 이런 관행은 15세기 말 다른 곳보다 100년 이상 앞서 리알토 부근에 세계 최초의 '물감 가게'(벤데콜로리vendecolori)가 문을 열었을 때부터 달라졌다.[34]

베네치아는 색 혁명이 일어나기에 적절한 환경이었다. 석호에서 올라오는 안개에 흠뻑 젖은 이 몽롱한 수상 도시는 색에 의해 끊임없이 해체되고 다시 만들어졌다. 건물들을 물들였다가 부스러지는 색조를, 이 도시를 둘러싼 수로들이 집어삼킨다. 그러고는 변화무쌍하게 색조를 다시 토해내며 황갈색과 적갈색, 주홍색, 진청색의 추상 패턴으로 이미지를 재창조했다. 현대의 한 미술사가에 따르면 "육상의 어느 도시도 거리 위에서 하늘과 건물의 색을 그토록 눈부시게 뒤섞지 못한다."[35] 이 수로들을 이리저리 다니면 황홀한 시각적 경험을 할 수 있다. 몇백 년 전에도 그랬고 지금도 그렇다. 운 좋게도 이곳에 사는 주민들이 이처럼 놀라운 현상을 매일 목격하면서, 색의 매력에 여전히 무감할 수 있었을까? 자신들의 도시가 무수한 색의

이미지로 변신하는 모습을 지켜보면서 자신들도 그런 변신을 시도
해보고 싶지 않았을까? 물론 그랬을 것이다.

베네치아 화가들은 중세시대 내내 색에 탐닉했다. 이러한 탐닉
은 베네치아와 오랜 관계를 맺었던 비잔틴제국에서 물려받은 유산
이었다. 중세 베네치아의 장인 중 많은 이가 비잔틴 출신으로, 콘스
탄티노플과 다마스쿠스에서 기량을 갈고닦은 사람들이었다. 13세기
마르코 폴로가 여행에 나설 무렵 베네치아는 유리와 에나멜, 모자이
크로 이미 유명했다. 모두 현란한 시각적 효과를 내는 것들이었다.
15세기에 이르러 토스카나에서 더 절제된 르네상스 취향이 도착했
지만, 베네치아 화가들은 오랜 습관을 버리지 않았다. 그들은 피렌체
의 자연주의를 탐구했으나, 자연주의를 자신들에게 익숙하면서 화
려한 색채와 결합하려 애쓰며 여전히 이국적인 색과 비잔틴 문양으
로 그림을 채웠다. 베네치아인들이 색의 대가로 찬양되거나 가끔은
하인으로 폄하되는 데에는 충분한 이유가 있다.

베네치아의 색 중독자 중에서도 티치아노 베첼리오만큼 구제불
능은 없었다. 1488년과 1490년 사이 베네치아에서 북쪽으로 130킬
로미터 떨어진 피에베 디 카도레라는 작은 산간 마을에서 태어나 자
란 티치아노의 수수한 돌집에서는, 마르마롤레 산맥의 삐죽삐죽한
스카이라인을 볼 수 있었다. 그는 분명 자신의 침실 창문에서 돌로미
티 산맥에 속한 이 삐죽한 산들이, 중첩된 파란 시트 모양으로 희미
하게 멀어지는 모습을 보았을 것이다(오늘날에도 이곳은 이탈리아에서
대기조망 현상을 보기에 좋은 장소다). 결국 그는 색과 사랑에 빠졌다.
한 일화에 따르면 어린 티치아노는 어느 날 집 근처 초원에서 들꽃
한 다발을 따다가, 꽃잎의 즙을 짜내 성모 마리아의 초상을 동네 길
담장에 생생하게 그렸다고 한다.[36] 그가 아홉 살(또는 열 살, 어쩌면 열
두 살)이 됐을 때, 부모는 그를 베네치아의 삼촌 집으로 보내 화가 수

업을 받게 했다. 몇몇 스승들(아마 젠틸레 벨리니Gentile Bellini와 조반니 벨리니Giovanni Bellini, 조르조네Giorgione를 비롯해)의 작업실을 거친 후, 그는 베네치아의 출중한 화가로 빠르게 자리잡았다.

최근 한 전기작가가 표현한 것처럼 티치아노는 '물감의 탐험가' 였다.[37] 그는 지루한 밑그림 작업을 종종 생략하기도 했다. 완성된 그림이 어떤 모습일지 미리 생각하지 않고서 그림을 그려가는 동안 이런저런 실험을 하고, 마음 가는 대로 변화를 주고, 시행착오를 거치며 그림을 구상했다. 안료를 넉넉하게, 심지어 무모하게 썼다. 그의 초기 그림들은 광대한 색의 광산에서 건축되었다. 그 색들 중에는 입에 침이 고일 정도로 탐욕스럽게 진한 흰색과 진홍색도 있었다(대학 시절 내 스승은 이 색들을 크림과 딸기에 비유했다). 티치아노는 위험을 무릅쓰길 좋아했다. 거의 무채색으로 그린 초상화 아랫부분에 너무나 선명한 진홍색 소맷부리를 더하여 초상화 속 인물에게서 시선을 분산시켰다. 큰 누드화의 피부에 너무나도 어울리지 않는, 거의 실수처럼 보이는 파란 얼룩을 남기기도 했다. 티치아노는 화가로 활동했던 긴 세월 내내 안료를 가지고 놀았다. 이탈리아의 화가이자 조각가 마르코 보스키니Marco Boschini가 티치아노의 제자에게 직접 들은 이야기를 토대로 이 80대의 화가를 묘사한 글에, 이런 면모가 잘 드러난다.

[티치아노는] 캔버스에 그가 그릴 그림의 기초나 바탕이 될 색을 다량으로 발라놓았다. 나는 그가 자신감 넘치는 붓질로 물감 덩어리를 바르는 모습을 직접 본 적도 있다. 가끔은 중간톤을 넣기 위해… 티 없는 황토색을 한 줄 칠하기도 했다. 레드화이트를 조금 발라놓을 때도 있었다. 그런 다음 같은 붓에 빨강이나 검정, 노랑에 적셔 하이라이트를 만들기도 했다. 이런 구성 원칙에 따라, 아름다운 형상의 윤곽을 붓질 네 번으로 창조하곤 했다.

기초 작업을 끝낸 뒤에는 그림을 벽을 향해 돌려놓고는, 여러 달이 지날 때까지도 제대로 들여다보지 않기도 했다. 그림을 다시 그릴 마음이 생기면 철천지원수를 보는 양 그림을 찬찬히 살피며 아주 사소한 결점이라도 있는지 살폈다. … 그는 이 기본적인 윤곽의 여기저기에 차츰 살을 붙이고 여러 번의 손길로 다듬으면서, 숨 쉴 능력만 빼고 완벽한 형상을 만들었다. … 마지막 마무리는 군데군데 하이라이트들을 손가락으로 문지르는 방식을 썼다. 그렇게 함으로써 중간 색조와 섞거나 서로 다른 색이 조화를 이루게 했다. 손가락 붓질로 구석에 어두운 색을 더해 강조하거나, 핏방울 같은 붉은색을 더해서 생기를 추가할 때도 있었다. 그렇게 하면서 생생한 형상들이 완전해질 때까지 다듬었다. 팔마는 티치아노가 마지막 손질을 할 때 붓보다 손가락을 더 많이 썼다고 내게 알려주었다.[38]

대가가 작업하는 모습을 생생히 묘사한 글이다. 어쩌면 너무 철석같이 믿지는 말아야겠지만, 보스키니는 티치아노가 안료를 얼마나 사랑했는지 근사하게 묘사했다. 색은 티치아노 예술의 유전암호였고, 그의 작품은 색에 모든 것을 빚지고 있었다.

티치아노의 가장 유명한 작품 하나를 살펴보자. 〈바쿠스와 아리아드네〉는 1520년 페라라의 공작 알폰소 데스테Alfonso d'Este가 주문한 작품이었다. 그는 이 작품을 개인 서재에 있는, 다른 이국적이고 관능적 신화 그림들과 함께 걸고 싶었다. 이 그림은 바쿠스와 그의 잡다한 추종자들이 슬픔에 잠긴 아리아드네를 처음 본 순간을 묘사한다. 아리아드네는 바람둥이 구애자 테세우스에게 막 버림받았다. 그녀를 남겨둔 채 배를 타고 수평선을 향해 멀어지는 테세우스는 화면 왼편에 표현되었다. 바쿠스는 이 젊은 크레타 공주를 보자마자 사랑에 빠져 그 자리에서 결혼했고, 그녀를 자신과 같은 신으로 만든다.**별지 삽화 29** 이 그림에 주목해야 할 이유는 많지만 제작 방식 또한

179

빠트릴 수 없다. 이 작품의 적외선 분석 결과로는 이렇다 할 밑그림이 감지되지 않는다. 티치아노는 이 복잡한 구성을 즉석에서 생각해낸 듯하다. 어쩌면 그래서 아리아드네의 모습을 고치느라 2년 가까이 힘든 시간을 보냈는지 모른다. 1523년이 되자 알폰소는 인내심이 바닥났다. 그림은 돌돌 말려 통에 넣어진 채 페라라까지 배로 이송된 다음, 공작의 성까지 12킬로미터를 더 이동했다. 그곳에서 티치아노는 그의 후원자가 지켜보는 앞에서 그림을 완성해야 했다.[39]

〈바쿠스와 아리아드네〉는 곱게 나이들지 못했다. 20세기가 되자 해가 갈수록 거무스름해지는 호박 바니시ㅣ광택을 내며 습기를 방지하는 도료—옮긴이의 막으로 딱딱하게 뒤덮였다. 1960년대 말 내셔널갤러리는 이 작품을 복원하기로 결정했다. 미술사학자 언스트 곰브리치Ernst Gombrich와 에르빈 파노프스키Erwin Panofsky를 비롯한 많은 전문가가 복원에 반대했지만, 티치아노였다면 분명 지지했을 것이다.[40] 그는 작품의 색을 개선하기 위해서는 무슨 일이든 했으니 말이다. 베네치아에서 가장 비싼 안료들(아주라이트와 말라카이트, 리앨거, 오피먼트, 크림슨, 버밀리언 등)을 구입했고 최대치의 순도로 많은 양을 사용했다. 이 안료들을 반투명하게 겹칠했고, 밝은 색 위에 어두운 색을 발라 뒤에서 조명을 받는 듯한 효과를 냈으며, 색조가 억눌리지 않도록 레드화이트 외의 안료와는 색을 섞지 않았다. 맑게 씻긴 티치아노의 그림 앞에서 전율을 느끼지 않기란 불가능했다. 아리아드네의 진홍색 띠가 너무나 선명해서 눈이 적응하기 힘들 정도였다. 바쿠스의 심홍색 망토는 에너지로 번쩍였다. 전경의 레드틴옐로lead-tin yellow 색 천은 너무나 윤기 있고 부드러워서 휘프트버터처럼 보일 정도다. 어느 모로 보나 숨이 멎을 듯한 작품이었다. 색은 어린아이처럼 다루기 힘들 때가 있기에, 다른 화가들이 손을 댔다면 대부분 혼돈으로 곤두박질쳤을지도 모른다. 그러나 티치아노는 어떻게 해서든 이 불

협화음으로 화음을 만들었다. 그가 '색채주의자들의 군주'라 불리는데는 다 그럴 만한 이유가 있다.[41]

〈바쿠스와 아리아드네〉에서 색의 군주는 울트라마린이다. 예술사에서 가장 순도 높은 안료로 꼽히는 색이다. 울트라마린이 캔버스의 거의 3분의 1을 차지한다. 아마 다른 모든 안료를 합한 것보다 울트라마린에 더 많은 비용이 들었을 것이다.[42] 티치아노는 울트라마린을 아리아드네의 옷과, 심벌즈를 흔드는 바쿠스의 여사제가 걸친 드레스, 터무니없이 다채로운 일이 벌어지는 하늘에 사용했다. 그러나 이 그림에서 가장 흥미로운 파랑은 가장 간과하기 쉬운 곳에 있다. 바쿠스 뒤편 후경의 산을 칠한 파랑이다. 티치아노는 레일리산란에 대해 한 번도 들어본 적 없음에도 대기조망 현상을 묘사했다. 게다가 그 효과를 극적으로 과장했다. 후경의 산들은 몽롱한 진청색이 아니라 울림이 깊은 울트라마린색이다. 수세기가 지난 뒤 존 러스킨은 이 부자연스러운 부분에 매혹되었다. "먼 풍경에 있는 이 파랑만큼 감명 깊게 불가능한 것을 상상하기는 어렵다"라고 그는 썼다. "관람자 가까이 있는 아리아드네의 옷과 (16킬로미터쯤 떨어져 있어야 할) 산들을 구분하기가 불가능하다."[43] 왜 티치아노는 이런 식으로 멀리 있는 파랑을 과장했을까? 어쩌면 그는 그림의 균형을 맞추려 했는지 모른다. 어쩌면 에너지가 넘쳤는지도 모른다. 어느 쪽이든 그는 전경과 후경에 같은 안료를 사용함으로써 먼 풍경을 올가미 밧줄로 붙들었고, 손을 뻗으면 닿을 만한 곳까지 수평선을 끌어당겼다.

창공! 창공! 창공! 창공!

늦은 밤, 독일의 마을 아이제나흐는 검푸른 어둠에 잠겨 있었다. 바

람이 휘파람 소리를 내며 벽과 창문을 지나쳤고 달빛이 거리를 스르르 기어갔다. 마을 주민 대부분은 깊은 잠에 빠졌지만, 젊은 시인 한 사람은 잠을 이루지 못한 채 침대에 누워 있었다. 그는 너무나 강력한 집착에 사로잡혀 잠을 이루지 못했다.

나는 그 푸른 꽃을 꼭 한번 보고 싶다. 그 꽃이 내 마음을 한시도 떠나지 않아 아무것도 쓰거나 생각할 수 없다. 이런 느낌은 처음이다. 마치 꿈을 꿨던 것 같기도 하고, 잠에 취해 다른 세상으로 들어섰던 것만 같다. 내가 늘 살던 이 세상에서는 누가 꽃 따위에 신경이나 쓴단 말인가?[44]

결국 하인리히는 잠이 들고 꿈을 꿨다. 그는 숲과 바위투성이 협곡, 절벽 사이를 지나는 통로, 잔물결이 다채로운 색으로 일렁이는 호수를 지나 헤아릴 수 없이 먼 거리를 여행하다가, 결국 쪽빛 하늘 아래 달콤한 향기가 나는 초원에 당도했다. 하인리히는 바로 그곳에서 자신이 그토록 갈망하던 푸른 꽃을 처음으로 봤다. 푸른 꽃은 길게 자란 풀 속에서 창백하고 섬세한 모습으로 피어 있었다. 그가 다가가자 꽃부리 속에 섬세한 여성의 얼굴이 나타난다. 그가 꽃을 잡으려는 순간 어머니가 그를 깨운다.

이것은 (필명 노발리스Novalis로 더 잘 알려진) 독일 작가 프리드리히 폰 하르덴베르크Friedrich von Hardenberg가 1801년에 쓴 성장소설 『푸른 꽃Heinrich von Ofterdingen』의 앞부분이다. 이 소설은 낭만주의를 대표하는 작품이 되었다. 어떤 면에서 주인공의 환영 같은 탐색은 그보다 앞선 마르코 폴로를 비롯한 사람들의 위대한 항해와 많이 닮았다. 그들처럼 하인리히는 수평선 너머의 물체와 장소를 갈망했다. 그러나 그가 탐험한 영토는 '내면의' 영토였다. 노발리스는 세상에서 가장 이국적인 영역은 언제나 상상력으로 창조되며, 궁극적인 여

정은 자기를 발견하는 여정이라고 믿었다. "우리는 세상을 여행하길 꿈꾼다"라고 그는 썼다. "하지만 우주는 우리 안에 있지 않은가? 우리는 우리 마음 깊숙한 곳을, 내면으로 이끄는 비밀 통로를 알지 못한다."[45]

노발리스의 여정은 갑자기 끝나고 말았다. 그는 스물아홉의 나이에 소설 집필을 마치지 못하고 결핵으로 숨을 거두었다. 그래서 『푸른 꽃』의 1부 「기대」는 2부 「실현」에서 끝을 맺지 못했고, 주인공은 신비로운 푸른 꽃을 결코 손에 넣지 못했다. 어쩌면 원래 그래야 했는지도 모른다. 푸른 꽃은 자연에서 드물다. 푸른 꽃에 필요한 푸른 색소가 실제로 매우 드물기 때문이다. 현실에 존재하는 푸른 꽃은 푸른 색상을 만들어내기 위해 자주색 안토사이아닌anthocyanin 색소를 이용한다. 이 색소가 특정 이온이나 분자, 혹은 다른 색소와 결합하여 수소이온농도가 변화하는 듯하다. 이 과정은 복잡하고 생물학적으로 소모적이어서, 이를 수행하도록 진화한 식물은 드물다.[46] 과학자들은 파란 장미와 튤립을 재배하려고 수십 년을 애썼지만 자연의 고집을 꺾는 데 번번이 실패했다.[47] 『푸른 꽃』은 갈망에 대한 소설이고, 실현된 갈망은 더이상 갈망이 아니다. 이처럼 씁쓸한 느낌을 파랑만큼 잘 담아내는 색상은 없다.

파랑은 왜 그토록 좌절감을 느끼게 할 만큼 구하기 힘든가? 앞에서 말한 것처럼 자연에서 보기 드물 뿐 아니라, 보인다 해도 멀리 있다. 그러나 파랑을 보기 힘든 데에는 또다른 이유가 있다. 그건 우리와 훨씬 가까이 있는 이유다. 인간의 색각은 세 종류의 원뿔세포로 구성되는데, 각각은 가시광선의 장파, 중파, 단파를 받아들인다. 보라에 가장 민감하지만 '파란' 원뿔이라 자주 불리는 단파 원뿔세포는 망막의 모든 색 수용체의 5퍼센트만 차지하며 다른 원뿔세포들과 달리 또렷한 시야의 대부분을 형성하는 중심오목의 가운데가 아

니라 가장자리에 나타난다. 이런 이유 때문에 푸른 물체는 종종 흐릿하고 불분명하게 보이며, 심지어 우리의 시야 한가운데에 청색 맹점이 생기기도 한다. 이런 맹점은 신경의 채워넣기 과정filling-in process | 본래 빈 공간으로 보여야 할 맹점이 주변 정보로 인해 채워지는 과정—옮긴이을 통해서만 바로잡힌다.[48] 그렇다면 어떤 면에서 후고 마그누스와 그의 신봉자들이 옳았다. 그들이 생각한 대로 파랑은 다른 색상보다 보기가 더 어렵다(물론 고대인들이 지각하지 못할 만큼 어렵지는 않지만). 파랑은 지각을 피해가는 경향이 있다. 하인리히의 꽃처럼 우리가 쳐다보면 녹아버린다.

우리의 눈이 파란빛에 더 민감해질 때는 다소 어두워질 무렵이다. 즉, 막대세포가 원뿔세포를 대신하고 밤눈보기(암소시)가 낮눈보기(명소시)를 대체할 때이다. 막대세포는 색을 구분하지는 못할지라도 파란빛에 유독 민감하다. 그러므로 파란 물체는 어두운 환경에서 비교적 밝게 보인다. 이 현상은 체코의 생리학자 얀 에반겔리스타 푸르키네Jan Evangelista Purkinjě가 처음 주목했다. 1819년 어느 밤, 정원에 앉아 있던 그는 낮과는 반대로 참제비고깔의 푸른 꽃이 양귀비보다 더 잘 보인다는 사실을 깨달았다.[49] 푸르키네 효과Purkinje effect라 불리는 이 현상 때문에 많은 나라에서는 응급차량에 파란색 경광등을 사용한다. 또한 영화 제작자들이 실제로는 낮에 찍은 장면을 라벤더블루lavender-blue색 필터를 이용해 밤 장면처럼 보이게 만드는 이유이기도 하다.[50] 그러므로 파랑에 대해 널리 퍼진 문화적 가정에는 인간의 시각도 어느 정도 일조를 한 셈이다.

손에 넣기 힘든 파란색을 낭만적 상상의 갈망과 처음 연결한 사람은 노발리스가 아니었다. 그보다 30년 앞서 괴테의 첫 소설 『젊은 베르테르의 슬픔Die Leiden des jungen Werthers』(1774)도 비슷한 일을 했다. 자기파괴적 욕망에 대한 반半자전적 우화인 이 소설은 유럽에서

'최초의 심리소설'이라 불린다.[51] 이 소설은 서간문 모음의 형식으로 로테라는 여성에 대한 주인공의 불운한 사랑 이야기를 들려준다. 베르테르는 그녀를 처음 만났을 때 파란색 상의를 입고 있었다. 그녀가 다른 남성과 이미 약혼했다는 사실을 알았을 때 그의 파란색 상의는 짝사랑의 상징이 된다. 베르테르는 네 달 동안 올이 다 드러날 때까지 매일 그 옷을 입는다.

내가 로테와 처음 춤을 춘 날 입었던 푸른색 연미복과 헤어지기는 무척 힘든 일이네. 하지만 더는 입을 수가 없네. 그래서 옷깃과 소맷부리까지 똑같은 옷을 새로 주문했고 노란 조끼와 바지도 함께 주문했다네. 그래도 똑같은 느낌은 아닐 거야. 어째서 그런지는 모르겠지만, 시간이 지나면서 새 옷도 차츰 마음에 들기를 바랄 뿐이네.[52]

이 소설의 멜로드라마 같은 결말에서 베르테르는 처음에 입었던 파란색 상의를 마지막으로 입고서, 로테에게 작별 인사를 쓰고 한밤이 다가올 때 권총으로 자살한다.

이 소설은 문학에서 돌풍을 일으켰다. 독일에서 출판된 후 『젊은 베르테르의 슬픔』은 프랑스어(1775)와 영어(1779), 이탈리아어(1781), 러시아어(1788)로 옮겨져 유럽 전역에서 베스트셀러가 되었다(나폴레옹은 이 책을 일곱 번 읽었노라고 했다). 1770년대와 80년대 유럽 곳곳에서 한참 감수성이 예민한 나이의 수많은 젊은이가 파란색 프록코트를 입기 시작했다. 이 패션 열풍을 넘어설 만한 것이라곤 아마 〈이유없는 반항〉에서 제임스 딘이 입었던 청바지 열풍밖에 없을 것이다. 몇몇은 무덤까지 베르테르를 따라갔다.[53] 자살이 얼마나 빈번했던지 많은 독일 도시가 이 소설을 금서 목록에 올렸고, 나중에 발간된 판본에서 괴테는 베르테르의 유령이 말하는 대사를 첨가할

blue

수밖에 없었다. "사나이가 돼라. 그리고 나를 뒤따르지 마라."[54]

베르테르의 씁쓸하면서도 감미로운 프록코트와 하인리히의 손에 넣을 수 없는 꽃은 파랑을 낭만주의적인 색의 정수로 만드는 데 일조했다. 낭만주의시대의 시인들도 유행에 뒤쳐질 마음이 없었다. 중세시대 말 이래 시는 갈수록 푸르러졌다. 1898년 앨리스 에드워즈 프랫Alice Edwards Pratt은 주요 영문학 작가들의 어휘를 공들여 분석한 후, 제프리 초서Geoffrey Chaucer(1342~1400)와 존 키츠(1795~1821)의 시대 사이에 파랑이 등장하는 횟수가 10배 늘었다는 사실을 발견했다. 또한 영국 낭만주의 시의 전성기였던 19세기 초반 무렵 다른 색에 비해 파랑의 인기가 늘었다는 것도 발견했다. 셸리와 바이런의 시에 등장하는 모든 색 가운데 파랑이 12~13퍼센트를 차지했다. 셰익스피어와 스펜서의 작품에 비하면 거의 4배가 넘는 비율이었다.[55]

낭만주의 시에서 파랑은 대체로 높거나 깊거나 어두운 자연현상을 환기했다. 콜리지와 워즈워스, 바이런, 셸리, 키츠는 하늘("하늘

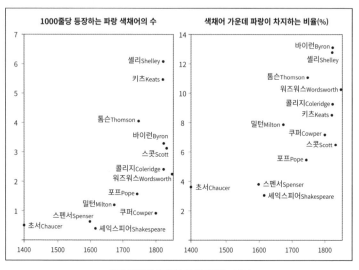

영국 시에서 '파랑'이 등장하는 정도

의 파란 창공'heaven's blue firmament"), 바다와 호수("푸르고 가만한 심연 blue and moveless depth"), 대기("천상의 파랑ethereal blue"), 밤("[밤하늘의] 모든 다이아몬드가 빠짐없이 떨고 있는, 어둡고 고요한 파랑dark, silent blue, with all its diamonds trembling through and through")을 파랑과 거듭 연결했다. 먼 거리도 파랑과 연결되었다. 셸리는 지평선에 아른거리는 "어린 시절 화창한 꿈들의 잔해처럼 보이는 형상들, 푸른 산들"에 대해 썼다. 1818년 여름, 스코틀랜드의 로몬드 호수를 방문한 키츠는 멀리 보이는 푸르른 언덕들에 얼마나 매혹되었던지, 동생에게 보내는 편지에서 이 언덕들을 스케치하기도 했다.[56] 키츠에게는 더 가까운 곳의 파랑도 멀리 보이는 푸르른 언덕만큼이나 포착하기 힘든 것이었다. 스코틀랜드에서 돌아온 직후 그는 검은 눈동자를 찬양하는 J.H. 레이놀즈J.H. Reynolds의 소네트를 마주쳤고, 그에 반박하며 파란 눈동자에 대한 찬가를 썼다.

파랑! 그것은 하늘의 생명, 달의 여신 킨티아의 영역이자,

태양의 너른 궁전,

저녁별의 신 헤스페로스와 그 모든 일행의 천막

금색, 회색, 회갈색 구름을 품은 가슴

파랑! 그것은 물의 생명—대양과

그 모든 부수적인 줄기들. 수많은 물웅덩이가

로몬드 호수 주위의 언덕을 그린 키츠의 스케치

187

광란하고 포효하고 뒤척이겠지만

검푸른 고향으로 가라앉지 않는 한 결코 잠잠해지지 않아.

파랑! 숲을 물들이는 초록의 부드러운 사촌,

그 모든 가장 사랑스러운 꽃들—물망초, 블루벨, 은밀함의 여왕인 제비

꽃—의 모습으로

초록과 결혼한다네. 그대는 얼마나 기이한 힘을

가졌는지, 그저 그림자로서! 그러나 얼마나 위대한지,

운명과 더불어 눈동자에 머물 때면![57]

키츠의 소네트는 파란 눈동자보다는 그 눈동자의 붙잡기 힘든 색에 대한 것이다. 이 시는 파랑의 영원한 모순을 중심으로 구성된다. 도처에 있는 한편 아무 곳에도 없다는 모순. 파랑은 하늘과 대양과 숲을 채우지만, 배우자로서, 사촌으로서, 궁극적으로는 '그저 그림자'로서 간접적으로 채울 뿐이다. 키츠는 파란 눈이 사실 파랑을 소유하지는 않는다고 본 것 같은데 꽤 정확한 생각이다. 파란 눈동자에는 파란 색소가 손톱만큼도 없다. 파란색은 하늘과 수평선을 물들이는 것과 같은 산란 효과로 만들어지는 시각적 환영이다.

존재와 부재 사이를 오가는 특성 때문에 파랑은 19세기 중반, 이상을 꿈꾸는 한 세대에게 헛된 갈망의 상징이 되었다. 가장 기억할 만한 표현은 스테판 말라르메Stéphane Mallarmé의 1864년 시 「창공 L'Azur」에서 찾을 수 있다. 이 시는 영원하고 초월적인 완벽의 상징으로 하늘의 푸름을 소환한다. 'azur'(푸른 빛깔, 창공)이라는 단어는 그토록 거창한 의미에 적합하다. 첫 두 글자 'az'는 알파벳 전체를 앞과 뒤에서 북엔드처럼 에워싸는 한편, 그다음 이어지는 두 글자 'ur'는 독일어로 '근원'을 뜻한다.[58] 그러나 그보다 앞선 파랑의 신봉자들과는 달리, 말라르메는 창공의 아름다움에 매혹되지 않는다. 그는 창공

의 푸름 때문에 고통받고, 무력한 좌절에 빠져 파랑을 질책한다. 도달 불가능한 그 이상에 견줄 만한 것을 어떻게 그가 쓸 수 있단 말인가?

영원한 창공의 고요한 역설이
꽃들처럼 무심한 아름다움으로,
자신의 재능을 탓하며
슬픔의 삭막한 사막을 헤매는 무력한 시인을 짓누르네.

말라르메는 이 적수를 안개와 연기, 어둠으로 정복하려 한다. 하지만 성공하지 못한다.

소용없다! 창공은 승리를 거두고 내 귀에는 창공의 노래가
종소리가 되어 들리네. 내 영혼이여. 창공은 목소리가 되어
심술궂은 승리로 우리를 더욱 위협하고
살아 있는 금속으로부터 푸르게 안젤루스의 종을 울리네!

젊은 시인은 절망에 찬 비명으로 시를 끝맺는다. "그것이 나를 괴롭히네. 창공! 창공! 창공! 창공!"[59]

모든 사람이 그렇게 괴로워하지는 않았다. 말라르메가 이 시를 쓴 지 2년 뒤 태어난 바실리 칸딘스키는 파랑의 어마어마한 영적 잠재력을 확신했다. 러시아에서 자라던 어린 시절에 칸딘스키는 '내면의 삶'에 너무나 몰두한 나머지 그를 둘러싼 세상을 보지 못하곤 했다.[60] 20대 후반 그는 이미 모스크바의 법학과 경제학 분야에서 화려한 경력의 토대를 닦은 상태였지만, 1896년 모든 것을 버리고 뮌헨의 예술학교에 진학했다. 칸딘스키는 예술을 통해 '시간과 공간 너머로' 갈 수 있다고 확신했다. 그것이 그가 초기 주요 작품에서 이루려

했던 야망이었다.[61] 〈청기사The Blue Rider〉(1903)에서 그는 짙푸른 수평선을 향해 푸릇푸릇한 초원을 달려가는, 파란 망토를 입은 기사를 그렸다. 기사는 아마 칸딘스키일 테고 풍경은 그의 감정을 표현하는 은유일 것이다. 단순하다고, 어쩌면 미숙하다고도 할 수 있는 그림이다. 서른일곱 살의 지식인이 그렸다고는 믿기 힘든 그림이지만, 칸딘스키는 티치아노가 했던 것처럼 기사의 망토와 수평선에 똑같은 색조의 울트라마린을 사용하여 탐험자와 탐험 대상, 출발점과 도착점을 연결했다. 그렇게 해서 파랑이 저 먼 곳에 있다 해도, 실은 우리 내면에서 창조되는 색임을 암시했다.

칸딘스키가 일편단심 파랑에만 전념했던 것은 아니다. 그가 기억하는 가장 오래된 색은 세 살 때 봤던 '밝고 촉촉한 초록, 하양, 암적색, 검정, 엘로오커'였다.[62] 그는 색의 스펙트럼 전체에 매혹되었고, 색은 음악처럼 외면과 내면, 물리적 세상과 심리적 세상을 이어주는 도관이라고 믿었다. 1911년 『예술에서의 정신적인 것에 대하여 On the Spiritual in Art』에서는 이렇게 썼다.

색은 영혼에 직접 영향을 미치는 수단이다. 색은 피아노의 건반이고, 눈은 피아노의 현을 치는 해머이며, 영혼은 여러 선율을 지닌 피아노다. 예술가는 영혼을 진동시키기 위해 이런저런 건반을 두드리는 손이다.[63]

파랑보다 영혼에 더 내밀하게 접근하는 색은 없다. 칸딘스키는 괴테의 영향을 받은 도식으로 파랑과 그 반대색인 노랑을 비교하면서, 노랑이 보는 사람을 향해 전진할 때 파랑은 '껍데기 속으로 숨는 달팽이처럼' 후퇴한다고 주장했다. 노랑이 외적이며 '육체적'인 반면 파랑은 내적이며 '정신적'이다.[64] 그는 놀랍도록 생생한 문단으로 글을 이어간다.

칸딘스키가 비교한 파랑과 노랑

파랑은 더욱 깊어지려는 성향이 워낙 커서, 색조가 어두워질수록 더 강렬해지며 특유의 내적인 효과가 더 커진다. 파랑은 짙어질수록 사람을 무한으로 강하게 끌어당긴다. 순수한 것, 그리고 결국은 초자연적인 것에 대한 욕망을 내면에서 일깨운다. 파랑은 천공의 색이다. 우리가 '천공heaven'이라는 단어를 들었을 때 마음속으로 그리는 색이다.

파랑은 전형적인 천상의 색이다. 가장 깊은 파랑은 한구석의 고요함을 펼친다. 검푸름으로 침잠할수록 인간적인 것을 초월한 슬픔의 뉘앙스를 띤다. 무한한 자기 침잠에 가까워진다. 끝없는, 끝이 있을 수 없는 깊은 사색으로 무한히 빠져든다. 파랑이 밝은 곳을 향할 때는(파랑에 덜 어울리긴 하지만) 더 무심한 특성을 드러낸다. 드높고 창백한 파란 하늘처럼 멀고 무감해 보인다. 파랑은 밝아질수록 소리를 잃다가 결국 소리 없는 정적이 되어 하얗게 변한다. 음악적으로 표현하자면 밝은 파랑은 플루트와 비슷하고, 어두운 파랑은 첼로로, 더 어두운 파랑은 콘트라베이스의 근사한 소리를 닮았다. 한편, 깊고 엄숙한 형태일 때 파랑의 소리는 파이프오르간의 깊은 저음에 비유할 수 있다.[65]

같은 해 칸딘스키는 예술가 집단을 결성하고 파랑에 경의를 표하는 이름을 붙였다. '청기사파Der Blaue Reiter'는 자신들의 내면을 그림으로 표현하려는 뮌헨의 젊은 예술가들로 (프란츠 마르크Franz Marc와 파울 클레Paul Klee, 아우구스트 마케August Macke, 훗날 칸딘스키의 연인이 된 가브리엘레 뮌터Gabriele Münter를 포함해) 구성되었다. 칸딘스키는 나중에 이 집단의 이름이 바이에른의 블라우베르그(푸른산맥) 지역에서 프란츠 마르크와 무심히 대화를 나누던 중 나왔다고 주장했다.

우리는 진델스도르프 정원의 커피 테이블에서 '청기사'라는 이름을 떠올렸다. 우리 둘 다 파랑을 사랑했고, 마르크는 말을, 나는 기사를 사랑했다. 그러니 그 이름은 다소 저절로 지어진 셈이다. 그리고 마르크의 아내 마리아가 대접한 환상적인 커피는 맛이 훨씬 더 훌륭했다.[66]

이 글에서 칸딘스키는 솔직하지 않다. 그는 파랑의 역사를 누구보다 잘 알았다. 괴테와 노발리스를 읽었으며 르네상스 미술의 울트라마린에 감탄했다. 파랑이 지닌 유토피아적 암시를 알았고, 갈수록 물질주의적으로 변해가는 사회를 파랑의 힘을 통해 더 정신적인 세상으로 만들 수 있기를 바랐다.

1911년 그는 '파란 소리Blue Sound'라고 불리기도 하는 〈즉흥 19〉도 그렸다.**별지 삽화 28** 이 그림을 보면 무지개 안에 갇힌 느낌이 든다. 캔버스는 막대사탕 같은 오렌지색과 전나무의 초록색, 으깬 산딸기의 강렬하게 터지는 선홍색으로 현란할 만큼 화려하지만, 캔버스를 지배하는 것은 동요하는 파란 구름이다. 칸딘스키는 이 파란 구름을 창조하기 위해 분명 대단히 공을 들였을 터다. 우선 그는 붓에 어둡고, 건조하고, 살짝 초록빛이 도는 프러시안블루prussian-blue를 적셔 왼쪽 아랫부분에 발랐다. 그리고 위와 오른쪽으로 붓을 움직이며 중

심을 향해 올라갔다. 붓에서 물감이 빠져나가면서 희미하고 거친 파랑이 되었다. 그러나 그는 멈추지 않고 계속 붓을 움직이며 안료가 캔버스 직물 곳곳으로 예측불허하게 흩어지는 모습을 즐겼다. 그러고는 붓에 남은 파란 물감에 위쪽의 심홍색을 조금 섞어, 옅은 보라색 가장자리를 구름 왼편 둘레에 칠했다. 파란 물감이 거의 빠지자 붓에 짙푸른 물감을 적셔 처음에 칠했던 파랑 위에 수직선과 대각선으로 거칠게 지그재그를 그으며 더 진하게, 더 촉촉하게, 더 선명하게 발랐다. 그 뒤 팔레트에서 이 짙은 청색을 하양과 섞은 다음 이미지 가운데쯤 있는 앞서 칠한 두 파랑 위에 문질렀다. 칸딘스키는 어지러운 붓질로 안료와 기법을 결합해 온갖 다양한 파랑을 창조했다. 촉촉하거나 건조한 파랑, 걸쭉하거나 가볍거나 어두운 파랑, 초록빛 도는 파랑, 붉은 기가 도는 파랑. 이는 칸딘스키가 물리적 형태로 창조할 수 있는 '파란 소리'에 가장 근접한 그림이었다.

이 색의 사육제가 마르고 난 뒤, 칸딘스키는 축축한 검정 물감으로 이야기의 골자를 그 위에 그렸다. 파란 구름 양쪽에 두 무리의 형상이 서 있다. 왼쪽 사람들은 중요한 행사에 참가하기 위해 줄지어 선 듯 보인다. 그중 한 사람은 심지어 손을 들어 그 행사를 가리키는 것 같다. 오른쪽에는 (아마도 그 행사를 이미 경험한) 다른 사람들이 줄지어 캔버스를 떠나고 있다. 무슨 행사인지는 알 수 없지만 참가자들에게 어떤 영향을 미치는지는 분명하다. 기다리는 왼쪽 사람들은 키가 작고, 무질서하고, 흙빛이다. 캔버스를 떠나는 오른쪽 사람들은 키가 크고, 규율이 잡혀 있고, 신성한 파란색과 보라색이다. 후광처럼 보이는 것을 머리에 얹었다. 물질적인 것에서 정신적인 것으로, 자연적인 것에서 초자연적인 것으로, 땅에서 하늘로의 전환을 묘사하는 듯하다. 우리는 바로 인류의 통과의례, 파란색이 일으키는 변용을 보는 셈이다.

blue

우주인

태초에 하늘과 땅이 하나였다. 적어도 세상의 많은 고대 신화에 따르면 그러했다. 마오리족은 아버지 하늘(랑기Rangi)과 어머니 대지(파파 Papa)가 서로 사랑해서 꼭 끌어안아 생명이 탄생했다고 생각했다. 일본인들에게 세상은 하나의 알껍데기 속에 섞여 있었다. 그리고 동남아시아의 많은 공동체에 따르면, 하늘은 원래 너무 낮아서 여자들이 쌀을 찧기 위해 절굿공이를 들어올릴 때마다 하늘에 쿵쿵 부딪힐 정도였다. 이 모든 이야기에서는 결국 세상이 분리된다. 랑기와 파파는 분노한 자식들 때문에 서로 떨어졌다. 일본 신화 속 알은 하늘의 흰자와 대지의 노른자로 나뉘었다. 쌀을 찧을 때마다 짜증이 났던 동남아시아 주민들은 하늘을 위로 높이 밀어서 더이상 방해가 되지 않게 만들었다. 그렇게 해서 하나의 세상이 둘로 갈라졌다. 하늘과 땅은 영원히 분리되었고 그들의 경계는 꿰뚫을 수 없는 지평선으로 구분되었다. 그때부터 지상의 거주자들은 하늘을 멀리 떨어진 영역으로 보게 되었다.[67]

지평선 아래에 놓인 구깃구깃한 조각보 같은 대지의 색과 달리, 깨끗한 하늘은 강렬하고 막힘없고 오점 없는 파란색이었다. 하늘의 색은 아마 자연에서 유일하게 물성이 없는 듯 보이는 색깔일 것이다. 구름 없는 하늘을 올려다보면 파랑 말고는 아무 '것'도 보이지 않는다. 1780년대 후반 스위스 탐험가 오라스 베네딕트 드 소쉬르는 이 특별한 색을 측량할 기구(시안계cyanometer)를 만들었다.**별지 삽화 27** 그는 일련의 종이들을 파랑의 여러 색조로 조심스럽게 칠했고, 하양부터 검정에 이르는 등급까지 배열한 다음, 판지에 붙이고는 각각에 숫자나 단계를 배정했다. 그런 뒤 자신의 시안계를 하늘에 대고 하늘의 색상과 맞추었다. 소쉬르는 이 작업을 반복적으로, 심지어 집착적으

로 했다. 그는 하루 종일 하늘을 측정하고, 다른 지역의 하늘과 비교하면서 고도가 높아질수록 푸른색이 짙어진다는 사실을 발견했다. 하늘색의 한계를 시험해보려는 결심이 워낙 굳어서 1787년에는 몽블랑산의 정상(서구에서 가장 높은 지점인 해발 4800미터)까지 올라가기도 했다. 그는 그곳의 파란 하늘이 무척 어두워서 거의 검정에 가깝다고 기록했다.[68]

소쉬르의 몽블랑 등반은 하늘과 땅의 오랜 경계를 뚫고 솟아오르려는 새로운 탐험의 시대와 우연히도 일치했다. 최초의 유인 기구 비행은 그가 몽블랑을 등반하기 바로 4년 전에 프랑스의 알프스 산맥에서 벌어졌다. 처음에는 그리 높지 않은 고도에서 이루어졌지만, 19세기 초반에 이르자 기구는 사람을 태우고 소쉬르보다 더 높이 올라갔다. 20세기가 시작할 무렵에는 세계에서 가장 높은 봉우리를 넘어섰다. 20세기 중반에는 승객을 태우고 하늘의 더 높은 경계까지 올라갔다.

1957년 8월 18일 저녁, 35세의 과학자 데이비드 사이먼스David G. Simons가 작은 캡슐에 자기 몸을 밀어 넣고는, 밖에 있는 사람에게 문을 닫도록 했다. 캡슐에 들어간 사이먼스는 평상형 트럭 짐칸에 실려 북쪽으로 240킬로미터쯤 떨어진 미네소타의 외딴 철광산까지 갔다. 그는 극한의 고도가 미치는 신체적·심리적 영향을 연구하기 위해 비행사들을 기구에 태워 높이 올려 보내는 미 공군의 '맨하이 프로젝트Project Manhigh'에 소속돼 있었다.[69] 이튿날 오전 8시 사이먼스를 태운 헬륨 기구가 떠올랐다. 2시간 뒤 그는 고도 3만 1212미터에 도달했다. 기구로는 가장 높이 올라간 기록이었다. 지구 대기의 99퍼센트 높이의 성층권에서 그는 자기 아래로 펼쳐진 130만 제곱킬로미터를 볼 수 있었다. 놀라운 광경이었지만 그는 무엇보다 색채에 압도되었다.

지평선과 수평선 둘레에서 지구의 친숙한 파란 대기를 쉽게 알아볼 수 있었다. ⋯ 지평선과 수평선에서 빛바랜 듯한 흰색으로 시작해 차츰 옅은 파랑으로 변하다가 점점 짙어졌고, 결국 대단히 진하지만 검푸른 빛이 보라색 우주와 합쳐졌다. ⋯ 나는 정교하게 제작된 컬러 차트를 들고 가장자리에서 보이는 대기의 색과 맞춰보려고 노력했다. 컬러 샘플은⋯ 사람이 안료로 재생산할 수 있는 모든 인식된 색조를 포함한다. 그러나 그 어느 것도 내 눈이 바라보는 기이하게 푸르스름한 보라색과 맞지 않았다. ⋯ 하늘은 이 푸르스름한 보라색으로 빈틈없이 가득 차 있었지만, 그 채도가 너무 낮아서 이해하기 힘들었다. 아름답게 울리면서도 거의 청력 너머에 있을 정도로 너무 높은 음 같았다. 아름다운 것은 분명하나 실제 소리인지 꿈결에 듣는 소리인지 확신할 수 없는.[70]

지구 위로 높이 올라가 우주의 문턱을 서성이다 온 사이먼스는 많은 사람이 환상을 품었던 일을 해냈다. 그는 머나먼 파랑에 도달했고 승리의 색에 둘러싸였다.

사이먼스는 알루미늄 캡슐에서 43시간 이상을 보낸 뒤 사우스다코타주의 폭신한 토양에 착륙했다. 그의 성공적인 임무에 대한 소식에 사람들은 흥분했고, 그는 미국에서 잠시나마 작은 유명세를 누렸다.[71] 그러나 사이먼스의 역사적인 업적은 곧 그늘에 가려질 터였다. 때는 1958년, 미국의 배우이자 가수인 딘 마틴Dean Martin이, 몸을 푸른색으로 칠하고 하늘로 올라간 황홀한 연인에 대한 노래인 〈볼라레Volare〉의 커버곡을 발표한 해였다. 같은 해에 아이젠하워 대통령은 미국항공우주국NASA(나사)을 만들었다.[72] 아이젠하워의 결정은 빠르게 성장하는 소련의 우주 계획에 대한 대응이었지만, 분명 지평너머에 대한 인류의 오랜 집착에서 나온 것이기도 했다. 백악관의 공식 소개 자료는 이렇게 설명했다(여기에 나온 표현은 나중에 〈스타 트렉

Star Trek〉에 등장해 널리 알려졌다).

이런 요인들 가운데 첫째는 아무도 가본 적 없는 곳으로 인류를 나아가게 하는 강렬한 호기심, 탐험과 발견을 추구하는 인류의 강렬한 충동이다. 지표면 대부분은 탐험되었으니, 이제 인류는 다음 목표로 우주 탐험을 향해 눈을 돌린다.[73]

나사가 설립되기 10년 전, 소련이 최초의 스푸트니크호를 만들기 전, 심지어 데이비드 사이먼스가 성층권으로 올라가기도 전에, 프랑스의 몽상가적인 한 10대가 자신만의 우주 계획을 시작했다. 1946년이나 1947년의 어느 날 이브 클랭은 니스의 해변에 몸을 쭉 뻗고 누워, 오른손을 허공에 들어올리고 창공에 자신의 이름 아홉 글자를 서명했다. 소유권을 나타내는 몸짓이었다. 클랭은 하늘에 대한 소유욕이 몹시 강해서, 날아가는 새에게도 화를 낼 정도였다.[74] 칸딘스키처럼 클랭은 초월을 추구했고, 장미십자회 활동, 불교의 선禪과 유도 무술을 실험적으로 시도하며 한계를 벗어나고자 했다. 1950년대 초반 그는 엄청난 에너지를 예술에 쏟아부으며 색이야말로 자신의 질문에 대한 답이라는 결론을 내렸다.[75] "색만이 우주에 거주한다"라고 그는 썼다. "반면에 선line은 색을 통해 여행하고 색에 고랑을 낼 뿐이다. 선이 무한을 여행한다면, 색은 무한 그 자체이다. 색으로써 나는 우주와의 완벽한 합일을 경험한다. 나는 진정으로 자유롭다."[76] 클랭은 노랑과 분홍, 주홍, 버건디색, 오렌지색, 초록, 검정, 하양으로 이루어진 단색화를 연이어 만들다가, 10대 시절에 응시했던 하늘을 기억해냈다. 1954년 말 그는 단 한 가지 색만이 그의 광장애호증을 만족시켜 줄 수 있다는 사실을 깨달았다.

blue

197

파랑에는 차원이 없다. 파랑은 차원 너머에 있다. 반면에 다른 색은 그렇지 않다. ⋯ 모든 색은 심리적으로나 물질적·실체적으로 구체적인 연상작용을 일으키는 반면, 파랑은 기껏해야 바다와 하늘을 암시하며 그것들은 어쨌든 눈에 보이는 실제 자연에서 가장 추상적인 것들이다.[77]

클랭은 예술에 존재하는 파랑 중 그 어느 것도 우주 공간이 지닌 초월적 효과를 제대로 포착하지 못한다고 느꼈다. 안료보다는 안료를 안정시키는 결합제에 문제가 있었다. 이 결합제가 줄곧 색을 탁하게 만들었다. 자신의 상상력을 충족할 파랑을 개발하기 위해, 클랭은 파리의 유명한 미술 재료상 에두아르 아당Édouard Adam의 도움을 구했다. 아당은 피카소와 브라크, 마티스를 비롯해 많은 현대 거장에게 물감을 공급한 사람이었다. 1년이 넘는 작업 끝에 아당은 로도파스 MRhodopas M이라 불리는 합성수지를 마주쳤다. 일반적으로 접착제 생산에 쓰이는 이 합성수지는 안료의 선명도를 줄이지 않으면서 안료와 결합할 만큼 굴절률이 낮았다. 이 결합제를 울트라마린과 섞었을 때 클랭은 그 결과에 너무 감탄한 나머지, 이 발견을 특허로 등록했다. '인터내셔널 클랭 블루International Klein Blue(IKB)'의 특허증은 아래와 같다.

인터내셔널 클랭 블루는 1954-55-56-57-58년에 걸쳐 이브 클랭 르 모노크롬에 의해 완성되었다. 현재 정확한 화학식은 이렇다:
인터내셔널 클랭 블루(I.K.B.) 결합제
로도파스(용액) 1.2킬로그램
MA(롱프랑)(염화비닐)
공업용 변성 에틸알코올(95%) 2.2킬로그램
아세트산에틸 0.6킬로그램

총 4킬로그램

격렬하게 휘저으며 상온 혼합하고, 뚜껑을 덮지 않은 채 가열하지 말 것! 그다음 불순물 없는 울트라마린블루1311 가루를 앞의 결합제와 상온 혼합…[78]

　　1957년 1월 클랭은 밀라노의 아폴리네르 화랑에서 열린 〈단색시대 선언: 청색시대Monochrome Proposition: Blue Period〉 전시회에서 이 새로운 물감을 처음 선보였다. 전시회에는 IKB만 사용한 가로세로 78×56센티미터 그림 11점이 포함되었다. 클랭은 많은 기법을 사용해 그의 색이 가진 힘을 극대화했다. 리넨 캔버스에 카세인이라 불리는 우유 단백질을 미리 바른 다음 양가죽 롤러로 일정하게 물감을 겉칠한 그림을, 액자에 끼우지 않고 벽에서 20센티미터 떨어지도록 선반을 사용해 매달았다. 그 결과는 숨막힐 만큼 굉장했다(지금 봐도 그렇다). IKB 단색화는 공간과 깊이의 색을 덩어리와 표면의 색으로 바꿈으로써 망막을 동요시켰다. 벽과 관람객 사이 공백에 매달린 캔버스는 전진하다가 후퇴하고 다시 전진하는 것처럼 보이며, 빈틈없이 단색으로 칠해진 회화는 자세히 들여다보라고 관람객을 유혹하는 한편 좌절하게 만든다.**별지 삽화 30** 이 집요한 시각적 동요는 일종의 유체이탈 경험을 끌어낸다. 관람객들은 그들이 음미하는 작품처럼 자신들도 고정되지 않은 듯한 느낌을 받는다. 바로 이런 이유 때문에 클랭은 자신의 파랑 단색화들을 '자유를 향해 열린 창'이라 불렀을 것이다.[79]

　　클랭은 그의 물감도 캔버스에서 해방시키기에 이르렀다. 이후의 전시들에서 그는 IKB를 스크린과 스펀지, 태피스트리, 부조, 심지어 벌거벗은 모델의 몸에 발랐다. 이는 이른바 '청색혁명'의 시작일 뿐이었다.[80] 1950년대 후반 클랭은 국제연합에 편지를 써서 호수 하

blue

나를 통째로 IKB로 염색해 '푸른 바다'라고 이름 짓도록 허락해달라고 했고, 국제원자력기구에는 (달라이 라마와 교황 비오 12세, 버트런드 러셀을 참조로 달아서) 편지를 보내 IKB 색깔로 폭발하는 미래의 핵무기를 제안했다.[81] 1957년 5월 데이비드 사이먼스가 미네소타 상공으로 올라가기 세 달 전에 클랭은 생제르맹데프레 광장 위 밤하늘로 파란색 헬륨 풍선 1001개를 띄워, 파리 사람들 수백 명이 하늘을 올려다보게 했다. 하지만 이 사건의 진짜 관람객은 바로 그 창조자였다. 우주에 닿기를 여전히 갈망하는 스물아홉 살의 10대였다.

3년 뒤 클랭은 꿈을 현실로 만들었다. 1960년 10월 19일, 그는 파리의 평범한 교외지역으로 가서 장티베르나르가街 5번지 지붕으로 올라간 다음 뛰어내렸다. 이 장면을 찍은 사진이 다음 달 〈공간 속의 남자Un Homme dans l'espace〉라는 사진으로 발표되었다.**별지 삽화 31** 그의 자세는 위태롭게, 심지어 목숨이 위험하게 보이지만, 실제로는 아래쪽에서 친구 10명이 방수포로 그를 받았다. 친구들의 모습은 필름을 이어 붙여 보이지 않게 처리했다. 그러나 그의 사진은 착지가 아닌 도약에 대한 것이었다. 사진 속 클랭은 눈을 위로 향한 채 창공을 정복하려는 그의 평생 목표를 실현하고 있다. 〈허공으로의 도약Leap into the Void〉이라는 제목으로 알려지게 된 이 사진은 또한 이카로스에게 바치는 20세기의 헌사이기도 했다. 후경에서 자전거를 타고 지나가는 사람은 브뤼헐의 〈추락하는 이카로스가 있는 풍경 Landscape with the Fall of Icarus〉(1558년경)에 묘사된 무관심한 사람들을 떠올리게 한다.[82] 이카로스처럼 클랭도 때 이른 결말로 추락했다. 허공으로 도약한 지 18개월 뒤 그는 심장마비를 일으켰고, 서른네 살의 나이로 삶을 마감했다.

요즘 이브 클랭은 그의 파란색으로 유명하지만, 그는 아마 자신이 최초의 우주인으로 생각되길 원했을 것이다.[83] 물론 그는 최초의

우주인이 아니었다. 클랭이 대담하게 점프한 지 6개월 뒤인 1961년 4월 12일, 유리 가가린Юрий Гагарин(Yuri Gagarin)이 지구의 대기를 벗어나 지구 궤도를 한 바퀴 돌았다. 클랭은 가가린의 역사적 업적을 보도한 기사들을 자세히 읽으며 이 소련인과 특별한 유대감을 느꼈다(가가린도 서른네 살에 세상을 떠났다).[84] 가가린의 비행은 인류에게 또다른 탐험의 황금기가 진짜 시작됐음을 알렸다. 이후 10년 동안 여러 우주탐사 계획이 우주비행사들을 미지의 영역으로 보냈다. 사람들은 창공으로 돌진하는 로켓을 올려다보며 마침내 다른 세계에 닿을 수 있다고 느꼈다. 그렇다면 이런 우주 경쟁의 가장 위대한 발견이 바로 지구였다는 점이 아이러니하게 느껴질 것이다.

우리 행성은 무슨 색인가? 여러 세기 동안 많은 사람이 지구가 숲의 초록과 모래의 노랑, 땅의 갈색, 바다의 파랑, 눈의 하양으로 이루어진 태피스트리 같을 것이라 짐작했다. 그리 비논리적인 추측은 아니었다. 지도 제작자들도 전통적으로 지구를 그렇게 묘사했고, 비행사들이 비행체에서 내려다본 지구도 그런 모습이었다.[85] 그러나 1960년대 우주탐험가들은 이런 '지구의 색채들'을 압도하는 또다른 색조에 주목했다. 가가린은 보스토크 1호에서 지상의 우주비행 관제 센터에 이렇게 말했다. "지구는 매우 독특하고 매우 아름다운, 푸른 후광을 갖고 있다."[86] 착륙 직후에 기자들이 그에게 지구를 다시 묘사해달라고 부탁했다. "푸르스름하고 큼직한 공 같아요"라고 그는 미소를 지으며 대답했다. "멋진 광경이에요!"[87] 가가린의 뒤를 이은 우주비행사들도 비슷한 의견을 말했다. 게르만 티토프Герман Титов(Gherman Titov)와 알렉세이 레오노프Алексей Леóнов(Alexei Leonov) 모두 하늘색을 뜻하는 단어 골루보이голубой(goluboi)로 지구를 표현했다.[88] 1966년 9월 미국의 우주비행사 피트 콘래드Pete Conrad가 제미니 11호에서 우주 유영에 나섰을 때, 그 역시 강렬한 파란색에 충

격을 받았다. "한 가지는 확실합니다"라고 그는 휴스턴의 나사우주
센터에 알렸다. "진짜 파래요. 바다가 정말 도드라지고 모든 것이 파
랗습니다."[89]

1965년과 1966년 《라이프Life》와 《타임Time》, 《내셔널 지오그래
픽National Geographic》에 우주에서 찍은 최초의 컬러 사진이 실리자,
이런 개인적인 체험은 대중적인 것이 되었다. 독자들은 물론 전경에
있는 흰 우주복을 입은 남자들에 주목했지만, 그들 뒤에 떠 있는 푸
른 구체에 충격을 받지 않을 수 없었다. 사람들이 생각했던 지구의
모습이 아니었다. 짙은 초록색 숲과 연두색 초원, 황토색 사막은 어
디에 있는가? 지구 표면을 주로 물이 차지한다는 사실은 모두 알고
있었지만, 그것만으로는 육지가 푸른빛을 띠는 이유를 설명할 수 없
었다. 또한 희미하게 빛나는 가스 불빛처럼 지구를 둘러싼 사파이어
빛 기운도 설명할 수 없었다. 이런 색들은 사실 지구에서 하늘과 수
평선이나 지평선을 푸르게 보이도록 하는 레일리산란의 결과였다.
지구의 대기는 파란빛을 아래쪽뿐 아니라 사방으로 산란시킨다.

2년 뒤 나사는 가장 야심찬 계획을 준비했다. 승무원 세 명을 달
까지 보내는 계획이었다. 선장 프랭크 보먼Frank Borman, 사령선 조
종사 제임스 러벌James Lovell, 달 착륙선 조종사 윌리엄 앤더스William
Anders, 그들은 지구와의 끈을 완전히 끊은 최초의 인간이 될 터였다.
1968년 12월 21일 오전 7시 51분, 이들은 그때까지 만들어진 로켓 가
운데 가장 강력한 로켓으로 발사되었다. 그들은 위로 올라갔다. 하늘
색과 세룰리안cerulean, 로열블루royal blue, 울트라마린, 미드나이트블
루midnight blue를 지나 우주의 암흑 속으로. 11분 만에 아폴로 8호는
지구의 대기를 떠났고, 69시간 뒤 달에 이르기까지 약 38만 킬로미터
를 여행했다.[90] 승무원들은 목적지인 달의 궤도를 돌며 표면을 연구
하고, 미래의 임무를 위해 착륙 장소로 쓸 만한 곳을 찾아 사진을 찍

었다. 그러나 이들이 궤도를 네 번째 돌며 달의 뒷면에서 나올 때, 프랭크 보먼의 눈에 무언가가 들어왔다.

내가 투명한 창문들 가운데 하나로 밖을 흘끗 보았을 때 지구가 달의 지평선에 막 나타났다. 내 삶에서 가장 아름답고, 매혹적인 광경이었다. 그 모습에 내 안에서 노스탤지어가, 향수병이 급류처럼 솟구쳤다. 그것은 우주에서 색을 지닌 유일한 것이었다. 다른 것들은 검거나 하얬지만, 지구는 아니었다.[91]

그는 임무에 쓰이도록 특별히 개조된 70밀리미터 핫셀블라드 카메라를 집어 들고 그 광경을 흑백사진으로 찍었다. 윌리엄 앤더스는 처음에 보먼이 한가하게 사진이나 찍는다고 질책하다가 문득 창밖을 보았다. 그는 그 카메라를 움켜쥐고 컬러 필름을 달라고 했다. 제임스 러벌이 선실을 뒤지는 동안 앤더스가 다그쳤다. "얼른, 빨리." "빨리!" "아무거나, 빨리!" 결국 러벌이 그에게 SO-368 엑타크롬 컬러 필름 한 롤을 건넸지만, 필름을 끼웠을 무렵 장면은 사라지고 말았다. 그때 러벌이 다른 창문으로 보이는 지구를 발견했다. 공식적인 임무수행 녹음 기록에 따르면 또다른 말다툼이 시작됐다.

blue

러벌: 빌, 여기 찾았어. 굉장히 선명해. 봤어?
앤더스: 그래.
보먼: 그럼, 몇 장 찍…
러벌: 몇 장 찍어! 여기, 나한테 줘.
앤더스: 잠깐, 배경을 잘 잡자. 바로 지금이야, 자, 진정해.
보먼: 침착하게, 러벌.
러벌: 응, 내가 잘… 오, 아름다운 장면이야.[92]

그 어설픈 몇 초 동안 윌리엄 앤더스는 조리개의 f스톱 수치를 다양하게 맞추며 사진을 몇 장 찍었다. 그중 하나가 20세기 가장 유명한 이미지가 되었다.[93]

사진 〈지구돋이〉는 38만 킬로미터 떨어진 곳에서 보는 우리의 세상이다.**별지 삽화 32** 그림자에 3분의 1쯤 가려진 행성이 달의 회색 지평선에서 텅 빈 우주로 떠오른다. 주변을 둘러싼 흑백 우주 속에서 지구는 빛나는 작은 방울, 파란 바다와 흰 구름의 교향악이었다. 반짝반짝 동그란 라피스라줄리 같았다. 지구가 그렇게 작고 연약해 보인 적이 없었다. 우주의 또다른 천체에서 그렇게 온전한 색깔로 지구를 본 적이 없었다. 모든 위대한 이미지와 마찬가지로 〈지구돋이〉는 보는 사람의 시각을 변화시켰다. 사진에서 지구는 우주의 중심이 아니었고, 작아 보였다. 사진을 보는 지구의 주민들은 겸허해졌다. 사진 속 세상에는 국경과 국가, 이데올로기가 없었다. 몇몇은 이 사진에서 더 단결된 미래의 비전을 보기도 했다.[94] 《라이프》는 1969년 1월 10일, 〈지구돋이〉를 (미국인 중 4분의 1이 읽었을 것으로 여겨지는 호에) 미국의 계관시인 제임스 디키James Dickey의 시와 함께 실었다. 시는 이렇게 끝난다.

그리고 보라
현실의 꿈에 푹 빠진 푸른 행성을
면밀하게 계산된 그 광경이
단 하나의 사랑으로 흔들린다

지구는 '푸른 행성blue planet'이라는 새 이름을 얻었다.[95]

많은 관람자에게 아폴로 8호는 몇 세기 전에 시작된 탐험시대의 절정이었다. 보먼과 러벌, 앤더스는 단 6일 만에 마르코 폴로보다

40배 먼 곳까지 여행했다. 가장 모험적인 선배 탐험가들조차 넘어서지 못했던 지구의 완고한 경계를 뛰어넘었다. "무한한 개척지가 열렸다"라고 일간지 《이브닝 스타Evening Star》는 환호했다. "인간의 지평은 이제 무한에 이르렀다."[96] 아폴로 8호는 인간을 지구 밖으로 쏘아 올렸고, 또다른 세상의 문턱으로 실어 날랐다. 그러나 그들은 새로운 지평을 내다봤을 뿐 아니라 옛 지평을 뒤돌아보았다. 20년 뒤 윌리엄 앤더스는 아폴로 8호의 임무를 이렇게 회상했다.

우리는 지구에서 훈련받는 동안 달을 어떻게 연구할지, 어떻게 달에 갈지를 교육받으며 모든 시간을 보냈습니다. … 하지만 고개를 들었을 때, 무척이나 황량하고 칙칙한 달의 지평선 위로 지구가 떠오르는 모습을 보았지요. 지구는 그곳에서 우리가 볼 수 있는 유일한 색이었습니다. 너무나 연약해 보이는 지구, 너무나 섬세해 보이는 지구를 보았을 때, 저는 문득 우리가 이 먼 곳까지 달을 보러 왔는데 이곳에서 본 가장 중요한 것이 결국은 우리의 고향 행성, 지구라는 생각이 들었습니다.[97]

역사의 대부분 동안 파랑은 다른 세상을 나타내는 색이었다. 머나먼 산, 깊이를 알 수 없는 대양, 도달할 길 없는 하늘, 우리 영혼 속 미지의 영토. 그러나 마침내 우리 세상을 벗어나서 그 너머로 여행했을 때, 우리는 파랑이 내내 우리 고향의 색이었음을 발견했다.

blue

205

5장

하양

유독한 순수

그러나 아직 우리는 이 하양의 주술을 풀지 못했고,
왜 이 색이 영혼에 그토록 강렬한 힘을 미치는지도
알지 못한다. 게다가 더 이상하고, 훨씬 더 불길한 것은
앞에서 보았듯이 하양이 종교적으로 가장 의미심장한 상징,
아니 기독교의 신이 쓴 베일 그 자체인 동시에
인간에게 가장 끔찍한 것들을 더욱 끔찍하게
강화하는 요소인가 하는 점이다.

—

허먼 멜빌Herman Melville, 『모비 딕Moby-Dick』(1851)[1]

하양

아침이면 하얀 시트에서 잠을 깬다. 침대에서 나와 하얀 가운으로 몸을 감싸고 욕실로 걸어간다. 욕실 벽을 덮은 하얀 타일이 아침 햇살에 반짝인다. 하얀 변기에 앉아 변을 보고 하얀 화장지로 닦은 다음 하얀 비누로 손을 씻는다. 샤워실로 들어가 하얀 액체 한 덩이를 손바닥에 짜서 머리에 문지른다. 하얀 거품을 씻어낸 뒤 하얀 수건으로 몸을 닦고 하얀 치약을 칫솔에 발라서 이를 닦은 다음, 또다른 하얀 크림을 한 방울 짜내 피부에 바른다. 침실로 돌아와 옷을 입는다. 하얀 속옷, 하얀 브래지어, 말쑥한 하얀 셔츠. 아침을 먹기 위해 주방으로 가서 하얀 그릇에 담긴 시리얼을 떠먹고 하얀 냅킨으로 입을 닦은 뒤 출근한다.

물론 과장이긴 하지만, 그리 심한 과장은 아니다. 우리가 아침에 의례적으로 하는 일들은 방금 묘사한 것처럼 주로 한 가지 색으로 구성된다. 그건 우연이 아니다. 우리는 의도적으로 우리 주위를 하얀색으로 에워싼다. 하얀색이나 미색 페인트로 집을 칠하고 하얀 리넨과 하얀 그릇으로 집 안을 채운다. 우리 몸에 대한 접근을 흰색에 허락하기도 한다. 하얀색을 피부에 바르고 이에 문지르고, 몸이 좋지 않을 때는 몸이 낫기를 바라며 하얀 알약을 삼킨다. 이는 어떤 면에서 우리가 하양을 믿기 때문이다. 우리는 가장 순수하고 완벽한 이 색이 세상의 결함을 없애고 가장 고질적인 얼룩까지 제거해주며, 우리를 티 하나 없는 상태로 되돌려 놓으리라 믿는다.

흰색의 수요가 광범위하고 꾸준하다 보니, 흰색만 공급하는 가게도 있다. 더화이트컴퍼니는 중산층 소비자를 위한 부드러운 색조의 제품을 전문적으로 취급하는 회사인데, 흰색을 사용하는 것을 인간의 권리처럼 묘사한다. "누구든, 어떤 스타일이든, 어디 출신이든 모든 사람의 삶에는 하양을 위한 자리가 있다."[2] 더 희게 만드는 일에 평판이 달린 곳들도 있다. 비누와 세제 회사는 세상을 악(얼룩)과

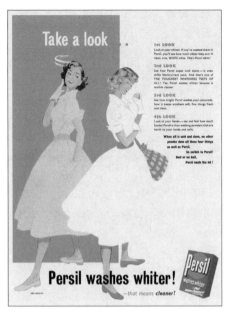

1950년대 퍼실 광고

선(하양)의 전쟁으로 그린다. 이들 광고는 전형적으로 초콜릿 아이스크림 자국이나 진흙 같은 얼룩에서 시작해 강력한 세제가 얼룩을 처단하는 과정으로 나아간다. 대개 깨끗한 흰 셔츠를 어루만지거나 아이들이 햇빛에 마르는 빨래 사이를 내달리는 장면에서 쾌활한 문구로 끝을 맺는다. "깨끗함과 하양에 생기를 더하세요", "그냥 화이트가 아니라 퍼실 화이트", "단 한 번으로 눈부시게 하얗게 깨끗하게", "진정한 하양으로 되돌립니다", "하양을 보았습니다."[3]

우리는 자연적으로 누레지려 하는 온갖 유기물을 더 희게 만들려고 애쓴다. 밀가루를 표백하고 갈색 설탕을 여과기로 탈색한다. 금빛 벼를 눈이 부실 만큼 흰 쌀이 되도록 도정한다. 생선과 가금육, 유제품, 제과·제빵 제품, 과자가 더욱 맛있어 보이도록 흰 색소를 첨가한다.[4] 이렇게 미백된 식품은 색이 있는 식품보다 영양가가 더 높지

210

는 않지만 소비자들로부터 꾸준히 사랑받는다. 아마 이런 과정을 '정제refining'라고 일컫다 보니 상품이 정화되고 개선된 느낌을 주는 듯하다. 하지만 사실 이들은 자연적인 본성이 훼손되고 변성된 상품이다. 당신이 지금 손에 든 종이도 흰색이 되기 위해 정제 과정을 상당히 많이 거친다. 처음에는 갈색 목재펄프였던 것을 이산화염소로 표백한 다음 형광증백제로 처리해 은은한 빛을 더한다. 우리는 이와 비슷한 미백 제품을 몸에도 바른다. 치아에 '자연적인 하얀색을 되돌려준다'는 스프레이와 거품을 쓰고, 눈의 공막을 하얗게 만든다는 점안제를 사용하며, 설화석고처럼 깨끗한 안색을 만들어준다는 피부 크림을 바른다.[5]

우리의 하얀색 숭배는 신앙의 역사만큼 오래됐다. 성경은 하양을 도덕적·영적 정화와 거듭 연결한다. 다윗왕은 밧세바와 간통한 뒤 자신의 죄를 덮기 위해 그녀의 남편을 살해하도록 시키고 나서, 하양을 갈구하는 기도까지 올린다. "정화수를 나에게 뿌리소서, 이 몸이 깨끗해지리이다. 나를 씻어주소서, 눈보다 더 희게 되리이다."(「시편」 51:7). 신약에서 가장 고결한 인물들은 티 없이 깨끗한 옷을 걸친다. 성자와 천사들은 "깨끗하고 눈부신 모시옷(순수하고 하얀 리넨)"(「요한의 묵시록」 15:6)을 입고, 순교자들에게는 그리스도의 피로 하얗게 씻긴 의복이 주어진다(「요한의 묵시록」 7:14). 예수가 외딴 높은 산에서 모습이 변할 때 그의 옷은 어떤 사람도 더이상 하얗게 만들 수 없을 만큼(「마르코의 복음서」 9:3) 눈부시게 새하얘졌다. 하얀 옷은 모든 대륙에서 구원을 상징하고, 사람들이 구원을 청할 때 입는 옷이 되었다. 교황과 수도사, 랍비, 중동의 사막과 일본의 숲을 걸어가는 순례자들도, 입교와 희생과 속죄 제의의 참가자들도 흰 옷을 입는다. 그리고 서양의 결혼식에서는 신부들이 순결(물론 실제로는 실천하는 사람이 거의 없는)의 표시로 입는다.

211

우리는 왜 하양을 순수하다고 생각할까? 내가 보기에 그 이유는 '부재'에 있다. 순수처럼 하양은 그것이 배제하는 것으로 정의된다. 검은 물체는 그들에게 도달하는 모든 빛을 흡수하는 반면, 흰 사물은 빛을 튕겨낸다. 색이 있는 물체는 빛의 특정 파장을 흡수하는 반면, 흰 물체는 예외 없이 모두 튕겨낸다. 물체의 흰 표면은 광학적 세제나 다름없다. 흰색을 위협하는 모든 것을 막아낸다. 순수함이 오염의 부재라면 하양은 색의 부재다. 얼핏 들으면 틀린 이야기로 들릴지 모른다. 아이작 뉴턴이 유명한 프리즘 실험에서 백색광선은 '온갖 색을 지닌 광선들의 혼란스러운 총합'이라는 것을 보여준 뒤부터, 우리는 흰색을 모든 색의 총합으로 이해했기 때문이다.[6] 그러나 뉴턴이 이 이론을 현실에 적용했을 때 무슨 일이 일어났는지 아는 사람은 많지 않다. 그가 실제로 팔레트의 모든 물감을 섞어 흰색을 제조하려 했을 때 나온 색은 흰색이 아니라 탁한 색이었다. 뉴턴은 그 색을 '인간의 손톱과 발톱, 쥐, 재, 흔한 돌멩이, 모르타르, 길바닥의 먼지와 흙 등'에 비유했다.[7]

뉴턴은 하양의 역설을 발견했다. 하양은 색으로 가득한 동시에 색이 없다. 빛의 영역에서 하양은 모든 색채의 총합이지만, 물질의 영역에서는 어떤 색채로도 만들어지지 않는다. 하양은 색의 '파괴자'라고도 할 수 있다. 뉴턴의 실험과 그리 다르지 않은 실험으로 꽤 쉽게 증명할 수 있다. 일단 팔레트에 선명한 색상의 물감을 짠다. 그다음에 다른 색을 더하는 대신 하양만 섞는다. 하양을 더하면 더할수록 점점 짙어지는 안개에 가려지듯 원래 색의 선명함이 천천히 희미해지다가 흔적도 없이 사라지는 모습을 보게 될 것이다. 하얀 물감은 놀라운 일을 해낸다. 색에서 색을 제거한다. 다른 안료는 색을 바꾸지만 완전히 없애지는 않는다. 물론, 검정도 다른 색을 지워버릴 수 있다. 하지만 검정이 어둠으로 색을 질식시키는 반면, 하양은 색을

212

사라지게 만든다. 검정을 더하면 색이 감춰지지만 하양을 더하면 색이 결코 존재하지 않았던 것처럼 된다.

그러니 우리가 흰색과 무색을 자주 혼동하는 상황이 놀랍지 않다. 우리는 색이 없는 무언가(백식초, 백유, 백주, 백색 다이아몬드, 백색광)를 희다고 줄곧 말하고, 흰 물체(종이, 스크린, 벽)를 '비어 있다'고 표현한다(사실은 흰색으로 채워져 있는데도). 이런 혼동 때문에 우리는 흰색을 잘 보지 못한다. 우리 집의 벽이나 이 글씨가 인쇄된 종이처럼 흰색은 빤히 보이는 곳에 있지만 보이지 않는다. 중립적·자연적·본래적이다. 우리는 하양을 사물의 순수성이 색으로 오염되기 전의 색이며 따라서 우리가 돌아가야 할 상태라고 생각한다. 이것이 '진정한 하양으로 되돌려준다'는 세제와 '자연적인 흰색'으로 치아를 되돌려준다는 치약, '자연적인 흰' 피부를 약속하는 크림 뒤에 있는 생각이다. 이들 중 그 무엇도 자연적으로나 본래부터 하얗지 않았지만, 우리는 원래 하얬다고 자신을 거듭 설득한다.

인류 문화에서 하양은 검정과 빨강과 함께 가장 꾸준하게 의미가 부여된 색이다. 인류가 다른 색들을 표현하는 말을 갖기 오래전부터 이들은 우리 삶의 모든 면을 지배하는 상징적인 삼총사가 되었다. 검정이 어둠과, 빨강이 인간의 피와 연결됐다면, 하양은 세계 곳곳에서 육체적·도덕적 순결을 뜻하는 은유가 되었다.[8] 그러나 유럽의 여러 민족만큼 하양에 많은 상징을 부여한 이들은 없다. 적어도 16세기 초반부터 이들은 하양을 미학적·지적·사회적 완벽함의 전형으로 추켜세웠다. 그러나 하양에 대한 이들의 특이한 집착은 인류가 지구를 걸어다니기도 전에 일어났던 격렬한 지질학적 사건에서 기원했다.

숭고한 단순성과 고요한 위엄

지금의 유럽이 된 땅은 1억 5000만 년 전 거대한 열대 해양 아래에 잠겨 있었다. 테티스해 ㅣ고생대 말기부터 신생대 초기까지 로라시아 대륙과 곤드와나 대륙 사이에 있었던 바다로, 현재 지중해의 선조로 여길 수 있다-옮긴이에는 해양 생물이 풍부했다. 연체동물과 플랑크톤, 산호, 해조류가 따뜻하고 얕은 물에서 번성했다. 이 작은 생물체들이 (매일 수십억 마리씩) 죽으면 그들의 사체가 해저에 가라앉아 껍데기와 해골로 된 탄산칼슘 무덤을 형성했다. 시간이 흐르고 압력을 받으면 퇴적물이 만들어진다. 몇몇 지역에서는 기름으로, 다른 지역에서는 탄산염암으로. 유럽은 특히 탄산염암의 은총을 받았다. 테티스해의 물이 빠지면서 마침내 드러난 대륙은 풍부한 석회암으로 뒤덮여 있었다. 이런 석회암 중 일부는 이후 더 많은 변형을 거쳤다.[9] 유럽의 남쪽 끄트머리는 거대한 지질구조판 두 개의 접점 위에 자리한다. 두 지각판은 약 1억 년 전부터 충돌하기 시작했다. 이 충돌로 서쪽의 피레네 산맥부터 동쪽의 카르파티아 산맥까지 뻗어가는 유럽의 거대한 산맥들이 형성됐고, 그 과정에서 석회암은 어마어마한 열과 압력을 받아 더 화려한 물질로 변형됐다.

대리석은 여러 면에서 지중해 문명의 기반이다. 이 지역의 여러 유명한 문화적 성취는 대리석이 풍요롭던 장소와 시대에 일어났고, 대리석이 없었다면 일어나지 않았을지 모른다. 키클라데스 제도의 초기 사회들은 5000년도 더 전부터 낙소스섬과 파로스섬의 대리석으로 항아리와 작은 병을 만들었다. 기원전 5세기 초반에 지어진 파르테논신전에는 아테네 근처 펜텔리코스산에 새로 문을 연 채석장에서 채굴한 대리석이 쓰였다. 400년 후 로마제국 최초의 중요한 대리석 기념물도 아푸안알프스 산맥의 루나에 채석장이 문을 연 뒤 만

들어졌다. 아우구스투스 황제는 대리석을 로마제국의 위대함을 나타내는 구체적 증거로 여겼고, 수도의 많은 부분을 대리석으로 재건설했다. "나는 벽돌의 도시 로마를 발견했고 대리석의 도시 로마를 남겼다"라고 그는 자랑했다.[10] 13세기 이탈리아에서 시작된 고전 문화의 부흥은 대리석의 부흥이기도 했다. 르네상스시대 유명한 교회와 조각상은 여러 세기 동안 채굴을 멈췄던 루나(이 무렵에는 '카라라'로 불리던)의 채석장에서 채굴한 대리석으로 만들어졌다. 이처럼 방대한 양의 탄산칼슘이 없었다면 서양 문화는 무척 다른 모습이었을 것이다.

대리석에는 많은 매력이 있다. 채석할 수 있을 만큼 무르지만 수백 년을 견딜 만큼 튼튼하고, 조각할 수 있을 만큼 부드럽지만 광택이 날 만큼 단단하다. 그리스어로 '빛나는 돌'을 뜻하는 마르마로스 μάρμαρος(marmaros)에서 비롯된 대리석marble이라는 이름은 이런 광택에서 유래한다. 대리석은 함유된 불순물에 따라 여러 다양한 색으로 반짝인다. 이런 불순물들이 잎맥과 얼룩, 줄무늬, 동그라미, 고리 모양, 물결주름, 별 모양 광채, 브로케이드 문양, 장사방형, 아라베스크 무늬를 그리며 춤춘다. 몇몇 대리석은 두껍고 반듯해서 기름진 고깃덩이를 떠오르게 하지만, 몇몇에서는 잭슨 폴록Jackson Pollock의 작품이 연상된다. 가장 순수한 대리석은 희다. 그러나 흰 대리석이라고 해서 모두 똑같이 순수하지는 않다. 이탈리아의 카라라 대리석은 캘사이트를 99.9퍼센트 함유하고 있어서 반짝반짝 빛나는 푸르스름한 흰 색조를 띠는 반면, 그리스의 펜텔릭 대리석은 공기에 닿아 갈변한 버터 같은 따뜻한 색조를 띤다.**별지 삽화 33-34** 만약 파르테논신전이 차가운 느낌의 흰 카라라 대리석으로 건축되었더라면, 또는 미켈란젤로의 〈다비드David〉 조각상이 금빛 펜텔릭 대리석으로 조각되었더라면 무척 인상이 달랐을 것이다.

그리스인과 로마인들은 대리석을 흰색으로 그냥 놔두지 않았다. 표면에 에나멜과 귀금속을 덮었고 금박과 금세공품으로 장식했으며 선명한 색을 칠했다.[11] 수백 년이 흐르는 동안 색소는 분해되거나 빛이 바래거나 씻겨나갔고, 장식은 사라지거나 도둑맞았다. 르네상스시대에 고대 유적들이 재발견되면서 등장한 대리석 유물들은 이런 장식들이 벗겨진 상태였다. 많은 사람은 유적들이 늘 그런 모습이었으리라 생각했다. 이런 가정은 15세기에 벌어진 주요 시각예술 논쟁의 영향이기도 했다. 레오나르도가 '파라고네paragone'라 부른 이 논쟁에서 예술가와 작가들은 회화와 조각을 비교하며, 회화의 본질은 무엇이며 조각의 본질은 무엇인지 정의하려 했었다. 많은 이가 조각은 주로 공간적인 표현 수단이라고 주장했다. 조각가들은 선과 형태, 윤곽, 표면, 깊이에 집중해야 하며 화가의 팔레트에 속한 색을 가까이 하지 말아야 한다는 조언을 들었다. 레오나르도는 조각가들은 색에 '전혀 신경 쓰지 말아야' 한다고 주장했다.[12]

이런 주장은 위대한 고전 조각들이 로마에서 줄줄이 발굴되면서 힘을 얻었다. 〈벨베데레의 토르소Belvedere Torso〉(1430년경), 〈벨베데레의 아폴로〉(1489년 무렵), 〈라오콘Laocoön〉(1506), 〈벨베데레의 헤르메스Belvedere Hermes〉(1540년대 초반), 〈파르네세의 헤라클레스Farnese Hercules〉(1556/7)는 그때까지 알려진 그 어떤 고전 조각보다 뛰어났다. 그리고 모두 아무런 장식 없는 대리석으로 만들어졌다고 여겨졌다. 미켈란젤로는 1506년 1월 14일 로마의 에스퀼리노 언덕의 포도원에서 라오콘상像이 발굴될 때 현장에 있었다. 전해지는 이야기에 따르면 그는 아주 흥분해서 조각상이 땅 밖으로 완전히 나오기도 전에 그것을 스케치하기 시작했다.[13] 미켈란젤로와 고전 유물과의 인연은 이것이 처음이 아니었다. 그는 어린 시절 로렌초 데 메디치의 정원에서 로마 조각상을 공부했고, 1490년대에는 대리석 조각

상을 하나 조각해서 인위적으로 오래된 조각처럼 만든 다음 진짜 고대 조각상이라고 속여 팔았다.[14] 그의 활동기 내내 고전 조각상들이 거듭해서 등장했고, 그럴 때마다 조각상에 색이 없었다. 초기 작품인 〈계단의 성모Madonna of the Steps〉(1491)부터 73년 뒤 그가 세상을 떠날 때 미완성작으로 남긴 〈론다니니의 피에타Rondanini Pietà〉(1564)에 이르기까지 미켈란젤로는 거의 흰색 카라라 대리석으로만 조각했다.

조각 재료의 순수성을 무척 중요시했던 미켈란젤로는 카라라 산에서 여러 달 동안 눈부신 바위 표면의 반사광에 피부를 그을려가며 완벽한 스타투아리오 대리석을 찾았다. 오랫동안 그에게 시달렸던 석수 토폴리노에 따르면 그는 '맥과 얼룩, 미세한 금이 없는 하얀' 대리석을 요구했다. 아주 작은 결함도 거부했다. 미켈란젤로는 조각을 하다가도 대리석의 잎맥 무늬가 드러나는 순간 바로 재료를 버렸다.[15] 자신이 돌 속에 갇힌 대상을 해방시킨다고 생각했던 미켈란젤로는 조각을 정화 행위로 보았다. "내게 조각이란 불필요한 재료를 제거함으로써 효과를 내는 예술이다."[16] 피렌체 아카데미아미술관에 있는 〈노예〉 네 점만큼 이를 생생하게 보여주는 작품은 분명 없을 것이다. 이 작품은 원래 1505년에 의뢰를 받아 교황 율리우스 2세의 정교한 영묘의 일부로 구상한 작품이었다. 1530년대 이 프로젝트의 규모가 축소되면서 미켈란젤로는 작업을 중단했고 작품을 미완성 상태로 작업실에 남겨두었다. 500년 동안 돌에 반쯤 갇힌 이 형상들은 자유를 향해 영원히 투쟁을 벌이는 것처럼 보인다. **별지 삽화 35**

단색의 대리석 조각상은 비자연적인 동시에 자연적이라는 점에서 그 불가사의한 힘이 나온다. 어느 인간도 카라라 대리석만큼 하얀 몸을 갖지 않지만, 그럼에도 카라라 대리석은 살아 있는 피부조직의 부드럽고 깊은 빛을 발산한다. 그건 아마 대리석이 지닌 근사한 반투명성 때문일 것이다. 피부를 비롯한 다른 유기물질처럼 빛이 대리

석의 표면에서 바로 반사되지 않고, 종종 몇 센티미터까지 깊이 뚫고 들어간 다음 캘사이트 결정에 부딪혀 다양한 방향으로 튕겨 나온다. 17세기 가장 위대한 조각가라 할 만한 잔 로렌초 베르니니는 광물을 동물로 변형하는 능력이 타의 추종을 불허했다. 그는 멍이 들 것처럼 연약해 보이는 피부를 조각했다.**별지 삽화 36** 그는 대리석의 모순적인 특성을 누구보다 잘 이해했고, 이에 대해 굉장히 거들먹거리며 떠들어서 그의 조수들은 분명 듣기가 지겨웠을 것이다. 그는 한 남자를 흰 대리석 흉상으로 표현한다면 흰색이 도드라져 보이지 않을 테지만, 똑같은 사람이 자기 얼굴을 흰 파우더로 덮는다면 그의 친구들은 그를 알아보기 힘들 뿐 아니라 경악할 것이라고 말하곤 했다.[17]

　1680년 베르니니가 죽을 무렵 흰 대리석은 유럽에서 가장 탁월한 조각 재료였다. 이런 취향이 고전 조각상들의 영향이라는 것을 대놓고 말하는 사람은 없었지만, 의심의 여지가 없는 사실이었다. 고전 조각상의 흰색은 가끔씩 넌지시 언급됐을 뿐 직접 다루어지는 일은 거의 없었다. 이런 분위기는 다음 세기 고고학 발굴의 2차 부흥에 자극받은 '신고전주의'라 불리는 운동이 일어나고 고대 역사를 알고자 하는 유럽인들의 욕구가 한없이 커지면서 달라졌다. 헤르쿨라네움(1738년 시작)과 폼페이(1748년부터), 파에스툼(1750년경) 발굴로 경이로운 유물이 줄줄이 나왔고 대중에 알려졌다. 많은 사람이 서양 문화가 그리스와 로마에서 절정에 달했다고 확신하게 됐다. 요한 요하임 빙켈만Johann Joachim Winckelmann만큼 이를 설득력 있게 주장한 사람도 없다.

　작은 프로이센 마을에서 구두 수선공의 아들로 태어난 빙켈만은 상당한 재능과 매력, 야망에 힘입어 세기의 영향력 있는 사상가로 변모했다. 1768년 (프란체스코 아르칸젤리Francesco Arcangeli라는 좀도둑의 손에) 살해될 무렵 그는 계몽주의시대의 유명인사였다. 그는 지하

우젠에서 교사로 경력을 시작해 노트니츠에서 도서관 사서가 된 다음, 드레스덴 궁정에서 연줄이 좋은 자리를 얻었다. 1754년 실리를 추구하며(누군가는 이기적이라 말하겠지만) 가톨릭으로 개종한 덕택에 로마로 가는 길에 올랐고, 로마의 중요한 고대 유물 전문가로 자리 잡았다. 1763년에는 교황의 고대 유물 감독관이 되었다. 한때 라파엘로가 맡았던 자리였다. 그는 『회화와 조각에서 그리스 작품의 모방에 대한 생각Gedanken über die Nachahmung der griechischen Werke in der Malerei und Bildhauerkunst』(1755)과 『고대미술사Geschichte der Kunst des Alterthums』(1764)를 비롯하여 대단히 성공적인 저작을 줄줄이 발표하면서, 고대 그리스는 단지 지나간 황금기가 아니라 당대 가치의 토대를 이룰 모델이라고 주장했다. "우리가 위대해질 수 있는, 가능하다면 타의 주종을 불허할 만큼 위대해질 수 있는 유일한 길은 고대인들을 모방하는 것이다"라고 그는 독자에게 충고했다.[18]

로마에서 빙켈만은 그보다 먼저 미켈란젤로와 베르니니에게 영감을 주었던 조각상들을 직접 보았고 열광적으로 반응했다. 가끔은 거의 히스테리에 가까운 열광이었다. 〈벨베데레의 아폴로〉에 대한 그의 열광적인 반응을 살펴보자.

그의 체격은 숭고하게 초인적이고, 그의 자세는 위엄을 최대한 보여준다. 영원한 봄이, 마치 축복받은 엘리시움에서처럼, 매력적으로 성숙한 남성미에 우아한 젊음을 입히고 위풍당당한 팔다리를 부드럽게 쓰다듬는다. … 이 걸작을 보는 동안 다른 모든 것은 머리에서 사라지고, 이 작품을 바라볼 자격을 갖추기 위해 나 역시 고결한 자세를 취하게 된다. 나는 예전에 신탁의 영혼으로 가슴이 부푼 듯한 사람들을 본 적이 있는데, 그들처럼 내 가슴이 존경심으로 벅차오르며 들썩이는 듯하다. 영광스럽게도 아폴로가 직접 왕림했던 델로스와 리키아의 들판으로 되돌아간 것 같은 느낌을 받는

다. 내 이미지가 피그말리온의 아름다운 여인처럼 생명을 얻어 움직인다. 신의 머리에 씌우고 싶으나 손이 닿지 않아 발치에 화환을 바치는 사람들처럼, 이 이미지에 대한 나의 생각을 바친다.[19]

빙켈만은 〈벨베데레의 아폴로〉를 그리스 예술의 정수로 여겼다. 하지만 사실 이 조각상은 분실된 그리스 청동상의 복제품으로 2세기 로마에서 제작되었다.**별지 삽화 37** 그러나 더 중대한 오해는 조각상의 색에 관한 것이었다. 이 아폴로상은 시간이 흐르면 누르스름해지는 파로스 대리석으로 제작되었다. 조각상의 표면은 누렇게 된 종이 혹은 표백하지 않은 리넨과 면의 크림빛 색조를 띠는 한편, 팔과 다리는 심하게 얼룩덜룩해져서 아폴로가 백반증을 앓는 것처럼 보일 정도다. 이렇게 백반증에 걸린 고대 조각상은 이 아폴로상만이 아니었다. 〈벨베데레의 헤르메스〉(빙켈만이 안티노오스라고 착각했던)는 오해의 여지가 없이 노르스름한 기운을 띠었고, 〈라오콘〉은 흐릿한 회색이었으며 〈벨베데레의 토르소〉에는 녹이 슨 것처럼 붉은 점들이 점점이 찍혀 있다. 그러나 빙켈만은 노란색도, 회색도, 베이지색도, 갈색도, 붉은 기운도 보지 못했다. 선도, 얼룩도, 반점도, 흠도 보지 못했다. 오직 하양만 봤다. 왜냐하면 그는 흰색이 고전미의 필수 조건이라 믿었기 때문이다. 그는 어렴풋이 기억하던, 빛에 대한 뉴턴의 언급을 상기하며 자신의 주장에 힘을 실었다.

하양은 빛을 가장 많이 반사하기 때문에 가장 쉽게 인지되고, 아름다운 몸은 하얄수록 한층 더 아름다우며 색이 없으므로 실제보다 더 크게 보인다. 새로 만들어진 석고상이 원래 조각상보다 더 크게 보이듯이 말이다.[20]

간단한 주장이다. 흰색 조각상이 우월한 이유 중 하나는 눈에 잘

띄기 때문이라는 말이다. 아리송하긴 하지만 빙켈만은 물러서지 않고 부연 설명을 덧붙인다. 그는 르네상스시대 '파라고네' 논쟁을 계승해 조각상은 회화적이 아니라 공간적 표현 수단이라고 주장했다. 무늬 없는 흰 표면 덕택에 더 중요한 선, 윤곽, 깊이의 요소에 집중할 수 있다는 근거를 댔다. 그의 주장은 흰색과 무색을 뭉뚱그리는 오랜 전통에서 나왔음이 분명하다. 흰색은 색이 없기 때문에 시선을 끌지 않는다는 생각이다. 보는 사람은 하양 '자체를' 보지 않고, 하양을 '지나쳐' 더 중요한 것들을 본다.

미켈란젤로처럼 빙켈만도 하양과 순수를 동일하게 여겼다. 그는 무엇보다 그리스 예술을 숭상했는데, 그리스 예술이 오염되지 않은 이상적인 아름다움을 시각적으로 표현한다고 생각했다. 그리스 예술이 순수한 샘물 같다고 말한 적도 있다. "샘물은 아무 맛이 없을수록, 온갖 이물질이 제거되었기 때문에 건강에 더 좋다고 여겨진다."[21] 마찬가지로 고대 조각상의 몸은 천박하고, 덧없고, 거슬리며, 별난 것이 제거된 몸이었다. 고대 조각상의 창조자들은 피와 살로 이루어진 모델에서 특정 개인을 초월하는 보편적이며 영원한 전형을 끌어냈다. (순수하지 않은) 현실의 형식에서 (순수한) 이상적 형식을 추출해냈다. 이 남성과 여성들은 땀을 흘리지도, 배설하지도 않았다. 그들의 피부에는 혈관도, 주근깨도, 모반도, 점도, 체모도 없었다. 모든 육체적 결점은 깨끗하게 닦인 표면 아래 억눌려 있었다.

빙켈만은 자신의 금욕적 미학을 'Eine edle Einfalt und eine stille Grösse'라는 구절로 요약했다. 이 구절은 세월이 흐르는 동안 무척 다양하게 번역되었다(나는 '숭고한 단순성과 고요한 위엄'을 선택하겠다).[22] 그에게 이 문구는 그리스 조각의 특징인 절제된 자세와 표현을 구체적으로 가리키는 말이었지만, 나중에는 훨씬 많은 것을 뜻하게 되었다. 그가 세상을 떠난 다음 세기에 이 말은 식자층 사이에

221

서 반복되고 궁정과 학계에서 책과 편지, 강연, 연설로 인용되며, 고대를 바라보는 특정 사고방식을 요약하는 구절이 되었다. 그리고 앞으로 다루겠지만 이런 사고방식은 현대의 취향을 형성하는 데 한몫을 했다. 무엇보다 빙켈만은 독자들에게 단순성의 미덕을 고귀하게 여기라고 권고했다. 그리스인들은 백합에 금박을 입힐 필요가 없음을, 있는 그대로 아름다운 대상을 망칠 필요가 없음을 알았다고 말했다. 그들은 장식된 것보다 장식 없는 표면이 더 멋지다는 사실을 알았다고, 덜어낼수록 더 좋다는 점을 알았다고 말이다.

빙켈만의 흰색 편애는 더 큰 지적 관점에서 나온다. 17세기와 18세기 철학자들은 대체로 현실을 두 개의 주요 범주로 나누었다. 세상에 객관적으로 존재하는 '일차적 특질'과 주관적 경험에서 나온 '이차적 특질'이었다. 일차적 특질은 크기와 모양, 운동처럼 믿을 만하고 측량할 수 있는 것이었다. 이차적 특질은 맛과 냄새, 소리처럼 감각을 포함했다. 색은 주로 이차적 특질로 여겼다. 그래서 데이비드 흄David Hume의 표현대로 '그저 감각의 환영'일 뿐인 것으로 밀려났다.[23] 다른 철학자들은 심지어 미의 규범에서도 색을 제외했다. 1790년 이마누엘 칸트Immanuel Kant는 "그림과 조각, 모든 조형미술에서… 근본적인 것은 선묘다"라고 선언했다. "선묘를 빛나게 하는 색은 장식에 속한다. 색은 대상을 생동감이 느껴지도록 만들지만, 사색할 만한 가치가 있게, 아름답게 만들어줄 수는 없다."[24] 칸트의 색채 거부는 더 근본주의적인 지적 정화에 속했다. 미학적 판단에서, 그리고 결국은 철학적 숙고에서 쾌락을 배제하려는 움직임이었다. 빙켈만처럼 칸트는 진지한 사람이라면 색의 유혹에 저항해야 한다고 주장했다. 이 원칙은 계몽사상의 두드러진 특징이 되었고, 괴테 같은 색깔 애호가마저 주저 없이 그 주장을 지지했다. 그는 칸트를 공부했고 빙켈만을 숭배했던 사람이다.

미개한 민족과 교육받지 못한 사람들, 아이들은 선명한 색깔을 대단히 좋아한다는 것을 언급할 만하다. 또한 동물들은 특정 색에 자극받아 화를 낸다. 그러나 교양 있는 사람들은 옷과 주변 물건에서 선명한 색을 피하며, 자신의 주위에서 그런 색들을 모두 추방해버리는 듯하다.[25]

이 미심쩍은 주장에 고대의 선례가 신빙성을 제공했다. 오점 없는 그리스인들이 색을 부정했다면, 그들을 따르는 것이 분명 옳았다. 그러나 사실은 그 반대였음을 가리키는 증거들이 천천히 쌓여갔다. 18세기 몇몇 고고학 유적지에서 발굴된 대리석에 채색된 흔적들이 발견되었다. 빙켈만도 이를 알았지만 다양한 고전 문화를 대표하지 못하는 '미개한 관습'으로 일축했다.[26] 대리석이 채색되었었다는 이야기가 퍼지지 않도록 적극적으로 막았던 사람들도 있다(두 고고학자가 어느 그리스 신전을 연구하던 중 한 학자가 사다리를 올라가서 페디먼트ㅣ서양 고대 건축물의 정면 상부에 있는 박공 부분－옮긴이에서 채색의 흔적을 발견하자, 동료가 "얼른 내려와!"라고 외쳤다는 오래된 일화가 있다). 그러나 채색된 조각이 더 많이 발굴되자 연구자들은 빙켈만이 틀렸다고 결론을 내렸다. 프랑스의 고대 유물 전문가 앙투안 크리소스톰 콰트르메르 드 퀸시는 최초로 대대적인 반론을 편 사람이다. 1814년 발표된 『올림푸스의 주피터Le Jupiter Olympien』에서 그는 고대 유적들의 색채를 묘사하는 데서 그치지 않고, 이들의 원래 색을 화려한 도판 19개로 재구성했다.**별지 삽화 38** 페이디아스가 조각한 기념비적인 작품으로 책의 권두화에 실린 올림포스(올림푸스)의 제우스(주피터) 신상은 그때까지 사람들이 고대 조각상에서 거의 본 적 없는 형태였다. 금박으로 덮이고 반짝이는 보석과 유리가 박힌데다, 선명한 초록과 분홍, 파랑, 주홍이 칠해져 있었다. 그러나 그의 폭로는 사람들에게 잘 받아들여지지 않았다. 콰트르메르 같은 다색채색주의자들

은 19세기 내내 조롱과 반박을 당했다. 전해오는 이야기에 따르면 오귀스트 로댕Auguste Rodin은 자기 심장을 가리키며 이렇게 선언했다. "'이곳'으로 느끼건대 그들은 결코 채색된 적이 없다."[27]

로댕처럼 고대 조각상이 단색이었다고 철석같이 믿는 사람들이 많았다. 그렇다 보니 고전 조각들이 이런 오해에 맞게 변형되기도 했다.[28] '엘긴 마블스'라는 이름으로 더 잘 알려진 파르테논 마블스|19세기 초 영국 대사 엘긴 경이 아테네의 파르테논신전에서 떼어간 부조와 조각들─옮긴이가 가장 유명한 희생물일 것이다. 1817년 이 조각들이 영국박물관에 들어온 순간부터 관람객들은 검댕과 곰팡이로 군데군데 거무스름한 데다 번들번들한 황갈색 표면을 보고 투덜거렸다.[29] 박물관 측은 수십 년에 걸쳐 조각상들을 여러 차례 세척했지만 그다지 효과가 없었다. 그러나 1930년대 말 파르테논 전시관이 새로 건축되면서 더 열성적인 세척이 시작되었다. 영향력 있는 미술상 조지프 듀빈Joseph Duveen이 이 프로젝트를 지원했다. 그에게는 한 가지 조건이 있었다. 조각상이 다시 전시되기 전에 철저히 세척되어야 한다는 것이었다. "런던의 때가 벗겨지고 최초의 순수한 모습을 보게 되기까지 기다리라"라고 그는 《타임스》에서 떠벌렸다. "그들은 빛이 날 것이다. 나는 먼지를 조금이라도 사랑스럽게 여겨본 적이 없다."[30] 1937년부터 1938년까지 15개월에 걸쳐 일꾼들이 조각상의 표면을 긁어내고 문지르고 씻고 닦으며, 그 아래 숨겨진 창백한 돌을 드러내려 애썼다.별지 삽화 39 박물관장이 작업 중단을 지시할 때까지 대략 동쪽 페디먼트의 10퍼센트, 프리즈|고대 건축물의 기둥머리가 받치는 부분 중 하나─옮긴이의 40퍼센트, 메토프|지붕의 처마 밑 벽에 위치한 패널─옮긴이의 60퍼센트가 돌이킬 수 없이 손상되고 말았다.[31]

1939년 2월 파르테논 마블스 세척 소식이 발표되자, 영국에서는 전국적 논쟁이 시작되어 의회 심의까지 거치며 6개월간 이어졌

다. 대부분의 예술품 전문가들은 파르테논 마블스가 이미 망가졌다고 결론 내렸다. 미술사학자이자 여행가 로버트 바이런Robert Byron은 《선데이 타임스The Sunday Times》에 보낸 편지에서 박물관의 복원 작업을 일종의 살해 행위로 묘사했다.

펜텔릭 대리석의 고색창연함을 아는 사람이라면, 파르테논신전의 날카로운 모서리나 아크로폴리스의 유물을 쓰다듬으며 수없이 많은 미세한 돌기와 반투명성—조각가의 솜씨에 보답하여 대리석을 가장 생기 있는 재료로 만들어주었던—을 느껴본 사람이라면, 듀빈 경의 새 전시실에 있는 대리석들이 그 고색창연함과 윤기를 잃었음을 즉시 알아볼 수 있을 것이다. 윤기와 부드러움이 사라져버렸다. 생명이 빼앗긴 채 거푸집처럼 죽은 돌덩이만 남았다.[32]

파르테논 마블스를 '할 수 있는 한 깨끗하고 하얗게' 만들겠다는 듀빈의 결심은 고대에 대한 오해에서 나온 것만은 아니었다. 더 광범위하게 퍼진, 또다른 잘못된 생각의 영향도 있었다. 하양은 본래의 순수한 '자연' 상태의 색이라는 생각, 잃어버렸지만 되찾아야 할 색이라는 생각이었다.**별지 삽화 39**[33]

이 오래된 가정이 고대에 대한 빙켈만의 의견과 뒤엉키면서 근대의 취향을 형성하는 데 일조했다. 소박함과 흰색을 선호하는 취향은 18세기 물질문화에서 나타나기 시작해 갈수록 강해졌다. 근대의 화가들은 색의 절제를 일종의 정화 과정으로 보기 시작했다. 수백 년간 쌓여온 미술계의 불순물과 어지러운 잡동사니들을 제거하려는 노력이라고 생각했다. 그들은 그리스인들이 창조했던 작품보다도 더 순수한 작품을 창조하고 싶었다. 제임스 휘슬러James Whistler와 카지미르 말레비치Казими́р Мале́вич(Kazimir Malevich), 벤 니컬슨Ben

Nicholson, 피트 몬드리안Piet Mondrian을 비롯한 많은 예술가에게 하양은 이 목적을 이룰 수단이었다. 거의 숭배에 가까운 열정으로 하양을 떠받드는 이들도 있었다. 네덜란드 아방가르드 집단 데 스틸De Stijl의 테오 판 두스뷔르흐Theo van Doesburg는 1929년에 이렇게 썼다.

하양 깨끗함으로 우리의 모든 행동을 이끄는 우리 시대정신의 색이다. 회색도 상앗빛도 아니다. 순수한 하양.

 하양 현대의 색, 시대 전체를 집어삼키는 색이다. 우리 시대는 완벽과 순수, 확신의 시대이다.

 하양 모든 것을 포함한다.

 우리는 데카당스와 고전주의의 '갈색', 분할주의의 '파랑', 파란 하늘과 초록 수염의 신, 스펙트럼 숭배도 하양으로 대체한다.

 하양 순수한 하양.[34]

 이런 열망을 인공적인 환경에까지 확장한 사람들도 있었다. 1920년대 스위스 건축가 르 코르뷔지에Le Corbusier는 세상을 하얗게 칠하라고 명령하는 칙령을 상상했다.

리폴린법Law of Ripolin의 결과를 상상해보라. 모든 시민은 걸개와 식탁보, 벽지, 집기들을 하양 리폴린으로 소박하게 칠해야 한다. 집이 깨끗해진다. 더이상 더러움도, 어두운 구석도 없다. 모든 것이 있는 그대로 보여진다. 그러면 '내면'이 깨끗해질 것이다. 왜냐하면 이런 과정에서 옳지 않은 것, 승인되지 않은 것, 의도하거나 바라지 않은 것, 심사숙고하지 않은 것들을 모두 허락하지 않는 마음이 생기기 때문이다. … 일단 리폴린을 벽에 칠하고 나면 당신은 '자신의 주인'이 될 것이다. … 리폴린법이 없다면 우리는 물건을 쌓아 두고, 집을 제물로 가득한 박물관이나 사원으로 만들어버릴

테며, 우리 마음은 안내원이나 '관리인'으로 변해버릴 것이다. … 흰색 리
폴린 벽에는 과거의 죽은 물건을 부착할 수 없다. 자국을 남기게 될 테니
말이다.[35]

우리는 빙켈만의 열정만큼이나 르 코르뷔지에와 동시대인들의
열정도 조롱할 수 있다. 그러나 이들의 미학적 기준은 계속 남아 있
다. 여전히 교양층은 절제되고 차분한 것을 '세련된' 취향과 동일시
한다. 이런 취향은 '화이트큐브white cube' 형태의 미술관일 수도 있
고, 애플의 디자이너 제품일 수도 있다. 집을 온통 흰색 도료로 칠해
도 이제는 급진적으로 보이지조차 않는다. 많은 사람이 벽을 흰색이
나 미색 페인트로 칠한다. 그렇게 하는 것이 평범한 일이 되었기 때
문이다.

그러나 고대의 재발견은 또다른, 더 중요한 유산을 남겼다. 현대
서양의 정체성을 규정하는 데 영향을 미쳤다. 빙켈만과 그의 후계자
들은 유럽의 서로 다른 공동체들이 스스로를 호메로스까지 거슬러
올라가는 문화유산을 공유한 하나의 민족 집단으로 여기도록 부추
겼다. 그리스인들의 성취를 보며 유럽인들은 자신을 가장 위대했던
문명의 상속자로 상상할 수 있었고, 따라서 자신들의 우월성을 주장
할 수 있었다. 이제 우리는 그리스 선조들이 그들의 상상 속 후손이
믿었던 '유럽인'에 가깝지 않다는 사실을 잘 안다. 그러나 적어도 그
들의 예술 작품만큼은 그렇지 않았다.[36] 고대 유물 전문가들은 이 아
름다운 석상들의 옅은 색 대리석을 자신들의 피부에 빗대었다. 이런
자아 인식은 더 어두운 피부의 사람들을 세계 곳곳에서 접촉하면서
더욱 커졌다. 이러한 두 과정을 통해 유럽인들은 자신들이 백인, 하
얀 사람이라고 차츰 확신하게 됐다.

지고한 하양

1455년 3월, 알비세 카 다 모스토Alvise Ca' da Mosto라는 베네치아 사람이 부자가 되기 위해 길을 나섰다. 그는 아드리아해를 따라 항해하다가 서쪽 대서양으로 방향을 돌린 다음, 남쪽으로 카나리 제도를 지나 그가 '흑인들의 나라'라 부른 곳으로 향했다.[37] 몇 주 뒤에 카 다 모스토의 배는 오늘날의 세네갈에 도착했다. 그곳에서 그는 스페인산 말과 이탈리아산 직물들을 아프리카 노예 100명과 교환하는 데 성공했다. 거래를 기념하며 카 다 모스토는 그 지역의 통치자와 함께 내륙을 여행했다. 그는 기이한 동물과 독특한 음식, 그의 침실에 주어진 열두 살 '흑인 소녀negress'와 보낸 저녁에 대해 신나게 썼다. 어느 날 그는 왕궁을 떠나 지역의 시장을 방문하기로 결심했다. 그의 방문은 상당한 소동을 일으켰다.

이 흑인 남자와 여자들은 내가 경이로운 존재라도 되는 양 몰려들어 나를 구경했다. 예전에는 본 적이 없던 기독교인을 보는 것이 그들에게는 새로운 경험인 듯했다. 그들은 내 옷뿐만 아니라 하얀 피부도 신기해했다. … 몇몇은 내 손과 팔다리를 만졌고, 내 피부가 염색한 것인지 진짜 살인지 알아보려고 침을 문질러보기도 했다. 진짜 살이라는 사실을 알고는 정말 놀라워했다.[38]

　카 다 모스토가 살아 있는 동안이나 그가 죽은 뒤 한 동안에도 유럽인들은 스스로를 하얗다고 여기지 않았다. '하얗다'는 형용사는 페르시아인, 아시아인, 원주민 같은 비유럽인을 묘사할 때(주로 이런 비유럽인들을 아프리카인들과 구분하기 위해) 더 자주 썼다. 크리스토퍼 콜럼버스Christopher Columbus는 트리니다드섬 주민들을 하얗다고 묘

사했다. 그는 1498년 7월 트리니다드섬에 도착했을 때 이렇게 말했다고 전해진다. "이 사람들은 하얗고 머리가 길며 노르스름하다."[39] 그러나 15~16세기 서아프리카 해안을 따라 교역소들이 세워지면서 유럽인들은 카 다 모스토가 만난 사람들처럼 자신들을 '하얗다'고 말하는 사람들을 점점 더 많이 마주치게 됐다. 1600년대 초반이 되자 몇몇 서양 여행자들이 자신들을 하얗다고 묘사하기 시작했다. 이런 표현이 점점 본국으로 유입되었다. 1613년 10월 새로 임명된 런던 시장을 위해 상연된 야외극 중에는 토머스 미들턴Thomas Middleton의 〈진실의 승리The Triumphs of Truth〉도 있었다. 극의 중간쯤에 무어인들의 왕이 배를 타고 무대에 도착해 관객들을 바라보며 이렇게 선언했다.

이 하얀 사람들의 얼굴에
놀라움과 의아함, 이상한 시선이 보이는구나.
나를 향한 것인가? 내 피부색이 이토록 많은
기독교인들의 시선을 끄는가?
이들은 이토록 검은 왕을 본 적이 없구나.[40]

17세기 중반에는 법적 지위가 흑백으로 구분되었다. 신세계의 식민지에는 유럽 이주민들과 아프리카 노예들이 함께 살았는데, 식민 정부는 이처럼 다민족으로 구성된 노동 인력이 하나로 단결해 착취에 저항할까 두려웠다. 그래서 유럽 출신 노동자와 아프리카 출신 하인 및 노예들을 분리하는 법을 만들었다. 영국의 입법자들은 이 아프리카의 후손들을 이미 널리 쓰이던 용어인 '니그로Negro'라 부를 수 있었다. 하지만 유럽 출신 노동자들을 지칭할 용어가 없었다. 17세기 전반기에는 '기독교인'과 '잉글랜드인' 같은 단어를 썼지만

둘 다 문제가 있었다. '기독교인'은 너무 광범위했고(많은 아프리카인도 이미 기독교로 개종했기 때문에) '잉글랜드인'은 너무 좁았다(식민지 이주민들 중에는 아일랜드와 스코틀랜드, 덴마크, 네덜란드 사람도 있었다). 이런 문제를 극복하면서 명료하고 단순하며 널리 이해될 수 있는 용어가 '백인white'이었다.[41]

1644년과 1691년 사이 '백인'은 13개 식민지의 법령집에 언급됐다. 카리브해의 안티과와 바베이도스에서 시작해 북쪽인 아메리카 본토의 식민지로도 퍼졌다. 이런 법령집에 실린 규정들은 대개 백인이라 여겨지는 사람들의 권리를 인정하는 반면, 백인이 아닌 사람들의 권리는 빼앗았다. 법령집에는 오래된 불안이 가득 담겨 있었다. 그것은 오염에 대한 공포였다. 1691년 4월 버지니아 의회가 인종 간 결혼을 금지한 것도 바로 그런 이유 때문이었다.

이 자치령에서 니그로와 물라토와 인디언들이 영국인이나 다른 백인 여성과 결혼하거나, 서로 불법 동행함으로써 이후 증가할 수 있는 혐오스러운 혼합과 사생아 문제를 방지하기 위해… 영국인을 비롯하여 자유로운 백인 남자와 여자는 상대가 노예이든 아니든 니그로나 물라토, 인디언과 결혼하는 경우 이후 세 달 내에 자치령에서 추방되어 영원히 돌아오지 못하도록… 법을 제정한다.[42]

결국 문제는 다시 순수성이었다. 성경의 예언자와 계몽시대의 고대 전문가, 현대의 미니멀리스트들처럼 버지니아의 입법자들도 그들의 티 없는 하양이 색의 '혐오스러운 혼합'으로 오염될까 두려워했다.

미국의 입법자들은 미국혁명과 독립 이후에도 오랫동안, 연약한 하양의 순수성을 관리했다. 많은 주가 '한 방울 원칙'을 채택했다.

'검은 피'가 한 방울이라도 섞인(전체적으로 백인인 가계에 아프리카인 조상이 한 사람이라도 있는) 시민은 흑인으로 간주한다는 원칙이다. 여기에 회색의 그림자란 있을 수 없었다. '더럽혀진' 하양은 결코 하양이 아니었다.[43]

다른 모든 범주와 마찬가지로 인종도 인간의 창조물이다. 유전체학에 따르면 인류는 단일한, 놀라울 정도로 동질적인 종에 속하며, 서로 다른 민족 사이보다는 한 민족 내부의 유전적 다양성이 더 크다. 하지만 신체적 차이가 있기는 있다. 물론 피상적이기는 하지만 두드러진 차이다. 18세기에는 특히 피부색이 인류를 분류하는 데 쓰였고, 이런 분류가 점점 인종으로 자리 잡았다. 이 작업을 처음 체계화한 사람은 18세기 칼 폰 린네Carl von Linné(카롤루스 린나이우스Carolus Linnaeus)였다. 그는 세상을 동물과 식물, 광물의 왕국(계)으로 나눈다음 더 구체적인 목, 과, 속, 종의 체계로 분류했다. 『자연의 체계 Systema naturae』(1735년 1판 발행)에서 그는 인간도 비슷하게 분류학적으로 다루었고, 그가 '호모 사피엔스Homo sapiens'라 이름 붙인 인류를 크게 네 범주로 나눈 다음 각 범주를 기질과 원소, 지역, 대륙, 그리고 (물론) 색깔과 연결했다. 최종판인 10판(1758~1759년 출판)에서 그는 아메리카인은 빨강rufus, 아시아인은 노랑luridus, 아프리카인은 검정niger, 유럽인은 하양albus으로 묘사했다.[44]

　이런 분류는 '서로 다른 인종race은 같은 종species에 속하는가'라는 질문으로 이어질 수밖에 없다. 같은 종이 아니라고 확신하는 사람도 있었다. 볼테르는 "스패니얼 품종이 그레이하운드 품종과 다르듯 니그로는 우리와는 다른 인간종이다"라고 썼다.[45] 다른 사람들은 모든 인종이 공통 기원에서 나왔지만 시간이 흐르면서 차츰 달라졌다고 주장했다. 18세기 후반기에 이르자 후자의 의견을 뒷받침하는 증

거가 늘어났다. 철학자들은 아프리카 아기들이 자궁에서 나올 때는 창백한 피부를 가졌지만 하루하루 지날수록 어두운 색으로 변한다고 알렸다. 해부를 실시한 의사들은 아프리카인의 피하조직이 유럽인과 똑같다는 사실을 언급했다. 기자들은 검은 피부가 기적적으로 하얗게 변한 '니그로'들에 대한 기사를 썼다. 1790년대 이런 (아마도 백반증일) 증상을 보인 헨리 모스Henry Moss는 미국에서 무척 유명해졌다.[46] 이 모든 사례는, 조지프 듀빈이 파르테논 마블스를 보며 생각했듯, 검은 표피 아래 순백의 몸이 있다고 알려주는 듯했다.

이런 생각에는 계보가 있다. 서기 1년 대 플리니우스Gaius Plinius Secundus가 『박물지Naturalis Historia』를 쓸 무렵 '에티오피아'(사하라 이남 아프리카를 두루뭉술하게 부르는 용어)라는 뜨거운 지역의 주민들은 '그곳의 뜨거운 열에 타는 듯이 그을렸다'는 생각이 일반적으로 받아들여졌다.[47] 사실 '에티오피아'라는 용어는 문자 그대로 '탄 얼굴'을 뜻하는 그리스어 '아이토αἴθω(aitho)'와 '오프스ὄψ(ops)'에서 나왔다. 이런 이론을 정교하게 만든 사람은 18세기 중반 르클레르 드 뷔퐁 백작Georges-Louis Leclerc, Comte de Buffon이었다. 그는 인류가 유럽과 그 주변에서 유래했으며 위도 40~50도 사이에 널리 퍼진 온대기후에서 신체적으로 완성됐다고 주장했다. '가장 아름답고, 하얗고, 최고의 특징을 갖춘 사람들'은 북부 스페인에서 시작하여 옆으로 지중해 지역을 지나 코카서스(캅카스) 지역까지 이어진 다음 북부 인도로 끝나는 지역에서 번창했다는 것이다. 이 온대지대 바깥에 정착한 사람들은 덜 호의적인 날씨 때문에 피부색이 달라졌다. 그들이 남쪽의 적도 지방 가까이 이주하자 태양이 그들의 몸을 그을렸고, 결국 검게 태웠다. 시간이 흐르면서 이 '검정 병균'이 부모에서 아이로 전해지며 영원히 몸에 새겨졌다.[48]

뷔퐁의 이론은 몇몇 저명인사들의 지지를 받았다. 현대 인류

학의 아버지라고 종종 언급되는 요한 프리드리히 블루멘바흐Johann Friedrich Blumenbach는 1775년 '[흰색은] 갈색으로 퇴화하기 쉽지만 어두운 색이 흰색이 되기는 훨씬 힘들기 때문'이라는 이유를 들어 코카서스의 흰 피부를 지닌 사람들(그가 코카시아인이라 부른)이 '인류의 원초적 색'을 가졌다는 데 동의했다.[49] 두 저자의 생각은 고대 조각상에 대한 가정뿐 아니라 근대 미용제품의 영향도 받았다. 그러니까 흰색이 '본래' 색이라는 생각, 곧 처음에 인류가 하얬었다는 생각이다. 물론 진화론적 관점에서 보면 그 반대가 맞다. 최초의 호모 사피엔스는 유럽이 아니라 아프리카에서 등장했고, 열대 태양의 자외선 방사로부터 자신을 보호하고 몸의 영양을 보존하기 위해 어두운 피부를 가졌다. 1만 년쯤 지난 후에야 비로소 이들 중 몇몇이 아프리카와 유라시아의 더 서늘한 지역들로 이주하면서, 아마 적도 지방보다 부족했던 햇빛에서 비타민 D를 최대한 흡수하기 위해 멜라닌 색소의 일부를 잃고 피부색이 더 옅어지게 됐을 것이다.[50]

　　다른 작가들은 뷔퐁의 이론을 더 정교하게 다듬었다. 미국에서는 성직자이자 철학인인 새뮤얼 스탠호프 스미스Samuel Stanhope Smith의 『인간 종의 피부색과 체형 다양성의 원인에 대한 논문Essay on the Causes of the Variety of Complexion and Figure in the Human Species』(1787)이 최초의 주요 인종 연구로 꼽힌다. 그는 어두운 피부는 기후뿐 아니라 사회적인 원인 때문에도 생긴다고 주장했다.[51] 후텁지근한 공기와 부패한 물질, 연기, 질 낮은 음식, 쾌적하지 못한 주거 환경, 옷의 결핍, '전반적인 생활 방식의 지저분함'이 모두 아프리카인들의 '불쾌하게 탁한' 피부색을 강화하고 체형을 '상스럽고 추하게' 만들었다는 것이다.[52] 스미스는 그 토대가 되는 생물학적 과정을 꽤 자세히 설명했다. 극단적인 온도와 건강하지 않은 생활방식 때문에 몸은 노란 담즙을 지나치게 많이 생산하고, 이것이 피부의 세포막으로 분비되어

피부에 '누런 기미'를 감돌게 한다. 그렇게 감염된 피부가 뜨거운 환경에 노출되면 내부의 수소가 증발하면서 남아 있는 탄소 성분이 '매우 어두운 색조'를 띠게 된다. 이러 과정이 여러 세대에 걸쳐 반복되면서 결국 아프리카인들의 몸은, 스미스가 사라지지 않는 '보편적인 주근깨'라 부르는 것에 뒤덮이게 됐다.[53]

5년 뒤 또다른 미국 저자가 다른 설명을 내놓았다. 벤저민 러시 Benjamin Rush는 뛰어난 의사로, 사형을 결연하게 반대했고 여성 교육을 위해 운동을 벌였다. 또한 공립학교를 세웠고 가난한 사람들을 무료로 진료했으며, 미국독립선언서에 서명한 56명 가운데 하나이자 저명한 노예제 폐지론자였다.[54] 그러나 다른 면에서는 이렇게 계몽된 그조차 검은 피부는 질병이라고 확신했다. 1792년 7월 14일 미국철학회에 제출한 논문에서 러시는 아프리카인들이 왕성한 성욕 때문에 나병에 대단히 취약하다고 주장했다. "서인도제도의 뜨거운 태양 아래에서 하루 종일 고된 노동을 한 뒤에도 흑인 남자들은 9~10킬로미터를 걸어가 성적 밀회를 즐기곤 한다."[55] 그는 이런 질병 때문에 입술이 부풀고 코가 납작해지며 머리가 곱슬곱슬해지고 피부가 검어진다고 설명했다. 러시는 치료법을 찾을 수 있다고 확신하면서 공포와 절제, 피부 마사지, 염화수소산, 심지어 설익은 복숭아즙이 회복에 도움이 된다고 제안했다. "니그로의 색은 질병인가?"라고 그는 물었다. "그렇다면 그 치료법을 찾기 위해 과학과 인류학이 함께 노력을 기울이자."[56]

내가 이 이론들을 길게 소개한 이유는 그것들이 지닌 한 가지 공통점을 보여주기 위해서다. 모두 검정을 병리적 상태로, 색을 전염으로 봤다. 더럽혀졌든, 그을렸든, 감염됐든, 훼손됐든, 검은 피부는 하얀 피부가 망가진 상태였다. 많은 이가 백인이 우월하다는 주장을 뒷받침하기 위해 고대 그리스와 로마를 언급했다. 이름마저 화이트인

234

영국의 의사 찰스 화이트Charles White는 『인간에서 일반적으로 보이는 점진적 차이에 대한 설명An Account of Regular Gradation in Man』(1799)에서 '안면각' 도표를 제시했다. 인간과 다른 동물들의 옆얼굴 각도가 수직(90도)에 가까울수록 미의 척도에서 윗자리를 차지하는 도표였다. 새부터 시작해서 악어, 개, 원숭이(42도), 오랑우탄(58도)까지 표시했고, 그다음에는 '니그로'(70도), '아메리카 야만인'(73.5도), '아시아인'(75도), '유럽인'(80~90도)으로 이어졌다. 도표의 꼭대기를 차지한 것은 '고대 그리스인'(100도)이었다.[57] 빙켈만의 영향은 스위스 관상학자 요하나 카스퍼 라바터Johann Kaspar Lavater의 글에서 더욱 두드러졌다. 1803년 출판된 그의 논문집에는 개구리에서 인간으로, 그리고 마지막으로 아폴로까지 이르는 진화를 24개의 삽화로 묘사한 도판이 들어 있었다. 마지막 아폴로의 이미지는 분명 빙켈만이 몇십 년 전 숭배했던 〈벨베데레의 아폴로〉를 모방했다.

그러나 인종 이론가들은 하양의 의미를 토대로 더욱 근본주의적인 주장을 펼쳤다. 스탠호프 스미스는 이렇게 썼다. "하양은 피부에 색이 없는 상태로 볼 수 있고, 온갖 어두운 색들은 하양이라는 물질에 침투한 다양한 얼룩으로 볼 수 있다."[58] 여기에서도 흰색과 무

개구리에서 아폴로로 진화하는 과정

색의 차이는 무시된다. 물론 백인은 하얗지도, 색이 없지도 않다. 그러나 스탠호프 스미스를 비롯한 사람들은 자신들의 피부를 실제로 물들이는 분홍과 노랑, 베이지와 갈색의 스펙트럼을 보지 못했다.[59] 빙켈만처럼 이들은 그곳에 없는 하양만 보았다. 이들의 집단적 실명은 이후 인종 관계에 중대한 영향을 미칠 터였다. 이들은 자신들의 피부에 색이 없다고 묘사함으로써 자신들을 다른 모든 민족과 구분했다. 그렇게 해서 오늘날까지 사라지지 않는 '백인'과 '유색인'이라는 거짓된 구분을 창조했다. 그리고 물론 순수의 색을 본인과 연결함으로써 자신들이 지상에서 가장 깨끗하고 고결한 사람이라고 주장할 수 있었다.[60] 이렇게 해서 우리는 이 장의 서두에서 다룬 문제로 되돌아온다. 바로 '깨끗함'이다.

17세기와 18세기 대부분 동안 유럽인들은 세상에서 가장 지저분한 사람들에 속했다. 분명 대부분의 아시아인과 아프리카인, 폴리네시아인보다 지저분했다. 목욕탕을 역병처럼 피했고(목욕탕에서 역병이 옮는다고 믿었던 이유도 있다) 물에 살짝 몸을 대는 것조차 꺼렸다. 대신에 부유층은 흰색으로 깨끗함을 과시했다. 머리와 피부를 흰 파우더로 가렸고, 티 없이 하얀 언더셔츠로 더러운 몸을 가렸다. 17세기 말 프랑스 작가 샤를 페로Charles Perrault는 "우리는 목욕탕을 만들지 않지만, 우리의 리넨이 지닌 깔끔함과 풍요로움은 세상의 모든 목욕탕보다 더 가치 있다"라고 자랑했다.[61] 하지만 19세기 후반에 이르자 개인위생에 대한 서양인의 사고방식이 급격히 달라졌다. 1860년대부터 과학자들은 질병이 독기 때문에 생기는 것(갈레노스 이래 지배적 이론이던)이 아니라 병원성 미생물 때문에 생기는 것 같다고 생각하기 시작했다. 나병(1874)과 패혈증(1878), 임질(1879), 장티푸스(1881), 결핵(1882), 콜레라(1883), 파상풍(1884), 흑사병(1894) 세균의 발견으

로 이런 추측이 옳았음이 증명되었다.

'세균 이론'의 사회적 영향은 지대했다. 사람들은 온갖 종류의 깨끗함에 전례없이 집착하게 됐다. 도시 위생과 수돗물에 대규모 투자가 이루어졌고, 손 씻기와 몸 세척, 양치질이 유행했으며, 늘어나는 수요를 맞추기 위한 많은 세척 용품이 새로이 등장해 유행했다. 이런 현상은 또한 하양과 깨끗함을 동일시하는 오래된 생각에 과학적 신뢰성을 더했다. 세균은 '눈에 보이지 않는 적'으로 여겨졌고 하양은 세균과 싸울 무기가 되었다. 세균학자들은 흰 표면은 오염을 허락하지 않으며 박테리아를 육안으로도 볼 수 있게 해서 제거하기 더 쉽도록 만든다고 주장했다. 그 결과 병원과 실험실 같은 '위생적' 공간들이 더 하얘졌다. 이런 현상은 가정으로도 연장되었다. 빅토리아시대 화장실의 어둡고 장식적인 표면이, 깨끗이 닦인 리놀륨 바닥과 흰 타일 벽, 흰색 에나멜이나 자기로 만든 위생도기로 꾸준히 교체되었다. 그렇게 해서 우리가 이 장의 서두에서 보았던 욕실 미학의 원칙이 정립되었다.[62]

빅토리아시대 사상가들은 다른 모든 것에 그러했듯 위생 열풍에도 도덕적·사회적 의미를 부여했다. 깨끗함을 개인의 미덕과 민족의 발전에 동일시했고 위생 상태를 인종과 거듭 연결했다. 예측가능한 일이지만 백인을 깨끗함과, 흑인을 더러움과 동일시했다. 그들이 결코 처음은 아니었다. 근대의 인종 용어인 '백'과 '흑'이 자리잡기 오래전부터 유럽인들은 아프리카인의 피부를 하얗게 씻어내는 상상을 했다. 심지어 시도해본 사람들도 있었다. 거의 성공지는 못했다.[63] 이런 꿈은 고대의 우화들로도 이미 표현돼 있었다. 서기 4세기 안티오크의 아프토니오스Ἀφθόνιος Ἀντιοχεὺς ὁ Σύρος(Aphthonius of Antioch)가 지은 우화를 보자.

한 남자가 에티오피아인 노예를 샀다. 그는 전 주인의 관리 소홀로 노예의 피부색이 그런 것이라고 생각했다. 그를 집으로 데려가 온갖 종류의 비누를 사용해, 온갖 목욕 방식으로 깨끗이 씻으려 했다. 에티오피아인의 피부색은 달라지지 않았을 뿐 아니라, 그 모든 과정 때문에 그는 병이 들고 말았다. 이 이야기는 사람의 본성이 처음에 주어진 그대로 바뀌지 않는다는 것을 보여준다.[64]

16세기 에라스뮈스는 이 이야기를 의미심장한 라틴어 경구 세 개로 응축했다. Aethiopem dealbare(에티오피아인을 하얗게 만들기), Aethiopem lavas(너는 에티오피아인을 씻고 있구나), Aethiops non albescit(에티오피아인은 하얘지지 않는다). 이 경구들은 차츰 유럽의 많은 일상어로 들어와서 헛된 수고나 불가능한 과제를 뜻하게 되었다. 만약 누군가가 아주 다루기 힘든 아이를 훈육하거나, 상습 범죄자의 사회 복귀를 돕거나, 고칠 수 없는 시계를 고치려고 든다면, '에티오피아인을 씻고 있구나'라는 소리를 들었다. 이 표현은 근대 들어서도 꽤 오랫동안 쓰였는데 19세기에 이르러 다시 새로운 의미를 얻게 됐다.[65]

위생 열풍이 유럽 사회를 식민화하는 동안, 유럽 사회는 아프리카를 식민화했다. 1870~1900년 사이 유럽 열강이 직접 통치하는 아프리카 대륙의 범위는 10퍼센트에서 90퍼센트로 늘었고, 제국주의자들은 정복을 정당화하기 위해 위생이라는 개념을 자주 사용했다. 제국주의자들은 자신들의 청결 기준(말하자면 이중적 의미의 하양)을 그들이 식민지인들보다 우월하다는 증거로 여겼을 뿐 아니라, 식민지인들에게 줄 수 있는 제국주의의 선물로 여기기도 했다. 이런 생각은 제국주의의 주요 상품이었던 비누 광고에서 전형적으로 드러났다. 1890년대 말 피어스 비누 광고는 흰 제복을 입은 해군 장성이 흰

세면대에서 손을 씻는 모습을 그렸다. 그리고 비누가 세계 곳곳에 도착하는 모습을 묘사한 그림들로 그를 에워쌌다. 바다를 항해하는 화물선, 해안에 내려지는 상자들, 비누를 건네는 선교사에게 감사를 표현하는 원주민들. 이미지 밑에는 광고문이 등장한다.

청결의 미덕을 가르치는 것이야말로 백인의 의무를 다하는 첫걸음입니다. 피어스 비누는 문명을 퍼트리며 세상의 어두운 지역을 밝히는 강력한 힘인 동시에, 문명화된 모든 나라에서 최고로 여겨지는 물건입니다. 피어스 비누는 이상적인 미용 비누입니다.[66]

A.&F.피어스의 경영자 토머스 배럿Thomas Barratt은 대담하고 논쟁적인 광고로 유명한 사업가였다. 프랑스 동전 상팀centime을 25만 개 들여와서 거기에 '피어스' 상표를 찍어 유통시킨 적도 있었다. 결국 영국 정부는 외국 동전을 불법 통화로 지정할 수밖에 없었다.[67] 배럿의 가장 악명 높은 광고는 1884년 7월에 등장했다. 유럽 열강들이 베를린에 모여 아프리카를 정복하고 분할할 전략을 세우던 무렵에 등장한 이 광고는 오랜 집착을 다시 끄집어냈다. 광고는 피어스 비누의 놀라운 효과를 증명하는 삽화 두 개로 이루어졌다. '비포' 이미지는 어린 흑인 소년이 욕조에 들어가 있고, 현대의 과학자처럼 흰 앞치마를 걸친 영국 소년이 그에게 비누를 주는 모습이다. '애프터' 이미지는 비누로 씻은 결과를 그린다. 흑인 소년은 목 아래부터 영국인 친구만큼이나 하얗게 변했다. 피어스 비누가 불가능한 일을 해냈다. 에티오피아인을 하얗게 씻은 것이다.
피어스의 천진한 인종주의와 포악한 마케팅을 보며 편견에 사로잡힌 옛 시절의 산물로 치부하기는 쉽다. 그러나 편견은 쉽게 사라지지 않으며 문화적 비유도 마찬가지다. 서양 사회는 계속해서 의

식적으로든 무의식적으로든 흰 피부와 청결을 두루뭉술하게 뭉쳐서 생각했다. 대형 보디케어 제품 회사 중에서 피어스 정신의 계승자가 거의 1년에 한 번씩은 등장하는 듯하다. 피어스와 같은 회사의 소유가 된 미국의 비누 제조사 도브가 2017년 10월 게시한 온라인 광고에는 한 흑인 여성이 티 없이 하얀 욕실에서 하얀 튜브에 담긴 도브 보디워시 옆에 서 있다. 그녀가 티셔츠를 벗자 마술처럼 백인 여성으로 변신한다. 여성은 입을 벌려 환한 미소를 짓는다. 그녀가 다시 셔츠를 벗자 이번에는 아시아 여성으로 변신하지만, 사람들의 관심을 끈 것은 첫 번째 변신이었다. 대중과 언론은 이 광고를 인종주의적이라 비판했고, 많은 이가 빅토리아시대의 광고들과 비교했다. 오래지 않아 도브의 모회사 유니레버는 광고를 내리고 사과했다.[68]

1880년대 피어스 비누 광고

그보다 몇 달 전에 독일 브랜드 니베아는 훨씬 의미심장한 실수를 저질렀다. 그해 4월 니베아는 최신 제품인 얼룩 없는 데오드란트 '인비저블' 광고를 공개했다. 티 없이 흰 셔츠를 입은 여성이 흰 난초꽃이 꽂힌 꽃병 너머 창밖의 풍경을 바라보는 광고였다. 여성의 이미지 아래에 대문자로 표기된 문장이 흐른다. "WHITE IS PURITY(하양은 순수함이다)." 니베아는 이 이미지를 온라인에 게시하며 이런 해설을 달았다. "깨끗하게, 선명하게. 그 무엇으로도 하양을 망가뜨리지 마라. #Invisible." 광고 제작자는 하나의 단순한 이미지와 한 줌의 단어로 하양의 가장 복잡한 의미 몇몇을 소환했다. 눈에 보이지 않는다고 여겨지는 특징과 오염되기 쉬운 성질, 그리고 육체적·도덕적 순수성과 동일시되는 오랜 경향을 불러낸 것이다. 그러나 대중의 반응을 통해 오늘날 이 가장 밝은 색에 들러붙은 어두운 의미가 무엇인지도 볼 수 있었다. 많은 사람이 이 광고를 노골적 인종주의로 비난했지만 오히려 환호한 소수도 있었다. 백인우월주의자들은 이 광고에 열광했고 널리 공유했다. 어느 대안우파 단체의 대변인은 니베아 페이스북 페이지에 이렇게 댓글을 달았다. "우리는 니베아가 택한 이 새로운 방향을 열광적으로 지지한다. #WhiteIsPurity(하양은순수)라고 동의할 수 있어서 우리 모두 기쁘다."[69]

하양이 순수했던 적이 있었는지는 모르겠지만, 그랬다 해도 분명 이제 더는 아니다. 지난 5세기 동안, 그리고 분명 계몽시대 이후 서양 사상가들은 텅 빈 색깔로 여겨지던 이 색에 너무나 많은 미학적·과학적·사회적·인종적 의미를 채워 넣어 하양을 이데올로기로 변형시켰다. 하양에 대한 집착은 그들 자신과 세상을 정화하려는 욕망에 뿌리를 둔다. 그러나 절대적인 하양은 절대 순수처럼 현실에는 있을 수 없다. 실현될 수 없는 이상이다. 그것을 좇는 일은 혼란과 재앙으로 이어질 수 있다. 『모비 딕』에서 거대한 흰 고래를 좇던 에이

해브 선장을 떠올리면 된다. 창백한 피부가 대리석 조각과 종교 의복을 떠오르게 하는 이 고래의 강인한 턱에 에이해브 선장은 다리 하나를 잃었다. 에이해브는 이 적수를 찾아내어 죽이는 일에 남은 생을 바쳤지만, 그의 집념은 결국 소용돌이치는 바다 밑의 죽음으로 끝이 난다. 에이해브의 선원 중 유일하게 살아남은 이슈메일은 다시는 하양을 순수하다고 생각할 수 없었다. 이슈메일은 이렇게 회상한다. "그래도 이 색에 대한 가장 깊숙한 생각 속에는 잡히지 않는 무언가가 숨어 있다. 그래서 핏빛으로 우리를 두렵게 하는 빨강보다 더한 공포를 영혼에 불러일으킨다."[70]

6장

보라

합성 무지개

창밖을 내다보면…

무개 마차에서 보라 손들이 손짓한다.

보라 손들이 정문 앞에서 서로 악수한다.

보라 손들이 거리 맞은편에서 서로 위협한다.

보라 줄무늬 드레스들이 4인승 사륜 포장마차에 가득하고,

이륜 마차를 채우고, 기차역에 가득하다.

모두 시골로 날아간다.

낙원으로 이주하는 수많은 보라 새들처럼.

보라 리본들이 창을 채우고,

보라 드레스들이 가게 회전문을 돌아 나오고,

보라 깃털 부채들이 창에서 당신에게 인사한다.

우리는 곧 보라 승합마차와

보라 집들을 갖게 될 것이다.

—

《올 더 이어 라운드All the Year Round》(1859)[1]

보라

1850년대 프로이센의 학동 하나가 실험을 했다. 아이는 탁자에 압지한 장을 펼치고 피펫에 망가니즈와 황산아연 용액을 채운 다음, 종이위에 조심스럽게 한 방울을 떨어뜨렸다. 용액이 마르자 같은 종이에 파란 황산구리를 떨어뜨렸고, 산화철 인산과 암모니아 인산, 사이안화물 칼렌디움으로 같은 과정을 되풀이했다. 화학물질들이 서로에게 스며들며 매우 아름답고 복잡한 이미지를 만들었다. 눈을 가늘게 뜨고 보면 잔물결과 개울들이 모여 초신성이나 꽃처럼 보이기도 하고, 심지어 인체의 내부 같기도 했다. 기본색 세 가지가 스펙트럼상의 다양한 색조로 번지며 이미지를 만들었다. 노랑이 레몬색과 살구색, 금빛 오렌지색 거품으로 부풀어올랐다. 파랑은 울트라마린과 세룰리안 사이를 오가며, 서로 만나는 곳에서는 참나무잎 같은 초록이된다. 그리고 가운데에서는 심홍색이 폭발하며 (백인의) 피부색 손가락 모양으로 번지다가, 파랑 색조들과 만나는 지점에서는 여러 단계의 보라 색조를 거치며 변화한다. **별지 삽화 40**

이 아이는 여유 시간이 아주 많았던 어느 별난 독일 과학자의 지시에 따라 실험을 하고 있었다. 4년 전 산업 화학자의 자리에서 해고된 프리들리프 페르디난트 룽게는 오라니엔부르크의 작은 집을 임시 실험실로 개조해서 압지를 가지고 실험하기 시작했다.[2] 그는 실험의 결과로 나타난 이미지들에 매혹되었고 이들이 대단히 중요하다고 확신했다. "결국 나는 이 이미지의 형성에 아직까지 알려지지않은 새로운 힘이 작용한다고 생각하게 됐다. 그것은 자기나 전기,갈바니즘ㅣ이탈리아 의학자 루이지 갈바니가 발견한, 동물의 몸속에서 생성되는 전기 ─옮긴이과도 공통점이 없다. 외부의 무엇 때문에 일어나거나 자극되는 것이 아니라 처음부터 구성 성분이었다."[3] 대부분 동네 아이들을모아서 만들었던 룽게의 이미지는 지금은 대체로 잊혔지만, 우리 역사의 중대한 순간을 기록한다. 그것은 우리가 수천 년간 알지 못했

던 색의 '알려지지 않은 힘'이 마침내 해독되는 순간이었다.[4] 같은 세대의 다른 과학자들과 마찬가지로 룽게는 이 색들이 '구성 성분에서'(화학물질의 구조와 이들의 상호작용에서) 나온다고 생각했다. 이런 발견 덕택에 우리는 자연의 색을 추출하고 조작할 뿐 아니라 처음부터 제조할 수 있게 됐다.

1774년부터 1849년까지는 주로 '혁명의 시대'라 불린다. 미국의 독립전쟁으로 시작된 많은 봉기가 70년 뒤 유럽 곳곳의 저항으로 이어졌다. 이 격변의 시기에는 학문적·기술적 진보가 일어나 또다른 혁명에 일조하기도 했다. 바로 색 혁명이다. 이 시기 초반에 안료 산업은 단호하게 전통을 고수했다. 안료와 염료를 만드는 여러 제작자가 선대부터 내려온 제조법에 의존했다. 몇천 년까지는 아니라 해도 몇백 년 동안 변하지 않은 방법이었다. 그러나 18세기 들어 새로 등장한 분야인 화학이 이들의 자족감을 뿌리째 흔들었다. 유럽 곳곳의 실험실에서 화학자들은 새로운 성분을 발견하고 오래된 성분을 실험하면서, 색을 하나씩 합성해내기에 이르렀다.

색 혁명기는 아마 1700~1710년 사이에 시작되었다고 말할 수 있다. 바로 요한 야코프 디스바흐Johann Jacob Diesbach가 훗날 '프러시안블루'라는 이름으로 불린 선명하고 안정적인 안료를 우연히 발견하면서부터였다. 하지만 혁신이 잇따라 대거 쏟아진 것은 그 후였다.[5] 1770년대와 1780년대에는 에메랄드그린과 셸레그린Scheele's green이 등장했다. 둘 다 비소로 만들어졌다. 3장에서 언급한 대로 1790년대 프랑스 화학자 루이 니콜라 보클랭은 크로뮴을 검출해서, 터너를 홀렸던 강렬한 노란색을 만들었다. 1802년 무렵에는 보클랭의 제자 루이 자크 테나르Louis-Jacques Thénard가 코발트블루cobalt blue를 발견했다. 1817년에는 보클랭의 또다른 제자 프리드리히 슈트로

마이어Friedrich Stromeyer가 카드뮴을 발견해 선명한 채도의 노랑과 오렌지색, 빨강을 탄생시켰다. 1828년 각자 따로 연구하던 세 화학자가 가장 값진 성취를 발표했다. 울트라마린의 합성 버전을 만든 것이다. 화학적으로는 천연 안료와 동일하지만 최대 10배까지 가격이 저렴했다.[6] 19세기 중반까지 유럽의 화학자들은 가시스펙트럼의 거의 모든 색을 재창조했다. 산업시대 이전 안료보다 더 선명하고 더 깨끗하며, 종종 훨씬 더 저렴한 안료와 염료가 많이 창조되었다. 그러나 이 시대를 독보적으로 대표하는 한 가지 색이 있다.

보라는 색의 카멜레온이다. 빨강과 파랑의 혼합인 이 색은 가시스펙트럼의 양극단을 섞었을 때 나온다. 어쩌면 그런 까닭에 팔레트에서 가장 변덕스러운 색이 되었는지 모른다. 거의 빨강에 가까운 색부터 거의 파랑에 가까운 색까지 어슬렁대면서도 여전히 '보라'라 불린다. 보라는 밝을 수도 어두울 수도 있고, 뜨거울 수도 차가울 수도 있으며, 저돌적일 수도 수줍을 수도 있다. 가끔 이 모든 특성을 동시에 갖기도 한다. 이렇게 많은 느낌을 내는데도 보라는 자연에서 보기 드물다. 보라색을 띠려면 빛의 짧은 파장과 긴 파장을 반사하는 동시에 둘 사이의 좁은 파장 범위를 흡수하여야 한다. 유기화합물 중에는 이처럼 아슬아슬한 묘기를 해낼 수 있는 것이 거의 없다. 이러한 두 가지 이유 때문에 보라는 검정과 어둠, 빨강과 피, 노랑과 태양처럼 단순하고 알아보기 쉬운 유사물과 연결되지 않는다. 오히려 보라의 가장 끈질긴 의미는 그것을 소유하기 위한 인류의 오랜 투쟁에서 나온다. 자연에서 드문 탓에 사람들은 보라를 얻기 위해 독창적이고 정교한 제조법을 고안해내야 했다. 그렇게 해서 나온 색소에는 신비로움과 사치의 후광이 더해졌다. 시간이 흐르면서 보라는 기술과도, 퇴폐와도 연결되었다. 이런 연상작용은 고대에서 출발했지만, 이 장에서 살펴보듯 19세기에 흥미진진하게 재창조되었다.

purple

역사에서 가장 유명한 보라는 워낙 화려하고 귀히 여겨져서 이를 중심으로 문명 전체가 지어질 정도였다. 티리언퍼플tyrian purple은 일찍이 기원전 5세기부터 시리아-페니키아 해안에서 제작되었다. 이 지역은 이 보라색 안료와 워낙 밀접하게 여겨졌으므로, 지명인 '가나안'과 '페니키아'는 원래 고대 메소포타미아어로 '보라의 땅'을 뜻했을 수도 있다.[7] 티리언퍼플 염료는 한 무리의 갑각류, 주로 쇠고둥 *Hexaplex trunculus*과 뿔고둥*Bolinus brandaris*으로 만들었다. 이 갑각류의 껍데기를 으깨고, 소량의 독성 점액을 분비하는 아가미아랫샘을 뽑아낸다. 이 불쾌한 점액을 소금물에 3일간 담근 다음, 납으로 만든 통에서 9일을 더 뭉근히 끓인다. 이 과정에서 살 썩는 냄새, 아위와 마늘을 먹고 난 입냄새가 뒤섞인, 참을 수 없는 악취가 난다고 한다. 하지만 이렇게 끓이는 동안 하늘색부터 짙은 주홍색에 이르기까지 매혹적인 색상의 스펙트럼이 만들어진다.[8] 그중에서 가장 값진 것은 깊이를 알 수 없을 만큼 깊은 보라색으로, 대 플리니우스는 이 색을 '어두운 장미'와 '응고된 피', '어둠의 빛깔'에 비유했다.[9]

티리언퍼플의 생산 과정은 노동집약적이었다. 염료 단 1그램을 만드는 데 갑각류 9000~1만 마리가 필요했다. 그러니 가격이 터무니없이 비쌌다.[10] 로마 황제 도미티아누스의 『최고 가격 칙령Edictum de Pretiis Rerum Venalium』(서기 301)에는 1000개가 넘는 상품의 가격이 정리돼 있는데, 최고급 티리언퍼플로 염색된 실크는 약 500그램에 15만 데나리까지 값을 받을 수 있었다. 사프란의 75배, 금의 2배, 건강한 남성 노예의 5배에 달하는 가격이었다. 가격표에서 이만큼 천문학적인 가격이 매겨진 것은 '1등급' 수컷 사자 한 마리가 유일했다. 눈이 번쩍 뜨이게 하는 이 수치를 다른 관점에서 생각해보자. 4세기 전형적인 농장 노동자는 대략 하루에 25데나리를 벌었다. 이 노동자가 티리언퍼플 실크를 살 일은 없겠지만 혹시 아주 조금이라

도 사고 싶다면(그리고 번 돈을 한 푼도 빠짐없이 모은다면) 24년간 일해
야 했을 것이다.[11]

티리언퍼플은 기원전 14세기부터 근동 지역, 나중에는 페르시
아와 그리스의 부유하고 권력 있는 사람들만 입었다.[12] 지위에 집착
하는 로마인들에게 티리언퍼플은 복식체계의 정점이었다. 티리언퍼
플의 양과 질이 계급의 지표였다. 평범한 시민은 미색 토가 푸라toga
pura | 로마 시민이 평상시에 입던 장식 없는 토가−옮긴이로 충분했다. 행정관과
고위 성직자는 보라색으로 가장자리를 두른 토가 프라에텍스타toga
praetexta를 입었고, 기사단의 의복(앙구스투스 클라부스angustus clavus)
에는 좁은 보라색 줄무늬가 있었으며, 원로원 의원은 굵은 보라색
줄무늬가 있는 옷(라투스 클라부스latus clavus)을 입을 수 있었다. 반면
에 개선장군과 황제는 온통 보라색인 토가 픽타toga picta를 몸에 두
를 수 있었다. 대 플리니우스가 '광적인 갈망'이라 표현할 만큼 로마
인들은 보라색을 너무 사랑한 나머지, 로마 당국이 규제할 필요성마
저 느낄 정도였다.[13] 네로 황제는 티리언퍼플을 파는 가게를 폐점시
켰고, 칼리굴라 황제는 공적으로 쓰기 위해 몰수했으며, 디오클레티
아누스 황제는 티레의 염료 공방을 징발했다. 비잔틴제국이라고 불
린 동로마제국에서 이 색은 '임페리얼퍼플imperial purple' 또는 '로열
퍼플royal purple'이라는 이름을 얻었고 황제만 독점하는 상징색이 되
었다. 테오도시우스 2세 치하에서 티리언퍼플 직물을 만들거나 판매
하거나 입거나 심지어 소유한 사람은 누구든 반역죄 혐의를 받았고,
이는 사형에 이를 수 있는 범죄였다.[14] 그러나 비잔틴제국에서 황실
을 상징하는 보라가 실크에만 쓰인 것은 아니다. 비잔틴 통치자들은
보라색 대리석(반암porphyry)도 마찬가지로 탐을 냈다. 황제의 자녀들
은 콘스탄티노플 대궁전에 있는, 반암으로만 장식된 방에서 태어났
다. 10세기부터는 이렇게 태어난 후계자 몇몇에게 오늘날까지 여전

purple

히 다른 맥락에서 사용되는 호칭이 붙기도 했다. 바로 '포르피로게니투스porphyrogenitus'(보라 태생의)이라는 호칭이었다.

티리언퍼플의 대량생산은 1453년 비잔틴제국의 몰락 이후 중단되었고, 제조법은 이윽고 사라졌다. 그러나 티리언퍼플이 연상시키는 의미는 사라지지 않았다. 훗날 거의 전설에 가까운 색이 되어, 구하기 힘든 호사스러운 물건과 연결되었고 아직까지도 그런 의미가 남아 있다. 작가의 '보랏빛 산문purple prose' |지나치게 화려한 산문—옮긴이이 어쩌니, 운동선수의 '보랏빛 시기purple patch' |운동선수나 팀의 성과나 운이 아주 좋은 시기—옮긴이가 어쩌니 하는 표현은 무의식적이기는 하나, 600년간 생산되지 않았던 호화로운 안료를 언급하는 셈이다.[16] 하지만 1850년대에 한 무리의 유럽 화학자들이 티리언퍼플에 비견할 만한 광택과 명성을 지닌 안료를 연이어 개발했다. 이 과정에서 보라의 오래된 의미들이 산업화된 현대에 맞춰 업데이트되었다.

퍼킨 포르피로게니투스

콜타르coal tar는 요즘엔 유익한 (무엇보다 건성 두피 치료에 쓰이는) 물질로 여겨지지만, 19세기에는 골칫거리였다. (산업혁명의 주요 연료인) 석탄가스 연소의 폐기물로 나오는 고약한 냄새의 이 검은 곤죽은 파이프를 꽉 막고 거리로 새어나오며 신발에 들러붙었다. 빅토리아시대 사람들은 콜타르를 처치하기 위해 부단히 애썼다. 태우고 파묻고 강에 버렸고, 가져가겠다는 사람이 있으면 기쁘게 내어주었다. 콜타르를 숭배하는 사람은 화학자밖에 없는 듯했다. 몇몇 화학자들은 콜타르의 잠재력을 확신했다. 콜타르는 여전히 밝혀지지 않은 것이 많은 아주 복잡한 탄화수소 화합물 수천 개를 함유하는데, 그중 하나

가 아닐린이다. 1820년대 최초로 아닐린을 분리한 뒤, 화학자들은 이 물질에 색을 만드는 엄청난 잠재력이 있다는 사실을 깨달았다(프리들리프 룽게도 아닐린을 사용해 선명한 남보라 용액을 만든 적이 있다). 그래서 화학자들은 '남색'을 뜻하는 포르투갈어anil와 스페인어añil에서 따와 '아닐린aniline'이라는 이름을 붙였다.[17] 그러나 헨리 퍼킨 이전에는 아무도 아닐린을 그럴듯한 염료로 변환하지 못했다.[18]

퍼킨은 1838년 런던의 건축업자 집안에서 태어났다. 그도 비슷한 진로를 따르리라 기대되었지만, 우연한 발견이 그를 꽤 다른 길로 이끌었다. 열두 살 때 친구가 그에게 기초화학 실험 도구를 보여주었다. 그리고 일련의 간단한 실험을 통해 그는 '뚜렷한 형태로 결정화하는 물질의 놀라운 힘'을 발견했다.[19] 어린 헨리는 매혹되었다. 이후 몇 년에 걸쳐 그는 화학물질을 수집하며 여가 시간에 그 특성을 탐구했다. 저녁 휴식 시간에는 학교에서 주 2회 열리는 화학 수업을 들었고, 열다섯 살에 왕립화학대학에 들어갔다. 대학에서 그는 저명한 독일 화학자 아우구스트 빌헬름 폰 호프만August-Wilhelm von Hofmann(아주 가끔 방심할 때면 아닐린을 자신의 '첫사랑'이라 부르던)의 가르침을 받았다.[20] 2년 안에 그는 호프만의 명예 조수가 되었다. 그러나 그의 호기심은 대학에만 갇혀 있지 않았다. 그는 섀드웰에 있는 부모 집 꼭대기 층에 간단한 실험실을 지었고 정원 헛간에서 석탄을 연소시켰다.

퍼킨이 인생을 바꿀 실험을 한 것은 열여덟 살 때였다. 1856년 부활절 방학에 그는 유기합성이라는 성배를 손에 넣으려 시도하고 있었다. 퀴닌은 당시 말라리아에 유일하게 효과가 있는 치료제였는데, 수백 년 동안 남아메리카의 기나나무에서 추출되었다. 하지만 기나나무의 희소성 때문에 값이 극도로 비쌌다. 화학자들은 수십 년 동안 퀴닌을 합성하려 시도했지만 성공하지 못했다.[21] 퍼킨은 퀴닌의

화학식이 $C_{20}H_{24}N_2O_2$라는 사실을 알았고, 화학합성이 단순한 숫자 게임이라고 천진하게 믿었다. 그는 알릴톨루이딘($C_{10}H_{13}N$) 분자 두 개에 산소를 더하면 퀴닌을 합성할 수 있다고 추측했다. 이 방법이 실패하자 그는 다른 성분으로 다시 시도했다. 며칠 전 호프만이 그에게 준 아닐린이 든 비커를 가져다가, 이 기름기 있는 무색의 용액을 다이크로뮴산포타슘(중크롬산칼륨)의 황산염으로 처리했다. 이번에도 실패했다. 흉측한 검은 침전물만 나왔다. 이쯤 되면 다른 많은 화학자는 어깨를 으쓱하고 다른 일을 시작했을 것이다. 그러나 퍼킨은 시험관 바닥에 깔린 침전물에 흥미를 느꼈다. 그가 이 검은 진창을 변성알코올에 녹이자, 윤기 있고 선명한 보라색이 피어났다.[22]

퍼킨은 봄과 초여름 동안 형과 함께 연구하며 제조 방법을 개선했다. 형제는 몇 주 안에 제품 몇 온스를 생산했고, 실크 견본 몇 개를 염색해서 퍼스에 있는 유명한 염색 회사로 보냈다. 회사의 운영자 로버트 풀러Robert Pullar는 깊은 인상을 받았다. "이 색은 모든 종류의 제품에 무척 필요한 색입니다." 그는 1856년 6월 이렇게 답장을 보냈다. "제품 가격이 너무 비싸지 않다면, 오랫동안 생산된 색 중에서 가장 가치로운 색이 될 것 같습니다."[23] 풀러의 흥분은 어렵지 않게 이해할 만하다. 남아 있는 최초의 염색 견본들은 빨강과 파랑 사이에서 완벽한 균형을 이루며, 아주 강렬할 뿐 아니라 천염 염료에서 보기 드문 균질성이 드러난다. 몇몇 견본은 150년이 더 지난 지금도 오늘날의 가장 선명한 직물만큼 생생해 보인다.**별지 삽화 41**

퍼킨은 자신이 특허를 신청할 수 있는 나이인지 변호사에게 확인한 뒤 8월 26일에 이 새로운 염료의 특허를 신청했고, 10월에는 왕립화학대학을 자신만만하게 그만두었다.[24] 호프만은 젊은 제자에게 전도유망한 과학자라는 경력을 내팽개친다고 경고했지만, 퍼킨을 돌아서게 만들지는 못했다. 1857년 봄, 그는 아버지를 설득하여 아

버지가 평생 모은 돈을 빌렸다. 아들의 능력에 대한 아버지의 믿음은 결코 틀리지 않았다. 퍼킨은 그 돈으로 런던 서쪽의 해로 근처 그린 퍼드그린에 부지를 구입했다. 화학사업에 발을 디딘 적이 없는데도 퍼킨 가족은 6월에 염료 공장을 세웠다. 12월이 되자 아닐린으로 만든 보라 염료의 첫 상품들이 '티리언퍼플'이라는 상표명으로 직물제조사에 유통되었다.[25]

퍼킨의 타이밍은 완벽했다. 그의 상품이 출시되기 직전 몇 년 동안 다른 종류의 새로운 보라가 영국에 등장해서, 이 이국적인 색조에 대한 대중의 관심을 이미 키워놓은 상태였다. 가장 성공적인 상품은 1855년 맨체스터에서 제조된 염료로, 구아노(페루 연안 섬들에 쌓인 새똥)에서 추출한 요산을 원료로 만들어졌다. 무렉시드murexide 또는 로만퍼플roman purple로 불리던 이 염료도 티레에서 만들어진 위대한 염료와 비교되었다.[26] 1857년 전반기에 라일락색과 보라색, 연보라색, 적자색, 분홍색 수요가 증가하더니, 8월이 되자 '엄청난 열풍'으로 번진 듯했다.[27] 파리에서는 '패션의 황후'라 널리 불리던 외제니 황후가 이 색들을 전파했다. 그해 여름 어느 행사에서 황후는 라일락색 실크 드레스에 라일락색 술 장식을 단 보닛을 쓰고 등장했다. 이 의상들은 이끼를 원료로 만들어진 프렌치퍼플french purple이라는 상표명의 염료로 염색되었다. 이듬해 1월 빅토리아 여왕도 외제니 황후를 따라 딸의 결혼식에 라일락색 벨벳 드레스, 보라색과 은색 페티코트를 입고 참석했다.[28] 여왕은 이후 몇 달 동안 라일락색 옷을 몇 차례 입었고, 나중에 언론은 이 색에 '여왕의 라일락'이라는 이름을 붙였다.[29] 고대의 보라처럼 현대의 보라도 일찌감치 왕실과 연결되었다.

프랑스에서는 이 색들을 라일락색 당아욱 꽃을 가리키는 '모브mauve'라 불렀다. 유럽에서는 잡초로 여길 만큼 3월부터 6월까지 지

천으로 피는 꽃이었다.[30] 퍼킨은 프랑스어를 몰랐지만, 경쟁사에 대한 정보를 얻으려고 신문과 잡지를 뒤지다가 이 단어를 보고는 감탄했음이 틀림없다. 1858년 전반기에 그는 대륙의 명성을 활용하기로 결심하고, 먼 과거가 아니라 현대적 트렌드를 떠올릴 수 있도록 '티리언퍼플'을 '모브'로 개명했다.[31] 몇 달 안에 그의 염료는 시장의 다른 모든 라일락색 염료를 무색하게 했고 언론의 열광적인 찬사를 끌어냈다.

윤기 있고 순수하며 무엇에든 어울린다. 부채든 슬리퍼든 가운이든 리본이든 손수건이든 넥타이든 장갑이든. 숙녀의 침착하고 부드러운 눈빛에 광채를 더하고, 어떤 형태로든 그녀의 목에 나부끼며, (바람에 날려온 듯) 입술에 달라붙고, 발에 입 맞추며, 귀에 속삭인다. 오, 퍼킨의 보라여, 그대는 행운과 혜택을 입은 색이로다![32]

이제 중산층도 충분히 구입할 만큼 저렴해져 '모브 열풍'이 들불처럼 전국에 퍼졌다. 1858년 5월 엡섬 경마는 모브의 물결이었고, 런던의 여름 축제들도 마찬가지였다.[33] 1859년 초 이런 현상은 전염병에 비유되었다. 그해의 첫 호에서 《펀치Punch》는 이 염료에 '모베 mauvais'|'나쁜'이나 '못된'을 뜻하는 프랑스어에서 유입된 표현—옮긴이란 별명을 붙였고, 영국제도가 '모브 홍역'에 감염됐다고 주장했다.

보아하니 사랑스러운 여성들이 이제 아주 심각할 정도로 퍼져나가는 질병을 앓고 있다. 지금이야말로 이 병을 억제할 방법을 숙고해야 할 때다. 상당히 새로운 증상이다 보니 의사들은 이 병의 유래와 특징이 무엇인지 일치된 의견을 내놓지 못한다. 많은 사람들은 순전히 영국에서 기원했다고 여기며, 이 병이 정신에 미치는 영향으로 보건대 일종의 가벼운 정신이상

으로 다루어야 한다고 주장한다. 그러나 펀치 박사처럼 학식 있는 사람들은 이를 일종의 유행병으로 여기며, 전적으로 프랑스인들에게서 유래했다고 본다. 이 병은 분명 정신에 영향을 미치지만 그 영향이 두드러지는 곳은 신체다. 증상을 신중하게 숙고한 뒤 펀치 박사는 이 병이 조증보다는 홍역 종류에 가깝다고 밝혔다. 펀치 박사가 이런 의견으로 기울게 된 주요 이유는 이 병에 걸린 사람이 보이는 첫 증상으로 머리와 목둘레에 홍역 발진처럼 리본들이 돋아나기 때문이다. '모브'색인 이 발진은 금세 퍼져서 몇몇 경우 환자는 완전히 이 색으로 뒤덮이게 된다. 팔과 손, 심지어 발까지 한 가지 색으로 급속히 망가지며, 이상하게도 얼굴마저 같은 색조의 빛깔을 띤다. 다른 형태의 홍역처럼 '모브' 증상도 매우 감염성이 높다. 부인이 이 병에 감염된 집에서는 일주일도 지나지 않아 온 식구가 이 병에 걸린다.[34]

1860년대 모브는 드레스와 리본, 보닛에서 남성용 정장과 학생들의 교복, 벽지, 가죽장정 책, 가정 집기, 디저트로 옮겨갔다. 1867년 영국 우체국은 6페니 우표에 모브색을 썼다. 이 우표는 1880년까지 수십억 장씩 찍혔다. 그렇게 해서 영국 대중 누구든 맥주 몇 파인트 가격에 여왕의 초상까지 들어간 귀한 임페리얼퍼플 한 조각을 구입할 수 있게 된 셈이다. 예전에는 구하기 힘든 색이 이제는 피하기 힘든 색이 되고 말았다.[35]

1860년 퍼킨의 보라는 세계적 돌풍을 일으키며 샌프란시스코에서 홍콩까지 어디에나 등장했다. 섀드웰의 이 젊은 화학자는 서른여섯의 나이에 사업에서 은퇴해 여생을 화학연구에 바칠 만큼 부유해졌다. 영국 언론은 그를 산업시대의 영웅으로, 현대 과학을 이용해 티리언퍼플의 비밀을 푼 신동으로 길이길이 기렸다. 기자들은 그를 헥토르에, 아가멤논에, 심지어 로마 황제들에 비유했다. "퍼킨스, 우

리는 당신을 왕이라, 황제라 칭하리!"라고 《배너티 페어Vanity Fair》는 선언했다. "당신은 더 음악적인 이름을 지닐 수도 있었을 테지만, 그 쯤은 잊힐 것이다. 퍼킨스 1세의 이름을 걸고 맹세하면 충분하다. 어쨌든 퍼킨스 포르피로게니투스도 그리 나쁘지 않다."[36]

마젠타 전투

퍼킨이 제조법을 발표하자마자 유럽의 화학자들은 19세기에 알려진 모든 산화제에 아닐린을 넣어 실험하며 자신만의 콜타르 금광 찾기에 나섰다. 의미 있다고 할 만한 성취를 처음 이룬 사람은 리옹의 학교 교사 프랑수아 이마누엘 베르갱François-Emmanuel Verguin이다. 1859년 초 그는 아닐린을 염화제2주석과 결합해, 어떤 면에서는 퍼킨의 것보다 훨씬 더 아름다운 염료를 생산했다. 사실상 거의 진홍색에 가까운 베르갱의 색소는 모브보다 따뜻한 느낌이었지만 모브처럼 합성색소의 날카로운 음색을 지녔다. 베르갱은 돈방석에 앉기를 꿈꾸며 '르나르프레르'라는 실크 염색 회사와 손을 잡고, 4월에 자신의 발명품으로 특허를 얻었다.[37] 회사는 11월부터 염료 생산을 시작했다. 이들은 퍼킨을 따라서 꽃 피는 식물의 이름을 붙였다. 푹신fuchsine이 안성맞춤이었다. 푸크시아(푸시아)의 적자색 꽃받침은 염료의 색과 무척 닮았고(꽃잎은 근사한 우연의 일치로 모브색이었다), 독일어로 '여우'를 뜻하는 '푹스fuchs'를 프랑스어로 옮기면 회사명인 '르나르renard'가 됐다.[38]

바다 건너에서는 호프만의 또다른 제자인 에드워드 체임버스 니컬슨Edward Chambers Nicholson이 아닐린 열풍에 올라타려 했다. 그는 1859년 초반에 모브 제조를 허가받으려 했지만 퍼킨은 거절했

다. 그 뒤 니컬슨과 그의 친구들은 자신들도 보라 염료를 개발하기로 마음먹었지만, 상업적으로 성공 가능성이 있는 염료를 만들지 못했다.[39] 그러나 그해 겨울 니컬슨은 혁신적 성과를 거두었다. 그는 아닐린과 비소산을 결합하여 선홍색을 합성해냈다. 베르갱이 개발한 색소와 거의 비슷했다. 그는 이 색소에 로제인roseine이라는 이름을 붙였다. 1860년 1월 25일 그는 서둘러 특허를 신청하러 갔지만, 호프만의 또다른 제자인 헨리 메들록Henry Medlock이 비슷한 제조법으로 겨우 7일 전에 특허를 취득했다는 사실을 발견했다. 니컬슨은 특허 신청을 취소하고 메들록을 찾아내, 이 경쟁자의 제조법을 2000파운드에 분개하며 사들였다.[40]

몇 달 만에 니컬슨의 회사(심프슨,마울&니컬슨)는 '마젠타magenta'라는 상표명으로 염료를 생산하기 시작했다. '마젠타'는 이제 모든 CMYK 인쇄 과정의 'M'에 해당하는 색이므로 뻔한 작명처럼 들릴지 모르지만, 그 무렵 이 단어는 다소 다른 함의를 띠었다. 1860년 '마젠타'는 1년 전에 일어났던 악명 높은 유혈 전투를 떠올리게 했다. 이탈리아 북부 도시 마젠타에서 사르데냐 왕국군과 프랑스 동맹군이 오스트리아 군대를 무찌른 전투였다.[41] "당신은 그렇게 끔찍한 살육의 장면을 본 적이 없을 것이다"라고 충격을 받은 통신원이 전쟁 직후 《타임스》에 썼다. "대규모 헌옷 시장의 폐허 같았다. 군모, 배낭, 머스킷총, 신발, 외투, 제복, 속옷. 모두 피로 얼룩졌다."[42] 몇몇 역사학자들은 니컬슨과 그의 동료들이 자신들의 불그스름한 염료를 유혈이 낭자한 전장에 빗대고 싶었던 것 같다고 추측한다. 어쩌면 그들은 그저 유행에 편승했는지도 모른다. 많은 영국인은 이탈리아의 독립 투쟁을 지지했다. 합스부르크제국과 싸워 거둔 이 유명한 승리 이후에 '마젠타'라는 이름이 잠시 유행했다. 시골 저택에도, 립스틱에도, 심지어 갓난아기에게도 마젠타라는 이름이 붙었다.[43]

몇 년 동안 마젠타는 모브보다 훨씬 흔했다. 1860년 말에는 마젠타색 책과 카펫, 넥타이, 오페라 망토, 셔츠(셔츠 제작자는 검은색과 회색을 함께 입어 마젠타색의 선명함을 누그러뜨리라고 고객들에게 조언했지만)가 있었고, 마젠타 염료는 '만능 용도'로 병에 담겨 팔렸다.[44] 1862년 런던 국제박람회에서 니컬슨의 회사는 아닐린 결정염으로 만든 왕관을 전시했는데, 그 가치가 8000파운드가 넘는다고 알려졌다. 호프만은 과장하길 좋아하는 사람은 아니었지만 '인간의 어떤 눈도' 그렇게 장엄한 것을 본 적이 없었다고 단언했다.[45] 진홍색과 금속성 초록색 사이에서 번쩍이는 이 왕관으로 템스강 전체를 마젠타색으로 물들일 수 있다는 소문도 돌았다.[46] 전시 덕택에 마젠타가 일상 용어로 자리잡았음이 분명해 보인다. 그해 10월 한 런던 사람이 애완 앵무새를 잃었을 때, 그는 앵무새를 찾는 사람에게 10실링의 사례금을 주겠다는 광고를 《타임스》에 실었다. 이 앵무새를 알아볼 만한 특징은 무엇이었을까? '마젠타색 날개를 가진 초록색' 앵무새라고 했다.[47]

요즘에는 색이 풍부하고 저렴하기 때문에 염료를 둘러싼 논란을 상상하기 어렵다. 그러나 빅토리아시대에 색소는 치열한 경쟁 대상이었다. 그리고 마젠타는 그 이름의 유래인 마젠타 전투만큼이나 격렬한 상업 전쟁에 불을 붙였다. 마젠타가 성공의 절정을 누릴 무렵, 니컬슨은 다른 회사들이 그가 메들록에게 비싸게 사들인 특허권을 침해하고 있다는 사실을 발견했다. 1863년과 1864년에 그는 적들을 위협하는 메시지를 언론에 내며 많은 시간을 보냈다. 《타임스》에는 이렇게 게시했다. "그런 염료를 제조하거나 팔거나 사용하는 모든 개인은 최고로 엄정한 법에 따라 **처벌당할** 것임을 이곳에 고지한다."[48] 분쟁의 씨앗은 이미 몇 년 전에 뿌려졌다. 두 프랑스 화학자가 비소를 재료로 쓴 아닐린 진홍색으로 특허권을 얻었는데 니컬슨의

특허와 기이할 정도로 비슷해 보였다. 그들의 제조법은 런던으로 건너와 리드홀리데이라는 회사에서 염료로 제조되었다. 니컬슨은 소송을 걸었다. 1864년 6월과 7월에 걸쳐 닷새 동안 '마젠타 염료 소송'이 부법원장 심리를 거쳤다.

분쟁의 중심은 니컬슨이 사들였던 메들록의 원래 특허권에 들어간 '마른dry'이라는 한 단어의 의미였다. 이 특허권에서 그는 '선명한 보라 염료'의 원재료를 '아닐린'과 '마른 비소산'이라 표현했다.[49] 진짜로 '마른' 비소산으로는 필요한 염료를 실제로 생산할 수 없기 때문에 이 표현은 상당한 논란을 일으켰다. 심프슨,마울&니컬슨사가 사용한 것은 비소산 용액이었고, 리드홀리데이사도 그러했다. 그러므로 리드홀리데이사는 메들록의 특허권이 자신들의 제조법에 적용되지 않는다고 주장했다. 재판은 '마른'이라는 형용사의 의미를 둘러싼 지루한 논쟁에 발목이 잡혔다. 홀리데이 측의 변호사는 '마른'은 말 그대로 '마른'을 뜻한다고 주장했고, 니컬슨의 변호사는 '마른'은 실제로 최대 13퍼센트의 물을 포함할 수 있다고 주장했다. 부법원장은 니컬슨의 손을 들어주었지만, 1865년 1월 항소심에서 법원장은 메들록의 특허가 효력을 지니기에는 너무 부정확하다고 판단하여 판결을 뒤집었다.[50] 패소한 니컬슨은 분명 대단히 짜증났을 것이다. 그가 메들록의 특허권을 사들이느라 괜히 포기한 자신의 원래 제조법으로 내내 특허를 보호받을 수 있었었을 테니 말이다.[51]

그사이 비슷한 분쟁이 일어나 프랑스를 시끄럽게 했다. 베르갱의 1859년 특허를 보유한 르나르 형제는 푹신으로 부유해졌다. 1860~1863년 사이에 니컬슨의 경쟁사들에게 특허 제조법 사용을 승인해준 것만으로 250만 프랑을 벌었다. 그러나 영국에서처럼 프랑스에서도 다른 회사들이 비슷한 제품을 허락 없이 제조하기 시작했다. 뒤이은 소송이 3년 넘게 이어지며 1863년 3월 파리의 최고 법

원에 이르렀다. 법원은 르나르프레르사에 우호적인 판결을 내려 독점을 인정했다.[52] 르나르 형제는 승리를 한껏 만끽했다. 12월에 '라푹신'이라는 합자회사를 설립해 프랑스와 영국의 공장들을 덥석덥석 사들였고, 아닐린 비축량을 어마어마하게 늘렸으며, 경쟁 상대로 여겨지는 회사는 모두 인수했다. 무분별한 전략이었다. 라푹신은 첫해에 100만 프랑을 잃었고 주주들은 회생계획을 승인하지 않았다. 1868년 회사는 거의 파산에 이르렀다.[53]

선구자들은 자신들이 거둔 성공의 희생자였다. 헨리 퍼킨의 운 좋은 발견 이후 10년간 너무 많은 아닐린 색소가 출시되었기 때문에, 그중 어느 하나를 독점하는 것은 큰 의미가 없었다. 1860년대 말이 되자 소비자들은 레지나퍼플regina purple과 파르마바이올렛parma violet, 브리타니아바이올렛britannia violet, 임페리얼바이올렛imperial violet, 포에니신phoenicine, 바이올아닐린violaniline, 크리스톨뤼딘chrystoluidine, 제라노신geranosine, 사프라닌safranine, 인디신indisine, 하르말린harmaline뿐 아니라 호프만이 직접 발명한 다양한 보라 염료들(퍼킨이 "이제까지 생산된 것 가운데 가장 눈부신 색"이라 부른) 중에서 색을 선택할 수 있었다.[54] 이 상표명들(이 외에도 훨씬 많다)은 대단히 의미심장하다. 고대에서 기원한 보라의 변함없는 의미가 달라지기 시작했음을 암시하기 때문이다. 사치와 황실, 동방을 떠올리게 했던 티리언퍼플의 흔적이 아직 남아 있긴 했지만, 거기에 현대의 합성화학과 제조업에서 나온 새로운 특성이 (접미사 '-ine'으로 표현된 화학 명명법과 함께) 더해졌다.

우리는 현재보다 과거에 색채가 덜 다채로웠을 것이라 생각하곤 한다. 주로 세피아색 사진과 흑백 영상으로 과거를 보기 때문이다. 그러나 1850년대와 60년대의 여러 발명을 보면 이런 가정이 틀렸음을 알 수 있다. 유기화학자들은 그 몇십 년 사이에 요즘 색상 못

지않게 멋진 색소를 콜타르로 창조해냈다. 사실 19세기 세상은 워낙 빠르게 색으로 채워져서 감당하기 힘들어하는 사람도 있었다. 보수적인 프랑스 비평가 이폴리트 텐Hippolyte Taine은 1860년대 영국을 방문했다가 사람들이 '말도 안 되게 조악한' 색상의 옷을 입은 모습에 경악했다. 일요일에 하이드파크를 산책하던 그는 눈을 뜨고 보기가 힘들 지경으로 '번쩍임과 현란함이 무자비하다'고 썼다.[55] 그래도 빅토리아시대 대중에게 이런 염료들은 기적에 가까웠다. 시커먼 골칫덩어리 콜타르가 빛나는 무지개로 변신하다니, 공업적 연금술의 승리였다. 토머스 설터Thomas Salter도 조지 필드의 『크로마토그래피』 1869년 개정판에서 비슷한 의견을 표현했다.

1856년 이전에는 콜타르로 만든 염색 물질이 거의 알려진 바 없었다. 그때까지 시커멓고 냄새도 고약한 콜타르는 거의 가치 없게 여겨졌다. 그러나 이 흉측한 구더기는 차츰 아름다운 나비로 변신해 날아올랐다. 처음에는 모브를 걸쳤고, 다음에는 마젠타를 걸쳤다. 봄에 땅에서 솟아나는 꽃처럼, 이 물질은 사람들의 무시 속에서 긴 겨울을 보낸 끝에 아주 선명하고 다양한 색채로 솟아올랐다. 과학이 요술지팡이를 휘두르자 황무지가 열대의 색에 물든 정원이 되었고, 또다른 색들이 줄줄이 뒤를 이어 온갖 색깔이 지나쳐 갔다. 이렇게 눈부시고, 이렇게 완벽한 변신은 결코 없었다. … 세상은 깜짝 놀라 눈을 비볐다. 콜타르 덩어리에서 무지개 색을 생산하는 것은 오이에서 햇빛을 추출하는 일만큼이나 놀라워 보였다.[56]

이후 50년간 이 오이 산업의 가치는 3800퍼센트 증가했다. 1913년 무렵에는 2000종의 합성염료가 시장에서 팔렸다. 모두 아홉 가지의 콜타르 합성물에서 나온 것이었다.[57]

보라 마니아

예술의 역사에서 보라는 풍부하지 않다. 최근의 한 연구는 거의 14만 점의 작품을 조사한 끝에 19세기 중반 이전 그림의 0.06퍼센트에서만 보라를 찾아냈다.[58] 현실적인 제약 때문이기도 했다. 앞에서 보았듯 역사의 많은 기간 동안 순수한 보라 안료가 드물었고, 화가들은 보라색을 내기 위해 값비싼 파랑과 빨강을 섞기를 주저했다. 화가들은 또한 그렇게 만들어진 보라가 세월이 흐르면 보기 흉해진다는 것을 알았다. 대부분의 광택제는 서서히 노란색으로 변하면서 보색의 채도를 떨어뜨리기 때문이다. 19세기 화가들에게는 쓸 만한 보라가 몇 있었지만, 그 무엇도 완벽하지 않았다. 마르스바이올렛mars violet은 밤색기가 돌았고 퍼플매더purple madder는 쓸 만한 양으로 구하기가 어려웠다. 1859년 프랑스에서 고안된 코발트바이올렛cobalt violet은 너무 비싸서 쓸 엄두를 내지 못했다.[59] 몇몇 물감상이 새로 나온 콜타르 염료를 쓸 만한 물감으로 전환하려 했지만, 실험 결과는 언제나 불쾌한 갈색 얼룩으로 끝나고 말았다(제임스 맥닐 휘슬러가 괜히 이들을 '아날'린analine|콜타르 염료의 주성분인 아닐린에 '항문의'이라는 뜻의 anal을 넣어 변형한 표현—옮긴이라 부른 게 아니었다).[60] 그러나 이 많은 어려움에도 1850년대는 보라 직물이 유행한 시기이자 유럽 예술이 보라색에 전례 없이 열광한 시기이기도 하다.

처음에 라파엘전파Pre-Raphaelites|사실적이고 소박한 화풍을 지향한 예술 운동 단체—옮긴이는 더 넓은 반란의 일환으로 보라에 흥미를 갖게 되었다. 라파엘전파의 창립 회원인 윌리엄 홀먼 헌트, 존 에버렛 밀레이 John Everett Millais, 단테이 게이브리얼 로세티Dante Gabriel Rossetti(이 모임에서는 가운데 이름이 필수였나 보다)는 왕립예술원에서 공부했다. 초대 회장 조슈아 레이놀즈Joshua Reynolds 경의 원칙이 여전히 지배

하던 곳이었다. 레이놀즈 경은 그의 『강연집Discourses』(1769~1790)에서 화가는 전체적인 명암의 조화에 맞춰 개별 색채들을 사용해야 할 뿐 아니라 차가운 색보다 따뜻한 색을 우선시해야 한다고 주장했다. "그림에서 밝은 부분들은 노랑이나 빨강, 노르스름한 하양처럼 항상 따뜻하고 원만한 색이어야 한다"라고 썼다. 반면에 차가운 색들은 "거의 항상 이런 밝은 부분들의 외곽에서, 이 따뜻한 색들을 두드러지게 하고 구분하는 데에만 쓰여야 한다."[61] 레이놀즈의 조언은 한 세기의 회화에 영향을 미쳤다. 라파엘전파가 '진흙탕'이라 부른 이 그림들은 대체로 보라를 피했다. 밀레이는 이렇게 물었다. "옛 본보기를 이렇게 철저히 따르면서도 현대의 모방자들은 왜 보라의 차례가 되자 용기가 사라졌는가? 당신이 알아차렸는지 모르겠지만 순수한 보라는 요즘 그림에서 거의 볼 수 없다."[62]

라파엘전파는 이러한 색채 결핍을 고치려 했다. 1848년 혁명의 해에 공식 결성된 라파엘전파는 중간톤 바탕에 그림을 그리는 흔한 관행을 버리고 밝은 흰색 배경을 선택했다.[63] 그들은 가장 선명한 현대의 안료들을 사용했다. 카드뮴과 크로뮴, 코발트, 에메랄드그린, 비리디언, 스트론튬옐로, 징크화이트(아연백), 프렌치 울트라마린 같은 안료들을 썼다. 안료를 (색을 황변시키는) 아마씨유말고 양귀비유나 견과유에 섞었고, 코펄 수지를 첨가했다. 코펄 수지는 이런 기름들의 굴절률을 안료의 그것과 가깝게 만들어 안료의 효과를 극대화했다. 헌트는 물감을 아주 얇게, 반쯤 투명하게 발라서 스테인드글라스를 통과한 빛처럼 배경색이 물감 사이로 비치게 했다. 그는 색을 혼합하면 채도가 떨어진다는 사실을 알았기 때문에 혼합을 피했고, 검정도 신중하게 피했다. 전체적인 조화를 우선시해야 한다는 레이놀즈의 생각을 무시하고 섞지 않은 안료들을 나란히 배치했으며, 서로 조화를 이루지 않는 색들을 가능하다면 함께 썼다.[64]

이런 혁신은 헌트의 〈고용된 목동〉에 뚜렷이 나타난다. 헌트는 1851년 여름에 이 그림을 그리기 시작해서 이듬해 왕립아카데미에 전시했다.**별지 삽화 42** 그림은 농장 소녀를 유혹하는 데 정신이 팔려 양떼들을 잊는 건강한 목동을 묘사한다. 목동이 막 붙잡은 박각시나방을 소녀에게 보여주는 동안, 방치된 양들은 제멋대로 행동한다. 한마리는 풀을 뜯어먹으며 이미 밀밭까지 갔다. 이 그림은 보통 빅토리아시대 성직자를 우화적으로 비판했다고 해석되었다. 성직자(목동)가 신자들(양)을 소홀히 해서 나라(시골)가 황폐해졌다고.[65] 그러나 이 그림의 진짜 힘은 시각적 강렬함에 있다. 그림이 너무 반짝여서 눈이 부실 정도도. 헌트는 '감미로운 여름의 모든 색'을 포착하기 위해 밝은 색조의 오케스트라를 구성했다. 환히 빛나는 노란색과 활기찬 파란색이 거의 형광성에 가까운 심홍색 및 소화하기 힘든 설익은 초록색과 충돌하며 시선을 끌어당긴다.[66] 헌트는 이 폭죽 같은 그림으로 충격을 줄 작정이었고, 평론가들은 그의 예상대로 반응했다. 한 평론가는 이 그림을 '우습고 불쾌하다'고 표현했다. 다른 평론가는 그림의 '무지개 양떼'를 비난했다. 또다른 이는 불그스름한 얼굴의 주인공들이 '꼭두서니 뿌리를 먹었거나 산딸기를 따느라 분주했던 것' 같다고 썼다.[67]

얼핏 보기에 헌트의 그림에서 빠진 한 가지 색채는 보라. 그러나 자세히 보면 보라가 보일 것이다. 나무줄기를 슬금슬금 기어오르고, 추수한 들판으로 퍼져가며, 진흙 낀 이엉에서 환히 빛나고, 하얀 꽃잎 뒤에 숨어 있으며, 새의 깃털에서 반짝인다. 구름은 보랏빛 테두리를 두르고 있다. 멀리 보이는 건초더미는 채도를 누그러뜨린 마젠타와 색 바랜 인디고로 구성된다. 보랏빛이 콜타르 후광처럼 양을 에워싸고 바람기 있는 목동의 속눈썹 밑에서 폭발한다. 나는 이 그림을 볼 때마다 앨리스 워커Alice Walker의 소설 『컬러 퍼플The Color

Purple』을 떠올린다. 『컬러 퍼플』의 3분의 2쯤 되는 지점에서, 혹사당하는 화자 셀리에게 재즈가수 슈그 에이버리가 자신이 생각하는 창조주에 대해 이야기하는 장면이 있다. "나는 우리가 보랏빛 들판을 지나가면서도 그걸 주목하지 못한다면 신이 화를 낼 거라고 생각해."[68] 윌리엄 홀먼 헌트가 보라색에 주목하지 못한 죄로 혼나는 일은 없었을 것이다. 그는 모든 곳에서 보라를 보았다.

헌트의 보라는 모두 그림자 속에 있다. 그래서 더욱 주목할 만하다. 헌트 이전에는 (그리고 이후로도 오랫동안) 많은 유럽 화가는 그림자가 그냥 거무스름하다고 생각했다. 그래서 대개 주어진 고유색(일반적인 빛 조건에서 드러나는 사물의 색깔)에 적당량의 검정 물감을 더해 명도를 어둡게 낮춰 그림자를 표현했다. 간단하고 효과적인 방법이었고 잘 사용하면 (렘브란트와 벨라스케스, 카라바조가 그랬듯) 빛과 어둠의 환영을 그럴 듯하게 창조했다. 그러나 17세기부터 자연과학자들이 그림자에도 자신만의 고유한 색이 있다는 사실에 주목했다. 그리고 그 색은 종종 그림자를 드리운 사물과 광원의 색과는 보색을 이루었다. 검정과 갈색이 만들어내는 생기 없는 효과를 피하기 위해 헌트는 그림자를 이런 보색들로 채웠다. 그는 태양광이 노르스름한 색이라 생각했기 때문에 그림자를 보라로 그렸다.

1850년대가 지나가는 동안 보라는 그림자를 벗어나 캔버스 주변부로 슬그머니 들어오더니, 중앙으로 진출하면서 라파엘전파와 그 추종자들을 대표하는 색이 되었다. 이들의 가장 유명한 그림으로는 존 에버렛 밀레이의 〈성 바르톨로메오 축일의 위그노A Huguenot on St Bartholomew's Day〉(1852), 아서 휴즈Arthur Hughes의 〈4월의 사랑 April Love〉(1855~1856), 헨리 월리스Henry Wallis의 〈채터턴Chatterton〉(1856)이 있다. 이 작품들에서 주인공들은 세련된 보라색 옷을 뽐낸다.[69] 포드 매덕스 브라운의 작품은 특히 사랑을 받았다. 브라운의

〈영국의 최후〉(1852~1855)에서 진정한 스타는 세찬 비를 맞으며 호주의 새 삶을 향해가는 부부가 아니라 마젠타색 리본이다.**별지 삽화 43** 브라운이 4주에 걸쳐 색칠한 이 리본은 눅눅한 은백색 빛 속에서 펄럭이며 리본을 묶은 여인의 왼쪽 뺨을 물들이고 있다. 리본의 천이 접히고 주름지면서 분홍색 하이라이트와 심홍색 그림자가 번갈아 나타난다. 연보라색이 여인의 턱 밑에서 춤을 추고 남보라가 그녀의 이마 주위에서 반짝인다. 한쪽 끝은 작별 인사를 하듯 올라간 반면 다른 쪽 끄트머리는 힘든 미래를 암시하듯 견고한 창 모양으로 남편의 가슴을 향한다. 아마 이 리본은 브라운이 가장 정교하게 공들여 그린 사물일 것이다.[70]

이러한 그림들은 이상하게도 예언적이었다. 우리에게는 그림 속 보라색 의복들이 아닐린 염료로 생산한 실제 의복에서 영감을 얻은 것처럼 보인다. 하지만 대부분의 그림은 이런 색소가 발명되기 몇 년 '전'에 등장했다. 이런 우연의 일치를 쉽게 설명할 길은 없다. 이런 작품들이 보라색 패션의 등장을 자극했을까? 아니면 1850년대에는 공기 중에 보라가 있어서 모든 사람이 어떤 식으로든 들이마셨던 것일까? 한 가지만은 확실하다. 보라색 옷감이 등장했을 때 예술가들이 즐겁게 환영했다는 것이다. 포드 매덕스 브라운은 빅토리아 시대를 환하게 비춘 콜타르 보라색들을 깊이 찬양했다. 1866년 10월 2일, 그는 친구들을 피츠로이스퀘어의 집으로 초대했다. 식사를 마친 후 그들은 '좋아하는 것들' 게임을 했다. 규칙은 간단했다. 참가자들은 속사포처럼 쏟아지는 질문에 처음 떠오르는 대답을 바로 써야 했다. 그날 밤 브라운이 검정 잉크로 급하게 썼던 답이 남아 있다. 좋아하는 시인은? '스윈번'. 좋아하는 옷은? '수영복'. 좋아하는 놀이는? '치근대기'. 좋아하는 요리는? '선더 & 라이트닝: 정어리와 양고기, 당밀, 마늘로 준비하는 콘월 요리'. 질문이 계속 이어졌다. 좋아

하는 덕목은? '신중함'. 좋아하는 화가는? '대답하기 곤란'.

　게임 중에 브라운은 좋아하는 색을 질문받는다. 오랫동안 내가 위대한 화가들에게 물어보길 상상했던 바로 그 질문이다. 나는 많은 시간을 빈둥거리며 그들이 무엇이라 답할지 생각해보곤 했다. 조르주 드 라 투르George de la Tour라면 분명 붉은 기운이 도는 따뜻한 오렌지색을 선택했을 것이다. 호쿠사이는 프러시안블루를, 스탠리 스펜서Stanley Spencer는 녹슨 철빛 버건디를, 미켈란젤로는 (카라라 대리석의 눈부신 흰색을 선택하는 것이 허락되지 않는다면) 솜사탕의 분홍을 뽑았을 것이다. 물론 대부분은 대답을 거부할 것이다. 화가가 한 가지 색채를 선택하는 일은 작곡가가 한 가지 화음을 선택하는 일만큼 어려우니까. 그러나 포드 매덕스 브라운은 망설이지 않았다. 질문이 나오자마자 그는 7년 전에는 색으로 존재하지도 않았던 단어를 종이에 썼다. '마젠타'.[71]

　그림 그리러 나갈 때는 당신 앞에 있는 사물이 무엇이든, 나무든, 집이든, 들판이든, 아니면 그 무엇이든 잊으려고 하라. 단지 여기에 작은 파랑 네모가 있구나, 여기에 분홍 타원이 있구나, 여기에 노랑 줄이 있구나 생각하면서 보이는 대로 정확하게 색깔과 형태를 그려라. 당신 앞에 놓인 장면에 대한 당신의 솔직한 인상이 나올 때까지.[72]

　많은 이가 따라했지만 결코 따라잡지 못했던 클로드 모네의 기법은 단순한 관찰에 토대를 둔다. 그는 맹금류처럼 세상을 찬찬히 살피며 다른 이들이 놓친 많은 것을 포착했다. "모네는 그저 눈이다Monet is only an eye." 폴 세잔은 부러워하며 언급했다. "하지만, 세상에, 얼마나 대단한 눈인가but, my God, what an eye!"[73] 윌리엄 홀먼 헌트처럼 모네도 도처에서 보라를 보았다. 그가 하얀 눈에서 보라색을 포

purple

착한 것은 스물아홉 살 때였다. 그의 초기 걸작 〈까치〉(1868~1869)는 하얀 풍경처럼 보이는 것을 파랑과 분홍, 보라의 놀이터로 변형했다.**별지 삽화 44** 그림의 진짜 주제는 제목에 나오는 까치가 아니라 전경의 윗가지 울타리가 드리우는 예사롭지 않은, 라일락색과 라벤더색이 차가운 남색으로 번지는 그림자다. 찬찬히 들여다보면 이 색들의 프리즘은 색칠 과정에서 나중에 칠해졌음을 알 수 있다. 더 인습적인 회색과 갈색 색조 위에 칠해졌으니, 오래된 것 위에 새것을 덧칠한 셈이다.

모네의 후기 작품에 이르면 보라는 로크포르 치즈의 푸른곰팡이처럼 그림 곳곳으로 퍼졌다. 여름 드레스를 요리조리 통과했고, 라그르누예르 물가에서 물결치고, 아르장퇴유 다리 아래 몸을 숨기고, 생 라자르역에 멈춘 기차에서 뭉게뭉게 피어오르고, 에트르타 절벽을 기어오르고, 붓꽃이 가득한 지베르니의 강가 목초지에도 만발하며, 노 젓는 보트들에서 반사되어 그의 의붓딸들의 얼굴에 일렁이고, 앙티브의 수평선에 아른거린다. 1890년에는 건초더미에도, 성당 정면에도, 센강의 이른 아침 실안개에도 넘쳐흐른다. 모네의 말년을 뒤덮은 〈수련Nymphéas〉 연작들에는 자연에 존재하지 않을 듯한 과장된 보라들이 담겨 있다. 모네는 주로 미학적인 이유로 보라를 선택했지만 몇몇 사람들은 생리적 원인 때문이었다고 생각하기도 한다. 모네의 뛰어난 시력이 60대에 나빠지면서, 한때 무척 또렷하게 보였던 색들이 왜곡되게 보였다고 말이다. 1912년 그는 백내장을 진단받았다. 10년 후에 모네는 마지못해 수술에 동의했고 1923년 오른쪽 눈에서 백내장을 제거했다. 그래서 모네가 자외선을 감지할 수 있게 되었다는 주장이 있다(증거는 거의 없지만).**[74]**

그들에 앞선 라파엘전파처럼 인상주의자들은 강렬한 자연광을 표현하고 싶었다. 다른 화가들과 마찬가지로 그들의 발목을 잡은 것

은 물감의 명암 범위, 가장 밝은 값과 가장 어두운 값 사이의 차이가 실제 태양광과 그림자의 명암 범위와 비교해 10분의 1 정도밖에 되지 않는다는 점이었다. 인상파 화가들은 명암을 조절하는 방법으로는 우리가 세상에서 보는 자연적인 명암의 대조를 비슷하게 표현할 수 없다는 사실을 깨닫고, 색채로 그 효과를 내려 했다. 19세기 후반 화가들은 보색을 나란히 놓으면 색이 더 강렬해진다는 것을 알았다. 인상주의 화가들은 태양광이 노랗게 비치는 부분 옆에 보라색 그림자를 놓으면 둘 다 또렷해지면서 일렁이는 빛의 효과를 낼 수 있음을 터득했다. 카미유 피사로Camille Pissarro는 이런 방법을 끝까지 밀어붙여 자신이 그린 밝은 노란빛 그림 몇 점을 보라색 액자에 넣어 전시하기도 했다.[75]

인상주의 화가들도 당시에 진행 중인 색 생산 혁명을 잘 알았다. 더러는 관계자들과 개인적으로도 친분이 있었다. 모네의 형 레옹은 1872년부터 스위스 합성염료 회사 가이기에서 일했는데, 이 흥분한 화가 동생에게 루앙 근처의 염료 공장을 구경시켜주기도 했다.[76] 그들보다 앞섰던 라파엘전파처럼 모네와 그의 또래들은 최신 발명된 인공 안료를 환영했다. 코발트바이올렛과 카드뮴옐로cadmium yellow, 비리디언그린viridian green, 세룰리안블루, 알리자린크림슨alizarin crimson 같은 염료를 사용해 합성물이 점점 늘어가는 주변 환경을 표현했다. 인상주의 화가들 가운데 색채에 가장 덜 열광했던 에드가르 드가Edgar Degas마저도 아닐린 염색 천에 매료되었다. 〈기수들Les Jockeys〉(1882년경)에서 그는 앞으로 시작될 경주보다는 말에 탄 기수들의 복장이 벌이는 경쟁에 더 관심이 있는 것처럼 보인다. 눈부신 노란색과 화려한 주황색, 짙은 청록색, 붉은색 물방울무늬가 캔버스에서 격돌한다. 말할 필요도 없겠지만, 정교하게 칠해진 연자색 소매는 부드러운 빛을 발한다. 이 색들 대부분은 합성염료 혁명 덕택에

생겨났다.

비판은 피할 수 없었다. 당대 사람들은 이 새롭고 현란한 색채들을 모두 비난했으며 보라색은 특히 경멸했다. 중간 파장과 긴 파장의 따뜻한 색조가 지배하는 캔버스에 익숙한 관람객들은 보라와 남색으로의 갑작스러운 전환을, 자연주의를 향한 작은 걸음이 아니라 그로부터 멀어지려는 도약으로 보았다. 1876년 《르 피가로Le Figaro》에서는 두 번째 인상주의 전시회를 이렇게 평했다.

나무가 보라색이 아니고, 하늘이 생버터 색이 아니며, 그가 그린 것들은 어느 나라에서도 볼 수 없는데다가 똑똑한 사람이라면 누구도 이런 어리석음을 수긍하지 않는다는 걸 피사로 씨에게 확실히 알려주자! ⋯ 여성의 몸통이 부패하는 시체의 남보랏빛 초록 반점들로 분해되는 살덩이가 아니라는 걸 르누아르 씨에게 설명해주자![77]

이런 실수를 설명할 길은 세 가지밖에 없는 듯했다. 인상주의 화가들은 짓궂거나, 무능하거나, 건강하지 않다. 여러 진단이 등장했고 모두 기발했다. 그들을 색맹이라 일컫는 작가도 있었고, 미쳤다고 생각한 사람도 있었다.[78] "그들은 미쳤나? 그렇다. 정말 미쳤다!"라고 스웨덴 작가 아우구스트 스트린드베리August Strindberg는 1876년 파리에서 일련의 '불그죽죽한 푸른' 그림을 보고 의견을 피력했다.[79] 1880년 프랑스 작가 J.K. 위스망스J.K. Huysmans는 이들의 증상에 '인디고조증indigomania'이라는 이름을 붙였다.

누구누구라고 이름을 대고 싶지는 않다. 대체로 이들의 시야가 편집광적이라고 말하는 것으로 충분하다. 이들 중 한 사람은 가발 제조업자들이 사용하는 파랑을 모든 자연에서 본다. 그래서 강을 세탁부의 바구니로 바꿔

버렸다. 다른 이는 자연을 보랏빛으로 본다. 땅, 하늘, 물, 살. 모든 것이 라일락과 가지 색 사이에 있다. 그들 대분은 샤르코 박사가 살페트리에르[병원]의 많은 히스테리 환자들과 신경계 질환을 앓는 다른 사람들에게서 관찰했던 왜곡된 색각 실험을 입증해줄 수 있을 것이다.[80]

몇몇 사람이 보기에 이런 현상은 더 광범위한 병폐의 징후였다. 1892년 독일 의사 막스 노르다우Max Nordau는 대단히 비관적인 책 『퇴행Entartung』에서 세기말 문화를 비판적으로 진단했다. 현대 유럽이라는 '병원을 슬픔에 잠겨 오랜 시간 방황하며' 그는 사방에서 절망과 광기, 범죄를 보았다. "우리는 일종의 흑사병 같은 퇴행과 히스테리 같은 정신적 전염병의 한가운데에 서 있다"라고 그는 결론을 내린다.[81] 노르다우는 이런 일탈을 체화한 많은 화가가 이처럼 쇠락하는 문명을 작품으로 구현했다고 믿었다. 그는 화가들의 보라색 편애가 특히 병리적 현상이라고 생각했다.

<div style="float:right">purple</div>

빨강이 활력을 만들어낸다면 반대로 보라는 활기를 빼앗고 억누른다. 많은 나라가 보라를 상복에만 쓰고, 우리 또한 반상복half-mourning 기간에 쓰는 건 우연이 아니다. 보라는 사람을 우울하게 만드는 효과가 있다. 불쾌한 감정을 일깨워 슬픔에 빠진 마음을 낙담케 한다. 그러므로 히스테리와 신경쇠약을 앓는 화가들은 그들의 무기력과 피로에 부합하는 색으로 그림을 늘 채우려 든다. 그렇게 해서 마네와 그의 유파들은 보라색 그림들을 탄생시켰다. 그들의 그림은 실제 자연의 모습이 아니라 신경증으로 생긴 주관적인 관점에서 나왔다. 요즘의 살롱과 미술 전시실은 벽 전체가 한결같은 반상복으로 덮인 듯 보일 것이다. 이런 보라색 편애는 화가가 앓는 신경쇠약의 발현일 뿐이다.[82]

노르다우의 진단에서 한 가지만은 옳았다. 보라가 시대정신을 포착했다는 것 말이다. 1880년대와 90년대 새로운 감수성이 전염병처럼 유럽 문화 곳곳에 퍼졌다. 그 희생자들은 가끔 스스로를 '퇴폐주의자(데카당Décadent)'라 불렀다. 이들은 노르다우의 종말론을 공유했지만 이를 자학적인 환희로 환영했다. 퇴폐주의 작가와 화가들은 무너지는 사회에 무성하기 마련인 사회적 일탈과 목적 없는 방탕에 탐닉했다. 퇴폐주의 운동은 전통적으로 (퇴폐주의 운동을 고취하는 데 많은 영향을 미친 간행물 《옐로 북The Yellow Book》을 따라서) 노랑과 결부되지만, 관련자들은 보라도 마찬가지로 사랑했다. "나는 보랏빛과 금빛으로 온통 일렁이는 이 단어 데카당스decadence를 사랑한다"라고 폴 베를렌Paul Verlaine이 썼다.[83] 이들이 보라를 소중히 여긴 이유는 보라의 두 가지 주요 의미(고대적 의미와 현대적 의미)가 그들의 원칙에 딱 맞았기 때문이다. 첫 번째 의미는 사치다. 보라는 로마시대 특권층만 소비했던 값비싼 염료를, 무절제에 빠졌던 고대 사회의 색을 떠올리게 했으므로, 퇴폐주의자들은 보라색으로 자신들의 탐닉을 묘사했다. 오스카 와일드Oscar Wilde는 동성과 즐겼던 육체적 쾌락을 보라색과 연결했다. "사랑을 사는 것은 얼마나 악한가, 그리고 그것을 파는 것은 얼마나 악한가!"라고 1900년 그는 로버트 로스Robert Ross에게 보내는 편지에 썼다. "그래도 우리가 시간Time이라는 느린 잿빛 물건에서 낚아챌 수 있는 그 보랏빛 시간purple hours이란!"[84]

두 번째 의미는 더 근래인 합성혁명에서 나왔다. 퇴폐주의자들은 자연에 적대적이지는 않았지만 대체로 무관심했다. 그들이 보기에 자연은 평범해서 흥미롭지 않았다. "자연은 이제 한물갔다"라고 J.K.위스망스의 『거꾸로À rebours』(1884)에서 퇴폐적이며 주인공답지 않은 주인공 장 데 제셍트는 선언한다. "자연의 발명품치고 아무리 미묘하고 웅장하든 간에 사람의 재능으로 창조할 수 없는 것이 하나

도 없다. … 자연을 인공으로 대체할 때가 왔다."[85] 이런 임무를 보라색만큼 잘 수행해낼 색이 있을까? 보라는 한때 꽃과 갑각류에 갇혀 있었으나 이제 인간의 절묘한 솜씨로 해방된 색이다. 산업시대의 화학자들은 보라색들을 조제해냈을 뿐 아니라 자연이 제공한 보라보다 더 환하게, 더 강렬하게, 더 풍부하게 만들었다. 그러나 이 새로운 합성 보라색들이 반드시 상서롭기만 한 것은 아니었다. 기술은 기발할 수도 있지만 위험하기도 했다. 1890년대 말이 되자 많은 사람이 합성혁명은 자연을 무색하게 할 뿐 아니라 파괴한다고 믿게 되었다.

보랏빛 구름

나는 마침내 대기의 진짜 색을 발견했다. 그건 보라색이다. 신선한 공기는 보라색이다. 앞으로 3년 뒤 모든 것이 보라가 될 것이다.[86]

—에두아르 마네

진보는 늘 불안을 동반한다. 속도가 빠르면 빠를수록 특히 불안하다. 1850년대 합성염료가 처음 등장했을 때부터 우려가 일었다. 전통주의자들은 합성염료가 저속하고 천박하다며, 심미안 있는 사람들에게 그것을 피하라고 조언했다. 한편 다른 사람들은 새로운 화학제품이 말 그대로 유독할 것이라 걱정했다. 1860년대에는 염색 직물이 피부에 발진과 궤양을 유발하며, 아닐린 염료를 쓴 우표가 혀에 암종을 일으킨다는 보고서들이 나왔다. 화학 염색 공장이 곳곳에 들어서자 대중은 유독한 폐기물이 상수도로 들어가서 작물을 죽이며 주변 지역을 오염시킨다고 점점 확신하게 됐다. 라푹신의 굴욕적 몰락을 재촉한 것은 1864년 리옹의 염료 공장 근처에 사는 한 여인이 알 수

없는 이유로 사망한 사건이었다. 검시관은 여인의 집 옆 우물에서 마젠타 염료의 주성분인 비소를 발견했다.[87]

어쩌면 그래서 세기말 문학에 유독한 보라색이 그토록 가득한지도 모른다. 1900년 무렵 몇 년 동안 보라는 많은 소설의 등장인물을 해치고 익사시키고 질식시키고 변질시켰다. H.G. 웰스H.G. Wells의 「보라색 버섯The Purple Pileus」(1896)은 소심한 남편이 환각을 일으키는 보라색 독버섯을 먹고 성격이 근본적으로 달라지는 이야기를 그린다.[88] 프레드 화이트Fred White의 「보라색 공포The Purple Terror」(1898)는 한 무리의 미국인 병사들이 쿠바의 시골에서 보라색 식인 난초에 공격당하는 이야기다.[89] 프레드 제인Fred Jane의 『보라색 불꽃 The Violet Flame』(1899)은 어느 광기 어린 과학자가 연구실에서, 활활 타오르고 빙글빙글 돌며 불꽃을 내면서 폭발하는 보라색 물질을 제조한 이야기다(분명 합성염료 혁명의 화학자를 토대로 했을 것이다). 그건 염료가 아니라 살인광선이었다. 과학자는 이 광선으로 워털루역을 증발시켜버린다. 그는 세상을 정복하며 공포에 몰아넣다가 실수로 스스로를 죽이고 만다. 그때 보라색 불꽃 혜성이 지구와 충돌해 라일락색 안개로 하늘을 가득 채우며 세상 사람들 대부분을 쓸어버린다.[90]

유독한 보라에 대해 가장 길게 성찰한 사람은 퇴폐주의 운동의 가장자리에 있던 작가인 M.P. 실M.P. Shiel이었다. 사기와 문란한 성생활, 소아성애로 점철된 그의 삶에 위스망스마저도 경악했을 것이다.[91] M.P. 실의 소설 『보랏빛 구름The Purple Cloud』은 1901년 연보라색 안개가 한 남자를 집어삼키는 충격적인 표지로 출판되었다. 이 소설은 애덤 제퍼슨이라는 무자비한 북극 탐험가의 이야기를 들려준다. 탐험대가 목적지까지 16킬로미터를 앞두었을 때 그는 동료들을 죽게 놔두고 혼자 이동한다. 마침내 그는 액체가 꿈틀거리는 어느 호

수에 도착하여 불가해한 글이 새겨진 얼음 기둥을 보게 된다. 그는 역사상 최초로 북극에 도달한 사람이 된다. 너무 벅찬 나머지 제퍼슨은 의식을 잃는다. 정신을 차린 뒤 그는 고향으로 돌아가는 긴 여정을 시작한다. 일주일 이상 걸었을 무렵, 멀리서 불길한 무언가가 보인다.

여덟째 날 나는 남동쪽 수평선에 태양의 얼굴을 짙게 가리는 보라색 증기가 퍼진 것을 깨달았다. 그 뒤 나는 매일 그곳을 변함없이 내리덮은 그 증기를 보았다. 하지만 그게 무엇인지 알지 못했다.[92]

열다섯 달이 지나서야 그는 자신이 타고 온 배를 찾았다. 하지만 그의 기쁨은 오래가지 않았다. 모든 승무원이 죽어 있었다. 배의 표면은 모두 미세한 보라색 재로 덮였고, 복숭아꽃 향이 곳곳에 배어 있었다. 제퍼슨은 배를 몰고 '장미와 보라의 황홀경에 취한' 텅 빈 노르웨이 해안을 지나 남쪽으로, 고향을 향해 항해한다.[93] 그는 떠난 지 3년 만에 도버 해협에 도착하여 활기 없는 거리를 비틀거리며 걷는다. 신문 한 부를 발견해 읽다가 겁에 질리고 만다. 그가 북극에서 보았던 그 보라 구름이 천천히, 그러나 쉼 없이 전 세계로 퍼지며 모든 인류를 죽였던 것이다. 그는 자신이 어떤 처지에 처했는지 마침내 깨닫는다. "심해의 파도가 지구라는 이 행성을 휩쓸었고 내가 유일하게 살아남은 승무원이라면? … 그렇다면, 세상에, 나는 무얼 해야 할까?"[94]

그는 런던에 가기로 했다. 템스강은 매말랐고 공장들은 적막하며 거리 곳곳에 죽은 자들이 널브러져 있었다. 그는 한때 위대한 제국의 중심이던 국회의사당을 올려다보고 빅벤이 오후 3시 10분에 멈춰 있음을 알아차린다. 세상이 끝난 순간이다. 그는《타임스》회사의

뉴스실로 향한다. 그곳에서 발간되지 않은 기사들을 통해 재앙의 원인을 알게 된다. 인도네시아 어디에선가 대규모 화산폭발이 일어나 어마어마한 양의 사이안화수소가 배출되었고, 공기를 들이마신 모든 사람은 독살되었다. 그 혼자만 북극의 혹한 덕에 재앙을 피해갔다. 극도로 낮은 북극의 기온이 사이안화수소를 무해한 보라색 먼지로 응고시켰던 것이다. 제퍼슨은 광기 어린 방탕에 빠져 소비와 파괴를 끝없이 반복하며 텅 빈 행성을 돌아다닌다. 세상의 박물관과 유적지를 약탈하고, 자신만을 위한 궁전을 짓고, 옛 제국의 보라색 의복을 걸친 황제처럼 산다. 여성의 사체들을 강간하고 훼손한다. 런던과 파리, 캘커타, 베이징, 샌프란시스코를 남김없이 태운다. 단지 그럴 수 있다는 이유만으로. 그의 행동은 이스탄불에서 또 한 명의 여성 생존자를 발견했을 때에야 비로소 중단된다. 그는 그녀와 함께 세상에 다시 사람을 살게 하려 한다. 하지만 두 사람은 또다른 보랏빛 구름이 인류를 다시 쓸어버릴지 모른다는 두려움 속에 살아간다.

『보랏빛 구름』은 이상하지만 중요한 책이다. '최후의 인간'을 소재로 한 문학과 과학소설의 초기 사례인 이 소설은 이제는 보편적인 장르를 정착시키는 데 일조했다. 이 소설의 매력 없는 산문은 그 소재만큼이나 보랏빛이지만, 소설이 건드리는 더 큰 주제는 영리하게 선택되었다. 실의 소설은 세기말 문화가 탐닉했던 많은 문제를 흡수하고 과장하고 극적으로 표현했다. 북극 탐험에 대한 집착, 화산폭발에 대한 공포(인도네시아의 크라카타우 화산이 1883년 폭발했다), 온갖 형태의 종말론적 불안. 심지어 소설 속의 유독성 구름마저 당대의 문화와 공명했다. 사실 많은 사람이 그런 구름은 이미 그들 곁에 있다고 확신했다.

빛이 스미는 뿌연 연기가 그들을 에워싼다. 태양은 누런 비를 체질하고, 염

분 섞인, 황갈색의, 반쯤 초록에 반쯤 보라인 강의 물결 위에는 놀랍고 기이한 상이 흔들거린다. 커다란 온실에 무겁게 내려앉은 뿌연 공기 같다고 말할 수 있다. 여기에서는 아무것도 자연스럽지 않다. 모든 것이 인간의 노동으로 인공적으로 가공되어 변형되었다. 빛과 공기까지도.[95]

　　1899년 9월 당시 58세였던 클로드 모네는 얼마 전 런던에 문을 연 사보이 호텔에 투숙했다. 그가 묵었던 6층 코너스위트는 호화로움의 전형이었다. 냉온수를 갖춘 욕실까지 자랑했다. 발코니에서는 동쪽 워털루 다리부터 서쪽 국회의사당까지 런던의 전경을 볼 수 있었다. 모네의 표면적인 방문 목적은 얼마 전 영어를 익히기 위해 런던에 온 아들 미셸의 하숙을 살펴보는 것이었다. 적어도 아내 앨리스에게는 그렇게 말했다. 그러나 모네에게는 다른 속셈이 있었다. 그는 이미 전 세계에서 악명 높은 런던만의 대기 효과를 그릴 계획이었다. 그래서 사보이 호텔에 두 달을 더 머물렀고 이듬해에도 다시 방문했으며, 1901년 봄에 또다시 왔다.

　　당시 런던은 세상에서 가장 컸을 뿐 아니라 가장 오염된 도시이기도 했다. 템스강은 한 해에 석탄매연 1800만 톤을 내뿜는 울창한 굴뚝의 숲에 둘러싸여 있었다. 이런 배기가스가 런던 하늘에 정지해 있는 습한 공기와 뒤섞여 안개와 매연의 무거운 혼합물을 만들어냈고, 1905년부터 '스모그'라고 불리게 됐다. 런던에서 쉴 새 없이 생기는 스모그는 실의 소설 속 보랏빛 구름처럼 종말론적인 이미지일 뿐 아니라(그의 소설은 모네가 런던에 세 번째 방문한 기간에 연재되기 시작했다) 분명 위험한 위협이기도 했다. 도시를 자욱하게 만들고, 모든 것을 그을음으로 뒤덮었으며, 썩은 달걀 냄새를 풍기고 온갖 건강 문제를 일으켰다. 종종 치명적인 결과를 낳기도 했다. 1892년 12월의 대大 스모그는 단 3일 만에 거의 1000명의 목숨을 앗아갔다.[96]

그러나 스모그가 만들어내는 시각적 효과에 매혹되었던 모네는 이를 기록하고자 엄격한 루틴을 만들어냈다. 아침에는 떠오르는 해를 배경으로 워털루 다리를 그리고, 정오에는 채링크로스 다리를 작업한 다음, 해질녘의 국회의사당을 캔버스에 포착하기 위해 강을 건너갔다. 그의 소재는 너무나 순식간에 사라져버려서 한 번에 한 그림씩 작업할 수가 없었다. 그래서 그는 미완성 캔버스 수십 개를 호텔 방에 보관했다. 날씨가 달라질 때마다 그 날씨에 가장 맞는 작품을 골라내, 그리다 만 그림을 이어 그렸다. 유해한 공기는 그의 건강도 해쳤다. 1901년 3월 흉막염 증상이 나타났다. 그래도 그는 런던의 대기에 너무 매혹돼서 괘념치 않았다. 아내에게 보내는 편지에 이렇게 썼다. "이렇게 멋진 날을 어떻게 묘사해야 할지 모르겠소. 각각 5분도 채 지속되지 않아 사람을 미치게 한다오. 어떤 나라도 화가에게 이보다 더 특별할 수는 없소."[97] 가끔 편지를 쓰다 중단해야 할 때도 있었다. "여보, 이제 그만 써야겠소. 저 효과가 날 기다려주지 않을 테니."[98]

20세기 후반 런던의 안개는 완두콩 수프 같은 황록색으로 널리 알려졌지만, 실제로는 색이 끊임없이 달라졌다. 찰스 디킨스Charles Dickens는 심지어 동네마다 색이 다르다고 생각했다. 『우리 공통의 친구Our Mutual Friend』(1864~1865)에서 스모그는 교외지역에서는 황갈색을 띠다가 중심부로 올수록 갈색에 가까워지며 도시 중심부에서는 불결한 녹슨 빛 검은색이 된다.[99] 빅토리아시대에 많은 사람이 스모그를 보라색으로 보았다. 지미 헨드릭스Jimi Hendrix의 〈보랏빛 연무purple haze〉가 유명해지기 한참 전인 1884년, 한 작가는 스모그에 '보랏빛 연무'라는 이름을 붙였다.[100] 어쩌면 보기보다 괴짜 같은 이름은 아니었을지 모른다. 석탄매연의 입자가 공장 굴뚝에서 나오는 산 성분과 상호작용할 때, 조건이 잘 맞으면 공기 중 물방울의 색

278

을 변화시키는 콜타르 염료가 된다. 런던의 공장에서 염료가 생산되는 동안 하늘 위에서는 수십억 개의 미세한 아닐린 염료가 창조되고 있던 셈이다.[101]

모네는 런던에서 캔버스를 거의 100개나 그렸다. 〈잿빛 날씨의 워털루 다리〉(1903)는 이 시리즈의 대표작으로, 런던의 공장들이 하루의 첫 매연을 토해내는 흐린 아침을 배경으로 한다.**별지 삽화 45** 전경은 템스강의 더러운 물과 다리의 검은색과 갈색, 복숭아색이 주를 이룬다. 이 부분에 생기를 더하는 것은 다리를 건너는 출근길 차량들의 노란색과 빨간색 불빛들밖에 없다. 다리 너머 템스강 남안에는 워털루의 공장 굴뚝들이 서 있는 스카이라인이 보인다. 공장들은 합성염료 느낌의 보라색을 사용해 두껍고 거친 붓질로 묘사되었고, 연기가 뱀처럼 공장 굴뚝을 빠져나와 하늘로 퍼진다. 모네는 보라의 공업적 기원을 언급하는 것일까? 그는 아닐린 염료들이 굴뚝의 연기처럼 석탄에서 나온다는 사실을 알았을까?

하루 종일 공장이 연기를 내뿜고 난 뒤의 런던은 무척 다르게 보였다. 방대한 보랏빛 구름이 도시 위에서 침을 흘리는 듯 보일 때도 있었다. 모네는 이 이상한 효과를 성토머스병원 테라스에서 그린 스케치를 토대로 한 일련의 그림으로 포착했다. 그림에는 템스강 건너 서쪽을 바라보며 지는 해를 등진 국회의사당 건물이 그려져 있다. 이 연작 가운데 하나인 〈국회의사당, 갈매기〉(1903)는 보라색의 퍼레이드다.**별지 삽화 46** 우선 모네는 채도를 떨어뜨린 라벤더색과 밝은 청자색으로 부드러운 바탕색을 칠했다. 그다음 그 위에 보라의 온갖 색조를 무모하게 칠하여 따뜻한 보라와 차가운 보라가 서로 충돌하며 춤추게 했다. 건물들은 거의 파랑에 가깝다. 고딕 윤곽선은 블루벨 꽃 같은 쪽빛에 젖어 있다. 마젠타가 해지는 하늘을 가득 채우고, 왼편 강물과 하늘의 경계에서 눈부시도록 선명하게 폭발한다. 여러 색

의 갈매기 떼가 날개를 퍼덕이며 캔버스를 가로질러 날아간다. 인공적인 이 캔버스 속 세상에서 유일한 자연의 흔적이다. 이 그림을 들여다보고 있으면 색에 숨 막히는 듯하며, 질식사할 것 같은 느낌마저 든다. 말 그대로 진짜 숨이 멎을 것 같은 굉장한 그림이자 풍경이다.

간혹 위대한 화가들은 가슴이 철렁할 만큼 놀랍도록 담대한 일을 할 때가 있다. 모네는 그림 가운데쯤 빅토리아타워 바로 밑에 무형의 얼룩 두 개를 배치했다. 완벽하게 계산된 보라 얼룩 둘이 일부러 무심함을 가장한, 한 무리의 붓질 속에 섞여 있다. 이 얼룩이 무엇인지 우리는 모른다. 강물에 뜬 거룻배의 희미한 그림자일 수도 있고 화가의 눈에 떠다니는 부유체일 수도 있다. 어쩌면 모네는 지베르니에 위치한 작업실에서 그림을 마무리하다가 그 얼룩을 창조했는지 모른다. 그러나 그 얼룩들이 좋은 그림을 위대한 그림으로 변화시킨다는 것은 확실하다. 캔버스 위에서 앞뒤로 진동하며 구도의 안정을 깨고, 질감을 두텁게 만들며 내용을 복잡하게 한다. 너무나 투명해서 실제로 있는 건지 확인하기 위해 눈을 비비고 싶어진다. 이 작은 두 얼룩은 또한 모네의 보라색 수업의 화룡점정인 듯하다. 이 그림은 보라의 스펙트럼 전체를 보여주지만, 이 작은 부분은 특히 가장 절묘한 보라를 포착한다. 빨강과 파랑의 중간, 퍼킨의 모브색이다.

보라는 고대의 상징으로 19세기를 출발했다면, 현대의 은유로 19세기를 마무리했다. 처음에 보라는 드물고 귀해서 고대와 이국적인 제국의 전설적인 사치를 떠올리게 했다. 그러나 1850년대와 60년대 서구 곳곳의 공장에서 보라의 행렬이 쏟아져 나오며, 희귀하고 비싸던 색이 흔하고 값싼 색으로 변했다. 이 새로운 색들은 과거의 의미들을 더러 물려받기도 했지만, 점점 당대 산업화시대에서 의미를 얻게 되었다. 시장에 출시되고 집을 채우고 사람들을 치장하고 거리를 차지하며, 이들을 생산해낸 세상을 맹렬하게 물들이면서 메아리

처럼 퍼졌다. 그리고 모네가 런던에, 헨리 퍼킨과 에드워드 니컬슨의 고향이자 무척 많은 합성염료의 탄생지에 도착했을 무렵, 도시 전체가 보라를 걸치고 있었다.

초록

실낙원

야훼 하느님께서는 동쪽에 있는 에덴이라는 곳에
동산을 마련하시고 당신께서 빚어 만드신 사람을
그리로 데려다가 살게 하셨다.
야훼 하느님께서는 보기 좋고 맛있는 열매를 맺는
온갖 나무를 그 땅에서 돋아나게 하셨다.
또 그 동산 한가운데는 생명나무와
선과 악을 알게 하는 나무도 돋아나게 하셨다.
하느님께서 아담을 데려다가 에덴에 있는
이 동산을 돌보게 하시며…

—

「창세기」 2장 8~16절

초록

작은 나무판, 일반적인 종이 크기의 나무판. 그 위에는 꼭 필요한 것들로만 응축된 그림이 하나 있다. 물감 하나, 붓질 한 번이 전부다. 두툼한 에메랄드그린emerald green색 물감 자국이 비스듬하게 왼쪽 아래로 급강하하다가 휙 고리를 그리며 방향을 돌려, 오던 길을 되밟아 나무판의 가장자리로 미끄러지더니, 위로 솟구치며 흑단 액자틀을 빠져나간다. 신나는 폭주 같은 붓놀림이다. 붓의 움직임에 따라 붓털이 갈라지며 하나의 색이 많은 색으로 변화한다. 초록 물감이 스펙트럼의 줄무늬로 갈라진다. 짙은 곳은 정글처럼 깊고 옅은 곳은 구릿빛 노랑이다. 왼쪽 액자틀 끄트머리에는 거의 검은색처럼 보이는 물감이 웅덩이처럼 고인다. 웅덩이에는 은빛 초록 거품이 활동을 정지한 채 붙들려 있다. 물감 희석에 사용한 리퀸liquin | 유화 물감의 농도를 묽게 하여 건조 시간을 줄이는 첨가제—옮긴이이 밑칠을 하지 않은 나무판으로 번지며 이 초록색 형상을 기름진 후광처럼 에워싼다.

단순하다고 오해하기 쉬운 이 작품은 하워드 호지킨이 화가 경력의 황혼기에 제작한 그림이다. 이 작품을 창조한 동작은 집중된 단 몇 초면 충분했지만, 2년에 걸친 정신적·물질적 준비 과정이 필요했다. 얼핏 보면 추상화처럼 보이다가도 곧 나무판 위의 색이 무언가를 닮은 형태로 응축된다. 호지킨은 이 그림에 〈잎〉이라는 제목을 붙였다.**별지 삽화 47** 가운데 접힌 부분은 잎의 주맥일 것이고, 붓털이 갈라지며 생긴 줄무늬는 어지러운 잎맥들일 것이다. 어떤 나무의 잎인지는 알아볼 수 없다. 잎의 상태나 위치도 물론 알 수 없다. 탁자 위에 놓인 잎일 수도 있고 나뭇가지에 움튼 잎일 수도, 바람에 날리는 죽은 잎일 수도 있다. 이런 점에서 이 그림은 18세기와 19세기에 마찬가지로 맥락을 생략한 채 식물종을 납작하게 펼쳐 확대하여 묘사했던 식물 세밀화들을 떠올리게 한다.

호지킨은 아빠가 아이들을 사랑하듯 색을 사랑한 화가였다. 색

은 그에게 기쁨과 영감, 분노를 안겼으며, 가끔은 그의 삶을 비참하게도 만들었다. 그러나 그는 결코 색에서 자유로워지길 바라지 않았다. "색은 색일 뿐이다. 우리는 색을 지배할 수 없다"라고 호지킨은 말한 적 있다.[1] 초록은 지칠 줄 모르는 말썽꾸러기다. 그의 그림은 청록색 지그재그와 담녹색 곡선, 이끼 같은 얼룩, 올리브색 물방울무늬, 잔디깎이가 금방 지나간 잔디밭의 두 가지 색조를 띤 줄무늬로 충만하다. 모두 액자 안에서 꿈틀거린다. 〈잎〉의 초록은 완전히 잎 같다. 대지에 뿌리를 내린 듯 자연스럽게 보이지만, 날아가버릴 것처럼 무게감이 없다. 이 초록이 물감과 식물, 색과 내용 사이에서 시소를 타는 모습을 지켜보라. 처음에는 초록이었다가, 그다음에는 잎이었다가, 다시 초록이 된다. 이 그림은 세상에서 가장 오래되고 가장 당연한 연상작용을 보여준다. 바로 초록과 식물을 연결하는 것이다.

이런 연상이 어디서 시작되었는지 찾으려면 15억 년의 시간을 거슬러 올라가야 한다. 당시 지구의 육지는 황폐하고 생명이 없었지만, 바다와 호수, 강은 미생물로 가득했다. 대부분 서로를 잡아먹고 살았으나 몇몇은 태양광을 흡수해 에너지를 만들었다. 이 시기에 생명의 역사는 전환점에 이르렀다. 얕은 물 어디에선가 한 생물(아마 진핵생물)이 다른 생물(아마 빛을 흡수하는 박테리아)을 잡아먹었다. 전에도 비슷한 생물을 잡아먹은 적이 있지만, 이번에는 잡아먹힌 생물이 소화 과정을 견뎌내고 숙주의 몸안에 계속 살아남았다. 알고 보니 이런 방식은 서로에게 득이 되었다. 잡아먹힌 희생자는 영양이 풍부한 환경에서 다른 포식자의 공격을 피할 수 있고, 숙주는 태양광을 흡수하는 이 세입자가 생산하는 에너지에서 이익을 얻는다. 이들의 결속은 점점 더 강해진다. 더 후대에 이르면 유전물질을 주고받으며 하나로 통합된다. 이렇게 탄생한 융합체는 이후 10억 년에 걸쳐 더 크고 복잡해지며 처음에는 조류algae로, 다음에는 식물로 진화한다.[2]

오늘날의 모든 식물은 이 오래된 동반자 관계에서 나온다. 잎을 현미경으로 관찰하면 최초 먹잇감의 후손들이 죄수처럼 빽빽하게 들어찬 모습을 보게 될 것이다. 생김새와 색깔이 콩 같은 이 세포기관을 색소체 또는 엽록체라 부른다. 이들은 식물의 기관실이다. 이곳에서 생물학의 가장 유명한 화학 과정이 일어나며, 우리는 이 과정을 학교에서 간단한 방정식으로 배운다.

$$\text{이산화탄소} + \text{물} \xrightarrow{\text{빛에너지}} \text{포도당} + \text{산소}$$

사실 광합성은 이보다 훨씬 복잡하다. 하나가 아니라 적어도 두 가지 과정을 포함한다. 첫 단계는 햇빛이 엽록체로 들어와 에너지 저장 분자들로 전환될 때 시작된다. 이 에너지가 물을 수소와 산소로 분리하는 두 번째 단계의 동력이 된다. 그 뒤 수소가 이산화탄소와 결합하여 탄수화물을 만들고, 이 탄수화물은 식물의 양분이 된다. 산소는 대기로 내보낸다. 이 반응이 지구의 생명에 필수적이다. 모든 동물은 식물을 직접 먹든 식물을 먹은 동물을 먹든, 엽록체에서 거두는 에너지를 먹고 산다.

광합성의 핵심에는 세상에서 가장 풍부한 색소가 있다. 그리스 어로 초록을 뜻하는 클로로스χλωρός와 잎을 뜻하는 필로φύλλο에서 이름이 나온 엽록소chlorophyll l 엽록소는 색소 분자이며, 엽록체는 이 분자를 함유한 세포소기관이다―옮긴이는 지구의 얼지 않는 땅 85퍼센트만이 아니라 물의 많은 부분을 물들인다.[3] 거미줄에 빗대어지곤 하는 이 경이로운 미세 건축물은 오각형 4개로 구성되는데, 오각형 각각에는 탄소원자 4개와 질소원자 1개가 뾰족뾰족한 고리 모양으로 함께 묶인다.

287

엽록소

그 가운데에 외로운 마그네슘 이온이 자신이 창조한 거미줄의 중심을 차지한 거미처럼 들어앉아 있다. 구조로 보면 엽록소는 우리에게 생명을 주는 색소인 헤모글로빈과 놀랄 만큼 닮았다. 결합상의 사소한 차이만 빼면 중요한 차이라고는, 헤모글로빈에서는 마그네슘 대신 철이 고리의 가운데를 차지한다는 점이다. 이 작은 차이가 두드러진 시각적 결과를 낳는다. 헤모글로빈은 빨간색으로, 엽록소는 초록색으로 보이게 만든다.

세상의 모든 색 중에 식물의 초록색만큼 자연스러워 보이는 것이 없다. 우리는 모두 '초록잎greenery'(시인 콜리지가 만든 용어)이 초록색이라는 사실에 워낙 익숙하다 보니, 식물이 초록색 말고 다른 색일 수 있다고 생각하기가 힘들다.[4] 하지만 초록은 결코 합리적으로 말이 되지 않는다. 식물이 초록인 이유는 엽록소가 태양광의 파랑과 빨강 파장을 흡수하고 그 사이에 있는 빛은 튕겨내기 때문이다. 그러나 엽록소가 빛에너지를 거두어들이도록 진화했다면 왜 초록빛은 튕겨내는 걸까? 가시광선의 모든 파장을 흡수해서 검정이 되는 것이 분명 더 효과적일 텐데. 이 난제 앞에서 수십 년 간 과학자들은 머리를 긁적였고 많은 가설이 등장해 서로 경쟁했다. 식물은 과포화와 그

로 인한 과열을 막기 위해 초록빛을 반사하는지 모른다. 아니면 미생물 간 경쟁의 결과일 수도 있다. 엽록소가 지구에 처음 등장했을 때 미생물은 이미 또다른 감광분자인 레티날을 사용하고 있었으며, 레티날은 초록빛만 흡수했다. 엽록소는 이 경쟁자가 튕겨내는 빨강과 파랑으로 만족해야 했을지 모른다. 어떤 이론도 보편적으로 받아들여지지는 않았다. 식물이 초록색을 띠게 된 것은 전적으로 우연이었을 가능성도 상당하다.[5]

엽록소는 여섯 종류가 있지만 대부분의 식물에는 선명한 청록색 '엽록소 A'나 부드러운 연두색 '엽록소 B'만 있다. 잎이 얼룩덜룩한 몇몇 종은 두 엽록소를 결합해서 잎 하나에도 대여섯 색조의 초록이 공존한다.[6] 잎의 색은 또한 서식지와 기상 상태, 표면 구조, 식물의 건강 상태에 따라 달라지며, 물론 계절의 영향도 받는다.[7] 봄에 돋아난 어린잎들은 엽록소가 일을 시작하여 그들을 초록으로 변화시키기 전까지 종종 노랑이나 적갈색을 띠기도 한다. 가을이 되어 엽록소가 기능을 멈추면 (처음부터 잎에 있었지만 초록에 눌렸던) 다른 색소들이 서서히 드러나기 시작한다. 그래서 몇몇 나무들은 어느 시점이 되면 황갈색과 주홍색으로 변하여 풍경을 붉게 물들인다. 해마다 반복되는 엽록소의 죽음은 근사한 경치이고 관광객들에게 인기 있는 볼거리 가운데 하나다. '단풍 구경'은 매해 가을 뉴잉글랜드 지역 경제에 수십억 달러를 안겨준다.

나무가 있는 환경에서 진화한 인간은 초록 색채들을 특히 능숙하게 구분한다. 영장류의 눈이 빛의 긴 파장을 감지하는 세 번째 원뿔세포를 발달시키게 된 이유도 바로 그들을 둘러싼 엽록소들 사이에서 길을 찾기 위해서였을 것이다. 이렇게 추가된 광수용기 덕택에 우리 선조들은 다른 많은 포유동물에게는 없는 능력을 얻었다. 초록잎 사이에서 잘 익은 빨간 열매를 찾아내고, 어린잎과 늙은잎, 영양

가 있는 잎과 독이 있는 잎 등 서로 다른 잎들을 구분할 수 있었다.[8] 이 특유의 삼색형 색각을 지닌 인간의 눈은 정상적인 일광 조건에서 555나노미터 파장에 가장 민감하다. 초록과 노랑의 경계를 맴도는 라임 같은 색조에 민감하다는 말이다. 바로 이 경계가 대부분의 성숙한 잎들을 구분 짓는 지점이라는 것은 분명 우연의 일치가 아니다.

우리 주변에서 수많은 초록을 경험하기 위해 반드시 시골로 가야 하는 건 아니다. 슈퍼마켓에만 가도 충분하다. 허브 판매대에는 초록빛 잔물결 같은 박하와 윤기 나는 조가비 모양의 바질, 두 가지 색조의 로즈마리, 초록 손가락을 펼친 타라곤과 딜, 서리가 내려앉은 듯한 은빛 세이지가 진열되어 있다. 과일 판매대에는 보조개가 찍힌 라임들(결코 '라임그린lime green'색이 아닌)과 갈색 얼룩을 희롱하는 초록 서양배, 잘 닦은 옥구슬 같은 반투명한 청포도가 있다. 영어권 화자들이 '그린스greens'라 부르는 채소 판매 코너에서 파와 리크는 채도가 무엇인지 가르쳐주는 채소다. 흰색에 가까운 동그스름한 뿌리부터 로열그린royal green색 끄트머리까지 초록의 모든 색조를 표현한다. 그러나 가장 흥미진진한 채소는 아마 가장 저평가된 듯하다. 브로콜리는 연한 녹색 뿌리부터 암녹색 꽃에 이르기까지 다양한 색조를 보여주는 것으로 끝나지 않는다. 브로콜리의 꽃에는 황록색과 청록색이 예측 불가능하게 번갈아 등장한다. 몇몇 품종은 라벤더와 보라, 인디고로 그 색이 달라지기도 한다.

사람들은 곳곳에서 초목의 색을 본다. 어떻게 안 그럴 수 있겠는가? 초록이 우리 발밑에, 머리 위에, 주변 곳곳에 있으니 말이다. 사람들은 초록 속에서 사냥하고 숨고 수확하고 그것을 소비한다. 초록을 보기 위해 멀리까지 여행도 한다. 초록을 지칭하는 용어가 따로 없는 사회도 많지만, 용어가 따로 있는 사회는 대개 잎과 풀, 식물의 생장을 가리키는 기존 용어를 토대로 만들었다. 게르만어족의

green(영어), grœnn(아이슬란드어), grün(독일어), groen(네덜란드어), grøn(덴마크어), grön(스웨덴어), grønn(노르웨이어)는 모두 인도·게르만 공통조어에서 '자라다'를 뜻하는 어근 *ghre에서 나온다. 로망스어에 초록을 뜻하는 vert(프랑스어)와 verde(이탈리아어, 스페인어, 포르투갈어, 루마니아어)는 라틴어 동사 virere에서 유래한다. '싹트다'라는 의미의 이 단어에서는 또한 virga('줄기', '가지', '막대'), ver('봄'), vis('힘'), 심지어 vir('남자')까지 생겨났다.[9]

일단 씨가 뿌려지자 연상작용이 뿌리를 내렸다. 초록과 자연의 결합은 단순한 시각적 유사성에 토대를 두었고 갈수록 점점 커지며 복잡해졌다. 연관성이 사방으로 뻗어가며 워낙 얽히고설켜서 이제는 초록의 의미를 자연과 분리하기가 어렵게 됐다. 처음에 식물을 탄생시킨 미생물의 동반자 관계처럼 초록과 자연의 이야기는 차츰 서로 분리할 수 없게 된 두 이방인의 이야기가 되었다.

녹색혁명

약 1만 1700년 전, 지구는 거대한 지질학적 변동을 겪었다. 250만 년의 빙하기를 뒤로한 채, 서리를 털어내고, 홀로세라 불리는 시대로 들어섰다. 빙하기보다 더 따뜻하고 더 습한 이 새로운 시대는 지구 곳곳에 우림과 북쪽 침엽수림대, 사바나, 스텝 지대를 형성했다. 처음 6000년 동안은 사하라마저 초록색이었다. 숲과 초원이 있었고 악어와 하마로 가득한 호수들이 있었다.[10] 이 온화한 기후는 지대한 영향을 미칠 결과를 낳았다. 그때까지 수렵채집을 하며 방랑하던 인류는 농사를 지을 수 있게 됐다. 작물 재배와 가축 사육이 동아시아와 남아메리카, 중앙아메리카, 뉴기니에서 각각 따로 시작되었지만,

291

농사를 지었다는 최초의 확실한 증거가 나온 곳은 중동이다. 약 1만 1000년 전부터 비옥한 초승달지대Fertile Crescent(나일 계곡에서 시작해 북쪽으로 지중해 연안을 거쳐 동쪽으로 오늘날의 시리아와 이라크까지 이어지다가, 동남쪽으로 티그리스강과 유프라테스강을 따라 페르시아만까지 이어지는 낫 모양의 땅)에 살던 신석기 공동체가 밀과 보리, 콩, 렌틸 콩, 무화과를 재배하기 시작했다. 이곳이 전설 속 에덴동산의 위치와 겹치는 건 분명 우연의 일치가 아닐 것이다. 농업혁명으로 다른 변화들의 연쇄반응이 일어났다. 최초의 영구 거주지들이 생겼고 이로 인해 공동체가 점점 커졌으며, 따라서 사회조직과 관리체제가 탄생했고 이는 다시 정치와 상업, 문화 제도와 문명이라 부르는 것의 창조로 이어졌다.

농업혁명으로 사람들이 색을 대하는 태도 또한 달라졌다. 농사는 예나 지금이나 대단히 시각적인 일이다. 작물의 상태를 판단할 때 색은 믿을 만한 지표다. 옛 농부들은 작물이 건강한지, 익었는지, 수확할 만한지를 알기 위해 작물의 색을 살폈다. 여름 햇살에 밀이 금빛으로 변하는 모습을, 무화과가 보라색으로 차츰 익어가는 모습을 지켜봤다. 이런 변화를 일으키는 카로티노이드와 안토사이아닌 색소에 대해서는 아무것도 몰랐지만, 그 변화가 무엇을 뜻하는지는 알았다. 그러나 이 모든 자연의 색 중에서 그들에게 첫 기쁨을 안겨준 건 분명 엽록소의 초록이었을 것이다. 길고 힘든 겨울 뒤에 초록 싹이 처음 땅에서 돋아났을 때 그들이 얼마나 흥분했을지 어렵지 않게 상상할 수 있다. 초록의 도착은 새해의 약속, 미래의 약속이었다.

초록과 농업의 연관성은 초기에 자리잡았다. 레반트 지역(비옥한 초승달지대의 북서쪽 끝)의 최근 발굴 작업에서 약 1만 년쯤 된 구슬과 펜던트가 많이 나왔다. 이 유물들 중 3분의 1이 초록색이거나 초록빛을 띠어서 고고학자들을 놀라게 했다. 이 시기 이전에는 인류

가 이처럼 초록색을 좋아하는 태도를 보인 적이 없었기 때문이기도 했고, 이 초록 물건들을 손에 넣기 위해 분명 많은 수고를 들였음이 분명해 보였기 때문이기도 했다. 대부분의 초록 광물은 그곳에서 수백 킬로미터 떨어진 요르단과 이스라엘, 사우디아라비아, 시리아, 어쩌면 바다 건너 키프로스에서 왔다. 왜? 발굴을 책임졌던 고고학자들은 아마도 많은 비용을 지불했을 이 초록 물건들을 새롭게 선호하게 된 이유가 농업의 등장과 관계있다고 주장했다. 이 초록 광물들이 선택된 이유는 아마 이들이 어린잎과 닮아서 작물의 발아나 강우를 기원하는 부적으로 사용되었기 때문일 것이라고 생각했다.[11]

이집트인들은 방대하고 조직적인 규모로 농사를 지은 최초의 인류에 속한다. 이들은 기원전 8000년부터 비옥한 나일강변에서 밀과 파피루스, 보리, 콩류, 뿌리채소, 잎채소, 과일을 키웠다. 그들은 머지않아 작물 자체와 이들의 성장을 초록과 동일시했다. 이들의 언어에서 초록을 뜻하는 '왓지wadj'는 또한 '잘 자라다'라는 뜻으로 쓰이며, 상형문자로는 꽃이 핀 파피루스 줄기로 표현됐다. 이집트의 농업을 관장하는 신은 사후세계의 신 오시리스였다. 오시리스가 어떻게 농업과 연결되었는지는 모르지만, 한 전설에서 그 답을 짐작해볼 수 있다. 전설에 따르면 이집트의 왕이던 오시리스는 살해당해서 장례의식 없이 나일강에 버려졌다. 그곳에서 그는 지하세계의 왕이자 나일강의 신, 나일강의 연중 범람을 관장하는 존재로 남았다. 나일강을 범람시켜 토양을 비옥하게 만드는 이, 휑한 들판에 초록색 첫 싹들을 틔우고 이집트인들을 1년간 먹여 살릴 작물로 변화시키는 이가 오시리스였다. 그가 토양의 검은색에 비유되곤 하는데도 이집트 화가들이 그를 그릴 때면 피부를 초록으로 칠했던 이유가 그래서였을 것이다.

이집트인들은 초록을 훨씬 더 넓은 개념인 회복 및 부활과 동일

시했으며 어떻게든 초록을 손에 넣으려고 애썼다. 파라오는 말라카이트malachite(공작석)와 크리소콜라chrysocolla(규공작석)를 구하기 위해 채석공을 사막으로 보냈고, 연금술사들은 대중의 왕성한 욕구를 만족시키기 위해 방대한 양의 청록색 파양스 도기를 공급했다. 이집트인들은 이런 색채에 재생 능력이 있다고 확신했다. 얼굴에 발랐고 목에도 두르고 다녔으며 신에게 하듯이 기도도 올렸다. 이런 주문도 있었다. "크리소콜라여, 크리소콜라여. 초록색 크리소콜라여… 질병과 실명을 물리쳐주소서."[12] 사랑하는 사람의 무덤에 초록색 부적을 놓았고, 미라의 가슴에 초록색 스카라베ㅣ풍뎅이 모양 장신구－옮긴이를 두었으며, 후대 왕조에서는 관에 초록색 얼굴을 그려넣기도 했다. 단지 죽은 자를 하계의 통치자 오시리스와 동일시했기 때문이 아니라, 해마다 봄이면 나일강에서 벌어지는 것과 같은 부활을 기원했기 때문이기도 했다. 그들의 소망은 '말라카이트 들판'이라 불렸던 낙원에 들어가는 것이었다.[13]

대서양 맞은편 중앙아메리카에서는 농부들이 멕시코의 비옥한 고원지대에서 박과 호박, 아보카도, 감자, 고추를 키우고 있었다. 기원전 2000년 무렵에는 옥수수가 지역의 주요 작물이 되었고, 거의 종교적 숭배에 가까운 감정을 일으킬 만큼 중요한 상품이 되었다. 지역 주민들은 술 취한 군대마냥 이리저리 까닥까닥 움직이는, 이 생명력 넘치는 초록 식물을 한 초록빛 보석과 동일시했다. 아시아 문화와의 연관성으로 더 잘 알려진 이 보석은 바로 옥jade이었다. 옥은 초록과 파랑 사이를 신비롭게 오가며 초목과 그 초목을 키우는 물의 색을 동시에 상기시킨다.[14] 중앙아메리카 최초의 위대한 문명으로 여겨지는 올메크 문화는 옥을 오늘날 과테말라의 모타과 계곡에서 얻었다. 이 옥을 깎아 상징적인 도끼와 뒤지개, 철퇴 머리를 만들었다. 땅을 개간하고 옥수수를 심고 그 낟알을 가공하는 데 쓰이는 도구들이었

다. 아메리카 원주민들은 또한 옥을 비롯해 다른 초록 돌들을 사랑하는 사람의 무덤에도 넣었다. 그들도 초록이 생명을 만든다고 믿었기 때문이다. 초록 돌을 함께 매장한 무덤가의 초목이 특히 무성한 것을 보고, 아즈텍인들은 초록 광물이 그 자체로 살아 있으며 토양에 숨을 불어넣어 그곳에 사는 사람과 식물을 풍요롭게 한다고 결론을 내렸다(물론 이런 무성한 성장은 그보다는 매장된 시신의 부패로 생기는 결과였을 것이다).[15]

부와 권력을 지닌 자들은 수수한 초록 조약돌이 아니라 정교한 옥 공예품을 갖고 지하세계에 갔다. 1984년 유카탄 반도의 한 무덤에서 발견된 칼라크물 가면은 지역의 마야 통치자를 위한 데스마스크로 서기 660~750년 사이에 만들어졌다.**별지 삽화 48** 얼굴과 닮은 그 모습이 잊을 수 없을 만큼 강렬하다. 흑요석 홍채 두 개가 흔들림 없는 시선으로 불가사의하게 우리를 응시한다. 조개로 만든 소용돌이 문양이 입과 콧구멍 밖으로 나온다. 저승에서 쉬는 생명의 숨이다. 얼굴은 온갖 초록색으로 구성된 모자이크다. 부드러운 초록, 선명한 초록, 진한 초록, 환한 초록, 얼룩덜룩한 초록, 줄이 그어진 초록. 이 초록의 모자이크에는 상징적 의미가 가득하며 대개는 식물과 연결된다. 왕의 얼굴 양쪽에는 네 개의 꽃잎이 달린 꽃 두 송이가 있다. 그의 머리장식은 푸른 산 모양으로 솟았고 그 밑에 그의 몸이 씨처럼 심겼다. 가운데 있는 옥수수 싹 두 개는 미래를 암시한다. 이 죽은 통치자는 오시리스처럼 대지에 풍요를 불어넣어, 살아 있는 그의 백성들이 잘 살아갈 수 있도록 해줄 것이다.

메소아메리카인들에게는 옥보다 훨씬 더 귀한, 또다른 옥수수 대체물이 있었다. 그 지역에 서식하는 케찰은 거의 이 세상 생물이 아니라 생각될 만큼 아름다운 새다. 초록색과 주홍색이 번쩍번쩍 충돌하며 하늘을 나는 모습은 마치 야수파의 팔레트가 날아다니

는 것 같다. 원주민들은 수컷 케찰의 꼬리 깃털을 아주 탐냈다. 보는 각도에 따라 다양한 색조의 초록으로 보이는 케찰 깃털은 사치품 중의 사치품으로 여겨졌다. 금보다 훨씬 비싸고, 대개 신 또는 아주 강력한 인간을 위해서만 쓰였다. '목테수마의 머리쓰개Moctezuma's Headdress'라는 이름으로 더 잘 알려진 16세기 케찰라파네카요틀quetzalapanecayotl에는 케찰 깃털이 인상적으로 사용되었다. **별지 삽화 49** 아마 아즈텍 황제 목테수마는 이 머리쓰개를 쓰기는커녕 소유한 적도 없을 것이다. 이 놀라운 물건은 여러 색깔의 칵테일로, 청색장식새와 진홍저어새와 다람쥐뻐꾸기의 깃털뿐 아니라 황동과 금 장식물로 구성됐는데, 이 모든 것 위에 불운한 케찰 수백 마리의 엉덩이에서 뽑아낸 신비로운 초록색 깃털 450개가 꽂혀 있다. 세워놓으면 바람에 흔들리는 옥수수 줄기들처럼 보인다. 이 머리쓰개를 쓴 사람은 잠시 옥수수의 신으로 변신했을 것이다. 사람들을 먹일 작물을 본인의 몸으로 키워내는 신으로.[16]

　16세기 스페인 사람들이 기록한 아즈텍 전설에 따르면, 어느 날 우에막이라는 톨텍 통치자가 감히 비의 신rain god과 공놀이를 했다. 케찰 깃털과 옥을 상으로 걸고 경기를 했지만, 우에막이 승리하자 상 대신에 덜 익은 옥수수 열매 하나를 받았다. 우에막은 분개했다. "이게 상입니까? 옥이 아니었습니까? 케찰 깃털이 아니었습니까? 약속한 걸 주십시오!" 그는 소리쳤다. 비의 신은 그의 요구를 들어줬지만 왕의 오만과 탐욕을 벌하기로 마음먹었다. 그해 여름, 그의 수도 주변 지역에 눈이 심하게 내려 모든 작물이 파괴되었다. 한편 도시는 심한 가뭄으로 운하가 마르고 과일나무가 시들어버렸다. 4년간 이어진 기근으로 톨텍족은 몰락했다. 부족의 생존이 달린 옥수수 작물 대신 옥과 케찰 깃털을 선택한 (상징의 대상이 아니라 상징 자체를 선택한) 우에막은 색에 유혹되어 잘못을 저질렀던 것이다.[17]

농업이 널리 퍼지면서 농업과 초록의 연결도 널리 퍼졌다. 몇몇 이교도 사회에서는 농사력曆에서 가장 중요한 두 시기(봄과 추수)를 기념하며 초록 옷을 입거나 신성한 초록 대상을 숭배하는 의식을 치른다. 이집트인과 메소아메리카인들처럼 많은 공동체가 파릇파릇한 인물에 농업의 희망을 걸었다. 중국에는 농사를 잘 짓는 오곡의 신 후직后稷이 있고, 로마 통치기 브리튼에는 대지의 신 비리디오스 Viridios가 있으며, 영국의 주점 수십 곳에 이름을 빌려준 나뭇잎 피부의 그린맨Green Man도 있다. 무엇보다 초록은 풍요로운 수확을 결정하는 생식력과 연결되었다. 많은 중세 작가는 식물의 색과 수액을 묘사하기 위해 '비리디타스viriditas' |초록 상태, 신록, 생기를 뜻하는 라틴어─옮긴이라는 용어를 사용했다. 비리디타스는 씨앗을 새싹으로, 새싹을 봉오리로, 봉오리를 잎으로, 꽃을 열매로 변화시키는 생명력이라고 여겨졌다. 12세기 수녀원장 힐데가르트 폰 빙엔Hildegard von Bingen은 비리디타스가 인간 생식력의 토대이기도 하다고 믿었다. "나무가 비리디타스를 이용해 꽃을 피우고 잎을 내듯, 여성도 월경의 비리디타스를 이용해 자궁에서 꽃과 잎을 창조한다"라고 썼다.[18]

이와 같은 농업적 상상력 덕택에 초록은 생기를 주는 개념들, 이를테면 젊음·성장·봄·희망을 나타내는 색이 되었고, 억누를 수 없는 열광을 일으키기도 했다. 15세기의 문장학 안내서에서 시칠리아의 문장관으로 잘 알려진 장 쿠르투아Jean Courtois는 색의 의미에 대해 종종 장황하게 들리는 현학적인 글을 썼다. 하지만 대체로 생기 없던 글이 초록에 이르자 갑자기 열광적인 어조로 바뀌었다.

이보다 더 아름다울 수 없고, 눈과 가슴에 이토록 큰 기쁨을 줄 것이 없다. … 꽃이 핀 들판의 아름다운 신록과 잎이 무성한 활엽수, 제비들이 날아와 몸을 씻는 강둑, 귀한 에메랄드 같은 초록색 돌들만큼 유쾌한 건 없다. 4월

과 5월을 연중 가장 유쾌한 달로 만들어주는 것이 무엇인가? 그것은 들판의 초록이다. 초록 들판을 보며 작은 새들은 봄을, 봄의 쾌활한 초록 제복을 노래로 찬양한다.[19]

이렇게 열광한 사람은 쿠르투아만이 아니었다. 그의 글이 출판된 1495년 무렵, 자연의 초록들은 세계 곳곳에서 숭배되었다. 그리고 불운하리만치 건조한 어느 지역에서는 그 숭배가 거의 종교에 가까웠다.

마드하마탄

이슬람 문화는 항상 색으로 충만했다. 아랍어의 시각적 어휘는 대단히 많고 정교하다. 우리의 매혹적인 색 용어 가운데 많은 것—azure(하늘색), carmine(심홍색), crimson(심홍색), lilac(연보라색), orange(오렌지색), saffron(사프란색), scarlet(주홍색)—이 아랍어에서 유래했다. 7세기 예언자 무함마드에게 계시된 쿠란(코란)에는 색이 가득하다. 그에 비하면 성경은 무채색으로 느껴질 정도다. 주홍색 석양과 검은 비구름, 노란 낙타, 사프란색 말이 등장한다. '다양한 색채의(무크탈리판 알와누후mukhtalifan alwanuhu)'라는 구절이 쿠란 곳곳에서 주문처럼 반복된다.[20] 이슬람교에서 색은 다름 아니라 신의 선물이기 때문이다. "신이 대지 위에 여러 모양으로 창조한 모든 색깔진 것"은 "알라를 찬양하는 사람들을 위한 계시다"(16:13)라고 쿠란은 선언한다. 이 수많은 색채 중 초록만큼 중요한 색은 없다. 그 이유를 짐작하기란 어렵지 않다.

데이비드 린David Lean 감독의 1962년 영화 〈아라비아의 로렌스

Lawrence of Arabia〉에서 파이살 왕자가 로렌스에게 한 말은 통찰력이 돋보인다. "나는 당신이 사막을 사랑하는 또다른 영국인이라 생각하오. 아랍인들은 사막을 사랑하지 않소. 우리는 물과 초록 나무를 사랑하오. 사막엔 아무것도 없소." 예언자 무함마드도 아마 동의했을 것이다. 그는 세상에서 가장 건조한 지역에서 근근이 살아가는 유목 민족이었다. 메카는 관목 한 그루 보이지 않는, 뜨거운 황갈색 사막에 둘러싸여 있다. 반면에 쿠란에는 초목이 가득하다. 쿠란에 등장하는 정교한 작물 묘사는 어쩌면 초목이 드물었던 사회의 꿈이었는지 모른다. 비의 영향을 묘사하는 구절도 많다. 비가 쏟아져 내리자 불모의 땅이 "몸을 떨며 부풀어 올라" "곡식과 포도와 목초와 올리브 나무와 야자수와 울창한 관목과 과일과 풀"(80:30)이 생명을 터트린다. "알라가 하늘에서 비를 보내 대지가 초록이 되었음을 모르겠느냐?"(22:63)라고 묻는 구절도 있다. 비가 신의 자비를 보여주는 신호라면, 초록은 낙원의 선물이었다.

낙원이란 곧 정원이라는 상상이 워낙 견고히 자리잡고 있어서 이제 낙원을 다른 모습으로 생각하기가 힘들 정도다. 이런 생각은 아주 초창기의 기록까지 거슬러 올라간다. 5000년 된 수메르의 점토판은 딜문|수메르 신화에 나오는 태초의 거룩한 땅—옮긴이에 있는 초록 낙원을 묘사한다. 히브리 성서는 네 줄기의 강이 젖줄처럼 흐르며 과일이 주렁주렁 열린 비옥한 에덴정원을 그린다. 쿠란의 낙원은 성서를 토대로 하지만 대단히 정교하게 묘사된다. '잔나jannah'('정원'과 '낙원'을 모두 뜻한다)라는 용어를 사용해 아름다운 정원 네 곳을 묘사한다. 정원에는 각각 물, 포도주, 젖, 꿀이 흐르는 풍요로운 샘물이 솟는다. 낙원은 나무로 덮여 있다. 나무들은 누구나 쉽게 따 먹을 수 있는 대추야자와 석류, 바나나가 가득하고 '긴 그늘'을 드리워준다. 그러나 수메르 점토판이나 성서와 달리 쿠란은 낙원이 무슨 색인지 분명히 말

299

한다. 낙원에 사는 처녀들은 초록 쿠션에 기대어 있고, 남자들은 화려한 초록 비단과 문직으로 지은 옷을 걸쳤다. 모두 나무 그늘에서 해를 피한다. 나무도 (혹시라도 의심할 자가 있다는 듯) 마찬가지로 초록색이라고 묘사된다. 하지만 그냥 아무 초록색이 아니다. 쿠란은 이 신비로운 색조를 나타내기 위해 독특한 형용사를 사용한다. 마드하마탄مُدْهَامَّتَان(Madhamatan)은 영원한 생명으로 고동치는, 짙고 윤기 나는 초록색이다. 이 색의 지위는 매우 특별하다. '마드하마탄'은 쿠란에서 가장 짧은 구절을 이루는 유일한 단어다.[21]

무함마드는 초록을 여타 모든 색과 다르게 여겼다. 아마 사실이 아니겠지만 그의 말이라고 여겨지는 유명한 격언인 '이 세상의 슬픔을 없애는 세 가지는 물과 초록 식물, 아름다운 얼굴이다'는 이슬람 세계에서 여전히 암송된다.[22] 무함마드가 죽고 한 세기가 지난 뒤 그의 말과 행위가 기록된 경전 하디스Hadith에서, 우리는 그가 초록 옷을 자주 입었으며 초록빛 초목을 좋아했다는 사실을 알 수 있다. 그는 신자들을 초록과 거듭 동일시했다. 순교자의 영혼은 낙원의 나무들에 앉은 초록 새들로 묘사했고, 독실한 신자들은 초목에 빗대었다. "모범적인 신자는 잎이 떨어지지 않는 초록 나무와 같다"[23] 또는 "모범적인 신자는 바람이 부는 대로 어느 방향으로나 잎이 흔들리는 싱싱한 초록 식물과 같다"라고도 했다.[24] "알라가 하늘에서 비를 내리면 사람은 초록 채소처럼 자랄 것이다"라는 말도 남겼다. 비를 맞고 크는 초목을 자주 언급하는 쿠란의 구절들을 떠오르게 하는 표현이다. 하지만 여기서 신의 은총을 받고 자라는 작물은 사람이다.[25]

무함마드가 죽고 몇백 년이 흐르는 동안 초록은 그와 더 밀접하게 연결되었다. 10~12세기 북아프리카와 시칠리아, 레반트의 넓은 지역을 통치했던 파티마 왕조는 무함마드의 딸 파티마의 후손으로서 무함마드를 계승했다고 주장했고, 그를 기리며 무늬 없는 초록 깃

발을 들고 행진했다. 이슬람 지식인들은 이슬람 종교에서 초록을 더욱 특별한 색으로 만들었다. 13세기 수피 신비주의자|수피즘Sufism, 수피파는 교리 학습보다 내면의 변화를 촉구하여 신에게 다가가는 법을 연구하는 이슬람교의 한 분파다—옮긴이 나짐 알 딘 쿠브라Najm al-Din Kubra는 초록이 신성할 뿐 아니라 만족감을 준다고 썼다. 그에 따르면, 초록을 들여다보면 "심장이 뛰고 가슴이 벅차오르며 영혼이 즐거워지고 정신이 향기로워지면서 내면의 눈은 상쾌해진다."[26] 14세기 알라우다울라 심나니Ala'Uddaula Simnani(이란 수피파의 위대한 인물)는 깨달음에 이르는 일곱 단계 여정을 표시하는 색과 신체기관, 예언자를 연결한 바 있다. 새로운 몸을 창조하는 첫 번째 단계는 아담과 검정에 연결된다. 다음은 활기찬 영혼의 단계로 노아와 파랑에 동일시된다. 세 번째 단계는 심장이 출현하며 아브라함과 파랑에 결부된다. 네 번째 단계에서 신자는 모세와 하양과 연결되는 초의식을 발전시킨다. 다섯 번째 단계에서는 성령을 발견하는데 이는 다비드와 노랑에 대응된다. 여섯 번째는 우주의 대신비를 통찰하며 예수를 대면하는 단계이며 번쩍이는 검은빛을 동반한다. 여정은 일곱 번째 단계에서 절정에 달한다. 이곳에서 드디어 깨달음을 얻은 개인은 신성의 중심에 도달하여 무함마드를 만난다. 심나니에 따르면 이 궁극의 세계는 '모든 색 중 가장 아름다운 색', 에메랄드그린색이다.[27]

이슬람 문화는 심나니의 말이 옳았음을 얼마나 잘 보여주는가. 그라나다에서 이스파한까지, 사마르칸트에서 자이푸르까지 여행하다 보면 낙원의 색에 둘러싸이게 된다. 이슬람의 예술가들은 초록과 파랑 사이, 담청색과 담황색, 회녹색, 짙은 청록색(피콕), 옥색, 청록색, 터키옥색이 거주하는 티 없이 맑은 오지의 대가들이다. 이 색들이 유약 타일에 발려 둥근 지붕과 현관, 첨탑, 미흐라브|이슬람 사원에서 메카 방향을 향한 벽면—옮긴이를 뒤덮으며 과수원과 영원한 오아시스의

물줄기를 떠올리게 한다. 많은 장식 도안은 아라베스크라 불리는 빙빙 도는 식물 문양으로 구성됐다. 식물들이 트리피드|무섭게 성장하며 사람을 공격하는 과학소설 속 거대 식물―옮긴이처럼 번식한다. 사방으로 싹을 틔우고 가지를 내며 성장하고 꽃을 피운다. 줄기와 잎이 꼬이고 휘어지며 다시 자신을 휘감고, 서로의 위아래를 감으며 뒤엉키고 풀렸다가 다시 엉킨다. 착시를 일으키며 깊은 곳으로 뛰어드는 무늬가 있는가 하면, 장미나 튤립, 카네이션, 백합, 히아신스 문양으로 퍼져나가는 것들도 있다. 이런 아라베스크 문양은 사이사이에 '신은 위대하다'와 '다른 신은 없다' 같은 진언이 반쯤 감춰진 채 섞여 있다.

이슬람의 장인들은 이런 초록들을 대부분 산화구리로 만들었다. 몇백 년에 걸쳐 유약의 재료와 알칼리 성분을 조정하면서 파랑을 터키옥색으로, 터키옥색을 청록색으로, 청록색을 회녹색으로 변화시키는 법을 터득했다. 1560년대 이스탄불 근처 이즈니크에서 탁월한 터키 도공들이 가장 위대한 초록을 완성했다. 이 에메랄드 색조가 가마에서 처음 나왔을 때, 공방은 분명 흥분으로 들썩였을 것이다. 드디어 쿠란의 마드하마탄에 걸맞은 색이 나온 것이다. 이 색은 곧 사원과 오스만 궁전, 심지어 가정집에도 등장했다. 새 유약이 개발된 뒤 몇 년 밖에 지나지 않아 만들어진 접시를 보면 이 색이 이미 능숙하게 사용됐음을 알 수 있다.**별지 삽화 50** 부채 모양의 사이프러스나무를 튤립과 장미가 춤추듯 둘러싼다. 사방으로 뻗어가는 줄기와 잎을 막는 것이라고는 가장자리를 둘러싼 나선형 문양뿐이다. 문양이 매우 독창적이고 화려해서 현대의 그릇가게에 갖다 놓아도 어울릴 정도다. 초록은 다양한 방식으로 풍성하게 강조되었다. 차분하게 검정 테두리를 두르기도 하고 흰 배경의 후광을 받기도 하며, 코발트블루색과 운을 맞추기도 하고 코발트레드색과 대조되기도 하면서 초록이 묘사하는 초목들만큼이나 활력이 넘친다.

이슬람의 화가들도 마찬가지로 초록에 몰두했다. 영국박물관이 소유한 빼어난 페르시아 회화가 있다. 15세기 전반기 타브리즈에서 그려진 이 그림은 전설적인 영웅 로스탐(루스탐)이 숲에서 잠든 동안 그의 충직한 종마 라흐시가 사자와 싸우는 장면을 묘사한다. **별지 삽화 51** 로스탐과 종마도 매우 매력적으로 묘사됐지만 그들을 둘러싼 초목에 비하면 아무것도 아니다. 모든 식물이 무성하고 모든 꽃이 피어 있으며 수천 장의 잎이 하나씩 상세히 그려졌다. 아마 비길 데 없이 뛰어난 세밀화가였던 술탄 무함마드Sulṭān Muḥammad가 그렸을 이 그림에서, 화가는 숲을 채운 셀 수 없이 많은 초록을 각기 다르게 그리려고 특히 신경썼다. 모시그린mossy green색 풀들이 있고, 양치식물의 옅은 아보카도그린avocado green색 잎도 있으며, 강렬한 청록색 암반층이 뻗어가고 뒤틀리면서 괴기한 얼굴들을 형성한다. 이 색들은 그 자체로 미묘하게 복합적이다. 잎들은 가장자리로 갈수록 더 옅어지고 노르스름해지며, 잎 그림자는 더 푸르고 더 갈색에 가깝다. 가장자리를 에워싼 윤곽으로 생기를 얻은 이 색들은 살아 있는 에너지로 충만한 채 종이 전체에서 뒤얽히고 솟구친다. 우리는 지금 식물의 왕국에서 다름 아닌 '알라'의 지문을 보았던 화가의 작품을 감상하고 있다.[28]

중동의 정원은 무함마드가 등장하기 수천 년 전부터 가꾸어졌지만, 무함마드의 추종자들에 의해 원예는 중요한 창조 활동으로 자리매김했다. 초기 이슬람 정원은 대체로 실용적이었다. 태양을 피할 그늘을 제공하는 안뜰이거나 1년 내내 열매가 열리는 과수원이었다. 그러나 쿠란의 지식이 퍼지면서 정원사들은 쿠란이 무척 인상적으로 묘사한 낙원을 재현하려고 애쓰게 됐다. 경전에 묘사된 선례를 따른 이 정원들은 네 공간으로 나뉘었고 수로에 물이 흘렀으며 초록 식물이 무성했다. 차하르바그chahar bagh(네 정원)의 양식은 8세기 시리

303

아 북부 루사파에 위치한 우마이야칼리프ㅣ서기 661~750년 아랍제국을 다스린 지배자―옮긴이의 궁전에서 시작되었을 것이다. 그곳에서부터 이슬람교와 함께 북아프리카와 스페인 남부로, 페르시아와 중앙아시아로 전파되었다. 이 양식이 정점에 달한 곳은 힌두스탄의 무굴제국이었다. 무굴 왕조의 창시자 바부르는 많은 정원을 만들었으며, 6세기 초 카불에 만든 것이 최초의 정원이다. 그의 후계자들인 후마윤, 아크바르, 자한기르, 샤자한은 모두 정교한 차하르바그를 만들었다. 이들 중 몇몇은 델리(후마윤의 묘Humayun's Tomb, 1562~1572년경)와 스리나가르(샬리마르 정원Shalimar Bagh, 1619년), 라호르(샬리마르 정원, 1637년), 아그라(메탑 정원Mehtab Bagh, 1652년경)에 여전히 남아 있다. 하나하나가 놀랍지만, 가장 유명한 동시에 가장 간과된 정원으로 특히 탁월한 것이 있다.[29]

명목상으로는 아내 뭄타즈 마할을 위해 지은 기념물인 샤자한의 타지마할(1632~1653)은 아마 세상에서 가장 많은 사람이 아는 건축물일 듯하다. 라빈드라나트 타고르Rabindranath Tagore는 타지마할을 "시간의 뺨에 맺힌 눈물"이라고 다소 감상적으로 표현했다.[30] 타지마할의 영묘가 눈물이라면, 뺨은 분명 그곳의 정원일 것이다. 그러나 많은 방문객은 흰 대리석 건축물에 집중하느라 사람들을 헤치며 정원을 서둘러 지나쳐버린다. 정원에 둘러싸인 건물만큼이나 정원이 원래 중요했다는 점을 제대로 알지 못한다. 이 정원이 낙원의 정원을 재현했음을 입구에 새겨진 쿠란 문구에서 알 수 있다. "오 조용히 안식하는 영혼이여, 주님께 돌아가 기쁨을 맛보고, 주님도 기쁘게 하라! 내 종복들의 친구가 되거라. 그리고 나의 낙원으로 들어오라!"[31] 방문객들은 이 정원에서 영원한 천국의 기쁨을 맛보게 될 것이다.

타지마할의 정원은 쿠란에 등장하는 신성한 강 같은 수로로 네

개의 구역으로 나뉜다. 중앙 출입구부터 영묘까지 이어지는 가운데, 수로에는 연꽃 봉오리 분수들이 드문드문 놓여 타지마할 건물을 우아한 물보라의 베일로 가린다. 원래 이 정원에는 식물이 풍성했다. 사이프러스와 포플러, 종려나무, 감람나무, 버드나무, 산사나무, 노간주나무, 도금양, 월계수가 심겨 있었다고 믿어진다. 장미와 마리골드, 양귀비, 카네이션이 피는 꽃밭이 있었고, 사과와 오렌지, 레몬, 라임, 무화과, 망고, 바나나, 코코넛, 파인애플, 오디, 복숭아, 석류가 열리는 넓은 과수원이 있었다. 초목이 너무 울창해서 영묘가 거의 보이지 않을 때도 있었다고 한다. 아쉽게도 지금의 정원은 옛 정원의 그림자일 뿐이지만, 이슬람의 별 모양으로 다듬은 초록 잔디밭에, 통로를 따라 나란히 줄을 선 진녹색 사이프러스에, 부스러기를 찾아 돌아다니는 오색조의 에메랄드색 깃털에, 초록이 여전히 남아 있다. 타지마할을 보기 가장 좋은 때는 8월이다. 관광객이 가장 기피하는 달인 8월에는 계절풍(몬순)으로 내린 비 덕택에, 정원은 푸르며 수로는 조류의 초록빛을 띤다. 이때 물에 비친 타지마할의 진주 같은 외양은 거의 초록에 가까워 보인다.

초록은 이슬람의 상징색이 되었다. 무함마드가 좋아했던 이 색은 사원의 둥근 지붕을 덮고, 신자들의 머리띠를 물들이며, 세네갈부터 인도네시아까지 곳곳의 이슬람 단체를 표시한다. 몇몇 이슬람 국가(알제리, 모리타니, 파키스탄, 사우디아라비아, 투르크메니스탄)의 국기는 초록이 압도한다. 22개 이슬람 회원국을 대표하는 아랍연맹의 공식 깃발도 마찬가지다. 중국인들에게는 빨강이, 남아시아인들에게는 노랑이 그렇듯, 이슬람 문화에서는 초록이 상서롭게 여겨진다. 친구들은 서로에게 '초록빛 한 해'를 기원한다. 시리아에서는 운이 좋은 사람들을 두고 '초록 손'을 가졌다고 말한다. 모로코에서 '초록 등자'를 단 말을 탄 사람들은 어디를 가든 행운을 가져온다.

green

305

이슬람 교리는 자연을 대하는 이슬람교도들의 태도에도 깊은 영향을 미쳤다. 쿠란은 이슬람교도들에게 환경을 단지 숭배할 뿐 아니라 보호하라고 반복해서 가르친다. 인간은 그들이 머무는 거주지의 임시 관리인(칼리파khalifa)이며, 신이 창조한 자연을 불필요한 파괴나 지나친 소비로 망치지 말아야 한다. 쿠란은 분명 다양한 경고로 해석될 만한 말을 독자들에게 전한다. "대지에 못된 장난을 치지 마라."(2:11) 이슬람 학문의 황금기였던 8~13세기 사이에 철학자와 과학자들은 이 흥미로운 문구를 포괄적인 환경윤리로 변모시켰다. 이들은 지속 가능한 농업과 자원 관리, 오염, 야생생물 보존, 심지어 동물권리장전에 대해서도 글을 썼다. 이제 이런 관심들이 그 어느 때보다 더 적절해졌다. 그리고 그건 이슬람교도에게만이 아니다. 지난 50년 동안 이런 관심들은 초록이 최근에 지니게 된, 가장 지배적인 의미에 영향을 미쳤다.

녹색반란

1962년 9월, 미국의 서점들에 이끼색 하드커버 책이 나타났다. 해양생물학자 레이첼 카슨Rachel Carson이 쓴 『침묵의 봄Silent Spring』의 첫 장에서 카슨은 자신이 생각하는 천국을 묘사한다. 그것은 들판과 농장에 둘러싸인 작고 풍요로운 미국 마을의 풍경으로 그려진다. 숲에는 참나무와 단풍나무가 자란다. 가을이 오면 안개 사이로 '불타듯 단풍 든' 나무들이 보인다. 길가에는 양치식물과 들꽃이 무성하다. 새들은 산울타리에 열린 작은 열매를 쪼아 먹고, 사슴은 목초지를 돌아다니며, 나무 그늘이 드리워진 강에는 송어가 헤엄친다. 그러나 이 상한 병이 '사악한 주문'처럼 차츰 퍼져간다. 꽃이 시든다. 물고기가

사라진다. 농부들과 그들의 아이들은 병에 걸린다. 심지어 새들마저 마을을 버리고, 새들의 노래도 함께 사라진다. 사람들이 기억하는 한 최초로 봄이 침묵한다. 카슨은 이런 설명으로 글을 마무리한다.

이 마을은 사실 존재하지 않지만, 미국이나 세계의 다른 지역에서 이와 흡사한 많은 곳을 쉽게 찾을 수 있을 것이다. 내가 묘사한 모든 불행을 한꺼번에 겪은 마을이 있다고는 듣지 못했다. 하지만 이런 재앙 중 하나가 실제로 어디에선가 일어났고, 비슷한 일을 상당수 마을에서 이미 겪었다. 음울한 유령이 우리도 모르는 사이에 슬금슬금 다가오고, 상상만 하던 비극은 엄연한 현실이 될지 모른다. 미국의 많은 마을에서 봄의 소리가 침묵한 것은 왜인가? 그 이유를 설명하기 위해 이 책을 쓴다.[32]

이 잃어버린 낙원의 우화는 성서와 거의 비슷하다. 이곳에서도 사람들이 다시 불행을 자초한다. 이번에는 몰락의 원인이 지식의 나무가 아니라 농산물이다. 카슨은 잃어버린 낙원을 묘사한 뒤 '지구의 초록 맨틀'에 화학 살충제가 미치는 해로운 영향을 법의학적으로 길게 분석한다. 이런 화학물질들이 원래 의도했던 것보다 훨씬 많은 종을 죽이며, 생태계 전체를 오염시키고 사람까지 유독물질로 중독시킨다고 주장한다. 이들 중 몇몇은 모브와 마젠타를 개발한 합성혁명에서 유래했다. 몰락의 방법은 새로울지 몰라도 패턴은 오래되었다.

인간은 자연을 정복하겠다 선언하고 목표를 향해 전진하는 동안 우울한 파괴의 기록을 썼다. 자신이 살아가는 지구만이 아니라 함께 사는 다른 생명까지 파괴했다. 최근 몇 세기 동안의 역사에는 어두운 그늘이 드리웠다. 서부 평원의 버펄로 학살, 사냥꾼들의 물떼새 대량 살육, 깃털을 얻기 위해 일으킨 백로의 절멸. 이제 우리는 이들뿐 아니라 다른 종들에게도 새로운

대파괴의 장章을 열고 있다. 화학 살충제를 땅에 무차별적으로 살포해 조류와 포유류, 어류, 사실상 거의 모든 야생생물을 직접 죽이고 있다.[33]

『침묵의 봄』은 하드커버로 50만 부 넘게 팔렸고 31주 동안《뉴욕 타임스The New York Times》베스트셀러였다. 하지만 그로 인해 카슨에게는 많은 적이 생겼다. 미국농약협회는 그의 신망을 떨어뜨리는 활동에 25만 달러가 넘는 돈을 퍼부었다. 일련의 학자들을 고용해 노골적인 여성혐오 표현으로 카슨의 주장이 '감정적'이며 '히스테리컬'하다고 비난했다.[34] 그러나 『침묵의 봄』이 일으킨 파문을 잠재우지는 못했다. 『침묵의 봄』은 현대 농업기술이 환경에 어떤 대가를 요구하는지에 대중이 눈뜨게 했고 정부 정책의 변화에도 기여했다. 1972년 새로이 조직된 미국환경보호청이 DDT를 금지했고 나중에는 다른 위험한 살충제의 사용도 금지하거나 제한했다.[35]

1950년부터 빠르게 증가한 인구와 도시화·산업화는 환경에 갈수록 큰 피해를 입혔다. 지구온난화의 초기 징후들이 보였고, 대규모 삼림벌채와 광범위한 야생생물 파괴가 시작되었다. 1962년 무렵 코뿔소와 마운틴고릴라, 대왕고래를 비롯해 250종의 포유류가 멸종 위기에 처했다.[36] 여기에 오염병이 가세했다. 이는 이어지는 환경 재앙으로 분명히 드러났다. 가장 악명 높은 사건은 1969년 산타바바라 근처에서 원유 1만 톤이 태평양으로 쏟아져 해안선 230킬로미터를 오염시킨 일이었다.[37] 검은 파도, 죽은 바닷새들의 고통스러운 이미지가 미국인의 집단의식을 파고들었다. 산타바바라 재앙으로 인해, 『침묵의 봄』에서 시작했다고 할 만한 움직임이 구체화되었다. 성장하는 생태 인식이 초창기 환경운동으로 전환된 것이다. 1970년 4월 22일, 미국인 2000만 명이 최초로 '지구의 날'을 기념했다. 미국 곳곳에서 어린 학생들이 쓰레기를 줍고 학자들이 토론회를 이끌었으며

학생들이 집회를 열었다. 환경주의가 처음으로 머리기사에 실렸다. 그날 저녁 텔레비전으로 방영된 특보에서 CBS의 뉴스캐스터 월터 크롱카이트Walter Cronkite는 이 중대한 변화의 순간을 이렇게 묘사했다.

미국 역사의 특별한 하루가 저물어가고 있습니다. 인류 자신의 생존을 위해 사람들이 미국 곳곳에서 쏟아져 나온 날, 바로 지구의 날입니다. 오늘은 이 풍요로운 나라의 모든 시민에게 그 풍요의 치명적인 부산물로부터 생명을 구하기 위한 공통의 대의에 함께하자고 호소하는 날입니다. 탁한 공기와 오염된 물, 쓰레기로 더럽혀진 대지… 지구의 날 행사의 참가자들은 대체로 젊고, 백인이며, 대부분 닉슨에 반대합니다. 오늘의 시위는 즐거워 보이기도 하고, 참가자들은 이상하게 느긋해 보이기도 합니다. 그러나 그들이 전하는 메시지의 무게는 여전히 묵직합니다. 행동하거나, 아니면 죽거나.[38]

환경주의는 1960년대 팽창하던 다양한 반문화운동의 일부였다. 크롱카이트의 표현대로 환경운동 참가자들의 정치적 관심사는 광범위했다. 이들은 반전운동과 민권운동, 언론자유운동, 페미니즘, 게이해방운동에도 참여했다. 그러나 환경운동가들은 그들만의 이름을 가질 만큼 뚜렷이 구별되는 집단이기도 했다. 1960년대와 1970년대에는 이 새로운 집단에 많은 별명이 붙었고, 항상 호의적인 것만은 아니었다. '보존주의자'(1961년부터), '트리허거tree-hugger'(1965), '환경주의자'(1966), '생태활동가'·'에코활동가'·'에코광eco-freak'(1969), '에코마니아eco-nut'(1971) 같은 별명이 붙었다. 그러나 한 가지 별명이 특히 널리 인기를 끌었다. 선명하고 짧고 발음하기도 편하고 사실상 거의 모든 언어로 옮길 수 있는 명칭이었으며, 의미로 가득할 뿐아니라 색깔이기도 했다.[39]

1960년대와 70년대 많은 정치조직이 정체성을 색으로 표현했다. 힌두 민족주의자는 사프란색, 이란 근대화주의자들은 흰색, 무정부주의자들은 검은색, 공산주의자들은 모든 침대 밑에 숨어 있을 법한 빨간색을 사용했다. 1961년 반전운동가들은 스펙트럼 전체를 담은 무지개 깃발로 욕심을 부렸다. 서로 다른 색이 경쟁하는 이 광장에서 초록을 처음 사용한 조직은 환경주의자들이 아니었다. 초록은 먼저 민권운동과 연결됐다. 1966년 흑인 민권운동가 월터 폰트로이Walter Fauntroy 목사는 "흑인들이 이 나라에서 가장 절실히 필요로 하는 근본적인 힘의 색은 검정이나 하양이 아니라 초록"이라고 선언했다.[40] 폰트로이는 달러 지폐의 색을 언급하고 있었다. 오직 부만이 아프리카계 미국인들에게 의미 있는 사회적 진보를 보장할 수 있다는 주장이었다. 한편 더 보편적인 사회변화를 언급하기 위해 초록을 사용하는 사람들도 있었다. 1970년대 출간된 『미국의 녹색화The Greening of America』에서 찰스 라이히Charles Reich는 1960년대의 다양한 반문화운동 속에 대중의 의식을 바꾸고 미국 사회를 되살릴 힘이 있다는 의견을 제시했다.

이 새로운 의식의 놀라운 점은 콘크리트 포장도로를 뚫고 올라온 꽃처럼 기업국가의 황무지에서 솟아났다는 것이다. 이 의식은 무엇을 건드리든 아름답고 새롭게 만든다. … 세상이 금속과 플라스틱, 생명 없는 돌에 돌이킬 수 없이 갇혔다고 믿는 사람들에게 이는 미국의 진정한 녹색화greening를 뜻한다.[41]

라이히가 녹색을 명확하게 환경적인 의미에서 사용하진 않았다. "사실 저는 녹색화를 요즘 방식대로 생각했던 건 아니에요. 그러니까 생태적 의미에서 모든 걸 초록으로 물들이는 일이라고 생각하

지는 않았지요"라고 그는 나중에 회상했다. "저는 녹색화를 다채로운 색상으로 의도했습니다. 60년대는 제게 늘 다채로웠죠. 그래서 저에게 그 제목은 풍요로운 것이었습니다."[42] 그래도 라이히 역시 초목의 색 초록을 봄과 희망, 소생의 은유로 사용했음은 분명하다.

환경운동을 언급할 때 '녹색'이라는 표현이 널리 쓰이기 시작한 때는 1970년대 초반이었다. 하지만 최초의 사례는 1967년까지 거슬러 올라간다. 정신의학자 루이스 J. 웨스트Louis J. West와 제임스 앨런James Allen은 히피를 종종 부정적으로 그리는 긴 글에서 "보헤미안, 비트족, 서핑족, 실체 없는 대학, 포크록 추종자, '신은 죽었다' 애도자, 학교 중퇴자와 대학 중퇴자들, 제도 부적응아, 몽상가들"[43]이라고 히피를 묘사했다. 웨스트와 앨런은 이 어중이떠중이 집단이 갈수록 확산되는 '녹색반란'에 속한다고 주장했다. "우리가 보기에 그 색은 [녹색반란의] 자연 사랑('꽃의 아이들flower children')과, 이들의 미숙하고 천진한 이상, 그리고 물론 이들의 '풀(마리화나)'을 상징한다."[44] 1968년 무렵까지 '녹색반란'이라는 표현은 대여섯 편의 학술 출판물에서 인용되거나 반복되었고, 1969년 무렵에는 '녹색운동'과 '녹색혁명' 같은 연관 용어와 함께 주요 중앙 일간지들에 등장했다.[45]

'녹색'에 더해진 이 새로운 의미는 1970년 2월 밴쿠버에서 열린 한 반항적인 집회에서 더욱 힘을 얻었다. '해일을 일으키지 말라 위원회Don't Make a Wave Committee'는 미국이 알래스카의 외딴 암치카섬에서 계획 중이던 핵실험에 대해 논의하고자 밴쿠버에 모였다. 이들은 암치카섬까지 배를 타고 가서 핵폭발 실험의 '증언자'가 되자고 만장일치로 결정했다. 모임이 끝날 때 위원회장이 당시 유행하던 대로 '피스Peace'라고 작별 인사를 하자 스물세 살 봉사자인 빌 다넬Bill Darnell이 이렇게 응답했다. "그린피스Green Peace로 합시다." 다음 모임에서 위원회는 이들의 첫 배를 '그린피스'호라 부르기로 했다.[46]

항해는 성공적이지 못했다. 실험은 1971년 11월 6일에 계획된 대로 진행됐다. 그러나 이들의 활동은 많은 관심을 불러모으며 파업과 작업 중단, 연좌시위, 탄원, 의회 발의 활동에 영감을 주었고, 몇 달 뒤에 미국원자력위원회가 실험 프로젝트를 중단하기로 결정하는 데 영향을 미쳤을 것이다. 이제 '그린피스'는 세계 최대의 환경 조직이 되어 40개국 넘는 곳에 지부를 두고 300만 명에 달하는 지지자를 거느리고 있다.

1970년대에는 '녹색'이 유럽 정치 지형에 들어왔다. 이런 흐름은 1977년 서독에서 시작되었다. 서독의 반핵시위자들이 '녹색명단grüne liste'이라는 이름 아래 지방의회와 주의회 선거에 후보로 출마했다. '녹색명단'은 거의 비슷한 시기에 프랑스와 벨기에에서도 등장했지만, '녹색' 정당으로 진화한 곳은 독일이었다. 처음은 1978년 7월 보수적인 생태주의자 헤르베르트 그룰Herbert Gruhl이 만든 '녹색행동미래Grüne Aktion Zukunft'였다. 1980년 1월에는 가을 총선에 후보를 출마시키려는 녹색당Die Grünen이 생겼다. 로고에 초록 바탕에다가 해바라기가 그려진 녹색당의 첫 선언문은 이렇게 시작한다.

우리는 전통적인 정당의 대안이다. 우리는 환경친화적이고 다양하며 대안적인 집단과 정당에서 나왔다. 우리는 새로운 민주주의운동에 참가하는 모든 사람과 단결한다. 삶에서나 자연에서나 환경 보호에서나… 우리는 전 세계 녹색운동의 일부이다.[47]

당시 녹색당은 득표율이 1.5퍼센트에 그쳐 국회에서 한 석도 얻지 못했지만, 1980년대 유럽 곳곳에 환경 정당의 물결을 일으켰다. 마찬가지로 이들 대부분이 스스로를 '녹색'이라 불렀다.

기존의 환경 집단들도 브랜드 이미지를 새롭게 바꾸었다. 독일

1981년	녹색동맹Comhaontas Glas(아일랜드)
1981년	녹색당Miljöpartiet de Gröna(스웨덴)
1982년	녹색당Os Verdes(포르투갈)
1982년	오스트리아녹색연합Vereinte Grüne Österreichs(오스트리아)
1983년	녹색당De Grønne(덴마크)
1983년	녹색당Die Grüne Partei(스위스)
1983년	캐나다녹색당The Green Party of Canada(캐나다)
1983년	녹색당De Groenen(네덜란드)
1983년	녹색대안당Déi Gréng Alternativ(룩셈부르크)
1984년	미국녹색당Green Party of the United States(미국)
1984년	녹색당Les Verts(프랑스)
1985년	녹색당Los Verdes(스페인)
1985년	녹색당The Green Party(영국)
1986년	녹색당Partido Verde(브라질)
1986년	녹색대안당Die Grüne Alternative(오스트리아)
1987년	녹색에토생태당Partido Verde Eto-Ecologista(우루과이)
1987년	녹색동맹Vihreä Liitto(핀란드)
1987년	녹색명부Liste Verdi(이탈리아)
1988년	녹색당Miljøpartiet De Grønne(노르웨이)
1989년	불가리아녹색당The Green Party of Bulgaria(불가리아)

green

의 녹색당이 유럽 정치에 녹색 물결을 일으키기 한참 전인 1973년 (처음에는 PEOPLE이라는 호칭으로) 창설되었던 영국의 생태당은, 1985년 9월 연례회의에서 오랜 논쟁 끝에 녹색당으로 이름을 바꾸기

로 결정했다. 국제적으로는 다른 환경 정당들과 더 잘 연계하기 위해서였고, 국내적으로는 환경 문제를 다시 주도하기 위해서였다. 당의 국제연대국장은 《가디언The Guardian》에서 "우리는 다른 사람들이 자신들의 친환경성greenness을 평가하는 척도가 되어야 한다. 이제 녹색당으로 이름을 바꾸었으니, 5년 안에 우리는 '녹색Green'이 무엇인지 보여주는 정의가 될 것이다"라고 말했다.[48]

녹색당들은 빠르게 성공했다. 독일의 녹색당은 두 번째로 참가한 1983년 3월 연방선거에서 1980년보다 네 배 많은 표를 얻어 연방의회 27석을 얻었다. 새 정당이 독일의회에 진출하기는 30년 넘게 처음 있는 일이었다. 1989년 영국의 녹색당은 유럽의회선거에서 14.5퍼센트의 표를 얻어, 유럽의회 32석을 차지한 많은 녹색당 가운데 하나가 되었다. 이후 10년간 비슷한 조직들이 유럽 밖에서도 나타나기 시작했다. 오늘날에는 공인된 녹색 정당이 전 세계에 거의 100개나 된다.[49] 녹색 정당들이 성숙기에 접어들면서 그들의 환경적 관심사는 평화주의와 사회정의, 선거 개혁을 아우르는 넓은 정치적 세계관으로 진화했다. 이 과정에서 녹색의 정치적 의미가 풍요로워졌다. 새천년이 시작될 무렵 녹색은 보수주의나 사회주의, 자유주의와 어깨를 나란히 할 만한 사상을 가리키게 되었다.[50]

녹색당의 정치적 성장과 더불어 친환경 관점이 대중의 의식에 스미기 시작했다. 1970년대와 80년대 서양의 소비자들은 소비재의 환경적 영향을 갈수록 의식하게 되었고, 동물실험을 하지 않거나 동물성 원료를 사용하지 않은 화장품 및 유기농 식품 같은 새로운 상품을 널리 요구했다. 전 세계에 100만 부 넘게 팔렸던 『그린 컨슈머 가이드The Green Consumer Guide』(1988)는 모든 구매가 환경에 잠재적으로 중대한 영향을 미칠 수 있음을 알렸다.

피시핑거든 모피코트든 매일 단순한 필수품이나 사치품을 구매할 때, 우리는 환경에 영향을 미칠 선택을 한다. 햄버거 한 입을 베어 먹는 것은 세상의 우림을 한 입 베어 먹는 일일 수도 있다. 차를 잘못 선택하면 연료비가 많이 들 뿐 아니라 나무도 줄어들고, 어쩌면 아이들도 덜 똑똑해질 수 있다. 특정 스프레이 용액의 헤어젤이나 가구 광택제를 뿌리면 지구의 대기를 파괴하는 일에 일조하게 된다. 그리고 사람들이 피부암에 걸릴 확률도 증가한다. … 부분적인 해결책은 사실 당신 손에 있다.[51]

'녹색소비green consumption'는 소비 풍경을 영원히 바꿔놓았다. 이제 제품들은 녹색 표시와 포장, 스티커, 상징을 비롯한 녹색인증마크(지속 가능하게 생산된 상품이라는 표시)로 뒤덮였다. 최근 조사에 따르면 거의 절반에 달하는 소비자가 '친환경' 포장을 보면 구매할 의사가 생긴다고 한다(많은 녹색 착색제의 기본 성분이 염소와 브로민이기 때문에 그 자체로 환경에 해롭다는 사실을 인식하는 소비자는 거의 없는 듯하다).[52]

이제는 녹색을 보고 환경적 의미를 떠올리지 않기가 어렵다. 원하든 원하지 않든 우리는 끊임없이 '녹색소비를 하고buy green', '녹색변신을 하고go green', '녹색사고를 하고think green', '녹색생활을 하고live green', '녹색이 되라be green'는 충고를 듣는다. 그러나 정치를 떼어놓고 볼 수 있다면 우리는 놀라운 현상에 주목하게 될 것이다. '녹색'은 다른 어떤 색보다 더 최근에, 더 빨리, 더 광범위하게 새로운 의미를 획득했다. 1970년 이전에는 환경주의를 녹색과 연결하기는 커녕 환경주의가 무엇인지 아는 사람도 거의 없었다. 그러나 이제 녹색은 우리 시대의 키워드가 됐다. '젠더'와 '섹슈얼리티', '국가', '인종', '민족'처럼 함의로 가득한 단어가 되었고, 윤리적 식사와 유기농산물, 재활용, 재생에너지, 오염, 삼림벌채, 기후변화, 야생생물 보호,

지속 가능한 발전에 대한 태도와 행동에 연결된다. 이 중 어느 것도 말 그대로 녹색은 아니지만, 세계 모든 이가 이러한 녹색의 은유를 이해한다.

1960년대 런던 교외 지역에서 성장한 젊은 화가인 데이비드 내시는 항상 녹색과 씨름했다. 그림에 녹색을 쓰려고 여러 번 시도했지만 어찌된 일인지 항상 제대로 되지 않았다. "녹색은 자연에 속한 색이어서 캔버스에서는 제대로 색을 낼 수 없다"라고 그는 결론을 내렸다.[53] 웨스트와 앨런이 미국 젊은이들의 '녹색반란'을 처음 알아차린 1967년에 스물세 살이던 내시는 웨일스 북부 스노도니아의 황록색 계곡으로 이주했고, 곧 거의 숲에서만 작업을 했다. 도끼와 전기톱으로 '봉크bonk'|내시의 작품을 구성하는, 다듬은 나무 조각들—옮긴이를 잘라내고, 가지와 잔가지로 복잡한 조형물을 만들었다. 집 둘레 숲에서 개암나무와 참나무, 너도밤나무, 자작나무, 버드나무를 찾아다니는 동안, 그는 자신의 재료를 더 큰 유기체적 과정의 일부로 보게 되었다. 물론 나무들에게는 생애주기가 있다. 흙에서 태어나 자라고 성숙한 다음, 죽어서 흙으로 돌아간다. 내시는 이 과정에 매혹되었고 전문 식물학자처럼 관찰하기 시작했다.

5월 어느 날, 그는 목재소로 차를 몰고 가다가 막 싹이 트는 참나무 몇 그루를 길가에서 보았다. 그는 차를 세우고 다가갔다. 내시는 단 몇 시간쯤 전에 세상에 태어난 듯한 잎들의 매혹적인 황갈색에 주목했다. 이튿날부터 그는 매일 이 나무들을 찾아와 잎이 금색으로, 노란색으로, 연초록색으로 변하다가 이윽고 엽록소가 형성되면서 점점 짙은 초록색으로 변하는 모습을 지켜봤다. 2주 안에 잎들은 반짝이는 짙은 청록색이 되었고, 그렇게 나머지 여름을 견딜 터였다. 내시는 짧지만 극적인 이 색의 변화를 기록하기로 마음먹었다. 그는

여러 주 동안 적당한 안료를 찾다가 결국 서로 다른 회사 세 곳의 제품을 재료로 쓰기로 했다. 시넬리에와 유니슨, 시민케에서 생산된 다양한 파스텔을 빻은 다음, 천을 사용해 다섯 개의 독립된 직사각형으로 발랐다. 그렇게 해서 탄생한 작품 〈5월을 통과하는 참나무 잎〉은 세상의 위대한 생명 과정 가운데 하나를 재현한다. 바로 자연에서 녹색이 탄생하는 과정이다. **별지 삽화 52**[54]

내시는 치열한 생태의식을 갖게 되었고 특히 식물과 나무의 불안한 미래를 걱정했다. 1970년대 그는 딱정벌레가 옮기는 곰팡이균이 영국의 느릅나무 개체군을 격감시키는 현상에 충격을 받았다. 또한 장 지오노Jean Giono의 『나무를 심은 사람L'homme qui plantait des arbres』을 읽고 감동을 받았다. 『나무를 심은 사람』은 한 외로운 프랑스 목동이 광활한 숲을 몰래 조성해 불모의 황무지를 푸르른 낙원으로 바꾼 이야기를 그린 서정적 우화다. 내시는 일련의 살아 있는 조각을 만들기 시작했다. 블루벨을 심고, 잔디를 옮겨 심고, 가시덤불을 엮은 다음, 자신이 시작한 작업을 자연이 완성하거나 파괴하기를 기다렸다. 가장 야심찬 작품은 페스티니오그 계곡의 언덕 구석에 있는 작은 땅에서 시작되었다. 1960년대 내시의 아버지가 카이네코에드Cae'n-y-Coed('나무의 들판')를 구입할 당시에는 그곳에 작지만 아름다운 숲이 있었다. 그러나 1972년 평판이 나쁜 동네 산지기가 그곳 나무를 거의 베어버리는 바람에 푸른 숲이 황무지가 되고 말았다. 내시는 황량해진 숲을 보고 경악했지만 그곳에서 하나의 기회를 보았다. 1977년 2월, 그는 지름 약 9미터의 원을 측량한 다음 물푸레나무 22그루를 원 둘레에 심었다. 그는 이 창작물을 〈물푸레나무 둥근 지붕〉이라 불렀다.[55]

물푸레나무Ash는 우연히도 그의 성 내시Nash를 탄생시킨 나무이기도 했다('내시'는 물푸레나무 근처에 사는 사람을 뜻하는 중세 영어

Atten Ashe에서 유래한다). 이 나무는 튼튼하지만 유연해서 인간의 조작에 대단히 잘 반응한다. 비틀고 구부리고 가지치고 접붙여도 언제나 더 튼튼하게 되살아난다. 내시는 이 작품을 계획하는 동안 지역의 산울타리 조성 기술을 연구해서 이 어린 나무들에게 몇 개를 적용했다. 1981년 그는 22그루 중 8그루에 가지를 접목하여, 모든 나무가 적절한 자리에 가지를 갖추어서 그 성장을 유도하도록 했다. 2년 뒤그는 나무줄기마다 쐐기꼴로 흠을 내고 시계방향으로 구부려 붕대를 감은 다음 나무에 말뚝을 묶어 고정했다. 그는 부지런히 가지치기를 하며 나무가 이슬람 타일의 아라베스크 문양처럼 한번은 이쪽으로, 한번은 저쪽으로 구부러지게 만들었다. 물푸레나무 묘목을 심은달에 둘째 아들을 얻은 내시에게 〈물푸레나무 둥근 지붕〉은 다음 세대에 주는 선물일 뿐 아니라 자신의 '녹색' 발언이기도 했다. 죽어가는 세상에서 외치는 이상주의적인 선언문이었다.

냉전이 여전히 우리를 위협했습니다. 경기 침체가 심각했고 영국의 실업률이 아주 높았죠. 핵전쟁도 현실적으로 가능한 일이었습니다. 우리는 탐욕으로 지구를 죽이고 있었지요. 지금도 여전히 그렇지만요. 영국에서는정권이 자주 바뀌다 보니 정치·경제 정책이 매우 단기적이었어요. 21세기를 위해 무언가를 심는 것, 그것이 바로 〈물푸레나무 둥근 지붕〉이 말하는바입니다. 긴 시간 동안의 헌신과 믿음의 행위지요.[56]

그의 믿음과 돌봄은 풍성한 보상을 받았다. 40년이 지나는 동안, 내시가 심은 묘목 22그루는 무럭무럭 자라 커다란 아치형 천장에 덮인 방이 되었다. 자연으로 만들어지고 자연에 바쳐진 사원이었다. 나무들이 다공성의 벽을 그리고, 호스처럼 뒤틀리고 얽히며 하늘을 향해 자랐다. **별지 삽화 53**

〈물푸레나무 둥근 지붕〉의 색채는 계속 변화한다. 웨일스의 긴 겨울 동안은 거의 무채색으로 보인다. 푸르스름한 회색 하늘을 배경으로 거미줄 같은 검정 선들이 얽힌 지붕 같다. 하지만 5월이면 색으로 폭발한다. 갈색 싹에서 연두색 손가락이 나와, 손을 활짝 펴면서 에메랄드색 잎으로 무성해진다. 나뭇잎의 녹색은 깨끗하고 생명력 넘치며 무한히 다양하다. 바람에 흔들리고 햇빛에 생기를 띠며, 빛과 어둠, 온기와 냉기, 옅음과 짙음 사이를 오간다. 활력으로 충만한 5월의 〈물푸레나무 둥근 지붕〉은 1967년 쓰인 필립 라킨Philip Larkin의 시 「나무들The Trees」을 떠올리게 한다.

나무들이 잎을 내밀고 있다
마치 무언가를 막 말하려는 듯
새로운 싹들이 천천히 열리며 벌어진다
그들의 푸름은 어떤 슬픔이다
그들은 다시 태어나는데
우리는 늙어가기 때문인가? 아니다, 그들도 죽는다.
그들이 매해 새로워 보이는 비결은
나이테에 쓰여 있다.
그러나 그들은 해마다 흔들리는 성채가 되어
성숙한 울창함으로 들썩인다.
지난해는 죽었다고, 말하는 것 같다.
새롭게 시작하라고, 새롭게, 새롭게.[57]

해마다 처음 터지는, 엽록소가 일으키는 희열은 신석기시대 최초의 농부들이 겪기 이전부터 이어져온 인간의 경험이다. 메소포타미아의 통치자들도, 이슬람의 설교자들도, 중세의 문장관들도 그 희

열을 느꼈다. 그러나 라킨은 시의 제목인 나무만큼 뿌리깊은 비관주의를 지닌 시인이었고, 새로운 생명은 언제나 죽음의 뒤를 이어 탄생하며 끝내 죽음으로 이어진다는 사실을 우리에게 상기시킨다.

　데이비드 내시는 〈물푸레나무 둥근 지붕〉이 그와 그의 세대보다 오래 살아남기를 바랐다. 아주 많은 자연이 파괴되는 이 시대에, 자연에 바치는 기념비로 남기를 희망했다. 그러나 그가 창조한 생명의 원도 극복하고자 했던 바로 그 과정에 희생되고 말았다. 곰팡이의 일종*Hymenocyphus fraxineus*이 물푸레나무의 나무껍질과 가지, 잎을 공격했다. 이 곰팡이는 1992년에 폴란드에서 처음 발견되어 유럽 곳곳으로 퍼졌다. 아마 몇몇 묘목장에서 유통된 식물과 묘목을 통해 전염됐을 것이다. '물푸레잎마름병'이라고 더 잘 알려진 이 병은 2012년 잉글랜드에서도 발견되어 1년 뒤 웨일스까지 이르렀다.[58] 〈물푸레나무 둥근 지붕〉은 2017년 여름부터 병세를 보였다. 몇몇 이파리가 갈색이 되거나 시들었으며 나무껍질에도 부패하고 손상된 부분이 생겼다. 이듬해 여름에는 한 그루가 거의 죽었고 다섯 그루는 윗부분 잎들을 거의 잃었으며 다른 나무들의 잎도 변색되기 시작했다. 내시는 10년 안에 22그루가 모두 죽을 것이라 추정한다. 그는 이 상황의 아이러니를 놓치지 않았다. "저는 〈물푸레나무 둥근 지붕〉을 기록하고 있었어요. 이 나무들의 역사를 쫓으며 태어나고 성장하는 과정을 지켜보았죠. … 하지만 이제는 죽어가는 과정을 지켜보게 됐죠."[59]

이 책의 첫 장을 열었던 「창세기」로 돌아가보자. 하느님은 칠흑 같은 어둠에서 세상을 창조하고 피처럼 빨간 흙으로 인간을 지은 뒤 멋진 초록 정원을 만들었다. 보기에도 좋고 영양가도 좋은 나무들로 그곳을 채웠고, 물줄기가 과수원을 흐르게 했으며, 인간을 이 세상의 관리자로 삼았다. 그러나 하느님은 그 세입자들이 자신들의 지위를 남

용했을 때, 그들을 녹색 영지에서 내쫓는다. 아담은 이브와 함께 황야로 쫓겨나고, 그를 탄생케 한 황량한 흙에서 농사를 지어야 한다. 두 사람 모두 영생의 축복을 받을 수 없다. 이 오랜 이야기는 우리의 머나먼 과거를 묘사하려는 것이었지만, 어쩌면 우리의 미래를 예언하는지도 모른다. 어쨌든 이 이야기는 낙원에서 깨어나 그 풍요로움 속에서 번성한 다음 그곳을, 그리고 자기 자신을 망치는 영리한 생명체의 이야기다.

지난 몇십 년 동안 우리는 지구의 기온이 오르고, 빙원이 후퇴하고, 우림이 쪼그라들고, 산호초가 사라지고, 파괴적인 홍수와 가뭄이 더 흔해지고, 수많은 동물종이 멸종하는 모습을 지켜보았다. 지구의 생태계가 너무 빠르고 급격하게 변화하기 때문에 많은 전문가는 이제 우리가 중대한, 심지어 돌이킬 수 없는 문턱을 넘었다고 믿는다. 최근까지도 대부분의 인류 문명은 홀로세의 '생태적 에덴' 속에서 펼쳐졌다. 홀로세의 온화하고 안정적인 환경에서 우리 조상들은 정주하고 농사짓고 번성하고 확산할 수 있었다. 그러나 이제 우리 인류는 지구를 워낙 확실하게 지배하다 보니, 지구를 새로운 지질시대인 인류세로 몰아붙이고 있다. 그리고 어쩌면 인류세는 그 시대에 이름을 내준 인류의 파멸로 끝나게 될지 모른다.[60]

인류세는 어떤 색일까? 지금 단계에서 우리는 추측만 해볼 수 있을 뿐이다. 우리가 온난화의 속도를 멈추지 못한다면 21세기 말 지구의 평균기온은 산업화 이전보다 섭씨 4도가 올라갈 가능성이 있다. 그렇게 되면 짙은 초록색 우림이 회녹색 사바나로 변하고 에메랄드색 풀밭이 카키색 황무지가 될 수 있다(몇몇 지역에서는 반대 현상이 일어나긴 하겠지만).[61] 아열대지방의 시원한 물에 의존하는 식물성플랑크톤이 자취를 감추면서 바다는 어쩌면 더욱 파래질지 모른다.[62] 한편 점점 심해지는 가뭄 때문에 나뭇잎들은 색깔을 바꿀 기회도 없

이 말라 죽어 떨어질 테니, 화려한 가을 단풍은 보기가 더 힘들어질 수 있다.[63] 기후변화를 완화하거나 뒤집으려는 시도들은 세상을 타락 이전의 상태로 되돌리기보다 그냥 다르게 변화시킬 것이다. 이산화황을 성층권에 주입해 태양광을 우주로 반사하여 지구를 식히는 방법(현재 고려 중인 지구공학의 주요 제안 가운데 하나)은 우리의 푸른 하늘을 하얗게 탈색시킬 수도 있다.[64] 우리 인류가 색깔과 첫사랑에 빠진 이래 이 행성 위에 칠해온 모든 안료 중에서 가장 풍부한 색은 우리가 의도적으로 만들어낸 색이 아니다.

적어도 아직까지는 인류세의 지배적인 색상은 인류가 파괴한다고 여겨지는 바로 그 색이다. 지난 35년 동안 지구의 1800만 제곱킬로미터(미국 면적의 대략 두 배)가 새롭게 녹지로 덮였다. 놀랍게도 현재 지구는 지난 수천만 년을 통틀어 가장 많이 초록으로 물들었다. 이런 변화는 전 세계적인 경작과 비옥화의 급격한 확산, 지구온난화와 관련된 기온 상승과 강우 증가, 그리고 무엇보다 대기 중 이산화탄소 증가 때문에 일어났다. 대기 중 이산화탄소 증가는 우리에게 심각한 위협이 되지만, 식물의 왕성한 성장을 부채질한다.[65] 우리가 과잉 이산화탄소를 흡수하기 위한 방대한 나무 심기 프로젝트에 착수하면서, 당분간 우리의 풍경은 초록으로 훨씬 더 물들게 될 것이다. 많은 과학자는 나뭇잎과 그 속에 숨은 기적적인 초록 안료가 기후변화와의 전쟁에서 중요한 무기를 제공하리라 확신한다.[66]

지난 몇십 년에 걸친 지질학적·정치적 변화는 초록의 놀라운 회복력을 물리적으로나 상징적으로나 잘 보여준다. 자신이 자라나는 세상에서 양분을 흡수하는 식물처럼, 초록은 수천 년 동안 자연의 의미들을 흡수하고 그것들을 유지해왔다. 이런 의미들은 농업과 원예, 종교, 그리고 최근에는 환경운동에서 나왔다. 그들은 다양한 방향으로 가지를 뻗고, 무수히 많은 방식으로 번성했지만, 모두 똑같은

근본적인 감정에 뿌리를 둔 듯하다. 새싹이 흙을 뚫고 나오는 모습을 지켜보는 신석기시대 농부에게든, 사막에 살며 정원 같은 낙원을 꿈꿨던 이슬람교도에게든, 지속 가능한 미래를 만들기 위해 분투하는 현대의 환경운동가에게든, 초록은 예나 지금이나 희망의 색이다. 길고 추운 겨울이나 가뭄으로 말라붙은 여름 뒤에 엽록소가 도래하여 새로운 시작을 선포하리라는 희망.

green

결론

색으로 보는 세상

의미를 생산하고 추구하는 것은 우리 종의 본질적인 특징이다. 우리는 경험과 일상의 사건, 우리를 둘러싼 세상에 의미를 부여한다. 의미 찾기는 모든 만남과 관계에 영향을 미치며, 모든 추상적 사고의 동기일 뿐 아니라 예술과 문학을 비롯한 문화의 모든 면을 지탱한다. 우리는 깨어 있는 모든 순간 의미를 만든다. 그것을 의식하지 못할 때도 많다. 입을 열어 말할 때마다 사실상 우리는 세상에 의미를 날려 보내는 셈이다. 어떤 면에서 이런 의미들은 허구일 수도 있지만, 우리는 아니라고 끊임없이 자신을 설득한다. 어쨌든 행복한 환상이 그 대안(존재 자체가 무의미하다는 생각)보다는 훨씬 낫다.

인류는 인지능력을 갖추자마자 삶에 의미를 투사하기 위한 관습들(언어, 의례, 신화, 종교, 예술)을 개발했다. 그렇지 않았다면 무의미했을 삶에 의미를 부여하려 했다. 이런 관습들은 행운을 불러낼 수 있다며 인류를 안심시켰다. 신이 우리를 돌본다고, 그리고 무엇보다 사후에도 삶이 계속된다고 안심시켰다. 처음부터 색은 핵심적인 역할을 했다. 최초의 동굴벽화가 그려지기 수천 세기 전부터 아프리카 곳곳의 인류는 레드오커를 파내고 거래하고 가공하여, 이 선명한 안료를 몸에 바르며 무덤에 뿌렸다. 그렇게 해서 빨강은 최초의 상징 가운데 하나가 되었다. 피의 색 빨강은 생명의 은유가 되었다. 생명과 생식력, 정력의 은유였다. 산 자를 계속 살리고, 어쩌면 죽은 자를 되살릴지도 모를 색으로 여겨졌다.

처음에는 선택할 만한 색이 많지 않았다. 수천 세대 동안 우리 조상들은 광물에서 자연적으로 생긴, 몇 안 되는 염료만 쓸 수 있었다. 카본블랙, 캘사이트화이트, 레드오커와 옐로오커, 브라운엄버 brown umber. 인류가 새로운 색소를 고안한 것은 신석기시대 말이나 되어서였다. 인디고(남아메리카에서 기원전 4000년부터 사용), 버밀리언(기원전 3000년부터 스페인에서 사용), 이집션블루(이집트에서 기원전

2500년쯤 제조), 티리언퍼플(기원전 1500년경 근동 지역에서 개발), 한퍼플han purple(기원전 800년경 중국에서 개발). 이런 물질은 대체로 대규모 채굴 시설과 대규모 노동력, 복잡한 제조 과정을 요구했다. 그러므로 이런 염료들 자체가 그 무렵 사람들이 색을 상당히 중요하게 여겼음을 보여주는 증거다. 이런 색들은 당연히 지위의 상징이 되었다. 몇몇 안료와 염료는 가장 고급스러운 사치품만큼 값비쌌고, 부유하고 권세 있는 자들만 손에 넣을 수 있었다.

지금은 상황이 무척 달라졌다. 1850년대 과학적 혁신 이후 수많은 색이 합성되었다. 지금은 4만 개가 넘는 염료와 안료가 시장에 팔리며, 새로운 색상들이 매주 등장한다.[1] 현대의 삶은 예전에는 상상할 수 없었거나 적어도 구하기 힘들었던 색들에 흠뻑 젖었다. 색이 도처에 있고 워낙 저렴해서 우리 대부분은 색을 당연하게 여긴다. 몇 세기 전에는 무지개처럼 색이 가지런히 놓인 기본적인 크레용 한 상자로도 황제와 연금술사들을 황홀경에 빠트렸을 텐데, 요즘에는 유아들의 관심을 붙들어두기도 힘들다. 한편 안료 제작자들은 너무 많은 색조와 색채를 내놓다 보니 적합한 이름이 다 동나버렸을 정도다. 그래서 '죽은 연어dead salmon'나 '코끼리의 숨결elephant's breath', '시골뜨기 초록churlish green' 같은 이름이 등장한다.

그러나 색은 단지 표면 장식만이 아니다. 우리의 삶 깊숙이 스미고, 우리의 행동과 말과 생각을 물들이며, 우리 종이 스스로를 에워싸며 엮은 더 큰 의미망에 속한다. 수천 년 동안 우리는 색을 보편적 언어로 이용해 근본적으로 중요한 생각들을 소통했다. 어떻게 살고 사랑할지, 무엇을 숭배하거나 두려워해야 할지, 우리가 누구이며 어디에 속하는지. 어쩌면 색은 너무나 직접적이며 생생한 목소리로 말하기 때문에 의미를 가장 강력하게 전달하는지 모른다. 그러나 단지 의미를 전달하기만 하는 것이 아니다. 그 의미들이 존재하는 맥락을

창조한다. 자연과 문화, 경험과 이해 사이를 오가며 우리와 세상을 연결한다. 언제나 도처에 있는 색이라는 프리즘을 통해 우리는 우리를 둘러싼 사람과 장소, 사물을 볼 뿐 아니라 그들을 느끼고 생각한다. 우리가 공기 속에서 숨쉬듯, 또는 물속에서 수영하듯, 우리는 색에 빠져 있다.

지금쯤 이 책이 색에 대한 이야기보다는 우리 자신에 대한 이야기였음이 분명해졌을 것이다. 우리가 만드는 상징들, 그리고 그들을 채우는 관심사들을 다룬 이야기다. 이 책에서 나는 일곱 색을 사용해 우리 안에 깊이 뿌리내린 고정관념을 이해하려 했다. 우리는 검게 보이는 어둠에서 우리의 깊은 두려움을 알아보았다. 피의 윤기 흐르는 빨강에 투영된 우리의 생명과 몸을 보았다. 가늘게 눈을 뜨고 눈부시게 빛나는 노란 태양을 바라보며 강력한 신들의 모습을 언뜻 보았다. 푸른 하늘과 바다에서는 수평선과 지평선 너머 세상들을 상상했다. 깨끗한 하얀 표면을 도덕적·미학적·사회적 순수성의 모범으로 내세웠으며, 19세기에 개발된 합성 보라색들을 기술 진보의 상징으로 찬양했고, 자연에 있는 수많은 초록을 낙원과 재생의 상징으로 끌어안았다. 수천 년 동안 우리는 이러한 희망과 불안, 집착을 색에 투사했다. 그러므로 색의 역사는 인간의 역사다.

고대 이집트어에서 색을 뜻하는 단어는 iwn이었다. 또한 '피부', '본질', '특성', '존재'를 뜻하는 이 단어는 인간 머리카락 모양의 상형문자로 표현되기도 했다. 이 놀라운 문명의 구성원들은 색과 사람이 대단히 유사하다고 생각했다. 그들에게 색은 사람과 같았다. 생명과 에너지, 힘, 개성으로 가득했다. 고대 이집트인들이 직관적으로 알아차렸던 것처럼, 이제 우리는 사람과 색이 얼마나 깊이 얽혀 있는지 이해한다. 어쨌든 궁극적으로 색은 색을 인지하는 사람이 만드는 것이다. 우리가 보는 모든 색채는 우리 안에서 만들어진다. 언어를 형

성하고, 기억을 저장하며, 감정을 일으키고, 생각을 만들며, 의식을 낳는 그 회색 물질에서 제작된다. 색은 우리 상상력의 안료이며, 우리는 그 안료로 세상을 칠한다. 그 어떤 도시보다 크고, 그 어떤 기계보다 정교하며, 그 어떤 그림보다 아름다운 색은 사실 인간의 가장 위대한 창조물인지 모른다.

감사의 글

이 책을 만들기 시작한 지는 한참 됐다. 원래는 서양미술에서의 색을 다룬 일련의 짧은 에세이로 구상했고 한동안 이 작업이 간단할 거라는 내 확신을 믿고 있었다. 그러나 색에 대해서는 아무것도 간단하지 않았다. 색이라는 주제는 조사하면 할수록 범위가 더 넓어졌고, 막다른 길로 나를 유인했으며, 내 질문에 무수히 많은 다른 질문으로 답했다. 나는 시간과 공간을 계속해서 확장하며 10여 개의 다른 학문들 속에서 길을 잃고 헤매었다. 결국 나는 이 주제를 조사하느라 짜릿한 7년을 보냈고, 산더미 같은 메모들을 한 권의 책으로 정제하느라 또 다른 1년을 보냈다.

대부분의 조사 작업은 5년 동안 크리스토퍼와 셜리 베일리에게서 후한 연구 지원금을 받으며, 케임브리지대학 곤빌앤드키즈 칼리지의 연구원으로서 수행했다. 키즈 칼리지는 이 책을 구성하는 학제간 연구에 특히 도움이 되었다. 여러 분야의 출중한 학자들이 키즈 칼리지의 연구원으로 모여 있었고, 많은 동료가 그들의 인상 깊은 전문지식을 나와 공유해주었다. 나는 여러 동료 학자에게서 은혜를 입었다. 과학적 오류를 찾아내기 위해 이 책의 전체 초고를 철저히 읽어준 신경과학자 존 몰론(그가 오류 몇 개를 발견했다), 초기 우주의 색들이 어땠는지 내게 두 번 이상 설명해주어야 했던 이론물리학자 윌 핸들리, 선사시대 인류에 관한 논의를 살펴봐준 고고학자이자 인류학자 마누엘 윌, 트룬홀름 태양 전차 발견에 대한 심오한 덴마크어 해설을 번역하도록 도와준 옌 셰르브, 책을 쓰는 내내 나를 지원한 (그리고 이의를 제기한) 존 케이시, K.J. 파텔, 앨런 페르슈트, 로빈 홀러

331

웨이에게 감사를 전한다.

내 출판 대리인 데이비드 고드윈에게도, 특히 이 책의 발행인을 소개해준 것에 감사하다. 그리고 이 책을 맡겨주고 내가 집필하는 동안 참을성 있게 기다려주었으며 내가 많은 갈림길에 봉착할 때마다 조언을 해준 스튜어트 프로피트, 막바지 수정을 흔쾌히 인내해준 교열 담당자 데이비드 왓슨, 출판에 이르기까지 책을 이끈 레베카 리, 이 책을 세계와 공유할 수 있게 해준 피오나 리브시와 아니아 고든, 그리고 물론 편집자 벤 시뇨어에게 고마움을 전한다. 벤은 책을 준비하는 내내 지칠 줄 모르는 관심과 지성으로 내 글을 읽고 몇몇 부분 중대하게 개입했으며, 결국 내가 쓰고 싶은 책을 찾아가도록 도와주었다.

이 책에는 나뿐 아니라 나와 가까운 사람들의 노력도 들어 있다. 초안을 살펴봐주신(그리고 이제까지 읽은 것 중 내 박사 논문 다음으로 가장 재미없다고 말씀해주신) 아버지께, 매주 아이들을 돌봐주셔서 내가 감히 바랐던 것보다 훨씬 많이 도서관에 다녀올 수 있도록 해주신 어머니께, 정원 창고의 열쇠를 내어주신 장인 장모 하샤드와 리즈 토피왈라께 감사를 드린다. 내가 그곳에서 몇 주를 지내며 하루에 16시간씩 작업하는 동안 나를 버티게 해준 힘은 장인어른이 만들어주신 구라자트 음식이었다. 무엇보다 내 아내 커티에게, 그녀가 내 옆에 있음에 감사하다. 그녀는 나의 바위이자 최고의 친구이자 공명판이자 영감이다. 그리고 2018년 11월 우리의 세상에 불시착하여 그 이후 내내 우리의 삶을 색으로 가득 채우고 있는 아들 라피를 어떻게 빠뜨릴 수 있을까.

미주

서론

1 O. Pamuk, *My Name Is Red*, trans. E. Gökner (London: Faber and Faber, 2001), p.227. 오르한 파묵, 『내 이름은 빨강 1~2』(민음사, 2019).

2 Nizami, *Haft Paykar*, trans. J. Scott Meisami (Oxford & New York: Oxford University Press, 1995). 이 시의 색 상징에 대해 더 알고 싶다면 다음 자료를 보라. G. Krotkoff, 'Colour and number in the *Haft Paykar*', in R. Savory & D. Agius, eds., *Logos Islamikos: Studia Islamica in Honorem Georgii Michaelis Wickens* (Toronto: Political Institute of Medieval Studies, 1984), pp. 97-118.

3 M. Merleau-Ponty, *The Primacy of Perception*, J. Edie, ed., (Evanston: Northwestern University Press, 1964), p. 180에서 재인용.

4 첫 번째 채널은 L원뿔과 M원뿔의 신호를 비교한다. L원뿔의 신호만 받았다면 원뿔세포들이 긴 파장의 붉은빛을 흡수했다고 결론 내린다. M원뿔의 신호만 받는다면 중간 파장의 초록빛을 흡수했다고 결론 내린다. 다음 채널은 S원뿔의 신호를 L원뿔 및 M원뿔의 신호와 비교한다. S원뿔의 신호는 파란빛을 흡수했음을 나타내는 반면 L원뿔과 M원뿔의 신호는 노란빛을 뜻한다. 마지막 단색 채널은 L원뿔과 M원뿔의 신호들을 모두 더한다. 둘 다 반응한다면 우리는 흰색을 보지만 둘 다 반응하지 않는다면 검정을 본다.

5 남성의 색맹은 원인이 다양하다. 최소 6퍼센트의 남성들은 세 가지 원뿔세포를 갖고 있지만 한 가지가 안정적이지 못한 이상삼색형색각자

이다. 2퍼센트 미만의 남성들은 원뿔세포를 두 종류만 가져서 이색형 색각자라 불린다.

6 J. Albers, *Interaction of Color* (New Haven & London: Yale University Press, 1963), p. 3. 요제프 알버스, 『색채의 상호작용』(경당, 2013).

7 한 연구에서는 2004년 올림픽의 격투기 종목(권투, 태권도, 그레코로 만형 레슬링, 자유형 레슬링) 경기 결과를 분석했다. 각 경기에서 경쟁 자들은 빨강이나 파랑 선수복을 무작위로 배정받았다. 색깔이 결과에 아무 영향도 미치지 않는다면 빨강과 파랑 선수복의 승률은 거의 비슷했을 것이다. 그러나 결과는 그렇지 않았다. 연구자들은 빨간색 복장이 상당히 유리하다는 사실을 발견했다. 순위가 같은 운동선수들이 시합했을 때 빨강 선수복을 입은 사람이 이길 확률이 파랑 선수복을 입은 경쟁자보다 20퍼센트 높았다. R. Hill & R. Barton, 'Red enhances human performance in contests', *Nature*, vol. 435 (19 May 2005), p. 293. 또다른 연구는 1946년부터 2003년까지 영국 축구 리그 결과를 검토했고, 빨간 셔츠를 입은 팀이 다른 팀보다 더 성공적이었다는 사실을 발견했다. M. Attrill et al., 'Red shirt colour is as long-term team success in English football', *Journal of Sports Sciences*, vol. 26, no. 6 (May 2008), pp. 577-82.

8 T. Matsubayashi et al., 'Does the installation of blue lights on train platforms shift suicide to another station? Evidence from Japan', *Journal of Affective Disorders*, vol. 169 (December 2014), pp. 57-60.

9 S. Singh, 'Impact of color on marketing', *Management Decision*, vol. 44, no. 6 (2006), pp. 783-9; 그리고 K. Fehrman & C. Fehrman, *Color: The Secret Influence* (Upper Saddle River: Prentice Hall, 2000), pp. 141-58을 보라.

10 E. Bolton, *His Elements of Armories* (London: George Eld, 1610), p. 169.

11　C. Soriano & J. Valenzuela, 'Emotion and colour across languages: implicit associations in Spanish colour terms', *Social Science Information*, vol. 48, no. 3 (2009), pp. 421-2.

12　'Pink or blue?', *The Infant's Department* (June 1918), p. 161.

13　이 구절의 유래는 1960년대까지 거슬러 올라간다고 알려져 있지만, 많은 유명한 인용구가 그렇듯 잘못된 정보다. 패션 에디터 다이애나 브릴랜드Diana Vreeland가 분홍색을 '인도의 네이비블루the navy blue of India'라고 표현한 것이 이 구절의 유래라고 여겨진다. 1970년대 후반에 '뉴트럴'(중간색)이 '네이비'를 대체하고, 1980년대에 '블랙'으로 변하면서 표현이 달라졌다고 한다. 다음 글을 참조하라. B. Zimmer, 'On the trail of "the new black" (and "the navy blue")', *Language Log* (28 December 2006) http://itre.cis.upenn.edu/~myl/languagelog/archives/003981.html (accessed: 30 July 2018).

14　C. Dior, The Little Dictionary of Fashion, (London: V&A publications, 2007(first edn 1954)), p. 14.

15　Cheskin, MSI-ITM, & CMCD Visual Symbols Library, *Global Market Bias, Part 1-Color* (2004). http://www.marketingresearchbase.nl/Uploads/Files/2004_Global_Color_2d_A4.pdf (accessed: 31 July 2018). ｜현재 이 링크는 접속이 안 되므로 다음 링크를 참조하라—옮긴이 https://www.yumpu.com/s/zsmaVgbOwDYkXxyL (접속일: 2022년 1월 7일).

16　F. Adams & C. Osgood, 'A cross-cultural study of the affective meanings of color', *Journal of Cross-Cultural Psychology*, vol. 4, no. 2 (June 1973), pp. 135-56을 참조하라.

17　여기에는 xiuhtic(파랑/초록 터키옥색), chalchihuitl(초록/파랑), xiuhuitl(초록), quiltic(연초록), nochtli(중간 초록), quilpalli(강렬한 초록), matlaltic(어두운 초록)이 포함된다. E. Ferrer, 'El color entre los

pueblos nahuas', *Estudios de Cultura Nahuatl*, vol. 31 (2005), p. 204.

18 D. Turton, 'There's no such beast: cattle and colour naming among
the Mursi', *Man*, vol. 15, no. 2 (June 1980), pp. 320-38. 한때 승마를
열렬히 사랑했던 영국인들은 bay(암갈색 말), buckskin(황회색 말),
chestnut(밤색 말), cremello(크림색 말), dun(회갈색 말), palomino(갈기
와 꼬리는 흰색이고 털은 노르스름한 크림색 말), perlino(크림색 털에 어
두운 크림색 갈기와 꼬리를 지닌 말), piebald(두 가지 색으로 얼룩덜룩한
말), roan(흰색 털이 섞인 갈색이나 검정 말), skewbald(검정을 제외한 색
에 흰색이 섞인 말), smokey(회갈색 말), sorrel(밝은 갈색이나 적갈색 말)
을 비롯해 오직 말을 묘사할 때만 쓰는 색 용어를 많이 갖고 있었다.

19 훌륭한 연구로 다음을 참조하라. R. Kuehni & A. Schwarz, *Color Ordered:
A Survey of Color Systems from Antiquity to the Present* (Oxford:
Oxford University Press, 2008).

1장 검정: 어둠 밖으로

1 'Sonnet of Black Beauty', in *The poems English and Latin of Edward
Lord Herbert of Cherbury*, ed. G. Moore Smith (Oxford: Clarendon Press,
1923), p. 38. 이 시는 셔베리의 사후인 1665년에 처음 발표되었다.

2 R. Fludd, *Tractatus secundus de naturae simia seu technica
macrocosmi*, 2nd edition (Frankfurt: Johan-TheodordeBry,1624), pp.
701-2.

3 R. Fludd, *De Utriusque Cosmi Historiae, maioris scilicet et minoris,
metaphysica, physica, atque technica historia* (Oppenheim: Johan-
Theodor de Bry, 1617), p. 26.

4 같은 곳.

5 'Discourse of Hermes Trismegistus: Poimandres', 1:4, in B. Copenhaver, ed., *Hermetica: The Greek Corpus Hermeticum and the Latin Asclepius in a New English Translation with Notes and Introduction* (Cambridge: Cambridge University Press, 1992), p. 1.

6 더 많은 자료는 N. Emerton, 'Creation in the thought of J.B. van Helmont and Robert Fludd', in P. Rattansi & A. Clericuzio, eds., *Alchemy and Chemistry in the 16th and 17th centuries* (Dordrecht, Boston & London: Kluwer Academic Publishers, 1994), pp. 85-102를 보라.

7 'Creation Hymn' (10:129), *The Rig Veda*, trans. W. Doniger (London: Penguin, 2005), pp. 4-5. 이정호, 『『베다』 읽기』(세창미디어, 2015) 참고.

8 J. Major et al, *The Huainanzi: A Guide to the Theory and Practice of Government in Early Han China*, 7.1 (New York: Columbia, 2010), p. 240.

9 M. Witzel, *The Origins of the World's Mythologies* (Oxford: Oxford University Press, 2012), p. 110에서 재인용.

10 이 문제에 대해 도움을 준 동료 학자인 케임브리지대학 곤빌앤드키즈 칼리지의 윌 핸들리Will Handley에게 감사한다. 초기 우주의 색깔에 대해 더 알고 싶다면 다음 자료를 참조하라. W. Handley, 'Kinetic initial conditions for inflation: theory, observations and methods', Ph.D thesis (University of Cambridge, 2016), p. 13.

11 A. Parker, *In the Blink of an Eye: How Vision Sparked the Big Bang of Evolution* (New York: Basic Books, 2003)를 보라. 앤드루 파커, 『눈의 탄생』(뿌리와이파리, 2007).

12 P. Bogard, *The End of Night: Searching for Natural Darkness in an Age of Artificial Light* (New York: Black Bay, 2014). 폴 보가드, 『잃어버린

밤을 찾아서』(뿌리와이파리, 2014).

13　C. Grillon et al., 'Darkness facilitates the acoustic startle reflex in humans', *Biological Psychiatry*, vol. 42, no. 6 (September 1997), pp. 453-60.

14　이 공포증은 암소공포증nyctophobia과 암흑공포증achluophobia, 어둠 공포증lygophobia처럼 다양한 이름으로 불린다. 2014년 미국 정신건강연구소가 실시한 연구의 자세한 자료는 다음을 참조하라. D. Jagdag and A. Balgan, 'The fear in Mongolian society: comparative analysis', *Asian Journal of Social Sciences&Humanities*, vol. 4, no. 2 (May 2015), p. 147.

15　E. Burke, *A Philosophical Enquiry into the Origin of Our Ideas of the Sublime and Beautiful* (London: J. Dodsley, 1767), p. 280. 에드먼드 버크, 『숭고와 아름다움의 관념의 기원에 대한 철학적 탐구』(마티, 2019). 이렇게 생각한 사람이 버크가 처음은 아니었다. 7세기 세비야의 성 이시도루스에 따르면 '밤night'이라는 단어는 '해치다'를 뜻하는 라틴어 nocendo에서 유래했다. *Isidore of Seville's Etymologies: Complete English Translation*, trans. P. Throop, vol. 1 (Charlotte: MedievalMS, 2013), xxxi.1

16　J. Locke, *An Essay Concerning Human Understanding and a Treatise on the Conduct of Understanding* (Philadelphia: Hayes & Zell, 1854), p. 262.

17　이해하기 쉬운 소개로는 다음 자료를 참조하라. S. Lieu, *Manichaeism in the Later Roman Empire and Medieval China: A Historical Survey* (Manchester: Manchester University Press, 1985), pp. 1-24.

18　G. Gnoli, 'Manichaeism: an overview', in M. Eliade, ed., *The Encyclopedia of Religion*, vol. 9 (New York: Macmillan, 1987), pp. 161-

70에서 재인용.

19 St Augustine, *Concerning the City of God against the Pagans*, trans. G. Evans (London: Penguin, 2003) Book XII: 7.

20 두 가지 훌륭한 논의로는 다음 자료들을 참조하라. R. Sorensen, *Seeing Dark Things: the Philosophy of Shadows* (Oxford: Oxford University Press, 2008); 그리고 A. Gilchrist, *Seeing Black and White* (Oxford: Oxford University Press, 2006).

21 R. Kuehni & A. Schwarz, *Color Ordered: A Survey of Color Order Systems from Antiquity to the Present* (New York: Oxford University Press, 2008), pp. 28-32를 참조하라.

22 E. Bolton, *His Elements of Armories* (London: George Eld, 1610), p. 144.

23 L.B. Alberti, On Painting, trans. C. Grayson (London: Penguin, 1991), p. 46.

24 I. Newton, *Opticks; or, a Treatise of the Reflections, Refractions, Inflexions and Colours of Light. Also Two Treatises of the Species and Magnitude of Curvilinear Figures* (London: Smith & Walford, 1704). 아이작 뉴턴, 『아이작 뉴턴의 광학』(한국문화사, 2018).

25 검정과 어둠과 침묵을 비교한, 오래됐지만 흥미로운 자료는 다음을 참조하라. R. Allers, 'On darkness, silence, and the nought', *The Thomist: A Speculative Quarterly Review*, vol. 9, no. 4 (October 1946), pp. 515-72.

26 M. Neifeld, 'The Ladd-Franklin theory of the black sensation', *Psychological Review*, vol. 31, no. 6 (November 1924), p. 499.

27 '안내섬광'의 정확한 원인은 알려지지 않았다. 우리 망막에 있는 시각색소의 열 변형 때문이라는 사람도 있고, 시각경로의 화학 전달물질에 의해 일어난다고 제안하는 사람도 있다. 더 자세한 내용은 다음을 보라. N. Elcott, *Artificial Darkness: An Obscure History of Modern*

Art and Media (Chicago: University of Chicago Press, 2016), pp. 30-33.

28 예를 들어, E. Hering, 'Über die sogenannte Intensität der Lichtempfindung und über die Empfindung des Schwarzen', *Sitzunsberichte der Kaiserlichen Akadaemie der Wissenschaften*, vol. 69 (1874), p. 97를 참조하라.

29 A. Gelb, 'Die "Farbenkonstanz" der Sehdinge', *Handbuch der normalen und pathologischen Physiologie*, vol. 12 (1929) pp. 594-678.

30 검은색의 지각에 대한 중요한 연구 세 가지로 다음을 참조하라. V. Volbrecht & R. Kliegl, 'The Perception of Blackness: an historical and contemporary review', in W. Backhaus et al., eds., *Color Vision: Perspectives from Different Disciplines* (Berlin: De Gruyter, 1998), pp. 187-206; C. Cicerone et al., 'Perception of blackness', *Journal of the Optical Society of America*, vol. 3, no. 4 (1986), pp. 432-6; 그리고 K. Shinomori et al., 'Spectral mechanisms of spatially induced blackness: data and quantitative model', *Journal of the Optical Society of America*, vol. 14, no. 2 (1997), pp. 372-87.

31 고대 영어에서 검정에는 이중적인 의미가 있었다. blac은 '환한', '빛나는', '반짝이는', '창백한'을 뜻하는 반면 blaec은 검댕이나 새까만 색을 의미했다. 아마 둘 다 불과 관련이 있을 것이다. blac는 지옥불의 환한 모습을 묘사한 반면 blaec는 타고 남은 찌꺼기를 묘사했다. 더 자세한 내용은 J. Joyce, 'Semantic development of the word black: a history from Indo-European to the present', *Journal of Black Studies*, vol. 11, no. 3 (March 1981), pp. 307-12를 보라.

32 *The Book of the Dead: The Papyrus of Ani*, trans. E. Wallis Budge (London: British Museum, 1895), p. 342.

33 색을 대하는 이집트의 태도에 관해 더 자세한 내용은 G. Robins,

'Color Symbolism', The Oxford Encyclopedia of Ancient Egypt, vol. 1 (Oxford: Oxford University Press, 2001), pp. 291-4를 보라.

34 Cicero, 'P. Vatinium testem interrogatio', in *The orations of Marcus Tullius Cicero*, trans. C. Yonge (London: George Bell & Sons, 1891), 30-2.

35 Cassius Dio, *Roman History*, trans. E. Cary & H. Foster (London: Heinemann, 1924), book 67, pp. 336-8. 도미티아누스의 손님들은 결국 이런 대접에 복수했다. 서기 96년 9월 18일, 여덟 명의 공모자가 도미티아누스의 내실로 들어가 그를 칼로 찔러 죽였다. http://penelope.uchicago.edu/Thayer/E/Roman/Texts/Suetonius/12Caesars/Domitian*.html#ref:moon_in_Aquarius

36 St Jerome, *Homilies on the Psalms*, trans. M.l. Ewald (Westminster, MD: Newman, 1964), p. 140.

37 K. Lowe, 'The global consequences of mistranslation: the adoption of the "black but…" formulation in Europe, 1440-1650', *Religions*, vol. 3 (2012), pp. 544-55를 보라.

38 G. L. Byron, *Symbolic Blackness and Ethnic Difference in Early Christian Literature* (London: Routledge, 2002), pp. 41-51.

39 E.B. Virsaladze, *Gruzinskie Narodnye Predaniya i Legendy* (Moscow: Nauka, 1973), p. 268.

40 이와 더불어 더 많은 표현에 대해서는 다음을 참조하라. *Oxford English Dictionary*, 2nd edn, vol.2(Oxford:Clarendon Press,1989), pp.238-44.

41 1557년 처음 영어에 기록된, 오렌지색을 지칭하는 기본색 용어를 셰익스피어가 사용했는지는 논란이 조금 있다. 그는 이 형용사를 한 정용법으로 한 번 썼다. 『한여름 밤의 꿈A Midsummer's Night Dream』(1막 2장)에서 등장인물 보텀은 "오렌지-황갈색 턱수염orange-tawny

341

beard"을 언급한다. 셰익스피어는 기본색 용어가 아닌 다른 색 용어도 많이 사용했다. 진홍색crimson(16번), 황갈색tawny(13번), 주홍색scarlet(12번), 거무스름한swart · 거무스레한swarth · 거무접접한 swarthy(7번)을 썼고 금이나 금빛은 100번 넘게 썼다(물론 색만을 지칭하지는 않았다).

42 이 수치들은 A-M. Janziz, *A study of colour words in Shakespeare's works* , Ph.D thesis (University of Sheffield, 1997) http://etheses. whiterose.ac.uk/14443/1/266836.pdf (accessed: 22 November 2017) 의 것들과 일치한다. 셰익스피어의 색에 대해 더 자세한 자료로 P. Bock, 'Color terms in Shakespeare', in P. Bock, ed., *Shakespeare and Elizabethan Culture* (New York: Schocken Books, 1984), pp. 123-33도 참조하라.

43 셰익스피어가 이 표현들을 처음 사용한 것은 아니었다. 'Coal-black' 은 13세기에 최초로 등장했고, 'pitch-black'은 14세기에, 'jet black'은 15세기에 나타났다.

44 W. Shakespeare, *A Midsummer Night's Dream* (Act 5, Scene 1).

45 더 알고 싶다면 E. Bronfen, *Night Passages: Philosophy, Literature, and Film*, trans. E. Bronfen & D. Brenner (New York: Columbia University Press, 2013), pp. 109-35를 보라.

46 J. Milton, *Paradise Lost: A Poem in Ten Books* (London: Peter Parker, Robert Boulter & Matthias Walker, 1667). 존 밀턴, 『실낙원』(CH북스, 2019); L. Sterne, *The Life and Opinions of Tristram Shandy, Gentleman*, vol. 1 (York: Ann Ward, 1759), pp. 73-4. 로렌스 스턴, 『신사 트리스트럼 샌디의 생애와 견해 1~2』(지식을만드는지식, 2020).

47 G. de Nerval, *Les Filles du feu* (Paris: Michel Lévy Frères, 1854).

48 E. A. Poe, *The Raven and Other Poems* (New York: Wiley and Putnam,

1845).

49 『옥스퍼드 영어사전』이 제공하는 정의들을 요약한 설명이다. 전체 목록은 *Oxford English Dictionary*, 2nd edn, vol. 2 (Oxford: Clarendon Press,1989), pp.244-52를 보라. 비슷한 목록으로는 J. Stabler & F. Goldberg, 'The black and white symbolic matrix', *International Journal of Symbology*, vol. 4 (July 1973), pp. 27-35를 보라.

50 검정으로 표시된 부정어를 알아차리는 데는 890밀리초가 걸린 반면, 흰색으로 표시된 부정어는 909밀리초가 걸렸다. 흰색 긍정어는 863밀리초, 검정 부정어는 876밀리초가 걸렸다. B. Meier et al., 'Black and White as Valence Cues: A Large Scale Replication Effort of Meier, Robinson, and Clore (2004)', *Social Psychology*, vol. 46 (2015), pp. 174-8. 이보다 앞선 연구는 B. Meier et al., 'Why good guys wear white: automatic inferences about stimulus valence based on brightness', *Psychological Science*, vol. 15, no. 2 (2004), pp. 82-87에서 볼 수 있다.

51 J. Williams & J. K. Roberson, 'A Method for Assessing Racial Attitudes in Preschool Children', *Educational and Psychological Measurement*, vol. 27 (1967), pp. 671-89.

52 L. Porter, *Tarnished Heroes, Charming Villains and Modern Monsters: Science Fiction in Shades of Gray on 21st Century Television* (Jefferson: McFarland & Co, 2010)을 보라.

53 J. Tanizaki, *In Praise of Shadows*, trans. T. Harper & E. Seidensticker (Stony Creek: Leete's Island Books, 1977), p. 31. 다니자키 준이치로, 『음예 예찬』(민음사, 2020).

54 W. Theodore de Bary, 'The vocabulary of Japanese aesthetics, I, II, III', in N. Hume, ed., *Japanese Aesthetics and Culture: A Reader* (Albany: State University of New York Press, 1995), p. 52에서 재인용.

55 Tanizaki, *In praise of Shadows*, pp. 16-17.

56 T. Izutsu, 'The elimination of color in Far Eastern art and philosophy', *Eranos Jahrbuch: 'The Realms of Colour'*, 1972 (Leiden: E.J. Brill, 1974), pp. 429-64를 보라.

57 예를 들어 Laozi, *The Daodejing of Laozi*, P. Ivanhoe, ed., (Indianapolis: Hackett, 2003), p. 12를 보라.

58 H. Paul Varley, 'Cultural life in Medieval Japan', in J. Whitney Hall & K. Yamamura, eds, *The Cambridge History of Japan*, volume 3 (Cambridge: Cambridge University Press, 1988), p. 453에서 재인용. 다른 번역으로는 H. Shirane, ed., *Traditional Japanese Literature: An Anthology, Beginnings to 1600* (New York: Columbia University Press, 2012), p. 307을 보라.

59 T. Tsien, *Collected Writings on Chinese Culture* (Hong Kong: Chinese University of Hong Kong, 2011), pp. 115-27을 참조하라.

60 이 문단은 『역대명화기Records of Famous Paintings of All the Dynasties』 (시공아트, 2008)의 일부로, Editorial Committee of Chinese Civilization, ed., *China: Five Thousand Years of History and Civilization* (Hong Kong: University of Hong Kong, 2007), p. 733에서 재인용했다. 다른 번역으로는 W. Acker, *Some T'ang and pre-T'ang Texts on Chinese painting* (Leiden: Brill, 1954), p. 185를 보라.

61 J. Parker, *Zen Buddhist Landscape Arts of Early Muromachi Japan 1336-1573* (Albany: State University of New York Press, 1999)을 참조.

62 I. Tanaka, *Japanese Ink Painting: Shubun to Sesshu* (Tokyo & New York: Weatherhill, 1972), p. 105.

63 이 주제를 훌륭하게 다룬 자료로 다음을 참조하라. Yukio Lippit, 'Of Modes and Manners in Japanese Ink Painting: Sesshu's *Splashed ink*

Landscape of 1495', *Art Bulletin*, vol. 94, no. 1 (March 2012), pp. 50-77.

64 K. Morrissey Thompson, *The Art and Technique of Sumi-e Japanese Ink Painting* (Clarendon: Tuttle Publishing, 2012).

65 이 주제를 더 살펴보고 싶다면 다음 자료를 참조하라. D. Keene, 'Japanese aesthetics', *Philosophy East and West*, vol. 19, no. 3 (July 1969), p. 297.

66 그러나 점점 일본인들은 '외래어'인 '컬러텔레비전カラーテレビ'을 더 자주 쓰게 됐다. H. Zollinger, 'Categorical color perception: influence of cultural factors on the differentiation of primary and derived basic color terms in color naming by Japanese children', *Vision Research*, vol. 28, no. 12 (1988), pp. 1, 379-82.

67 *Washington Post* (26 June 1983), p. K3.

68 Alberti, *On Painting*, p. 84.

69 J. Wilson-Bareau, ed., *Manet by Himself: Correspondence and Conversation, Paintings, Pastels, Prints and Drawings* (London: TimeWarner, 2004), p. 42에서 재인용. 마네와 벨라스케스의 관계를 더 알고 싶다면 J. Wilson-Bareau, G. Tinterow & G. Lacambre, eds, *Manet/Velazquez: The French Taste for Spanish Painting* (New Haven & London: Yale University Press, 2003)의 'Manet and Spain', pp. 203-58을 참조하라.

70 M.R. Kessler, 'Unmasking Manet's Morisot', *The Art Bulletin*, vol. 81, no. 3 (1999), pp. 473-89을 참조하라. 이 그림의 검정은 보는 사람에게 대단한 영향을 미쳤다. 시인 폴 발레리Paul Valery는 이렇게 썼다. "다른 무엇보다 처음 나를 덮친 것은 '검정'이었다. 작은 장례식 모자의 완벽한 검정과, 밤색 머리타래와 뒤섞인 모자의 끈, 그리고 그것들에 어른거리는 장밋빛. 이는 오직 마네만이 표현할 수 있는 검정이었

다. … 이 강렬한 검정들, 배경의 세련된 단순성, 창백하거나 장밋빛
으로 빛나는 피부, '젊은' 느낌을 주는 '최신 유행' 모자의 기이한 실
루엣, 서로 뒤섞인 곱슬머리와 모자끈과, 얼굴 양쪽에 하나씩 있는 리
본. 모호한 시선을 고정한 큰 눈의 얼굴은 그 자체로 깊디깊은 망연
자실을, 일종의 부재 속 현존을 보여준다. 이 효과들이 전체적으로
모여 보기 드문 인상을… '시'를 만들어낸다." C. Armstrong, *Manet
Manette* (New Haven & London: Yale University Press, 2002), p. 175에서
재인용. 마네의 검정에 대해서는 C. Imbert, 'Manet: effects of black',
Paragraph, vol. 34, no. 2 (July 2011), pp. 187-98도 참조하라.

71　O. Redon, *To Myself: Notes on Life, Art and Artists*, trans., M.
　　Jacob & J. Wasserman (New York: George Braziller, 1986), p. 103.

72　J. Richardson, *A Life of Picasso: 1881-1906, volume 1* (London:
　　Random House, 1991) p. 417에서 재인용.

73　H. Matisse, 'Black is a colour' (1946), in J. Flam, ed., *Matisse on art*
　　(Oxford: Phaidon, 1978), pp. 106-7.

74　A. Vollard, *Renoir: An Intimate Record*, trans. H. van Doren & R.
　　Weaver (New York: Dover, 1990), p. 52에서 재인용.

75　더 자세하게는 S. Rosenthal, *Black Paintings* (Munich: Haus der Kunst,
　　2007), 그리고 S. Terenzio, *Robert Motherwell and Black* (New York:
　　Petersburg Press, 1980)을 참조하라.

76　A. Reinhardt, 'Black, Symbol', in B. Rose, ed., *Art-as-art: The Selected
　　Writings of Ad Reinhardt* (Berkeley & Los Angeles: University of
　　California Press, 1975), p. 96.

77　W. Smith, 'Ad Reinhardt's Oriental aesthetic', *Smithsonian Studies in
　　American Art*, vol. 4, no. 3/4 (summer-autumn 1990), pp. 22-45.

78　A. Reinhardt, 'End', in Rose, *Art-as-art*, p. 112.

79 술라주는 이 이야기를 여러 번 반복했다. 여섯 살 때라고 말한 적
 도 있고, 질문을 던진 사람이 누나라고 말한 적도 있다. 이 문단은 B.
 Ceysson, *Soulages*, trans. S. Jennings (Bergamo: Boffini Press, 1980), p.
 57에서 재인용.

80 같은 책, p. 60에서 재인용.

81 Z. Stillpass, 'Pierre Soulages', *Interview* (7 May 2014)에서 재인용.
 https://www.interviewmagazine.com/art/pierre-soulages (accessed: 7
 February 2018).

2장 빨강: 인류의 창조

1 Pamuk, *My Name is Red*, p. 227.

2 J-M. Chauvet, E. B. Deschamps & C. Hilaire, *Chauvet Cave: The
 Discovery of the World's Oldest Paintings* (London: Thames & Hudson,
 1996), pp. 41-2.

3 M. Lorblanchet, 'Peindre sur les Parois des Grottes', *Revivre la
 Prehistoire, Dossier de l'Archaeologie*, vol. 46 (1980), pp. 33-9를 참조
 하라.

4 선사시대 동굴벽화의 손에 대해서는 I. Morley, 'New questions of old
 hands: outlines of human representation in the Palaeolithic', in C.
 Renfrew & I. Morley, eds., *Image and Imagination: A Global Prehistory
 of Figurative Representation* (Cambridge: McDonald Institute of
 Archaeological Research, 2007), pp. 69-82를 참조하라.

5 「아트라하시스」의 전문은 *Myths from Mesopotamia: Creation,
 the Flood, Gilgamesh, and Others*, trans. S. Dalley (Oxford: Oxford

University Press, 2000), pp. 1-38을 보라.

6 이 문제를 숙고한 오래된 자료로는 *The works of John Donne*, vol. 1 (London: John W. Parker, 1838), pp. 502-3에 실린 존 던의 25번째 설교를 보라.

7 N. Psychogios et al., 'The human serum metabolome', *PLoS ONE*, vol. 6, no. 2 (16 February 2011).

8 척추동물의 피는 대체로 빨갛지만 많은 생물의 피는 다른 색이다. 갑각류와 연체동물의 피는 파란색이며(헤모시아닌의 영향), 벌레와 거머리의 피는 초록색이고(클로로크루오린), 몇몇 해양 벌레의 피는 보라색(헤메리트린)이다.

9 피에 대한 광범위한 논의는 C. Knight, *Blood Relations: Menstruation and the Origins of Culture* (New Haven and London: Yale University Press, 1991)를 참조하라.

10 J.J. Hublin et al., 'New fossils from Jebel Irhoud, Morocco and the pan-African origin of *Homo sapiens*,' *Nature*, vol. 546 (8 June 2017), pp. 289-92.

11 이 문제에 대한 열정적이고 뛰어난 논의로는 다음 자료를 보라. S. McBrearty & A. Brooks, 'The revolution that wasn't: a new interpretation of the origin of modern human behavior', *Journal of Human Evolution*, vol. 39 (2000), pp. 453-563.

12 레드오커의 색은 전적으로는 아니지만 대체로 산소와 철 사이의 전하 이동으로 생긴다. 에너지 광자에 의해 들뜬 산소 전자가 궤도에서 튀어나와 비어 있는 철 껍질에 들어가면서 짧은 파장의 가시광선을 흡수해 불그스름한 색을 얻게 된다. R. Tilley, *Colour and the Optical Properties of Materials*, 2nd edn(Chichester: Wiley&Sons, 2011), pp. 346-7.

13 '호모 에렉투스'가 레드오커를 사용했는지는 논란이 있다. 다음 자료

를 참조하라. K.P. Oakley, 'Emergence of higher thought 3.0-0.2 Ma B.P.', *Philosophical Transactions of the Royal Society of London*, vol. 292 (1981), pp. 205-11; 그리고 A. Marshack, 'On Paleolithic ochre and the early uses of color and symbol,' *Current Anthropology*, vol. 22, no. 2 (April 1981), pp. 188-91. 네안데르탈인들의 레드오커 사용에 대해서는 다음을 보라. 'Use of red ochre by early Neandertals', *Proceedings of the National Academy of Sciences of the United States of America*, vol. 109, no. 6 (February 2012), pp. 1, 889-94.

14 L. Barham, 'Possible early pigment use in South-Central Africa', *Current Anthropology*, vol. 39 (1998), pp. 703-10; P. van Peer et al., 'The Early to Middle Stone Age transition and the emergence of modern human behaviour at site 8-B-11, Sai Island, Sudan', *Journal of Human Evolution*, vol. 45 (2003), pp. 187-93. 다음 자료도 참조하라. C. W. Marean et al., 'Early human use of marine resources and pigment in South Africa during the Middle Pleistocene', *Nature*, vol. 449 (18 October 2007), pp. 905-8; 그리고 C.W. Marean, 'When the Sea Saved Humanity', *Scientific American*, vol. 303 (2010), pp. 54-61. 또한 F. d'Errico, 'Le rouge et le noir: implications of early pigment use in Africa, the Near East and Europe for the origin of cultural modernity', *South African Archaeological Society*, vol. 10 (2000), pp. 168-74도 참조하라.

15 I. Watts, M. Chazan & J. Wilkins, 'Early evidence for brilliant ritualized display: specularite use in the Northern Cape (South Africa) between 500 and 300ka', *Current Anthropology*, vol. 57, no. 3 (June 2016), pp. 287-310.

16 C. Henshilwood et al., 'A 100,000-year-old ochre-processing workshop

at Blombos Cave, South Africa', *Science*, vol. 344, no. 6053 (14 October 2011), pp. 219-22.

17 다음 자료를 참조하라. C. Henshilwood et al., 'Emergence of modern human behaviour: Middle Stone Age engravings from South Africa', *Science*, vol. 295, no. 1278 (15 February 2002), pp. 1278-80; 그리고 C. Henshilwood et al., 'Engraved ochres from the Middle Stone Age levels at Blombos Cave, South Africa', *Journal of Human Evolution*, vol. 57 (2009), pp. 27–47.

18 R. Rifkin, 'Assessing the efficacy of red ochre as a prehistoric hide tanning ingredient', *Journal of African Archaeology*, vol. 9 (2011), pp. 131–158.

19 R. Rifkin et al., 'Assessing the photoprotective effects of red ochre on human skin by in vitro laboratory experiments', *South African Journal of Science*, vol. 111, no. 3/4 (2015), pp. 1–8.

20 C. Duarte, 'Red ochre and shells: clues to human evolution', *Trends in Ecology and Evolution*, vol. 29, no. 10 (October 2014), pp. 560-65.

21 C. Knight, C. Power & I. Watts, 'The human symbolic revolution: a Darwinian account', *Cambridge Archaeological Journal*, vol. 5, no. 1 (1995), p. 87.

22 다른 고착제의 사용을 보여주는 증거에 대해서는 다음 자료를 참조하라. P. Villa et al., 'A milk and ochre paint mixture used 49,000 years ago at Sibudu, South Africa', *PLoS ONE*, vol. 10, no. 6 (June 2015).

23 다음 자료를 참조하라. Knight, Power & Watts, 'Human symbolic revolution'. 이 이론을 나중에 정교하게 다듬은 자료로는 다음을 보라. C. Power, '"Beauty magic": the origins of art', in R. Dunbar et al., eds., *The Evolution of Culture: An Interdisciplinary View* (Edinburgh:

Edinburgh University Press, 1999) pp. 92-112; 그리고 I. Watts, 'Red ochre, body-painting, and language: interpreting the Blombos ochre', in R. Botha & C. Knight, eds., *The Cradle of Language* (Oxford: Oxford University Press, 2009), pp. 62-92.

24 Power, 'Beauty magic', pp. 102-7을 보라.

25 G. Borg & M. Jacobsohn, 'Ladies in red – mining and use of red pigment by Himba women in Northwestern Namibia', *Tagungen des Landesmuseums für Vorgeschichte Halle*, vol. 10 (2013), pp. 43-51.

26 A. Jacobson-Widding, *Red-White-Black as a Mode of Thought: A Study of Triadic Classification by Colours in the Ritual Symbolism and Cognitive Thought of the Peoples of the Lower Congo* (Uppsala: Acta Universitatis Upsaliensis, 1979), pp. 158-60.

27 선사시대 유적지에서 발견된 다량의 레드오커 말고는 고고학적 근거가 없다. 게다가 선사 인류와 현대의 부족 공동체 사이의 연속성을 가정하는 것도 물론 문제가 있다.

28 N. Shoemaker, 'How Indians got to be red', *American Historical Review*, vol. 102, no. 3 (June 1997), pp. 625-44.

29 더 자세한 설명은 다음 자료를 참조하라. R. Sharer & L. Traxler, *The Ancient Maya* (Stanford: Stanford University Press, 2006), pp. 751-4.

30 B. de Sahagún, *Historia general de las cosas de la Nueva España*. A. Lopez Austin, *The Human Body and Ideology: Concepts of the Ancient Nahuas*, vol. 1 (Salt Lake City: University of Utah Press, 1988), p. 168에서 재인용.

31 마야 문화에 대한 탁월한 논의는 다음 자료를 참조하라. S. Houston et al., *Veiled brightness: a history of ancient Mayan color* (Austin: University of Texas Press, 2009).

32 B. Díaz del Castillo, *The Discovery and Conquest of Mexico, 1517-1521*, trans. A. P. Maudslay (New York: Farrar, Straus, and Cudahy, 1973), p. 192.

33 E. Hill Boone (ed.), *Painted Architecture and Polychrome Monumental Sculpture in Mesoamerica* (Washington, DC: Dumbarton Oaks Research Library and Collection, 1985), pp. 173-82.

34 더 넓은 논의는 다음 자료를 보라. M. de Orellana, 'From Red to Mexican Pink', *Artes de Mexico*, vol. 111 (November 2013), pp. 73-96. 또한 Houston, *Veiled Brightness*, pp. 44-50도 참조하라.

35 M. de Agredos Pascual et al., 'Annatto in America and Europe: tradition, treatises and elaboration of an ancient colour', *Arché: Publicación del Instituto Universitario de Restauración del Patrimonio de la UPV*, vols 4-5 (2010), pp. 97-102.

36 L. Gurgel et al., 'Studies on the antidiarrhoeal effect of dragon's blood from Croton urucurana', *Phytotherapy Research*, vol. 15, no. 4 (June 2001), pp. 319-22.

37 *Popol Vuh: The Mayan Book of the Dawn of Life*, trans. D. Tedlock (New York: Simon & Schuster, 1996). 고혜선 편역, 『마야 인의 성서 포폴 부』(여름언덕, 2005) 참조.

38 T. Eisner et al., 'Red cochineal dye (carminic acid): its role in nature', *Science*, vol. 208, no. 4447 (30 May 1980), pp. 1,039-42.

39 오래됐지만 꼼꼼한 연구로 다음 자료를 참조하라. R. Tonkin, 'Spanish red: an ethnographical study of cochineal and the opuntia cactus', *Trasnactions of the American Philosophical Society*, vol. 67, no. 5 (1977), pp. 1-84.

40 L. Ammayappan & D. Shakyawar, 'Dyeing of carpet woolen yarn using

natural dye from cochineal', *Journal of Natural Fibers*, vol. 13, no. 1 (2016), pp. 42-53.

41 두 가지 뛰어난 논의로 다음 자료를 참조하라. E. Phipps, *Cochineal: The Art History of a Color* (New Haven & London: Yale University Press, 2010); 그리고 C. Marichal, 'Mexican cochineal and European Demand for a Luxury Dye, 1550-1850', in B. Adam & B. Yun-Casalilla, eds., *Global Good and the Spanish Empire, 1492-1824: Circulation, Resistance and Diversity* (London: Palgrave, 2014), pp. 197-215.

42 S. de Jesus Mendez-Gallegos et al., 'Carmine cochineal *dactylopius coccus costa* (rhynchota: Dactylopiidae): significance, production and use', *Advances in Horticultural Science*, vol. 17, no. 3 (2003), pp. 165-71.

43 C. Norton & X. Gao, 'Zhoukoudian Upper Cave Revisited', *Current Anthropology*, vol. 49, no. 4 (August 2008), pp. 732-45.

44 H. Mai et al., 'Characterization of cosmetic sticks at Xiaohe Cemetery in early Bronze Age Xinjiang, China', *Scientific Reports*, no. 18,939 (January 2016).

45 E. Brenner, 'Human body preservation – old and new techniques', *Journal of Anatomy*, vol. 224, no. 3 (March 2014), pp. 316-44.

46 J. Needham, *Science and Civilisation in China*, vol. 5, part III (Cambridge: Cambridge University Press, 1976), p. 87.

47 같은 책, p. 111.

48 J. Cooper, *Chinese alchemy: Taoism, the power of gold, and the quest for immortality* (Newburyport: Weiser, 2016), p. 23.

49 다음 자료를 보라. C. Miguel et al., 'The alchemy of red mercury sulphide: the production of vermilion for medieval art', *Dyes and*

Pigments, vol. 102 (2014), pp. 210-17.

50 한 가지 논의로는 다음을 참조하라. R. J. Cutter, 'To make her mine: women and the rhetoric of property in early and medieval Fu', *Early Medieval China*, vol. 19 (2013), p. 48.

51 S. Miklin-Kniefacz et al., 'Searching for blood in Chinese lacquerware: *zhu xie hui*', *Studies in Conservation*, vol. 61, no. 3 (August 2016), pp. 45-51. 또한 다음 자료도 참조하라. A. Heginbotham et al., 'Some observations on the composition of Chinese lacquer', *Studies in Conservation*, vol. 61, no. 3 (August 2016), pp. 28-37.

52 J. Wyatt & B. Brennan Ford, *East Asian Lacquer: The Florence and Herbert Irving Collection* (New York: Metropolitan Museum of Art, 1992), pp. 96-7.

53 D. Lary, 'Chinese reds', in I. Germani & R. Swales (eds), *Symbols, Myths and Images of the French Revolution: Essays in Honour of James Leith* (Regina: Canadian Plains Research Centre, 1998), pp. 307-20.

54 'Eulogy of Mao Zedong' (1978), X. Lu, *Rhetoric of the Chinese Cultural Revolution: The Impact on Chinese Thought, Culture, and Communication* (Columbia: University of South Carolina Press, 2020), p. 102에서 재인용.

55 다음 자료를 보라. H. Qiang, 'A study of the metaphor of 'red' in Chinese culture', *American International Journal of Contemporary Research*, vol. 1, no. 3 (November 2011), pp. 99-102.

56 Z. Kövecses, *Metaphor: A Practical Introduction* (Oxford: Oxford University Press, 2010), pp. 140-44를 보라.

57 다음 자료를 참조. H.-N. Ho, 'Colour-temperature correspondences:

when reactions to thermal stimuli are influenced by colour', *PLoS ONE*, vol. 9, no. 3 (March 2014), e91854 20. 상반되는 연상에 대해서는 다음 자료를 보라. K. Tomaselli, 'Blue is hot, red is cold: doing reverse cultural studies in Africa', *Cultural Studies ↔ Critical Methodologies*, vol. 1, no. 3 (2001), pp. 283-318.

58 A. Kapoor, in *The John Tusa interviews*, BBC Radio 3 (6 July 2003), http://www.bbc.co.uk/programmes/p00ncbc1 (accessed: 2 January 2018) 에서 청취 가능.

59 트럼펫 비유는 적어도 18세기까지 거슬러 올라간다. 1789년 영국의 사 이래즈머스 다윈은 다홍색을 트럼펫 소리에 빗댈 수 있는지 질문한 맹인에 대한 글을 남겼다. E. Darwin, *The Botanic Garden*, part II (London: J. Jackson, 1789), p. 129.

60 Pamuk, *My Name is Red*, trans. E. Göknar (London: Faber, 2001), p. 227.

61 같은 책, p. 225.

62 H. Christian Andersen, 'The Red Shoes', in *The Complete Fairy Tales* (Ware: Wordsworth Editions, 1997), pp. 322-9.

63 이 방대한 연구에 대한 유용한 자료로는 다음을 참조하라. A. Elliot & M. Maier, 'Color psychology: effects of perceiving color on psychological functioning in humans', *Annual Review of Psychology*, vol. 65 (2014), pp. 95-120.

64 L. Jones, 'Tinted films for sound positives', *Transactions of the Society of Motion Picture Engineers*, vol. 13, no. 37 (May 1929), pp. 199-226.

65 F. Taylor, 'The king and queen of color', *The Rotarian* (August 1944), pp. 26-7.

66 S. Street, 'A suitable job for a woman: color and the work of Natalie Kalmus', in C. Gledhill & J. Knight, eds., *Doing Women's Film History:*

Reframing Cinemas, Past and Present (Champaign-Urbana: University of Illinois Press, 2015), pp. 206-17를 보라.

67 N. Kalmus, 'Color consciousness', *Journal of the Society of Motion Picture Engineers* (August 1935), p. 142.

68 같은 글, p. 143.

69 'Let's Talk about *Pierrot*', *Garden on Godard*, trans. T. Milne(New York and London: Da Capo, 1972), p.217

70 헤르만의 음악에 대한 자료로 T. Schneller, 'Unconscious anchors: Bernard Herrmann's music for *Marnie*', *Popular Music History*, vol. 5, no. 1 (2010), pp. 55-104을 참조하라.

71 이 영화에 대한 더 자세한 분석은 다음을 참조하라. J. Belton, 'Color and meaning in *Marnie*', in S. Brown et al., eds, *Color and the Moving Image: History, Theory, Aesthetics* (London: Routledge, 2013), pp. 189-95; 그리고 I. Shaham, 'Seeing red: the female body and the body of the text in Hitchcock's *Marnie*', in *Sensational Pleasures in Cinema, Literature and Visual Culture*, pp. 245-57.

72 L. Roulet, 'Ana Mendieta and Carl Andre: duet of leaf and stone', *Art Journal*, vol. 63, no. 3 (2004), p. 89의 번역을 재인용.

73 C. Merewether, 'From inscription to dissolution: an essay on expenditure in the work of Ana Mendieta', in C. Fusco (ed.), *Corpus Delecti: Performance Art of the Americas* (London and New York: Routledge, 2000), p. 137에서 재인용.

74 C. Gray, 'Earth art', *Providence Journal-Bulletin* (21 April 1984)에서 재인용.

75 J. Walder, 'A death in art', *New York Magazine* (16 December 1985), p. 46.

76 P. Barreras del Rio & J. Perreault, Ana Mendieta: a retrospective (New

York: New Museum of Contemporary Art, 1988), p.10에서 재인용.

3장 노랑: 우상의 황혼

1 피카소의 유명한 많은 발언처럼 이 문장도 내가 아는 한 출처가 불분명하고, 아마 실제로 그가 한 말이 아닐 수도 있다.

2 종교체험에 가까운 반응들은 다음을 참조. F. Gibbons, 'Tate Modern awakes to Dane's rising sun', *Guardian* (16 October 2003), p. 13.

3 이 과정에 대한 알기 쉽고 간략한 설명은 S. Wilk, 'The yellow sun paradox', *Optics and Photonics News*, vol. 20, no. 3 (March 2009)을 참조하라.

4 대부분의 별은 눈에 보이는 모습에 따라 일곱 유형(O, B, A, F, G, K, M)으로 분류된다. G형 별은 노란색 외관이 특징이며 우주에는 이런 별이 많다. 우리 태양 말고 가장 가까운 G형 별은 알파 센타우리 A다.

5 태양의 물리학과 문화를 논한 탁월한 저작으로는 R. Cohen, *Chasing the Sun: The Epic Story of the Star That Gives Us Life* (London: Simon & Schuster, 2010)를 보라.

6 M. Müller, *Comparative Mythology: An Essay* (London: George Routledge & Sons, 1909), p. xi에서 재인용.

7 프랑스어 원문은 H. Brougham, *Lives of the men of letters of the time of George III* (London & Glasgow: Richard Griffin & Co., 1856), p. 121에서 재인용. 저자 번역.

8 한 학자는 그를 "주색에 탐하는 자이자, 지식이 미천한 자, 무신론자, 궁극적으로는 미치광이"라고 불렀다. C. Aldred, *Akhenaten, Pharaoh of Egypt: A New Study* (New York: McGraw Hill, 1968), p. 7.

9 T. Wilkinson, *The Rise and Fall of Ancient Egypt* (London: Bloomsbury, 2013), pp. 290-1에 재수록된 번역.

10 I. Fleming, *Goldfinger* (London: Jonathan Cape, 1959), pp. 260-61.

11 유용한 설명으로는 E. Prior, 'How much gold is there in the world?, *BBC News* (1 April 2013). http://www.bbc.co.uk/news/magazine-21969100 (accessed: 11 January 2018)을 보라.

12 다음 자료를 참조하라. C. Corti & R. Holliday (eds), *Gold: Science and Applications* (Boca Raton: CRC Press, 2009); 그리고 H. Bachmann, *The Lure of Gold: An Artistic and Cultural History* (New York: Abbeville Press, 2006).

13 'Gold', *Oxford English Dictionary*, 2nd edn, vol.7(Oxford: ClarendonPress,1989), p.652.

14 K. Saeger & J. Rodies, 'The colour of gold and its alloys: the mechanism of variation in optical properties', *Gold Bulletin*, vol. 10, no. 1 (1977), pp. 10-14.

15 Y. Almirantis, 'The paradox of the planetary metals', *Journal of Scientific Exploration*, vol. 19, no. 1 (2005), pp. 31-42.

16 이 유물들을 분석한 더 자세한 자료로 M. Cahill, 'Here comes the Sun…', *Archaeology Ireland*, vol. 29, no. 1 (Spring 2015), pp. 26-33을 보라.

17 S. Muller, 'Solbilledet fra Trundholm', *Nordiske Fortidsminder*, vol. 1, no. 6 (1903), pp. 2-38. 이 논문의 번역에 도움을 준 곤빌앤드키즈 칼리지의 동료 엔 셰르브에게 감사한다.

18 K. Randsborg, 'Spirals! Calendars in the Bronze Age in Denmark', www.rockartscandinavia.com/images/articles/randsborga9.pdf (accessed: 12 January 2018).

19 K. Kristiansen, 'Rock art and religion: the sun journey in Indo-European mythology and Bronze Age rock art', in Å. Fredell, K. Kristiansen and F. Criado Boado, eds., *Representations and Communications: Creating an Archaeological Matrix of Late Prehistoric Rock Art* (Oxford & Oakville: Oxbow Books, 2010), pp. 93-115.

20 L. James, *Mosaics in the Medieval World: From Late Antiquity to the Fifteenth Century* (Cambridge: Cambridge University Press, 2017), p. 117.

21 라틴어 원문은 "Aut lux hic nata est, aut capta hic libera regnat"이다. 이 구절은 현재 라벤나 대주교박물관의 일부인 산탄드레아성당의 대주교 예배당에서 볼 수 있다.

22 이 과정에 대한 당대의 설명으로는 C. Cennini, *The Craftsman's Handbook*, trans. D. Thompson (New York: Dover, 1960), pp. 79-85를 보라.

23 예술가들은 빛을 닮은 재료로 금을 당연히 선호했지만, 너무 비싼 탓에 저렴한 대용품을 찾을 수밖에 없었다. 고대 그리스인들은 어류나 거북의 담즙에 백악과 식초를 섞어서 금빛 필기용 잉크를 만들었다. 금속공들은 주석과 은에 노란 광택제를 바르며 아무도 눈치채지 않기를 바랐다. 중세의 화가들은 달걀노른자와 수은에 애기똥풀 색소를 섞어 매혹적이지만 오래가지는 않는 색소를 만들었다. 13세기 예술가들은 주석의 황화물로 '모자이크 금'이라 불리는 값싼 안료를 제작해서 많은 중세인의 눈을 속였다. 가장 성공적인 유사품은 웅황orpiment이었다. orpiment라는 이름은 '금빛 안료'나 '금빛 물감'을 뜻하는 라틴어 auripigmentum에서 나왔다. 비소와 황으로 구성된 웅황에는 유독 성분이 있어서 오랜 시간 만지면 위험했다. 그러나 몇몇 감식가들조차 진짜 금으로 착각했던 번쩍이는 노랑 안료를 만들 수 있었다. 중

국인들은 웅황을 '금의 정자sperm of gold'라고도 불렀다. 더 많은 내용
은 다음을 참조하라. D. Thompson, *The Materials and Techniques of
Medieval Painting* (New York: Dover, 1956), pp. 174-89.

24 Alberti, *On painting*, p. 85.

25 S. Vignolini et al., 'Directional scattering from the glossy flower of
Ranunculus: how the buttercup lights up your chin', Journal of the
Royal Society: Interface, vol. 9, no. 71 (7 June 2012), pp. 1,295-1,301.

26 D. Basker & M. Negbi, 'Uses of saffron', *Economic Botany*, vol. 37, no.
2 (1983), pp. 228-36.

27 Homer, *Iliad*, trans. S. Butler (London: Longmans, Green & Co., 1898),
Book XXIII, lines 225-30.

28 Virgil, *Aeneid*, Book VII, lines 28-35. Translation in R. Jenkyns,
Virgil's Experience: Nature and History: Times, Names, and Places
(Oxford: Clarendon Press, 1998), p. 469. 베르길리우스, 『아이네이스』
(개정판; 도서출판숲, 2007) 참조.

29 Indian National Congress, *Report of the National Flag Committee*
(Ahmedabad: All India Congress Committee, 1931), p. 4.

30 S. Jha, *Reverence, Resistance and Politics of Seeing the National Flag*
(Delhi: Cambridge University Press, 2016), p. 114에서 재인용.

31 *Organiser* (14 August 1947), p. 6.

32 'The Bhagwa Dhwaj' https://hssuk.org/the-bhagwa-dhwaj-saffron-flag/
(accessed: 14 January 2018).

33 T. Blom Hansen, *The Saffron Wave: Democracy and Hindu
Nationalism in Modern India* (Princeton: Princeton University Press,
1999)를 보라.

34 S. Hewlings & D. Kalman, 'Curcumin: a review of its effects on human

health', *Foods*, vol. 6, no. 92 (2017), pp. 1-11.

35 P. Ravindran et al. (eds), *Turmeric: The Genus Curcuma* (Boca Raton: CRC Press, 2007), pp. 1-5.

36 *Glory of Ganesha* (Chinmaya: Central Chinmaya Mission Trust, 1986), p. 107.

37 오래됐지만 흥미로운 설명으로 W. Dymock, 'The use of turmeric in Hindoo ceremonial', *Journal of the Anthropological Society of Bombay*, vol. 2 (1891), pp. 441-8을 보라.

38 이 모든 자료는 D. Sopher, 'Indigenous uses of turmeric (*curcuma domestica*) in Asia and Oceania', *Anthropos*, vol. 59, nos. 1/2 (1964), p. 119를 참고했다.

39 Puyi, *From Emperor to Citizen: The Autobiography of Aisin-Gioro Pu Yi*, vol. 1 (Beijing: Foreign Languages Press, 1964). J. Zhou & G. Taylor, *The Language of Color in China* (Newcastle: Cambridge Scholars Publishing, 2018), p. 64에서 재인용.

40 Havelock Ellis, 'The psychology of yellow', *Popular Science Monthly*, vol. 68 (May 1906), p. 460.

41 S. Connor, *The Book of Skin* (Ithaca: Cornell University Press, 2004), p. 164.

42 M. Channing Linthicum, 'Malvolio's cross-gartered yellow stockings', *Modern Philology*, vol. 25, no. 1 (August 1927), pp. 87-93.

43 https://history.hanover.edu/courses/excerpts/344latj.html (accessed: 13 January 2018)을 보라.

44 G. Kisch, 'The Yellow Badge in History', *Historia Judiaca: a Journal of Studies in Jewish History Especially in Legal and Economic History of the Jews*, vol. 4, no. 2 (October 1942), pp. 95-144.

45 F. Classen, 'From iconic O to yellow hat: anti-Jewish distinctive signs in Renaissance Italy', in L. Greenspoon, ed., *Fashioning Jews: Clothing, Culture, and Commerce* (West Lafayette: Purdue University Press, 2013), p. 36. 다양한 종류의 노란 표식은 18세기 후반 유럽에서도 여전히 쓰였고 20세기에 악명 높게 부활했다. 1941년 9월 1일 나치는 치안 칙령을 발표했다. "여섯 살 이상의 유대인들은 유대인의 별을 달지 않고 공공장소에 출입하는 것을 금지한다. 유대인의 별은 노란색 천에 검은색으로 가장자리를 두른 여섯 꼭지 별 모양이다. 크기는 손바닥만 하며 '유대인'이라고 기입되어 있다. 유대인의 별은 눈에 잘 보이게 달아야 하고 옷의 왼쪽 가슴에 단단히 꿰매어야 한다." Kisch, 'The Yellow Badge in History', p. 134에서 재인용.

46 R. Boyle, *Experiments and Considerations Touching Colours* (London: Henry Herringham, 1664), pp. 219-21

47 J. Le Blon, *Coloritto, or the Harmony of Colouring in Painting, Reduced to Mechanical Practice* (London, c. 1725), p. 28을 보라.

48 H. Lang, 'Trichromatic theories before Young', *Color: Research and Application*, vol. 8 (1983), pp. 221-31; 그리고 F. Birren, 'J.C. Le Blon, Discoverer and Developer of the Red-Yellow-Blue Principle of Color Printing and Color Mixture', *Color: Research and Application*, vol. 6, no. 2 (Summer 1981), pp. 85-92를 보라.

49 J. W. von Goethe, 'Konfession des Verfassers', in R. Matthaei ed., *Goethe's Color Theory* (New York: Van Nostrand Reinhold, 1970), pp. 198-201.

50 J. W. von Goethe, Theory of Colours, trans. C.L. Eastlake (Mineola: Dover Publications, 2006), p. 151.

51 같은 책, pp. 169-73.

52 같은 책, pp. 168-9.

53 W. Thornbury, *The Life of J. M. W. Turner: Founded on Letters and Papers Furnished by His Friends and Academicians*, vol. 2 (London: Hurst & Blackett, 1862), p. 139에서 재인용

54 테이트Tate에 소장된 터너의 책 *Chemistry and Apuleia Sketchbook*에는 새로운 노란색들을 창조하는 방법이 다섯 페이지에 걸쳐 기록돼 있다.

55 J. Townsend, 'The materials of J. M. W. Turner: pigments', *Studies in Conservation*, vol. 38, no. 4 (November 1993), pp. 231-54.

56 Thornbury, *Life of Turner*, p. 141에서 재인용.

57 J. Jennings, *The Family Cyclopaedia: Being a Manual of Useful and Necessary Knowledge* (London: Sherwood, Gilbert & Piper, 1822), pp. 307-8.

58 L. Monico et al., 'Evidence for degradation of the chrome yellows in van Gogh's Sunflowers: a study using noninvasive in situ methods and synchrotron-radiation-based X-ray techniques', *Angewandte Chemie International Edition*, vol. 54, no. 47 (November 2015), pp. 13,923-7.

59 G. Field, *Chromatography; or, a Treatise on Colours and Pigments, and of their Powers in Painting*, 2nd edn(London: Moyes&Barclay, 1841), p.143.

60 Townsend, 'The Materials of Turner', p. 249.

61 이 논평은 테이트에 소장된 터너의 〈국회의사당의 화재, 1834년 10월 16일Burning of the House of Lords and Commons, 16th October 1834〉(1835)을 겨냥한 것이었다. Thornbury, *Life of Turner*, p. 327에서 재인용.

62 *London Literary Gazette* (13 May 1826), p. 298.

63 *Morning Chronicle* (15 June 1827).

64 *British Press* (30 April 1826).

65 Turner to Balmanno, in J. Gage (ed.), *Collected Correspondence of J. M. W. Turner* (Oxford: Clarendon Press, 1980), p. 115.

66 J. Gage, 'Turner's annotated books: Goethe's "Theory of Colours", *Turner Studies*, vol. 4, no. 2 (1984), pp. 34-52를 참조하라.

67 Goethe, *Theory of Colours*, p. 34.

68 "진한 화산의 노랑Deep volcanian yellow"은 시인 존 키츠John Keats가 「라미아Lamia」에서 쓴 구절이다. *Lamia, Isabella, the Eve of St Agnes, and Other Poems* (London: Taylor & Hessey, 1820), p. 12.

69 J. Hamilton, *Turner and the Scientists* (London: Tate Gallery Publishing, 1998), pp. 58-73을 참조하라.

70 클로드 모네의 〈인상: 일출Impression: Sunrise〉(1872)에 대한 비슷한 분석은 M. Livingstone, *Vision and Art: The Biology of Seeing* (New York: Abrams, 2014), pp. 118-21을 보라.

71 존 길버트John Gilbert는 터너가 〈레굴루스〉를 수정하는 과정을 이렇게 묘사했다. "그는 작업에 몰두해 주위를 둘러보지 않았고, 그림에 하얀색을 반투명하게 잔뜩 발랐다. 거의 전체에 발랐다. … 그 그림은 온갖 다채로운 빨강과 노랑 색조의 덩어리였다. 모든 사물이 불에 타는 듯 보였다. 그는 커다란 팔레트를 갖고 있었는데, 거기에는 큰 덩어리의 연백flake-white 안료만 놓였다. 그는 큼직한 돼지털 붓 두세 개로 흰색을 모든 빈 곳에, 표면의 모든 부분에 발랐다. 그것이 유일한 작업이었고, 끝 마무리였다. 앞에서 말한 대로 태양이 가운데에 있었다. … 그림은 차츰 놀라운 효과를 냈다. 빛나는 햇빛이 모든 것을 흡수하며, 모든 사물을 흐릿한 안개로 덮었다. 캔버스 옆에 서서 보니 태양은 하얀 덩어리로, 방패에 달린 혹처럼 도드라져 보였다." I. Warrell (ed.), *J. M.W. Turner* (London: Tate Publishing, 2007), p. 138에서 재인용.

72 O. Goldsmith, *Dr. Goldsmith's Roman History Abridged by Himself for the Use of Schools — Roman history* (London: Baker & Leigh, 1772), p. 85.

73 A. Bailey, *J. M.W. Turner: standing in the sun* (London: Tate, 2013), pp. 343-5.

74 *Spectator* (11 February 1837)에서 재인용.

75 J. Ruskin, *Modern Painters* (London: Smith, Elder & Co., 1844), p. 92.

76 *Blackwood's Edinburgh Magazine* (October 1843), p. 503.

77 J. Wykeham Archer, 'Joseph William Mallord Turner, R.A', *Once a Week* (1 February 1862), p. 166.

78 William Bartlett, A. Finberg, *The Life of J. M. W. Turner R.A* (Oxford: Clarendon Press, 1961), p. 438에서 재인용.

79 J. Ruskin, 'Letter 45' (September 1874), from *Fors Clavigera: Letters to the Workmen and Labourers of Great Britain*, E.T. Cook and A. Wedderburn, eds., *Library Edition: The Works of John Ruskin: Volume XXVIII* (London: George Allen, 1907), p.147에 재수록.

4장 파랑: 수평선 너머

1 R. Frost, 'Fragmentary Blue', *Harper's Magazine* (July 1920).

2 원주민들에게는 메르Mer로 알려진 머레이섬은 현재 행정구역상 호주 퀸즐랜드에 속한다.

3 W. H. R. Rivers, *Reports of the Cambridge Anthropological Expedition to Torres Straits*, vol. II, *Physiology and Psychology* (Cambridge: Cambridge University Press, 1901), p. 2.

4 W. H. R. Rivers, 'Primitive Color Vision', *Popular Science Monthly*, vol. 59 (May 1901), p. 51.

5 Rivers, *Reports*, p. 67.

6 W. Gladstone, *Studies on Homer and the Homeric Age* (Oxford: Oxford University Press, 1858), vol. III, p. 482.

7 G. Deutscher, *Through the Language Glass: How Words Colour Your World* (London: William Heinemann, 2010), p. 42.

8 L. Geiger, *Contributions to the History of the Development of the Human Race*, trans. D. Asher (London: Trubner, 1880), pp. 48-63.

9 H. Magnus, 'A Research Study of Primitive People's Awareness and Perception of Colour' (1880), trans. I. Marth, B. Saunders (ed.), *The Debate about Colour Naming in C19th German Philology* (Leuven: Leuven University Press, 2007), pp. 133-82에 재수록.

10 B. Berlin & P. Kay, *Basic Color Terms: Their Universality and Evolution* (Berkeley: University of California Press, 1969). 베를린과 케이가 처음에 연구했던 언어들은 다음과 같다. 아랍어, 불가리아어, 카탈로니아어, 광둥어, 표준 중국어, 영어, 히브리어, 헝가리아어, 이비비오어(나이지리아), 인도네시아어, 일본어, 한국어, 포모어(캘리포니아), 스페인어, 스와힐리어, 타갈로그어(필리핀), 태국어, 첼탈어(멕시코), 우르두어, 베트남어.

11 P. Kay & L. Maffi, 'Green and Blue', in M. Dryer & M. Haspelmath (eds), *The World Atlas of Language Structures Online* (Leipzig: Max Planck Institute for Evolutionary Anthropology, 2013). http://wals.info/chapter/134 (accessed: 14 October 2017).

12 J. T. Bagnara, P. J. Fernandez & R. Fujii, 'On the blue coloration of vertebrates', *Pigment Cell Research*, vol. 2 (February 2007), pp. 14-26.

13 최근 발표된 한 연구는 이런 가정을 뒷받침한다. 이 연구의 저자들은 색 이름 짓기가 무엇보다 '유용성'에 달려 있다고 주장한다. 대부분의 언어는 차가운 색보다 따뜻한 색을 더 잘 묘사하는데, 이는 행동과 관련된 사물들이 주로 따뜻한 색인 반면 차가운 색들은 대부분 배경으로 존재하기 때문이다. E. Gibson et al., 'Color naming across languages reflects color use', *PNAS*, vol. 114, no. 40 (3 October 2017), pp. 10,785-890.

14 이 문제에 대한 논의로는 G. Hoeppe, *Why the Sky is Blue: Discovering the Color of Life*, trans. J. Stewart (Princeton: Princeton University Press, 2007), pp. 52-76을 참조하라.

15 R. Frost, 'Fragmentary Blue', in *The Poems of Robert Frost* (New York: The Modern Library, 1946), p. 231.

16 J. W. von Goethe, *Goethe's Colour Theory*, trans. H. Aach (London: Studio Vista, 1971), § 781, p. 170.

17 윌리엄 개스William Gass는 이런 묘사를 처음 사용한 사람이다. W. Gass, *On Being Blue: A Philosophical Inquiry* (Manchester, Carcanet New Press, 1979), p. 21.

18 Zheng He, J. Needham, *Science and Civilization in China*, vol. 3 (Cambridge: Cambridge University Press, 1959), p. 558에서 재인용.

19 M. Polo, *The Travels*, trans. R.E. Latham (Harmondsworth: Penguin, 1972), pp. 76-7.

20 R. J. H. Clark & D. G. Cobbold, 'Characterization of sulfur radical anions in solutions of alkali polysulfides in dimethylformamide and hexamethylphosphoramide and in the solid state in ultramarine blue, green, and red', *Inorganic Chemistry*, vol. 17 (November 1978), pp. 3,169-74. 또한 다음 자료도 참조하라. J. Mertens, 'The history

of artificial ultramarine (1787-1844): science, industry and secrecy',
Ambix, vol. LI, no. 3 (November 2004), pp. 219-44.

21 G. Herrmann, 'Lapis lazuli: the early phases of its trade', *Iraq*, vol. 30
(Spring 1968), pp. 21-57을 참조하라.

22 몇몇 중세 지도, 특히 〈헤리포드 마파 문디Hereford Mappa Mundi〉에
서 오늘날의 아프가니스탄은 낙원 옆에 표시된다. 다음을 참조하라.
S. Bucklow, *The Alchemy of Paint: Art, Science, and Secrets from the
Middle Ages* (London: Marion Boyars, 2009), pp. 45-6.

23 S. Searight, *Lapis Lazuli: In Pursuit of a Celestial Stone* (London: East
and West Publishing, 2010), pp. 107-110.

24 C. Cennini, *The Craftsman's Handbook 'Il Libro dell' Arte'*, trans. D.V.
Thompson (New York: Dover, 1954), pp. 36-9.

25 같은 책, p. 36.

26 '올트레마레'는 해외에서 수입된 많은 상품을 지칭했다.

27 B. Berrie, 'Pigments in Venetian and Islamic Painting', in S. Carbone
(ed.), *Venice and the Islamic World, 828-1797* (New York: Metropolitan
Museum of Art and Yale University Press, 2007), p. 144.

28 하급 공무원은 1년에 대략 70플로린을 받았다. 고위 관료는 300플로
린 정도 벌었다. 피렌체 외곽의 일반적인 오두막 한 채의 집세는 1년
에 1~2플로린이었다. 도심의 근사한 집은 집세가 20~50플로린 정도
였다.

29 G. Vasari, *The Lives of the Artists*, trans. J. Conaway Bondanella & P.
Bondanella (Oxford: Oxford University Press, 2008)', pp. 260-61.

30 Byron, 'Childe Harold's Pilgrimage', Canto IV, in *The Poetical Works
of Lord Byron*, vol. 1 (Edinburgh: William Nimmo, 1861), p. 604.

31 D. Howard, 'Venice and Islam in the Middle Ages: some observations

on the question of architectural influence', *Architectural History*, vol. 34 (1991), p. 59.

32 D. Chambers and B. Pullan, eds., *Venice: A Documentary History, 1450-1630* (Oxford, Blackwell, 1992), p. 167에 번역되어 수록된 글이다.

33 같은 글.

34 L. Matthew, '"Vendecolori a Venezia": the reconstruction of a profession', *Burlington Magazine*, vol. 144 (November 2002), pp. 680-86.

35 P. Hills, *Venetian colour: Marble, Mosaic, Painting and Glass, 1250-1550* (New Haven & London: Yale University Press, 1999), p. 9를 보라.

36 C. Ridolfi, *The Life of Titian*, trans. J. C. Bondanella & P. Bondanella (University Park: Pennsylvania State University Press, 1996), p. 58.

37 S. Hale, *Titian: His Life* (London: HarperPress, 2012), p. 135.

38 M. Boschini, *La carta del navegar pitoresco*, ed. A. Palluccini, (Venice: Instituto per la Collaborazione Culturale, 1966), p. 189.

39 A. Lucas & J. Plesters, 'Titian's "Bacchus and Ariadne"', *National Gallery Technical Bulletin*, vol. 2 (January 1978), pp. 25-47.

40 그들이 《타임스》에 보낸 편지를 참조하라. *The Times* (2 June 1966), p. 15. 또한 다음 자료도 참조하라. R. Hughes, 'How do you clean a Titian?', *Observer* (4 June 1967), p. 9.

41 *Catalogue of a Collection of Pictures from the Danoot and Other Galleries* (London: Thomas Davison, 1830), p. 21.

42 Lucas & Plesters, 'Bacchus and Ariadne', pp. 25-47.

43 J. Ruskin, *Modern Painters*, vol. 1 (London: Smith, Elder & Co, 1844), p. 108.

44 Novalis, *Henry von Ofterdingen: A Novel*, trans. P. Hilty (Prospect

Heights: Waveland Press, 1990), p. 15. 노발리스, 『푸른 꽃』(민음사, 2003). 참조.

45 Novalis, 'Blütenstaub', *Athenaeum*, vol. I (1798), p. 53.

46 예로 다음을 보라. T. Hondo et al., 'Structural basis for blue-colour development in flower petals from *Commelina communis*', *Nature*, vol. 358 (6 August 1992), pp. 515-18.

47 D. Lee, *Nature's Palette: The Science of Plant Color* (Chicago: University of Chicago Press, 2007), pp. 180-82를 보라.

48 S. Magnussen, L. Spillmann, F. Sturzel, J. Werner, 'Unveiling the foveal blue scotoma through an afterimage', *Vision Research*, vol. 44 (February 2004), pp. 377-83.

49 이 현상은 '푸르키네 효과'나 '푸르키네 전환'이라 널리 알려져 있다. 더 자세한 내용은 다음을 참조하라. R.N. Priestland, 'Who was… Jan Evangelista Purkyne?', *Biologist*, vol. 34, no. 5 (1987), pp. 249-50.

50 S. M. Khan and S. N. Pattanaik, 'Modelling blue shift in moonlit scenes using rod cone interaction', *Journal of Vision*, vol. 4, no. 8 (August 2004), p. 316을 보라.

51 K. Vietor, *Goethe the Poet*, trans. M. Hadas (Cambridge, MA: Harvard University Press, 1970), p. 31.

52 J. W. von Goethe, 'The Sorrows of Werther', trans. R. Boylan, *Novels and tales by Goethe* (London: Henry Bohn, 1854), p. 313.

53 M. Bald, *Literature Suppressed on Religious Grounds* (New York: Facts on File, 2006), p. 315.

54 R. Bell, 'In Werther's thrall: suicide and the power of sentimental reading in early national America', *Early American Literature*, vol. 46 (2011), p. 95.

55 A. E. Pratt, *The Use of Color in the Verse of the English Romantic Poets* (Chicago: Chicago University Press, 1898).

56 J. Keats, *John Keats: The Living Year, 21 September 1818 to 21 September 1819*, ed. R. Gittings (New York: Barnes & Noble, 1968), p. 225.

57 J. Keats, *The Complete Works of John Keats*, vol. 2, Buxton Forman (New York: Thomas Crowell, 1895), pp. 198-9.

58 H. Lees, *Mallarmé and Wagner: Music and Poetic Language* (Aldershot: Ashgate, 2007), p. 128.

59 *Stéphane Mallarmé: Selected Poetry and Prose*, ed. M.A. Caws (New York: New Directions, 1982), pp. 14-16.

60 W. Kandinsky, I. Aronov, *Kandinsky's Quest: A Study in the Artist's Personal Symbolism, 1866-1907* (New York: Peter Lang, 2006), p. 3에서 재인용.

61 W. Kandinsky, *Reminiscences*, trans. P. Vergo, in K. Lindsay & P. Vergo, eds., *Kandinsky: Complete Writings on Art* (New York: Da Capo, 1994), p. 363.

62 같은 책, p. 357.

63 W. Kandinsky, *On the Spiritual in Art*, trans. P. Vergo, in K. Lindsay & P. Vergo (eds), Kandinsky: complete writings on art (New York: Da Capo, 1994), p. 160. 바실리 칸딘스키, 『예술에서의 정신적인 것에 대하여』 (열화당, 2019).

64 같은 책, p. 179.

65 같은 책, pp. 181-2.

66 R. Heller, 'The Blue Rider', in M. Konzett, *Encyclopedia of German Literature* (Chicago & London: Fitzroy Dearborn, 2000), p. 119에서 재

인용.

67 P. C. Chemery, 'Sky', *Encyclopaedia of Religion*, vol. 13 (New York: Macmillan, 1987), pp. 345-53.

68 H,-B de Saussure, 'Description d'un cyanomètre ou d'un appareil destiné à mesurer la transparence de l'air', *Mémoires de l'Académie Royale des Sciences Turin*, vol. 4 (1788-89), pp. 409-25.

69 이 프로젝트에 대한 더 자세한 자료로 다음을 참조. G. P. Kennedy, *Touching Space: the story of Project Manhigh* (Atglen: Schiffer Publishing, 2007)

70 D. G. Simons & D. A. Schanche, *Man High* (New York: Doubleday, 1960), pp 135-6.

71 D. G. Simons, 'A journey no man had taken', *Life* (2 September 1957), pp. 19-27.

72 J. van Nimmen, L.C. Bruno & R.L. Rosholt, *NASA Historical Data Book 1958-1968*, volume I: NASA Resources (Washington, DC: National Aeronautics and Space Administration, 1976), p. 6.

73 President's Science Advisory Committee, *Introduction to Outer Space* (Washington, DC: US Government Printing Office, 1958), p. 1. 스타트렉의 유명한 대사인 "아무도 가본 적 없는 곳으로 대담하게 나아가는 것 to boldly go where no man has gone before"이라는 표현이 이 문단에서 나왔다고 여겨지기도 한다.

74 Y. Klein, 'The Chelsea Hotel manifesto' (1961), B. Cora & D. Moquay, *Yves Klein* (Milan: Sylvana Editoriale, 2009), p. 207에 재수록.

75 클랭과 장미십자회에 대해서는 T. McEvilley, *Yves the Provocateur: Yves Klein and Twentieth-Century Art* (Kingston: McPherson & Co, 2010), pp. 195-223을 보라.

76 M. Auping, *Declaring Space: Mark Rothko, Barnett Newman, Lucio Fontana, Yves Klein* (Munich and New York: Prestel, 2007), p. 55에서 재인용.

77 Y. Klein, 'Sorbonne Lecture' (1959), C. Harrison & P. Wood, eds, *Art in Theory 1900-1990: An Anthology of Changing Ideas* (Oxford: Blackwell, 2001) p. 805에서 재인용.

76 특허 63471호 (19 May 1960) L'Institut National de la Propriété Industrielle.

79 The Museum of Modern Art, *MoMA Highlights* (New York: The Museum of Modern Art, 2004), p. 242에서 재인용.

80 클랭은 '청색혁명blue revolution'이라는 용어를, 미국 대통령에게 자발적으로 보낸 편지에서도 사용했다. H. Weitemeier, *Yves Klein* (Köln: Taschen, 2001), p. 35에 재수록된 Y. Klein to D. Eisenhower, 20 May 1958을 보라.

81 S. Stich, *Yves Klein* (London: Hayward Gallery, 1994), pp. 146-8.

82 브뤼헐이 그린 그림인지는 의문의 여지가 있다. 이 그림 속 무관심한 사람들에 대해 숙고한 시로는 W. H. Auden, 'Musée des Beaux Arts' in *Another Time: Poems by W.H. Auden* (London: Faber & Faber, 1940), p. 34를 보라.

83 파란색으로 유명한 또다른 예는 자크 마조렐Jacques Majorelle이다. 마라케시에 있는 그의 정원에는 '마조렐블루Majorelle Blue'색이 풍부하다. 이 정원은 1980년 이브 생 로랑Yves Saint Laurent과 피에르 베르제 Pierre Bergé가 사들였다.

84 1968년 가가린은 그가 조종하던 전투기가 이카로스처럼 하늘에서 추락하는 사고로 사망했다.

85 탁월한 논의로는 다음을 참조하라. D. Cosgrove, *Apollo's Eye: A*

Cartographic Genealogy of the Earth in the Western Imagination (Baltimore & London: Johns Hopkins University Press, 2001).

86 *New York Times* (16 April 1961), p. 50에서 재인용.

87 *The Times of India* (14 April 1961), p. 1에서 재인용.

88 G. Titov, *My Blue Planet*, NASA technical translation (Washington DC: NASA, 1975).

89 NASA, *Gemini XI voice communications: air-to-ground, ground-to-air and on-board transcription* (1967), p. 141. https://www.jsc.nasa.gov/ history/mission_trans/GT11_TEC.PDF (accessed: 16 October 2017).

90 이 작전에 대한 자세한 설명으로는 다음을 보라. R. Zimmerman, *Genesis: The Story of Apollo 8: The First Manned Flight to Another World* (New York & London: Four Walls Eight Windows, 1998).

91 F. Borman, *Countdown: An Autobiography* (New York: Silver Arrow, 1988), p. 212.

92 NASA, *Apollo 8 onboard voice transcription, as recorded on the spacecraft onboard recorder* (January 1969), pp. 113-14. https://www. jsc.nasa.gov/history/mission_trans/AS08_CM.PDF (accessed: 16 October 2017).

93 R. Poole, *Earthrise: How Man First Saw the Earth* (New Haven & London: Yale University Press, 2008), pp. 1-35를 참조하라.

94 아마 그것이 존슨 대통령이 〈지구돋이〉를 전 세계 지도자들에게 한 부씩 보낸 이유일 것이다. *Man on the Moon: The Epic Journey of Apollo 11*. CBS, 21 July 1969. https://www.youtube.com/watch?v=j5TwzPIFTik&t=146s (accessed: 17 October 2017)에서 방영된 'A Conversation about the U.S. Space Program with former President Lyndon B. Johnson'.

95 1968년 이래 다른 수많은 사진이 지구의 독특한 색을 다시 확인시켜

주었다. 1972년 나사의 〈블루마블Blue Marble〉은 파란색이 지배하는 구체 위에 나선 모양 흰 구름들이 걸쳐진 모습을 보여주었다. 그리고 1990년 보이저 1호가 59억 킬로미터 떨어진 거리에서 포착한 이미지로 드러난 지구의 모습은 어둠 속의 '창백한 푸른 점'이라는 칼 세이건의 유명한 구절로 기억된다. Carl Sagan, *Pale Blue Dot: A Vision of the Human Future in Space* (New York: Random House, 1994)을 보라. 칼 세이건, 『창백한 푸른 점』(사이언스북스, 2001).

96 *Evening Star* (23 December 1968).

97 Interview in *Final Frontier* (December 1988), Poole, Earthrise, p. 2에서 재인용.

5장 하양: 유독한 순수

1 H. Melville, *Moby-Dick; or, The Whale* (New York: Harper & Brothers, 1851), p. 216. 허먼 멜빌, 『모비 딕―상, 하』(열린책들, 2013).

2 'Our story', http://www.thewhitecompany.com/help/our-story/ (accessed: 24 January 2020).

3 이들 중 많은 광고 문구가 'The Laundry Lab'에서 온라인에 수집되어, 유튜브에서 볼 수 있다. https://www.youtube.com/channel/UCQx5HC38CX4VuimOyMAB2qw (accessed: 24 January 2018).

4 M.-H. Ropers et al., 'Titanium dioxide as food additive', in M. Janus, ed., *Application of Titanium Dioxide* (InTech, 2017).

5 Zion Market Research, 'Global skin lightening products market will reach USD 8,895 million by 2024' (10 January 2019). https://www.globenewswire.com/news-release/2019/01/10/1685903/0/en/Global-

Skin-Lightening-Products-Market-Will-Reach-USD-8-895-Million-By-2024-Zion-Market-Research.html (accessed: 11 March 2021).

6 I. Newton, 'A Letter of Mr. Isaac Newton··· containing his new theory about Light and Colors', *Philosophical Transactions of the Royal Society*, vol. 80 (19 February 1671/2), pp. 3,075-3,087.

7 I. Newton, *Opticks; or, a Treatise of the Reflections, Refractions, Inflexions and Colours of Light. Also Two Treatises of the Species and Magnitude of Curvilinear Figures* (London: Smith & Walford, 1704), pp. 130-31.

8 이 문제에 대한 중요한 초기 논의로는, V. Turner, *The Forest of Symbols: Aspects of Ndembu Ritual*(Ithaca: Cornell University Press, 1970)을 보라.

9 더 자세한 내용은 A. Nairn et al., *The Ocean Basins and Margins*, vol. 8: *The Tethys Ocean* (New York: Springer, 1996)을 참조하라.

10 "제국의 위엄에 걸맞지 않을뿐더러 걸핏하면 티베르강의 범람뿐 아니라 화재로도 피해를 입었던 도시가 그의 치세 하에서 워낙 개선되었던 터라, 그가 '벽돌의 도시를 발견해서 대리석의 도시로 남겼다'고 말한 것이 괜한 자랑은 아니었다." C. Suetonius Tranquillus, 'Life of Augustus', in *The Lives of the Twelve Caesars*, ed. A. Thompson (Philadelphia: Gebbie & Co., 1889) 28:3.

11 M. Bradley, 'The importance of colour on ancient marble sculpture', *Art History*, vol. 32, no. 3 (2009), pp. 427-57.

12 이 인용문은 현재 바티칸에 있는 (『코덱스 우르비나스 라티누스 1270 Codex Urbinas Latinus 1270』이라 알려진) 레오나르도의 회화론 원고의 일부이다. C. Farago, *Leonardo da Vinci's Paragone: A Critical Interpretation* (Leiden: Brill Studies, 1992)에서 재인용.

13 "내가 어린 시절 로마에 처음 머물 때, 산타마리아마조레 성당 근처 포도밭에서 매우 아름다운 조각상 몇 점이 발견됐다는 소식이 교황께 전해졌다. 교황은 줄리아노 다 상갈로Giuliano da Sangallo에게 관리한 사람을 보내 그 조각상들을 살펴보도록 지시했다. … 아버지가 미켈란젤로 부오나로티에게 교황의 무덤 작업을 맡긴 이래, 그는 늘 우리 집에 있었으므로 아버지는 미켈란젤로와 그곳에 함께 가보길 원하셨다. 나도 일행에 합류해서 출발했다. 조각상들이 있는 곳으로 내려갔을 때 아버지는 '저게 플리니우스가 언급했던 라오콘이다'라고 하셨다. 조각상이 드러나자마자 모든 사람이 그것을 그리기 시작했고, 그리는 동안 모두 고대 유물들에 대해 토론하며 피렌체의 유물들에 대해서도 이야기를 나눴다.' Letter from Francesco da Sangallo, published in C. Fea, *Miscellanea filologica critica e antiquaria* (Rome: Pagliarini, 1790-1836), pp. 329-31.

14 P. Norton, 'The lost sleeping cupid of Michelangelo', *Art Bulletin*, vol. 39, no. 4 (December 1957), pp. 251-7.

15 M. Hirst, 'Michelangelo, Carrara, and the marble for the Cardinal's Pietà', *Burlington Magazine*, vol. 127, no. 984 (March 1985), pp. 152-9를 참조하라.

16 Letter to B. Varchi, E. Ramsden (ed.), *The letters of Michelangelo*, trans. E. Ramsden (Stanford: Stanford University Press, 1963), p. 280에 재수록.

17 G. Warwick, '"The story of the man who whitened his face": Bernini, Galileo, and the science of belief', *The Seventeenth Century*, vol. 29, no. 1 (2014), pp. 1-29.

18 J. Winckelmann, *Reflections on the imitation of Greek Works in Painting and Sculpture*, trans. E. Heyer & R. Norton (La Salle: Open

Court, 1987), p. 5.

19 J. Winckelmann, *History of the Art of Antiquity*, trans. H. Mallgrave
(Los Angeles: Getty, 2006), p. 334.

20 같은 책, p. 195.

21 같은 책, p. 196.

22 이 중요한 구절에 대한 논의는 다음을 참조하라. A. Potts, *Flesh
and the ideal: Winckelmann and the Origins of Art History* (New
Haven & London: Yale University Press, 1994), pp. 1-11

23 D. Hume, 'On the Standard of Taste', *Four Dissertations* (London: A.
Millar, 1757), p. 215.

24 I. Kant, 'The Critique of Judgement' (1790), in *The Greatest Works of
Immanuel Kant: Complete Critiques, Philosophical Works, and Essays*,
trans. J. Meiklejohn (Frankfurt: Musiacum, 2017).

25 von Goethe, *Theory of Colours*, trans. C.L. Eastlake (Mineola: Dover
Publications, 2006), p. 55.

26 Winckelmann, *Art of Antiquity*, p. 26.

27 V. Finlay, *Colour: Travels Through the Paintbox* (London: Folio Society,
2009), p. 116에서 재인용. 빅토리아 핀레이, 『컬러 여행: 명화의 운명
을 바꾼 컬러 이야기』(아트북스, 2005).

28 예로 다음을 참조하라. A. Blühm, *Colour of Sculpture 1840-1910*
(Amsterdam: Van Gogh Museum, 1996), pp. 12-13.

29 더 자세한 내용은 다음을 참조하라. P. Maravelaki-Kalaitzaki,
'Black crusts and patinas on Pentelic marble from the Parthenon
and Erechtheum (Acropolis, Athens): characterization and origin',
Analytica Chimica Acta, vol. 532, no. 2 (14 March 2005), pp. 187-98.

30 'Obituary', *The Times* (26 May 1939).

31 영국박물관의 자체 추정이다. I. Jenkins, 'Cleaning and Controversy: the Parthenon Sculptures 1811-1939', *The British Museum Occasional Paper*, no. 146 (2001), pp. 2, 28-30. 이보다 손상이 더 광범위했다고 주장하는 자료로는 다음을 참조하라. W. St Clair, 'The Elgin Marbles: Questions of Stewardship and Accountability', *International Journal of Cultural Property*, vol. 8, no. 2 (1999), pp. 391-521.

32 *The Sunday Times* (14 May 1939).

33 Jenkins, 'Cleaning and controversy', p. 38에서 재인용.

34 T. van Doesburg, 'Towards White Painting' (1929), in D. Batchelor (ed.), Colour (London: Whitechapel Gallery, 2008), p. 88.

35 Le Corbusier, 'a coat of whitewash – the Law of Ripolin', *The Decorative Art of Today*, trans. J. Dunnett (London: Architectural Press, 1987), pp. 185-92.

36 유명한(그리고 논쟁적인) 자료로 1987년과 2006년에 출판된 마틴 버날의 3권짜리 책을 참조하라. Martin Bernal's *Black Athena: The Afroasiatic Roots of Classical Civilization*. 『블랙 아테나 1, 2』(소나무, 2006, 2012).

37 G. Crone, *The Voyages of Cadamosto and Other Documents on Western Africa in the Second Half of the Fifteenth Century* (London: Hakluyt Society, 1937), p. 1.

38 같은 책, p. 49.

39 이 문단의 의미에 대한 상세한 논의는 다음을 참조하라. G. Taylor, *Buying Whiteness: Race, Culture, and Identity from Columbus to Hip-hop* (New York: Palgrave Macmillan, 2005), pp. 55-71.

40 같은 책, p. 132.

41 이 주제를 다룬 연구 자료는 풍부하다. 다음을 참조하라. 같은 책, pp.

187-265; W. Jordan, *White over black: American Attitudes towards the Negro, 1550-1812* (Williamsburg: University of North Carolina Press, 2012); 그리고 T. Allen, *The invention of the White Race* (London: Verso, 2012).

42 Jordan, *White Over Black*, p. 44에서 재인용.

43 인종 간 결혼 반대 법령은 20세기 들어서도 한참 동안 미국법의 특징으로 남았다. 이런 법령들은 1967년 미국 연방대법원이 위헌 판결을 내릴 때까지 남부 주 16곳에 남아 있었다. U.S. Supreme Court, 'Loving v Virginia', 388 U.S. 1 (decided 12 June 1967).

44 C. Linnaei, *Systema Naturae*, 10th edn(Holmiae: Laurentii Salvii,1758-9), vol. 1, pp.20-24.

45 B. Baum, *The Rise and Fall of the Caucasian Race: A Political History of Racial Identity*(New York and London: New York University Press, 2008), p. 63에서 재인용.

46 B. Craiglow, 'Vitiligo in American history: the case of Henry Moss', *Archives of Dermatology*, vol. 144, no. 9 (2008), p. 1,242.

47 Pliny, *Natural History*, trans. P. Holland, Book II (London: George Barclay, 1847-8), p. 119.

48 G.-L. Buffon, 'Variétés dans l'espèce humaine', in *Histoire naturelle, générale et particulière* (Paris: Imprimerie Royale, 1749), C.-O. Doron, 'Race and genealogy. Buffon and the formation of the concept of "race"', *Journal of Philosophical Studies*, vol. 22 (2012), p. 96에 재수록.

49 J. Blumenbach, 'On the natural variety of mankind' (1775), *The Anthropological Treatises of Johann Friedrich Blumenbach*, trans. T. Bendyshe (London: Longman et al., 1865), p. 269에 재수록.

50 N. Jablonski & G. Chaplin, 'The colours of humanity: the evolution of

pigmentation in the human lineage', *Philosophical Transactions of the Royal Society B (Biological Sciences)*, vol. 372, no. 1,724 (5 July 2017), article 20160349를 참조하라.

51 사실 그보다 앞서 뷔퐁이 비슷한 위도에 사는 인구 사이의 서로 다른 피부색을 '생활양식'의 차이로 설명할 수 있다고 제안하긴 했지만, 스미스는 이를 연구의 중심 주제로 다루었다.

52 S. Stanhope Smith, *An Essay on the Causes of the Variety of Complexion and Figure in the Human Species* (Philadelphia: John Stockdale, 1789), p. 51.

53 같은 책, p. 14.

54 이 놀라운 사람을 더 알고 싶다면 다음을 참조하라. A. Brodsky, *Benjamin Rush: Patriot and Physician* (New York: St Martin's Press, 2004); R. Noth, 'Benjamin Rush, MD: assassin or beloved healer?', *Baylor University Medical Center Proceedings*, vol. 13, no. 1 (January 2000), pp. 45-9; 그리고 D. D'Elia, 'Dr. Benjamin Rush and the Negro', *Journal of the History of Ideas*, vol. 30, no. 3 (July-September 1969), pp. 413-22.

55 B. Rush, 'Observations intended to favour a supposition that the Black Colour (as It is Called) of the Negroes is derived from the leprosy', *American Philosophical Society Transactions*, vol. 4 (1799), p. 293.

56 같은 글, p. 295.

57 찰스 화이트의 글은 네덜란드 해부학자 피터르 캄퍼르Pieter Camper 가 앞서 수행한 연구의 영향을 받았다. C. White, An Account of the Regular Gradation in Man, and in Different Animals and Vegetables; and from the Former to the Latter (London: C. Dilly, 1799), p. 51.

58 Stanhope Smith, *Variety of Complexion*, p. 49.

59 이런 오해는 언어적 한계 때문일 수도 있다. 유럽인의 피부색은 뚜렷하고 기본적인 색 용어로 설명하기 힘든 색공간을 차지한다. 이 점을 더 알고 싶다면 다음을 보라. M. Changizi et al., 'Bare skin, blood and evolution of primate colour vision', *Biology Letters*, vol. 2, no. 2 (June 2006), pp. 217-21.

60 더 자세한 내용은 다음을 보라. R. Dyer, *White: Essays on Race and Culture* (London: Routledge, 1997).

61 G. Vigarello, *Concepts of Cleanliness: Changing Attitudes in France since the Middle Ages*, trans. J. Birrell (Cambridge: Cambridge University Press, 2008), p. 80에서 재인용. 또한 pp. 58-77도 참조하라.

62 더 자세한 내용은 다음을 보라. G. Markovitz & D. Rosner, *Deceit and Denial: The Deadly Politics of Industrial Pollution* (London: University of California Press, 2013), pp. 64-107.

63 J. Nederveen Pietersee, *White on Black: Images of Africa and Blacks in Western Popular Culture* (New Haven: Yale University Press, 1992), pp. 195-8을 참조하라.

64 J. M. Massing, 'From Greek proverb to soap advert: washing the Ethiopian', *Journal of the Warburg and Courtauld Institutes*, vol. 58 (1995), p. 183에서 재인용.

65 같은 글, p. 182.

66 'The White Man's Burden', *McClure's Magazine*, vol. 13 (October 1899), p. 1.

67 A. McClintock, *Imperial Leather: Race, Gender, and Sexuality in the Colonial Contest* (London: Routledge, 1995), p. 212.

68 https://www.nytimes.com/2017/10/08/business/dove-ad-racist.html (accessed: 11 March 2021).

69 https://www.dailymail.co.uk/femail/article-4379350/Nivea-apologises-controversial-White-Purity-ad.html (accessed: 18 May 2020).

70 Melville, *Moby-Dick*, p. 208.

6장 보라: 합성 무지개

1 'Perkins's [sic] Purple', *All the Year Round* (10 September 1859), p. 469.

2 룽게의 이력을 잘 요약한 자료로는 다음을 참조하라. E. Leslie, *Synthetic Worlds: Nature, Art and the Chemical Industry* (London: Reaktion, 2005).

3 F. Runge, *Der Bildungstrieb der Stoffe: veranschaulicht in selbstständig gewachsenen Bildern* (Oranienburg: Selbstverlag, 1855), p. 32. 저자 번역

4 프로젝트에 대한 논의는 다음을 참조. H. H. Bussemas, G. Harsh & L. S. Ettre, 'Friedlieb Ferdinand Runge (1794-1867): '"Self-grown Pictures" as precursors of paper chromatography', *Chromatographia* vol. 38, nos 3-4 (February 1994), pp. 243-254; 그리고 E. Schwenk, 'Friedlieb Runge and his Capillary Designs', *Bulletin for the History of Chemistry*, vol. 30, no. 1 (2005), pp. 30-4.

5 디스바흐는 연금술사 요한 콘라트 디펠Johann Konrad Dippel의 실험실에서 연구하면서 코치닐을 토대로 빨간색 안료를 생산하려고 시도했다. 그는 디펠이 기적의 약을 만들기 위해 사용하던 탄산포타슘(탄산칼륨) 일부를 빌려왔다. 디펠의 사용으로 오염된 탄산포타슘은 빨강이 아니라 파랑 침전물을 생산했다. 디스바흐와 디펠은 이 안료의 제작법을 1724년 영국에서 발표할 때까지 20년간 비밀로 유지했다. 1730년대에는 유럽뿐 아니라 다른 지역의 예술가들도 이 안료를 널리

사용했다. 1830년대 호쿠사이의 유명한 목판화 〈가나가와의 거대한 파도神奈川沖浪裏〉에 쓰인 파랑도 이 안료에서 나왔고, 오늘날까지도 여전히 이용된다.

6 세 화학자는 툴루즈의 장 바티스트 기메Jean-Baptiste Guimet와 튀빙겐의 크리스티안 고틀로프 그멜린Christian Gottlob Gmelin, 마이센의 프리드리히 아우구스트 쾨티히Friedrich August Köttig였다. 천연 울트라마린이 1파운드(약 450그램)당 3000~5000프랑에 팔리는 데 비해, 기메의 울트라마린은 1파운드당 대략 400프랑에 팔렸다. 다음을 참조하라. J. Plesters, 'ultramarine blue, natural and artificial', in A. Roy (ed.), *Artists' Pigments: A Handbook of Their History and Characteristics*, vol. 2 (Oxford: Oxford University Press, 1993), p. 55. 또한 J. Mertens, 'The history of artificial ultramarine (1787-1844): science, industry and secrecy', *Ambix*, vol. 51, no. 3 (November 2004), pp. 219-44를 참조.

7 M. Astour, 'The origin of the terms '"Canaan", "Phoenician", and "Purple"', *Journal of Near Eastern Studies*, vol. 24, no. 4 (October 1965), pp. 346-50.

8 선택된 갑각류와 빛 노출, 끓이는 시간, 환원제의 종류에 따라 색조를 조절할 수 있다. 이 방법으로 빨강-파랑 축에 있는 색조들만 생산할 수 있었던 것은 아니다. 노랑과 초록에 속하는 색조들도 만들어졌다.

9 Pliny, *Natural History*, chapter 60, §36.

10 다음을 참조하라. P. Friedländer, 'Über den Farbstoff des antiken Purpurs aus murex brandari', *Berichte der Deutschen Chemischen Gesellschaft*, vol. 42 (1909), pp. 765-70.

11 Diocletian, *An Edict of Diocletian, Fixing a Maximum of Prices Throughout the Roman Empire, A.D. 303*, trans. W.M. Leake (London: John Murray, 1826).

12 오래됐지만 훌륭한 연구로 M. Reinhold, *History of Purple as a Status Symbol in Antiquity* (Latomus: Brussels, 1970)를 보라. 이처럼 보라를 사랑했던 탓에 로마인들은 다양한 보라 색조를 표현하는 풍요롭고 정교한 어휘들을 갖고 있었을 것이다. 로마인들이 사용했던 용어로는 purpura amethystine(자수정 같은 보라), conchyliatus(옅은 라벤더), ferrugineus(보랏빛 빨강), heliotropium(불그스름한 파랑-빨강), hyacinthinus(불그스름한 바이올렛), ianthinus(바이올렛), indicum(인디고), malva(담자색), molocinus(담자색), ostrinus(불그스름한 보라), purpureus laconicus(어두운 장밋빛 보라), ruber Tarentinus(불그스름한 바이올렛), tyrianthinus(바이올렛-보라), viola serotina(파랑-빨강), violeus(바이올렛)가 있다. 더 궁금하다면 다음을 참조하라. J. L. Sebesta & L. Bonfante, eds., *The World of Roman Costume* (Madison: University of Wisconsin Press, 2001), p. 241.

13 Pliny, *Natural History*, book IX, chapter 60, § 128.

14 M. Reinhold, *Studies in Classical History and Society* (Oxford: Oxford University Press, 2002), pp. 30-31.

15 이 방에 대한 더 자세한 설명은 12세기에 쓰인 안나 콤네네의 《알렉시아스》를 참조하라. 가장 일반적으로 보는 현대 번역판은 A. Comnena, *The Alexiad*, trans. E.R.A. Sewter (Harmondsworth: Penguin, 1969).

16 물론 티리언퍼플 안료를 재창조하려는 시도들이 있었다. 1684년 잉글랜드의 의사 윌리엄 콜William Cole은 브리스틀 해협에서 채취된 좁쌀무늬고둥에서 쓸 만한 보라 염료를 추출해냈다. W. Cole, 'A letter from Mr. William Cole of Bristol, to the Phil. Society of Oxford', containing his observations on the purple fish', *Philosophical Transactions*, vol. 15 (1685), pp. 1,278-86.

17 1826년 아닐린을 처음 분리해낸 사람은 독일 화학자 오토 운베르도

르벤Otto Unverdorben이다. 그는 이 물질에 크리스탈린crystallin이라는 이름을 붙였다. 1830년대 프리들리프 룽게는 증류한 아닐린을 염화 칼슘으로 처리해서 남보라색 용액을 생산했고 시아놀cyanol이라는 이름을 붙였다. 칼 율리우스 프리체Carl Julius Fritsche가 1840년 처음으로 이 물질을 아닐린이라 불렀다. 아닐린의 전사前史에 대해서는 다음 자료를 참조하라. W.T. Johnson, 'The discovery of aniline and the origin of the term "aniline dye"', *Biotechnic and Histochemistry*, vol. 83, no. 2 (2008), pp. 83-7.

18　M. J. Plater & A. Raab, 'Who made mauveine first: Runge, Fritsche, Beissenhirtz or Perkin?', *Journal of Chemical Research*, vol. 40 (December 2016), pp. 758-62.

19　W. H. Perkin, 'Address to the Society of Chemical Industry, New York, 6 October 1906', *Science*, vol. 24, no. 616 (19 October 1906), p. 490.

20　W.H. Perkin, 'Hofmann Memorial Lecture: The origin of the coal-tar colour industry, and the contributions of Hofmann and his pupils', *Journal of the Chemical Society*, vol. 69, no. 1 (1896), p. 596.

21　퀴닌은 1944년에 이르러야 제대로 합성되었다.

22　이 과정의 자세한 묘사는 앤서니 트래비스의 훌륭한 책을 참조하라. Anthony Travis's *The Rainbow Makers: Origins of the Synthetic Dyestuffs Industry in Western Europe* (Bethlehem: Lehigh University Press, 1993), pp. 31-7.

23　R. Pullar to W. H. Perkin (12 June). Perkin, 'Hofmann Memorial Lecture', p. 604에서 재인용.

24　W. H. Perkin, 'Specification of William Henry Perkin: Dyeing Fabrics', patent no. 1984, dated 26 August 1856; sealed 20 February 1857 (London: Eyre & Spottiswoode, 1856), p. 3.

25 읽기 쉬운 설명으로는 S. Garfield, *Mauve: how one man invented a colour that changed the world* (London: Faber & Faber, 2000)를 보라. 사이언 가필드, 『모브』(웅진지식하우스, 2001).

26 R. Hunt, 'Murexide or Tyrian Purple' *Art Journal*, vol. 7, no. 13 (1861), p. 115.

27 *Illustrated London News* (29 August 1857), p. 230. 이전에 마지막으로 보라 색조가 유행했던 때는 1830년대 중반이었다. 1836년 7월에 '옅은 파랑, 라일락색, 모브, 장미색'이 이 달의 색으로 발표되었다. *Punch* (1 July 1836), p. 153.

28 자세한 논의는 *Englishwoman's Review and Newspaper* (30 January 1858), p. 333을 보라.

29 *Lady's Newspaper* (10 April 1858), p. 229.

30 당아욱은 약 4000종이 있는데, 유럽에서 가장 흔한 종은 분홍당아욱 *Malva sylvestris*이다. 이 꽃의 화관은 장밋빛 보라색 꽃잎 다섯 장으로 이루어지며, 종종 1미터 내외까지 자란다.

31 1863년 왕립학회에 제출한 논문에서 그는 이 안료를 모베인mauveine이라고 재명명했다. 'ine' 접미사는 화학에서 관례적으로 쓰는 표현이며, 이 안료의 토대가 된 화합물 '아닐린aniline'에도 쓰였다.

32 'Perkins's Purple', p. 469.

33 'Epsom', *Lady's Newspaper* (29 May 1858), p. 341; 'Summer Balls', *La Mode* (1 June 1858), p. 4.

34 'The Mauve Measles', *Punch*, vol. 37 (1 January 1859), p. 81. '모브 홍역'은 여성만 걸리는 것이 아니었다. 《르 폴레》는 켄싱턴가든을 통과하는 동안 이 병에 걸렸다는 신사의 이야기를 실었다. 그는 이렇게 썼다. "첫 번째 증상은 즉시 내 목 둘레에 한 줄로 나타났다. … 다음에는 리젠트가街의 우비강 샤르댕에 다녀온 다음에 이 열병이 손에 나타나

더니, 가슴 부위로 퍼져 차츰 몸 전체가 열을 내뿜다가 머리에도 병이 생겼다. 결국 나는 제대로 병에 걸리고 말았다. 그렇다. 머리부터 발끝까지, 완전히 나를 집어삼킨 열병의 증상이 나타났다. 결국 나를 물들인 의식 없는 리본처럼 나는 완전히 모브색 멋쟁이가 되었다!" 'In the wrong box: or, The mauve fever', *Le Follet: Journal du Frand Monde, Fashion, Polite Literature, Beaux Arts* (1 September 1859), p. 65.

35 M. da Conceicao Oliveira et al., 'Perkin's and Caro's mauveine in Queen Victoria's Lilac Postage Stamps: a chemical analysis', *Chemistry: A European Journal*, vol. 20 (2014), pp. 1,808-12. 이 문제를 분명히 알려준 스탠리기븐스 회사의 휴 제프리스에게 감사한다.

36 *Vanity Fair* (11 May 1859), p. 228.

37 베르갱이 르나르사에 고용되어 아닐린을 가지고 실험했다는 이야기도 있지만 확실치는 않다. H. van den Belt, 'Why monopoly failed: the rise and fall of Société La Fuchsine', *British Journal for the History of Science*, vol. 25, no. 1 (March 1992), pp. 47-8을 보라.

38 푸크시아는 원래 16세기 독일의 식물학자 레온하르트 푹스Leonhart Fuchs의 이름에서 나왔다.

39 니컬슨은 데이비드 심프슨 프라이스David Simpson Price와 함께 이 염료들을 개발했지만 특허장에 표시된 것은 프라이스의 이름이었다. D.S. Price, 'Colors for Dyeing and Printing', patent no. 1288, dated 25 May 1859; sealed 4 November 1859 (London: Eyre & Spottiswoode, 1859), pp. 3-4.

40 H. Medlock, 'Improvements in the preparation of red and purple dyes', patent no. 126, dated 18 January 1860; sealed 13 July 1860 (London: Eyre & Spottiswoode, 1860).

41 '마젠타'라는 이름은 원래 마르쿠스 아우렐리우스 발레리우스 막시미

388

아누스Marcus Aurelius Valerius Maximianus(278~312년경) 황제의 이름에서 따온 로마 용어 castrum Maxentiae(막센티우스의 요새)에서 유래했을 것이다.

42 *The Times* (14 June 1859), p. 9.

43 일례로 리멜의 '마젠타 립스틱' 광고를 보라. *Lady's Newspaper* (9 February 1861), p. 95.

44 마젠타 장정 책과 저널은 *Fun* (15 December 1864), p. 14; 시월사의 마젠타 카펫은 *Lady's Newspaper* (1 December 1860), p. 360; 애멋의 마젠타 넥타이는 *Observer* (24 December 1859, p. 8); 피터 로빈슨의 마젠타 안감 오페라 망토는 *Peter Parley's Annual* (1860), p. 5; 리처드 퍼드의 마젠타색 '유레카 셔츠'는 *Bell's Life in London & Sporting Chronicle* (9 December 1860), p. 2; 병 제품으로 팔린 마젠타는 *Lady's News* (8 December 1860), p. 374를 보라.

45 'Ignoramus at the Exhibition', *All the Year Round* (23 August 1862), p. 561. 호프만의 언급은 안타깝게도 미완성으로 끝난 M. R. Fox의 뛰어난 책 *Dye-makers of Great Britain, 1856-1976: A History of Chemists, Companies, Products and Changes* (Manchester: Imperial Chemicals Industry, 1987), p. 37에서 재인용.

46 'Ignoramus at the Exhibition', p. 561.

47 *The Times* (17 October 1862), p. 1.

48 *The Times* (17 February 1863), p. 1.

49 Medlock, 'Improvements in the preparation of red and purple dyes'.

50 니컬슨은 7월에 항소했으나 상원은 판결을 바꾸지 않았다. 소송 기록은 당시 발행된 신문에서 찾을 수 있다. 최후 판결은 *The Times* (16 January 1865), p. 10을 보라.

51 소송이 해결되고 난 뒤에도 니컬슨은 오랫동안 리드홀리데이에게 계

속 경고를 보냈다. 1866년 8월 마젠타 생산 중단을 요청하는 또다른 편지를 받은 뒤 화가 났음이 분명한 홀리데이는 이렇게 응답했다. "우리는 부대법관 앞에도 끌려갔고, 법무차관 앞에는 두 번, 대법관과 마지막으로 상원에도 출석했습니다. 이제 당신은 우리가 다시 법무장관에게 가야한다고 주장하니, 이 도발의 끝은 어디입니까? 우리의 파멸입니까?" Fox, *Dye-makers*, pp. 66-7에서 재인용.

52 H. van den Belt, 'Action at a distance: A. W. Hofmann and the French patent disputes (1860-1863), or how a scientist may influence legal decisions without appearing in court', in R. Smith & B. Wynne, eds., *Expert Evidence: Interpreting Science in the Law* (London: Routledge, 1989), pp. 184-209를 참조하라.

53 라푹신에 대해 꼼꼼히 논의한 자료가 둘 있다. van den Belt, 'Why monopoly failed', pp. 45-63; 그리고 Travis, *Rainbow Makers*, pp. 106-24.

54 염료들은 '호프만의 보라들'이라 불렸고 남보라부터 적보라까지 다양했다. W. H. Perkin, 'Hofmann Memorial Lecture', p. 617. 위에 제시된 것들을 비롯해 비슷한 염료들의 완전한 목록은 다음을 참조하라. C. O' Neill, *A Dictionary of Dyeing and Calico Printing; Containing a Brief Account of All the Substances and Processes in Use in the Arts of Dyeing and Printing Textile Fabrics; With Practical Receipts and Scientific Information* (Philadelphia: Henry Carey Baird, 1869), pp. 2-38.

55 H. Taine, *Notes on England*, trans. E. Hyams (London: Caliban Books, 1995), p. 57.

56 T. Salter, *Field's Chromatography, Revised, Rewritten and Brought Down to the Present Time* (London: Winsor & Newton, 1869), pp. 161-3.

57 첫 번째 수치에 관해서는 J. P. Murmann, *Knowledge and Competitive Advantage: The Coevolution of Firms, Technology, and National*

Institutions (Cambridge: Cambridge University Press, 2003), p. 25를 보라. 두 번째 수치에는 논란이 조금 있다. 나는 921종과 1200종, 2000종이라는 세 가지 서로 다른 수치를 찾아냈다. 더 자세한 내용은 F. Redlich, *Die volkswirtschaftliche Bedeutung der deutschen Teerfarbenindustrie* (Munich: Duncker & Humblot, 1914), pp. 11, 44를 보라.

58 A. Tager, 'Why was the color violet rarely used by artists before the 1860s?', *Journal of Cognition and Culture*, vol. 18, nos. 3-4 (13 August 2018).

59 이 시기에 생산된 조금 덜 알려진 보라로는 번트카민burnt carmine, 인디언퍼플indian purple, 바이올렛카민violet carmine, 오칠, 비스무트퍼플 bismuth purple, 번트매더burnt madder, 골드퍼플gold purple, 프러시안퍼플prussian purple, 샌들우드퍼플sandalwood purple, 틴바이올렛tin violet 이 있다. 다음을 참조하라. Salter, *Field's Chromatography*, pp. 295-308.

60 J. Whistler to B. Whistler (11 June 1891), MS Whistler W584, Glasgow University Library. http://www.whistler.arts.gla.ac.uk/correspondence/ freetext/display/?cid=6591&q=analine&year1=1829&year2=1903&rs=1 (accessed: 30 August 2017).

61 J. Reynolds, 'Eighth Discourse', in *The Literary Works of Sir Joshua Reynolds*, H. Beechey, ed. vol. 1 (London: Henry Bohn, 1846), p. 454.

62 W. H. Hunt, *Pre-Raphaelitism and the Pre-Raphaelite Brotherhood*, vol. 1 (London: Macmillan, 1905), p. 88에서 재인용.

63 홀먼 헌트는 바탕색을 밝게 만들기 위해 특히 정교한 방법을 썼다. 그는 밑칠이 추가로 된 흰 캔버스를 구입한 다음 자신만의 흰 바탕색을 다시 칠했다. 종종 아연백과 섞은 연백을 썼다. 그림 그리는 날 아침에는 캔버스에 흰 물감을 또다시 칠하곤 했다. 가끔은 마르지 않은 하얀 바탕색 위에 바로 그림을 그릴 때도 있었다. 그러면 색이 훨씬 더 선명

해질 것이라고 (잘못) 생각했기 때문이다.

64 홀먼 헌트의 기법에 대해서는 다음을 참조하라. J. Townsend et al., *Pre-Raphaelite Painting Techniques 1848-56* (London: Tate, 2004), p. 62; 그리고 M. Katz, 'William Holman Hunt and the Pre-Raphaelite technique', in *Historical Painting Techniques, Materials, and Studio Practice*, University of Leiden, 26-29 June 1995 (Los Angeles: Getty Conservation Institute, 1995), pp. 158-65.

65 〈고용된 목동〉에 대한 중요한 초기 해석은 다음을 보라. J. D. Macmillan, 'Holman Hunt's Hireling Shepherd: some reflections on a Victorian pastoral', *Art Bulletin*, vol. 54, no. 2 (June 1972), pp. 187-97. 다른 견해는 K.D. Kriz, 'An English arcadia revisited and reassessed: Holman Hunt's *The Hireling Shepherd* and the rural tradition', *Art History*, vol. 10, no. 4 (December 1987), pp. 475-91.

66 W. Holman Hunt to J.E. Phythian (21 January 1897), Manchester City Art Gallery.

67 *The Albion* (5 June 1852), p. 273; W. Thornbury, *The Life of J. M. W. Turner, RA: Founded on Letters and Papers Furnished by His Friends and Fellow Academicians*, vol. 2 (London: Hurst & Blackett, 1862), p. 211; *Athenaeum* (22 May 1852), pp. 581-2.

68 A. Walker, *The Color Purple: A Novel* (New York: Harcourt Brace Jovanovich, 1982), p. 167. 『컬러 퍼플』(문학동네, 2020). 워커는 나중에 이 색을 선택한 이유가 "항상 놀라움을 주지만 자연 곳곳에 있기 때문"이라고 말했다. A. Walker, 'Preface to the tenth anniversary edition', *The Color Purple* (New York: Phoenix, 2011), p. i.

69 아서 휴즈는 보라를 좋아하는 성향 때문에 조롱당했다. 어느 평론가는 그의 작품을 묘사하며 "보라색 숲의 보라색 시인, 또는 온통 보

라색인 가족이 둘러앉은 보라색 난롯가"라는 표현을 썼다. *Cornhill Magazine*, vol. 6 (July to December 1862), p. 116.

70 V. Surtees, ed., *The Diary of Ford Madox Brown* (New Haven & London: Yale University Press, 1981), p. 19.

71 F. M. Brown, 'List of Favourite Things' (2 October 1866), *Ford Madox Brown Papers*, MA 4500. Pierpont Morgan Library, New York.

72 L. Cabot Perry, 'Reminiscences of Claude Monet from 1889 to 1909', *American Magazine of Art* vol. 18, no. 3 (March 1927), p. 120에서 재인용.

73 R. Fry, *Cézanne: A Study of His Development* (London: Macmillan, 1929), p. 57에서 재인용.

74 https://curiosity.com/topics/monet-may-have-been-able-to-see-ultraviolet-light-curiosity/ (accessed: 11 March 2021).│현재 이 링크는 접속이 불가능하다. 모네가 자외선을 볼 수 있다고 말한 과학저술가 샘 킨의 글은 다음 링크를 참조하라—옮긴이 https://www.sciencehistory.org/distillations/could-claude-monet-see-like-a-bee (접속일: 2022년 2월 22일)

75 인상주의자들이 사용한 색에 대해서는 다음을 참조하라. G. Roque, 'Chevreul and Impressionism: a reappraisal', *Art Bulletin*, vol. 78, no. 1 (1996), pp. 26-39.

76 L. A. Kalba, *Color in the age of Impressionism: Commerce, Technology, and Art* (University Park: Pennsylvania State University Press, 2017), p. 113에서 재인용.

77 A. Wolff, *Le Figaro* (3 April 1876), p. 1.

78 A. de Lostalot, 'Exposition des oeuvres de M. Claude Monet', *Gazette des Beaux-Arts* (1 April 1883), p. 344를 참조하라. 더 자세히 알고 싶다면 O. Reutersvard, 'The "violettomania" of the Impressionists', *Journal*

of *Aesthetics and Art Criticism*, vol. 9, no. 2 (December 195), pp. 106-10을 참조하라.

79 B. Ehrlich White, ed., *Impressionism in Perspective* (Englewood Cliffs: Prentice Hall, 1978), p. 40에서 재인용.

80 J. K. Huysmans, 'L'exposition des Independants en 1880', *l'Art Moderne* (Paris: Librairie Plon, 1883)에 재수록, p.90. 저자 번역.

81 M. Nordau, *Degeneration* (New York: Appleton & Co, 1895), pp. 536-7.

82 같은 책, p. 48.

83 E. Raynaud, *La Mêlée symboliste*, vol. 1 (Paris: Nizet, 1918), p. 64에서 재인용.

84 O. Wilde to R. Ross (14 May 1900), in *Letters of Oscar Wilde*, ed. R. Hart-Davis (New York: Harcourt, Brace & World, 1962), p. 828.

85 J.K. Huysmans, *Against the Grain*, trans. J. Howard (New York: Lieber and Lewis, 1922), p. 48.

86 J. Claretie, *La vie à Paris*, 1881 (Paris: Victor Havard, 1881), p. 226에서 재인용.

87 이 문제에 대한 더 자세한 내용은 다음을 참조하라. R. Baker, 'Nineteenth century synthetic textile dyes: their history and identification on fabric', PhD dissertation: University of Southampton, 2011), pp. 53-6. 또한 다음도 참조하라. 댄 페이긴Dan Fagin의 퓰리처상 수상작 *Toms River: A Story of Science and Salvation* (New York: Bantam, 2013).

88 H.G. Wells, 'The Purple Pileus', *Black and White* (December 1896).

89 F. White, 'The Purple Terror', *Strand Magazine* (September 1898).

90 F. Jane, *The Violet Flame: A Story of Armageddon and After* (London: Ward, Lock & Co., 1899).

91 M. P. 실의 생애와 작품에 대한 간략하지만 훌륭한 요약은 존 서덜랜

드의 소개를 참조하라. John Sutherland's introduction to M.P. Shiel, *The Purple Cloud* (London: Penguin, 2012).

92 M.P. Shiel, *The Purple Cloud* (London: Chatto & Windus, 1901), pp. 71-2.

93 같은 책, p. 113.

94 같은 책, p. 119.

95 Taine, *Notes on England*, trans. W. Rae (New York: Holt & Williams, 1872), pp. 7-8.

96 이 주제에 대해서는 다음을 참조하라. C. Corton, *London Fog: The Biography* (Cambridge, MA: Harvard University Press, 2015).

97 C. Monet to A. Monet (3 February 1901), in *Monet by Himself*, ed. R. Kendall, trans. B. Strevens Romer (London: Time Warner, 2004), p. 137.

98 D. Wildenstein, *Monet or the Triumph of Impressionism* (Taschen: Koln, 1996), p. 345에서 재인용.

99 C. Dickens, *Our Mutual Friend* (London: Chapman & Hall, 1865), vol. II, p. 1.

100 A. Watson 'The Lower Thames', *The Magazine of Art*, vol. 7 (1884), p. 109.

101 A. & T. Novakov, 'The chromatic effects of late nineteenth-century London fog', *Literary London: Interdisciplinary Studies in the Representation of London*, Volume 4 Number 2 (September 2006).

7장 초록: 실낙원

1 H. Hodgkin, interview with A. Woods, 'Where silence becomes objects', University of Dundee (1998). https://howard-hodgkin.com/

resource/where-silence-becomes-objects (accessed: 11 March 2021).

2 이 과정은 세포내공생endosymbiosis이라 불린다. 이 주제에 대한 최근 연구는 다음을 보라. J. de Vries & J. Archibald, 'Did plastids evolve from a freshwater cyanobacterium?', *Current Biology*, vol. 27, no. 3 (6 February 2017), pp. 103-5.

3 S. Reiney, 'Carbon dioxide fertilization greening Earth, study finds', NASA (26 April 2016), https://www.nasa.gov/feature/goddard/2016/carbon-dioxide-fertilization-greening-earth (accessed: 8 September 2017). 엽록소는 200년 전 처음으로 발견되어 이름이 붙여졌다. 다음을 참조하라. P. J. Pelletier & J-B. Caventou, 'Notice sur la Matière Verte des Feuilles [chlorophylle]', *Journal de Pharmacie*, vol. 3 (1817), pp. 486-91.

4 "그리고 언덕처럼 오래된 숲들이 있었고 / 푸른 초목이 자라는 양지바른 땅을 감싸고 있었다" S. T. Coleridge, *Christabel; Kubla Khan: A Vision; The Pains of Sleep* (London: John Murray, 1816). 이 주제에 대한 논의는 다음을 참조하라. S. Perry, 'Was Coleridge green?', in J. Rignall & H.G. Klaus (eds), *Ecology and the Literature of the British Left: The Red and the Green* (London & New York: Routledge, 2016), pp. 33-44.

5 자세한 논의는 다음을 참조하라. J. N. Nishio, 'Why are higher plants green? Evolution of the higher plant photosynthetic pigment complement', *Plant, Cell and Environment*, vol. 23 (2000), pp. 539-48. 또한 다음을 참조하라. K. Than, 'Early Earth was purple, study suggests', *Live Science* (10 April 2007). https://www.livescience.com/1398-early-earth-purple-study-suggests.html (accessed: 29 January 2018).

6 B. Milne et al., 'Unraveling the intrinsic color of chlorophyll', *Angewandte Chemie*, vol. 127 (2015), pp. 2198-2201.

7 D. Lee, *Nature's Palette: The Science of Plant Color* (Chicago & London: University of Chicago Press, 2007), pp. 121-58을 보라.

8 이 주제에 대한 논의는 다음을 보라. A. Bompas et al., 'Spotting fruit versus picking fruit as the selective advantage of human colour vision', *i-Perception*, vol. 4, no. 2 (2013), pp. 84-94.

9 'green, adj. and n.1'. *OED Online* (June 2017). Oxford University Press. http://www.oed.com/view/Entry/81167?rskey=IeA28D&result=2&isAdvanced=false (accessed: 8 September 2017)을 보라.

10 J. Tierney et al., 'Rainfall regimes of the green Sahara', *Science Advances*, vol. 3, no. 1 (18 January 2017), http://advances.sciencemag.org/content/3/1/e1601503.full (accessed: 29 January 2018).

11 이런 광물들로는 아마조나이트(천하석), 크리소콜라, 플루오라파타이트(불화인회석), 말라카이트, 서펜틴(사문석), 튀르쿠아즈(터키석)이 있다. D. Mayer & N. Porat, 'Green stone beads at the dawn of agriculture', *Proceedings of the National Academy of Sciences of the United States of America*, vol. 105, no. 25 (June 2008), pp. 8548–51.

12 J. Ragai, 'Colour: its significance and production in ancient Egypt', *Endeavour*, vol. 10, no. 2 (1986), p. 77에서 재인용.

13 R. Wilkinson, *Symbol and Magic in Egyptian Art* (London: Thames & Hudson, 1994), pp. 108-9에서 재인용.

14 R. Rands, 'Some manifestations of water in Mesoamerican art', *Anthropological Papers 48: Smithsonian Institution Bureau of American Ethnology Bulletin*, no. 157 (1955), p. 356.

15 B. Sahagún, *Florentine Codex: General History of the Things of New*

Spain, trans. A. Anderson & C. Dibble (Santa Fe: School of American Research, 1950-1982), Book 11, p. 222.

16 C. Feest, 'Vienna's Mexican treasures: Aztec, Mixtec, and Tarascan works from 16th century Austrian collections', *Archiv für Völkerkunde*, vol. 44 (1990), pp. 9-14.

17 'The Fall of Tollan', in *History and Mythology of the Aztecs: The Codex Chimalpopoca*, trans. J. Bierhorst (Tucson: University of Arizona Press, 1992), p. 156.

18 H. von Bingen, *Hildegardis Causae et curae*, P. Kaiser (ed.) (Leipzig: Teubner, 1903), 105:17-20. 더 자세한 내용은 다음을 참조하라. V. Sweet, 'Hildegard of Bingen and the greening of medieval medicine', *Bulletin of the History of Medicine*, vol. 73, no. 3 (Fall 1999), pp. 381-402; 그리고 V. Sweet, *Rooted in the Earth, rooted in the Sky: Hildegard of Bingen and Premodern Medicine* (London: Routledge, 2006), pp. 124-54.

19 J. de Courtois, *Le Blason de toutes armes et éscutz* (Paris: Pierre Le Caron, 1495). The translation is Michel Pastoureau's, *Green: The History of a Color* (Princeton: Princeton University Press, 2014), p. 125.

20 예로는 16장 13절과 35장 27~28절을 보라. 쿠란의 구절은 김용선 옮김, 『코란(꾸란)』(명문당, 2022)을 참고.

21 쿠란 55:64.

22 G. Doherty, Paradoxes of Green: Landscapes of a City-state (Oakland: University of California Press, 2017), p. 7를 보라.

23 하디스 78:149 https://sunnah.com/bukhari/78 (accessed: 29 January 2018).

24 하디스 97:92 https://sunnah.com/bukhari/97/92 (accessed: 29 January

2018).

25 하디스 60:457 https://muflihun.com/bukhari/60/457 (accessed: 29 January 2018).

26 S. Mahmoud, 'Color and the mystics', in J. Bloom & S. Blair, eds., *And Diverse Are Their Hues: Color in Islamic Art and Culture* (New Haven: Yale University Press, 2011), p. 117에서 재인용.

27 이 주제는 H. Corbin, *The Man of Light in Iranian Sufism*, trans. N. Pearson (New Lebanon: Omega, 1971), 특히 pp. 76-80을 참조하라.

28 D. Roxburgh, ed., *Turks: A Journey of a Thousand Years, 600-1600* (London: Royal Academy of Arts, 2005), pp. 431-2에 재수록.

29 이 주제는 다음을 참조하라. E. Clark, *Underneath Which Rivers Flow: The Symbolism of the Islamic Garden* (London: Prince of Wales's Institute of Architecture, 1996; 그리고 E. Moynihan, *Paradise as a Garden in Persia and Mughal India* (London: Scolar Press, 1982).

30 W. Begley, 'The myth of the Taj Mahal and a new theory of its symbolic meaning', *Art Bulletin*, vol. 61, no. 1 (March 1979), p. 7에서 재인용.

31 쿠란 89:27~30

32 R. Carson, *Silent Spring* (Boston: Houghton Mifflin, 1962), pp. 14-15. 레이첼 카슨, 『침묵의 봄』(에코리브르, 2011).

33 같은 책, p. 85.

34 L. Lear, *Rachel Carson: Witness for Nature* (Boston: Mariner Books, 1997) pp. 428-9. 린다 리어, 『레이첼 카슨 평전: 시인의 마음으로 자연의 경이를 증언한 과학자』(샨티, 2004). 또한 다음을 참조하라. M. Smith, '"Silence, Miss Carson!" Science, Gender, and the Reception of "Silent Spring"', *Feminist Studies*, vol. 27, no. 3 (Autumn 2001), pp.

733-52. 이 책에 대한 냉정한 비평은 R. Meiners & A. Morriss, 'Silent Spring at 50: Reflections on an Environmental Classic', *PERC Policy Series*, no. 51 (2012), pp. 1-28을 참조하라.

35 K. Sale, *The Green Revolution: The American Environmental Movement 1962-1992*, (New York: Hill & Wang, 1993), pp. 3-5.

36 *Observer* (22 October 1961), p. 14; *New York Times* (8 November 1961), p. 37; 그리고 *New York Times* (10 June 1962), p. 175를 보라.

37 J. McCormick, *Reclaiming Paradise: The Global Environmental Movement* (Bloomington & Indianapolis: Indiana University Press, 1995), pp. 56-61을 보라.

38 W. Cronkite, *CBS News Special Report* (April 1970), https://www.youtube.com/watch?list=PL3480E41AA956A42B&time_continue=101&v=WbwC281uzUs (accessed: 29 January 2018).

39 연도는 『옥스퍼드 영어사전』에서 가져왔다.

40 'Black Power termed only a slogan – the color of real power is green'. *Washington Post* (19 August 1966), p. c1.

41 C. Reich, *The Greening of America* (Harmondsworth: Penguin, 1971), pp. 328-9.

42 D. Schwarz, 'The Greening of America turns 40', *CBC News* (23 September 2010)에서 재인용. http://www.cbc.ca/news/world/the-greening-of-america-turns-40-1.913853 (accessed: 1 February 2018).

43 L. West & J. Allen, 'The Green rebellion: notes on the life and times of American hippies', *Sooner Magazine*, vol. 40 (1967), p. 6.

44 같은 글, p. 5.

45 예를 들어 *Washington Post* (20 November 1969), p.H7을 보라.

46 빌 다넬과의 개인적 인터뷰(2015년 9월 24일)를 토대로 쓴 설명이다.

이 일화에 대한 비슷한 묘사는 다음을 보라. R. Weyler, *Greenpeace: How a Group of Ecologists, Journalists and Visionaries Changed the World* (Emmaus: Rodale, 2004), pp. 66-8. 또한 다음을 참조하라. F. Zelko, 'Making Greenpeace: the development of direct action environmentalism in British Columbia', *BC Studies*, vols 142-3 (summer/autumn 2004), pp. 236-7.

47 'Die Grünen', *Das Bundesprogramm* (1980), p. 4. 번역은 저자. https://www.boell.de/sites/default/files/assets/boell.de/images/download_de/publikationen/1980_001_Grundsatzprogramm_Die_Gruenen.pdf (accessed: 29 January 2018).

48 *The Guardian* (23 September 1985), p. 4.

49 지구녹색당Global Greens '회원 정당' https://www.globalgreens.org/member-parties (accessed: 29 January 2018).

50 다음을 참조하라. M. Humphrey, 'Green ideology', in M. Freeden & M. Stears, eds., *Oxford Handbook of Political Ideologies*, http://www.oxfordhandbooks.com/view/10.1093/oxfordhb/9780199585977.001.0001/oxfordhb-9780199585977-e-011 (accessed: 29 January 2018).

51 J. Elkington & J. Hailes, *The Green Consumer Guide* (London: Victor Gollancz, 1988), p. 2.

52 The Sustainability Imperative, 'New insights on consumer expectations' (October 2015). http://www.nielsen.com/content/dam/nielsenglobal/dk/docs/ global-sustainability-report-oct-2015.pdf (accessed: 29 January 2018). | 이 링크에 접속이 안 되므로 다음을 참조하라—옮긴이 https://www.nielsen.com/wp-content/uploads/sites/3/2019/04/global-sustainability-report.pdf (접속일: 2022년 2월 7일).

53 저자의 인터뷰 (17 April 2019).

54 같은 곳.

55 〈물푸레나무 둥근 지붕〉의 유래에 대한 자세한 설명은 다음을 참조하라. D. Nash, interviewed by D. Hooker (7 June 1995), *National Life Stories: Artists' Lives C466/32*. https://sounds.bl.uk/related-content/ TRANSCRIPTS/021T-C0466X0032XX-ZZZZA0.pdf (accessed: 8 October 2018).

56 D. Nash, quoted in J. Grande, 'Real living art: a conversation with David Nash', *Sculpture*, vol. 20, no. 10 (December 2001)에서 재인용. www. sculpture.org/documents/scmag01/dec01/nash/nash.shtml (accessed: 20 September 2018). |이 링크에 접속이 안 되므로 다음을 참조하라—옮긴이 https://sculpturemagazine.art/real-living-art-a-conversation-with-david-nash/ (접속일: 2020년 2월 7일).

57 P. Larkin, 'The Trees', *High Windows* (London: Faber and Faber, 1974), p. 6.

58 개괄적인 내용은 다음을 참조하라. 'Chalara dieback of ash (*Hymenoscyphus fraxineus*)', https://www.forestry.gov.uk/ashdieback (accessed: 7 October 2018). |현재 이 페이지는 영국 삼림위원회의 구조조정으로 인해 2019년 4월 1일부로 폐지되었다. 다음 링크에서 개괄적인 내용을 확인할 수 있다—옮긴이. https://www.forestresearch.gov.uk/tools-and-resources/ fthr/pest-and-disease-resources/ash-dieback-hymenoscyphus-fraxineus/ (접속일: 2022년 1월 27일). 또한 다음을 참조하라. B. Wylder et al., 'Evidence from mortality dating of *Fraxinus excelsior* indicates ash dieback (*Hymenoscyphus fraxineus*) was active in England in 2004-2005', *Forestry: an International Journal of Forest Research*, vol. 91, no. 4 (October 2018), pp. 434-43.

59 저자의 인터뷰 (19 September 2018).

60　J. Rockström, 'Bounding the planetary future: why we need a great transition' (April 2015). http://www.greattransition.org/images/ GTI_publications/Rockstrom-Bounding_the_Planetary_Future.pdf (accessed: 31 January 2018).

61　S. Higgins and S. Scheiter, 'Atmospheric CO_2 forces abrupt vegetation shifts locally, but not globally', *Nature*, vol. 488 (27 June 2012), pp. 209–12.

62　S. Dutkiewicz et al., 'Ocean colour signature of climate change', *Nature Communications*, vol. 10, no. 578 (4 February 2019).

63　A. Thompson, 'Drought and climate change could throw fall colors off schedule', *Scientific American* (1 November 2016).

64　A. Robock, 'Stratospheric aerosol geoengineering', *Issues in Environmental Science and Technology*, vol. 38 (January 2014), pp. 162–85.

65　Z. Zhu et al., 'Greening of the Earth and its drivers', *Nature Climate Change*, vol. 5 (April 2016), pp. 791–5를 보라.

66　예를 들어 널리 다루어지지만 논란이 있는 다음 기사를 보라. J.-F. Bastin et al., 'The global tree restoration potential', *Science* (5 July 2019), pp. 76–9.

결론: 색으로 보는 세상

1　H. Zollinger, *Color Chemistry: Syntheses, Properties, and Applications of Organic Dyes and Pigments* (New York: John Wiley and Sons, 2003), p.1.

삽화 목록

별지 삽화

1 마흐무드 벤 아마드 알 하피즈 알 후세이니Mahmud ben Ahmad al-Hafiz al-Husseini와 하산 알 하피즈Hassan al-Hafiz, 〈일곱 초상의 방을 소개받는 바흐람 구르Bahrâm Gûr introduced into the Hall of Seven Images〉, 술탄 이스칸다르 시화집(1410~1411)에서. 종이에 잉크, 템페라, 금, 27.4×17.2cm. 굴베키안미술관, 리스본(Caterina Gomes Ferreira)

2 로버트 플러드Robert Fludd, 『대우주와 소우주의 역사The History of the Macrocosm and the Microcosm』, vol. I, p. 26(Wellcome Collection)

3 『주의 포도원에 관한 책Livre de la Vigne nostre seigneur』의 세밀화, MS. Douce 134, fol. 67v(1450~1470년경). 종이에 물감과 금, 약 25×17.5cm. 보들리도서관, 옥스퍼드대학

4 1955년 5월 17일 방영된 CBS 서부극 〈건스모크Gunsmoke〉에서 맷 딜런 원수가 적과 대결하는 장면(CBS Photo Archive/Getty)

5 셋슈 도요雪舟等楊, 〈파묵산수도破墨山水図〉(1495). 종이에 수묵, 148.6×32.7cm. 도쿄국립박물관

6 디에고 벨라스케스Diego Velázquez, 〈돈 후안 데 폰세카로 추정되는 한 남자의 초상Portrait of a Man, possibly Don Juan de Fonseca〉(1623~1630년경). 캔버스에 유화, 51.4×40cm. 디트로이트미술관

7 에두아르 마네Édouard Manet, 〈제비꽃 장식을 단 베르트 모리조Berthe Morisot with a Bouquet of Violets〉(1872). 캔버스에 유화, 55×40cm. 오르세미술관, 파리(Herve Lewandowski)

8 피에르 술라주Pierre Soulages, 〈회화 181×244cm, 2009년 2월 25일, 세폭화Peinture 181 x 244 cm, 25 février 2009, triptyque〉 캔버스에 아크릴. 리옹미술관(ⓒ ADAGP, Paris and DACS, London 2021)

9 쇼베 동굴의 손 스텐실, 프랑스, 기원전 3만 4000~3만 2000년경. 돌에 붉은 안료(Carole Fritz and Gilles Tosello-Ministere de la Culture et de la Communication)

10 문양이 새겨진 레드오커, 기원전 7만 5000년경. 약 8×2.7cm(Courtesy of Professor Christopher Henshilwood)

11 수壽 자가 새겨진 명나라 접시, 1522~1566년경. 문양이 새겨진 주색 칠기, 17.1×3.3cm. 메트로폴리탄미술관, 뉴욕

12 『코덱스 멘도사Codex Mendoza』에 실린, 코이쉬틀라우아카 지방에서 온 공물 삽화, MS. Arch. Selden. A.1, fol. 43r(1541~1650년경). 종이에 잉크, 약 31×20cm. 보들리도서관, 옥스퍼드대학

13 아나 멘디에타Ana Mendieta, 〈무제: 실루엣 시리즈, 멕시코Untitled: Silueta Series, Mexico〉(1976). 모래와 물, 템페라. 시카고현대미술관, 하워드앤드도나 스톤 컬렉션 기증. ⓒ ARS, NY and DACS, London 2021(Photo: Nathan Keay ⓒ MCA Chicago)

14 올라푸르 엘리아손Olafur Eliasson, 〈날씨 프로젝트The Weather Project〉 테이트모던 설치 작품, 런던, 2003. 모노주파수 빛, 투사 포일, 연무 발생기, 반사 포일, 알루미늄과 가설물, 26.7×22.3×155.44m(Courtesy of the artist; neugerriemschneider, Berlin; Tanya Bonakdar Gallery, New York / Los Angeles ⓒ 2003 Olafur Eliasson)

15 트룬홀름 태양 전차, 기원전 1400년경. 청동과 금박, 약 55×35×29cm. 코펜하겐 국립박물관(John Lee/Nationalmuseet, Danmark)

16 솔 인빅투스(무적의 태양신)로서의 그리스도, 서기 275~300년경. 천정 모자이크, 약 200×165cm(Tomb of the Julii, Mausoleum M, Rome)

17 프라 안젤리코Fra Angelico, 〈수태고지Annunciation〉(1426년경). 패널에 템페라와 금, 194×194cm. 프라도미술관, 마드리드(Bridgeman)

18 피에로 델라 프란체스카Piero della Francesca, 〈페루자의 다폭제단화 Polyptych of Perugia〉(또는 〈성 안토니우스의 다폭제단화Polyptych of St Anthony〉)의 세부. 패널에 유화 물감, 템페라, 금, 338×230cm. 움브리 아국립미술관, 페루자(Bridgeman)

19 불라키Bulaki, 〈절대의 세 가지 양상Three Aspects of the Absolute〉 첫 번째 제단화의 세부, *Nath Charit*(1823)에서 인용. 종이에 수채물감, 금, 주석합금, 123×47cm. 메흐랑가르박물관, 조드푸르(His Highness Maharaja Gaj Singh of Jodhpur)

20 하리드라 가나파티Haridra Ganapati를 그린 삽화. 19세기 인도 카르나 타카에서 편찬된 『스리타트바니디Sritattvanidhi』(현실의 빛나는 보물)에 등장한다(Picture Art Collection/Alamy)

21 J.M.W. 터너, 〈강연 도식: 색상환 1번Lecture Diagram: Colour Circle No.1〉(1824~1828). 종이에 흑연과 수채물감, 56×76cm. 테이트브리튼, 런던

22 J.M.W. 터너, 〈폴리페무스를 조롱하는 율리시스Ulysses Deriding Polyphemus–Homer's Odyssey〉(1829). 캔버스에 유화, 132.5×203cm. 내 셔널갤러리, 런던(Bridgeman)

23 J.M.W. 터너, 〈레굴루스Regulus〉(1829/1837). 캔버스에 유화, 89.5× 123.8cm. 테이트브리튼, 런던

24-25 J.M.W. 터너, 〈노햄성, 일출Norham Castle, Sunrise〉(1845년경). 캔버 스에 유화, 90.8×121.9cm. 테이트브리튼, 런던

26 라피스라줄리의 표면(Shutterstock)

27 오라스 베네딕트 드 소쉬르Horace-Bénédict de Saussure의 〈시안계 Cyanometer〉(1787), 종이에 수채. Arch. de Saussure 66/7, piece 8. 제네

28 바실리 칸딘스키Василий Кандинский(Wassily Kandinsky), 〈즉흥
19Improvisation 19〉(1911). 캔버스에 유화, 120×141.5cm. 렌반흐하우스
미술관, 가브리엘뮌터 재단 1957

29 티치아노 베첼리오Tiziano Vecellio, 〈바쿠스와 아리아드네Bacchus and
Ariadne〉(1520~1523). 캔버스에 유화, 176.5×191cm. 내셔널갤러리, 런
던(Bridgeman)

30 이브 클랭Yves Klein, 〈무제 블루 모노크롬, IKB 322Untitled Blue
Monochrome, IKB 322〉(1959). 얇은 천을 덧댄 마분지에 안료와 합성수
지, 21×17.5cm. 개인 소장(© Succession Yves Klein c/o ADAGP, Paris and
DACS, London 2021)

31 해리 쉰크Harry Shunk와 야노스 켄다János Kender, 〈이브 클랭의 '허공
으로의 도약', 퐁트네오로즈, 프랑스Klein's 'Saut dans le Vide', Fontenay-
aux-Roses, France〉(1960년 10월 23일). (© Shunk and Kender, J. Paul Getty
Trust. © The Estate of Yves Klein c/o ADAGP, Paris)

32 〈지구돋이Earthrise〉(1968). 컬러 사진(NASA)

33 펜텔릭 대리석(Shutterstock)

34 카라라 대리석(Shutterstock)

35 미켈란젤로, 〈노예Prisoners〉(1520~1523). 카라라 대리석, 높이 267cm.
아카데미아미술관, 피렌체(Bridgeman)

36 잔 로렌초 베르니니Gian lorenzo Bernini의 〈프로세르피나의 겁탈Ratto
di Proserpina〉(1621~1622)의 세부. 카라라 대리석, 높이 255cm. 보르게
세미술관, 로마(© Andrea Jemolo/Bridgeman)

37 〈벨베데레의 아폴로Apollo Belvedere〉(서기 120~140년). 카라라 대리석,
높이 224cm. 바티칸박물관(Vladislav Gurfinkel/Shutterstock)

38 앙투안 크리소스톰 콰트르메르 드 퀸시Antoine-Chrysostome Quatremère

de Quincy, 『올림푸스의 주피터, 즉 고대 조각예술Le Jupiter Olympien, ou l'art de la sculpture antique』(파리, 1814)의 권두화. 에칭과 수채, 30.4× 23.7cm

39 파르테논신전 동쪽 페디먼트에 있는 셀레네 여신의 말 머리, 기원전 438~432년. 펜텔릭 대리석, 62.6×83.3×33.3cm. 영국박물관, 런던(ⓒ Photo Josse/Bridgeman)

40 프리들리프 페르디난트 룽게Friedlieb Ferdinand Runge의 *Der Bildungstrieb der Stoffe: veranschaulicht in selbstständig gewachsenen Bildern*(Oranienburg: Selbstverlag, 1858)에서. 종이에 크로마토그램, 약 44×20cm(Science History Institute)

41 윌리엄 헨리 퍼킨William Henry Perkin의 모브로 염색한 실크 견본 (1860). 17.8×5.1cm. 스미스소니언국립박물관

42 윌리엄 홀먼 헌트William Holman Hunt, 〈고용된 목동The Hireling Shepherd〉(1851). 캔버스에 유화, 76.4×109.5cm. 맨체스터미술관 (Bridgeman)

43 포드 매덕스 브라운Ford Madox Brown, 〈영국의 최후The Last of England〉 (1852~1855). 패널에 유화, 82.5×75cm. 버밍엄 박물관 및 미술관

44 클로드 모네Claude Monet, 〈까치La Pie〉. 캔버스에 유화, 130×89cm. 오르세미술관, 파리(Bridgeman)

45 클로드 모네, 〈잿빛 날씨의 워털루 다리Waterloo Bridge, Grey Weather〉 (1903). 캔버스에 유화, 100.5×66.5cm. 오르룹고르미술관, 샬로텐룬 (Heritage Image Partnership/Alamy)

46 클로드 모네, 〈국회의사당, 갈매기Houses of Parliament, Seagulls〉(1903). 캔버스에 유화, 81×92cm. 밴더빌트 웹 부인 기증. 프린스턴대학미술 관(Bruce M. White, Art Resource/Scala)

47 하워드 호지킨Howard Hodgkin, 〈잎Leaf〉. 나무판에 유화, 25.1×28.9cm.

개인 소장(© The Estate of Howard Hodgkin, courtesy Gagosian)

48 칼라크물에서 발굴된 마야 데스마스크, 서기 600~750년경. 옥 모자이 크와 조개껍질, 흑요석, 36.7×23×8cm. 마야건축박물관 누에스트라 세 뇨라 데 라 솔레다드, 캄페체(©Otto Dusbaba/Dreamstime)

49 16세기 케찰라파네카요틀(목테수마의 머리쓰개)의 1926년 복제품의 세 부. 깃털과 금, 116×175cm. 국립인류학역사박물관, 멕시코시티(© Cristian Manea/Dreamstime)

50 이즈니크 접시, 1570년경. 유약 도기, 지름 30.8cm(Christie's/Bridgeman)

51 초목 사이에서 쉬고 있는 영웅 로스탐을 그린 세밀화, 피르다우시의 『샤나메Shahnameh』 16세기 필사본에서 인용. 종이에 잉크와 물감, 금, 약 31×20.7cm. 영국박물관, 런던

52 데이비드 내시David Nash, 〈5월을 통과하는 참나무 잎Oak Leaves Through May〉(2016). 다섯 부분으로 된 종이에 파스텔, 각 34×67cm(© Fabrice Gilbert, courtesy David Nash)

53 데이비드 내시, 〈물푸레나무 둥근 지붕Ash Dome〉(1977~현재). 2009년 이미지, 물푸레나무 22그루, 페스티니오그 계곡, 웨일스(© Jonty Wilde, courtesy David Nash)

본문 중 삽화

추천 도서

· Albers, J., *Interaction of Color* (New Haven and London: Yale University Press, 2013). 요제프 알버스, 『색채의 상호작용』(경당, 2013).

· Balfour-Paul, J., *Indigo: Egyptian Mummies to Blue Jeans* (London: British Museum Press, 1998).

· Ball, P., *Bright Earth: The Invention of Colour* (London: Viking, 2001).

· Batchelor, D., *Chromophobia* (London: Reaktion, 2001). 데이비드 바츨러, 『색깔 이야기』(아침이슬, 2002).

· Batchelor, D., ed., *Colour: Documents of Contemporary Art* (Cambridge, MA and London: MIT Press and Whitechapel Gallery, 2008).

· Batchelor, D., *The Luminous and the Grey* (London: Reaktion, 2014).

· Berlin, B., and P. Kay, *Basic Color Terms: Their Universality and Evolution*(Berkeley: University of California Press, 1969).

· Bloom, J., and S. Blair, eds., *And Diverse Are Their Hues: Color in Islamic Art and Culture* (New Haven: Yale University Press, 2011).

· Brown, S. et al., eds., *Color and the Moving Image: History, Theory, Aesthetics*(London: Routledge, 2013).

· Bucklow, S., *The Alchemy of Paint: Art, Science, and Secrets from the Middle Ages* (London: Marion Boyars, 2009).

· Bucklow, S., *Red: The Art and Science of a Colour* (London: Reaktion, 2016). 스파이크 버클로, 『빨강의 문화사: 동굴 벽화에서 디지털까지』(컬처룩, 2017).

· Byrne, A. and D. Hilbert, eds., *Readings on Color*, 2 vols. (Cambridge,

MA and London: MIT Press, 1997).

· Deutscher, G., *Through the Language Glass: How Words Colour Your World*(London: William Heinemann, 2010). 기 도이처, 『그곳은 소, 와인, 바다가 모두 빨갛다: 언어로 보는 문화』(21세기북스, 2011).

· Doran, S., *The Culture of Yellow: The Visual Politics of Late Modernity* (London: Bloomsbury, 2013).

· Dyer, R., *White: Essays on Race and Culture* (London: Routledge, 1997). 리처드 다이어, 『화이트: 백인 재현의 정치학』(컬처룩, 2020).

· Fehrman, K., and C. Fehrman, *Color: The Secret Influence* (Upper Saddle River: Prentice Hall, 2000).

· Gage, J., *Colour and Culture: Practice and Meaning from Antiquity to Abstraction* (London: Thames and Hudson, 1994).

· Gage, J., *Colour and Meaning: Art, Science, and Symbolism* (Berkeley and Los Angeles: University of California Press, 1999).

· Garfield, S., *Mauve: How One Man Invented a Colour That Changed the World* (London: Faber and Faber, 2000). 사이먼 가필드, 『모브』(웅진지식하우스, 2001).

· Gass, W., *On Being Blue: A Philosophical Inquiry* (Manchester: Carcanet New Press, 1979).

· George, V., *Whitewash and the New Aesthetic of the Protestant Reformation* (London: Pindar Press, 2013).

· Gilchrist, A., *Seeing Black and White* (Oxford: Oxford University Press, 2006).

· Harvey, J., *The Story of Black* (London: Reaktion, 2013). 존 하비, 『이토록 황홀한 블랙: 세속과 신성의 두 얼굴, 검은색에 대하여』(위즈덤하우스, 2017).

· Hills, P., *Venetian Colour: Marble, Mosaic, Painting and Glass, 1250–1550* (New Haven and London: Yale University Press, 1999).

· Houston, S. et al., *Veiled Brightness: A History of Ancient Mayan Color* (Austin: University of Texas Press, 2009).

· Jarman, D., *Chroma* (London: Century, 1994).

· Kuehni, R., and A. Schwarz, *Color Ordered: A Survey of Color Systems from Antiquity to the Present* (Oxford: Oxford University Press, 2008).

· Lamb, T., and J. Bourriau, eds., *Colour: Art and Science* (Cambridge: Cambridge University Press, 1995).

· Lee, D., *Nature's Palette: The Science of Plant Color* (Chicago: University of Chicago Press, 2007).

· Leslie, E., *Synthetic Worlds: Nature, Art and the Chemical Industry* (London: Reaktion, 2005).

· Mavor, C., *Blue Mythologies: Reflections on a Colour* (London: Reaktion, 2013).

· Nassau, K., *The Physics and Chemistry of Color: The Fifteen Causes of Color* (New York: Wiley, 1983).

· Nelson, M., *Bluets* (Seattle and New York: Wave Books, 2009). 매기 넬슨, 『블루엣: 파란색과 사랑에 빠진 이야기, 그 240편의 연작 에세이』(사이행성, 2019).

· Pamuk, O., *My Name Is Red*, trans. E. Goknar (London: Faber and Faber, 2001). 오르한 파묵, 『내 이름은 빨강 1~2』(민음사, 2019).

· Pastoureau, M., *Blue: The History of a Color* (Princeton: Princeton University Press, 2001). 미셸 파스투로, 『파랑의 역사: 파란색은 어떻게 모든 이들의 사랑을 받게 되었는가』(민음사, 2017).

· Pastoureau, M., *Black: The History of a Color* (Princeton: Princeton

University Press, 2009).

· Pastoureau, M., *Green: The History of a Color* (Princeton: Princeton University Press, 2014).

· Phipps, E., *Cochineal: The Art History of a Color* (New Haven and London: Yale University Press, 2010).

· Shevell, S., ed., *The Science of Color* (Kidlington: Optical Society of America, 2003).

· Smith, B., *The Key of Green: Passion and Perception in Renaissance Culture* (Chicago and London: University of Chicago Press, 2009).

· Taylor, G., *Buying Whiteness: Race, Culture, and Identity from Columbus to Hip-hop* (New York: Palgrave Macmillan, 2005).

· Theroux, A., *The Primary Colours: Three Essays* (London: Picador, 1995).

· Theroux, A., *The Secondary Colours: Three Essays* (New York: Henry Holt and Co., 1996).

· Tilley, R., *Colour and the Optical Properties of Materials*, 2nd edn., (Chichester: Wiley and Sons, 2011).

· Travis, A., *The Rainbow Makers: Origins of the Synthetic Dyestuffs Industry in Western Europe* (Bethlehem: Lehigh University Press, 1993).

찾아보기

427

지은이 제임스 폭스James Fox

1982년 런던에서 태어났다. 현재 케임브리지대학교 이매뉴얼 칼리지의 미술사학과 학과장이며, 열정적인 강연자이자 작가로 꾸준히 활동하고 있다. 런던 내셔널 갤러리, 영국박물관, 왕립학회 등 여러 기관에서 예술 관련 강의와 행사를 주재해왔고 《타임스》, 《텔레그래프》, 《인디펜던트》 등 다수의 지면에 글을 썼다. 저서로 『영국 미술과 제1차 세계대전, 1914~1924British Art and the First World War, 1914–1924』(2015), 『제프리 루비노프의 예술The Art of Jeffrey Rubinoff』(2017)이 있다.

2014년에는 국제적인 예술 잡지 《아폴로》에서 '40세 이하의 40인(40 under 40): 동시대 예술계를 이끄는 젊고 전도유망한 사람들' 중 한 명으로 꼽혔다. BBC와 CNN에서 근현대 미술을 다루는 여러 다큐멘터리의 진행을 맡아 영국 영화 텔레비전 예술 아카데미British Academy of Film and Television Arts(BAFTA) 후보에 오르는 등 방송인으로도 호평을 받았다. 대표적인 출연 프로그램으로 〈세 가지 색에 담긴 미술의 역사A History of Art in Three Colours〉(2012), 〈일본의 생활 속 미술The Art of Japanese Life〉(2017), 〈이미지의 시대The Age of the Image〉(2020)가 있다.

옮긴이 강경이

대학에서 영어교육을, 대학원에서 비교문학을 공부했다. 좋은 책을 발굴하고 소개하는 번역 공동체 모임인 펍헙번역그룹 회원으로 활동하고 있다. 옮긴 책으로는 『불안한 날들을 위한 철학』, 『퍼펙트 와이프』, 『나는 히틀러의 아이였습니다』, 『예술가로서의 비평가』, 『캐빈 폰 인사이드』 등이 있다.

컬러의 시간

언제나 우리 곁에는 색이 있다

펴낸날 초판 1쇄 2022년 4월 30일
초판 2쇄 2022년 5월 30일
지은이 제임스 폭스
옮긴이 강경이
펴낸이 이주애, 홍영완
편집장 최혜리
편집1팀 강민우, 양혜영, 문주영
편집 박효주, 유승재, 박주희, 장종철, 홍은비, 김하영, 김혜원, 이정미
디자인 박아형, 김주연, 기조숙, 윤소정, 윤신혜
마케팅 김미소, 김지윤, 김태윤, 김예인, 최혜빈, 정혜인
해외기획 정미현
경영지원 박소현
펴낸곳 (주)윌북 **출판등록** 제2006-000017호
주소 10881 경기도 파주시 회동길 337-20
전화 031-955-3777 **팩스** 031-955-3778
홈페이지 willbookspub.com **전자우편** willbooks@naver.com
블로그 blog.naver.com/willbooks **포스트** post.naver.com/willbooks
페이스북 @willbooks **트위터** @onwillbooks **인스타그램** @willbooks_pub
ISBN 979-11-5581-416-1 03600